벼랑
끝의
파리

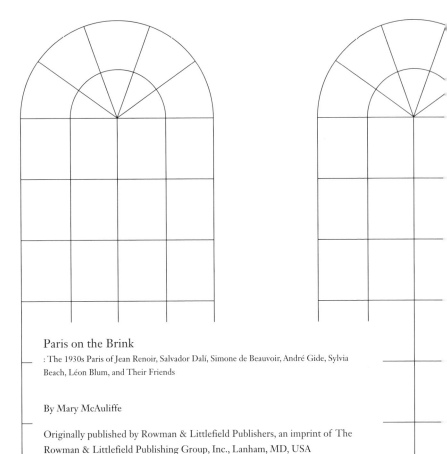

Paris on the Brink

: The 1930s Paris of Jean Renoir, Salvador Dalí, Simone de Beauvoir, André Gide, Sylvia Beach, Léon Blum, and Their Friends

By Mary McAuliffe

Originally published by Rowman & Littlefield Publishers, an imprint of The Rowman & Littlefield Publishing Group, Inc., Lanham, MD, USA

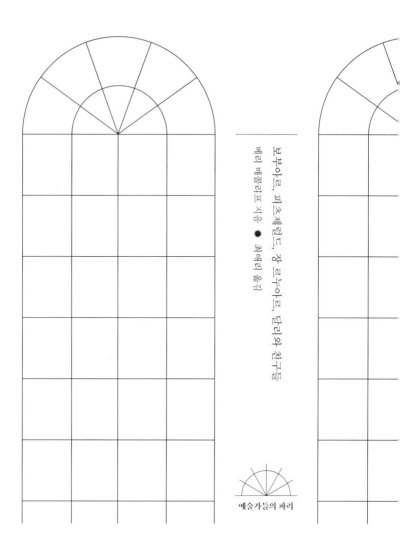

보부아르, 피츠제럴드, 장 르누아르, 달리와 친구들

메리 매콜리프 지음 ● 최애리 옮김

예술가들의 파리

벼랑
끝의
파리

1929
—1940

현암사

벼랑 끝의 파리

초판 1쇄 발행 · 2021년 3월 5일

지은이 · 메리 매콜리프
옮긴이 · 최애리
펴낸이 · 조미현

책임편집 · 김호주
교정교열 · 홍상희
디자인 · 나윤영

펴낸곳 · (주)현암사
등록 · 1951년 12월 24일 (제10-126호)
주소 · 04029 서울시 마포구 동교로12안길 35
전화 · 02-365-5051 팩스 · 02-313-2729
전자우편 · editor@hyeonamsa.com
홈페이지 · www.hyeonamsa.com

ISBN 978-89-323-2122-6 (03600)

잭을 위하여

감사의 말

여러 해 전부터 나는 '빛의 도시' 파리를 탐구해왔다. 약동하는, 하지만 비교적 작고 경계가 분명한 지역의 문화적·사회적·정치적 차원을 천착하는 일에서 즐거움을 느끼는 내게 파리는 완벽한 주제였다. 《파리 노트*Paris Notes*》의 발행인이자 편집자였던 마크 에버스먼의 격려에 힘입어, 나는 오래전에 관심 분야를 미국 역사에서 프랑스 역사, 특히 파리 역사로 옮겼고, 그랬던 것을 후회해본 적이 없다. 그 후 여러 해가 지나고 수많은 기사와 책을 쓴 지금에도, 내게 중대한 진로 전환의 계기가 되어준 그에게 늘 감사하고 있다.

그렇게 해서 벨 에포크 초기 시절부터 제3공화국의 파란만장한 역사를 거치며 한 권 한 권 책을 써나가는 동안, 나는 로먼 앤드 리틀필드의 편집자 수전 매키천의 지지에서 큰 힘을 얻었다. 크고 작은 장애들을 극복하도록 나를 이끌어준 그녀의 경험과 안목과 판단력에 깊은 감사를 표한다.

또한 로먼 앤드 리틀필드에서 출간한 내 모든 책의 제작 편집자로서 원고가 출간되기까지의 과정을 총괄하며 도중의 어떤 난관도 해결해준 제핸 슈바이처에게도 감사한다. 나는 그녀를 믿고 내 원고를 맡길 수 있으니, 이것이야말로 최상의 찬사이다.

아울러 뉴욕 공립 도서관에도 감사를 표한다. 이 도서관에서는 내가 상주 연구자로서 워트하임 독서실의 한 자리를 쓸 수 있도록 해주었다. 그런 편의가 없었더라면 도서관 내의 방대한 자료를 찾아보기가 훨씬 더 어려웠을 것이다.

끝으로 내 가장 깊은 감사는 나를 지지해준 가족, 특히 남편 잭에게 돌려야 한다. 그는 처음부터 이 여행에 나와 함께해주었다. 이전 책들과 마찬가지로, 그 모든 여정에 동행해준 그가 아니었다면 이 책은 완성될 수 없었을 것이다.

차례

일러두기

- 외래어는 국립국어원의 외래어 표기법에 따랐다. 두 개 이상의 단어로 이루어진 지명은 사전에 등재되어 있거나 독자에게 친숙한 단어의 경우는 붙여 썼고, 원문대로 띄어 쓰거나 하이픈을 붙이는 것이 읽기에 도움이 된다고 판단되는 경우는 그렇게 표기하였다.
- 책 말미에 있는 미주는 모두 지은이주, 본문 페이지 하단에 있는 각주는 모두 옮긴이 주다. 독자의 이해를 돕기 위한 간단한 단어 설명은 본문에 []로 표시했다.
- 단행본 도서는 겹낫표(『 』), 단편이나 시, 희곡 등은 홑낫표(「 」), 신문과 잡지는 겹화살괄호(《 》), 그림·노래·영화 등의 제목은 홑화살괄호(〈 〉)로 표시하였다.

1929-1940년의 파리

- (A) 루브르 박물관
- (B) 소르본과 라탱 지구
- (C) 셰익스피어 앤드 컴퍼니
 (오데옹가 12번지)
- (D) 거트루드 스타인의 집
 (플뢰뤼스가 27번지)
- (E) 카페 돔, 로통드, 라 쿠폴
 (몽파르나스)
- (F) 콩코르드 광장
- (G) 국회의사당
- (H) 개선문과 에투알 광장

- (J) 바스티유 광장
- (K) 나시옹 광장
- (L) 방돔 광장
- (M) 파리 대학 국제 기숙사촌
- (N) 카페 드 플로르, 카페 레 되 마고
- (P) 시트로엔 공장
 (현재 앙드레-시트로엔 공원)
- (R) 페르라셰즈 묘지

＊ 파리의 스무 개 구는 숫자로 표시함.

1920년대의 무모한 난장판, 파리 사람들이 '광란의 시대'라 부르던 시기로부터 벗어나, 1930년대 사람들은 우아함과 품위를 지향했다. 하지만 미국과 영국에서 시작된 경제 대공황이 대륙에까지 파급되자, 그저 생계를 꾸리는 것 이상을 바랄 수 있는 사람들의 수는 점점 줄어들었다. 영화가 그려 보이는 환상적인 세계에 자극되어 여전히 꿈은 꾸고 있었지만 말이다.

꿈꾸고, 또 격동했다. 1930년대는 갈수록 줄어드는 가진 자들과 갈수록 늘어나는 못 가진 자들 사이의 투쟁의 시기였기 때문이다. 1929년 월 스트리트 붕괴와 함께 시작되어 전쟁과 독일군 점령으로 끝나는 이 10년은 파리에서도 위험하고 소란스러운 시기였다. 파리 노동자들은 경제적 영향력을 드러내기 시작했고, 그 반대편에 있는 자들은 더해가는 폭력으로 맞받아쳤다. 인민전선Front Populaire도 대중에게는 숙원의 성취로 환영받았으나 고용주나 부유한 자, 온갖 성향의 보수주의자들에게는 정치·경제적

재난인 동시에 도덕적 재난으로 간주되었다. 인민전선의 지도자 레옹 블룸이 유대인이라는 사실로 인해 위험한 반유대주의의 조짐마저 섞여들었다.

파리에 관한 내 이전 책들 ─『벨 에포크, 아름다운 시대 *Dawn of the Belle Epoque*』, 『새로운 세기의 예술가들 *Twilight of the Belle Epoque*』, 『파리는 언제나 축제 *When Paris Sizzled*』─ 을 읽은 독자라면 이 책에서도 이전에 등장했던 인물들을 상당수 다시 만나게 될 것이다. 어니스트 헤밍웨이, 거트루드 스타인, 피카소, 스트라빈스키, 코코 샤넬, 마리 퀴리, 장 르누아르, 실비아 비치, 제임스 조이스, 앙드레 지드, 장 콕토, 만 레이, 르코르뷔지에, 조세핀 베이커 등이다. 하지만 새롭게 등장하는 이들도 있으니, 그중 주요 인물을 꼽아보자면 살바도르 달리, 엘사 스키아파렐리, 시몬 드 보부아르, 장-폴 사르트르, 헨리 밀러, 그리고 프랑스의 첫 사회주의자 수상인 레옹 블룸이 그들이다.

1930년대 파리는 경제도 고용 시장도 위축되었으므로 삶이 갈수록 힘들어졌다. 외국인 노동자들은 1920년대에 ─ 그 시절에는 이들이 제1차 세계대전에서 죽거나 다친 수백만 명의 프랑스 노동자들을 대신했었다 ─ 그랬던 만큼 환영받지 못했다. 히틀러의 독일에서 피신한, 종종 정치적으로 좌익이었던 유대인들도 갈수록 적대시되었다. 스페인 내전 동안 가난해진 이들이 대거 프랑스로 피신한 것도 이 시기를 한층 더 불안정하게 만들었다. 여성 노동자들은 제1차 세계대전 기간과 그 직후에는 환영받았지만, 이제 가정으로 돌려보내졌다. 전쟁을 치르며 크게 축난 뒤로 독일과 경쟁할 만큼 속히 회복되지 않는 인구를 늘리도록 아이들을

낳으라는 것이었다.

히틀러의 독일과 스탈린의 소련, 그리고 무솔리니의 이탈리아가 모두 위협으로 대두했다. 상당수의 프랑스 보수주의자들은 무솔리니에게 매혹되었고, 1930년대가 지나는 동안 점점 더 많은 프랑스인들이 독일을 부러운 눈길로 바라보았지만 말이다. 독일에서 뉘른베르크 전당대회로 기세를 올리고 있던 히틀러는 그들이 바라 마지않던 전통과 질서를 회복해줄 권위적 인물로 보였다. 부자와 빈자 간의 간극이 커짐에 따라 좌익과 우익 간의 정치적 균열도 커졌으며, 팽배한 적개심은 과격한 충돌로 폭발하고 극우파의 맹렬한 준군사적 연맹들에 의해 강화되었다.

그럼에도 1930년대 내내 파리는 여전히 문화적 창조의 중심지였고, 사진과 영화는 예술적 표현의 새로운 매체가 되었으며, 새로운 예술가들, 특히 살바도르 달리와 초현실주의자들 사이에서 비전통적 표현이 폭발했다. 코코 샤넬은 특유의 간결한 우아함을 고수했을지 모르지만, 초현실주의는 파리 패션에도 파급효과를 일으켰으니, 특히 엘사 스키아파렐리는 달리와 더불어 충격을 주기를 즐겼고 거기서 이득을 얻었다.

이 시기 내내 프랑스는 마지노선Ligne Maginot을 독일의 재무장에 대한 충분한 방어책으로 간주하고 있었다. 샤를 드골이라는 이름의 오만하지만 명철한 장교에게는 실망스럽게도, 참모본부를 포함한 대부분의 프랑스인들은 그 장대한 요새 안에서 수동적으로 머무는 데 만족할 뿐 히틀러 치하의 독일이 전쟁을 준비하는 것에는 신경 쓰지 않았다. 프랑스는 제1차 세계대전에서 비록 만신창이가 되었을지언정 승리를 거두었던지라, 시민들은 여전

히 그 승리에 취해 있었다. 1918년에 이미 물리친 독일이 어떻게 걸림돌이 되겠는가?

그것은 1940년에 독일이 결정적으로 대답할 문제였다.

1

한 시대는 가고

1929

　뉴욕 증권시장에 불안의 파도가 일기 시작하던 무렵인 1929년 10월 19일 아침, 실비아 비치는 파리 좌안에 있는 자신의 서점 '셰익스피어 앤드 컴퍼니Shakespeare and Company'의 진열창에 어니스트 헤밍웨이의 신간 『무기여 잘 있거라Farewell to Arms』를 비치했다. 헤밍웨이는 그 표지를 싫어했지만, 그것 말고는 별다른 불만이 없었다. 초판 3만 부가 며칠 만에 매진되고, 1만 부씩 두 차례 증쇄가 이루어지던 참이었다. 그해 가을 그에 가장 필적하는 매상을 올리던 경쟁작은 독일 작가 레마르크가 역시 제1차 세계대전을 배경으로 쓴 『서부전선 이상 없다Im Westen nichts Neuest』였다.

　헤밍웨이가 처음 파리에 도착한 것은 1921년이었다. 신혼이었고, 빛의 도시에서 삶의 기쁨을 만끽하고 작가로서의 명성과 부를 얻을 기대에 부풀어 있었다. 그의 아내 해들리 역시 몽파르나스와 라탱 지구의 문학적 삶에 동참하는 데 열심이었으니, 이는 오데옹가에서 서점을 운영하던 미국 여성 실비아 비치와 자연스

레 알고 지내게 되었음을 의미했다. 비치의 서점은 1919년 처음 문을 열었을 때부터 좌안 영어권 이민자들의 사랑방 역할을 해오던 터였다. 그곳에서 그들은 신간 서적뿐 아니라 최신 뉴스도 접할 수 있었다. 비치는 또한 비공식 (무료) 우체국 노릇도 기꺼이 해주었으므로, 사람들은 서로서로 전할 새 주소며 메시지를 곧잘 그녀에게 맡기곤 했다. 그녀와 친하게 지내던 시인 브라이어(영국 시인이자 소설가 애니 위니프리드 엘러먼의 필명)는 친구를 위해 아예 정식 우편물 분류대를 주문해주었다.

셰익스피어 앤드 컴퍼니에서는 책을 팔 뿐 아니라 빌려주기도 했고, 비치는 자주 무일푼 신세가 되는 손님들에게 돈까지 빌려주었으므로 "아닌 게 아니라 '레프트 뱅크'로 불리게" 될 정도였다.[1]* 저널리스트 웜블리 볼드는 비치의 너그러움에 주목하여《시카고 트리뷴Chicago Tribune》파리판의 1929년 10월 칼럼에 그녀의 오데옹가 서점에 대해 이렇게 썼다. "이 '레프트 뱅커스 트러스트'는 (……) 정식 은행은 아니고 모든 사람에게 그 호의를 베풀지도 않는다. (……) 문인들은 그곳에 정이 든 나머지 거기서 우편물을 찾고 수표를 바꾸고 돈을 빌린다. 대개는 돈을 갚는다."[2]

셰익스피어 앤드 컴퍼니의 대모 노릇을 하던 초기에, 실비아 비치는 아무도 출판하려 하지 않는 제임스 조이스의 『율리시스Ulysses』(1922)를 출판함으로써 문학사에서 한자리를 차지하게 되었다. 유수한 장로교 목사의 딸인 그녀는 아버지가 파리의 아메

*

Left Bank는 '파리 좌안rive gauche'을 가리키지만, bank에는 물론 '은행'이라는 뜻도 있기 때문이다.

리칸 처치에 시무하던 시절 파리에서 10대 후반을 보냈었고, 제 1차 세계대전의 막바지에 파리로 돌아왔다. 프랑스와 책을 향한 그녀의 열정에 비추어 보면, 딸의 건강에 대한 부모의 지나친 염려와 가정불화에서 벗어나 자신의 길을 가려 하던 그녀에게 파리에서 서점을 운영한다는 것은 재정적으로는 어떨지 몰라도 논리적으로는 합당한 선택이었다. 셰익스피어 앤드 컴퍼니는 작은 골목에 문을 열었고, 비치는 서점 뒷방에서 기거했다. 그녀를 도와준 이는 근처에서 '라 메종 데 자미 데 리브르la Maison des amis des livres'*라는 서점 겸 출판사를 운영하던 아드리엔 모니에였다. 두 서점이 서로를 보완하듯, 두 사람도 곧 삶을 함께하게 되었다.

1929년 무렵 비치는 파리 좌안의, 그리고 문단 전체의 전설 비슷한 존재였다. 하지만 그 명성의 시발점이었던 『율리시스』의 작가 제임스 조이스는 갈수록 골칫거리가 되어가고 있었다.

시인이자 소설가였던 브라이어는 1920년대 실비아 비치의 단골 중 한 사람이었다. 실비아의 서점에서 그녀는 제임스 조이스를 비롯한 그 동네 문인들을 가까이 접하는 특권을 누렸다. 조이스에 대해 그녀는 이렇게 평했다. "그는 도시의 박물학자였다. 무엇 하나 그의 눈길을 벗어나지 못했다. 쌀 한 꾸러미가 다른 선반 위에 놓여 있다거나, 길에 있는 배달부 소년의 자전거가 몇 미터

*
'책의 친구들의 집'이라는 뜻.

옮겨져 있다거나 하는 사실조차도."³

조이스를 아는 사람들에게 그의 면밀한 관찰력은 괴벽한 탐구 방식 못지않게 놀라움을 불러일으켰다. 그가 '진행 중인 작품 *Work in Progress*'(장차『피네간의 경야 *Finnegans Wake*』가 될)을 쓰고 있던 1929년 여름, 그는 데번주州 토키 인근 켄츠 캐번의 선사시대 유적지에 가보아야 한다고 우겼다. 실비아 비치에 따르면, 조이스는 처음에는 거인들에 관심을 가졌다가 나중에는 강들로까지 관심 영역을 확장하게 되었다고 한다. "내 생각에 그는 시력이 나빠지면서 청각이 더욱 발달해 점점 더 소리의 세계에서 살게 된 것 같다"라고 비치는 말했다.⁴ 하지만 조이스는 시력장애에도 불구하고 계속 책을 읽었고, 신문과 잡지까지 닥치는 대로 섭렵하여 그해 여름에는《제빵사와 제과사》,《소년의 영화》,《가구 기록》,《양귀비 신문》,《여학생 자신》,《여성》,《여성의 벗》,《평화의 정의》,《미용사 주보》까지 읽었다. 또한 시력장애 때문에 친구들─그중 한 사람이 사뮈엘 베케트였다─에게 부탁하여 "온갖 종류의 이상한 자료들을 찾아보게" 하기도 했다.⁵

조이스는 아버지에게 보내는 편지에서『율리시스』가 낮에 관한 책이었다면, 새 책은 밤에 관한 것이 되리라고 했으며, 실비아 비치에게도『피네간의 경야』의 의미가 모호한 것은 그것이 '밤을 그리는 소설 nightpiece'이기 때문이라고 말했다.⁶ 그는 또한 이 작품의 구조는 수학적이라고 주장하는가 하면, 비치에게 말하기를 자신은 다른 작가들과 달리 '다층적'인 방식으로 글을 쓴다고 했다. 특히 "조이스는 말놀이에서 가능한 모든 즐거움을 누리는 편이었다"라고 그녀는 회고했으며, 그 정글과도 같은 언어를 기꺼이 헤

치고 들어갔다. 그래서 "책이 완성될 무렵에는 그의 언어가 아주 편안하게 느껴지고 그의 글쓰기 방식에 익숙해져 있었다".[7]

하지만 조이스와의 우정에는 대가가 따랐고, 그 대가는 비치에게 특히 가혹한 것이었다. 그녀는 처음부터 작가와 그의 작품을 지지하여 출판업자요 에이전트와 재정 대리인(그녀는 그의 위임을 받았다)이자 개인적인 심부름꾼의 역할을 떠맡았으며, 그 어느 것에도 보수를 요구하지 않았다. 조이스는 자기 일상의 크고 작은 온갖 일에 실비아 비치의 도움을 청했다. 그는 그녀가 자기에게 필요한 모든 것을 마땅히 그리고 기꺼이 제공해주리라 여겼고, 대개의 경우 그녀는 최선을 다했다. "그 한 작가의 일만으로도 감당하기 어려울 지경이었다"라고 그녀는 유감스러운 듯 회고했다.[8] 끝없는 심부름 외에도, 돈 요구 또한 끊이지 않았다.

처음에는 비치도 조이스가 "생계를 꾸리느라 악전고투"하고 있다는 한탄에 동정했다.[9] 하지만 그의 재정적 곤경은 그녀가 동정했던 것처럼 가난에서 비롯한 것이 아니었다. 조이스는 "술 취한 뱃사람처럼 돈을 써젖혔다"라고 한 출판업자는 말했고, 어니스트 헤밍웨이도 그 말에 동조하여 "소문에 따르면 그와 그의 온 가족이 굶어 죽을 지경이라지만, 그들은 매일 저녁 미쇼에 모여 있다"라고 비꼬았다.[10] 미쇼란 생페르가에 있는 비싼 식당이었다. 시간이 지나면서 비치도 "아드리엔과 내가 지극히 검소하게 살면서 간신히 생계를 꾸리는 동안, 조이스는 부자들 사이에서 지내기를 좋아했다"라고 결론짓게 되었다. 실제로 조이스와 그의 가족은 놀랄 만큼 사치스러운 삶을 누렸으니, 언제나 대형 아파트에 살았고, 최고급 식당에서 식사했으며, 항상 일등석으로 여행

했다. 비치는 "조이스가 얼마나 고생해서 글을 쓰는지 생각하면, 확실히 제값을 못 받기는 한다"라고, 조이스 자신이 전면 지지할 견해에 최대한 양보하면서도, "하지만 그렇다면 그는 다른 종류의 작가가 되었어야 할 것이다"라고 조리 있게 덧붙였다.[11]

조이스는 자신의 생활 방식을 수정할 생각이 꿈에도 없었던 듯하며, 1920년대 말에 이르자 비치로서는 조이스의 시중을 들고 피난 중인 작가들 모두를 거두면서 동시에 서점을 운영한다는 것이 힘에 부치는 일이 되어버렸다. 그녀는 녹초가 되었고, 여전히 조이스를 위해 일하기는 했지만 그가 요구하는 전적인 헌신을 바치기는 점점 더 어려워졌다. 특히 자신의 사업이 기울기 시작하면서부터는.

"1929년 말은 외국에서 살기에 적당한 시기가 아니었다"라고 비치는 회고했다. '월 스트리트 붕괴'의 효과가 파리에까지 파급되는 데는 시간이 걸렸지만, 12월 초에는 그녀도 관광과 관련된 업종들에 타격이 나타나기 시작했음을 실감할 수 있었다.[12]

다가오는 사태의 조짐을 느낀 비치와 달리 조이스는 끄떡없었다. 그는 여전히 '진행 중인 작품'을 문예지 《트랜지션 transition》에 조금씩 연재했으나, 이 잡지는 재정난으로 정간되었다가 1931년에야 복간되었다. 그러는 동안 조이스는 글을 쓰는 대신 아일랜드 테너 가수의 음성에 탄복하여 그를 출세시키기에 열을 올렸다. 그는 이 가수에게 동지 의식을 느꼈고, 비치에 따르면 그들 두 사람은 모두 "자신들이 박해라고 상상하는 것으로 고통당하고 있었다".[13]

실비아 비치가 헤밍웨이의 『무기여 잘 있거라』를 셰익스피어 앤드 컴퍼니의 전면 창에 전시한 그 10월의 날, 파리 사람들 가운데 미국 주식시장의 붕괴가 자신들의 삶에 미칠 영향을 내다본 사람은 별로 없었다. 월 스트리트 대폭락은 10월 29일 화요일에 일어나 미국을 강타하고 급속히 영국으로 퍼졌지만, 프랑스에는 그 파급 효과가 금방 나타나지 않았다. 다른 나라들과 달리 1929년 말의 프랑스는 전쟁 후 번영의 최고조에 달해 있었다.

대폭락 2주 후에, 프랑스의 신임 총리 앙드레 타르디외는 쾌청한 날씨와 순조로운 항해를 예상하고 있었다. 프랑스는 이전 3년 동안 재정적 번영을 누리고 있었으므로, 그는 축적되어가던 거대한 재정 흑자를 기반으로 공공 지출 5개년 계획을 발표했다. 이제 프랑스의 흑자 예상액은 거의 40억 프랑에 달했고, 방크 드 프랑스의 금 보유고는 급속히 늘고 있었다. 산업 생산도 안정세로 1930년 말까지의 주문이 들어와 있었으며, 1928년 프랑화의 평가절하에 힘입어 세계시장에서 프랑스 수출품이 경쟁력을 발휘하는 터라 수출도 호황이었다. 1929년 말 미국과 영국을 강타한 경제적 충격에도 불구하고, 프랑스인들은 자신들은 위험 바깥에 있다고 믿었다. 그들도 그들의 신임 총리도, 다가오는 경제 위기를 모면하기 위한 조처가 필요하다고는 생각지 않았다.

실제로 프랑스는 세계경제의 흐름에서 다소 비켜나 있었으므로 즉각적인 경제적 파탄은 면했던 것으로 보인다. 주식시장 투자액이 비교적 적고 은행 제도가 견고한 덕분이었다. 프랑스 은

행들은 상당한 금을 보유했을 뿐 아니라 대출을 규제하고 있었다. 게다가 제1차 세계대전에서 워낙 많은 인명을 잃은 터라, 다른 나라에서는 실직이 급속히 확대되는 동안에도 프랑스에서 실직이란 먼 얘기였다. 프랑스인들의 관점에서 보면 자신들이 전후 재건의 힘든 시절을 버텨온 것은 고된 노동과 근검절약 덕분이 있으니, 그런 미덕을 꾸준히 발휘한다면 앞으로도 좋은 시절만이 올 것이었다.

타르디외가 총리에 취임한 것은 중도 좌파 성향 급진당의 당수 에두아르 달라디에가 새로운 정부를 구성하기 위해 사회당(노동자 인터내셔널 프랑스 지부Section française de l'Internationale ouvrière, SFIO)*을 중도 좌파 연합으로 유인하려다 실패한 직후의 일이었다. 달라디에는 사회주의자들에게 장관직 몇 자리와 좌파 성향의 정책들(군비 삭감, 소비세 인하, 일부 노동자들을 위한 유급휴가 등)을 비롯한 매력적인 미끼를 던졌다. 달라디에는 사회당의 당수 레옹 블룸에게 부총리직을 제안하기까지 했었다.

유혹적인 제안이었지만, 사회주의자들은 이미 1920년대 중엽에도 그런 노선을 채택해보았던 터라 다시 그 길을 갈 뜻이 없었다. 달라디에의 정부 구성 시도는 실패했고, 보수파 타르디외가 그 틈을 비집고 들어섰다. 블룸은 그런 결과를 가져오는 데 일조하게 된 셈이라 당내에서뿐 아니라 여론에서도 뭇매를 맞았지만

*
1905년 창당된 프랑스의 다양한 사회주의자들의 연합 정당. 통칭 '사회당parti socialiste'으로 불린다. 정식으로 '사회당Partii Socialiste, PS'이라는 명칭을 쓰게 되는 것은 1969년부터이므로, 이 시기의 '사회당'이란 SFIO를 가리킨다.

아랑곳하지 않았다. 사회당이 정부에 들어가면 급진당과 "혼동"될 우려가 있다고 블룸은 강변했다. 그에 따르면, 사회당은 권력을 나눠 가질 바에야 아예 갖지 말아야 하며, 독점적 권력이라 해도 의회 다수의 견고한 지지가 없다면 마찬가지라는 것이었다.

타르디외가 보수주의자로서는 과감하게도 공공사업과 사회보장,[14] 그리고 무상 중등교육을 포함시킨 정책에 대해 블룸은 그 모든 것이 "공격적인 반동"이라고 일갈했다.[15]

레옹 블룸은 1872년 생드니가에서 부유한 직물상의 아들로 태어나 다정하면서도 엄격한 유대인 가정에서 성장했다. 뛰어난 학생이었지만 고등사범학교에는 잘 적응하지 못해 대신 소르본 법대에 진학했다. 하지만 그가 가장 하고 싶은 일은 글쓰기였고, 그의 글은 얼마 안 가 앙드레 지드나 폴 발레리 같은 재능 있는 청년들의 글과 나란히 실리게 되었다. 1890년대 중엽에는 전위적인 잡지《라 르뷔 블랑슈 La Revue Blanche》의 주요 기고자가 되었으며, 심미적인 관심 외에 점차 깨어나는 정치적 의식이 담긴 글들을 발표하기 시작했다.

사회적 불의는 항상 블룸의 깊은 열정을 자극했다. 그는 20대에 이미 문학비평가로 자리매김한 후에도 법을 직업으로 이어갔고, 이내 정치사상가로도 떠오르기 시작했다. 어려운 시험 끝에 프랑스 국무원에 들어간[16] 블룸은 이후 안정된 생활을 하며 가정을 꾸릴 수 있었다.

블룸이 (다른 많은 젊은 작가들도 마찬가지였지만) 가장 존경

한 지식인 중 한 사람은 모리스 바레스였다. 적어도 1890년대 말 드레퓌스 사건에서 바레스가 드레퓌스 대위를 반역죄로 모는 극단적인 내셔널리스트요 반유대주의자로 나서기 전까지는 말이다.[17] 블룸 자신은 뒤늦게 드레퓌스 사건에 관여했지만[18] 열정적인 정의의 투사로서 열렬한 드레퓌스 지지자가 되었다. 불같은 몽마르트르 시장이자 억압당하는 자들을 위한 투사로 정치 경력을 시작했던 조르주 클레망소는 드레퓌스와 그의 옹호자 에밀 졸라를 기백 있게 지지하여 블룸의 존경을 샀다. 하지만 진정 블룸의 영웅이자 멘토가 된 사람은 위기의 순간 낙심한 드레퓌스 지지자들을 북돋우고 공화국을 옹호하기 위해 싸운 사회당의 위대한 지도자 장 조레스였다. 1899년 블룸이 조레스가 이끄는 프랑스 사회당에 가담한 것도 우연이 아니다. 그 직후 그는 조레스가 사회당 기관지《뤼마니테L'Humanité》를 창간하는 것을 도왔다.[19]

당시 프랑스에서 사회주의는 수많은 파당으로 나뉘어 마르크시스트 권위주의냐 조레스의 휴머니즘(한 역사가의 표현을 빌리자면)이냐를 두고 다투고 있었다.[20] 그 요동치는 시기에, 블룸은 사회당 통합의 확고한 투사가 되었고, 1905년에는 어느 정도의 통일성이 SFIO라 불리는 당으로 나타나는 것을 보게 되었다. SFIO는 당원의 규모로 보나 의석수로 보나 잘나갔다. 조레스는 곧 이 통합된 프랑스 사회당의 당수가 되었지만, 블룸은 정계의 유혹을 물리치고 여전히 법률가이자 언론인으로서 당을 돕는 길을 택했고, 그러면서 문학 및 연극 비평을 계속하며 남편이자 아버지로서의 삶을 즐겼다.[21] 그는 음악회나 연극 공연에 참석했을 뿐 아니라 자기 집에서 음악회를 열기도 했으니, 알프레드 코르

토, 파블로 카살스, 가브리엘 포레, 레날도 안 같은 음악가들이 그의 집에서 연주했으며, 그와 그의 아내는 미시아와 타데 나탕송 주변의 아방가르드 예술가들과 무람없이 어울리곤 했다.[22]

안락하고 행복한 삶 가운데 블룸은 법관으로서 또 문학비평가로서의 일을 계속하는 한편 조레스와도 여전히 개인적으로 가깝게 지냈지만 사회당 정치에는 거리를 두었다. 1914년 봄, 당은 전도유망해 보였고, 봄에 치러진 선거에서 성공을 거두어 사회당 최고의 목표인 소득세법까지 통과시켰다.[23] 하지만 전쟁의 북소리가 울리기 시작하고 조레스가 암살되면서 프랑스에서 가장 강력한 평화의 기수가 제거되자, 프랑스는 상상도 못 했던 공포와 파괴를 가져올 전쟁으로 곧장 곤두박질쳤다.

～

제1차 세계대전이 일어나자 프랑스 사회주의자들은 그동안 취해오던 반전주의 입장을 버리고 '신성 연합'*이라는 이름으로 전쟁 수행과 전쟁 정부를 지지했다. 블룸 자신도 마흔두 살이라는 나이와 시력 때문에 병역에서 면제되기는 했지만, 2년 동안 공공사업부 장관의 보좌 역으로 일했다. 종전 무렵에는 사회당 내에서 중요한 인물로 부각되어, 심화되어가던 당내 분열의 한복판에 있었다. 그 분열은 1917년 볼셰비키 혁명 이후 한층 강해졌으며, 블룸의 필사적인 노력에도 불구하고 1920년 말 SFIO는 갈라져

*
Union Sacrée. 간혹 '신성동맹'이라 번역되기도 하나, 1815년 나폴레옹전쟁 이후에 맺어진 '신성동맹Sainte-Alliance'과 구분하기 위해 '신성 연합'으로 옮긴다.

4분의 3이 당시 프랑스 공산당Parti communiste français, PCF 측으로 넘어갔다. 파리 지역에서 사회주의자들은 거의 전멸이었고, SFIO의 기관지《뤼마니테》마저 승자 편으로 넘어가 이후로는 훨씬 규모가 작은《르 포퓔레르Le Populaire》가 프랑스 사회당의 기관지가 되었다.

1924년이 되어서야 겨우 SFIO는 어느 정도 의석수를 되찾았고, 덕분에 몇몇 중도 및 중도 좌파 그룹과 함께 좌파 연합에 참가할 수 있었다. 블룸을 비롯한 SFIO 당원들은 좌파 연합에 속해 있던 2년 동안 정부의 몇몇 조처, 특히 장 조레스의 유해를 팡테옹으로 옮기는 성대한 예식에서 위안을 얻었다. 하지만 정부의 식민지 정책이 경각심을 불러일으켰고, 그들은 자신들이 그토록 원하던 사회주의 목표를 향해 거의 전진하지 못하고 있음을 깨달았다. 1926년 SFIO가 좌파 연합과 결별하자, 블룸은 이후 SFIO는 비사회주의 정부에 참여하지 않는다는 원칙을 세웠으며, 이는 10년 후 인민전선의 기초가 된다.

그 후로 몇 년 동안 블룸은 SFIO의 딩수로서 좌익에서는 공산당, 우익에서는 반공화파의 공격을 받았다. 프랑스 내셔널리스트 및 왕당파, 반공화파의 지도자였던 샤를 모라스는 블룸이 "총살을 당하되 등 뒤에서 당해 마땅한 인물"이라고 썼고, 또 다른 우익 인사는 블룸을 "우리나라로 흘러드는 유럽의 찌꺼기 같은 인민들과 함께 마다가스카르의 강제수용소로 보내야 한다"고 주장했다. 블룸은 "《뤼마니테》에서 오는 것이든 파시스트 언론에서 오는 것이든 그런 쓰레기 같은 공격에는 개의치 않는다"라고 담담하게 응수했다.[24] 하지만 블룸처럼 타고난 친절과 예의를 갖춘

사람으로서도 그처럼 극심한 증오는 간단히 물리치기 어려운 것이었다.

1929년이 저물어갈 무렵, 중도 좌파는 블룸을 위시한 사회주의자들을 회유해 또 다른 연립정부에 참여시키려 했다. 여러 개의 장관직과 부총리직이 미끼였다. 하지만 블룸은 이전에도 그 길을 가본 적이 있었고, 사회주의 정책에는 관심이 없는 자들과 무한정 타협하는 데 지쳐 있었다. 대신 사회주의자들의 정부를 위해서라면 기꺼이 투쟁할 용의가 있었다.

당시로서는 불가능한 꿈으로 보였지만, 블룸은 항상 꿈꾸는 사람이었다.

～

1920년대 말에는 또 다른 형태의 꿈이 파리의 가장 전위적인 작가 및 예술가들을 사로잡고 있었다. 그것은 제1차 세계대전의 파괴적인 분위기 가운데서 생겨난 허무주의적인 다다 운동과 함께 시작되어 곧 초현실주의라는, 꿈에 사로잡힌 운동으로 발전했다. 그 기본 전제는 예술이란 잠재의식에서 비롯한다는 것이었으니, (지도자인 앙드레 브르통에 따르면) 초현실주의는 정신을 이성의 속박에서 해방하려는 것이었다. 그런 견지에서 초현실주의자들은 꿈의 서사, 자동기술 등 무의식의 탐구에 나섰다. 브르통은 이성에 기초한 서구 문학을 가차 없이 공격함으로써 추종자들을 진일보시켰다. 그는 서구 문학 자체가 충분히 위험한 것이므로, 그에 반대하는 것이라면 극단적인 행동도 정당화된다고 보았다. 1920년대 말에 브르통이 이끄는 초현실주의가 극도로 공격

적인 정치적 위상을 획득하게 된 것도 무리가 아니다. 그들은 공산주의 진영으로 대번에 기울었고, 순순히 자신들을 따르지 않는 초현실주의자들을 파문했다.

브르통이 펴낸《초현실주의 혁명 *La Révolution surréaliste*》은 그의 단호한 견해를 반영했으며, 그의 「제2차 초현실주의 선언Second manifeste du Surréalisme」이 게재된 1929년 12월 호는 특히 그러했다. 이 글에서 그는 자신과 결별하고 다른 문학적 예술적 입장을 취한 자들을 맹렬히 몰아세우는 한편, 공산주의자들에 대해서는 정치적인 혁명 개념에만 골몰해 있다며 비난했다.

그것은 더없이 강한 운동이라도 파탄을 내기에 족한 글이었지만, 초현실주의는 건재했으며 번성하기까지 했다. 이는 대부분 그 운동에 새로 가담한 몇몇 인물의 스타성 덕분이었는데, 그중에서도 대표적인 이가 스페인 청년 살바도르 달리였다.

달리는 재능 있고 아마도 총명한 화가로, 당대 미술계에서 최고는 아니라 하더라도 최고 수준에 들었으며, 처음부터 의식적으로 자기 홍보에 나선 터였다. 어쩌면 극단적이고, 어쩌면 좀 미쳤는지도 모르지만, 또 어쩌면 그 모든 것이 현란한 위장일 수도 있었다. 오늘날까지도 그의 실체를 제대로 파악하는 이는 없다. 하여간 그가 1904년 카탈루냐의 피게레스에서 유복한 공증인의 둘째 아들로 태어났다는 사실은 말할 수 있다. 단연 소중했던 맏아들이 어려서 죽자, 부부는 이후 아홉 달 만에 태어난 둘째 아들이 맏아들의 환생이라고 믿었다. 이 괴이한 상황은 어린 살바도르가 죽은 형과 너무나 닮았다는 점 때문에 더욱 심화되었다.

예민하고 조숙한 아이였던 달리는 곧 자신에게 쏟아지는 부모

의 사랑이 자신을 향한 것이 아니라고 결론지었다. 또한 그는 부모와 누이를 조종하는 법을 재빨리 터득했다. 이들은 그가 불운한 맏이처럼 죽지나 않을까 하여 그를 애지중지했으니, 이를 이용해 어린 달리는 자신이 원하는 것은 무엇이든 손쉽게 얻어냈고, 그러지 못할 때는 패악을 부렸다. 훗날 그는 회고록의 서두에서, 자신은 일곱 살 때부터 "나폴레옹이 되고 싶었고, 내 야심은 그 후에도 더 커지기만 했다"고 밝혔다.[25]

잠깐 초등학교에 다니다 그만둔 후 달리는 자신이 나중에 "가짜 기억"이라 부르게 될 것을 만들어내며 시간을 보냈다. "가짜 기억과 진짜 기억의 차이는 보석에서와 같다. 항상 가짜가 더 진짜처럼 더 찬란하게 보이는 법이다." 그 무렵, 그러니까 일고여덟 살쯤 되었을 때부터 "몽상과 신화의 막강한 지배가 점차 증대되어 지속적이고 전횡적으로 섞여들기 시작했으니 (……) 나중에는 상상이 어디서 끝나고 현실이 어디서 시작되는지도 종종 알 수 없게 되곤 했다".[26]

그리하여 달리는 "말도 안 되게 버릇없고 조숙한 아이, 놀아주고 어르고 달래고 웃기고 삶으로부터 보호해주어야만 하는 아이"가 되어 있었다고 한 전기 작가는 결론지었다.[27] 신발 끈을 묶는 것부터 문손잡이를 돌리는 것까지, 모든 일을 대신 해주어야만 했다. 그의 의존성은 폭군적이었고, 그 결과 그는 혼자서는 길도 건너지 못하게 되었다. 폭군적인 동시에 고통스러울 만큼 수줍음을 탄 그는 오히려 과도한 노출주의로 도피하여 이상한 옷을 입거나 계단 아래로 몸을 던지기도 했다. 하지만 아버지의 서재에 잘 갖춰진 장서 덕분에 독서를 통해 배움을 이어갈 수 있었으

며 언젠가부터 그림을 그리기 시작했다. 그렇듯 초년에는 학교생활에 적응하지 못했지만 중학교 때는 마리아 수도회에서 운영하는 학교에 무난히 다니는 한편 시립 미술학교에도 출석했고, 그곳 선생님의 그림 솜씨에 탄복하곤 했다. 10대 중반에는 자신의 작품을 전시하여 꽤 칭찬을 받았다. 그는 시와 미술비평, 단편소설 같은 것도 써서, 열다섯 살 때 스스로 만든 잡지에 실었다.

일상생활에서는 여전히 무력했지만, 그래도 달리는 마드리드의 산페르난도 미술학교에 들어가 장차 영화감독이 될 루이스 부뉴엘과 시인 페데리코 가르시아 로르카를 만났다. 이들은 이 괴상한 젊은이가 남다른 예술가임을 금방 알아보았다. 그 나이에도 달리는 여전히 현실 세계를 혼자서 돌아다니지 못했다. 훗날 부뉴엘은 자신과 로르카가 달리에게 길을 건너가 극장표를 사 오라고 하자 달리가 어떻게 하는 것인지를 몰라 당황하던 일을 회고했다. 그래도 부뉴엘과 로르카는 그를 마드리드의 문학 카페들과 다다 찬미자들에게, 그리고 다양한 좌익 성향의 정치 그룹들에 소개했고, 달리는 (자신의 아버지가 그랬듯) 그들에게 공감했다. 달리가 강한 정치적 신념에서 한 행동(자신은 그럴 의도가 없었다고 훗날 주장했지만)이 학생 소요로 이어졌고, 그 결과 그는 1년간 정학을 당했다. 그 소란 때문에 피게레스로 돌아간 그는 정치적 혼란의 와중에 잠시 투옥되기도 했으니, 때는 카탈루냐가 독재자의 수중에 있던 시절이었다. 그 후로 그는 입을 다무는 법을 배웠던 것으로 보인다.

마드리드로 돌아간 달리는 부뉴엘과 로르카와의 우정을 새롭게 다졌고, 세 사람은 떨어질 수 없는 사이가 되어 여러 해의 긴

여름을 함께 보냈다. 그러다 로르카의 동성애 성향을 발견한 달리가 그를 자기 삶에서 끊어냈는데, 이는 달리 편에서의 방어적인 행동이었던 듯하다(그는 어린 시절 내내 여자아이처럼 보이려 애썼으며, 훗날 자신이 "아름다운 여성처럼" 되고 싶었다고 솔직하게 시인하기도 했다). 하여간 1925년 무렵 달리는 그림에 몰두해 있었고, 바르셀로나의 일류 화랑에서 최초의 개인전을 열었다. 그의 그림들은 찬사를 받았지만, 관객 중에는 그 그림들에서 아무것도 느낄 수 없다고 불평하는 이들도 있었다. "그는 얼음처럼 싸늘하다"라고 그의 스승들은 말했으며, 달리는 기쁘게 그 말을 수긍했다.[28]

그가 졸업 시험을 치지 않았거나 일부러 낙방한 데에는 복수심이 작용했던 것 같다. 어머니가 병으로 죽어가는 동안 이모와 불륜에 빠진 아버지에게 앙갚음을 하려 했던 것이다. 그리고 그에게는 만족스럽게도, 아버지는 과연 크게 낙심했다. 졸업 시험 낙방은 살바도르에게 미술 교사가 될 가망이 사라졌음을 뜻하기 때문이었다. 젊은 달리로서는 오히려 잘된 일이었으니, 교사로서의 진로가 막힘에 따라 그는 이제 파리에서 화가로 살 수 있게 되었다. 퇴학당한 직후인 1926년 봄, 그는 이모(이제는 계모)와 열여덟 살 난 누이동생과 함께 처음으로 파리를 방문했다. 스물두 살 나이에도 그에게는 여전히 보모들이 필요했던 것이다.

이런 유아적 사회성에도 불구하고, 청년 달리는 직업적인 문제에서는 능숙했다. 그는 개인전을 열었던 바르셀로나의 화랑을 통해 호안 미로, 파블로 피카소 등과 연을 맺었고, 미로는 달리가 파리에서 한동안 지내도록 그의 아버지를 설득해주기까지 했다. 마

침내 빛의 도시에 도착한 달리는 피카소를 찾아갔다. "루브르에 가기 전에 당신을 만나러 왔습니다"라는 그의 말에 피카소는 "잘했네"라고 대답했다. 마치 교황이라도 알현하는 기분으로, 달리는 피카소의 그 유명한 눈이 자신을 곧장 꿰뚫어 보는 것을 느꼈으며 피카소가 자신에게 던지는 시선 하나하나가 "너무나 격렬한 활기와 지성을 담고 있어 나를 떨게 했다"고 회고했다. 그 위대한 인물은 달리가 가져간 작은 그림 하나를 한참 들여다보더니 다음 두 시간 동안 자신의 그림들을 보여주었다. 그러는 내내 달리는 그답지 않게 입을 다물고 있었다. 그렇게 한 마디도 하지 않고 집을 나섰지만, "내가 막 나서려는 순간 우리는 눈길을 교환했다. '이제 알겠나?'라는 뜻이었다". 그리고 물론, 달리는 알아들었다.[29]

피카소가 왕처럼 군림했을지 모르나, 달리도 물러설 생각은 없었다. 피게레스로 돌아간 그는 사실적 재현과 반추상 사이를 오가며 그림 그리기에 매진했다. 얼마 안 가 그는 결정적으로 초현실주의에 기울어, 자신의 상상 속에 떠오르는 기괴한 장면들을 그리기 시작했다. (의무 병역 9개월을 포함한) 3년 동안 그는 줄곧 그림을 그리며 다음번 파리 여행을 준비했다. 그가 다시 파리에 나타난 것은 1929년 봄이었고, 그동안 미로는 그를 참신한 신예로 소개하며 길을 닦아둔 터였다.

더는 자신의 일거수일투족을 돌봐줄 친지나 가족 없이 혼자 파리에 떨어진 달리는 처음에는 전혀 갈피를 잡지 못했다. 신경증적인 당혹감의 표현인 그 떠들썩한 웃음은 기묘한 눈총을 받았지만, 그런 단점들에도 불구하고 그는 기세 좋은 무리와 어울려 사교술을 배워갔다. 앙드레 브르통은 그를 불신했고, 그럴 만도 했

지만—달리는 이미 초현실주의 운동을 그 나름대로 평가하고 있었고, 그것이야말로 "내게 적절한 활로를 열어줄 유일한 출구요 (……) 내가 권력을 얻어가야 할 터전"이라고 결론지은 터였다[30]—다른 사람들은 이 스페인 청년을 호의적으로 받아들였다. 그의 발작적인 웃음조차도 짐짓 미친 척 눈길을 끄는 데 사용되기 시작했으며, 그가 이제 진입하려는 세계에서는 단연 장점으로 작용했다. 달리가 일찍부터 환심을 산 이들 중에는 최전방 전위예술가들의 중요한 후원자인 샤를 드 노아유 자작 부부도 있었다.

그해 루이스 부뉴엘과 달리가 거둔 스캔들에 가까운 성공작 〈안달루시아의 개Un Chien Andalou〉의 중요한 후원자도 샤를과 마리-로르 드 노아유였다. 〈안달루시아의 개〉는 면도날이 눈알을 긋고 지나가는 장면으로 명성과 악명을 모두 떨쳤는데, 이 장면은 황소 눈알을 사용한 것으로 도살장에서 촬영되었지만 그럼에도 부뉴엘은 이후 며칠 동안 앓아누웠다고 한다. 이 영화를 만든 부뉴엘과 달리의 기본 원칙은 "어떤 종류의 합리적 설명이 가능한 생각이나 이미지도 받아들이지 않는다"는 것이었다. 부뉴엘은 2주 만에 모든 촬영을 마쳤으며, "관련된 사람은 대여섯 명뿐이었고, 그러는 내내 아무도 자신이 무슨 일을 하는지 몰랐다"고 회고했다.[31]

10월에 영화가 개봉되자 극우 단체인 애국 청년단과 '카믈로 뒤 루아[왕의 신문팔이들]'가 극장 안에 쳐들어와 난장판을 만들었는데, 이것이 오히려 선전으로 작용해 영화는 9개월 동안이나 장기 상영 되었다. 또한 그 덕분에 샤를과 마리-로르 드 노아유는 달리와 부뉴엘이 그해 말에 시작하기로 계획하고 있던 또 다른

35

합작 영화 〈황금시대 L'Age d'Or〉에도 후원을 약속해주었다.

하지만 10월로 잡혀 있던 〈안달루시아의 개〉의 개봉 전에 달리는 여름을 보내러 고향에 돌아가 있었고, 그곳에서 벨기에 미술상 카미유 괴망스를 대리인으로 하여 11월에 파리 데뷔전을 열기 위한 계약을 맺었다. 그해 여름 괴망스는 달리 가족이 휴가를 보내고 있던 카다케스로 찾아갔다. 부뉴엘과 화가 르네 마그리트 부부와 함께였고, 이어 시인 폴 엘뤼아르와 그의 아내 갈라, 그들의 딸 세실도 합류했다. 달리는 회고록에서 소년 시절 환락가에 드나들고 길거리 여자들과 어울렸다고 주장했지만, 실제로는 여자에 관심이 없었다. 단, 갈라를 만나기 전까지는 말이다.

초현실주의자들의 뮤즈였던 갈라 그라디바*는 그해 여름 카다케스 해변에서 달리를 만났을 때 폴 엘뤼아르와 결혼한 지 10년이 넘은 터였다. 러시아 출신으로 아마도 사생아인 데다 정신병 내력도 있었던 듯 수수께끼 같은 배경을 지닌 그녀는 검은 머리의 자그마한 여성이었지만, 초현실주의 운동에서는 몇몇 거물들에게 영감을 준 대단한 에너지의 소유자였다. 엘뤼아르는 그녀에게 헌신적이었음에도 주기적으로 바람을 피웠으며, 때로는 갈라의 용인하에 3인 간의 관계를 즐기기도 하여 한때 막스 에른스트가 그 세 번째 인물이 되기도 했다. 하지만 1929년 달리와 갈라가 만날 무렵 그 특이한 3인조는 해체된 후였고, 그녀와 엘뤼아르와의 결혼도 파탄 직전이었다. 전하는 말에 따르면 엘뤼아르가 갈

*
그라디바 Gradiva는 '걷는 여자'라는 뜻으로, 달리가 붙인 별명이다.

라를 달리에게 우아하게 양보했다지만 사실상 그는 그 무렵 아름다운 독일 여성 뉘슈를 만나 구애하는 중이었으며, 갈라와 이혼한 후 곧 그녀와 결혼했다.

갈라는 달리의 넋을 빼놓았다. 몇 번인가 가능한 한 가장 괴상한 방식으로 자신을 어필하려고 시도한 끝에, 그는 군말 없이 그녀의 발치에 무릎 꿇었다(물론 몇 차례 웃음의 발작이 지나간 후에). 갈라로 말하자면, 그녀 역시 달리 못지않게 미쳤거나 짐짓 미친 척하는 인물이었다. 달리가 그녀의 머리채를 휘어잡고 "이제 내가 당신에게 어떻게 하면 좋을지 말해줘요! 하지만 천천히 (……) 아주 거칠고 잔인하고 음탕한 말로 해봐요"라고 하자, 그녀는 조용히 대답했다. 그가 자기를 죽여주기를 바란다고.[32] 그 문제를 한참 의논한 끝에 두 사람 다 차분해져서 어느새 그녀가 죽는 얘기는 증발해버리고 그들은 함께 살기 시작했다.

적어도 그 비슷한 일이 일어났을 것이다. 달리나 갈라의 마음속에 실제로 무슨 일이 일어났는지는 알 수 없는 노릇이다. 심지어 달리가 대화나 인터뷰나 회고록에서 짐짓 순진한 태도로 말할 때조차도 말이다. 달리는 경계성 미치광이였는지, 아니면 계산적인 사기꾼이었는지, 아니면 그 중간 어디쯤이었는지? 갈라는 정말로 자신이 주장하듯 그에게 반했던 것인지, 아니면 기회주의적 포식자였는지? 어떤 이들은 그녀를 먹이 찾는 표범에 비유하기도 했고, 그녀가 달리를 택한 것은 그가 돈이 되리라는 것을 직감적으로 알아차린 때문이라는 소문도 있었다.

달리의 정신 상담을 맡고 있던 의사 피에르 루므게르에 따르면, 갈라는 "달리가 천재이며 이것이 그녀에게 일생의 과업이 되

리라는 것을 깨달았다. (……) 그녀는 그 가련해 보이는 병자를 발견했고, 그 시대의 위대한 인물 중 하나에게 어머니가 되어주려는 것이었다".[33] 그 말을 입증이라도 하듯, 갈라는 달리를 받아들이며 "내 불쌍한 아들!"이라고 외쳤다고 한다. "우리는 절대로 헤어지지 않을 거야." 달리에 따르면, 그녀는 그를 광기에서 구해주었다. 그녀가 "내 광기를 고쳐주었고, 그녀의 마법 덕분에 내 히스테리 증상은 차츰 사라졌다".[34]

1929년 늦가을 파리로 돌아온 달리는 자신의 경력이 새로운 정상에 도달했음을 보게 된다. 11월의 개인전이 대성공을 거두었고(모든 작품이 고가에 팔렸다), 〈안달루시아의 개〉도 여전히 절찬리에 상영 중이었으며, 샤를 드 노아유가 지원을 약속한 〈황금시대〉는 〈안달루시아의 개〉보다 더 길고 '토키[talkie, 유성영화]'가 될 전망이었다. 프랑스에서 제작된 영화 중에 사운드트랙이 있는 것으로는 세 번째가 될 터였다. 달리는 부뉴엘과 함께 대본 작업을 하기 위해 크리스마스에 고향으로 돌아갔다.

실제로 그들이 만난 곳은 달리의 고향인 피게레스가 아니라 카다케스였다. 달리가 아버지의 집에서 쫓겨난 때문이었다. 달리는 훗날 그것이 아버지가 갈라의 일로 격분했기 때문이라고 주장했지만, 진짜 이유는 살바도르가 그 전달 파리에서 전시한 성심聖心의 다색 석판화에 있었던 것으로 보인다. 그는 그리스도의 심장을 가로질러 검은 글자로 이렇게 갈겨썼던 것이다. "때로 나는 내 어머니의 초상에 기쁘게 침 뱉는다." 그의 아버지는 신문 기사에서 이 일에 대해 읽고 파랗게 질렸다. 살바도르는 자신이 교회를 공격한 것뿐이라고 주장했지만, 아버지는 이를 액면 그대로, 즉

살바도르의 어머니에 대한 모욕으로 받아들였다. 이 모든 일의 배경에는 달리의 아버지와 그의 두 번째 아내가 된 달리의 이모 사이의 불륜이 있었다.

달리는 부뉴엘과 카다케스에서 휴가를 보냈는데, 그곳에서 두 번째 싸움이 벌어졌다. 다음 영화에 대해 두 사람이 각기 다른 생각을 가지고 있었던 것이다. 부뉴엘은 분노하며 떠났다. 달리는 훗날 부뉴엘이 자기를 배신했다고 주장했지만, 부뉴엘의 생각은 전혀 달랐다. 특히 그는 달리가 자신을 "내 명성의 메신저"라고 묘사하고 〈안달루시아의 개〉를 순전히 자기 재능의 소산인 듯 말한 데 대해[35] 강하게 반발했다. 그렇게 결별한 탓에 1930년에 개봉된 〈황금시대〉에는 달리가 기여한 부분이 거의 남지 않았다. 두 사람 사이의 불화는 이후 달리의 정치적 입장으로 인해 한층 악화되었다.

하지만 달리는 개의치 않았다. 그는 갈라 말고는 부뉴엘도 다른 누구도 필요치 않다고 느꼈다. "내가 유명해졌다는 것은 파리의 오르세역에 내리는 순간 실감할 수 있었다"라고, 그는 훗날 그해 가을의 현기증 나는 성공에 대해 회고했다. "그 후로 나는 내가 만나는 대부분의 사람을 내 야심의 여행에 짐꾼으로 쓸 존재로밖에 보지 않았다."[36]

빛과 그늘

1929

월 스트리트 폭락이 일어난 지 채 보름도 지나지 않았을 때, 한 야심 찬 이탈리아 여성이 뉴욕을 방문했다. 파리를 등에 업고 각광받기를 즐기는 이 검은 머리의 자그마한 여성은 전에도 뉴욕에 산 적이 있었지만, 1922년 맨해튼을 떠났을 때는 사실상 무일푼이었다. 그런데 7년이 지난 지금, 그녀는 파리의 일류 디자이너가 되어 몽파르나스의 유명인들과 어울렸고, 곧 살바도르 달리나 장 콕토 같은 아방가르드 인사들과도 어깨를 나란히 하게 될 터였다.

꿈같은 이야기였다. 그리고 그녀, 엘사 스키아파렐리는 그런 이야기를 좋아했다. 그녀는 나면서부터 코즈모폴리턴이었다. 1890년 로마에서 명망 있는 집안—아버지 쪽으로는 유복한 학자 집안, 어머니 쪽으로는 모험심 많은 귀족 집안—에 태어난 그녀는 미인인 언니들과는 달리 종종 "재밌게 생겼다"라는 평을 들었으며, 어린 시절 내내 책에 파묻혀 지냈다. 로맨틱한 책일수록 더 좋았다. 장차 친구요 동업자가 될 살바도르 달리와 마찬가지

로, 그녀도 사람들의 주의를 끌기 위해 무모한 행동을 하기 일쑤였으며 일찍부터 주목받는 기술을 터득했다. 자칭 "불같은"기질의 소유자였던 그녀는 처음부터 다루기 힘든 아이였고, 스위스의 수녀원 학교에 강제로 넣어보아도 그 성미를 고치는 데에는 별 소용이 없었다. 그녀는 단식투쟁 끝에 집으로 돌려보내졌다.

그래도 사춘기 동안 영어, 프랑스어, 독일어를 웬만큼 배웠고, 요리와 바느질, 시 쓰기 등에 상당한 소질을 보였다. 엘사가 아주 집을 박차고 나온 것은 부모가 그녀를 매력 대신 재산만 많은 남자와 결혼시키려 한 때문이었다. 런던으로 갈 생각이었지만 가는 길에 파리에 들른 그녀는 그곳 무도회에서 선풍을 일으켰다. 손수 만들어 입은 터무니없는 의상 덕분이었다. 런던에 도착해서는 윌리엄 드 벤트 드 컬로 백작이라는 신지학자神智學者와 우연히 만나 그에게 완전히 매혹되었다. 부모가 사태를 알고 손을 쓰기도 전에 두 사람은 결혼해버렸다. 그러고서 채 일주일도 지나지 않아 제1차 세계대전이 터졌다.

스키아파렐리의 남편은 핸섬한 남자였지만 부업으로 손금 읽기를 했고, 이는 영국에서 법으로 금지된 일이었다. 몇 차례 경고를 받은 끝에 그는 재판에 회부되어 투옥 및 추방 판결을 받았다. 런던을 떠난 두 사람은 잠시 니스에 머물렀는데, 그곳에서 스키아파렐리는 인근 몬테카를로의 도박장을 즐겨 드나들었지만 별 재미는 보지 못했다. 그러자 남편은 미국으로 건너가 운을 시험해보자는 결론을 내렸고, 그들은 1916년 4월 뉴욕을 향해 출발했다. 도중에 독일군 U보트의 위협을 만나기도 한 아슬아슬한 항해였다. 뉴욕에서 그녀의 남편은 일련의 계획을 가지고 언론에

접근하는 한편 후원자 물색에 발 벗고 나섰다. 하지만 그의 행운은 갈수록 줄어들었으며, 스키아파렐리의 지참금도 바닥이 났다. 1918년 무렵 그들은 완전히 내리막길이었고 — 자칭 볼셰비키 지지자였기에 — 두 사람이 보스턴을 향해 떠날 때는 FBI가 그 뒤를 쫓았다.

FBI는 곧 그들에게서 범죄 혐의를 거두었으나, 그 무렵에는 스키아파렐리도 자신의 핸섬한 남편이 사기꾼이라는 사실을 깨달았던 것 같다. 결혼 생활이 파탄에 이른 최악의 순간에 그녀는 임신 사실을 알았다. 1920년, 딸 마리아 루이자(별명 '고고')가 태어난 직후 남편은 사라져버렸다. 스키아파렐리는 필사적으로 일터와 살 곳을 찾아다녔고, 고고를 화재 비상구에 놔둔 채 일자리를 찾아 헤매기도 했다. 고고는 소아마비에 걸리고 말았다. 하지만 돈도 직장도 없고 아이는 병이 들었는데도, 스키아파렐리는 로마의 가족에게로 돌아가는 것만은 원치 않았다. 그것은 또다시 참호 속에 갇히는 일이 될 터였다. 그녀에게 남은 것이라고는 대서양을 건널 때 만난 한 사람의 연락처뿐이었다. 가브리엘 피카비아, 즉 프랑스계 쿠바 화가로 다다 운동의 선구자였던 프랑시스 피카비아의 아내였다.

가브리엘도 결혼 생활이 순탄치 않아 뉴욕에 돌아와 있었다. 파리와 뉴욕의 아방가르드 예술가들 사이에 넓은 인맥을 가진 가브리엘은 스키아파렐리를 뉴욕의 예술가 친구들에게 소개했고, 스키아파렐리는 이내 그들의 모험에 어울리게 되었다. 지칠 줄 모르는 에너지에 재간 좋고 유능한 데다 새로운 친구들의 허무주의적인 생각에 깊이 공감했던 그녀는 온갖 귀찮은 일들을 도맡았

고, 이내 전시회를 책임지게 되었다. 1922년, 막 시작된 초현실주의 운동이 다다 운동을 대치하기 시작하던 무렵(프랑시스 피카비아는 이미 다다와 결별한 후였다), 가브리엘 피카비아는 미국에 파리 패션에 대한 수요가 상당하다는 결론을 내리고는 스키아파렐리에게 영업을 도와달라고 부탁했다. 그래서 한 친구와 함께, 스키아파렐리와 어린 고고는 파리를 향해 출발했다.

가브리엘의 계획은 유명한 디자이너 폴 푸아레의 누이동생으로 역시 디자이너였던 제르멘 봉가르를 끌어들이려는 것이었지만, 수포로 돌아갔다. 하지만 스키아파렐리는—그 무렵에는 정식으로 별거 신청을 하고 결혼 전의 성을 쓰고 있었다—1920년대의 파리에 매혹되어 그대로 눌러살기로 했다. 친구들에게 '스키아프'로 불리던 그녀는 다시는 가난이나 아픈 딸로 인해 괴로움을 겪지 않게 되었으니, 이제 파리로 돌아온 가브리엘 피카비아가 의사를 구해준 덕분이었다. 스키아파렐리는 고고를 의사의 집에 맡기고 부유한 친구와 함께 7구의 크고 좋은 아파트로 이사했다. 낮에는 가사를 돌보고(물론 요리사와 하녀를 두고), 저녁에는 점점 더 늘어나는 친구들과 함께 몽파르나스로 외출하곤 했다. 만 레이, 프랑시스 피카비아, 트리스탕 차라, 더하여 해운업계의 상속녀 낸시 커나드와 재봉틀 회사의 상속녀 데이지 펠로스 등과도 어울리며, 그녀는 장차 자신의 동업자 내지 고객이 되어줄 이들과 친분을 쌓아갔다.

1922년 여름 스키아파렐리가 패션업계에 진출하도록 도와준 사람도 가브리엘 피카비아였다. 가브리엘이 폴 푸아레의 현란한 노천 행사 중 한 자리에 스키아파렐리가 만들어준 드레스를 입고

나타나자 푸아레가 그 드레스에 주목하며 그것을 만든 이에게 찬사를 전해달라고 말했던 것이다. 그런 식으로 스키아파렐리는 패션계에 입문하게 되었으니, 창조성과 대담성, 그리고 노력만이 밑천이었다.

　푸아레는 이미 패션업계에서 내리막에 들어서 있었다. 이후로도 그는 계속 분투할 테지만, 문제는 그의 패션이 너무 섬세하고 현대적 취향에 맞지 않는다는 것이었다. 반면 스키아파렐리는 변화의 바람을 재빨리 포착하여 현대 여성들, 사교적인 자리에서도 일상적이고 요란하지 않은 옷차림을 선호하는 (상당한 은행 잔고를 보유한) 여성들의 취향에 맞춰나갔다. 스키아파렐리의 첫 성공은 흔히 경시되던 스웨터라는 것을 완전히 새로운 패션 아이템으로 재탄생시키면서 이루어졌다. 그녀는 두 가지 색깔을 섞어 짜서 보기 드문 문양을 만들어내는 한편, 목둘레에는 언뜻 리본 매듭처럼 보이는 무늬를 짜 넣었다. 자기 홍보에 대한 정확한 본능에 따라, 그녀는 그 스웨터를 입고 오찬에 참석했다. 부유하고 패셔너블한 여성들뿐 아니라 미국인 바이어들도 더러 나오는 자리였다. 스웨터는 센세이션을 일으켰고, 뉴욕의 에이브러햄 앤드 스트로스 백화점에서 온 바이어들은 그녀의 스웨터뿐 아니라 스커트까지 대량으로 주문했다. 1927년 말, 《보그*Vogue*》지는 스키아파렐리의 스웨터를 "예술적 걸작"이라 일컬었으며, 그녀는 이미 스웨터와 울 스커트에 더하여 손뜨개 울 재킷까지 내놓은 터였다. 그해가 다 지나기 전에, 스키아파렐리는 부유한 사업가 샤를 칸과 동업하여 스키아파렐리사社를 공식적으로 창립하고 파리의 페가街에 첫 의상실을 냈다. 건물의 맨 위층 다락방이었지

만, 어떻든 최고 부유층이 드나드는 리츠 호텔의 코앞이었다.

스키아파렐리는 이미 상품의 폭을 넓혀 스카프, 핸드백 등 다양한 액세서리까지 만들고 있었다. 그리고 대담한 초현실주의 요소들을 디자인에 활용하여 뱀이나 화살 박힌 심장 같은 문양을 문신처럼 과시하는 스웨터, 흉곽의 윤곽을 드러내는 하얀 해골선이 들어간 스웨터 같은 것들을 만들어냈다. 이런 디자인들로 파리 패션계에 상당한 파문을 일으키고 있었지만, 그녀의 가장 큰 시장은 미국이었다. 좀 더 날씬하고 근육질인 미국 여성의 몸매가 그녀의 스타일에는 더 잘 맞았던 것이다. 그리하여 1929년 11월 18일, 스키아파렐리는 개선장군처럼 뉴욕으로 돌아갔다. 옷으로 가득한 트렁크들과 그것들을 입어 보일 우아한 친구와 함께. 그녀는 이제 자유로운 몸이었으니, 남편은 그 전해에 술집에서 난투극 끝에 죽었으므로 문제를 일으킬 소지가 아예 없었다.

하지만 최상의 타이밍이라고는 할 수 없었다. 불과 보름 전에 월 스트리트 폭락이 일어난 터였다. 분위기를 감지한 스키아파렐리는 평소의 베이지, 그레이, 블랙 등의 색깔을 버리고 우울한 기분을 떨쳐버릴 만한 밝은 색깔을 많이 쓰기 시작했다. 또한 손뜨개 스웨터와 스커트 대신 이제 허리를 강조하고 기장을 늘인 새로운 룩을 선보였으니, 그것이 30년대를 풍미하게 될 스타일이었다. 그녀가 본능적으로 알아차렸듯이, 광란의 20년대는 지나가버린 것이었다.

스키아파렐리는 물론 코코 샤넬과도 알고 지냈다. 샤넬 쪽에서는 스키아파렐리의 존재쯤은 안중에도 없다는 식이었지만 말이다. 1920년대 패션의 최고봉을 이룩했던 샤넬은 부유했고, 사람들의 삼탄을 자아내면서 예술계의 내로라하는 거물들이 어울리는 국제적인 무대의 한복판을 차지하고 있었다. 월 스트리트 주식시장이 무너지고 부유한 고객들이 손실을 보았을지언정, 파리는 1930년대에도 여전히 패션에서만큼은 세계를 선도할 터였으며, 샤넬이 그 패션계를 이끌어가게 될 것이었다.

그녀의 절친한 벗 파블로 피카소도 경제적인 파고에서 비켜나 있었다. 주식시장 붕괴로 모던아트 시장이 "난장판이 되어"[1] 피카소의 에이전트였던 폴 로젠베르그도 이듬해 봄 그의 중요한 전시회를 후원할 수 없게 되었지만, 피카소는 얼마든지 기다릴 수 있었고, 한때 그와 의기투합했던 조르주 브라크도 마찬가지였다. 앙리 마티스 역시 이 운 좋은 소수에 속했으나 이듬해에는 그의 그림조차도 가격이 폭락했다. 1934년 마티스는 아들 피에르에게 보내는 편지에 "장사가 잘 안 되는구나. 전반적인 무기력이 느껴진다"라고 쓰게 된다.[2]

이제 아무도 모던아트를 사지 않는 데다 수집가들은 소장품들을 팔아치우기에 나섰으므로 미술 시장은 한층 더 침체되었다. 폴 로젠베르그마저도 모던아트를 사는 대신 좀 더 안전한 투자로 보이는 인상파 및 후기인상파 작품으로 구매를 한정하고 있었다.[3] 로젠베르그가 다시 피카소의 대작을 산 것은 1934년이나 되

어서였다. 하지만 피카소는 이미 상당한 재산을 축적한 터라 불황에도 별 어려움을 겪지 않았다. 그런 처지는 남의 눈길을 끄는 소비로도 나타났으니, 사치스러운 이스파노-수이자 자동차를 산 것이 그 일례였다. 하지만 한편으로 그는 금화를 쟁였으며 지폐 다발을 신문지에 싸서 방크 드 프랑스의 개인 금고에 산더미처럼 쌓아두기도 했다. 피카소는 투자보다는 현금 더미를 더 좋아했다. 그 현금에 이자가 붙지 않는다 하더라도 말이다.

주식시장 붕괴로 인해 샤넬의 또 다른 친구 이고르 스트라빈스키는 (평소에도 그랬듯이) 현금이 쪼들렸고, 출판업자들이 자신을 이용하고 있다는 생각에 괴로워했다. 그는 저작권을 주장할 수 없었으니, 사실상 무국적자 신세였기 때문이다. 일찍이 떠나온 조국 러시아가 볼셰비키 혁명의 와중에 사라져버렸던 것이다. 어쩌면 스위스 시민권, 아니면 프랑스 시민권을 신청해야 할는지? 프랑스에서 내어준 명예 여권도 곧 갱신해야 했고, 집안 문제들도 산적해 있었다. 병든 아내와 네 명의 자식, 그리고 돈이 많이 드는 애인까지 두고 있는 데다 러시아혁명을 피해 그의 신세를 지러 온 무일푼인 친척들을 잔뜩 거느리게 된 그는 실로 곤경에 처해 있었다. 월 스트리트 폭락은 특히 일촉즉발의 위기에 놓여 있던 한 친척 집에 마지막 타격을 가했으며, 몇 달 못 가 그들은 스트라빈스키에게 5만 프랑을 빚지게 되었다. 그것은 스트라빈스키가 여러 차례 음악회를 열어야만 벌 수 있는 금액이었고, 결국 그는 재정적 두려움에 떠밀린 나머지 이듬해의 대부분을 (애인과 함께) 연주 여행을 다니며 지휘를 하고 연주를 하며 돈벌이로 보내게 된다. 그러는 것만이 닥쳐오는 위기를 막아낼 유일

한 방편이라 여겼던 것이다.

샤넬은 주식시장 붕괴의 후유증에 대한 별 두려움 없이 1929년 말 대부분의 시간을 웨스트민스터 공작과의 관계를 정리하면서 보냈다. 친구들에게나 부와 명성의 광휘를 숨차게 뒤쫓는 자들에게 '벤더'로 불리던 이 영국 귀족은 실로 거부였으며 각광을 받는 데 익숙해 있었다. 야외에서 즐겨 시간을 보내는, 그리고 두 차례의 결혼 전력에 무수한 애인들을 섭렵한 플레이보이였던 벤더는 샤넬과 함께하는 세월 동안 마흔 명의 승무원을 거느린 호화 요트 '플라잉 클라우드'의 크루즈 여행에서부터 수많은 영지와 사냥터에서 벌이는 파티에 이르기까지 그녀에게 초호화 생활을 누리게 해주었다. (샤넬은 그의 이튼 홀 차고에만 열일곱 대의 롤스로이스가 있었다고 회고했다.)

그들이 곧 결혼하리라는 소문은 돌고 또 돌았지만 극복할 수 없는 걸림돌이 있었으니, 샤넬의 나이(그들의 연애가 시작된 1924년에 이미 마흔한 살이었다)와 그녀가 벤더에게 그토록 원하는 후계자를 낳아주지 못하리라는 것이 문제였다. 게다가 샤넬에게는 일이 있었고, 그녀는 자신의 일을 자랑스럽게 여겼다. 그토록 힘들게 얻은 성공과 그에 따라온 경제적 독립성을 포기한다는 것은 그녀로선 망설여지는 일이었다. 하지만 무엇보다도 큰 걸림돌은, 제아무리 화려하게 성공했다 하더라도 가난뱅이 출신에 장사하는 여자라는 신분이 벤더 같은 상류 귀족 계급의 남성이 결혼할 수 있는, 또는 결혼하려 하는 종류의 여성과는 거리가 멀다는 사실이었다.

1929년 여름, 그들의 친구들은 벤더가 샤넬의 화려한 지중해

별장 '라 파우사'에 거의 머물지 않았다는 사실, 그리고 그가 그곳에 와 있을 때조차도 두 사람이 자주 다투었다는 사실에 주목했다. 벤더는 다른 데 정신이 팔려 있었다. 그와 샤넬은 전처럼 플라잉 클라우드로 여행에 나섰지만, 배에서도 말썽은 계속되었다. 무엇보다도 벤더가 동승시킨 한 매력적인 젊은 여성이 샤넬의 눈에 띄었기 때문이다. 샤넬은 그녀를 하선시킴으로써 재빨리 경쟁자를 물리쳤지만 파국이 머지않았다는 사실은 감출 수 없었다. 크리스마스 무렵, 벤더는 자기 나이의 절반밖에 안 되는 영국 귀족 여성과 약혼했다. 샤넬에게 젊은 신부를 소개하면서도 벤더는 그녀와의 이별을 아쉬워했지만, 그가 아들을 낳아줄 만한 아내를 얻기로 결심했다는 것은 명백했다. 정작 이 젊은 아내도 그의 아들을 낳지는 못했지만 말이다.[4]

　샤넬은 훗날 자신이 신뢰하던 친구이자 작가요 외교관이며 사교계 인사이던 폴 모랑에게, 벤더에게 다른 여자와 결혼하도록 "종용"한 것은 자기였다고 말했다. 따지고 보면 "아주 강한 사람이 아닌 이상, 남자로서 나와 함께 산다는 건 아주 어려운 일이었을 거예요. 그리고 나로서도, 그가 나보다 더 강하다면 그와 함께 사는 것이 불가능했을 테고요".[5] 아마도 진실이었겠지만, 보다 중요한 것은 그녀의 솔직한 고백, "나는 싫증이 났어요"라는 말이었을 터이다. 그것이 진실의 전부는 아니었을지 몰라도, 자신의 일이 곧 첫사랑이었던 이 대단한 여성에게는 거의 맞는 이야기일 것이다.

　그녀는 한마디로 이렇게 말했다. "연어 낚시가 인생은 아니거든요."[6]

샤넬과 그녀의 친구들— 재간 좋고 매혹적인 참견꾼 장 콕토를 포함하여—은 해마다 지중해나 그 밖의 호화 별장지에서 여름을 보내곤 했다. 파리 좌안의 주민들, 특히 조촐한 신탁 자금과 위트를 밑천으로 살아가던 영미권 출신 주민들은 노르망디의 개조한 시골집에서 휴가를 즐겼고, 아니면— 헤밍웨이와 그 주변 사람들처럼—오스트리아의 외딴 마을에서 스키를 타거나 피레네 산지에서 낚시를 하거나 팜플로나에서 투우 구경을 하거나 했다. 하지만 몽파르나스는 그 자체로 작은 마을과도 같아서, 마을 특유의 입방아가 끊이지 않았다. 젊은 캐나다 작가 몰리 캘러헌의 표현대로 "뒷담화로 수군거리는 아주 작은 동네의 이웃들"이었다.[7] 어니스트 헤밍웨이와 로버트 매캘먼(한때는 헤밍웨이와 친구 사이로 자신의 작은 출판사 '컨택트 에디션'에서 그의 단편들을 출판하기도 했다) 사이에, 매캘먼과 F. 스콧 피츠제럴드 사이에, 그리고 헤밍웨이와 포드 매덕스 포드 사이에, 다툼이 일었다. 크고 작은 다툼이야 노상 있었지만, 1929년 가을에 가장 심했던 것은 헤밍웨이와 피츠제럴드 사이에 일어난 다툼이었다.

헤밍웨이는 성미가 까다롭기로 유명했고 자신의 남성성을 과시하지 않으면 안 되는 사람이었던 반면, 피츠제럴드는 불안정하고 자기 연민과 술독에 빠지기 쉬운 사람이었다. 하지만 그 둘은 1925년 파리에서 처음 만난 이래 친구로 지내왔었다. 1925년 당시 헤밍웨이는 발표한 작품이 얼마 되지 않았음에도 전도유망한 작가로 촉망받기 시작한 터였지만 그래도 여전히 방어적인 입장

이었던 반면, 피츠제럴드는 약관의 나이에 이미 『낙원의 이쪽 *This Side of Paradise*』과 『아름답고 저주받은 자들 *The Beautiful and Damned*』을 발표하여 찬사를 받았으며 신작 『위대한 개츠비 *The Great Gatsby*』로 스타덤에 올라 있었다. 피츠제럴드는 헤밍웨이의 첫 장편소설인 『해는 또다시 떠오른다 *The Sun Also Rises*』를 (장황한 서두를 쳐낸 뒤) 스크리브너 출판사의 유명한 편집자 맥스웰 퍼킨스에게 소개해주었다. 또한 헤밍웨이의 두 번째 소설 『무기여 잘 있거라』의 편집을 도왔는데, 이 작품은 1929년 여름 동안 《스크리브너스 매거진 *Scribner's Magazine*》에 연재되어 상당한 호평을 받았다.

헤밍웨이는 그렇듯 피츠제럴드에게 신세 진 것이 많았지만, 그해 여름 파리에서 다시 만났을 때는 둘 사이의 관계가 전 같지 않았다. 실비아 비치는 미국에서 돌아온 헤밍웨이가 자기 주소를 아무에게도, 특히 다음 소설 『밤은 부드러워 *Tender is the Night*』를 쓰기 위해 파리에 돌아오기로 되어 있는 피츠제럴드에게는 알리지 말아달라는 말에 뭔가 이상한 낌새를 느꼈다. 헤밍웨이가 비치에게 한 말로는, 자기가 일전에 피츠제럴드의 술버릇 때문에 아파트에서 쫓겨난 적이 있기 때문이라는 것이었다. 비치는 그러마고 했지만, 막상 스콧과 젤다 피츠제럴드 부부가 파리에 오자 사태가 미묘해졌다. 피츠제럴드가 구한 아파트는 생쉴피스(6구) 근처 팔라틴가에 있었고, 길모퉁이만 돌면 헤밍웨이가 사는 페루가가 나왔으니 말이다.[8]

그 무렵 어니스트는 폴린 파이퍼와 결혼한 상태로, 폴린의 요구대로 가톨릭으로 개종하고 둘째 아들을 낳은 터였다(해들리 리처드슨과의 첫 결혼에서는 맏아들 범비를 낳았었다). 피츠제럴드

와 헤밍웨이는 결국 만나게 되었지만, 각자의 작품 전망으로 인해 편치 않은 만남이었다. 헤밍웨이의 신작 『무기여 잘 있거라』는 연재 형식으로 발표되어 주목을 끌었던 반면, 피츠제럴드는 슬럼프에 빠져 글을 잘 쓰지 못하고 있었던 것이다. 그럼에도 헤밍웨이는 몰리 캘러헌과의 권투 시합에 피츠제럴드가 동행하는 데 동의했다. 훗날 헤밍웨이를 가리켜 우격다짐으로 상대의 등뼈라도 작살낼 수 있는 "크고 거칠고 둔한 비과학적인 사내"라고 평한 캘러헌 자신은 "대학 시절 제대로 권투를 배웠"기에, 전에도 권투 시합에서 헤밍웨이의 코피를 터뜨린 적이 있었다. 헤밍웨이는 그 피를 캘러헌에게 뱉어 화풀이를 하고는 놀란 그를 향해 씩 웃어 보이며 "투우사들이 부상을 입으면 이렇게 한다네. 경멸을 보이는 방식이지"라고 말했다고 한다.[9]

하지만 캘러헌은 여전히 헤밍웨이의 매력에 끌리던 터라, "친구이자 어니스트의 숭배자"였던 피츠제럴드에게 "언제 한번 함께 공동의 우정을 다지면 좋겠다"고 제안했다. 그러고서 얼마 안 되어 헤밍웨이와 피츠제럴드가 함께 나티나 갤러헌을 데리고 가서, 피츠제럴드에게 시간을 재게 하고 권투 시합을 벌였던 것이다. 그럭저럭 잘되어가다가 헤밍웨이가 방심한 틈을 타서 캘러헌이 그의 피를 터뜨리자 피츠제럴드가 흥분했고, 바로 그때 캘러헌은 허를 찔러 헤밍웨이를 때려눕혔다. 그 순간 피츠제럴드가 "오 마이 갓!"을 외치지 않았더라면 상황은 그대로 넘어갔을지도 모른다. 하지만 그는 놀라 소리를 지르느라 라운드 종료를 제때 알리지 못했다. "좋아, 스콧!" 헤밍웨이는 살벌하게 말했다. "내 피를 보고 싶은 거라면 그냥 솔직히 말하지 그래? 실수했다는 말

52

은 하지 말게." 그러더니 쿵쿵거리며 샤워장으로 가버렸다.[10]

피츠제럴드는 "새하얗게 질린 얼굴로" 중얼거렸다. "맙소사, 저 친구는 내가 일부러 그랬다고 생각하는군. 내가 왜 일부러 그런 짓을 하겠나?"[11] 캘러헌은 피츠제럴드에게 그만 잊어버리라고, 헤밍웨이도 금방 잊을 거라고 말했다. 하지만 헤밍웨이는 잊지 않았고, 그해 가을 《뉴욕 헤럴드 트리뷴New York Herald Tribune》의 칼럼니스트가 캘러헌이 헤밍웨이를 단판에 때려눕혔다는 가십 기사를 쓰는 바람에 사건이 더 커지고 말았다. 캘러헌은 경악하여 그 칼럼니스트에게 "문제의 사건에 대한 우아한 덧칠"이라 부른 것을 써 보내고, 그 사본을 헤밍웨이의 편집자인 맥스 퍼킨스에게도 보냈다. 칼럼니스트는 정정 기사를 내기로 약속했고 퍼킨스도 위로의 말을 보냈지만, 기사가 나가기도 전에 피츠제럴드와 헤밍웨이가 제각기 끼어들었다. 사방에서 악의적인 말들이 오갔고, 자신이 담당하던 두 작가를 무마하려는 맥스 퍼킨스의 노력에도 불구하고 둘 사이는 돌이킬 수 없이 틀어지게 된다. 결국 아무도 캘러헌이 그 이야기를 발설했다고 비난하지는 않았지만 말이다(헤밍웨이는 발설자가 당시 《뉴욕 헤럴드 트리뷴》의 파리 필진으로 있던 피에르 러빙이리라고 추측했다).[12]

권투 이야기가 머리기사를 장식하기 전까지는 헤밍웨이도—한곳에 오래 머무는 일이 거의 없었음에도—피츠제럴드에게 꾸준히 격려의 편지를 보내곤 했었다. 9월에 마드리드에서는 "자넨 그 망할 책을 근사하게 써내고야 말 걸세"라고 써 보냈다. 헤밍웨이

가 보기에 피츠제럴드의 문제는《다이얼 The Dial》지의 길버트 셀더스가 쓴 서평대로였으니, "자네는 너무 자의식이 강해 (……) 그리고 자신이 걸작을 써야만 한다는 걸 아는 거지". 또 나중에는 이렇게 쓰기도 했다. "자네도 지금쯤은 알겠지. 내가 자네 작품에 얼마나 탄복하는지 거듭 말하지 않았나." 하지만 피츠제럴드의 여전한 불안은 그를 짜증 나게 했다. "이런 멍청이 같으니, 어서 가서 소설을 쓰게"라는 것이 그가 앙다이에서 써 보낸 말이었다.[13]

피츠제럴드는 특히 거트루드 스타인과 만나기를 원했는데, 헤밍웨이는 이미 3년 전에 그녀와 절연한 터였다.[14] 거트루드와 그녀의 반려자 앨리스 B. 토클라스는 헤밍웨이의 맏아들이 태어났을 때 대모가 되어주기까지 했지만, 앨리스는 헤밍웨이가 거칠고 무례하다고 보아 결코 좋아하지 않았다. 게다가 거트루드도 그가 자신의 벗이자 헤밍웨이 자신의 오랜 멘토였던 셔우드 앤더슨을 대하는 태도가 마음에 들지 않았을 뿐 아니라, 특히 해들리에게 한 일은 용서할 수 없었다. 그래서 그해 가을 파리에서 거트루드와 어니스트가 마주쳤을 때 두 사람은 피차 예의를 지키는 정도였다. 하지만 그렇게 우연히 마주친 후, 거트루드는 헤밍웨이를 다시 한 번 저녁 모임에 초대하기로 하고 피츠제럴드와 앨런 테이트도 명단에 포함시켰다. 헤밍웨이는 수적으로 우세한 것이 최상의 보호책이라고 생각했는지 자기 아내와 피츠제럴드 부부 외에 포드 매덕스 포드까지 여러 명을 더 데리고 갔다.

거트루드는 언제나처럼 좌중을 지배했으며, 헤밍웨이의 작품을 공격하는 한편 피츠제럴드의 작품을 칭찬했다. 하지만 불행하게도 피츠제럴드는 그녀의 말을 곡해하여 깊은 상처를 받았다.

헤밍웨이는 특유의 우악스러운 말투로 그를 안심시키려 했다. "거트루드는 그저 자네가 엄청난 용광로 같은 재능을 가졌고 나는 아주 조금밖에 갖지 못했으니, 성과를 내려면 내가 훨씬 더 노력해야 할 거라고 말한 걸세." 그러면서 이렇게 덧붙였다. "자네가 이번 소설을 끝내지 못해서 좀 예민해진 것뿐이야."[15]

그렇지만 이미 『무기여 잘 있거라』가 출간되고 찬사가 쏟아지던 때였다. 헤밍웨이의 앞날은 탄탄대로였다. 한 전기 작가의 말대로, "그는 다시는 독자에게 무시당하지 않을 테고, 다시는 출판사의 거절 편지를 받지 않을 터였다".[16] 이와는 대조적으로, 피츠제럴드는 『밤은 부드러워』를 좀처럼 진척시키지 못하고 있었다. 주식시장 붕괴가 책 판매에 미칠 악영향에 대한 헤밍웨이의 우려에도 불구하고 『무기여 잘 있거라』는 잘 팔렸으며, 그에게는 짭짤한 수입이 될 원고 청탁이 연이어 들어왔다. 가령 헨리 루스가 1930년 2월 새로운 비즈니스 잡지로 창간한 《포춘 *Fortune*》지와는 2,500단어당 1천 달러의 계약을 맺기도 했다.

변화가 도래하고 있었으며, 헤밍웨이는 그 징조를 정확히 읽었다. 대부분의 미국인들이 그랬듯이 시장의 '슬럼프'가 일시적이리라고 전망한 것은 틀렸을지 모르지만, 그의 문체와 주제는 1930년대의 독자 대중이 원하던 바로 그것이었다. 피츠제럴드는 1920년대의 시대정신을 제대로 읽어냈고 그 시대에는 그것이 유효했으나, 이후의 10년은 헤밍웨이의 거칠지만 힘찬, 보병대와 투우장에 걸맞은 대중 취향에 밀려나 먼지를 뒤집어쓰게 될 터였다.

"요즘 프랑스 작가 중에 누가 제일 마음에 드나요?"라고 당시 프랑스어 선생이었던, 하지만 곧 유명한 영화감독이 될 마르크 알레그레가 물었다.

"지드요." 시인 브라이어는 단호하고 열정적인 어조로 대답했다.

"지드라고! 저희 아저씨인데요……. 한번 만날 자리를 만들어야겠네요."[17]

사실 알레그레와 앙드레 지드의 관계는 그가 말한 것보다 훨씬 복잡했다. 단순히 '아저씨'라기보다, 좀 더 정확히는 '연인'이라 해야 할 터였다. 하지만 어떤 의미로는 그의 말에도 일리가 있었으니, 두 사람의 관계에는 다분히 근친상간적인 요소가 있었기 때문이다. 그 모든 일은 지드의 소년 시절에 그의 어머니가 학과 공부에 뒤처지는 아들을 위해 젊은 신학생이자 가족의 친구인 엘리를 가정교사로 고용하면서부터 시작되었다. 엘리 알레그레는 지드와 가까워져 나중에는 지드의 결혼식 들러리를 서기까지 했다. 지드도 알레그레 가족과 가까이 지내며 그의 자녀들에게 '앙드레 아저씨'로 불리게 되었고, 아이들은 그를 믿고 따랐다. 그러다가 전쟁이 나자, 머나먼 카메룬에 프로테스탄트 선교사로 나가 있던 알레그레 목사를 대신하여 지드가 그의 가족의 비공식적 후견인 역할을 떠맡게 되었다. 이제 마흔일곱 살이 된 지드는 엘리의 아들인 핸섬하고 반항심 강한 열여섯 살 소년 마르크에게 매혹되었고, 끈질기게 유혹한 끝에 두 사람은 연인 사이가 되었던 것이다.

처음부터 지드의 생애는 긴장과 문제의 연속이었다. 그는 1869년 파리에서 태어났는데, 파리 대학의 법학 교수였던 아버지는 남프랑스 출신이었고, 어머니는 북프랑스 루앙 출신이었다. 양친 모두 프로테스탄트였지만, 아버지의 성품이 자라난 땅의 온화한 기후를 반영하듯 비교적 부드럽고 편안했던 반면, 어머니는 북쪽 사람답게 훨씬 더 엄격했다. 한 전기 작가의 말대로 지드 자신이 "어쩌면 지나치게 양쪽 집안과 양쪽 지방의 차이를 강조"했는지도 모르지만[18] 어쨌든 그는 평생 그 차이로 인한 갈등을 겪었고, 어머니가 세상을 떠난 후에도 오랫동안 어머니의 엄격한 프로테스탄티즘에 반발했다.

지드에게는 불행하게도 먼저 세상을 떠난 쪽은 아버지였고, 열한 살 난 소년은 엄격한 어머니의 손에 자라게 되었다. 병약한 아이였던 그는 어린 시절을 음울하고 냉랭한 노르망디에서 어머니가 부과하는 청교도적 제약 가운데 보냈다. 성에 눈뜨기 시작하면서 사태는 복잡해졌다. 수음을 했다고 퇴학당한 그는 죄책감에 빠져 자기 정화의 노력을 계속하다가 사촌 누이 마들렌 롱도에게서 종교적인 위로를 얻게 되었다. 그녀 역시 어머니의 불륜을 목도했다는 비밀로 인해 성을 죄악시하던 터였다. 두 사람은 함께 경건한 삶을 살기로 했고, 지드는 일찍부터 마들렌과 결혼할 결심을 했다. 그가 자서전 『한 알의 밀알이 죽지 않으면 *Si le grain ne meurt*』에서 에마뉘엘이라 부르는 인물이 바로 마들렌이다.

1895년 지드는 실제로 마들렌과 결혼했지만, 1938년 마들렌이 생을 마치기까지 40년이 넘도록 육체적 결합이 없었다는 사실은 그가 성적인 본능과 청교도적인 가정교육을 조화시키는 데 참담

하게 실패했음을 여실히 보여준다. 결혼할 무렵 지드는 이미 자신의 동성애 성향을 알고 있었으니, 1893년 알제리 여행 때 만난 한 원주민 소년이 지드의 첫 상대였다. 1895년 초에 다시 알제리를 여행하면서 그는 오스카 와일드를 만났고, 연인 앨프리드 더글러스 경과 동행하던 와일드는 지드에게 동성애적 욕망(특히 어린 소년에 대한 욕망이었다고 훗날 그는 명시했다)을 받아들이도록 격려해주었다. 저 어린 악사가 마음에 드는지? 와일드가 물었다. 그들을 위해 갈대 피리를 불어준 "경이로운 젊은이"를 지켜본 다음이었다. "그렇다고 대답할 용기를 내느라 얼마나 끔찍한 노력이 필요했는지! 얼마나 기어드는 목소리로 겨우 그렇게 대답했는지!"라고 지드는 훗날 회고했다.[19]

몇 달 후 지드의 어머니가 죽었고, 그는 곧바로 마들렌과 결혼했다. 비록 남다른 결혼이었지만 그는 실제로 그녀를 사랑했던 것으로 보인다. 그 무렵 지드는—경제적 독립이라는 행운을 누리며—파리의 아방가르드 문인들과 어울리기 시작했다. 스테판 말라르메의 화요일 저녁 모임에도 나가고, 티데 나탕송의《라 르뷔 블랑슈》를 중심으로 한 모임에서 레옹 블룸을 만나 친구가 되었다. 그는 드레퓌스를 지지하고 바레스를 공격했으며, 무엇보다도 보수적인 윤리에 맞서 리버럴한 개인주의와 개인의 자유를 주장했다. 1909년,《라 누벨 르뷔 프랑세즈 La Nouvelle Revue Française, NRF》창간을 이끌 무렵에는 그의 산문 스타일, 특히 서정적인 산문시『지상의 양식 Les Nourritures terrestres』으로 안목 있는 문단 인사들의 찬사를 받았다. 갈리마르 출판사에서 발행하는 NRF는 곧 당대 최고 작가들의 글을 싣기 시작했고, 1920년대에는 프랑스에

서, 그리고 아마도 서유럽 전체에서 선도적인 문예지가 되었다.

지드의 깊은 내적 갈등은 비록 표면화되지는 않았지만 창작의 원동력이 되었다. 1902년에 출간된 소설 『배덕자 L'Immoraliste』는 남색이라는 하기 힘든 이야기를 꺼내어 그것이 주인공을 해방하고 고양하는 힘이 되는 과정을 보여주었다. 지드는 주인공의 행동이 고대 그리스인들이 한 것과 다름없다는 식으로 그려 보였다. 하지만 지드가 제대로 커밍아웃한 것은 1924년에 동성애에 관한 소크라테스적 대화록 『코리동 Corydon』과 자신의 젊은 시절에 대한 자전적 기록인 『한 알의 밀알이 죽지 않으면』을 발표하면서였다. 그사이 그는 알레그레 목사의 핸섬한 아들 마르크와 연인 관계가 되었고, 그와 함께 한 번에 여러 달씩 여행하기도 했다. 물론 조심하느라 마르크를 조카라고 소개하기는 했지만 말이다.

그러는 한편, 지드는 벨기에 화가 테오 반 리셀베르그의 아내이자 자신이 '작은 마님'이라 부르던 작가 마리아 반 리셀베르그와 깊은 정신적 우정을 맺었다. 1923년 작은 마님의 딸 엘리자베트는 지드의 유일한 혈육 카트린을 낳았으며, 얼마 후부터 그들은 파리(바노가 1bis번지)의 이웃한 아파트에 살았다.[20] 이 일은 동성애자였던 지드가 단 한 번, 그것도 후계사를 낳기 위해 벌인 잠깐의 일탈이었고, 아내가 세상을 떠나기까지 그는 카트린을 법적 친자로 인정하지 않았다. 그러는 동안 마르크 알레그레도 여자들을 사귀게 되었으며, 지드와는 성적인 관계를 끝내고 평생친구 사이로 지냈다. 그는 1925년에서 1926년 정부 지원을 받아지드와 서아프리카를 여행했을 때 찍은 사진과 필름이 계기가 되어 영화감독의 길로 나아가게 되었다.

59

1929년 무렵 지드는 안정적인 명성을 확보하고 있었다. 『지상의 양식』은 재발간되어 베스트셀러가 되었고, 『교황청의 지하실 *Les Caves du Vatican*』(1914)도 여전히 인기를 끌었으며, 『사전꾼들 *Les Faux-Monnayeurs*』(1925)은 동성애 내지 양성애적 등장인물들 탓에 질색하는 이들도 있었지만 그래도 많은 이들에게 지드의 최고 걸작으로 꼽혔다. 하지만 그는 콩고를 여행하는 동안 그곳에서 목도한 착취와 사실상의 노예제도에 경악했다. 전에 북아프리카를 여행할 때도 그 비슷한 인간 학대를 보기는 했지만, 그때는 자신과 무관한 일로만 생각했었다. 이제 그는 다르게 느꼈다. "나는 그저 방관할 수 없는 일들을 알며, 나서서 말하지 않을 수 없다"라고 그는 썼다.[21]

그렇다고 식민주의나 자본주의에 반대하는 것은 아니었으나, 그럼에도 그는 자신이 본 참상에 대해 무엇인가 하려 했다. 글을 쓰고 식민지부 장관과 이야기하는 것이 고작일지라도 말이다. 하지만 결국 지드 자신의 내면에 일어난 변화 말고는 아무것도 바뀌지 않았다. 부당한 특권을 누리고 있다는 불편함 때문에, 그는 이제 한 개인이 미칠 수 있는 계도적 영향에 대해 회의하기 시작했다.

앙드레 말로의 다음과 같은 글은 지드의 『사전꾼들』에서 바로 가져왔다고 해도 믿어질 것이다. 말로는 1929년 초판본 목록집 서문에 이렇게 썼다. "좋은 가짜와 나쁜 진짜의 차이가 무엇인가? 거짓말이야말로 단연 창조적이다."[22]

말로는 이미 여러 해 전부터 단연 창조적이었다. 1901년 몽마르트르 언덕 뒤편에서 태어난 그는, 난봉꾼에 말은 유창하지만 온갖 직업에 조금씩 손대다 실패하는 위인이었던 아버지가 곧 가족을 버리고 떠나는 바람에 어머니와 함께 봉디 근처의 외가에 가서 외할머니와 이모와 살아야 했다. 어린 소년은 투렛 증후군으로 씰룩거리고 부르르 떨고 눈을 깜빡이는 등 불안정해 보였지만, 그럼에도 동무들 사이에서 힘들이지 않고 대장 노릇을 했다. 처음부터 그에게는 다른 사람들을 끌어들이는 자석처럼 강력한 무엇이 있었던 듯하며, 자랄수록 두드러진 이런 특성에 특유의 매력적인 목소리까지 더해졌다.

열네 살부터 말로는 파리로 통학을 하면서 온 도시를 탐험하고 극장과 영화관에 다녔으며 그곳에서 만나는 책들을 탐독했다. 그는 위고, 뒤마, 미슐레를, 그중에서도 특히 역사적 사건을 신비롭게 펼쳐 보일 뿐 아니라 "역사나 전설에는 그 나름대로의 진실이 있다"고 믿었던 위고를 좋아했다.[23] 그러다 보니 말로 자신의 진실은 학교와는 다른 방향을 가리키게 되었고, 콩도르세 중학교에 낙방한 이 조숙한 열여섯 살짜리는 학교를 아예 때려치웠다. 그러고는 파리의 길거리를 쏘다니며 사무실이나 가게의 일자리를 기웃거리거나 시적인 생각에 잠겼다.

파리의 수많은 헌책방들에서 중고 책들을 뒤적이다 보니 값나가는 책들을 보는 눈이 생겨서 비싼 값에 되팔기도 했다. 그는 종이며 인쇄, 판화, 석판화 등에 도가 텄고, 열여덟 살 때는 초판본이나 희귀본을 사서 되파는 일만으로도 생계를 꾸릴 수 있게 되었다. 그러다 직접 책을 만들기 시작하여 문학적 단장斷章들을 엮

어 출판했는데, 전문가들은 이 글들을 무시해버렸지만 그러지 않은 이들도 있었다. 또한 문학비평도 쓰기 시작하여, 인기 작가들을 재간 좋게 공격함으로써 주목을 끌었다. 하지만 이제 그의 관심은 예술에 쏠렸고, 그래서 미술관과 화랑들을 드나들며 광범한 독서를 하고, 인맥을 맺고, 보는 눈을 키우며 점차 향상되는 인목에 세밀한 기억력을 더해갔다. 곧 이 독학한 신동은 미술 분야 편집자로 일하며 조르주 브라크와 앙드레 드랭에게 막스 자코브, 레몽 라디게, 피에르 르베르디 등의 작품에 넣을 삽화를 주문하게 되었다. 그러면서 지드의 NRF 문을 대담하게 두드리고 비평가로서의 입지를 확보하기에 이르렀으니, 이 일로 인해 문단에서 그의 평판은 한층 더 높아졌다.

그때까지 여자에게 별 관심이 없던 그는 스무 살 때 마침내 소울 메이트를 만나게 되었다. 교양 있고 불같은 성격의 클라라 골드슈미트였다. 두 사람은 함께 여행했고, 곧 결혼했다. 클라라가 독일계 유대인이라는 사실에 말로의 가족은 뜨악해했지만 말로에게는 그 사실이 전혀 문제 되지 않았다. 그는 클라라의 상당한 지참금을 이제 주식 중개인이 된 아버지가 선전하는 멕시코 광산 주식에 투자했는데, 그것이 완전히 망하는 바람에 먼 곳까지 값비싼 여행을 다니던 두 사람은 캄보디아에 발이 묶이고 말았다. 거기서 이 모험가들은 일확천금 계획을 세우고 고대 크메르 사원의 미술품을 약탈하여 팔려 했으나, 이 무모한 행각으로 말로는 감옥에 가게 되었다. 전부 오해라고 그는 주장했다. 더없이 귀한 미술품을 후세에 물려주기 위해 간직하려던 무해한 시도가 오해받은 것이라고 말이다. "많은 프랑스 지식인들이 내 곤경

에 동정을 보내고 있다"라고 그는 한 인터뷰어에게 말했고,[24] 실제로 앙드레 지드를 비롯한 이들이 그를 위해 서명운동을 벌였다. 마침내 절차상의 문제로(사건이 일어난 것이 어느 사원이었는지 혼동이 생긴 덕에) 풀려난 그는 무죄선고를 받은 것이라 여겨 귀국했다.[25] 하지만 그의 무죄에 모두가 동의한 것은 아니었다. 환멸을 느낀 고고학자 조르주 그롤리에는 (크메르 고고학 연구라는 명목으로) 말로를 후원했던 연구 기관의 장에게 이렇게 썼다. "저는 파리에서 말로에 대해 꽤 많은 것을 알 수 있으리라 기대했습니다만 (……) 그의 친구들도 그에 대해 아는 것이 없습니다. (……) 오, 파리의 매력이란! (……) 그럴싸한 옷맵시에 그윽한 눈매면 안 되는 일이 없더군요!"[26]

이 모든 것이 그가 스물세 살이 되기 전에 일어난 일이었다. 그 다음에는 인도차이나에서 신문을 창간하려는 시도가 있었다. 식민주의의 부정을 폭로함으로써 점수를 좀 올릴 수 있을 것이었다. 이 일은 잘되지 않았지만, 그 경험 덕분에 말로는 강한 사회적·정치적 의식을 갖게 되었다. 또한 일련의 작품 소재가 되기도 했으니, 그 경험에서 나온 첫 책 『서구의 매혹 La Tentation de l'Occident』은 썩 잘 팔리지는 않았지만 그를 장래성 있는 작가로 인정받게 해주었다. 출판업자 가스통 갈리마르가 알아차렸듯, 업계에서 길을 찾아갈 줄 아는 작가라고 말이다. 몇몇 NRF 편집진의 반대에도 불구하고, 갈리마르는 그를 출판사의 미술감독으로 채용했다. 이를 계기로 지드의 전작을 통독한 말로는 크게 탄복했다. 때가 되면 지드 역시 그에게 찬사를 되돌려주게 될 것이었다.

말로의 첫 소설 『정복자들 Les Conquérants』은 1920년대 중반 중

국의 혼란한 정국을 다룬 작품으로, 1928년에 (미리 계약되어 있던) 베르나르 그라세의 출판사에서 출간되었다. 2년 후, 그라세는 말로의 두 번째 소설 『왕도 *La Voie royale*』을 펴냈는데, 이 작품은 말로와 클라라가 캄보디아에서 겪은 일을 일종의 스릴러로 재구성한 것이었다. 그러는 과정에 말로는 자기 이야기의 주인공, 즉 국민당에서 중요한 역할을 한 인물로 여겨지게 되었으며, 다른 사람들이 그런 허구를 만들어내고 퍼뜨리도록 내버려두었다. 그는 영웅적인 이미지를 구축하기를 즐겼고, 한층 더 중요한 것은 이제 중요한 문인으로 대접받게 되었다는 사실이었다. 찬사 일색의 서평이 쏟아졌고, 외국어로 번역되었고, 엄청나게 팔렸으며, 두 작품 모두 공쿠르상 후보로 거론되었다. 실망스럽게도 수상의 영예는 누리지 못했지만 말이다.

1920년대가 끝나갈 무렵 말로는 괄목할 만한 작가가 되어 있었고, 그러는 한편 다다이스트와 그 후신인 초현실주의자들, 그리고 프랑스 공산당 등 주요 문학 동아리들을 조심히 비켜 갔다 (그 덕에 앙드레 브르통과 루이 아라공의 적개심을 불러일으켰다). 이는 아주 아슬아슬한 균형 잡기였고, 1930년대가 지나가는 내내 갈수록 어려운 일이 될 터였다.

하지만 당분간 말로에게는 달리 해야 할 일이 있었다. 이제 중동이 그의 관심을 끌었으니, 그는 '돈벌이가 되는 미술 장사'를 구상하고 있었다. 그래서 1929년 4월, 그와 클라라는 페르시아로 가는 화물선에 올라탔다.

～

말로와 클라라가 중동으로 떠난 지 얼마 안 되어, 샤를 드골 소령과 그의 가족은 베이루트의 새 임지를 향해 출발했다. 그것은 드골이 원하던 바가 아니었다. 그는 국방대학의 교수직을 원했고, 그래서 자신의 멘토인 필리프 페탱 원수에게 그런 의중을 비치기도 했던 터였다. 두 사람은 전부터 피차 호의 어린 관계였지만 원수를 위해 드골이 대필하고 있던 책 문제로 다소 사이가 벌어졌고,[27] 페탱은 드골을 다시금 가까이 두는 것이 그리 내키지 않았으므로 그에게 시리아 복무를 권했다. "자네한테는 좋은 기회가 될 걸세. 기회를 놓치지 말게."[28] 페탱은 그렇게 조언했다. 소문에 따르면 드골이 국방대학 교수직에 임명되지 못한 것은, 만일 드골이 자신들과 같은 직위에 오른다면 자기들이 사임하겠다는 교수들이 있었기 때문이었다. 드골은 드문 총명함뿐 아니라 오만한 태도와 반항적인 기질로 호가 나 있었던 것이다. 대학 대신에 시리아라니, 드골은 마지못해 받아들였다.

드골 가족이 프랑스를 떠나 시리아를 향하던 것과 비슷한 시기에, 조세핀 베이커는 라틴아메리카에서 프랑스로 돌아가고 있었다. 파리는 이제 지긋지긋하다며 가을 내내 남미에서 순회공연을 한 뒤였다. 자기가 파리를 떠난 것이 아니라 파리가 자기를 떠난 것이라고 그녀는 사람들에게 말하고 다녔다. 불과 3년 전에 시작된 눈부신 경력도 이미 시들어가고 있었다. 선정적인 바나나 댄스가 얼마나 더 오래 인기를 끌 수 있었겠는가?

하지만 돌아가는 긴 대서양 횡단 항해 어디쯤에서 마음이 바뀌

어, 그리고 아마도 안경잡이 건축가 르코르뷔지에와의 뜻하지 않은 동반에 들떠서, 그녀는 다시 한 번 파리에서 운을 시험해보기로 했다. 그녀의 매니저이자 오랜 연인이었던 페피토도 동의했지만, 이제 좀 달라질 필요가 있다는 생각이었다. 대중은 변덕이 심하다, 그러니 그녀도 이미지를 바꿔야 한다는 것이었다. 바나나 치마를 흔드는 건 이제 그만하기로 하자. 대신에 "감수성과 노래와 느낌"으로 어필할 때였다. 그녀라면 얼마든지 세련되고 복잡한 여성이 될 수 있다며 그는 조세핀을 격려했다. "난 당신이 준비가 되었다고 생각해."[29]

하지만 어떻게 모든 것을 다시 시작한다지? 게다가 어디서?

～

1929년 10월 말의 그 며칠 동안, 그들은 뤽상부르 공원에서 만나 아침 식사를 했고 밤늦게야 마지못해 헤어졌다. 그들은 외적인 제약들을 거부했고, 서로에게 결코 거짓말을 하지 않기로 했으며, 자신들의 관계를 "결혼하지 않을 것을 진제로 한 결혼"이라 불렀다.[30] 그들은 책을 엄청나게 읽었다. 영어 실력은 시몬 드 보부아르가 사르트르보다 나아서 이미 버지니아 울프를 전부, 헨리 제임스와 싱클레어 루이스, 시어도어 드라이저, 셔우드 앤더슨을 상당히 읽은 터였다. 아드리엔 모니에의 서점 겸 대여점에서 책을 빌렸고, 길 건너 실비아 비치의 셰익스피어 앤드 컴퍼니까지 가기도 했다.[31] 반면 사르트르는 영화를 책만큼이나 중요하게 여겨 영화관에서 "예술의 근본적인 중요성"을 발견했다.[32] "그 시절까지만 해도 우리는 세상 돌아가는 것에 대해서는 별로 상관하지

않았다"라고 보부아르는 회고했다.[33] 두 사람 모두 공산주의자들에게 점점 더 공감하게 되었지만, 사르트르는 공산주의자에게든 다른 누구에게든 투표하지 않았다(보부아르도 마찬가지였지만, 그녀로서는 하고 싶어도 할 수 없었으니 프랑스 여성에게는 아직 투표권이 없었기 때문이다). 장-폴 사르트르의 관심은 주관적 휴머니즘, 그리고 이성을 실존의 문제들에 적용하는 데 있었다.

그들은 소르본에서 만났다.* 둘 다 명석했고, 둘 다 우상파괴적이었다. 보부아르(사르트르나 그녀의 다른 친구들은 '비버'라고 불렀다)는 파리의 엄격한 부르주아 가정 출신이었는데, 집안의 경제 사정이 나빠질수록 부모는 체면치레에 더욱 안간힘을 썼다. 어머니의 독실한 가톨릭 신앙과 허울뿐인 체면치레로 인해 숨 막히는 분위기 가운데 보부아르는 책에서 위안을 얻었다. 1924년, 여자고등학교에도 바칼로레아 준비 과정을 허용하는 법이 통과되어 그녀도 소르본에 가겠다는 꿈을 이룰 수 있게 되었다. 대학에서는 철학을 공부해 교사가 될 작정이었다.

장-폴 사르트르도 파리에서 태어났는데, 일찍 남편을 여읜 어머니가 아이를 데리고 남편의 집안에 들어가 살았기 때문에 폭군적인 할아버지 밑에서 자랐다. 할아버지는 집안 여자들을 마구 대했지만 손자만은 극진히 귀여워했으므로, 그는 "어린 시절 나는 내 말을 항상 기꺼이 들어주고 격려해주는 찬미자들에 둘러싸여 있었다"라고 회고했다.[34] 어머니가 재혼했을 때는 배신감을 느껴,

*
사르트르는 고등사범학교에 다녔고 보부아르는 소르본에 다녔으나, 두 사람은 아그레가시옹 준비를 하면서 만나게 되었다.

결혼하여 가정을 꾸리지 않기로 일찍부터 결심하게 되었다. 보부아르와 달리 그는 작가가 될 작정이었다. 하여간 두 사람 모두에게 가장 필요한 것은 자유, 그리고 새로운 사상과 경험에 대한 개방성이었다. 둘 다 그리 잘생긴 용모는 아니었고 특히 사르트르는 명백한 추남이었지만 서로에게는 더할 나위 없이 매력적으로 보였으니, 처음부터 그들은 공공연한 관계를 유지했다.[35]

보부아르는 소르본 졸업 후 아그레가시옹(대학 및 고등학교 교사직을 위한 어렵고 경쟁이 치열한 시험)을 준비하던 중에 사르트르를 만났다. 사르트르가 수석, 그녀가 차석이었지만 점수 차는 얼마 되지 않았다. 그녀는 스물한 살로 최연소 합격이었다. 그 무렵 그녀는 이미 몽파르나스 카페의 즐거움을 알았고, 몇몇 바와 클럽의 단골이 되어 있었다. 사르트르는 툴루즈에서 신출내기 여배우로부터 인생에 대해 배운 터였고, 그 직후 마시프 상트랄에서 휴가를 보내다 만난 젊은 여성과 잠시 결혼을 약속한 적도 있었다(그녀는 식료품상의 딸이었는데, 사르트르의 엄한 할아버지로부터 퇴짜를 맞았다).

1929년 초에 사르트르는 《레 누벨 리테레르 *Les Nouvelles littéraires*》에서 기획한 「오늘날의 학생에 관한 탐사」에 긴 답변을 보냈다. 편집자들에게 인상을 남긴 이 논평에서 그는 인류를 향상시키려는 노력은 웃기는 일이라고 선언했다. "모든 것은 그 자체의 죽음의 씨앗을 품고 있다"라면서, 사르트르는 자신의 세대와 그 이전 세대 간의 신랄한 비교로 글을 맺었다. "우리는 더 불행하지만 함께 지내기는 더 나은 사람들이다."[36]

그해 여름, 그는 보부아르의 가족이 휴가를 보내고 있던 메리

냐크의 별장 근처로 그녀를 만나러 갔다. 그곳에서 두 사람은 함께 걷고 이야기했지만, 곧 그녀 부모의 반대에 부딪혔다. 사람들이 수군댄다는 것이었다. 그해 가을 파리로 돌아온 사르트르와 보부아르는 낮 동안 함께 지내고, 당분간 밤에는 부모(또는 조부모)의 집으로 돌아가기로 했다. 그러던 어느 날 밤 사르트르가 결혼 대신 "2년 계약"을 제안했다. 피차 자유를 누리는 열린 관계라는 조건이었다. "우리는 결코 서로에게 남이 되지 않겠지만 (……) 그렇다고 그저 의무나 습관이 되어서도 안 된다."[37] 사르트르는 18개월간의 병역의무를 치르기 위해 떠날 예정이었는데, 일부 기간은 파리 근처에서 복무하기를 희망하고 있었다. 그는 그녀에게 그 근처에서 교사직을 알아보라고 격려했다.

보부아르는 기꺼이 동의했다. 이 "2년 계약"이 이후 오랜 세월 이어질 그들의 관계의 기초가 될 터였다.

그해 11월 사르트르가 18개월간의 복무를 위해 출발하던 무렵, 열아홉 살 난 캐나다 출신 작가 지망생으로 파리에 와 있던 존 글래스코는 몽파르나스에 이미 일어나고 있던 변화에 대해 훗날 이렇게 회고했다. "겨울이 다가오는데, 나는 돈이 떨어져가고 있었다. 파리에 와 있는 미국인 수도 주식거래 수준만큼이나 꾸준히 떨어지고 있었으며, 동네에는 낯익은 얼굴들이 점점 줄어들었다."[38] 파리에 오는 관광객도 현저히 줄었고, 미국인들은 본국으로 돌아가거나 아니면 생활비가 덜 드는 곳을 찾아 떠났다. "경기 침체는 느리지만 확실하게 우리 가운데도 나타나고 있었다"라

고 새뮤얼 퍼트넘은 썼다. 그는 1920년대 몽파르나스를 풍미했던 키키의 회고록을 영어로 번역하는 작업에 여전히 매달려 있었다. "대대적인 귀국 행렬이 시작되었다."[39]

미국으로 돌아가지 않은 이들은 지중해변의 마요르카, 카뉴-쉬르-메르 등 작고 물가가 싼 곳이나 프랑스 남동부 미르망드의 매혹적인 언덕 동네로 떠나갔다. 그곳에서 그들은 바라던 만큼 완벽한 삶을 발견하는 대신 — 아치볼드 매클리시가 「관광객의 죽음: 실비아 비치를 위하여Tourist Death: For Sylvia Beach」라는 시에서 비치의 고객 몇몇을 새롭고 더 나은 좌안을 찾아 "마냥 여행하려 하는, 인생을 관광객으로 사는" 사람들로 묘사했던 것처럼[40] — 파리에서나 매한가지인 다툼과 험담을 체험하게 될 것이었다.

파리에서의 삶은 결코 목가적이지 않았다고 작가 케이 보일은 훗날 말했다. 번영기라는 1920년대에도 "온갖 종류의 고뇌"가 일상이었다는 것이었다.[41] 그래도 1929년 말에는 "뭔가가 저물어간다는 느낌이 지배적이었다"라고 새뮤얼 퍼트넘은 회고했다(심지어 그는『유럽에 밤이 내리다Night Falls in Europe』라는 책을 쓰기까지 했지만, 자신과 너무 밀접한 내용이라 느껴 출판사에 보냈던 원고를 회수했다). 자살들, 특히 12월에 있었던 젊은 출판업자 해리 크로즈비의 자살로 — 그는 아내 커레스와 함께 만든 작은 출판사 '블랙 선 프레스'에서 제임스 조이스의『셈과 숀이 들려준 이야기들Tales Told of Shem and Shaun』을 출판했었다 — "몽파르나스의 테라스들에는 암울한 분위기가 감돌았고, 그런 분위기는 결코 깨끗이 가시지 않았다".[42] 몽파르나스의 단골들 대부분은 크로즈비와 직접 알지 못했지만, 그래도 모두 같은 동아리의 일원이라

고 느끼던 터였다. 퍼트넘이 지적했듯이, 그들도 모두 크로즈비처럼 "주식시세의 등락과 무관하지 않았고, 크로즈비 역시 1929년 가을 돈을 잃었다".[43]

좌안의 화가들과 화상들은 공황 상태에 빠져 "가진 것을 처분하느라 발을 동동 굴렀다".[44] 하지만 충격은 좌안에 그치지 않았다. "월 스트리트 폭락의 여파는 여기까지도 미친다"라고, 재닛 플래너는 1929년 말 《뉴요커 New Yorker》에 썼다. "페가의 보석상들은 갑자기 주문이 취소되는 바람에 거액의 손해를 보았다고 한다. (······) 부동산 중개소에는 이런 광고들이 나붙었다. '싼값에 급매. 니스의 고성古城. (······) 급전 필요. 손해 감수.'"[45]

많은 사람들에게 그해 크리스마스는 기쁜 날이 아니었다. 실비아 비치와 아드리엔 모니에는 기자 시슬리 허들스턴과 그의 아내 진이 얻은 노르망디의 방앗간에서 아늑한 명절을 보냈지만 말이다. 스위스 몬타나-베르말라의 팔라스 호텔에 모인 무리들은 훨씬 을씨년스러웠다. 폐결핵 환자들의 정양을 위한 이 호텔에서 어니스트와 폴린 헤밍웨이 부부, 스콧과 젤다 피츠제럴드 부부, 존과 케이티 더스패서스 부부, 그리고 도로시 파커와 그녀의 동료로 알곤킨 원탁의 멤버였던 시나리오 작가 도널드 오그던 스튜어트 등이 아름다운 미국인 부부 제럴드와 세라 머피 부부의 기분을 돋워주려 애썼지만, 쉽지 않았다. 그동안 수많은 친구들에게 사랑받으며 마법에 걸린 듯 행복한 삶을 사는 것처럼 보이던 머피 부부의 아들 패트릭이 팔라스 호텔에서 폐결핵으로 죽어가고 있었던 것이다.

다른 예술가 및 문인 그룹은 평소처럼 크리스마스 시즌을 즐

71

겼지만, 그래도 긴장이 아주 없지는 않은 분위기였다. 그해 연말, 빅토르 위고의 증손자이자 작가이며 화가였던 장 위고는 친구들인 샤를과 마리-로르 노아유가 리비에라 해안에 지은 우아한 모더니즘풍 성에 가서 그들과 함께 지냈다. 그곳에는 유명한 미술사가 버나드 베런슨(그는 노아유 부부의 이웃에 사는 이디스 워튼의 손님으로 와 있었다), 마르크 알레그레, 작곡가 조르주 오리크, 박물관 개혁자 조르주-앙리 리비에르, 그리고 시인 장 콕토와 그의 젊은 연인 장 데보르드도 와 있었다. 콕토가 또 무슨 일을 벌일지는 아무도 알 수 없는 일이었고 또 그것이 그의 매력이었으니, 될 대로 되라는 식(잘 알려진 아편중독까지 포함하여)으로 유명한 그답게 콕토는 '수수께끼'를 준비해 왔다고 발표했다. 그는 헝겊 한 조각을 못 박고 "피카소"라고 서명한 캔버스를 꺼내더니 마리-로르가 최근에 산 작품이라며 베런슨에게 보이고는 그의 의견을 구했다. 베런슨이 헛기침을 하며 우물거리자, 콕토는 때를 놓칠세라 덮쳐 "모던아트에 대해 아는 게 없다"며 그를 공격했다. 실은 가짜라는 말에 모두들 웃음을 터뜨렸다. 하지만 위고는 콕토가 "너무 손쉬운 승리에 희희낙락하는 것" 같아서 불편한 마음이 들었다.[46]

많은 사람들에게 불안한 시기였다. 불과 며칠 전에 새로운 방위 체제 구축을 위한 예산이 통과되었다는 것을 아는 사람들은 아는 터였지만 말이다. 샤를 드골은 미래의 무기라 할 탱크와 전투기에 투자해야 한다고 목청 높여 외쳤지만 명백한 소수에 속했다. 대부분의 사람들에게는 뭔가 견고한 것, 가령 요새 같은 것이 더 인기였다. 그래서 1929년 크리스마스 무렵 의회는 독일 국경

을 따라 방어선을 구축할 예산안을 가결했으니, 그 계획을 제안했던 국방부 장관 앙드레 마지노의 이름을 따라 '마지노선'으로 불리게 될 방어선이었다.

예산과 외교적 고려에 따라, 마지노선은 룩셈부르크 국경을 지나서까지 이어지지는 않았다. 하지만 전문가들에 따르면 그것은 전혀 문제가 되지 않았다. 마지노선이 끝나는 지점부터는 아르덴이 천연의 요새가 될 터이기 때문이었다.*

아무도 고려하지 않거나 고려하기를 원치 않았던 것은, 아르덴이 철옹성이 아닐 수도 있다는 점, 그리고 독일 군대가 방어선 자체를 우회해 불과 몇 년 전에 그랬듯이 저지 국가들[네덜란드, 벨기에, 룩셈부르크]을 뚫고 쳐들어올 수도 있다는 점이었다.

*
이 방어 요새의 구축은 1925년부터 구상되었으나, 1929년 말에 예산안이 가결되었고, 1930년부터 여러 단계에 걸쳐 1939년에 완성되었다. 공사비는 총 50억 프랑에 달했다. 벨기에 국경에는 벨기에 측에서 그런 요새를 거부했으므로 비교적 허술한 방어 시설밖에 만들 수가 없었다.

3

강 건너 불

1930

일본인 화가 후지타의 아내 유키(본명은 뤼시 바둘이지만 남편이 새 이름을 지어주었다)는 후지타와 함께 뉴욕에서 르아브르로 막 돌아온 참이었다. 부두에서 시끌벅적한 한 무리의 기자들에 둘러싸인 그녀는 잠시 어리둥절했다. 뉴욕에서 두 사람은 브로드웨이 쇼라든가 여러 가지 구경거리를 즐겼지만, 유키는 말끔하게 차려입은 사람들이 길거리에서 사과를 파는 광경에 놀라고 전반적으로 침울한 분위기에 불안했었다. 그런 분위기는 돌아오는 항해 동안에도 이어져, 그들이 탄 호화 연락선 일-드-프랑스호에서도 그녀는 주식시장의 동향을 분 단위로 보여주는 현황판이 있는 방을 발견했고, 사람들이 "다소 창백한 얼굴로" 그 방을 나서는 것을 보지 않을 수 없었다. 배는 편안했지만 "여행은 별로 즐거운 분위기가 아니었다"고 그녀는 말했다.[1]

하지만 '1930년의 경제 위기'에도 불구하고, 르아브르에서 후지타와 유키를 맞이한 기자들의 관심은 뉴욕 사람들이 메소토리

노 사건을 어떻게 생각하는지에만 쏠려 있었다. 그게 대체 뭔데? 그녀가 오히려 되물어야 했다(알고 보니 그것은 그녀도 후지타도 들어본 적 없는 센세이셔널한 살인 사건의 재판이었다).[2] 그녀가 프랑스 기자들의 관심을 좀 더 진지한 문제 ― "우리에게도 닥쳐오고 있는" 미국의 엄청난 경제 위기 ― 로 돌리려 하자, 그들은 웃어넘기며 '토키'의 미래에 관한 질문으로 넘어갔다.[3]

카산드라의 경고처럼 아무도 귀담아들으려 하지 않았던 유키의 경고는 하지만 현실로 드러났고, 대공황이 파급되면서 가장 먼저 어려움을 겪게 될 이들은 화가들이었다. 수집가들이 사라지고 화상들은 소장품들을 헐값에 팔아넘기는 판국이었다. 대규모 미술품 경매장인 오텔 드루오에서도 그림 값은 유키의 말마따나 "파탄 지경"에 이른다. 자신이 거래하는 화가들에 대한 믿음을 가지고 그들의 그림(과 그림 값)을 유지하는 화상들조차도 더는 그림을 살 수 없게 될 터였다.[4]

하지만 파리의 권위 있는 일간지 《르 탕Le Temps》은 1930년까지만 해도 여전히 이렇게 큰소리를 칠 수 있었다. "세계적인 경기 침체의 원인이 무엇이든 간에, 프랑스는 비교적 침착하게 대처할 수 있다."[5]

～

세계적인 경제 붕괴의 와중에서도 프랑스는 자국의 금 보유고와 예산 흑자를 믿고 ― 1920년대에 프랑화 불안정을 겪은 내력이 있는 터라 ― 프랑스 통화의 안정을 유지하려는 결의를 다지는 것으로 안심할 수 있었다. 해외의 경제적 재난에 아직 타격을 입

지 않은 국민들은 새삼 국내의 '번영 정책'을 천명하는 정부를 믿으며 별 동요 없이 살아갔고, 프랑스의 경제도 여전히 가동되고 있었다.

해외의 불길한 사건들에도 아랑곳없이, 1930년의 파리 사교계 안주인들은 소비 수준을 높였다. 파티와 가장무도회가 한창이었으니, 그 분야의 전문가들은 평소처럼 저마다 가장 위트 있고 눈길을 끄는 이벤트를 만들어내느라 경쟁을 벌였다. 아르 데코 화가이자 디자이너인 에티엔 드리앙이 자신의 시골집에서 개최한 가장무도회에는 손님들이 루이 15세풍의 남녀 목동이 되어 도착했으며, 단 한 명만이 양의 탈을 쓴 늑대 차림이었다. 부자들의 돈으로 그들을 즐겁게 해주는 데 도가 터 있던 땅딸막한 미국 여성 행사 기획자 엘사 맥스웰도 레지널드 펠로스('데이지'라는 이름으로 더 잘 알려진) 영부인과 함께 가장무도회를 열었는데, 모두가 다른 누군가의 차림으로 가야만 했다. 그래서 샤넬에게는 파리의 소문난 미녀 중 누구누구처럼 입어볼 모처럼의 기회를 놓치지 않으려는 젊은 남성들의 주문이 쇄도했다.

엘사 맥스웰은 세뇨라 알바로 게바라, 즉 막대한 자산가 기네스 가문의 상속녀이던 메로 기네스의 파티도 거들었다. 메로의 결혼 생활은 위기에 처해 있었지만, 화려하고 분방한 생활 방식은 여전했다. 손님들은 초대장에 적힌 대로 "버스가 왔을 때 있던 그대로의 차림"으로 꾸미지 않은 채 나타났다. 숙녀들은 다양한 실내복 차림으로 나타났고, 한 신사는 면도용 거품을 묻힌 채 타월 한 장만을 두르고 입장하기도 했다.

물론 로트실트가도 보몽가도 화려한 파티들을 열리라는 기대

를 저버리지 않았으니, 보몽가의 초대를 받느냐 못 받느냐, 얼마나 자주 받느냐가 사교계에서의 입지를 측정하는 기준이라 할 만했다. 하지만 그 시즌에 가장 요란한 주목을 끈 것은 도를 넘은 일련의 가장무도회들이었다. 특이하고 전위적인 것이라면 물불 가리지 않는 샤를 드 노아유 자작 부부는 재기 넘치는 소재 무도회 Materials Ball를 열었는데, 주제는 종이紙였다(폴 모랑은 책 표지로 만든 디너 재킷을 입고 나타났다). 디자이너 장 파투는 은銀 무도회를 열겠다며 박제한 커다란 앵무새들을 거대한 은제 새장들에 넣어 은을 씌운 나뭇가지들에 거는 등 정원 전체를 은으로 장식했다. 부유한 미국 여배우이자 실내장식가요 사교계의 원로였던 엘시 드 울프(일명 '레이디 멘들')는 이 도전에 금과 은 무도회로 화답하여, 리츠의 대연회장에 금사를 섞어 짠 커튼을 드리우고, 금식탁보를 씌우고, 금 명패에 금 메뉴판을 내놓았으며, 금과 은과 운모로 된 꽃으로 장식하고, 심지어 금 샴페인을 내기까지 했다.

하지만 단연 가장 특이했던 것은 페치-블런트 백작 부부(백작은 미국인으로, 이탈리아인 아내 덕분에 돈을, 아내의 종조부인 교황 레오 13세 덕분에 작위를 얻은 터였다)가 연 하얀 무도회였다. 실내의 모든 장식이 희고, 정원도 희고, 모두가 흰옷을 입어 가능한 한 가장 단조로운 그림을 만들어냈다. 하지만 파티 주최자들은 이런 색채 선택의 위험을 아는 터라, 그즈음 최고의 명성을 누리고 있던 사진작가 만 레이에게 영사기를 가져오게 했다. 만 레이는 정원이 내려다보이는 위층 창가에 영사기를 설치하고, 그곳에서 움직이는 커플들을 스크린 삼아 흑백영화는 물론이고 컬러 영화의 장면들을 투사했다.

완전히 끝내주는 파티였던 모양이다.

~

1930년대가 시작되면서 파리에는 흰 새틴 열풍이 불었다. 흰 새틴에 치렁한 치맛단이 대유행이었다. 그렇다고 샤넬의 작은 검정 드레스가 사라진 것은 아니었지만, 그녀도 이제 흰색의 유행에 앞장섰다. 훗날 그녀는 폴 모랑에게 이렇게 말했다. "난 검은색에 모든 것이 들어 있다고 말했지만, 흰색도 그래요. (……) 무도회의 여자들을 흰색이나 검은색으로 입혀놓으면, 그녀들밖에 눈에 들어오지 않아요."[6]

모랑과의 대화 가운데 샤넬은 이런 말도 했다. "패션은 길거리에 나돌지만, 어느 순간 내가 그걸 내 식으로 표현하기까지는 그런 게 존재하는 줄도 모르지요." 그러면 어떻게 해야 하는가? 그녀는 대뜸 대답했다. "천재는 미리 내다보는 거예요. (……) 내가 컬렉션 초반에 만든 것이 시즌이 끝나기도 전에 구닥다리로 느껴지기도 해요."[7]

불운하게도, 파리의 모든 패션 디자이너가 샤넬처럼 변화에 적응해가지는 못했다. 샤넬이 전쟁 이후 파리 패션계를 지배해왔듯이 전쟁 전 파리 패션계의 스타로 군림했던 폴 푸아레의 이름은 더 이상 사람들의 입에 오르내리지 않게 되었다. 푸아레도 그 나름대로 여성을 코르셋에서 해방하고 "여성들을 트레일러나 끌고 다니는 듯 보이게 하는",[8] 가슴과 엉덩이를 부풀린 디자인을 추방했는데 말이다. 푸아레는 고전기 그리스풍으로 천을 늘어뜨리는 디자인으로 새로운 영역을 개척했고, 『천일야화』에서 이국적

인 매력을 끌어오기도 했었다. 그의 전설적인 파티들을 기억하는 이들은 현재 열리는 그 어떤 파티도 푸아레의 파티만은 못하다고 생각했다.

그럼에도 1930년 무렵 폴 푸아레는 무대에서 사라진 인물이었다. 다양한 사업과 값비싼 모험에 뛰어들었다가 재정적으로 파산한 데다, 그를 유명하게 만들어준 스타일들은 1920년대 여성들에게는 지나치게 정교한 것이라 고객들마저 잃은 터였다. 그의 사치 중 하나는 파리 인근 메지에 있는 별장이었는데, 모더니스트 건축가 로베르 말레-스티븐스가 설계한 이 별장은 기막히게 멋있었지만 너무 돈이 들어간 탓에 푸아레는 그것을 완성하지 못했다. 그래서 그는 본관을 다 지어 살아보지 못하고 관리인의 작은 집에서 지냈다. 막대한 빚을 갚느라 소장하고 있던 모던아트 작품들을 다 팔았지만, 그것으로도 충분치 않았다. 1929년 샹젤리제 로터리에 있던 푸아레의 의상실은 문을 닫았고, 남아 있던 디자인들은 자투리로 팔렸다. 1930년에는 결국 메지의 별장을 처분했으며, 대궐 같은 시내의 저택도 유지할 형편이 못 되었으므로 그는 가구와 그림 대부분을 팔고 연주회장인 살 플레옐 위의 아파트로 이사했다.

그렇다고 무일푼이 된 것은 아니었지만 한 신문에는 이런 논평이 실렸다. "1930년, 푸아레의 시절은 지나갔다. 그는 20세기 여성들이 자신들을 호화로운 예술품이자 환상적인 여신으로 만들어줄 옷을 원하리라는 데 걸었지만, 그 예측은 오산이었다."[9]

파리 외곽의 또 다른 근사한 모더니스트 별장인 르코르뷔지에의 빌라 사부아는 1930년에 완성되었다.[10] 그의 걸작 중 하나로 평가되는 이 건물은, 한 전기 작가에 따르면 "집이라는 관념을 해방시킨 것"으로 "코코 샤넬이 여성들에게 바지를 입게 함으로써 여성들을 해방시킨 것과도 같은 일"이었다.[11] 푸아시Poissy에 피에르와 외제니 사부아 부부를 위한 시골집으로 지어진 빌라 사부아는 르코르뷔지에가 1920년대 개인 주택에 대해 갖고 있던 개념을 완성한 작품이었다. 특히 새로운 건축에 대한 그의 5대 원칙, 즉 하중을 받지 않는 파사드[정면], 가로로 긴 띠 모양의 창문, 칸막이 없는 내부[오픈플랜], 매력적인 옥상정원, 그리고 구조물 전체를 떠받치는 필로티라는 원칙들이 강화 콘크리트를 구조물의 핵심으로 하여 유감없이 구현되었다.

르코르뷔지에가 전후에 줄곧 발전시켜온 이런 개념은, 한 동료의 말대로 "자유를 향해 문을 열고 컨템퍼러리 건축으로 가는 길을 닦는" 것이었다.[12] 프랭크 로이드 라이트는 빌라 사부아를 "죽마 위의 상자"라고 일축했지만, 르코르뷔지에는 그런 식으로 보지 않았음이 분명하다. 무엇보다도 그의 목표는, 그 자신의 말을 빌리자면 "사방으로 개방된" 주거, 빌라 자체의 옥상정원뿐 아니라 주위 풍경을 음미할 수 있는 전원의 쉼터를 창조하는 것이었다.[13] 1930년대를 지나는 동안 르코르뷔지에의 건축적 어휘도 변모하게 되며, 그가 뒤이어 프랑스 남부에 지은 개인 주택인 엘렌 드 망드로의 시골집(1931)은 빌라 사부아나 그의 다른 1920년대

작품들과 사뭇 다르다. 하지만 자연과 주변 경관이 그의 건축 개념에서 하는 역할은 갈수록 두드러지게 된다.

르코르뷔지에와 그의 사촌이자 동업자였던 피에르 잔느레에게는 다행하게도, 그들과 그들의 부유한 고객들은 한동안 월 스트리트 폭락에 별 영향을 받지 않았다. "주가 폭락도 우리와는 상관없어요"라고 르코르뷔지에는 1930년 4월 어머니에게 보내는 편지에 썼다. "점점 더 흥미로운 일들이 사방에서 들어오고 있어요."[14] 그의 사무실에는 설계 의뢰가 쇄도했고, 그는 강연과 출판도 이어갔다(1930년에는『건축 및 도시 설계의 현 상태에 관한 상보 Précisions sur un état présent de l'architecture et de l'urbanisme』를 냈다). 의뢰된 일들은 부유한 고객의 별장에서부터 그의 첫 대작인 모스크바의 첸트로소유즈(1930년 완공), 즉 소비에트 중앙 소비자 협동조합 건물에 이르기까지 규모가 다양했다. 그는 또한 빈곤한 지역인 파리 13구에 거대한 구세군 행려자 구호소 '시테 드 르퓌주 Cité de Refuge'를 짓는 일과 센강의 바지선을 개조한 또 다른 구호소 '아질 플로탕 Asile Flottant'을 만드는 일도 계속하고 있었다. 이 두 가지 계획에는 미국 출신인(하지만 완전히 파리 사람이 된) 예술 후원자이자 자선가 에드몽 드 폴리냐크 공녀(본명 위나레타 싱어)가 자금을 댔다. 그녀가 캐나다 신탁에 투자하여 파리에서 운영하고 있던 자산은 다행히도 주식시장 붕괴 이후에도 건재한 터였다.[15]

르코르뷔지에와 피에르 잔느레의 조수는 샤를로트 페리앙이라는 이름의 흥미로운 젊은 여성이었다. 1927년부터 그들의 사무실과 삶에 들어와 있던 페리앙은 모더니스트 가구 및 실내 공간

설계에 관심이 있었고, 르코르뷔지에의 일에도 흥미를 보였다. 하지만 그들의 첫 만남은 불발로 끝날 뻔했다. "우리는 여기서 쿠션에 수를 놓거나 하지 않아요"라면서 그는 그녀를 돌려보내려 했던 것이다.[16] 그녀는 사무실을 나서기 전에 다행히도 살롱 도톤에서 전시 중이던 자신의 작품—니켈을 씌운 칵테일 바와 산화 필름을 씌운 알루미늄으로 제작한 조리대—에 대해 알려줄 수 있었고, 그것이 그의 관심을 끌었다. 곧 그녀는 유일한 여성 직원으로 입사하여 1937년까지 그곳에서 일했다.

"돈도 자원도 없었지만 영웅적이고 개척적인 시대였다"라고 그녀는 회고했다. "최고의 학교들을 졸업한 지 얼마 안 된 열정적인 젊은이들이 세계 각지에서 모여들었으니, 그저 디자인을 하기 위해서만이 아니라 코르뷔[르코르뷔지에의 별명]를 위해서였다." 페리앙 자신을 비롯한 이런 열정적인 젊은이들은 고루한 에콜 데 보자르 출신이 아니었고—르코르뷔지에는 에콜 데 보자르와는 거리가 멀었다—"미래를 건설 내지 창안"하는 데 몰두했다. 그런 비전을 위해 오랜 시간 기쁘게 일하면서("그것은 출산보다도 힘든 일이었다—우리에겐 회복기가 필요했다"), 페리앙은 획기적인 모더니스트 가구를 숱하게 창조했다. 유명한 슬링백 체어, 활 모양의 철제 봉을 사용한 장의자 등이 모두 그녀의 작품이다. "우리는 작은 가족 같았다"라고 그녀는 회고했다.[17]

하지만 코르뷔를 위해 일하는 것이 항상 즐겁지만은 않았다. 한번은(1930년의 일이었다고 그녀는 기억한다) 그가 그녀에게 자기가 없는 동안 어떤 프로젝트를 기안해놓으라고 했다. 그녀는 자신의 결과물에 흥분하여 완성된 것을 그에게 보이며 "그가 기

뻐하리라고만"생각했다. 하지만 실제로는 전혀 그렇지 않았으니, 그는 대번에 모든 것을 재배치하며 그녀에게 훈계를 늘어놓았다. 그녀는 처음부터 다시 시작해야만 했고, 이를 "순순히 받아들이지 않았다." 그녀는 그 길로 사무실을 나와 사흘 동안이나 고민하다가 결국 사무실로 돌아갔다. 코르뷔의 반응은 어땠을까? "왜 머무적거리나?" 그는 그녀를 보자 일갈했다. "가서 앉게." 그녀는 그렇게 했고, 7년을 더 머물렀다.[18]

르코르뷔지에는 점점 더 감정 기복이 심해져, 때로는 넘쳐나는 활기와 의기소침 사이를 빠르게 오가기도 했다. 그가 1930년 4월에 어머니에게 보낸 편지에는 "주가 폭락도 우리와는 상관없어요. (……) 인생은 근사해요"라는 말과 "끔찍한 일들이 일어나고 어려운 시대가 닥쳐오고 있어요!"라는 말이 나란히 적혀 있다.[19] 그에게는 다행하게도 일이 의기소침의 해독제가 되어주었고, 그해에는 일거리가 잔뜩 있었다. 그만큼 운이 좋지 못한 사람들도 많은 시기였다.

마르크 샤갈은 전쟁이 끝나고 러시아에서 파리로 돌아온 이래 승승장구했었지만, 월 스트리트 대폭락에 큰 타격을 입었다. 마침 그는 가족을 위해 파리의 값비싼 16구에 큰 집을 사서 개조하려던 참이었다. 경제난에 몰린 베르넴-죈 화랑이 샤갈과의 계약을 취소하면서 그와 그의 가족은 이사를 앞두고 곤경에 빠졌다. 달리 대안이 없었으므로 이사를 하기는 했지만, 샤갈은 엄청난 재정적 압박에 시달리게 되었다.

1930년이 저물어갈 무렵, 프랑스의 유명 작가 콜레트의 당시 연인이자 조만간 남편이 될 모리스 구드케는 파산했다. 네덜란드 다이아몬드 상인의 아들로 그 자신은 진주 상인이었던 구드케는 미국의 경제 위기쯤 무시하던 터였으나, 이미 부진하여 빌린 돈으로 간신히 유지하고 있던 그의 사업은 더 이상의 압박을 버텨내지 못했다. 두 사람은 호화롭게 살았고("우리는 사치한 족속이다"라고 콜레트는 썼다),[20] 대폭락 직전에 출간된 그녀의 자전적 소설 『시도 Sido』로는 그들의 재정적 곤경을 타개해나가기에 충분치 못했다. "『시도』에 대한 독자의 반응은 항상 예외적인 반응을 불러일으켰던 작가에게도 예외적인 것이다"라고 재닛 플래너는 《뉴요커》에 썼다.[21] 하지만 경의를 표하는 서평들에도 불구하고, 콜레트에게나 구드케에게나 별로 호시절은 아니었다. 결국 두 사람은 집을 처분했고, 매입자인 코코 샤넬에게 집을 비워주기 위해 서둘러 이사해야만 했다.

주가 대폭락의 여파가 퍼지기 시작하면서 다른 사람들도 영향을 받았으나 드물게는 오히려 이익을 본 이들도 있었다. 화장품 업계의 여왕 헬레나 루빈스타인은 자기 사업의 미국 지분을 그 전해에 리먼 브라더스사에 매각했고 그 거래에서 상당한 이익을 보았다. 하지만 그 후 리먼 브라더스의 영업 전략은 월 스트리트 폭락으로 곤두박질치고 말았다. 루빈스타인은 몸도 아프고 모든 것에 염증도 나던 차에 "내 제품을 대중화한다며 잡화점에 내다 팔려 하는" 리먼 브라더스 때문에 짜증이 나 있었다. 그녀의 남편인 좌안의 출판업자 에드워드 타이터스는 은퇴를 권했지만, 그녀는 아직 그럴 준비가 되어 있지 않았다. 대신 그녀는 사상 최저가

로 떨어진 헬레나 루빈스타인사의 주식을 다시 사들여 경영권을 되찾기로 했다. 좋은 생각이 아니라며 타이터스는 말렸다. 이제 중요한 것은 "아이들[그들에게는 아들이 둘 있었다]의 장래이고, 당신과 나의 삶이고, 우리 네 사람이 함께하는 삶이지. 다른 모든 것은 그저 물건일 뿐이야".[22] 하지만 루빈스타인은 고집을 부려 즉시 매입 가능한 모든 주식을 사들이는 한편 자기 주식을 가진 이들과 은밀하게 교섭을 시작했다. 그리하여 그녀는 정말로 그 사랑하는 회사를 되찾게 되겠지만, 결혼 생활은 또 다른 문제가 될 터였다.

루빈스타인이 결국 대폭락에서 이익을 얻게 되는 반면, 존경받는 미슐랭가家의 회사는 그렇지 못했다. 미슐랭사는 미국 시장이 중요했던 데다 미국에 타이어 공장도 두고 있던 터라 대폭락 사태에 큰 타격을 입었고, 뉴저지주 밀타운에 있던 공장을 닫아야만 했다. 미슐랭사의 프랑스 내 핵심 생산지이던 클레르몽-페랑에서도 1930년에 시작된 대량 해고가 1935년까지 이어지며 비통한 분위기를 자아냈다. 이런 사태를 변명하려는 듯, 창업자 에두아르 미슐랭의 손자는 훗날 "우리는 1930년 당시 파산의 위기에 처해 있었다"라고 회고했다.[23] 하지만 그 어려운 해에도, 에두아르는 앙드레 시트로엔이 금융 파트너였던 라자르 프레르사로부터 경영권을 되찾으려 할 때 시트로엔을 지지할 자금은 구할 수 있었다. 미슐랭으로서는 탁월한 결정이었지만 시트로엔에게는 그렇지 못했다. 비록 아직은 깨닫지 못하고 있었지만 말이다.

1930년 프랑스의 자동차 생산은 약 25만 대에서 22만 5천 대로 줄어들었고, 따라서 시장에서 고지를 점령하고 있던 시트로엔도 고전 중이었다. 그의 경쟁자였던 루이 르노는 제품을 훨씬 다양화해 몇 년째 트럭과 상업용 차량 시장을 장악하고 있었을 뿐 아니라 비행기와 탱크의 엔진도 생산하던 터였다(제1차 세계대전 후에 승전국들이 보유한 탱크를 폐기하면서 탱크에 대한 수요는 급감했지만). 1930년대가 시작되던 무렵, 르노는 파리 외곽 비양쿠르의 공장을 스갱섬으로 확대하기 시작하여 두 부지 사이에 다리를 놓았다. 정부에서 다리를 헐라고 할지도 모른다는 경고는 무시한 채였다. 곧 그의 비양쿠르 조립 생산 라인에서는 3만 2천 명의 노동자들이 1만 5천 대의 기계를 가동시키며 일하게 되고, 이곳은 프랑스 최대의 산업 단지가 된다.

그러는 동안 앙드레 시트로엔은 강 건너 15구의 자벨 강변로(오늘날의 앙드레-시트로엔 강변로)에 웅장하게 펼쳐진 생산 단지를 지휘하고 있었다.[24] 르노와 시트로엔의 경쟁은 일찍이 전쟁 전, 기어를 발명하여 명성과 돈을 거머쥔 시트로엔이 겁 없이 자동차 시장에 뛰어들어 르노로서는 생각지도 못했던 방식으로 일반 구매자에게 맞추어진 영업 전략을 구사하면서부터 시작된 터였다.

이 두 사람, 비슷한 나이에 파리 복판의 부르주아 가정에서 성장했다는 비슷한 배경을 가졌을 뿐 아니라 같은 학교(리세 콩도르세)를 나온 두 사람 사이의 경쟁이 훨씬 더 오래 전, 소년 시절

부터 시작되었으리라고 상상하는 이들도 있다. 하지만 르노와 시트로엔이 학창 시절에 서로를 알았을지는 몰라도, 그 이상을 말해주는 증거는 없다. 중요한 것은 1920년대에 진짜 경쟁이 시작되었다는 사실이고, 두 사람 중에서 더 경쟁심에 시달린 쪽은 재미없는 기업가 르노 쪽이었다. 반면 시트로엔은 붙임성 있는 성격으로 최고의 파티에서 사람들을 사귀었으며 (르노와는 달리) 자기 회사 직원들과도 사이가 좋았다. 게다가 시트로엔이 생각해내는 홍보 전략들은 보수적인 르노를 놀라게 하기에 족한 것들이었다. 가령 1925년에 시트로엔이 에펠탑에 자기 이름으로 번쩍이는 전광판을 설치한 일은 르노에게 역겨울 따름이었다.[25] 자동차로 사하라사막을 횡단한다는 계획은 한층 더 짜증 나는 일이었으니, 르노로서도 맞대응을 하지 않을 수 없었기 때문이다.

하지만 특히 르노의 — 그리고 다른 많은 사람들의 — 심기를 거스른 것은 시트로엔의 도박 취미였다. 그것은 오락 형태의 도박이었고, 시트로엔은 절대 회사 자금으로는 도박을 하지 않는다는 것을 철칙으로 삼고 있었다. 하지만 개인의 도락과 사업을 별도로 유지하겠다는 그의 결심은 사실상 지켜질 수 없는 것이었다. 그 결과 1928년 개인적 재정난이 심각해지자, 시트로엔은 라자르 프레르의 은행 신디케이트인 방크 라자르의 기업 인수를 받아들이는 수밖에 없었다. 방크 라자르는 시트로엔 자동차 회사의 재무를 재조정하고 경영권을 이사회에 맡겼다.

하지만 이런 조처는 오래가지 않았다. 1930년 11월, 미슐랭의 재정 지원과 시트로엔 주주들의 승인을 얻어, 앙드레 시트로엔은 회사 경영권을 되찾았다. 은행가들이 2년 동안 시트로엔 자동차

회사를 잘 경영한 덕에, 노동분쟁과 파업 ─ 시트로엔이 경영하던 당시에는 들어본 적도 없는 일이었다 ─ 에도 불구하고 그가 다시 키를 잡았을 때 회사는 건실한 상태를 유지하고 있었다.

물론 전반적인 경제 위기는 그도 예상치 못한 상황이었다. 하지만 시트로엔은 그해의 매출 감소를 일시적인 차질 이상의 것으로 보지 않았다. 국외 매출은 부진하다 해도 국내시장은 확실히 장악하고 있었으니 말이다. 예나 다름없이 낙관적인 그는 무한한 기회들을 내다보았다. 꾸준히 생산을 늘림으로써 가격을 유지할 수만 있다면 아무 문제 없을 것이었다. 프랑스와 유럽을 넘어, 그는 자기 시장이 아프리카와 인도, 아시아로까지 펼쳐지리라고 전망했다.

시트로엔의 전략은 여전히 헨리 포드가 개척한 대량생산의 테일러식 조립라인 방식을 사용하고 개선하는 데 있었다. 그러면서도 시트로엔은 자동차 가격을 인상 없이 유지했을 뿐 아니라, 디자인과 성능을 개선하는 데 역점을 두었다. 그럼으로써 경쟁자들을 한참 따돌릴 생각이었다. 이러한 기백으로, 다시금 경영권을 잡은 시트로엔은 3년간 무한 투자와 집중적 노력을 기울여 자벨 강변로의 공장을 완전히 현대화하여 새로 지었으며, 혁신적인 '트락시옹 아방Traction Avant' 자동차를 개발했다. 전륜구동에 자동변속장치, 독립 현가장치, 수압식 브레이크, 그리고 (나중에는) 래크앤드피니언식* 스티어링까지 갖춘 모델이었다. 그뿐 아니라,

*

rack and pinion. 톱니바퀴와 톱니 막대가 맞물려 돌아가 회전운동을 직선운동으로 변환하는 방식.

트락시옹 아방은 "단연 믿을 만하고 경제적인 차량"으로 값도 저렴해야만 했다.[26]

시트로엔사로서는 버거운 부담이었다. 특히 트락시옹 아방을 가능한 한 서둘러 출시하기 위해 시트로엔은 아직 검증되지 않은 그 모델에만 매달렸다. 그것은 엄청난 모험이었지만, 시트로엔은 모험이라면 이골이 난 터였다. 비록 사업의 세계에서 모험이란 시장의 지분을 얻기 위한 무한 경쟁의 최전방에 서기 위해 계산된 것이지만 말이다. 하지만 대담성만으로는 충분치 않았다. 시트로엔이 경쟁자들과 달랐던 점은 그의 비전이었다. 시트로엔의 신형 자동차는 모든 점에서 그가 전에 만든 어떤 것과도 다르고 새로울 것이었다. 르노나 푀조 같은 다른 자동차 생산업자들은 전륜구동은 기술적으로 불가능할 뿐 아니라 위험하리라고 여겼다. 시트로엔은 달리 생각했고, 그 점을 입증하기 위해 자신의 미래 전체와 회사의 미래를 걸 용의가 있었다.

~

헬레나 루빈스타인의 남편 에드워드 타이터스는 평생 처음으로 얼마간의 직업적 성공을 즐기고 있었다. 신문기자였던 그는 1920년대에 뉴욕을 떠나 파리에 와서 (아내의 상당한 재정적 지원을 받아) 몽파르나스에 '블랙 매니킨의 표지 아래At the Sign of the Black Manikin'라는 희귀본 서점을 열었었다. 그러고는 '블랙 매니킨 프레스'라는 작은 출판사도 차려 어렵사리 운영해왔는데, 1929년 (실비아 비치에게 거절당한) D. H. 로런스의 『채털리 부인의 연인Lady Chatterley's Lover』을 출간해 뜻하지 않게 히트를 치게 되었

던 것이다.[27] 이어 1930년에 또 다른 베스트셀러를 냈으니, 바로 키키의 『회고록*Memoirs*』 영역본이었다. 이 책을 위해 타이터스는 헤밍웨이에게 서문을 부탁하느라 애를 먹었다(헤밍웨이는 "그걸 번역한다는 건 범죄"라며 거절했었다).[28]

그해 6월 랜덤 하우스의 주간 베넷 서프가 파리에 오자, 타이터스는 기회를 놓치지 않고 그에게 아직 제본도 하지 않은 키키의 『회고록』 첫 쇄를 보여주었다. 서프는 즉시 대량 부수를 주문했고, 타이터스는 이를 즉시 발송했다. 그런데 불운하게도 이 첫 번째 화물이 미국 세관 검열관의 손에 들어가는 바람에 몰수되고 말았다. 웜블리 볼드는 그 재난에 대해 듣고 키키와 인터뷰를 했다. "어깨를 들썩하는 특유의 몸짓과 함께 그녀는 짧게 한마디 했다. '난 그렇다고 몸이 축나거나 하진 않아요.'"[29] 타이터스도 마찬가지였다. 그는 책을 작은 소포 꾸러미로 여러 명의 랜덤 하우스 편집자들과 직원 앞으로 보냈고, 이 소포들은 무사히 도착했다.

그렇게 서점과 출판사를 운영하는 한편, 타이터스는 문예 잡지《디스 쿼터*This Quarter*》를 펴냈다. 여기에는 1920년대 초에 아내와 함께 몽파르나스에 와 있던 새뮤얼 퍼트넘의 노움이 있었다. 퍼트넘 부부는 1920년대 대부분을 파리 외곽에서 보내다가 1930년 몽파르나스로 돌아온 터였다. 그때부터 퍼트넘은《디스 쿼터》의 공동 편집인이 되는 한편 키키의 『회고록』을 영어로 번역하기 시작했다. 퍼트넘은 그 일의 난점을 잘 알고 있었다. "문제는 키키의 글을 번역하는 게 아니라, 키키라는 사람을 번역하는 것이다"라고 그는 썼다. 그러기 위해서는 "키키라는 사람의 느낌, 비 내리고 을씨년스러운 날 술이 덜 깬 새벽 5시 카페 돔의 분

위기를 알아야만 한다". 하지만 그것으로도 충분치 않았다. 헤밍웨이는 키키를 번역하려는 시도 자체를 비판했을지 몰라도, 퍼트넘은 그녀의 진실된 모습을 전달하기를 원했다. "하느님과 키키가 나를 용서하기를, 그러면 아마 헤밍웨이 씨도 용서하겠지!"[30]

퍼트넘은 몽파르나스를 진심으로 좋아한 적이 없었다. "어째서 '난민'들은 그 가짜투성이인 야한 동네에 모여들어서 다른 미국인들하고만 어울리려 했던 걸까"라고 그는 훗날 반추했다.[31] 이는 그 시대 그 지역에 대한 전반적인 반감을 담은 수사적인 질문이다. 하지만 그러면서도 그는 파리의 매력에 끌렸고, 그곳에 진짜 작가들이 몇 명은 있다고 기꺼이 인정했다. 타이터스와 말다툼을 한 후(제임스 T. 패럴의 소설―퍼트넘은 좋아하고 타이터스는 반대였다―에 대한 평가를 두고 벌어진 일이었다), 퍼트넘은 《디스 쿼터》를 떠나 자기만의 문예지 《뉴 리뷰 *New Review*》를 창간했고, 거기에는 자기가 인정하는 작가들의 글만 실었다. 패럴은 물론이요, 파리라는 무대에 새로 등장한 헨리 밀러도 그중 한 사람이었다.

당시 몽파르나스에는 거의 작가 수만큼의 문예지가 있는 듯했다. 저마다 자기주장이 강했으며, 공통된 의견을 중심으로 형성된 그룹들은 각기 자기들만의 표현 수단을 만들어냈다. 그 '군소 잡지들' 중 주목할 만한 하나는 유진 졸러스의 《트랜지션》이었다. 일부러 제호에 대문자를 쓰지 않은 이 잡지는 1920년대 중엽에 이런 선언문을 내며 등장했다. "작가는 표현할 뿐 주장하지 않는다." 졸러스는 "창조적 실험을 위한 국제적 계간지"인 《트랜지션》으로 혁명을 일으키고자 했고, 그 창간호에 자신이 쓴 「선언:

말의 혁명Manifesto: The Revolution of the Word」을 실었다. 제임스 조이스의 『피네간의 경야』(아직 '진행 중인 작품'이라 불리던)의 부분 부분을 최초로 게재한 것도《트랜지션》이었다. 이 작품은 벌써부터 그것을 읽어보려 했던 주위 사람들을 당혹게 하고 때로는 성나게 했는데, 에즈라 파운드도 그중 한 사람이었다. 그는 조이스에게 이렇게 써 보냈다. "지금껏 내가 이해할 수 있었던 어떤 것도, 신적인 비전이나 임질의 새로운 치료법에 못 미치는 어떤 것도, 그 모든 에두른 주변화에 값할 만하지 못합니다."[32]

의도적으로 최첨단을 추구하여《트랜지션》은 경험적 언어적으로 도전적인 글을 폭넓게 실었으니, 그중에는 초현실주의자들의 작품도 있고「해명An Elucidation」을 비롯한 거트루드 스타인의 몇몇 작품도 있었다. 스타인의 이 작품은 식자공들이 도저히 그 내용을 읽어내지 못한 나머지 뒤죽박죽으로 만들어놓기도 했다. 불운하게도《트랜지션》은 1930년에 정간되었지만, 정간 기간은 그리 길지 않았다. 한편 타이터스의 덜 실험적인《디스 쿼터》는―기자 시슬리 허들스턴의 말을 빌리자면 "이해할 수 없는 것을 신봉하는 데 대한 반작용을 이끌기로 하고"[33]―계속해서 D. H. 로런스, 어니스트 헤밍웨이, 로버트 펜 워런, 앨런 테이트, 사뮈엘 베케트, E. E. 커밍스 등 기성작가들의 글을 실었다. 그러는 내내 새뮤얼 퍼트넘의《뉴 리뷰》는 에즈라 파운드를 기수로 삼고 퍼트넘의 친구 웜블리 볼드 덕분에 상당한 홍보를 받아 그 나름의 방식으로《트랜지션》과의 싸움을 이어갔으니, 문학적 사실주의에 역점을 두고 "시체를 일으키는 자들, 지난 시대의 사기꾼과 싸구려 기적을 행하는 자들"에 맞섰다.[34]

하지만 자기가 원할 때 출간을 계속할 만한 돈을 가진 것은 타이터스뿐이었고, 다른 사람들은 위태롭게 명맥을 유지하고 있었다. 퍼트넘은 《뉴 리뷰》를 제3호까지 낸 후 파리를 떠나 프로방스로 갔고, 제5호가 결국 마지막 호가 되었다. 파리에 있던 작은 출판사들도 위태롭기는 마찬가지였으나, 상당한 자금을 가진(또는 융통할 수 있는) 이들이 운영하는 곳들은 예외였다. 타이터스의 블랙 매니킨 프레스는 든든한 자금에 이미 실적이 입증된 터였고, 부유한 미국 여성 커레스 크로즈비는 1929년 말 남편이 자살한 후에도 부부가 함께 운영하던 블랙 선 프레스를 유지하면서 하트 크레인의 1930년작 서사시 『다리 *The Bridge*』의 아름다운 한정본을 비롯한 책들을 만들었다. 로버트 매캘먼은 더 이상 컨택트 에디션 출판사를 계속 운영하지 못했지만, 1930년 영국 해운업계의 상속녀 낸시 커나드가 자신의 '아워스 프레스'를 노르망디의 농장에서 파리로 옮겨 와 파리 조폐국 건너편 게네고가 15번지에 고색창연한 인쇄기를 설치했다.

낸시 커나드는 샌프란시스코의 사교계 여성과 영국 준남작 사이에 태어났으며, 커나드 해운 회사 창업자의 직계 후손으로, 영국 귀족과 그것이 상징하는 모든 것에 강한 반감을 갖고 있었다. 일찍이 그녀는 어머니를 흠모하던 아일랜드 시인이자 소설가 조지 무어 덕분에 문학과 프랑스 미술, 그리고 영국 시를 접한 터였다(무어는 부재가 잦은 그녀의 아버지 대신이 되어주었는데, 그래서 간혹 생부가 아니냐는 억측을 낳기도 했다). 이런 제도 밖의

교육과 프랑스와 독일에서 이어진 음악과 문학 공부를 통해 그녀는 자신의 시를 쓰게 되었다(처음 쓴 시 여섯 편은 이디스 시트웰의 사화집에 실렸다). 전쟁이 끝나자, 결혼 생활의 파탄 이후 런던 문단의 주변부를 얼쩡대던 삶을 접고 그녀는 마침내 파리행을 결심했다. 스물네 살 때였다.

파리의 아방가르드 사교계에서 낸시 커나드는 놀랍도록 비인습적인 인물로 주목을 끌었다. 특히 그녀의 큰 키와 깡마른 몸집, 그리고 아프리카풍의 목걸이와 상아 팔찌들은 어디에서든 눈에 띄었다. 금은 패물을 얼마든지 가질 수 있는 처지였지만, 그녀는 그런 것을 경멸했다. 그녀의 독특한 모습은 오스카 코코슈카의 그림, 만 레이의 사진, 브랑쿠시의 조각에 영감을 제공했으며, 올더스 헉슬리의 『연애 대위법 *Point Counter Point*』(1928)의 여주인공 또한 그녀를 모델로 창조되었다. "낸시는 그 완벽하고 열정적인 비일관성 속에서 내게 마치 하늘과도 같이 일관된 존재였다"라는 것이 시인 윌리엄 칼로스 윌리엄스의 말이다.[35]

몽파르나스의 오랜 주민인 작가 모릴 코디는 이렇게 썼다. "그녀의 외모를 묘사하는 데 가장 흔히 쓰이는 말은 (……) '눈부시다stunning'는 것이다. 그녀는 항상 한두 걸음 앞에서 다른 사람들을 이끌고 있는 듯이 보였다." 그녀의 친구이자 동료였던 휴 포드는 커나드의 특징적인 성격을 "열심과 정열 (……) 행동력과 근면함"으로 꼽기도 했다.[36] 그녀는 다다이스트나 초현실주의자들과 자주 어울려 다녔으니, 자신의 시집을 여러 권 내어 호평을 받지 않았더라면 그저 별난 상속녀 정도로만 여겨졌을 것이다. 커나드는 정치적 행동주의에도 관심을 가졌고, 이런 성향은 평생

이어졌다. 2년가량 초현실주의 시인 루이 아라공과 동거하기도 했는데, 1927년 프랑스 공산당에 가입한 아라공은 1930년대에는 그 대변인이 될 터였다. "나는 아라공만큼 집중력이 강한 사람을 본 적이 없다"라고 그녀는 훗날 회고했다. "한번은 내가 보는 앞에서 긴 분석적 에세이인 「피뢰침Paratonnerre」을 썼는데, 어느 날 저녁 식사 전에 시작한 글을 거의 먹지도 자지도 않고 서른여섯 시간 만에 마치는 것이었다."[37]

아라공과 함께했던 그 시절에 커나드는 수동식 인쇄를 배우기로 하고 그와 함께 노르망디의 허름하지만 매력적인 농가로 이사했다. 그곳에서 그녀는 200년 된 벨기에제 수동 인쇄기와 캐슬런 올드 페이스 활자를 한 벌 사들여 아워스 프레스를 설립했다. 이 활자는 한때 번창하다 그즈음 망한 '스리 마운틴스 프레스'의 소유주 빌 버드로부터 구매한 것으로, 빌 버드는 한창 시절 헤밍웨이, 윌리엄 칼로스 윌리엄스, 에즈라 파운드 등의 책을 내기도 했었다. 그리하여, 커나드 자신의 말을 빌리자면 아워스 프레스는 "탁월하고, 심지어 걸출한 계보"를 잇게 되었으니, 그녀는 빌 버드와 왕년의 숙련된 인쇄 기술자의 도움을 받아 놀랍도록 빠르게 기술을 터득한 후 곧 자신의 "첫 친구"였던 조지 무어의 『바보 페로닉 Peronnik the Fool』을 펴냈다. 무어 자신이 그녀의 출간 목록에서 1순위가 되기를 고집했던 것이다. "난 네 출판사의 포문을 근사하게 열고 싶거든!"이라고 그는 그녀에게 말했다.[38]

커나드가 펴낸 『페로닉』의 초판 200부는 출간 당일 매진되었다. 연이은 성공 끝에, 그녀는 1930년 1월 파리로 출판사를 이전했다. 그해에 그녀는 에즈라 파운드의 『30편의 칸토 XXX Cantos』

를 포함하여 총 열 권의 책을 출간했으며, 당시 무명의 젊은 작가이던 사뮈엘 베케트의 책도 내주었다. 그녀가 후원하는 시 백일장에 마땅한 당선 후보작이 없다는 이야기를 전해 들은 그가 그날 자정으로 정해져 있던 마감 기한을 조금 넘긴 새벽 3시에 문 밑으로 밀어 넣은 「호로스코프Whoroscope」가 최고의 평가를 받았고, 커나드는 그 작품을 자기 출판사에서 펴냈던 것이다.[39]

그 무렵 커나드는 "매혹적인 조수이자 동반자"인 아프리카계 미국인 재즈 음악가 헨리 크라우더를 만나 함께 살고 있었다. 크라우더는 커나드에게 "미국 흑인들의 놀라운 복잡성과 고뇌들"에 대해 들려주었으며, 그녀는 "점차 커가는 분노"를 느끼며 그에게 귀 기울였다.[40] 크라우더의 가르침은 곧 커나드의 걸작인 『흑인 사화집Negro Anthology』의 편찬 및 출간으로 이어졌다.

이제 커나드는 출판사와 부속 서점의 운영으로 정신없이 바빠졌다. 그녀의 서점은 동네 사랑방이 되다시피 하여, 일에 방해받지 않도록 문을 잠가야 할 때도 있었다. 친구들과 만나기에 가장 좋은 장소는 문인과 예술가들이 모이기로 유명한 좌안의 '카페 드 플로르Café de Flore'와 '카페 레 되 마고Café Les Deux Magots'였다고 그녀는 회고했다.

～

생제르맹-데-프레 광장에 위치한 레 되 마고는 1800년대 초까지 거슬러 올라가는 드문 내력을 지닌 카페였다. 당시 그곳에는 같은 이름의 속옷 가게가 있었는데, 모퉁이를 돌아 현재 위치로 이전한 후 그 자리가 카페로 바뀌면서 예전 이름을 그대로 쓰

게 된 것이었다. '마고'란 중국 관리를 가리키는 말로, '레 되 마고'는 당시 인기 있던 연극 「중국의 두 관리Les Deux Magots de Chine」에서 따온 이름이었다.

그런 역사의 어디쯤에선가 레 되 마고에는 커다란 중국 관리 인형 두 개가 생겼고, 이 인형들은 오늘날도 실내의 중앙 기둥 위에서 점잖은 눈길로 내려다보고 있다. 이 카페는 특히 양차 대전 사이에 예술가와 작가들이 모여 한잔 걸치는 장소로 유명해졌다. 초현실주의자들도 즐겨 이곳에서 모였고, 근처에 그라세, 갈리마르 등 출판사들뿐 아니라 르 비외-콜롱비에 같은 극장까지 있어 지드, 말로, 그리고 나중에는 사르트르, 카뮈, 시몬 드 보부아르도 이곳의 단골이 되었다.

레 되 마고에서 몇 발짝밖에 떨어지지 않은 곳에 자리한 카페 드 플로르는 그렇게 길고 복잡한 역사 없이 1870년 처음부터 카페로 개점한 곳이었다. 여러 해 동안 레 되 마고의 그늘에 가려져 있던 이 카페는 1930년대에 독자적인 명성을 얻게 되지만, 여전히 샤를 모라스의 오명이 가시지 않은 채였다. 왕정파에 극단적 내셔널리즘 옹호자로 극우 가톨릭 단체 악시옹 프랑세즈를 이끌던 모라스는 카페 드 플로르에 진을 치고 사람들을 만나기로 유명했던 것이다. 드레퓌스 사건이 한창이던 무렵 모라스의 반유대적 기관지《악시옹 프랑세즈Action Française》도 이곳에서 태어났고, 그래서 그 후에도 모라스와 악시옹 프랑세즈를 혐오하는 이들은 한동안 카페 드 플로르를 기피했다.

카페들이 가장 인기 있는 장소이긴 했지만, 전후 파리에서 예술가들과 작가들이 모이는 곳이 카페만은 아니었다. 포드 매덕스 포드와 스텔라 보엔이 각자의 길을 가기로 한 후, 포드는 목요일 오후 모임과 '소네트를 쓰는 저녁 모임'을 시작했던 한편, 보엔은 자기 스튜디오를 영국과 미국의 화가, 작가, 그 밖의 다양한 사람들에게 개방했다.[41] 《트랜지션》에 기고하는 이들과 상당수의 초현실주의자들은 부유한 미국인 메리와 빌 위드니의 몽파르나스 아파트를 중심으로 모여들었고, 영어가 유창했던 러시아 출신 조각가 오시프 자드킨도 아사가의 마당 있는 집에 자주 영미계 친구들을 초대했다. 그곳에서 그들은 자드킨의 프랑스 및 러시아 동료들과 만나 떠들 수 있었다. 센강과 좀 더 가까운 자코브가에서는 내털리 클리퍼드 바니가 여러 해 전부터 해오던 대로 우아함과 재치로 가득한 18세기식 살롱을 열었다. 바니는 프루스트를 초대하기도 했으며, 자기 나름의 순문학 취향에 따라 폴 발레리, 앙드레 지드 같은 문단의 지도적 인사들을 꾸준히 대접하고 있었다.

거트루드 스타인이(이름 전체 아니면 '미스 스타인'으로 불리기를 고집했는데) 플뢰뤼스가 27번지에서 살롱을 여는 것으로 명성을 날린 지도 어느덧 사반세기가 되어가고 있었다. 그 모임에서 그녀는 어김없이 좌중을 이끄는 한편, 초대된 손님들의 아내나 여성 동반자들은 자신의 파트너인 앨리스 B. 토클라스에게 맡기곤 했다. 미국 작가 케이 보일은 직업적인 견지에서 거트루드 스타인을 높이 평가하면서도 "그다지 찬양할 만하지 못하다.

오직 자기만 존경과 관심을 독차지하려 했다"라고 말했다.[42] 물론 거트루드 스타인 쪽에서도 케이 보일을 제대로 대접하지 않았다는 점은 말해두어야 할 것이다. 어느 날 저녁 영국 시인 세드릭 해리스(필명 아치볼드 크레이그)가 케이 보일을 플뢰뤼스가 27번지에 데려 갔는데, 그곳에서 그녀는 앨리스에게 떠넘겨진 시간을 최대한 활용하여 요리와 요리법에 대해 즐거운 수다를 떨었다. 하지만 나중에 거트루드 스타인은 크레이그에게 보일이 "어니스트 헤밍웨이만큼이나 못 말릴 중산층"이니 다시는 그녀를 데려오지 말라고 일렀다.[43]

그 무렵에는 수많은 사람들이 거트루드 스타인과 의절했거나 아니면 그저 싫증을 내고 있었다. 파리 생활 초기 스타인의 좋은 친구이자 충성스러운 지지자였던 헤밍웨이는 『봄의 급류 The Torrents of Spring』에서 자신의 멘토이자 그녀의 친구였던 셔우드 앤더슨을 야유하여 그녀의 기분을 상하게 한 터였다.[44] 하지만 그들이 멀어진 데는 다른 이유도 있었던 것으로 보인다. 헤밍웨이는 훗날 스타인과의 의절에 대해 여러 가지 설을 퍼뜨렸는데, 개중에는 실없는 이야기도 있지만 『파리는 날마다 축제 The Moveable Feast』에서 한 이야기는 웃어넘기기 힘들다. 이 회고록에서 그는 자신이 거트루드와 앨리스 사이에 오가는 불편한 대화를 들었다고 주장했는데, 그 내용은 앨리스가 거트루드를 지배하고 조종한다는 소문을 생생히 확인시켜주는 것이었다. 그는 또한 자신이 스타인의 근본적인 게으름이라 본 것에 대해 경멸을 내비쳤다. "다른 사람들을 위한 글쓰기가 너무 힘들기 때문에 다른 사람들을 위한 글쓰기를 게을리한 나머지 글쓰기를 아예 그만둔 아주 위대한 작

가"라는 식으로 말이다.[45]

거트루드도 때가 되면『앨리스 B. 토클라스의 자서전 The Auto-biography of Alice B, Toklas』(1934)을 발표해 셔우드 앤더슨의 표현대로 "헤밍웨이의 살갗을 뭉텅뭉텅 벗겨낼" 기회를 잡게 될 터였다.[46] 그러면서도 그녀는 헤밍웨이가 자신의 진짜 천재성을 저버린 채 섹스와 끔찍한 죽음에 대한 강박에 재능을 낭비하고 있다고 진심으로 믿었던 것 같다. 동시에, 그녀는 헤밍웨이나 제임스 조이스 같은 작가들에게 축복을 퍼붓는 한편 자신을 줄곧 비켜 가는 듯한 명성 때문에 깊이 상심했다. 거트루드 스타인은 항상 분투 중인 신예 작가들을 더 좋아했다.

거트루드와 만 레이는 돈 문제로 사이가 멀어졌다. 1930년 2월 12일, 만 레이는 거트루드와 그녀의 개 배스킷을 찍어둔 사진에 대해 대금을 받기로 하고 그녀에게 500프랑짜리 청구서를 보냈다. 그녀는 즉시 청구서 뒷면에 이렇게 적어 보냈다. 지불을 거부하는 한편 그의 뻔뻔함을 비난하는 내용이었다. "친애하는 만 레이, 우리 모두 힘든 처지이니 어리석게 굴지 마시게." 거트루드는 항상 인색했고, 자신에게는 공짜로 주어지는 것이 마땅하다며 돈 내기를 거부했다. 그뿐 아니라 만 레이의 성공이 못마땅하기도 했던 것 같다. 그의 말을 빌리자면, "다른 사람들[헤밍웨이, 조이스, 다다이스트들, 초현실주의자들]이 세간의 주목을 끌 때면 그녀의 신랄함은 어김없이 드러났다"는 것이다. 또한 만 레이로서는 거트루드 스타인이 자신의 화가로서의 "진짜 작품"을 제대로 평가하지 않고 자기를 일개 사진사로 취급한다는 사실이 불만스러웠을 것이다.[47]

거트루드 스타인에게 원망을 품어 마땅한 또 한 사람이 있었으니, 바로 피카소의 바토-라부아르 시절 애인이었던 페르낭드 올리비에였다. 1912년 피카소가 올리비에와 돌연 결별하고 다른 애인과 함께 몽마르트르를 떠나버린 이후로, 올리비에는 생계를 꾸리기 위해 영화의 단역배우, 상점의 점원, 유모, 정육점의 계산원, 카바레 지배인 등 온갖 궂은일을 해왔다. 그러다 1928년 자신이 피카소와 함께했던 시절에 대한 회고록을 낼 계획으로 원고를 거트루드 스타인에게 가져가 보였다. 한때는 그녀도 스타인과 꽤 가깝게 지냈었지만, 스타인은 올리비에가 청하는 도움을 번번이 거절하던 터였다.

스타인은 올리비에의 원고에 지대한 관심을 보이며 그녀를 위해 번역자와 미국 출판사를 찾아주겠노라고 약속했다. 하지만 실제로는 올리비에의 원고를 자신이 쓰고 있던 『앨리스 B. 토클라스의 자서전』의 자료로 이용하고 싶었을 뿐이었다. 당연히 스타인은 올리비에가 자기보다 먼저 책을 내는 것을 바라지 않았으니, 번역자도 미국 출판사도 나타날 리 없었다. 하지만 올리비에도 자기 나름대로 원고를 사겠다는 이를 찾아내 인기 있는 석간 《르 수아르Le Soir》에서 1930년 9월부터 회고록을 연재하기 시작했다. 아편 사용, 수많은 애인들, 루브르 도난 사건과의 관련(그 대부분이 사실이었다) 등의 폭로는 대중의 관심을 끌었고, 피카소의 아내 올가는 불편해진 나머지 연재를 중단시켰다. 훗날 피카소는 올리비에의 회고만이 바토-라부아르에서의 삶이 실제로 어떠했던가를 보여주는 유일한 글이라고 평하게 되지만 말이다. 어쨌든, 권위 있는 《메르퀴르 드 프랑스Mercure de France》의 편집자

는 자신이 본 것 —《르 수아르》의 연재분과 여전히 아름다운 올리비에 — 에 마음이 끌려 연재가 계속되도록 손을 써주었다.[48]

제임스 조이스로 말하자면, 거트루드 스타인은 그나 그의 글, 또는 그가 누리는 명성이 늘 마뜩지 않았다. 조이스에 대한 그녀의 성마름은 어쩌면, 적어도 부분적으로는, 그녀 자신이 그와 근본적으로 다르다고 믿고 있었음에도 그와 함께 모더니스트 작가로 엮이는 데 대한 짜증에서 비롯한 것이었는지도 모른다. 하지만 그 저변에 깔린 불만은 그녀 스스로는 자신이 더 낫다고 믿어 의심치 않았음에도 불구하고 항상 그가 먼저 꼽힌다는 데 있었다. 조이스는 "훌륭한 작가"라고 그녀는 언젠가 한껏 양보하여 말했지만 곧 이렇게 덧붙였다. "하지만 누가 먼저였지? 거트루드 스타인이야, 제임스 조이스야? 내 위대한 첫 작품 『세 개의 삶 *Three Lives*』은 1908년에 나왔다는 걸 잊지 마. 그게 『율리시스』보다 훨씬 먼저였다고."[49]

"조이스의 이름을 두 번만 입에 올렸다가는 다시 초대받지 못할 것"이라고 헤밍웨이는 썼다. "그건 마치 한 장군을 다른 장군 앞에서 호의적으로 언급하는 것과도 같은 일이었다. 한번 그런 실수를 하고 나면 다시는 그러지 않게 된다." 『율리시스』가 출간된 직후 거트루드는 (앨리스와 함께) 셰익스피어 앤드 컴퍼니에 나타나 실비아 비치에게, 비치가 그 짜증 나는 책을 내는 데 기여한 대가로 자신들은 셰익스피어 앤드 컴퍼니의 회원에서 탈퇴하고 센강 건너편의 아메리칸 라이브러리로 옮기겠노라고 선언했다. 비치는 그 타격을 우아하게 받아 넘긴 듯하다. "오데옹가에서 우리는 사실 천박한 무리와 어울렸으니 말이다"라고 그녀는 위트

있게 회고했다.[50]

케이 보일은 또 한 가지 기억할 만한 일화를 소개한다.《트랜지션》의 편집자들이 연 파티에 거트루드 스타인과 앨리스 B. 토클라스가 마치 "의전 행렬"이라도 되는 양 입장하여 제임스 조이스로부터 가장 먼 쪽으로 가로질러 가더라는 것이다. 조이스 자신은 전혀 눈치채지 못한 듯했다.

조이스는 훗날 말했다. "난 지적인 여자들이 싫어."[51]

불안한 조짐들

1930

조세핀 베이커는 변신 중이었다. 바나나 치마를 두른 섹시한 정글 걸에서 성숙한 요부로의 변신이었다. 춤은 없애거나 줄이는 대신 노래를 도입하기로 했다. 그녀의 매니저이자 애인이었던 페피토는 그것이 옳은 방향이라고 확신했으니, 조세핀이 지금껏 해온 연기가 식상해진 데다가 유성영화의 등장이 라이브 공연을 위협하고 있었기 때문이다. 대중이 뭔가 다른 걸 원한다고? 좋아, 소세핀이 보여주지, 하는 생각이었다.

그녀는 몽마르트르 외곽의 뮤직홀 '카지노 드 파리'에서 새로운 뮤지컬로 도전장을 던졌다. 1930년 10월에 막을 올린 「들썩이는 파리Paris Qui Remue」라는 제목의 이 뮤지컬은 이듬해에 프랑스에서 열릴 식민지 박람회Exposition Coloniale를 주제로 하여 프랑스 제국을 찬양하는 내용이었다. 조세핀은 프랑스의 아프리카 식민지와 베트남을 연기하게 되었다. 1막에서 그녀는 사냥꾼들에게 쫓기는 새로 등장하여 흰 깃털들로 만든 두 개의 거대한 날개

를 단 채 가파른 계단을 미끄러져 내려왔고, 2막에서는 프랑스 남자의 애인인 베트남 여자로 등장하여 금사로 짠 옷을 입고 흐느적거리며 〈내게는 두 개의 사랑이 있어요 J'ai deux amours〉를 불렀다. 그 쇼의 대표곡이 된 이 노래를 그녀는 자기 것으로 만들게 된다. 마지막 막에서, 조세핀은 아프리카 정글에서 솟아 나와 관중을 매혹했는데, 상대역을 맡은 피에르 메예르는 딱히 그 매력에 넘어가지 않았던 듯하다. 그는 조세핀 못지않은 인기몰이로 쇼의 성공에 기여했지만 동침을 거절함으로써 그녀의 기분을 상하게 했고, 그래서 그녀는 그를 해고해버렸다. 어쨌든 그녀는 그보다는 치키타라는 이름의 치타를 진짜 상대역으로 여기던 터였으니까.

조세핀이 메예르를 사로잡지는 못했을지언정, 관중은 완전히 그녀에게 사로잡혔다. "깜찍하고 원시적인 흑인 소녀였던 그녀가 위대한 예술가가 되어 돌아왔다"라고 평한 이도 있었다. 또 다른 평론가는 "아름다운 야만인이 본능을 다스리는 법을 배웠다. 그녀의 노래는 (……) 관중을 황홀하게 했다"라며 찬사를 늘어놓았다.[1] 재닛 플래너는 그 반대 입장에 선 소수에 속했다. 그녀는 조세핀 베이커가 "유감스럽게도 한갓 '레이디'가 되어버렸"으며, "살을 빼고 훈련을 받아 거의 세련된 여자"가 되었다고 썼다.[2] 하지만 조세핀의 피부색이 훨씬 밝아졌다는 사실을 알아차린 것은 플래너만이 아니었다. 비평가들은 조세핀의 밝아진 피부색과 전에 없던 우아함이 프랑스의 식민정책에서 보는 바와 같은 교화력 덕분이라 여기며, 야만인을 문명화하는 그 힘을 칭송했다. 하지만 사실 조세핀은 몸매를 가꾸고 발성 훈련을 해온 것 못지않게, 여러 해째 피부 미백에 공을 들여 염소젖과 표백제, 레몬, 꿀 등을

물에 섞어 목욕해온 터였다. 페피토의 도움과 무수한 레슨에 힘입어 새로운 이미지를 창조하는 데 성공한 것이었다.

하지만 이처럼 새로운 이미지도 베이커의 생활 방식 자체를 바꾸지는 못했다. 그녀는 전혀 절제하려 하지 않았다. 카지노 드 파리의 프로듀서들이 난색을 표하며 애원하는데도 불구하고 공공연히 제멋대로의 삶을 고집했으며, 심지어 막간에 핸섬한 무대 감독과 섹스를 즐기기까지 했다. 한 동료의 말을 빌리자면, "마지막 막에는 쉬는 시간이 많았던 것"이다. 새로운 세련미도 경쟁자들을 다루는 베이커의 거친 태도를 누그러뜨리지는 못했고, 경쟁자들 또한 사납기는 마찬가지였다. 그중에서도 파리 뮤직홀 무대의 오랜 스타였던 미스탱게트는 자신의 스타덤에 대한 위협에 표범처럼 반응했다. 미스탱게트의 늘씬한 다리는 런던의 로이드 보험사의 50만 프랑짜리 보험에 들어 있을 정도였지만, 그렇다 하더라도 그녀 역시 쉰 줄에 들어 청춘의 싱그러움을 잃은 지 오래였다. 무대 뒤의 긴장이 비화되자 그녀는 조세핀을 "깜둥이 계집"이라 불렀고, 조세핀은 그녀를 "할망구"라 일축했다. 하지만 때가 되면 미스탱게트가 이 젊은 후배의 롤 모델이 될 터였으니, 20년 후 베이커는 이렇게 말하게 된다. "나는 쓰러질 것 같을 때마다 (……) 미스탱게트를 생각한다. 그러면서 어쨌든 전진해야 한다는 것, 열심히 일하고 (……) 살아남아야 한다는 것을 받아들인다."[3]

열심히, 불평 없이 일한다는 것은 사실상 마리 퀴리의 모토였

다. 그녀는 젊은 시절부터 줄곧 열심히 일해왔다. 바르샤바에서 학교 공부, 소르본에서 박사 공부, 그러고는 남편 피에르와 함께 라듐을 발견해내기까지 육체적·정신적 중노동에 매진했고, 그 후로도 계속하여 온갖 힘든 연구에 전력을 다했다. 그 모든 것을, 적어도 파리 시절 초기에는 뼈를 깎는 가난한 환경에서 해냈으며, 그 모든 일의 의무와 기쁨에 더하여 두 딸의 양육이라는 책임과 특권을 성공적으로 병행해왔다. 그런 인고의 세월 내내, 마리 퀴리는 자신의 학문과 연구를 깎아내리고 정당한 인정과 보상을 박탈하려 드는 남성들(과 여성들)에 위축되기를 거부했다. 1903년 그녀가 첫 노벨상을 수상한 후 여러 해가 지나서도 프랑스 과학 아카데미에서는 그녀의 가입을 허락하지 않았으니, 애초에 여자가 그런 업적을 이루었을 리 없다는 불신 때문에 그녀는 피에르와 함께 그 노벨상을 공동 수상하는 데서 배제될 뻔했던 터였다.

확실히 마리 퀴리는 프랑스의 이상적 여성상에는 들어맞지 않았다. 그녀가 직업적 성취에 더하여 피에르 퀴리와 (비극적으로 짧았을망정) 행복한 결혼 생활을 했으며 총명하고 건강한 두 딸을 키우고 있다는 사실은 질시의 표적이 되었다. 그녀의 업적은 물론 금전적 이익이나 명성에 대한 전적인 무관심은 많은 사람들에게 믿을 수 없는 일로 비쳤다. 언론은 그녀를 외국인으로, 주제를 모르는 여자로 공격했지만, 그럼에도 그녀는 조용히 자기가 중요하다고 믿는 일들에 전념했다. 그러는 과정에 마리 퀴리는 자신과 피에르가 발견한 새로운 물질에 노출되어 중독되었고, 1930년에는 스스로 인정하는 것보다 훨씬 더 상태가 나빠져 있었다. 건강이 급속히 악화되었으며, 특히 여러 차례 백내장 수술

을 받아야만 했다. 1930년 마지막으로 받은 수술 덕분에, 비록 심각하게 손상되기는 했지만 어느 정도 시력은 회복되었다.

마리 퀴리는 자신이 아프다는 것, 과로하고 있다는 것을 인정하려 들지 않았다. 게다가 사생활을 철저히 감추어 자신이 처한 어려움을 좀처럼 터놓지 않았다. "가능한 한 사람들에게 말하지 말아다오, 아가!" 그녀는 막내딸 에브에게 버릇처럼 이르곤 했다. 하지만 그녀도 결심이 흔들릴 때가 있어, 언니 브로냐에게 이런 편지를 쓰기도 했다. "때로는 용기가 다 사라져서 이제 일을 그만두고 시골에 가서 정원 일이나 해야 할 것만 같아." 그렇지만 어떻게 그게 가능할지, 어떻게 하면 그럴 수 있을지 모르겠다고 덧붙였다. "게다가 내가 실험실 없이 살 수 있을지도 (……) 모르겠고."4

실험실은 진정한 의미에서 퀴리의 삶이었다. 그러니 라듐을 사기 위한 5만 달러(1929년 미국의 여성 지지자들이 퀴리의 조국 폴란드에 있는 라듐 연구소를 위해 모금한)의 기증이 월 스트리트 주식시장 폭락에도 불구하고 무사히 이루어진 것은 다행한 일이었다. 퀴리는 1929년 10월 30일, 그러니까 대폭락 이튿날 후버 대통령으로부터 그 돈을 받았던 것이다. 기부자들에게 닥쳤을 손실에도 불구하고 기증식은 예정대로 진행되었다.

～

퀴리가의 여성들은 하나같이 비범했다. 마리의 맏딸 이렌은 어머니의 뒤를 따라 훌륭한 과학자가 되었고 1920년대에 성년이 된 후로는 자주 라듐 연구소에서 어머니와 함께 일했다. 1925년에는 부모가 발견한 원소인 폴로늄으로부터 방출되는 알파선에

관한 탁월한 연구로 박사 학위를 취득했다. 연구는 노벨상을 두 번이나 수상한 여성의 딸이 택할 만한 주제로 세간의 이목을 끌었으며, 다음에 노벨상을 탈 여성은 이렌이 되리라는 예측도 나오기 시작했다.

비슷한 시기에, 마리는 한 청년에게 복잡한 실험 기술을 가르치는 일을 이렌에게 맡겼다. 프레데리크 졸리오라는 이름의 이 청년은, 한때 마리의 연인이었고 여전히 가까운 친구인 유수한 물리학자 폴 랑주뱅이 적극 추천한 인재였다.[5] 이렌보다 세 살 아래에 뛰어난 재능만큼이나 잘생긴 그는 곧 일밖에 모르는 무뚝뚝한 이렌의 마음을 얻게 되었다. 원자핵에 관한 연구를 함께하던 두 사람은 이내 삶도 함께하게 되어, 1926년 결혼하고 졸리오-퀴리를 공동의 성으로 쓰기로 했다. 두 사람의 성격은 무척 대조적이었지만, 프레데리크의 밝고 붙임성 있는 태도는 이렌의 진지함과 잘 조화되었다. "나는 이 젊은 여성에게서 비범하고 시적이며 감수성이 예민한 사람을 발견했다. 그녀는 많은 점에서 자기 아버지 그대로였다."[6] 두 사람은 일에 대한 열정뿐 아니라 반파시스트 평화주의라는 정치적 입장과 인도주의의 이상을 공유하고 있었으며, 이렌은 프레데리크의 성장 과정에서 중요한 역할을 한 행동주의에 곧 동화되었다.

마리 퀴리의 작은딸 에브는 언니 이렌이나 어머니와 정반대였다. 에브는 아름다운 용모에 패션 감각이 뛰어났으며 외향적인 성격의 소유자로, 과학에는 전혀 관심이 없었다. 그녀는 음악을 좋아했고 상당히 이른 나이부터 피아노에 재능을 보였다. 피아니스트가 되기를 원했으므로, 마리는 기꺼이 그랜드피아노를 사주

고 레슨을 받게 해주었다. 하지만 프랑스와 벨기에에서 몇 차례 연주회를 한 뒤 1930년 무렵에는 피아노 연주를 직업으로 삼지는 않기로 결심한 터였다. 무슨 일을 하면 좋을지 궁리하다가, 그녀는 필명으로 음악, 영화, 연극 등의 평론을 쓰기 시작했다. 하지만 그녀의 진짜 소명이 드러나는 것은 먼 장래의 일이 될 터였으니, 그러기까시 그녀는 어머니나 언니처럼 과학자가 되지 않았다는 이유로 (가족에게는 아니라 해도) 사람들로부터 무시당하는 느낌을 받곤 했다.

1930년 이렌과 프레데리크에게는 세 살 난 딸 엘렌이 있었고, 그해 봄 프레데리크는 박사 논문인 「방사능원소들의 전기화학에 관한 연구」로 무사히 학위를 취득했다. 우수한 논문 덕분에 상당한 액수의 정부 지원금도 얻어 연구에 전념할 수 있게 되었다. 하지만 그해 여름, 이렌이 폐결핵 진단을 받았다. 엘렌을 낳은 후로 완전히 회복되지 않았던 것이다. 결국, 본인은 한사코 거부했음에도 알프스의 프랑스 지역에서 정양하게 되었다. 이제 실험에 더하여 살림을 하고 딸을 돌보는 일까지 전부 프레데리크의 몫이 되었으니, 적어도 여름이 끝나고 이렌이 돌아오기까지는 어쩔 수 없었다. 이렌은 훨씬 나아졌다며 돌아왔지만 일을 쉬라는 어머니의 간곡한 충고를 듣지 않았고, 또다시 임신하는 위험을 삼가라는 의사의 경고도 마찬가지로 흘려들었다.

~

미국 작가 케이 보일은, 프랑스 남자와 결혼했다가 파탄이 나고 시인 어니스트 월시와의 연애는 그의 때 이른 죽음으로 끝나

버린 후, 월시에게서 낳은 딸 하나를 데리고 파리에 돌아와 있었다. 좌안의 예술적이고 사교적인 동아리들에 끌렸던 것이다. 1920년대 말 그곳에서 그녀는 여러 유명 작가 및 예술가들과의 우정을 새롭게 다졌는데, 그중에는 윌리엄 칼로스 윌리엄스, 콘스탄틴 브랑쿠시, 로버트 매캘먼 등이 있었다. 매캘먼은 유진 졸러스의《트랜지션》과 그것이 표방하는 모든 것에 질색을 했지만, 보일은 졸러스와도 가까워졌다. 그녀의 작품은《트랜지션》에 실리기 시작했고,《트랜지션》의 선언문「말의 혁명」에 서명한 문인들의 명단 꼭대기에는 그녀의 이름이 있었다.

그녀는 또한 레이먼드 덩컨도 만났다. 유명한 무용가 이사도라 덩컨의 남동생인 레이먼드는 파리에는 오래전부터 알려진 인물로, 기다란 튜닉에 샌들 차림으로 길거리를 활보하곤 했다. 이사도라를 본떠 고대 그리스풍을 표방하는 그는 자기 주위에 모여들어 공동체를 이룬 무리들로부터 묘한 숭배를 받으면서 염소젖 치즈와 요구르트를 주식으로 삼고, 그 자신의 주장에 따르면 자체 제작 했다는 물품들을 팔아 생계를 꾸리고 있었다. 보일이 그 공동체에 들어가기로 한 것은 부분적으로는 "내 사회적 양심이 너무나 한심한 상태"였기 때문이었지만,[7] 딸아이를 돌보는 문제 때문이기도 했다. 아이를 공동체의 다른 아이들과 함께 두고, 보일은 공동체의 선물 가게에서 일하며 남는 시간에 글을 썼다.

그것은 처음부터 실망스러운 경험이었다("더럽고 무질서하고 추웠다"라고, 보일은 훗날 자전적 소설 『내 다음 신부*My Next Bride*』에 썼다).[8] 여름이 되어 공동체 구성원들이 보일의 16개월 된 딸을 데리고 니스로 떠나버린 후에는 상황이 한층 더 고약해

졌다. 혼자 남아 가게를 돌보며 심한 외로움을 느낀 보일은, 그녀 자신의 말을 빌리자면 "몽파르나스의 모든 술집"을 드나들며 "비틀거리고 휘청거리며 넘어졌다". 그런 불운 끝에 그녀는 몸도 마음도 병들었으며, 임신까지 했다. 아이 아버지가 누구인지도 모르는 채, 결국 그녀는 임신중절을 결심했다. 좋은 친구였던 블랙 선 프레스의 커레스 크로즈비가 그녀를 도와 "장소와 일시를 주선해주었으며, 해리(그 일과는 아무 상관도 없는)가 거액의 대금을 지불해주었다".9

몸도 마음도 심한 타격을 입은 보일은 급성 뇌막염으로 완전히 쓰러졌다. 병의 원인은 그 동네의 불결한 환경 탓이라는 것이 의사들의 견해였다. 간신히 퇴원하여 공동체로 돌아가자 덩컨은 그녀가 가게를 돌보지 않고 자리를 비웠다며 비난했다. 게다가, 보일은 공동체에서 수공으로 제작했다지만 실제로는 그렇지 않은 물품들을 파는 일에 대해 줄곧 의구심을 지니고 있었다. 특히 대량으로 판매된 2만 5천 달러 치의 꾸러미가 켄터키 박물관의 레이먼드 덩컨실로 가는 것을 알고부터는 한층 더 회의하게 되었다. 덩컨 자신은 그것이 하등 문제 될 것 없다는 입장으로, 『내 다음 신부』에서 그 일을 소설화한 대목에 따르면 그녀가 만만한 고객들로부터 더 돈을 긁어내지 못한 것을 비난하기까지 했다. 그러고는 그 판매에서 나온 수익금으로 큰 고급 자동차를 샀다. 그것은 아무래도 너무 지나쳤고, 보일은 떠나야 한다는 것을 깨달았다. 하지만 아이가 사실상 볼모로 잡혀 있으니 어떻게 할 것인가?

마침내 친구들의 도움을 받아서 보일은 아이를 되찾았고, 모녀는 커레스와 해리 크로즈비의 노르망디 별장 '르 물랭Le Moulin'에

한동안 숨어 지냈다. 곧 보일은 페기 구겐하임의 전남편이었던 시인 로런스 베일과 새 삶을 시작해 이듬해 봄에는 아이도 갖게 된다(애플-조앤은 1929년 말에 태어났다). 베일과 구겐하임은 헤어질 때 (자녀 양육권을 놓고) 심한 분쟁을 벌인 터였지만, 구겐하임은 새 연인 존 홈스와 함께 그의 결혼식에 참석했다. 구겐하임이 훗날 회고한 바에 따르면, "우리는 가고 싶지 않았지만, 아이들의 기분을 상하지 않기 위해 가야 했다"는 것이다. 어쨌든 "케이가 아주 좋은 새어머니였다"는 점은 인정해야 했다.[10]

케이 보일의 경우에서 보듯이, 1930년대 프랑스에서는 임신 중절이 행해지기는 했지만 불법이고 비용이 많이 들며 위험했다(1975년에 합법화되기까지는 줄곧 그랬다). 피임조차도 말리는 분위기였으니, 가톨릭교회의 영향도 있었지만 프랑스의 열렬한 내셔널리스트들 때문이었다. 이들은 자국의 저조한 출산율로 인해, 인구가 급증하는 독일에 비해 불리한 입장이 되지나 않을지 우려했던 것이다. 프랑스는 제1차 세계대전에서 150만 명의 청장년 남성을 잃었고, 부상자도 300만 명이나 되었는데 그중 상당수가 너무 심한 불구가 되어 노동은 고사하고 정상적인 생활도 할 수 없는 터였다. 그 결손을 메우려면 아이들이 더 많이 태어나야 했기에 출산 장려주의자들은 강력한 가족 정책을 지지했고, 그중에는 가정 단위의 사회복지와 육아 수당을 아이 어머니에게 지급하는 방안도 포함되었다(육아 수당은 아버지보다 어머니에게 주는 것이 더 믿을 만한 방식으로 여겨졌다).

1930년대 말까지 프랑스 고용주 단체들(보통은 산업별로 결성되었지만, 때로는 여러 산업에 걸쳐 있기도 했다)은 노동자 임금의 일정 비율(한 자녀를 기준으로 하여 자녀 수가 늘어나면 기하급수적으로 비율이 올라갔다)을 가족수당으로 지급할 의무가 있었다. 이는 무자녀 노동자로부터 유자녀 노동자에게, 특히 자녀가 많은 노동자에게 소득을 재분배하는 한 방식으로, 대가족을 부양하는 외벌이 노동자의 임금을 상당히 인상하는 효과를 가져왔다. 그러므로 가족수당은 임금 소득자들에게 큰 호응을 얻었지만, 고용주들에게도 마찬가지였다. 수당이 어머니에게 돌아감으로써 남성 위주인, (그리고 좀 더 중요하게는) 공산당 위주인 파리 노동조합의 영향력이 상쇄될 뿐 아니라, 누가 보아도 박애적인 이 가족수당이 전적으로 고용주의 손에 달려 있었으므로 이들은 제도를 이용하여 임금 인상을 억제하고 — 대공황 때는 오히려 감축하고 — 노동조합들과 싸울 수 있었던 것이다.

국가가 가족 정책에 나선 것은 1930년대 말, 독일의 위협을 피할 수 없게 되었을 때부터였다. 그 무렵 수립된 포괄적인 가족법, 즉 고용주와 농업 노동자, 자영업자 등을 포함하는 가족법은 계속해서 가족수당을 임금 및 각 가정의 필요와 연결시켰다. 이런 체제는 국민소득을 무자녀 가구에서 유자녀 가구로 재분배했을 뿐 아니라, 출산율이라는 관점에서 임신중절에 대한 처벌을 강화하기까지 했다. 그러니 프랑스 페미니스트들이 — 여전히 투표권도 없고 수적으로도 미약했지만 — 달가워하지 않은 것도 무리가 아니었다.

사회보험 면에서는, 1928년에 도입되어 1930년부터 시행된 법

안으로 모든 피고용인은 소득이 일정 수준 이하일 경우 의료보험, 출산 수당, 소정의 연금, 장애 수당 등을 받을 수 있게 되었다. 의미심장하게도 실업보험은 포함되지 않았고, 대공황의 영향이 파급되기 시작하자 가장 먼저 일자리를 잃은 것은 여성과 노년층, 그리고 외국인들이었다.[11]

~

1930년대 프랑스에도 페미니스트들이 있기는 했지만, 강력한 페미니즘 운동은 아직 나타나기 전이었다. 나폴레옹 시대의 남성 우위 전통이 여전히 깊이 뿌리박혀 있었고, 1930년대 내내 프랑스 여성들은 한 역사가의 말대로 "정치적 주변부"에 머물렀다.[12] 프랑스에서 여성이 투표권을 얻은 것은 1944년이나 되어서였다. 하원에서는 1930년대에 세 차례나 여성 투표권 취득에 우호적인 표를 던졌지만 이는 가식에 불과했으니, 상원에서 결코 통과되지 않으리라는 것은 누가 봐도 뻔한 일이었기 때문이다.

1930년대 파리는, 파리 문단도 마찬가지였지만, 내놓고 여성을 혐오하지는 않는다 해도 은근히 여성을 얕보는 남자들로 득실거렸다. 게이 남성으로서 기묘한 결혼 생활을 하는 데다 적지 않은 여성들과 친구로 지내고 있던 지드가 그 문제에 관해 양가적 태도를 보인 것도 놀랍지 않다. 그는 동시대 작가 앙리 드 몽테를랑의 태도를 "대단히 웅변적인" 반여성주의라 부르면서 자신의 일기에 이렇게 썼다. "그의 실수는 여성을 그저 쾌락의 도구로만 본다는 데 있는 것 같다." 하지만 그러면서 또 이렇게 덧붙였다. "이 문제에서 육체 이상의 것을 결부시키는 것이 더 위험한 태도

가 아닌지, 손쉽게 사랑의 덫을 피한 자야말로 자신의 가장 얕고 가장 무가치한 부분만을 건 자가 아닌지 회의하게 된다."[13]

지드가 여성들과의 관계에서 혼란을 겪고 있었다면, 제임스 조이스의 노골적인 여성 혐오는 점점 더 심해지고 있었다. 그는 살아오는 동안 사실상 여러 여성에게 신세를 졌지만, 그럴수록 그들에 대한, 그리고 여성 일반에 대한 그의 앙심은 너욱 깊어졌다. 상당한 수입이 있었음에도 1930년 무렵 조이스는 그 어느 때보다도 무분별한 소비를 일삼았고, 실비아 비치는 물론이고 또 다른 헌신적인 지지자 해리엇 위버에게서도 ― 이 두 여성 어느 쪽도 부자가 아니었는데도 ― 점점 더 큰 액수의 돈을 빌렸다. 1930년 말 위버의 변호사들이 조이스에게 수입 한도 내에서 생활하도록 강력히 촉구하자 조이스는 심한 모욕감을 느끼고는 다가오는 생일 축하 계획을 일체 취소하고 자신의 희생에 대해 자기 연민과 불평을 늘어놓았다.

그러면서도 조이스는 여성에 대해서는 전문가임을 자처하며 1932년 카를 융으로부터 받은 편지를 자랑스럽게 내보이곤 했다. 융은 조이스의 심리학적 통찰을 극구 칭찬했고, 특히 다른 많은 사람들이 그랬듯이 『율리시스』의 마지막에 나오는 몰리 블룸의 기나긴 독백에 심취하여, 그것을 "진정한 심리학적 보배"라 일컬었다. 하지만 조이스와 사실혼 관계에 있던 노라는 일언지하에 이를 반박했다. 제임스는 "여자에 대해 도무지 아는 게 없다"라고 그녀는 잘라 말했다.[14]

1930년 말에는 그토록 오랜 세월 동안 노라와 결혼하기를 거부해왔던 조이스가(그는 결혼 제도를 믿지 않는다고 했다) 갑자

기 결혼식을 올리기로 결심했다. 오로지 자녀들에게 돌아갈 유산을 확실히 해두기 위해서였는데, 자기가 정식으로 결혼하는 편이 아이들의 권리를 보호하는 데 유리하리라는 것이었다.[15] 곧 다가올 아들의 결혼이나 갈수록 불안정해져 가는 딸의 정신 상태도 그 결정에 영향을 미쳤을지 모른다. 이런 변화는 또 다른 관계에도 파급되었으니, 1930년 말 조이스는 갑자기 실비아 비치에게 『율리시스』의 전 세계 저작권에 대한 계약을 맺자고 주장했다. 그때까지는 비치 쪽의 제안에도 불구하고 조이스 자신이 그런 계약은 불필요하고 귀찮기만 하다는 입장을 견지해왔다. 그러나 미국 출판업자와 해적판 문제로 돈이 많이 드는 소송이 진행 중이었으므로 — 이 소송에서 조이스는 『율리시스』가 자기보다는 비치의 소유임을 공식적으로 천명했다 — 이제 『율리시스』에 대한 그녀의 소유권과 책임을 문서화하기로 한 것이었다. 비치와 친구 사이였던 재닛 플래너의 말을 빌리자면 그것은 "요령부득의 기묘한 문서"로,[16] 비치와 조이스 양측 모두 매각이 작가의 이해관계에 도움이 된다고 생각할 경우 비치의 권리는 그녀가 정한 값에 양도할 수 있다는 중요한 조항이 담겨 있었다.[17]

하지만 실제로는, 조이스 편에서 계약을 깨뜨리게 될 터였다.

～

1930년 3월, 헨리 밀러는 파리에 도착했다. 2년 전에도 아내 준과 함께 온 적이 있었지만, 머물지는 않았다. 그리고 다시 파리에 나타났을 때는 혼자였다.

준은 헨리의 두 번째 아내로, 두 사람은 뉴욕의 한 댄스홀에서

만났다. 그녀는 '직업 댄서'였고, 헨리는 그녀에게 미친 듯이 빠져들었다. 그의 친구인 신문기자 알프레드 페를레스는 준을 경계하며 "프랑스 소설에 나올 법한, 아름답고 제멋대로이고 극단적인 요부"로 묘사했다. 페를레스는 준이 "헨리에게 좋지 않다"는 것을 알고 있었으며, "그 자신도 아마 알고 있었을 것이다. 그녀는 그에게 지옥 같은 괴로움을 겪게 했다"라고 썼다. 그렇지만 헨리가 그녀를 사랑했고, "감히 말하지만 아직도 사랑하고 있을 것"이라고 달관한 듯 덧붙였다.[18]

밀러의 전기 작가 로버트 퍼거슨이 지적했듯이, 헨리 밀러와 준의 관계라는 문제는 밀러를 한 인간으로 이해하는 것은 물론이고 밀러의 작품을 이해하는 데도 중요한 단서가 된다. 그는 자신이 준으로 인해 겪었던 고통들을 자전적인 소설의 재료로 삼았던 것이다. 그것은 꽤 그럴싸한 이야기가 되었지만, 밀러가 정말로 아내에게 괴로움을 당했는지, 아니면 사실상 그가 가해자였는지는 의문이다. 다시 말해, 그가 하는 이야기의 어디까지가 사실이고 어디부터가 허구인가? 페를레스를 비롯하여 밀러의 (남성) 친구들과 팬들은 준을 가해자로 보는 데 의견이 일치한다. 그녀가 "그에게 알코올이나 아편보다도 더 나빴다"고 말이다.[19] 하지만 다른 사람들(특히 여성들)은 준의 편을 들어, 밀러가 여성 혐오자에 문학적 사기꾼이며 뻔뻔한 음란물 유포자에 지나지 않는다고 주장했다. 그런 시각에서 보면 밀러는 준을, 단순히 자신의 글쓰기를 위한 도구로 이용했을 뿐이었다.[20]

1891년 맨해튼에서 태어나 브루클린에서 성장한 헨리 밀러는 허구를 지어내는 재주를 타고났던 듯하다. 그는 과장이 심하고

없는 이야기를 만들어내는 천부적인 거짓말쟁이였다. "그는 자신이 자기 것이라고 믿어 의심치 않았다"라고 퍼거슨은 썼다. "자신이 자기 것이라는 사실은 그에게 자신을 지어낼 권리도 주었다."²¹ 이는 유전이나 환경의 문제가 아니었던 듯하다. 밀러는 건실하고 극히 현실적인 독일계 미국인 가정 출신으로, 아버지의 뒤를 이어 양복점 일을 하지는 않겠다는 결심으로 사춘기를 보냈다. 외아들인 데다가 하나 있는 여동생은 정신적·육체적으로 약했던 터라 그는 부모의 애정을 독차지했지만, 그러면서도 만만찮은 이민자 세계를 헤쳐나가야만 했다. 머리가 좋고 사교적이며 음악적인 소질도 있던 그는 변변찮으나마 상식적인 교육을 받았는데, 시티 칼리지에서 지루한 한 학기(라틴어, 독일어, 물리학, 화학, 체육)를 마치고 나서는 돌연 자퇴해버렸다.

그 무렵 그는 어디서 무엇을 하고 싶은지 뚜렷한 생각 없이 허우적거리고 있었던 것이 분명하다. 되는대로 돌아다니다 캘리포니아에 이르러 여러 일자리를 전전한 끝에 어느 소 방목장에서 일하게 되었고, 그곳에서 사회주의와 무정부주의, 니체 철학을 처음 만났다. 자신이 도대체 카우보이 체질이 아니라는 것을 깨달은 그는 집으로 돌아가 열다섯 살 손위이던 애인과의 관계를 끊고 첫 결혼을 하여 때가 되자 딸도 얻었다. 독서를 시작했고 (앙리 베르그송, 허버트 스펜서, 월트 휘트먼, 그리고 아마 엠마 골드만, 시어도어 드라이저, 잭 런던, 프랭크 노리스 등), 글도 쓰기 시작했다. 하지만 그때까지 그에게서 도무지 출세할 기미라고는 보이지 않았다. 웨스턴유니언 은행에 그럭저럭 오래 다니며 통신 업무를 맡은 것이 그로서는 전에 없던 일이었으니, 『북회귀

선 *Tropic of Cancer*』(1934)에 나오는 "코스모데모닉 전신 회사"는 이때의 경험에서 영감을 얻은 것이다.

밀러의 첫 아내 비어트리스는 피아노를 치는 교양 있는 여성이었다. 두 번째 아내 준은 그렇지 않았다. 비어트리스가 그를 포기하고 떠난 뒤, 이제 서른 줄에 들어선 밀러는 글을 쓰기 시작했고 출판사들로부터 연이은 거절의 편지들이 날아오기 시작했다. 그는 스스로 '난잡한 삶'이라 부른 생활에 빠져들어 다양한 야간 업소들을 드나들었는데, 그중 한 댄스홀에서 만난 여성이 준 이디스 스미스로, 그녀는 이후 수십 년 동안 그의 삶과 창작을 찢어놓았다 채우기를 반복하게 된다.

준은 조숙하고 낭만적이었으며 밀러와 더불어 스트린드베리나 도스토옙스키에 관한 대화를 이어나갈 만한 총기도 있었다. 또한 겁이 없고 대담하여, 그가 일찍이 만나본 가장 강력하고 도발적인 성적 존재이기도 했다. 그는 그녀를 가져야만 했고, 준은 거리낌 없이 그를 리드해가며 다른 남자들이나 여자들과 바람을 피웠다. 그녀는 지적으로는 밑천이 달렸지만 성적인 문제에는 자신만만하여, 한 동성 애인을 데려다 밀러와의 결혼 생활을 한동안 보헤미안적이고 악몽 같은 3자 동거 관계로 만들었다. 준과 그녀의 애인은 그를 떼어놓고 두 달 동안 파리에 가서 지내기도 했는데, 그러는 동안 밀러는 개방적이고 친절한 성격과 전반적인 무능함과 속수무책 덕분에 그럭저럭 살아남았으니, 성가시지만 미워할 수 없는 강아지와도 같았다. 그때부터 그는 도움의 손길을 내미는 아무에게나 뻔뻔하게 기대어 살기 시작했다. 알프레트 페를레스의 표현에 따르면 밀러는 "사람들한테서 돈을 얻어내는

재주, 어디서 누구한테서 얻어낼지 아는 재주가 있었다".[22]

밀러는 1930년 3월에 파리에 왔고, 애초에는 뉴욕으로 돌아갈 작정이었지만 11월에는 아예 눌러살기로 결심한 터였다. 잠시 그와 동행했던 준은 혼자 돌아갔다. 밀러는 곧 친구들을 만들었고, 극도로 불결한 환경에서 만족스럽게 지내며 파리와 사랑에 빠졌다. 먼저 온 미국인들과 달리 그는 '잃어버린 세대'에 속하지 않았고, 좌안의 영미권 외국인 무리와 어울리지도 않았다. 그는 셰익스피어 앤드 컴퍼니, 거트루드 스타인의 살롱, 헤밍웨이나 피츠제럴드나 조이스의 주위에 모여드는 작가 또는 작가 지망생들과 거리를 두었다.

그의 프랑스어 실력은 많이 나아졌고, 그의 친구 중에는 프랑스인이나 유럽의 다른 지역 출신이 많았다. 빈 출신 신문기자인 알프레트 페를레스, 헝가리 출신 사진가 브라사이와도 친하게 지냈다. 물론 미국인 친구도 몇 명 있었는데, 이들도 대개 좌안에 형성된 작가들 동아리의 주변부에 있는 인물들이었다. 가령 신문기자 웜블리 볼드, 보헤미안 변호사 리처드 오즈번, 리투아니아계 미국인 작가이자 출판업자 마이클 프랭클 같은 이들로, 페를레스나 볼드처럼 많은 친구들이 신문기자들이었다. 밀러는 그들의 신세를 지고 때로는 꽤 오래 함께 여행하기도 했다. 대신에 그는 그 외롭고 종종 기묘한 인물들에게 우정이라는 선물을 주었으니, 거기에는 자신의 구속되지 않은 처지에서 오는 기쁨도 깃들어 있었다. 모든 도시 중에서도 가장 굉장한 이 도시에서, 하고 싶은 대로하며 살 수 있다는 기쁨이었다. 훗날 『북회귀선』의 서두에 쓴 대로였다. "나에게는 돈도, 기댈 데도, 희망도 없었다. 나는 살아 있

는 가장 행복한 인간이었다."[23]

밀러는 이미 프루스트를 발견한 터였고, 허구적 인물 알베르틴을 향한 프루스트의(그리고 프루스트의 소설 속 화자의) 집착에 흥미를 느꼈다. 그래서 자신도 준에 대해 그 비슷한 방식으로 글을 써볼 생각을 했다. 단 벨 에포크 배경이 아닌, 노동자계급의 인물과 배경을 가진 작품이 될 터였다. 그는 또한 준괴 그녀가 행사하는 자력과도 같은 힘에 대해서나 자신들이 함께했던 삶의 끔찍함, 적어도 자신이 느꼈던 끔찍함에 대해 글을 쓰는 데는 치유 효과도 있음을 발견했다. 특히 그 작업은 결코 지배당하려 하지 않던 여자에게 반격을 가하고, 나아가 그녀를 지배하는 것을 가능케 해주었다.

～

그해 4월, 꽃 피는 봄이 청춘과 사랑을 예고하던 무렵, 젤다 피츠제럴드는 첫 번째 신경쇠약을 겪었다. 스콧 피츠제럴드는 고뇌와 죄책감이 뒤섞인 착잡한 심정에 시달리며 그녀를 파리 바로 외곽의 병원에 입원시켰고, 뒤이어 제네바의 또 다른 병원으로 옮겼다. 아마 그는 이미 예감하고 있었거나 적어도 우려하고 있었을 것이다. 앞으로의 결혼 생활은 젤다의 일시적 회복과 불가피하게 뒤따르는 재발 사이를 오가며 사실상 유예된 시간 속에서 보내게 되리라는 것을 말이다. 그는 그녀의 건강을 걱정하는 한편, 자신의 알코올중독이 그녀를 쓰러뜨리는 데 한몫했으리라는 것 때문에 자책했다. 열다섯 달 동안 그는 그녀가 입원한 스위스의 병원 가까운 곳에서 지내며 매달 첫 며칠만 딸 스코티를 보러

파리에 왔다. 그의 근심을 더하게 한 것은 값비싼 치료비를 감당할 돈을 벌 수 있을까 하는 불안이었다.

헤밍웨이는 이듬해에야 키웨스트에서 위로의 편지를 보내왔다. 팔이 부러지는 바람에 그동안 편지를 쓸 수 없었다는 것이었다. 몬태나에서 일어난 자동차 사고 때문이었는데, 아프리카 사파리 계획을 취소하고 병원에 갇혀 지내야 한다는 불평에도 불구하고 그의 삶은 순조롭게 흘러가고 있었다. 『무기여 잘 있거라』는 절찬리에 엄청나게 팔렸으며, 프랑스어와 독일어로 번역되는 중이었다. 게다가 파라마운트 영화사와의 영화화 계약도 진행 중이라 짭짤한 수입이 기대되는 터였다. 하지만 파리에 대한 헤밍웨이의 열정은 식어가고 있었다. 1930년 초에 그는 키웨스트에서 낚시를 할 계획으로 미국으로 돌아와 와이오밍에서 사냥도 하며 1년쯤 여행을 할 작정이었는데, 그러다 차 사고가 나서 한 해를 다 말아먹게 된 것이었다.

부러진 팔만 아니라면 헤밍웨이는 상태가 좋았고, 정말이지 아주 좋았다. 하지만 그의 두 번째 아내 폴린은 걱정이 되었다. 그녀의 남편은 첫 소설 『해는 또다시 떠오른다』를 끝마칠 무렵에 그랬듯이 안절부절못하고 있었다. 부와 명성을 거머쥐었는데도, 아니 어쩌면 바로 그 때문에, 헤밍웨이는 갈수록 도지는 불안과 우울증에 시달렸고, 특히 마지막 페이지의 타이핑을 마친 후로는 더 심해졌다. 아직 다른 여자는 없었으나 얼마든지 생겨날 수도 있는 터라, 폴린은 걱정이 되었다.

여성 편력이 헤밍웨이만의 문제는 아니었지만, 그렇다고 연애 상대와 꼭 결혼해야 한다고 생각하는 남자는 많지 않다. 특히

피카소는 그 화려한 경력을 쌓는 동안 수많은 연인들과 아내들을 거쳤고, 1930년에는 마리-테레즈 발테르와의 오랜 관계의 한복판에서 러시아인 아내 올가에 대해 최소한의 예의만을 지키고 있었다. 마리-테레즈는 젊고 탐스러웠던 반면, 이제 늙고 병든 올가는 그렇지 않았다. 그해 6월, 피카소는 ─ 분명 재정적 어려움이라고는 없었던 듯 ─ 파리 근처의 부아줄루성城을 매입했다. 이 시골 집에서 그는 비교적 한갓지게 그림을 그리거나 조각을 할 수 있었고, 올가는 수많은 손님들을 대접하기를 즐겼다. 그런 생활 방식은 올가의 취향에 맞았고 성도 마음에 들었다. 하지만 만일 그녀가 자신이 파리로 돌아갈 때마다 마리-발테르가 조용히 그곳에 나타나곤 했다는 사실을 알았더라면 유쾌하지 않았을 터이다. 한술 더 떠 피카소와 마리-테레즈는 파리 좌안에 자기들만의 둥지를 갖고 있었고, 나중에는 피카소와 올가가 살던 라보에시가에 또 다른 아파트를 얻기까지 했다. 피카소는 연인을 만나는 문제에 있어 수가 딸리는 적이 없었다.

올가는 이 모든 일을 알고 있었을까? 떠도는 이야기들에 따르면, 그녀는 1932년 조르주 프티 화랑에서 열린 피카소 회고진까지는 아무것도 몰랐다고 한다. 그런데 그 전시에서 마리-테레즈를 그린 수많은 그림들이 ─ 피카소 특유의 형태 가운데서도 ─ 올가에게 연적의 존재를 일깨워주었다는 것이다. 하지만 올가가 그렇게 둔하지 않으며 필시 알고 있었으리라고 주장하는 이들도 있다. 어쨌든 그녀가 알게 된 것이 언제였든 간에, 그것이 피카소 부부의 결혼 생활에 보탬이 되지는 않았다.

한편 거트루드 스타인은 친구 피카소와 비슷한 구석이라고는 없는 생활을 영위하고 있었지만, 그와 비슷한 시기에 부동산에 관심을 가지게 되었다. 어느 해 여름 그녀와 앨리스는 오트-사부아 지방의 빌리냉에서 자신들이 꿈꾸던 별장으로 쓸 만한 집을 발견했다. 1926년 자동차로 시골길을 돌아다니다가 찾아낸 것이었다. 거트루드는 앨리스에게 말했다. "저기까지 태워다 줄 테니까, 가서 우리가 저 집을 쓰겠다고 말해."[24] 장원의 영주쯤 되는 듯한 이런 식의 접근은 그 집에 살고 있던 사람에게 전혀 먹히지 않았다. 그는 인근에 주둔해 있던 프랑스 연대의 장교였는데, 그 집을 떠날 뜻이라고는 없었다. 하지만 거트루드는 굴하지 않았다.

그녀가 곧 알아낸 것은 그 장교가 대위로 승진하면 전근해야 하리라는 사실이었다. 그의 대대에는 대위가 너무 많았기 때문이다. 그래서 거트루드는 파리의 영향력 있는 친구들을 동원하여 그를 승진시키기에, 다시 말해 그를 다른 주둔지로 보내기에 착수했다. 여러 달이 걸렸지만 결국 그 장교는 아프리카로 전근되었고, 그의 가족도 떠나야만 했다. 그러자 거트루드와 앨리스가 기쁘게 그 집을 임차해, 이후 여러 해 동안 그 집은 두 사람의 수중에 있었다. 그런 식으로 집을 차지했다는 사실도 그녀들의 기쁨에는 전혀 그늘을 드리우지 않았다.

1930년 무렵 그 집을 찾아오던 반가운 손님은 베르나르 파이였다. 거트루드는 훗날 그를 가리켜 "거트루드 스타인 평생의 신실한 벗 네 명 중 하나였다"라고 썼다.[25] 파이는 하버드에서 현

대어 전공으로 석사 학위, 소르본에서 박사 학위를 취득한 후 프랑스-미국 관계를 가르치던 교수였는데, 가톨릭 왕정주의를 고수하는 상류 부르주아 집안 출신으로 거트루드를 "우리 마님our lady"이라 즐겨 불렀다.[26] 그가 처음 거트루드를 만난 것은 1920년 대의 일로, 두 사람을 서로에게 소개한 것은 거트루드의 총애를 받던 또 한 사람인 비질 톰슨(그는 서트루드의 대본으로「네 명의 성인에 관한 3막극Four Saints in Three Acts」을 작곡했지만 아직 무대에 올린 적은 없었다)이었다. 1930년 무렵 파이는 지면을 통해 거트루드야말로 "오늘날 가장 강력한 미국 작가"라고 칭찬함으로써 그녀에 대한 헌신을 표명한 후로[27] 거트루드의 측근에 속해 있었다. 그는 이미『미국인 만들기The Making of Americans』의 프랑스어 번역 작업에 착수한 터였으며, 그 작품의 힘은 어떤 번역으로도 전달할 수 없으리라는 생각이었다.

그러나 파이의 칭찬도 거트루드가 흡족할 만큼 무조건적인 것은 아니었다.『앨리스 B. 토클라스의 자서전』에서 그녀는 앨리스가 베르나르 파이의 이런 말을 들었다고 회상하게 한다. "그는 자신이 평생 만난 일급의 중요 인사 셋은 피카소, 거트루드 스타인 그리고 앙드레 지드라고 말했다. 그러자 거트루드 스타인은, 옳은 말이지만 지드는 왜 들어가냐고 물었다."[28]

～

파리의 문인과 예술가 동아리 중에서 대공황 기간을 안락하게 보낸 이가 거트루드 스타인만은 아니었다. 물론 그녀도 자기 책을 내줄 출판사를 찾지 못해 자비출판을 하느라 아끼던 피카소

의 그림 〈부채를 든 여인Femme à l'éventail〉을 팔아야 하기는 했지만 말이다. 이 일을 계기로 그녀와 앨리스는 '플레인 에디션'이라는 출판사를 시작하게 되었는데, 그 첫 책이 1930년에 나온 『상냥한 루시 처치 Lucy Church Amiably』였다.

파리 안팎의 다른 작가, 화가, 음악가들도 그럭저럭 현상 유지는 하고 있었고, 그중에서도 이미 명성을 얻고 있던 피카소, 스트라빈스키, 모리스 라벨, 페르낭 레제, 그리고 조각가 아리스티드 마욜 등은 형편이 꽤 좋았다. 젊은 화가 중에서는 살바도르 달리가 갈라의 기민한 조력 덕분에 특히 선전하여 상당한 질시와 빈정거림의 대상이 되었다. 앙드레 브르통은 달리의 이름으로 '아비다 달러스[탐욕스러운 달러]'라는 심술궂은 별명을 만드는가 하면 갈라를 '현금 출납계'라고 불렀다.

이런 야유에도 불구하고 달리는 초현실주의 운동의 스타로 부각되고 있었고, 아무것도 그를 꿇어앉힐 수 없었다. 그의 에이전트가 파산하자 노아유 부부는 그에게 새로운 에이전트를 소개해 주었으며, 갈라는 그들과 협상하여 그림 값을 선불로 받아냈다. 달리는 일상생활에서는 소심했지만 가장 혐오스러운 주제에 열정적으로 뛰어들어 음침하고 위험할 만큼 병적인 것을 묘사했고, 그런 것이 시장에서 인기를 끌었다. 몇몇 초현실주의자들은 달리가 초현실주의의 이름으로 한계를 넘어서려는 노력 대신 단순히 개인적인 공포증을 표현하고 있을 뿐이라는 우려를 나타냈지만, 기술적인 관점에서는 아무도 그의 탁월한 능력에 이의를 제기하지 않았다. 그의 경악스러운 주제는 세간의 이목을 집중시켰고 이는 구매자들의 관심으로 이어졌으니, 그와 갈라가 바라던 바였

다. 어떤 이들은 그 모든 것이 장삿속이라고 의심하기도 했다.

달리는 확실히 주목받고 있었다. 그는 — 뒤샹, 피카비아, 막스 에른스트 등등과 마찬가지로 — 추상주의와 큐비즘에 반항했지만, 그럼에도 피카소의 흥미를 불러일으켰다. 피카소는 (그의 전기 작가 존 리처드슨에 따르면) 이 젊은 스페인 화가에 주목해 그의 1929년 전시를 방문했으며, 특히 스캔들을 일으켰던 〈예수성심 Le Sacré Cœur de Jésus〉을 주의 깊게 들여다보았다. 1930년 초의 자기 작품 〈십자가 처형 Crucifixion〉을 염두에 두고서였다. 하지만 리처드슨이 지적한 바와 같이 그 두 그림에는 차이가 있었다. 달리는 자신의 "신성모독적 공격"을 "무의식의 지시" 탓으로 돌렸지만 사실 그것은 충격 효과를 계산한 전략이었다. "달리는 대중을 위해 연기했던 반면, 피카소는 자기 안의 영감을 따랐다."[29]

장 콕토 역시 잘 지내면서 자신이 가장 좋아하는 방식으로 소란을 빚어내고 있었다. 그의 모노드라마 「목소리 La Voix humaine」는 한 여가수가 자신을 버린 연인에게 전화를 걸어 애절하게 읍소하는 내용으로, 2월에 코메디-프랑세즈에서 초연되었다. 그것은 비평가들의 지속적인 찬사를 받았지만, 반발을 불러일으키기도 했다. 콕토와 오랜 마찰을 빚어오던 초현실주의자들은 또다시 방해 작전에 나섰으니, 공연이 시작된 후 10분쯤 지나 발코니석에서 고함소리가 터져 나왔다. "음탕하다! 집어치워라! 집어치워! 전화선 저쪽에 있는 건 데보르드[콕토의 연인]다!"[30]

어떤 이들은 그 방해꾼이 초현실주의의 기수 앙드레 브르통이

라고 생각했지만, 실은 브르통의 심복인 폴 엘뤼아르인 것으로 드러났다. 스캔들이었다! 어둠 속에서 난장판이 벌어졌다. 여자들은 비명을 질렀고, 엘뤼아르를 체포하라는 외침이 사방에서 들렸다. 사람들이 그를 끌어내 재킷을 찢었고, 심지어 그의 목에 대고 담뱃불을 비벼 끄기까지 했다. 하지만 정작 콕토가 그를 구해내자 엘뤼아르는 으르렁거렸다. "죽이고 말 테다! 당신은 역겨워!" 그래도 콕토는 전혀 개의치 않고 절친한 벗인 마리-로르 드 노아유에게 전보를 쳐 "관중의 큰 호응을 얻었지만 몇몇 지식인들은 행패를 부렸다"라고 전했다. 한때 그의 가장 친한 벗이었던 발랑틴 위고(이제 초현실주의자로 살고 있었다)는 "장은 아주 신이 났다. 또 스캔들을 일으켰으니"라고 말했다.[31]

콕토는 차기작인 영화 〈시인의 피Le Sang d'un poète〉로 위기에서 벗어났다. 변함없이 대담한 샤를과 마리-로르 드 노아유 부부가 후원한 작품이었다. 콕토가 1930년 초 영화 제작안을 내고 노아유 부부의 재정 지원을 받아낸 것은 틀림없이 (비록 자신은 부인했지만) 부뉴엘과 달리의 센세이셔널한 1929년작 〈안달루시아의 개〉에서 눈알을 칼로 긋는 충격적인 장면과 개미로 뒤덮인 손 같은 장면을 보고 난 다음이었을 것이다. 콕토의 목표는 시를 영화화한다는 것으로, 그는 자신의 영화를 "비현실적인 해프닝들의 사실적 다큐멘터리"라 불렀다.[32] 말로는 그럴싸하게 들렸지만, 그해 가을 결과물을 본 노아유 부부는 질겁했다. 특히 영화 속에서 자살을 구경하며 깔깔대는 극장 관객 중에 끼어 있는 자신들의 모습을 발견하고는 놀라지 않을 수 없었다. 이 장면을 다시 만드느라, 게다가 노아유 부부에 대한 우익의 분노가 일어나는 바람

에, 〈시인의 피〉의 상영은 1932년 초에나 이루어졌다.

노아유 부부가 후원한 또 다른 영화 〈황금시대〉는 즉시 물의를 빚었다. 이는 부뉴엘과 달리의 두 번째 합작품으로(달리와 절교한 후로는 주로 부뉴엘의 작품이 되었다) 훗날 초현실주의의 걸작으로 자리매김하게 되지만, 그 야만적인 반교회주의와 부르주아적인 성적 억압에 대한 선정석인 공격은 그해 12월 상영 당시 큰 반발을 일으켰다. 극우 폭력배들은 관객들을 공격하고 스크린에 잉크를 던지는가 하면 로비에 걸린 초현실주의 작품들을 칼로 그었다. 곧 파리 경시청장 장 시아프가 개입하고 검열 위원회에서 작품의 상영을 금지했다. 노아유 부부가 가톨릭교회에서 파문되리라는 소문도 돌았으며, 실제로 부부는 일종의 사회적 파문을 겪었다. 샤를은 유명한 조키 클럽에서 축출되었는데, 그로서는 견디기 힘든 타격이었다고 한다.[33] 어떻든, 당분간 〈시인의 피〉를 대중에 상영하는 것은 불가능했다.

～

1930년은 파리에서 좌우를 막론하고 격동의 10년이 시작되는 해였다. 대공황의 틀림없는 징조들이 늘어가자 전문가들은 계속하여 인플레이션 위험을 우려하며 금 본위제를 고수하는 한편 독일의 전쟁 배상금 체불에 불만을 터뜨렸고, 정치 스펙트럼의 양쪽 극단에서는 행동주의가 급속히 팽배했다.

초현실주의자들 사이에서는 노골적인 수사학이 거침없는 폭력으로 이어져, 앙드레 브르통과 그의 적수들이 브르통의 비타협적이고 모욕적인 「제2차 초현실주의 선언」을 놓고 난전을 벌이

는 와중에 시인 르네 샤르가 칼을 맞기도 했다. 사태가 한층 비화된 것은 그해 가을 루이 아라공이 러시아에 갔다가 열렬한 공산주의자가 되어 돌아와 브르통의 「제2차 선언」을 거부하는 데 동의하고 정치뿐 아니라 문학에서도 당의 지령을 따르기로 하면서부터였다.

공산당과 나치당 모두 독일에서 크게 득세하고 있었다. 파리의 예술적인 상류 사교계에 드나들던 코즈모폴리턴 하리 케슬러 백작은 1930년 9월 15일 일기에 이렇게 썼다. "독일로서는 암울한 날이다. 나치당은 의석수를 거의 열 배로 늘렸다." 그에 더하여 70명의 공산당과 우익 내셔널리스트 알프레트 후겐베르크를 지지하는 41명까지 더하면 "총 220명의 하원 의원이 독일이라는 국가의 대적이 되어 (……) 혁명적인 수단으로 나라를 망하게 하려 한다."[34]

좀 더 긴박한 문제는 베르사유조약에 따른 라인란트의 연합군 점령 기간이 그해 10월로 끝남으로써, 제1차 세계대전 이후로 적으나마 존재해왔던(당시에는 마인츠 주변 지역에 불과했다) 완충지대가 사라지게 되리라는 것이었다. 영국은 이에 동의했고, 프랑스 의회에서도 대다수가 철수에 동의한 터였다. 하지만 이런 사태 전개는 프랑스 우익에 경각심을 불러일으켰으니, 특히 가톨릭 왕정주의 및 극단적 내셔널리즘을 표방하며 드레퓌스 사건 이래로 최전선에 나서 있던 악시옹 프랑세즈가 그런 입장을 대표했다.

반독일·반유대적인 악시옹 프랑세즈는 1920년대 말 바티칸과의 대결에 실패한 이래로 세가 기울어 있었다. 바티칸에서는 악시옹 프랑세즈의 호전적인 내셔널리즘에 당황하여 ─ 특히 내놓

고 비종교적인 샤를 모라스가 그 선두에 섰을 때는—그 출판물들을 금서 목록에 올려둔 터였다. 악시옹 프랑세즈의 기수 레옹 도데가 파리 감옥을 탈옥한 후 벨기에에 망명해 있다가 1929년 말 사면을 받고 돌아와 보니 단체는 엉망이 되어 있었다.[35] 그래도 악시옹 프랑세즈 및 그 활동을 보호하기 위해 결성된 폭력 단체인 가믈로 뒤 루아와 더불어, 여전히 긴급 동원(대개는 폭력 동원)을 할 능력은 남아 있었다. 게다가 단체 내의 한 소집단이 군대의 동조자들 및 다양한 반의회 연맹들과 비밀리에 협력하여 곧 은밀하고 위험한 파시스트 단체 '카굴[복면단]'을 만들게 된다.

극단적 내셔널리즘과 더불어 그 측근이라 할 순혈주의와 반유대주의도 득세하고 있었다. 1920년대에는 이민이 급증하여 1931년 프랑스 인구의 7퍼센트를 차지하며 전쟁에서 죽거나 다친 수백만 명의 프랑스 노동자를 대신하고 있던 터였다. 1930년 향수 및 화장품 백만장자 프랑수아 코티가 발간하는 우익 일간지《민중의 벗 L'Ami du Peuple》은 날마다 300만 구독자에게 다량의 쇼비니즘을 배달했고, 취업이 어려워지면서 유대인과 이민자들에 대한 적의는 더욱 커져갔다. 프랑스 내 유대인 인구도 늘어나 1930년 무렵에는 두 배 이상이 되어 있었다. 전체 인구로 보면 극히 일부였지만 유대인들은 그 수에 비해 과도한 경제적·사회적·지적 영향력을 행사했으며, 그들을 '외국인'으로 보는 이들로부터 노골적인 모멸을 겪었다. 역사가 유진 웨버가 지적했듯 이런 반유대주의는 "잠재적인 것으로, 도전받지 않을 때는 대체로 드러나지 않았다. 하지만 조금만 쑤석여도 불씨는 금방 일어났다".[36]

이렇듯 불안한 분위기 가운데 수많은 종교적 음악 작품들이 나

타나기 시작했으니, 그해 12월 파리에서 초연된 스트라빈스키의 1930년작 〈시편 교향곡Symphony of Psalms〉도 그중 하나이다. 스트라빈스키의 전기 작가는 이 교향곡이 본래는 세속적인 작품으로 위촉되었으나* "단순히 성가곡일 뿐 아니라 극도로 성례적인 작품"으로 완성돼 "신의 영광"에 바쳐졌다고 논평했다.[37]

"또 한 차례 전쟁이 일어날 것 같다." 그 무렵 시인 브라이어는 독일의 한 학교에 갔다가 날마다 글라이딩과 항공역학에 할애되는 수업 시수를 보고 기록을 남겼다.[38] 특히 프랑스가 라인란트에서 철수한 후로, 파리에서는 불안감이 고조되며 전쟁 소문이 돌았다. 파리에서 나고 자란 보수적인 미국 가톨릭 작가 쥘리앵 그린은 이런 저류들에 특히 민감했던 듯, 10월 16일 일기에 이렇게 썼다. "평화가 위협받는 마당에 어떻게 소설 따위를 쓸 수 있겠는가?" 며칠 뒤 그는 불안해하는 사람이 자기만은 아니라고 썼다. "어딜 가나 다음 전쟁에 관한 얘기다. 살롱에서나 카페에서나, 다들 두려운 어조로 말하는 것은 그 일뿐이다."[39]

1930년대가 시작될 무렵 프랑스의 자기만족적인 태도에도 불구하고, 조세핀 베이커의 톡톡 튀는 매력조차도 파리 사람들의 불안감을 잠재우는 데는 역부족이었다. 만사태평이 아니다, 전방에 위험이 있다, 하는 불안이었다.

*
보스턴 오케스트라 창단 50주년을 기념하는 곡으로 위촉되었다

위험한 세계를 항행하다

1931
─1932

샤를로트 페리앙은 회고록에 이렇게 썼다. "1931년, 나는 꿈을 실현하기 위해 출발했다." 그녀의 꿈이란 소련을 방문하는 것이었다. 르코르뷔지에는 실망할지도 모른다고 경고했지만 그녀는 소비에트가 만들어낼 약속의 땅에 대한 희망을 굳건히 붙들었다. 도중에 베를린에 들른 그녀는 "말쑥한 익명의 굶주린 군중"이 불 밝힌 가게 진열창 안의 음식들을 게걸스러운 눈길로 바라보는 광경에 경악했다. 하지만 모스크바에서 본 것은 한층 더 실망스럽고 불안하기 짝이 없었으니, "음식을 그리며 빈 가게 앞에 서 있는 사람들"이었다. 그녀의 표현을 빌리자면, "세계의 표면 뒤에 들끓고 있는 것"에 대해 눈을 뜨게 한 장면이었다. "한편에는 히틀러주의의 그림자가,* 다른 한편에는 소련 공산당 혁명의 후유증이 준동하고 있었다."[1]

같은 해에, 여행에 중독된 앙드레와 클라라 말로 부부는 페르시아와 아프가니스탄을 향해 출발했고, 이어 세계 일주를 할 작

정이었다. 1930년 말 첫 중동 여행에서 많은 전리품을 가지고 파리에 귀환했던 그들은 이제 더 많은 것을 가지러 곧장 돌아가는 참이었다. 그들이 건져 온 소중한 물건들은 가스통 갈리마르가 새로 연 NRF 화랑에서 관람객들의 호평을 받았다. 이 화랑은 1931년 초에 권위 있는 문예지 NRF의 자매기관으로 문을 열었는데, 개관 전시가 바로 말로의 아프가니스탄 조각품들을 보여주는 것이었다. 흥미롭게도 모두 두상들이었고, 더욱 흥미롭게도 모두 동체로부터 똑같은 각도로 잘린 두상들이었다. 어떻게 그럴 수가 있는지? 한 호기심 많은 기자가 묻자, "바람에 떨어진 것"이라고 말로는 거침없이 설명했다.[2]

고고학자들은 의심을 품었다. 우선 조각상의 질은 차치하고라도, 마흔두 개의 두상이라니 아마추어 고고학자가 석 달 반 만에 발견했다고 보기에는 너무 많았다. 말로의 설명도 수상쩍었다. 그는 자신이 발견한 것들을 '고딕 불교' 작품들이라고 묘사했는데, 이는 전문가들에게 의심스러울 뿐 아니라 우스꽝스러운 용어였다. 말로가 손수 그 머리들을 톱으로 자르거나 잘라내는 작업을 감독하지 않았다면, 누군가 다른 사람이 그렇게 한 것이 분명했다. 하지만 그 두상들은 정확한 출처는 알 수 없을지언정 훌륭

*
히틀러는 제1차 세계대전 후 독일노동자당DAP에 입당하여 선전부 책임자가 되었고 이듬해에 당명을 국가사회주의독일노동자당NSDAP, 즉 '나치스'로 바꾸었다. 1923년 뮌헨 봉기를 시도했다가 실패하고 투옥되었으나, 출옥 후 베르사유조약을 공격하고 범게르만주의, 반유대주의, 반공산주의를 기치로 당의 재건에 나서 1930년 9월 총선에서 18.3퍼센트의 표를 얻어 107석의 의석과 함께 제2당으로 부상했다.

한 것이었고, 대공황 중임에도 대부분이 구매자를 찾았다.

그런 사냥이 위험하지 않았는지? 질문을 받은 말로는, 다른 사람이라면 몰라도 자기한테는 그렇지 않았다고 대답했다. "나는 광둥 지방에서 당 정치 위원이었다"라고 그는 부연했다. "파미르의 무장 유목민들은 연발 권총과 기관총을 다룰 줄 아는 자를 알아본다"라는 것이었다.[3] 사실 그는 광둥 지방의 당 정치 위원이었던 적이 없고, 그도 그의 아내도 파미르 고원에는 간 적이 없었지만, 당시에는 그의 거짓을 폭로할 사람이 없었다. 폴 발레리가 훗날 말했던 대로, 말로는 "복잡 미묘한 건달"이었다. "아주 기묘하고, 아주 의뭉스러웠다."[4]

하지만 말로는 신화와 매력의 조달업자로서 매끈하게 가다듬은 이야기를 지어내는 데 선수였고, 어떤 반론도 손쉽게 넘겨버렸다. 그래서 1931년 말 그와 클라라는 갈리마르에서 비용을 전담한 중동 여행을 떠나, 도중에 모스크바와 타슈켄트에 들렀다. 하지만 이제 인도와 극동이 부르고 있었고, 그들은 그 부름을 따랐다.

손에 넣을 보물들이 널려 있었다.

1930년대가 시작될 무렵, 마리 퀴리와 작은딸 에브는 함께 스페인 여행을 하기로 했다. 스페인이 오랜 군주제에서 공화국으로 바뀐 직후라 시기적으로도 적절했다. 에브는 그 여행을 "눈부신, 결코 잊을 수 없는 여행"이라 회고했고, 마리는 큰딸 이렌에게 "젊은이들이나 나이 든 이들이나 미래에 대해 얼마나 큰 확신을 갖고 있는지, 보기만 해도 감동적이었다. (……) 부디 성공하

기를!"이라고 써 보냈다.[5]

마리 퀴리에게는 여전히 실험실이 모든 관심과 삶의 중심이었지만, 그러면서도 그녀는 실험실 너머의 일들에까지 관심을 넓히고 있었다. 하루 열두 시간 내지 열네 시간의 중노동 끝에 집에 돌아오면 에브와 저녁 식사를 하며 묻곤 했다. "자, 얘기 좀 해보려무나. 세상 소식을 좀 들려줘."[6]

에브가 묘사한 바에 따르면, 마리 퀴리는 정치적·사회적 견해에서 여전히 진보적이었다. "프랑스에 병원과 학교가 부족하다는 것, 수천 가구가 유해한 주거 환경 가운데 살고 있다는 것, 여성들의 권리가 위태롭다는 것, 그 모든 것이 어머니를 괴롭히는 문제들이었다." 마리 퀴리는 또한 독재에도 분노했다. 그녀가 듣는 데서 누가 독재자를 칭찬하자 그녀는 이렇게 대답했다. "난 억압적인 체제하에서 살아봤어요. 당신은 그렇지 않지요. 당신은 자유로운 나라에 산다는 것이 얼마나 큰 행운인지 모르는 거예요." 하지만 그 무엇을 걸고 나오든 폭력적인 혁명에는 결코 찬성하지 않았다. "라부아지에를 단두대형에 처하는 것이 유용한 일이었다고는 결코 나를 설득할 수 없을 겁니다"라고 말한 적도 있다.[7]

마리 퀴리는 조국 폴란드에도 다녀왔다. 1932년 바르샤바 라듐 연구소의 개관과 관련된 축하 행사들에 참석하기 위해서였다. 이 연구소는 언니 브로냐의 꿈과 노고의 산물이었고 이 일을 위해 제일 중요한 라듐을 얻기 위해 마리 역시 미국에서 모금 여행을 했던 만큼 개관 축하연은 가족적으로 치러졌다. 그녀에게는 만족스럽게도, 폴란드 대통령도 그 헌정식에 참석해주었다.

한편, 졸리오-퀴리 부부는 그들대로 새로운 영역을 개척하느

라 바빴다. 이렌은 건강이 좋지 않다는 이유로 의사들이 만류했음에도 불구하고 1932년 둘째 아이를 낳았으니, 그녀의 아버지 이름을 따라 피에르라 부르게 될 아들이었다. 그녀와 프레데리크는 실험실에서 오랜 시간을 보내며 공동 연구를 계속해 이후 중성자로 규명될 것을 발견하게 되었지만, 처음에 이렌은 그것을 드문 유형의 감마선의 작용으로 잘못 생각했다. 다른 사람들도 그 방면의 연구에 매진하고 있음을 아는 터였으므로, 그들은 1932년 피에르가 태어나기 직전에 자신들의 발견을 서둘러 발표했다. 하지만 영국 물리학자 어니스트 러더퍼드와 그의 제자 제임스 채드윅은 그들의 발견에 동의하지 않았고 특히 채드윅은 그들보다 먼저 정확한 해석을 내놓았으니, 그 신기한 현상의 원인은 전하를 띠지 않은 입자, 즉 중성자 때문임을 규명했다. 채드윅은 이 발견으로 1935년 노벨 물리학상을 받았다.

졸리오-퀴리 부부에게 특히 속상했던 것은 자신들이 사실상 중성자를 발견했음에도 데이터를 잘못 해석했다는 사실이었다. 또한 양전자 발견의 공로마저 다른 물리학자(그는 그것으로 1936년 노벨 물리학상을 수상했다)에게 간발의 차로 빼앗겼다는 점 또한 그 못지않게 실망스러웠다. 하지만 선도적인 과학 실험 및 발견이란 워낙 그런 것이었다.

그들은 그저 연구를 계속할 따름이었다. 마리 퀴리가 어느 날 저녁 에브와 이야기하던 중 말한 대로였다. "우리는 이상주의에서 힘을 구해야 한다고 생각해. 그건 설령 우리를 자랑스럽게 만들어주지는 못한다 해도 우리의 꿈과 열망을 높은 곳에 두게 해주니까."[8] 그들 온 가족이 꿈과 열망을 실로 높은 곳에 두고 있었다.

1931년 파리 동쪽 외곽 뱅센 숲에서 성대한 국제 식민지 박람회의 막이 오르자, 파리 사람들의 상상 속에는 아프리카에서 극동에 이르는 프랑스의 식민지들이 크게 부각되었다. 박람회의 기본 발상은 여러 식민지의 다양한 문화를 조명함으로써 프랑스의 제국주의 사명을 드높인다는 것으로, 박람회장을 찾은 800만에 달하는 사람들이 원주민 오두막이며 불교 사원들, 토고와 카메룬을 나타내는 탑이며 앙코르와트 사원의 웅장한 복제물을 넋 나간 듯 구경했다.[9]

조세핀 베이커는 식민지 박람회의 여왕으로 선출되었지만 실제로 왕관을 쓰지는 못했다. 그녀는 프랑스 식민지민이 아닐뿐더러 프랑스인도 아니라는 항의가 있었던 것이다. 그녀에게 표를 던진 이들은 아마도 카지노 드 파리의 쇼에서 프랑스 식민지 여성으로 연출한 그녀의 모습을 보았기 때문에 착각을 했던 듯하다. 어쨌든 조세핀은 카지노 드 파리에서 더 많은 쇼를 하고 더 많은 애인과 보석을 얻을 수 있었으므로 대만족이었다. 조세핀의 유명한 머릿기름 '베이커픽스Bakerfix'의 벨기에 대리점을 매입한 한 사업가는 이렇게 회상했다. "조세핀과의 하룻밤이 벨기에 돈으로 3만 3천 프랑이라는 것은 널리 알려진 사실이었다. 대기자 명단도 길었다."[10]

하지만 한 친구에 따르면, 조세핀에게는 사람들에게 거의 알려지지 않은 또 다른 면도 있었다. 그 여성은 조세핀이 약품과 의복, 식품, 장난감 등을 가지고 파리 빈민 지역을 정기적으로 방문

했다고 전한다. "우리는 엘리베이터도 없는 7층 건물들을 방문했다." 조세핀이 경적을 울리면 금세 창문에서 얼굴들이 나타나고, 아이들과 어머니들이 달려 내려왔다. "조세핀이 아이들을 안아주고 머리를 쓰다듬는 것을 보면 눈물이 났다. 그것은 남에게 보이려고 하는 일이 아니었다"라고 그 친구는 덧붙였다.[11]

~

1931년 말, 샤를 드골 소령은 레반트의 임지에서 파리로 돌아왔다. 파리에서는 전에 그의 멘토였던 필리프 페탱 원수가 국방대학에서 가르치게 해달라는 드골의 요청을 다시금 물리친 터였다. 대신에 페탱은 최고국방회의SGDN의 사무국에 한자리를 얻어주었고, 드골은 1932년 정보장교 자격으로 사무국에 들어갔다.

드골은 이제 독일, 폴란드 외에 레반트 지방에서의 경험까지 쌓았으며, 그러는 과정에 곳곳에서 극찬이 담긴 추천을 받았다. 최고국방회의는, 드골의 설명에 따르면 "전쟁 준비를 위한 총리 직속의 영구적인 기구"였다. 회고록에서 그는, 이후 5년 동안 열네 차례 행정부가 바뀌는 동안 "나는 국방과 관련된 정지석·기술적·행정적 활동의 모든 측면을 기획 수준에서 관여했다"라고 썼다.[12]

드골의 말을 빌리자면 "독일이 위협으로 터질 듯"하고 "히틀러가 권좌에 점점 다가가던" 시기에,[13] 프랑스의 군사 체제는(조프르 원수와 포슈 원수의 탁월한 예외가 있기는 했지만 둘 다 최근에 작고한 터였다) 물샐틈없는 요새를 구축한다는, 다시 말해 전적으로 방어적인 전략을 지지하고 있었다. 유일하게 고려되는 문

제는 프랑스가 북동쪽 국경 전체를 지켜야 하느냐, 아니면 페탱이 주장하듯이 동쪽 국경만을 지켜도 되느냐 하는 것이었다. 페탱의 입장이 (단연 비용이 적게 들었으므로) 이겼고, 그래서 그즈음 최고국방회의는 방어선을 단축하여 알자스-로렌 지방만을 지키도록 하고 있었다. 드골의 불안을 더한 것은, 프랑스가 국가 간 동맹에 별 관심이 없고 평화주의가 급속히 퍼져나가고 있다는 사실이었다.

1932년 출간한 『칼날 Le Fil de l'épée』에서 드골은 "사람들의 소원과 희망은 마치 철이 자석을 향하듯 지도자를 향한다. 위기가 다가오면 사람들은 그를 따른다. (……) 일종의 조수潮水와도 같은 것이 믿을 만한 인물을 전면에 내세운다"라고 썼다.[14] 이 말을 읽는 사람들로서는 드골이 염두에 둔 인물이 제1차 세계대전에서 영광의 날을 누리던 페탱인지 아니면 드골 자신인지 의문이 들만도 했다.

~

1931년 3월 앙드레 시트로엔은 아시아 대륙으로 시트로엔 차량의 광고 원정대를 내보냈다. 그 직후 그 자신은 반대 방향인 미국으로 가 컬럼비아 대학에서 강연을 하고 백악관에서 후버 대통령과 만났다(바로 같은 시기에 시트로엔의 중앙아시아 원정대원들은 중국 군벌에게 포로로 잡혀 있었다는 사실이 나중에 밝혀졌다). 그의 순회 여행 마지막에는 디트로이트에서 심술궂은 헨리 포드를 방문하기로 되어 있었다. 포드는 테일러식 대량생산을 놀라운 성공으로 이끈 것으로 유명했다.

그러는 내내 시트로엔은 자유무역이야말로 수요를 재창출하는 열쇠라고 역설했는데, 그런 메시지는 예견했던 대로이기는 하나 별반 환영받지 못했다. 포드도 그의 방문을 그다지 환영하지 않았다. 이 또한 예견 가능한 일이었으니, 시트로엔은 그의 경쟁자였을 뿐 아니라 유대인이었기 때문이다. 그 무렵 포드의 깊은 반유대주의는 노골화되어 그 자신이 발간하는 신문《디어본 인디펜던트Dearborn Independent》에서 매일같이 표명되었으며 『국제 유대인: 세계의 가장 큰 문제 The International Jew: The World's Foremost Problem』라는 여러 권짜리 책으로도 발표되었다.

그럼에도 그 여행에는 나름대로의 유익이 있었다. 뉴욕으로 돌아오는 길에 시트로엔은 여러 해 전 자신에게 차체 전체를 강철로 만드는 기술을 알려주어 즉시 특허를 내게 해주었던 필라델피아의 한 회사를 다시 한 번 방문했고, 이번 방문에서도 비슷한 성과를 거두었다. 이번에는 전륜구동 자동차의 원형이라 할 만한 것을 관찰했는데, 그것이 그에게 새로운 통찰을 주었던 것이다. 이제 시트로엔은 자신이 꿈꾸던 전륜구동 자동차를 실현할 방법을 분명히 알게 되었다.[15]

파리로 돌아온 그는 자신감에 차서 (최신 발명품인 라디오를 통해) 미국인들의 방식을 따라 품질을 올리고 가격은 낮추되 미국인들과 달리 월급은 낮추지 않겠다고 발표했다. 그러고는 그다운 활달함으로 또 한 가지, 자벨 강변로의 공장에서 일하는 직원들 중 100명으로 구성된 시트로엔 오케스트라를 소개했다.

~

1931년 또 다른 파리 사람도, 비록 시트로엔과 같은 경로는 아니었지만 역시 서쪽을 향했다. 코코 샤넬이 오랜 친구 미시아 세르트와 함께 뉴욕을 향해 떠난 것이었다. 미국 영화제작자 새뮤얼 골드윈이 미국 실업자들에게 도피주의가 먹히리라는 생각에서, 특히 미국 여성들이 최신 유행을 보러 모여들리라는 생각에서, 샤넬에게 거액을 제시하고(100만 달러라는 소문도 돌았다) 할리우드의 여배우들을 위한 의상을 주문한 터였다. 파리에 부유한 미국인이 드물어지고 사치품 매출이 급락하던 시기였기에 샤넬에게는 매력적인 제안이었다. 오랜 고려 끝에(골드윈은 자신이 그 제안을 한 것이 3년 전이었다고 주장했다), 샤넬은 할리우드를 한번 둘러보겠노라고 우아하게 동의했다. "영화들이 내게, 또 내가 영화들에 무엇을 줄 수 있을지 보려 한다"라고, 뉴욕에 도착한 그녀는 《뉴욕 타임스》에 말하며 "가위는 가지고 오지 않았다"고 덧붙였다.[16] 그녀가 딱히 바라던 일은 아니었으나 사업적인 견지에서는 흥미로운 제안이었다. 영화배우들이 근사한 배경에서 그녀의 의상을 입고 출연하는 영화는 샤넬의 패션을 소개하는 수단이 될 수도 있었으니 말이다.

그녀의 방문은 줄곧 최고급으로 이어져, 캘리포니아행 특급열차에서도 새하얗게 치장한 특실이었다. 샤넬과 미시아는 평판은 나쁘지만 흥미로운 젊은 작가 모리스 작스와 동승했다. 캘리포니아에 도착한 그녀는 영화 세 편 중 첫 편을 위한 의상을 제작할 만큼은 머물렀으나, 이내 싫증이 나버렸다. "안락한 생활이 그들을

죽이고 있다"라고 그녀는 할리우드 스타들에 대해 말했다고 한
다.[17] 어차피 그들이 원한 것은 그녀가 실제로 그곳에 있는 것보
다는 그녀의 이름이었기에, 샤넬은 곧 파리로 돌아가 영화제작에
대해 배운 것을 바탕으로 의상 제작에 들어갔다. 글로리아 스완
슨 같은 배우들은 파리에 왔을 때 옷을 가봉했다.

할리우드는 늘 말이 많은 곳이었으니, 샤넬의 의상이 언론에서
그토록 떠든 것이나 쏟아부은 돈에 비하면 스크린에서 그다지 눈
길을 끌지 않는다는 수군거림이 삽시간에 퍼져나갔다. 할리우드
는, 그리고 특히 골드윈은 파리식 우아함보다는 요란한 디자인으
로 눈길을 끌기를 원했던 것이다. 소문이 사실이든 아니든, 샤넬
이 할리우드에 관여한 것은 그것이 마지막이었다. 좀 더 현란한
파리 디자이너인 엘사 스키아파렐리가 곧 그녀를 대신하게 될 터
였다.

~

그해 12월, 리 밀러 — 1929년 만 레이에게 사진을 배우고 싶다
며 파리에 왔던, 깜짝 놀랄 만큼 아름다운 미국 여성 — 는 마침내
파리를 떠났다. 3년 동안 만 레이의 연인이자 모델이자 동업자이
자 뮤즈로 지낸 뒤, 그녀는 파리와 만 레이를 떠나 뉴욕에 자신만
의 사진 스튜디오를 냈다.

파리에서 지내던 동안 리 밀러는 만 레이의 조수에서 금방 동
업자가 되었고 그들은 함께 새로운 프로젝트와 방법들을 개발했
으니, 인화한 사진 속의 이미지를 어두운 후광으로 감싸는 이른
바 반전 노출 기법도 그중 하나였다(이를 처음 발견한 것은 밀러

였지만, 만 레이는 그답게도 공을 자신이 차지했다). 그들은 함께 초현실주의 운동에서 중요한 역할을 했고, 장 콕토가 밀러에게 주목하는 바람에 만 레이는 질투에 빠지기도 했다. 물론 콕토는 여성에게 성적인 관심이 있을 리 없었고, 그저 〈시인의 피〉에 나올 아름다운 그리스 조각상 역할을 밀러에게 맡겼을 뿐이다. 훗날 만 레이는 자신들의 관계가 그 후로 다시 회복되지 않았다고 회상했다.

밀러는 만 레이에게 매여 지내고 싶지 않았으므로, 몽파르나스에 자신만의 아파트를 구하고 자신만의 스튜디오를 차려《보그》지와 파투, 스키아파렐리, 샤넬 등 중요한 디자이너들을 위해 일했다. 그녀는 점점 더 만 레이에게서 벗어나며 그를 고뇌에 빠뜨렸다. 그러다 마침내 아주 벗어나버리자 만 레이는 에드워드 타이터스의 《디스 쿼터》를 이용해 자신의 실망을 표현했다. 밀러의 눈 사진을 잘라내 메트로놈의 조절 막대에 붙인 그림을 실었던 것이다. 그러고는 이런 설명을 첨부했다. "사랑하던 사람, 하지만 더 이상 곁에 없는 사람의 사진에서 눈을 오려내 메트로놈의 추에 붙이고 원하는 속도에 맞추라. 더 이상 참을 수 없을 지경까지 속도를 높이다가, 망치로 잘 겨누어 그 전부를 단번에 박살내라."[18] 또 물이 담긴 유리공 모양의 문진 속에 그녀의 눈 사진을 넣기도 했다. 공을 흔들면 흰 부스러기들이 떠돌면서 눈을 덮어버렸다.

밀러는 여러 해 연상인 이집트 사업가 아지즈 엘루이 베이와 사랑에 빠진 터였다. 그녀는 유부남이었던 그와 결혼하는 대신(나중에는 결혼하게 되지만) 뉴욕으로 떠났고, 그녀가 떠나던 날

밤 자정에 만 레이는 자기 머리에 피스톨을 겨누었다. 전에 그의 모델이기도 했던 한 친구는 겁에 질려 총이 장전되었는지 여부도 알 수 없었다.

~

그 무렵 루이스 부뉴엘 — 살바도르 달리와 함께 〈안달루시아의 개〉, 〈황금시대〉 등 과감한 초현실주의 영화들을 만든 영화감독 — 도 잠시 할리우드를 방문했지만 이렇다 할 소득을 거두지 못한 채 모스크바로 떠났다. 파리를 떠나 러시아로 가기 전에 그는 윔블리 볼드에게 "할리우드는 가망이 없다"고, 반면 "소련에는 정치 선전이라는 부담이 있긴 하지만 자유로운 영화를 만들 수 있을 것 같다"고 말했다고 한다.[19]

영화는 새로운 예술형식이자 최신의 오락으로, 할리우드가 앞뒤 가릴 것 없이 상업화로 치달았던 반면 유럽에서는 그보다 좀 더 진지한 영화가 만들어지고 있었다. 그렇다고 해서 〈이탈리아 밀짚모자Un Chapeau de paille d'Italie〉(1928)나 〈파리의 지붕 밑Sous les toits de Paris〉(1930) 등으로 명성을 쌓은 르네 클레르 감독 같은 이가 예술적 성공에만 만족하고 상업화를 전혀 바라지 않았던 것은 아니다. 1931년 클레르는 현대의 기계화에 대한 코믹한 비판인 〈우리에게 자유를A nous la liberté〉이나 잃어버린 복권을 미친 듯 쫓아가는 장면을 비롯한 난장판 뮤지컬코미디 〈100만Le Million〉 같은 영화로 그 두 가지를 다 거머쥐었다.

1931년 무렵에는 한때 앙드레 지드의 애인이었던 마르크 알레그레도 〈미국식 사랑L'Amour à l'américaine〉, 〈마드무아젤 니투슈

Mam'zelle Nitouche〉, 〈초콜릿 파는 소녀La Petite Chocolatière〉 등 초기작으로 영화계에서 이름을 내기 시작했고, 이듬해에는 〈파니Fanny〉(1932)로 크게 히트하게 된다. 조세핀 베이커를 주역으로 내세운 〈주주Zou Zou〉(1934)도 곧 나오게 될 것이었다.

하지만 장 르누아르는 고전 중이었다. 프랑스의 유명 화가 피에르-오귀스트 르누아르의 둘째 아들인 장은 제1차 세계대전 중에 입은 심한 다리 부상에서 회복한 후 파리에서 영화를 보며 많은 시간을 보냈다. 전쟁이 끝나자 처음에는 아버지의 희망대로 도예도 해보았지만 딱히 진로를 정하지 못하던 차였다.[20] 아버지가 세 아들에게 골고루 나눠준 유산 덕분에 경제적으로 안정되어 있었고, 아버지의 마지막 모델이었던 아름다운 앙드레 외슐랭, 일명 '데데'와 결혼도 했다. 곧 두 사람은 서로 사랑하는 것 못지않게 영화를 사랑하게 되었고, 장은 아내를 스타로 만들겠다는 일념으로 영화제작에도 관심을 갖게 되었다.[21]

그러다 그는 영화제작에 본격적으로 빠져들고 말았다. "영화감독이라는 병집이 이제 내 안에 뿌리를 내려 물리칠 수가 없었다"라고 그는 훗날 회고했다.[22] 하지만 그런 열망에도 불구하고 장은 한량으로 소문이 나서 제작자도 투자자도 그를 진지하게 받아들이지 않았다. 그의 몇몇 작품은, 특히 그의 사진 기술은 아방가르드 영화광들의 주목을 받았지만, 장은 새로운 모험을 위해 아끼던 아버지의 그림 몇 점을 팔아야만 했다. 그럼에도 1920년대가 끝나갈 무렵 그의 직업적 희망은 꺼져가고 있었고, 결혼마저도 파탄 지경이었다.

1929년 장은 처음으로 배우 미셸 시몽과 무성영화 〈농땡이

Tire-au-flanc〉를 함께 만들었는데, 나중에 프랑수아 트뤼포는 이 영화를 "프랑스에서 만들어진 가장 웃기는 영화 중 하나요 최고의 무성영화 중 하나"로 꼽았다. 트뤼포는 이 영화에서 르누아르가 보여준 카메라 작업을 "신의 한 수"라고 칭찬하기도 했다.[23] 하지만 관객의 반응은 미지근했고, 흥행도 실패였다.

영화평론가 앙드레 바쟁은 훗날 이렇게 썼다. "르네 클레르와 달리, 르누아르는 단연 유성영화의 감독이다." 1930년대에 프랑스 영화 및 연극에 토키가 도입되자 르누아르는 "기술적 진보를 환영했다. 그것은 그가 무성 시대부터 추구해오던 사실주의를 성취하는 데 도움이 되었기 때문이다".[24] 하지만 "지적 나태"에 빠져 있던 프랑스 중산층에 호소하기란 힘든 일이었다고 한 비평사史는 평가한다.[25] 한편, 소극장 소유주들은 음향 장비를 갖출 수 없어 여전히 무성영화만 상영하고 있었다.

자신의 상업적 역량을 입증하기 위해 — 그가 만들고 싶은 거친 사실주의 영화(〈암캐La Chienne〉)의 재정적 지원을 얻으려면 그래야만 했다 — 장 르누아르는 미셸 시몽, 페르낭델과 함께 〈아기에게 관장약을On purge bébé〉이라는 짧은 유성영화를 만들었다. 하제를 먹지 않으려는 응석받이 소년이 부모와 오찬 손님에게 폭죽을 쏜다거나 아이 아버지가 오찬 손님에게 요강에 대변을 보라고 권한다거나 하는 이 황당한 코미디로 그는 점잔 빼는 부르주아 계층에 신나게 도전했다. "아직 음향이 썩 좋지 않던 시대였어요. 내 불만을 표출하기 위해 화장실의 물 내리는 소리를 녹음하기로 했지요. 혁명적인 행동이었어요."[26]

〈아기에게 관장약을〉은 히트했고, 콕토나 부뉴엘, 달리 같은 영

화감독들이 더 중요한 영화를 만드는 동안에도 르누아르는 예의 배우들, 특히 미셸 시몽과 페르낭델(그는 영화에 처음 출연했는데, 작지만 중요한 배역이었다)과 함께 일하며 즐거워했다. 그리고 드디어 〈암캐〉를 만들 기회를 얻고 한층 더 기뻐했으니, 제작자가 주연배우로 르누아르의 아내(예명 카트린 에슬랭) 대신 자신의 스튜디오와 계약한 다른 여배우를 내세웠음에도 그랬다. 그무렵 장 르누아르는 카트린을 스타로 만들겠다는 애초의 포부보다 영화제작에 대한 야심이 더 컸고, 카트린은 이를 배신으로 여겼다. 르누아르에 따르면 그것이 "우리가 함께하는 삶에 종지부를 찍었다".[27]

르누아르의 1931년작 〈암캐〉는 그의 영화 인생에서 전환점이 되었다. "그 작품에서 나는 시적 리얼리즘이라고나 부를 스타일에 접근했던 것 같다"라고 그는 훗날 회고했다. 영화제작은 그에게 더 이상 심심풀이나 장난이 아니게 되었다. 카트린과 헤어진 후 르누아르는 한 전기 작가의 표현대로 더 많은 "충동과 자유와 독창성"을 표출하게 되었고, 특히 〈암캐〉와 더불어 — 다른 영화감독들보다 상당히 앞서 — 시야의 깊이와 음향을 실험하기 시작했다. 길거리의 소음을 현장에서 녹음해 쓰기도 했다. 훗날 그가 말했듯이 "한숨소리, 문이 삐걱대는 소리, 보도의 발소리, 그런 것들도 인간의 언어만큼이나 많은 것을 이야기할 수 있는" 것이었다.[28]

불운하게도, 르누아르의 제작자는 뮤지컬코미디를 원했는데 〈암캐〉는 전혀 그런 것이 아니었으므로, 최종 결과물을 본 제작자는 폭발하고 말았다. 르누아르가 자신이 만들고자 하는 영화에 대해 소상히 밝히지 않았던 터라("나는 내가 원하는 대로 (……)

제작자의 바람은 전혀 개의치 않고 영화를 만들었다"), 성난 제작자는 그의 스튜디오 출입을 금하는가 하면 경찰을 부르기까지 했다.[29] 결국 체념한 제작자는 완성된 영화를 출시했으나, 중소도시로 보내 코미디로 홍보함으로써 관객을 끌어볼 심산이었다. 하지만 그런 난리 직후 비아리츠의 한 용감한 배급자가 〈암캐〉에 걸맞은 사전 홍보를 한 결과 좋은 흥행 성적을 기두었으므로 결국 영화는 파리에서도 상영되기에 이르렀다.

르누아르는 감독을 "일개 부속품"으로 여기던 당시의 대형 제작자들을 천성적으로 싫어했던 데다, 또 〈암캐〉로 분쟁을 겪은 터라 일을 구하기 어려우리라는 두려움도 있었다. 그래서 그의 다음 영화들에 돈을 댄 것은 그의 친구들이었다.[30] 이런 작품 중 대표적인 것이 미셸 시몽을 못 말릴 부랑자로 등장시킨 〈물에서 건진 부뒤Boudu sauvé des eaux〉(1932)와 우수 어린 〈교차로의 밤La Nuit du carrefour〉(1932)이다. 〈교차로의 밤〉의 원작은 매그레 반장이 등장하는 조르주 심농의 초기작으로, 심농의 소설 가운데 가장 먼저 영화화된 것이기도 하다. 〈부뒤〉에는 미셸 시몽이, 〈교차로의 밤〉에는 르누아르의 친구들과 가족, 특히 매그레 역을 맡은 형 피에르 르누아르(연극배우로는 이미 성공한 터였다)가 돈을 댔다. 장 르누아르와 친구 사이였던 조르주 심농은 촬영에 함께할 때가 많았다. 〈교차로의 밤〉은 르누아르가 제작자의 감독이나 참견 없이 만든 최초의 유성영화로, 그는 그 기회를 한껏 누리며 심농이 그토록 효과적으로 묘사했던 흑백의 분위기를 잘 살려냈다. 제작비가 넉넉지 않다는 것은 문제도 되지 않았다. 그들은 모두 친구였으며 자신들의 프로젝트에 헌신적이었다. "그 교차로를 지날 때

면 당시의 열기와 습한 안개 속의 나를 다시 보는 것만 같다. 습했
던 것은 비가 도무지 그치지 않았기 때문이고, 열기란 일에 대한
우리의 열정 때문이었다. 우리는 시장에서 팔리는 것과는 전혀
다른 무엇을 만들어내기를 열망했다."[31]

〈교차로의 밤〉은 마지막 대목의 이중노출 탓에 처음부터 성공
을 거두지는 못했지만, 이후 프랑스 누벨바그가 단연 선호하는
작품이 될 터였다. 장-뤼크 고다르는 그것을 "프랑스 추리 영화
중 유일하게 잘된 작품 ─ 사실상 모든 모험 영화 중 최고작"이라
일컬었다.[32]

~

장 르누아르는 정치에 관심을 가져본 적이 없었지만, 그가 결
혼 생활이 와해되어가던 무렵 사귄 애인 마르그리트 울레 ─ 노동
조합주의자 및 행동주의자 집안 출신의 젊은 영화 편집자 ─ 는
자기 나름의 강한 정치적 견해를 지닌 여성이었다. 르누아르와
친구들은 그녀의 의견에 관심을 가졌을 뿐 아니라 여성의 관점에
귀 기울이는 것을 당연하게 여겼으니, 이는 아마도 그가 여자들
이 많은 가정(아버지 르누아르의 여성 모델들은 모델 경력이 끝
난 후에도 이런저런 명목으로 항상 드나들었다)에서 자라났기 때
문일 수도 있다. 그는 마르그리트의 말을 귀담아들었고, 아직 직
접 연루되는 것은 원치 않았지만 그 자신도 정치에 관심을 갖게
되었다.

대공황이 프랑스에 영향을 미치기 시작하던 무렵이었다. 실업
이 증가했고 일하는 여성들을 가정으로 복귀시키려는 캠페인이

벌어지기 시작했다. 이런 캠페인을 이끈 것은 가톨릭 여성 단체(여성 공민 및 사회 조합Union Féminine Civique et Sociale, UFCS)로, 1925년에 창설된 이 단체는 금방 회원수 1만 명을 돌파했다. 아직 프랑스에 실업이 만연하기 전이었지만, 남성에게 돌아갈 수 있는 일자리를 여성이 차지하고 있다는 생각 자체가 논란거리로 부상했다. 1931년 당시 일하는 기혼 여성 400만 명은 대부분 남편의 농장이나 가게에서 일했으며, 일하는 여성 전체의 절반이 미혼이거나 이혼했거나 남편을 여읜 여성이라는 사실에도 불구하고 그랬다. 전쟁 동안 그리고 종전 이후에도, 여성의 노동은 남성들이 채우지 못한 일자리에 투입되어 요긴하게 쓰였다. 하지만 이제, 비록 소수의 페미니스트 그룹이 기혼 여성의 일할 권리를 옹호하고 나서기는 했지만, 이들은 성난 반대에 부딪혔다. 그 대표적인 인물이 프랑스 생리학자 샤를 리셰로, 그는 1931년 파리 일간지 《르 마탱Le Matin》에 기혼 여성의 노동을 법적으로 금지해야 한다는 글을 기고했다.

1930년대 초에는 각종 사회운동이 급속히 지지자를 얻었고, 특히 평화운동들이 그랬다. 전후 재건이 공식적으로 종료될 즈음 프랑스의 거의 모든 도시에는 전몰자 기념비가 세워졌는데, 그중에서도 극적인 것은 파리 개선문 아래 만들어진 무명용사의 무덤이었다. 제1차 세계대전의 여파로 프랑스인들은 (국방부 장관 앙드레 마지노의 표현을 빌리자면) 전쟁을 혐오하게 되었으며, 또 다른 관찰자는 1930년대 프랑스인들이 "일종의 국가적 탈진"을 겪고 있다고 보았다.[33]

다수의 프랑스인들이 평화를 열망했으며, 특히 소련이나 독일

등 동쪽에서 일어나는 사건들로 인해 불안해질수록 그 열망은 한층 커졌다. 1932년 7월 히틀러의 국가사회당은 1370만 표(전체 표의 37퍼센트)를 얻었고,* 볼셰비즘은 스탈린 치하에서도 여전히 번성하는 상황이었다. 국제 평화 및 무장해제라는 문제가 점증하는 경제 위기를 능가하는 가운데, 1932년 5월 프랑스 총선은 평화주의적인 중도 좌파에 안정적인 다수표를 몰아주었다. 중도 급진파도 사회당 지도자 레옹 블룸도 정부 참여를 원치 않았으므로 불과 몇 달 만에 다시금 의회 개편이 일어나기는 했지만 말이다.

정치적 불안정은 상시적이었으니(1932년 5월부터 1936년 5월 사이에 프랑스에는 열한 개 내각이 들고나게 된다), 그 원인의 상당 부분은 프랑스 정당 제도의 분열된 성격 때문이었다. 좌파 중에서는 프랑스 공산당이 저조했던 반면 사회당이 좌익 주류 정당이 되었지만, 이 두 당은 계속하여 서로 으르렁거렸다. 이들만 이렇게 다툰 것이 아니어서, 이른바 급진파는 거의 모든 쟁점에서 분열했으며 좌파 이상주의를 내세우면서도 경제 문제에서는 보수 성향으로 기울었다. 그 밖에도 수많은 다른 그룹들이 정치적 불안을 증폭시켰다.

이처럼 넘실대는 정치적 파도 밑에서는 경제적 파국이 차츰 일어나기 시작했으니, 평상시의 어떤 해결책도 통하지 않는 파국이

*
히틀러는 1932년 5월 대통령 선거에 출마하여 최종 투표에서 35퍼센트의 표를 얻었다. 대통령으로 당선된 힌덴부르크는 이후 7월과 11월에 행해진 두 차례 총선에서 다수당을 구성할 수 없게 되자—히틀러의 국가사회당이 각기 37.3퍼센트, 33.1퍼센트를 얻었다—1933년 1월 히틀러를 총리로 임명하게 된다.

었다. 1931년 여름, 오스트리아와 독일은 금융공황을 겪은 후 금 본위제를 포기했고, 그해 가을 영국 역시 금융 위기 이후 금 본위 제를 포기했다. 1932년에는 더 많은 나라들이 그 뒤를 따랐으며, 미국도 1933년에는 금 본위제를 버리게 된다. 그러는 동안에도 프랑스는 프랑화를 보호하기 위해 1936년까지 금 본위제를 고수 하여, 경기하강과 실업이 인접국들을 휩쓸며 파리 지방에 가장 큰 타격을 안기는 동안에도 프랑스 은행은 여전히 금 더미 위에 앉아 있었다(그 무렵 프랑스의 금 보유량은 전 세계 금 공급량의 4분의 1에 달했다). 프랑스프랑은 세계에서 가장 강력한 통화 중 하나로 유지되었으며, 프랑스 경제가 쇠퇴하는 동안에도 재정 적 자와 인플레이션에 대한 두려움은 일반 시민 못지않게 정책 결정 자들을 사로잡고 있었다.[34]

~

프랑스프랑의 경쟁력 약화와 그에 따른 산업 생산(자동차 생 산도 물론 그중 하나였다) 저하에도 불구하고, 1931년 말 앙드레 시트로엔은 파리와 리옹 지역에 버스 회사를 설립하고 파리의 유 럽 광장(8구)에 새로운 시트로엔 전시장을 열었다. 영화관, 도서 관, 카페, 레스토랑 등이 설비된 전시장이었다.

중부 유럽에서는 신용 경색이 일어났고, 후버 모라토리엄으로 독일의 전쟁 배상금 지불 전망이 사실상 무산된 참이었다. 미국 이 가파른 관세장벽을 세우고 영국은 파운드화를 평가절하했지 만, 시트로엔은 여전히 낙관적이었다. 1931년 말 혹은 1932년 초 에 그는 자신의 트락시옹 아방 전륜구동 프로젝트를 승인하고 자

벨 강변로의 공장과는 별도의 장소에서 극비리에 일할 디자인 및 개발 팀을 구성했다. 자벨 강변로의 공장단지에도 대대적인 계획을 적용해 기록적인 기간에 달성할 현대화 프로젝트를 출범시켰다. 훗날 루이 르노는 자신이 본래 거점인 비양쿠르 공장 맞은편 스갱섬에 새로 지은 르노 공장에 시트로엔을 초대함으로써 경쟁자로 하여금 그 거대한 프로젝트를 시작하게 만들었노라고 주장했다. 르노의 주장에 따르면 시트로엔은 "나라면 30년은 걸렸을 일을 단 석 달 만에" 해내려 했다는 것이었다.[35]

"맹세코 내가 원하는 건 사랑이야"라고 코코 샤넬은 말한 적이 있다. "하지만 사랑하는 남자와 옷 만드는 일 중에서 하나를 골라야 하는 순간, 난 옷을 골랐지."[36]

1930년 초 '벤더'라고도 불린 샤넬의 연인 웨스트민스터 공작은 시슨비 초대 남작의 딸과 결혼함으로써 샤넬과의 오랜 관계를 청산했다. 널리 알려진 독립성과 직업에 대한 헌신에도 불구하고, 샤넬은 곧 또 다른 연인을 찾아냈다. 폴 이리브라는 이름의 프랑스 화가이자 디자이너로, 전쟁 전 폴 푸아레의 패션 삽화를 그리다가 1920년대 할리우드 프로덕션의 영화감독 세실 B. 드밀을 위해 호화로운 아르 데코 무대장치와 의상을 제작해 유명해진 인물이었다. 이리브의 할리우드 경력은 감독 일을 해보려다 실패함으로써 — 그의 많은 적들은 그의 못된 성미와 싸우기 좋아하는 성격이 진짜 이유였다고 지적했지만 — 불유쾌하게 끝나고 말았다. 이유야 무엇이었든, 1920년대 말 이리브는 파리로 돌아와 부

유한 미국인 아내 메이벨의 도움으로 아르 데코 장식예술 운동의
선구자 중 한 사람으로 자리매김하고 있었다. 메이벨은 부유한
고객을 찾아내는 한편 그에게 실내장식과 보석을 위한 디자인 스
튜디오를 차려주었다.

일설에 따르면, 그 고객 중 한 사람이 샤넬이었다고 한다. 물론
그녀와 이리브에게는 공통의 친구들 ─ 장 콕토, 미시아 세르트
등 ─ 이 있었으니 두 사람은 전에도 만난 적이 있었겠지만 말이
다. 어떤 면에서 샤넬과 이리브는 천생연분이었다. 두 사람 다 재
치 있고 세련되었으며 이성에게 매력적인 데다 정치와 패션과 디
자인에서 비슷한 취향을 갖고 있었기 때문이다. 두 사람 다 속속
들이 순혈주의에 반유대적이었으며, 함께 어울리는 사람들이 대
부분 그랬듯이 우익 성향이었다. 둘 중 누구도 가난하고 억압받
는 사람들에 대한 동정심 따위는 없었다. 그러므로 1932년 말, 샤
넬이 드비어스 다이아몬드사를 위해 디자인한 화려한 다이아몬
드 장신구 컬렉션의 전시를 예고했을 때, 이리브가 그녀와 함께
일하고 있었던 것도 놀랄 일이 못 된다.

경제적으로 어려운 시기에 그런 전시는 정말이지 무신경한 기
획이었고, 특히 샤넬은 값비싼 보석에 대한 경멸로 유명했던 만
큼 더더욱 그랬다. 그녀는 지금껏 가짜 보석 액세서리를 만들어
진짜 보석을 조롱해오던 터였다. "기껏해야 예쁜 돌멩이일 뿐인
데 그렇게 탐낼 필요가 있나요?" 그녀는 말년의 친구 폴 모랑에
게 반문하기도 했다. "차라리 목둘레에 수표를 두르고 말지요."[37]
하지만 드비어스는 매출 급락에 맞서 뭔가 광고가 필요했고, 그
래서 샤넬에게 일을 맡겼다. 이 현란한 전시에는 자선행사도 수

반되었지만, 그런 각도에서 관심을 기울이는 이는 아무도 없었다. 사람들은 예상대로 5천만 프랑어치의 보석에 감탄할 따름이었고, 드비어스는 흐뭇해했다. 전시회가 열리고 이틀 후에, 재닛 플래너는 "드비어스 주식은 런던 주식시장에서 20포인트가량 폭등했다고 한다"라고 썼다.[38]

이 모든 일을 지나면서 샤넬에게는 새로운 사랑이 시작되었다. 이리브의 극단적 내셔널리즘과 인종차별주의에 샤넬 자신의 갈수록 도를 더해가는 극우적인 시각이 어우러진 관계였다.

~

악시옹 프랑세즈와 그 특공대인 카믈로 뒤 루아는 1930년대의 경제적 · 정치적 혼란 가운데 새롭게 득세했고, 명령만 떨어지면 목숨을 걸고 뛰어들어 피 흘릴 태세가 되어 있는 준군사적 분견대들을 거느린 극우익 단체들의 수도 급격히 늘어났다. 악시옹 프랑세즈와 카믈로 뒤 루아에 더하여 화장품 백만장자 프랑수아 코티는 1933년 외국인 혐오적 · 반유대적 · 국수적인 '프랑스 연대Solidarité Française'를 창설했고, 샴페인 황제 피에르 테탱제는 '애국 청년단'을 창설했으니 이 군사적 분대는 무솔리니의 검은 셔츠단에서 영감을 얻은 것이었다. 제1차 세계대전의 우익 참전 용사 단체들도 자신들이야말로 전쟁터에서 보인 영웅적인 행동으로 말미암아 문화적 · 정치적 전쟁터에서 조국을 수호할 자격이 있다고 믿어 앞다투며 나섰다. 그중에서 주목할 만한 것은 '불의 십자단Croix de Feu'라는 단체로, 이 또한 코티의 후원을 받은 프랑수아 드 라 로크 대령이 이끄는 것이었다. 대령 자신은 파시즘이

나 반유대주의를 신봉하지 않았을지 모르지만, 그 추종자들이나 후원자가 신봉하는 대의에는 극단적 내셔널리즘과 반공주의, 권위주의가 뒤섞여 있었다.

앙리 뵈그너가 이끄는 우익 단체 '퓌스텔 드 쿨랑주 서클Cercle Fustel de Coulanges'이 공산주의와 극우 사이에서 머뭇거리는 교사들과 교수들에게 호소력을 지녔디면, 악시옹 프랑세즈는 지방의 군소 기업가와 지주들, 그리고 의사와 군인 장교들 사이에서 세를 규합하는 데 성공했다. 특히 장교들은 악시옹 프랑세즈의 엘리트주의와 노골적인 왕정주의에 호응했다("만일 공화국이 스스로 개혁할 수 없고 하지도 않겠다면, 우리는 그것이 죽도록 내버려두고 왕에게 만세를 외칠 것이다"라는 지지자의 말이 기관지인 《악시옹 프랑세즈》 1931년 5월 호에 실렸다).[39]

온갖 쟁점들이 극우의 트집거리가 되었으니, 드레퓌스 대위에게 우호적인 연극이든, 부뉴엘과 달리의 영화 〈황금시대〉의 거친 반교권주의와 반군사주의이든 가릴 것이 없었다. 프랑스의 경제 및 정치와 언론을 지배하는 이른바 200대 가문(대개는 유대인과 프로테스탄트)에 관한 신화라든가 하는 음모 이론들이 반유대, 반프리메이슨 우익은 물론 반과두적 공산주의자 및 좌익 노동조합 주의자들에게까지 퍼져 큰 지지를 이끌어냈다.[40] 하지만 진짜 불씨를 댕긴 것은 평화운동이었다. 악시옹 프랑세즈는 독일이 베르사유조약을 어기고 재무장을 한다는 뉴스에 크게 경각심을 품었고, 1931년 말에는 카믈로 뒤 루아와 불의 십자단, 그리고 애국청년단이 힘을 합쳐 트로카데로에서 열린 대규모 평화 집회에 나타나 난동을 부렸다. 그들은 연사들을 몰아내고 라디오 청취자들

을 위해 설치되었던 마이크를 부수는가 하면 경찰을 두들겨 패기까지 했다. 하지만 아무런 처벌도 따르지 않았고, 그 직후 열린 의회에서 그 일이 도마에 오르자 총리—갈수록 반동적이 되어가던 피에르 라발—는 좌익의 항의에 어깨를 으쓱해 보일 따름이었다.

프랑스에서 평화주의가 부상하자 악시옹 프랑세즈는 한층 더 격동했다. 경제 침체로 인해 소규모 경영주들에게는 히틀러보다도 자신들의 사업 전망이 더 골칫거리인 듯 보였지만, 좌익 평화주의자들과 국제주의자들, 그리고 프랑스의 국방 부채 상환에 대한 미국의 지속적인 요구는 극우의 분노를 자극했다. 카믈로와 그 한패들은 평화주의 강연이나 집회를 번번이 뒤엎었고, 학생들은 1932년 말 악시옹 프랑세즈의 부름에 답하여 폭동을 일으켰다. 결국 하원은 미국에 대한 전쟁 부채 상환을 기각했는데, 미국의 요구는 후버가 독일의 배상금 상환을 중지시킨 데 비추어 보면 단연 부당하게 받아들여졌던 것이다.

~

전후 국제 평화운동의 가장 구체적인 본보기 중 하나는 파리 대학의 국제 학생 기숙사촌Cité Universitaire이었다. 이 실험은 부유한 프랑스 기업가 에밀 도이치 드 라 뫼르트가 파리 대학 학장에게 무엇인가 유형의 유산을 남기고 싶다는 의사를 표명함으로써 시작되었다. 마침 학장은 전쟁 후 학생 숙소 문제로 부심하던 중이었고, 그래서 그들은 공공교육부 장관과 뜻을 모아 대학 기숙사촌을 만들기로 했다. 기숙사촌이라는 아이디어 자체는 새로울 것이 없었지만, 이 기숙사들은 시대에 걸맞게 국제 평화 증진에

헌정된다는 것이 독특한 점이었다.

기본 발상인즉슨, 세계 각처에서 학생들이 모여들어 함께 살다 보면 우정이 생겨나고 서로 이해하고 존중하게 되리라는 것이었다. 그리하여 광신과 오해의 장벽들이 무너지고, 최근에 겪은 것과 같은 끔찍한 전쟁은 다시 일어나지 않을 것이었다. 이런 취지로 종전 후 미지막까지 남아 있던 파리 성벽(디에르 요새)을 헐어 버리면서 생긴 14구 가장자리 35만 제곱미터 규모의 부지가 사용되었고, 최초의 기숙사 건물들은 1925년에 문을 열었다.

여러 나라의 정부와 기업 및 존 D. 록펠러를 위시한 개인들의 후원으로 이 국제 기숙사촌의 다른 건물들도 속속 들어섰다. 시설의 본래 취지를 감안하면 다소 역설적이게도, 각 기숙사 건물은 국가별로 나뉘어 학생들은 해당 국가의 기숙사에 묵게 되었다(가령 미국 학생들은 미국관에, 일본 학생들은 일본관에 묵는 식이었다). 각국이 자기 나라의 특색을 나타내거나 자기 나라 건축가들의 역량을 십분 발휘할 수 있는 건물을 짓기에 힘쓴 덕분에, 결과적으로 일종의 국제 건축 박람회장 같은 것이 생겨났다. 그중에서도 스위스 대학 연맹은 자기 나라 기숙사를 르코르뷔지에―지금은 프랑스 시민이 되었지만 본래 스위스 사람이니까―에게 맡겼다. 그들로서는 제네바 국제연맹 본부 건물 공모전에서 그를 낙선시켜 기분을 상하게 만든 데 대한 보상인 셈이었다.[41]

1932년에 완공된 르코르뷔지에의 스위스관은 특유의 필로티 구조에 하중을 실은, 선이 간결한 건물이었다. 극도로 빠듯한 예산 때문에 애로를 겪기는 했지만 "현대건축의 실험실 그 자체"라

고 그는 자평했다.[42] 샤를로트 페리앙도 소련에서 돌아와 이 프로젝트에 참가했는데, 의외로 비판적인 반응에 르코르뷔지에 자신만큼이나 실망했다. 거의 대부분의 사람들, 특히 스위스인들은 스위스 전통의 샬레 비슷한 건물을 기대했던 것이다. 르코르뷔지에에 따르면, 스위스관 낙성식은 마치 장례식과도 같았다.

~

파리의 마지막 성벽인 티에르 요새 철거는—이 공사는 1932년에야 끝이 났다—거대한 토지 횡령의 기회가 되기도 했지만, 공사를 마치자 파리의 4분의 1에 맞먹는 땅덩이가 생겨났다.[43] 요새 자체는 국방부 소속이었어도 그 주위의 땅, 이른바 '존Zone'이라 불리는 황량한 군사 지역과 성벽 밖의 마을들에는 여러 개인 및 공공단체의 소유지가 뒤섞여 있었다. 존은 수십 년째 버려진 무인 지대로 부랑자, 도둑, 소매치기 등 사회의 낙오자들이 사는 위험한 막장이었다. 도시 안의 이 마지막 공한지가 뭔가 더 나은 것이 될 수 있다는 생각은 진작부터 주목을 받아왔고, 1919년 프랑스 최초의 국가 계획법이 통과되자 낙관론자들은 파리를 둘러싼 이 불결한 고리 모양의 땅에 병원과 학교와 공원, 새로운 주택을 지을 꿈을 꾸기 시작한 터였다.[44]

한 가지 계획은 파리 둘레에 공원을 조성하여 개방 공간을 만들자는 것이었다. 그 공원들을 불규칙한 대로들과 연결시키고, 대로들에는 건물과 도로 사이 공간을 이용해 정원과 뜰을 두자고도 했다. 하지만 이런 희망과 기대에 아랑곳없이 땅은 난개발되었으니, 대학 기숙사촌이나 13구와 14구에 걸쳐 있는 켈레르망

공원처럼 유용한 프로젝트도 상당한 몫을 할당받긴 했으나 그 외에는 개인 개발업자들이 닥치는 대로 지은 수많은 건물들로 채워졌다. 부동산 개발이익을 챙기기에 급급한 한편 수용 비용과 정비 작업에 가로막혀 정부는 마비된 듯했다. 건축사가 노마 에번슨이 지적했듯이 "많은 사람들이 충분한 녹지를 확보하고 선도적인 디자인 콘셉트를 반영하여 잘 계획된 주거지역으로 기대했던 것이, 실제로는 도시 외곽의 조밀하고 조잡한 성벽 같은 것이 되고 말았다". 르코르뷔지에의 말을 빌리자면 "이익이 먼저였다. 공익을 위해 행해진 것이라고는 전혀, 아무것도 없었다".[45]

그 무렵 파리 인구는 거의 300만에 달했으며, 자동차도 급증하여 혼잡을 가중시켰다. 이 인구 중 거의 4만 명이 존에서 간신히 삶을 꾸려갔다. 그들에게 저렴한 주택을 공급하려는 노력이 1920년대 말에 시작되었지만, 실제로 그 혜택을 본 사람은 극히 일부에 불과했다. 1930년대 내내 더 많은 저가 주택이 공급되었으나 그 대부분은 도시 외곽의 7층짜리 볼품 없는 아파트 건물이라는 형태로 나타났다.

르코르뷔지에는 그 나름의 해결책을 가지고서 시테 드 르퓌주나 아질 플로탕에서 실험해본 터였다. 시테 드 르퓌주는 13구에 여러 층의 큰 건물로 지은 노숙자 쉼터였고, 아질 플로탕은 센강변에 정박한 바지선을 개조한 기숙사로, 두 곳 모두 1930년부터 1933년에 걸쳐 폴리냐크 공녀가 구세군에 희사한 비용으로 만들어졌다.[46] 샤를로트 페리앙은 시테 드 르퓌주 공사에 참여하여 그것이 홀어머니와 그 자녀들을 위한 시설과 노숙자 숙소를 모두 포함하게끔 했다. 아질 플로탕에서도 자녀가 있는 가정을 받아주

었고, 이곳의 연주자들은 여름 동안 강을 따라 짧은 여행을 즐겼다고 한다. 헨리 밀러의 친구인 알프레트 페를레스에 따르면, 카루젤 다리에 정박한 그 배에서는 "주님을 찬양하는 찬송가를 두어 곡 부를 수만 있다면 죽 한 그릇과 밤새 지낼 그물 침대를 제공해주었다"고 한다.[47]

파리 교외 지역에도 200만 명 넘는 사람들이 살고 있었는데, 이 지역은 항상 가난했고 특히 북부와 북동부가 그랬다. 1932년 파리시 경계 밖의 지역을 합리적으로 개발하려는 계획이 수립되었지만, 대공황이 시작된 데다 이른바 적색 지대, 즉 노동 계층이 모여 사는 슬럼이 생겨나는 데 대한 당국의 두려움 때문에 흐지부지되고 있었다. 이런 지역은 파리 북부와 북동부 경계 안팎에 무질서하게 퍼져 있었으며, 공산주의 좌익에 대한 압도적 지지로 악명 높았다.

르코르뷔지에는 주거 환경이 열악한 이런 지역들에 대한 해법으로 일찍이 1925년에 '300만 도시' 계획을 내놓아 물의를 빚은 바 있거니와, 세기 중반에는 저예산으로 이를 모방하는 이들도 생겨나게 된다. 하지만 1931년 무렵부터도 드랑시의 '시테 드 라 뮈에트Cite de la Muette'처럼 르코르뷔지에의 계획을 모방하려다 실패한 예는 있었으니, 이 저가 고층 주택단지는 채 완공되기도 전인 1942년 독일군에 의해 유대인들을 아우슈비츠로 보내는 길목의 가공할 수용소로 전용되고 말았다.[48]

헨리 밀러는 가난 따위에 주눅 들지 않았고, 더욱이 파리에서

는 두말할 것도 없었다. "파리에 봄이 오면 더없이 초라한 인간일지라도 낙원에 살고 있다는 느낌이 들 수밖에 없다"라고 그는 훗날 회고했다. 그로서는 미국으로 돌아가느니 파리에서 가난하게 지내는 편이 훨씬 좋았을 터이다. "길거리들이 내 피난처다"라 쓰기도 했던[49] 그가 가장 실감나게 묘사한 것은 파리의 밤거리였다. 그의 친구였던 브라사이에 따르면, 안개 속의 루르멜가에 대한 밀러의 묘사는 "파리의 길거리에 대해 쓰인 아마도 가장 아름다운 글"일 것이다.[50]

미국 변호사 리처드 오즈번이 자기 아파트에 거저 들어와 살겠느냐고 제안하자, 밀러는 대번에 기회를 낚아챘다. 오즈번은 밀러가 만난 많은 사람이 그랬듯이 외로웠으며, 밀러의 유쾌한 넉살과 우정을 즐겼다. 오즈번은 (『북회귀선』에서 필모어로 등장하게 되는데) 룸메이트에게 아침마다 용돈을 주었고, 그 보답으로 밀러는 살림을 하고 저녁 식사를 차렸다. 그 솜씨가 놀랄 만큼 훌륭했으므로 오즈번과 친구들은 밀러의 보헤미안 기질 밑에 숨어 있는 '체계적인 독일적 성격'에 감탄했다. 또 그곳에서 지내는 동안 밀러가 쓴 두 편의 기사가 새뮤얼 퍼트넘의 《뉴 리뷰》에 실렸으니, 그가 파리에서 발표한 첫 기사들이었다.

밀러와 오즈번이 헤어진 것은 오즈번이 한 러시아 여성 난민을 집으로 데려온 때문이었다. 그녀의 형편없는 위생 관념에 밀러도 두 손 들고 말았던 것이다. 그래서 그는 잠시 마이클 프랭클과 함께 빌라 쇠라 18번지에 살았는데, 그 역시 오즈번처럼 거의 실물 그대로 『북회귀선』의 보리스로 등장하게 된다. 이 작품에 등장하는 또 다른 주요 인물로는 페를레스(칼)와 윔블리 볼드(반 노던)

가 있는데, 이들은 곧 밀러와 삼총사처럼 어울려 지내게 되었다. 그러다, 1931년 가을 밀러의 아내가 나타나는 바람에 그의 속 편한 생활은 끝나고 말았다. 그해 말 준이 여전히 밀러를 데리고 돌아가려 애쓰는 동안, 그는 뉴욕에 있는 한 친구에게 보내는 편지에서 자신은 파리를 단순히 미국식 삶의 배경으로 이용하지 않고 프랑스 문화를 진심으로 받아들이고 있는 몇 안 되는 미국인 중 하나라고 썼다. 친구에게 그는 이렇게 말했다. "나는 안정되었고 마음을 잡았으며 행복해. 나 자신이 중심부에 있기 때문에 바퀴와 함께 천천히 돌아간다네."[51]

그러던 중 그는 아나이스 닌을 만났다. 닌은 스페인과 덴마크 혈통의 예술가 부모(아버지는 피아니스트이자 작곡가였고, 어머니는 가수였다)에게서 태어나 유럽과 뉴욕에서 성장한, 코즈모폴리턴 그 자체였다. 이국적인 용모의 미인이었던 그녀는 섬약해 보이는(실제로는 전혀 그렇지 않았지만) 매력으로 밀러의 마음을 사로잡았다. 부유한 은행가인 남편이 대공황 때문에 타격을 입기는 했지만, 그녀는 별다른 구애 없이 자유분방한 삶을 살아갔다. 독서가에 작가이기도 했던 터라—D. H. 로런스를 비판적으로 평가하는가 하면 남다른 집념을 가지고 일기를 써서, 밀러와 만났을 때는 마흔두 권째 일기장을 쓰고 있었다—도스토옙스키에서 프루스트에 이르기까지 수많은 작가들에 대해 깊이 토론할 수 있었다. 여전히 부유하고 인생에 대해, 특히 남편에 대해 싫증을 내고 있던 닌은 신경증 환자로 정신분석에 깊이 빠져 있기도 했다. 밀러는 그녀에게 매혹되었다.

닌 역시 밀러와 노동계급이라는 그의 성장 배경에 끌렸다. 하

지만 즉각적인 문제는 닌이 준에게도 매혹되었다는 데 있었다. 그리하여 두 여자 사이의 장난스러운 연애 감정(두 사람 다 그 이상은 아니었다고 주장했다)이 여러 주 계속되는 한편, 밀러를 사이에 둔 물밑 실랑이도 계속되었다. 결국 준은 헨리 없이 뉴욕으로 돌아갔지만, 이듬해 가을 다시 파리에 나타나 그를 되찾고 결혼 생활을 회복하려 했다. 그사이에 헨리는 디종에서 교사 자리를 구했으나 적응에 실패하고, 준이야말로 자기 글의 가장 중요한 주제가 되리라는 결론에 이르러 있었다. 마치 알베르틴(내지그 실제 모델)이 프루스트에게 그랬던 것처럼 말이다.[52]

1932년 3월에는 밀러와 닌이 연인 사이가 되어 있었지만, 준은 두 사람 모두에게 떨쳐내기 어려운 존재였다. 그 무렵 밀러는 클리시에서 친구 알프레트 페를레스와 함께 살고 있었는데, 그가 밀러에게 《파리 트리뷴Paris Tribune》의 교정 일을 주선해주었다. 그 일은 6주밖에 가지 않았고, 이후 밀러는 닌에게 생계를 맡긴 채 『북회귀선』의 집필에 전념하게 되었다. 커다란 포장지에 진행 중인 집필 계획을 써서 벽에 붙여두는 그의 습관은 이때부터 시작되었다. 그는 친구들에게 "머릿속에나 공책에 갖고 있는 엄청난 양의 글감을 어느 정도 질서 있게 보는 데 그 벽보들을 눈앞에 두는 것이 얼마나 도움이 되는지" 말하곤 했다.[53]

자신들의 삶이 허구의 가림막 없이 밀러의 작품 속에 거의 고스란히 드러난 것을 보게 된 친구들은 그의 이야기에 진실성이 없다고 항의했지만, 밀러는 (브라사이가 전하는 바에 따르면) 리얼리티가 리얼한 것은 "그것을 자유롭게 변형시키고 변모시키고 파괴하여 신화요 전설이 되게 하는 정신과 상상력 덕분"이라고

굳게 믿었다.[54]

밀러는 『북회귀선』의 초고를 1932년 여름 동안 완성하고, 그 것을 높이 평가하는 한 에이전트를 통해 '오벨리스크 프레스'라 는 작은 출판사와 출간 계약을 맺었다. 오벨리스크 프레스의 잭 커헤인은 외설 서적을 내기로 악명 높았지만 형편이 허락할 때는 진지한 작품도 냈고, 『북회귀선』의 성적으로 노골적인 대목에 별 로 겁먹지 않았다. 알프레트 페를레스의 표현을 빌리자면 "그것 은 부분 삭제가 가능한 책이 아니었고, 전부냐 아니냐의 문제였 다".[55] 그렇지만 일단 너무 길었으므로, 커헤인이 제안하는 대로 밀러는 원고를 본래의 3분의 1 정도 분량으로 줄이는 작업에 착 수했다. 결국 실제 출간은 1934년에야 이루어졌다.

그사이에 준―밀러의 표현에 따르면 "모든 위험한 바빌론 음 녀들의 여왕"[56]―은 또다시 나타나 난리를 일으켰다. 헨리는 준 이 있으면 일을 할 수가 없다며 격분했지만, 이제 준의 매력에서 벗어난 닌이 두 사람을 영구히 갈라놓는 데 일역을 했다. "그녀에 대해서는 당신 좋을 대로 해요"라고 헨리는 마침내 닌에게 써 보 냈다. "내가 당신에게 주는 선물이오."[57] 그는 런던으로 피신하려 했으나, 사실상 주머니에 한 푼도 없는 처지였으므로 부랑자로 의심되어 유치장 신세를 지다가 프랑스로 송치되었다. 결국 그는 준이 아주 떠나기까지 닌과 함께 숨어 지냈다.

준이 떠나면서 화장지 조각에 써 갈겨 남긴 글발은 이랬다. "최 대한 빨리 이혼해주길 바라."[58] 마침내, 두 사람의 결혼이 끝난 것 이었다.

실비아 비치는 헨리 밀러와 아나이스 닌이 『북회귀선』을 내줄 출판사를 찾느라 자신에게도 접근했었다고 회고했다. 그녀는 원고를 한 번 본 후, 잭 커헤인에게 가져가보라고 권했다. 그러면 "문학적 가치와 성적 기치의 결합"을 제대로 평가해주리라 생각했기 때문이다. 커헤인은 "노골적인 섹시함을 좋아했다"고 비치는 덧붙였다.[59]

그사이에도 비치가 제임스 조이스 때문에 겪는 괴로움은 심해지기만 했다. 조이스는 형편에 맞게 살라는 후원자들의 권고에 여전히 분개하여 1931년 2월 생일에는 혼자 토라져 있었다. 비치는 그의 기분을 풀어주느라 그가 좋아하는 레스토랑에서 "샴페인을 곁들인 성대한 만찬"을 열되, 참석자 모두 미리 주문을 하고 비용을 분담하게끔 했다. 그런데 접시들이 날라져 왔을 때 보니 조이스는 렌틸콩 한 접시밖에 주문하지 않았음이 드러났다. 한 초대객의 말마따나 "순 고집통 심보"를 드러내는 행동이었다.[60]

비치를 괴롭힌 것은 이런 식의 사소한 분란들이었다. 이디스 시트웰의 첫 번째 시 낭독회를 열었을 때도 그랬다. 시트웰의 친구들인 거트루드 스타인과 앨리스 B. 토클라스가 맨 앞줄에 앉았고 조이스는 좀 늦게 와서 뒷줄에 앉았는데, 그가 낭독회 중간에 내놓고 잠들어버려 모두 알아채지 않을 수 없었다. 하지만 실비아를 완전히 나가떨어지게 한 것은 평소의 끊임없는, 동시에 갈수록 도가 심해지는 요구들이었다. 1931년 여러 달 동안 노라와 함께 영국에 머물며 ("결혼과 유산상속을 위해") 정착할 집을 찾

는 동안에도, 조이스는 온갖 요구로 비치를 쉬지 못하게 만들었으며 여전히 돈을 물 쓰듯 했다. 그것만으로는 충분치 않았던지, 미국 출판사들과 『율리시스』 출간 논의를 시작하면서 비치가 대답해야 할 문의가 들어오자, 그녀가 오랜 세월 해온 역할을 깡그리 무시하고 출판업자로서의 권리에 대해서는 일언반구 없이 단순한 에이전트 취급을 했다.

마침내 비치의 헌신적인 파트너 아드리엔 모니에가 화통을 터뜨렸다. 만일 비치가 직접 조이스에게 그런 사태에 대해 따지지 않는다면 자기가 나서겠다는 것이었다. 모니에는 여러 해 동안 조이스가 실비아에게 해온 짓을 보아왔고, 그 때문에 그녀의 건강과 재정 상태가 얼마나 악화되었는지도 익히 아는 터였다. 1931년 5월 조이스가 실비아에게 저작권에 관한 편지를 보내오자("내 경우에는 항상 최대한 편의를 봐줘야 할 거요"), 모니에가 답장을 썼다. 먼저, 돈이나 성공에 무심한 조이스의 태도에는 거의 성자 같은 무엇이 있다던 앙드레 지드의 말에 반박하며 서두를 뗐다. "지드가 알지 못하는 것은 — 우리가 잘 가려왔으니까요 — 당신이 실은 정반대로 성공과 돈에 아주 집착한다는 겁니다. (……) 소문에 따르면 우리의 과도한 칭찬이 당신의 버릇을 망쳐 이젠 도대체 자기가 무슨 짓을 하는지도 모른다더군요. (……) 내 개인적인 의견으로는, 당신은 당신이 하는 짓을 아주 잘 안다는 겁니다." 그러고는 이렇게 덧붙였다. "어려운 시절이고, 최악은 아직 지나지 않았답니다."[61]

조이스는 그 편지를 무시해버렸지만, 그로 인해 순교자라도 된 양 피해 의식이 깊어졌던 것이 분명하다.[62] 그러는 동안 비치는

(헤밍웨이의 격려를 받아) 『율리시스』에 대한 "출판 및 판매의 독점적 권리"를 가진 출판업자로서 다른 출판사들의 문의에 답하기로 하여, 미국 내 저작권에 대해 자신에게 2만 5천 달러를 줄 것, 그리고 조이스의 인세로 최소 20퍼센트, 그리고 계약 즉시 조이스에게 선불금 5천 달러를 지급할 것을 요구했다. 그녀는 조이스의 린딘 에이전트에게 이렇게 썼다. "지난 세월 동안 판매를 추진하는 데 들인 시간과 비용과 노력을 감안할 때, 이것은 『율리시스』가 내게 갖는 가치를 최소한으로 평가한 조건입니다."[63] 출판업자들은 터무니없는 요구라고 웃어넘긴 반면, 조이스와 그의 가족은 실비아가 『율리시스』로 엄청난 재산을 모아 자신들로부터 감추고 있다고 믿었다.

그러는 동안에도 조이스에게는 '진행 중인 작품'(『피네간의 경야』)에 대한 출판 제안이 꾸준히 들어왔다. 그것을 출판할 권리는 비치에게 있었지만 그녀는 조이스에게 큰 출판사와 계약하는 편이 나으리라고 말했고, 그는 바이킹 출판사와 계약했다. 하지만 '진행 중인 작품'에 비해 『율리시스』의 출판권을 포기하는 것은 비치에게 훨씬 어려운 일이었다. 경제 위기가 심각해지면서 셰익스피어 앤드 컴퍼니의 매출도 급락하고 있었다. 비치는 모든 불필요한 비용을 절감하고 조수를 내보냈으며 자동차도 팔고 휴가도 취소했지만 경영난에서 벗어날 수 없었다. 사실상 유일한 수입원은 『율리시스』의 판권뿐이었다. 그녀는 (조이스의 강권으로) "상기 작품을 출판할 권리는 출판업자로부터 그녀 자신이 정하는 가격에 매매될 수 있다"라는 내용이 명시된 한 계약서를 여전히 갖고 있는 터였다.[64]

그러나 조이스는 비치가 모르게 — 그녀가 판권을 포기하지 않는 데 화가 나서 — 랜덤 하우스와 막후교섭 중이었고, 파리에 있는 한 친구를 시켜 날마다 비치를 찾아가『율리시스』미국판의 필요를 말하며 조르게 했다. "나는 그렇게 은밀한 조종에 능한 사람은 본 적이 없다"라고, 비치는 훗날 회고록의 미발표 부분에서 조이스에 대해 썼다. "그가 다른 사람들을 조종하는 것을 볼 때는 그저 무해한 장난으로 여겼지만, 화살이 내게 돌아오자 더 이상 웃을 수 없었다." 조이스가 보낸 사람이 그녀에게 당신이 상상하고 있는 권리를 포기하라고 종용하자 비치는 반문했다. "그럼 우리 계약은 어쩌고요? 그것도 상상인가요?" 그러자 상대방은 이렇게 응수했다. "당신의 계약이라는 건 존재하지도 않아요." 그녀가 문제의 계약서를 꺼내 보여도 그는 "당신은 조이스에게 방해만 되고 있어요"라고 대꾸할 뿐이었다.[65]

비치는 어이가 없어서 조이스에 전화해『율리시스』에 대한 일체의 권리를 내주고 말았다. 1932년 초 조이스의 쉰 번째 생일에, 그의 출판업자로 재계약을 하면서 그에게『율리시스』에 대한 일체의 권리를 양도한 것이다. 일종의 생일 선물이었다. 정확히 10년 전『율리시스』초판본이 생일 선물이었듯이 말이다.[66] 그녀는 사람들 앞에서나 심지어 출간된 회고록에서도 그에 대한 서운함을 드러내지 않았으나, 비록 공개적인 절연은 아닐지언정 그들의 우정이 끝난 것은 분명했다.

『율리시스』미국판이 나오자 조이스는 비치에게 자신이 이미 랜덤 하우스로부터 4만 5천 달러를 받았으며, 그녀에게 아무런 금전적 의무를 지고 있지 않다고 말했다. 그녀는 "제임스 조이스

와 함께, 또는 그를 위해 일한다는 것은 내게 그저 즐거움, 무한한 즐거움이었고, 이익은 그의 것이었다"는 것을 진작에 깨달은 터였다.[67]

편이 갈리다

1933

1930년대 초 언젠가, 앙드레 말로는 한 레스토랑에서 앙드레 지드를 만났다. 작가 장 지오노, 피에르 드리외라로셸 등이 함께 한 자리였다. 말로와 드리외가 논쟁을 시작했다. "아주 지적인" 논쟁이었다고 장 지오노는 훗날 회고했지만, 그 입씨름은 무려 여섯 시간 동안이나 계속되었고, 나중에 지오노는 지드에게 자기는 한마디도 알아듣지 못했다고 말했다. 지드는 지친 듯 대답했다. "나 역시 모르겠더군." 그러고는 이렇게 덧붙였다. "내 생각엔 그 친구들도 알 것 같지 않은데."[1]

그 무렵 파리에서는 그런 식의 열띤 토론이 무수히 벌어졌다. 주로 카페와 레스토랑이 무대였고, 지식인들은 거의 모든 것에 대해 토론을 벌였지만 특히 정치가 화제였다. 1933년 초 히틀러가 독일 총리가 되자 일대 논란이, 특히 정치적 좌익 사이에서 터져 나왔다. 극우 쪽에서는 논쟁하기보다 완력을 써서 쓸데없는 논전을 끝내고 공화국을 전복시켜 막강한 일인 통치나 아니면

(악시옹 프랑세즈에서 바라듯이) 왕정 체제로 대치하는 편을 원했다.

히틀러는 총리 취임 후 한 달도 채 못 되어 의사당 화재 사건이 일어나자 이를 공산주의자들 탓으로 돌리며 강력한 독일 공산당을 해체하고 자기 권력을 공고히 할 빌미로 삼았다.² 그해 가을, 그는 의회를 해산시키고 독일을 국제연맹 및 제네바 평화 회담에서 탈퇴시켰다. 일본은 만주 침공에 대해 제재를 가한 국제연맹에서 이미 탈퇴한 터였다. 그해 여름 런던에서 열린 세계 경제 회담의 실패가 여실히 보여주듯이 참가국 중 어느 나라도, 다른 일은 고사하고 대공황에 대처하기 위해서조차 협력할 수 있을 것 같지 않았다.

프랑스 전역에서 파업이 일어나기 시작했다. 처음에는 섬유 노동자들이, 그다음에는 광부들이, 또 그다음에는 농민들이 격렬한 시위를 벌였다. 극우 연맹들은 나날이 회원 수가 늘어났고, 사방에서 속출하는 위기 가운데 투쟁할 준비가 되어 있었다. 파리에서 극우는 길거리에 나와 대개 좌익 공산주의자들과 싸움을 벌였고, 파리 경시청장 장 시아프가 이끄는 경찰은 주로 좌익 선동자들의 머리통을 박살 냈다. 그들에 대한 시아프의 경멸은 이미 호가 나 있었다.

이런 북새통 가운데 평화운동도 점차 견인력을 더해갔다. 히틀러가 권좌에 오른 지 불과 며칠 만에 학생들의 권위 있는 토론 모임인 옥스퍼드 유니언*은 어떤 상황에서도 왕이나 조국을 위한 싸움에 무기를 들지 않겠다는 데 표를 던졌다. 파리의 신문들은 이런 태도를 적극 지지했다.

이 모든 난리에도 불구하고 히틀러의 조직은 포효를 계속했고, 극동에서는 일본이 이미 만주를 삼킨 뒤 중국 북부로 요란하게 쳐들어가고 있었다.

~

히틀러가 권좌에 오른 직후, 시인 브라이어는 마지막으로 베를린을 방문했다. 그녀는 "사나운 얼굴들과 움켜쥔 주먹들"을 보았고, 한 친구의 여학생 딸이 "내[브라이어]가 머물던 곳 근처의 보도에 20분이나 엎드려 있는 동안 두 정치 패거리가 그녀의 머리 위에서 총격전을 벌였다"는 말을 듣고 경악했다. 브라이어와 몇몇 친구는 어느 날 밤 히틀러의 갈색 셔츠단**과 직접 맞부딪히는 무시무시한 경험도 했다. "누구냐? 어딜 거는 거냐?"라고 그들은 물었다. 다행히도 더 이상 문제가 생기기 전에 버스가 도착했지만, 폭력은 그 가능성만으로도 실제 상황 못지않게 무서웠다. 특히 "사람들이 서로에 대해 수군거리기 시작할 때는" 그랬다. 친구 내지 지인은 어느 편에 서 있는지?[3]

브라이어의 정신분석의는 보스턴으로 피신했다. "그것은 그의 삶의 핵심을 이루던 언어 및 문학으로부터의 단절을 의미했다"라고 그녀는 서글프게 말했지만, 달리 어쩔 수 없었다. 불안한 상황

*
1823년 옥스퍼드시에서 결성된 학생 토론 모임. 옥스퍼드 학생들이 주를 이루었지만 대학에 속하지 않은 독립적인 집단이었다.

**
무솔리니가 이끄는 파시스트당의 검은 셔츠단을 본떠 창설된 나치스의 준군사 조직. 돌격대Sturmabteilung, 줄여서 SA로도 불린다.

에서는 그것이 현명한 행동이었다. 게다가 그만이 아니었다. "철도역은 그나마 형편이 괜찮은 피난민들로 가득했다"라고 그녀는 썼다. 떠나는 무리는 꼭 부자도 아니었고 모두 유대인도 아니었지만, "평화롭게 삶을 마치기 위해" 독일에서 벗어나고 싶다는 공통된 바람을 갖고 있었다.[4]

독일 귀족인 하리 케슬러 백작은 1933년 4월 1일 일기에 이렇게 썼다. "[독일에서] 가공할 유대인 배척이 시작되었다." 5월 5일에는 "이 범죄에 가까운 광기"에 대해 언급하며 또 이렇게 쓴다. "이것은 위대한 국가가 일찍이 저지른 가장 끔찍한 자살행위다." 케슬러는 제1차 세계대전에서 독일군 장교로 복무한 후 평화주의자에 열렬한 국제연맹 지지자가 되어 있던 터라 난민들에 대해 들려오는 자세한 소식들에 연일 경악했다. 나치의 사고방식에서는 "명백한 사디즘이, 유혈과 고통에 대한 병적인 쾌감이 중요한 역할을 한다"고 그는 결론지었다. 결국 그 모든 것은 "고문을 가하는 데서 느끼는 병적인 권력의 쾌감"으로 귀결되는데, 그런 증상이 "갑자기 수십만 명의 사람들에게서 활발해졌다"는 것이었다.[5]

케슬러는 그해 3월 자신의 사회주의 성향이 히틀러 친위대*의 감시망에 걸려들었음을 알아채고 재빨리 베를린을 떠나 파리로 온 터였다. 도중에 바이마르에 있던 집에 들른 그는 기차역에서 겁에 질린 늙은 짐꾼으로부터 "바이마르도 사태가 심상치 않

*
히틀러를 호위하는 나치당 내 조직. 흔히 SS(Schutzstaffel의 약자)로 불린다. 국가 내외의 불온분자를 적발, 감시, 체포, 수용하는 부서로 발전했으며, 유대인 학살에도 관여했다.

다. (……) 나치 돌격대가 사방에 깔려 있어서 아무도 입도 뻥긋 못 한다"라는 말을 들었다. 파리에 온 케슬러는 안전하게 독일로 돌아갈 가망이 없음을 깨달았다. 하인이 배신하여 그의 소지품을 훔치고, 그에 관해 "극도로 불리한 정보들"을 나치에 제공했던 것이다.[6]

"그렇게 그들은 도착했다"라고, 케슬러의 전기 작가는 그해 봄 파리로 밀려든 난민 행렬에 대해 썼다. "어떤 이들은 배의 선실에 실을 트렁크들을 가지고 1등석으로 왔고, 어떤 이들은 거의 모든 것을 잃고 아슬아슬하게 몸만 빠져나왔다."[7] 그중에는 은행가, 출판업자, 언론인, 작가, 철학자, 평화주의자, 정치가(사회주의자, 공산주의자, 자유주의자) 그리고 특히 유대인들이 있었다. 전혀 정치적이지 않은 유명 인사들도 그저 유대인이라는 사실만으로 위험에 처했으니, 유명한 지휘자 브루노 발터는 폭력의 위협하에 라이프치히, 프랑크푸르트, 베를린 등지에서 공연을 취소당했고, 알베르트 아인슈타인도 베를린 과학 아카데미에서 강제 탈퇴 당했다(지드가 아인슈타인에게 콜레주 드 프랑스의 교수직을 얻어 주려 했으나, 프린스턴에서 먼저 그를 초빙해 갔다).

"지성의 결여야말로 히틀러 체제의 가장 끔찍한 것"이라고 케슬러는 그해 10월 일기에 적었다. "하지만 당분간은 지식인들이 어떻게든 피신할 수 있는 곳에서 자리 잡는 것밖에 달리 아무것도 할 수가 없다."[8]

처음에는 파리가 그런 피난처가 되어줄 듯했다. 1933년 말까지 2만 명 이상의 독일인이 독일을 떠나 프랑스로 왔고, 1930년대 말까지는 5만 명 이상이 파리를 경유해 다른 나라로 갔다. 1933년

부터 매년 8천 명가량이 파리에 정착했는데, 그중 3분의 1은 유대인이었다. 적어도 1938년까지는 그 정도였으나, 이후 수가 급증하게 된다.[9]

비교적 큰 수는 아니었지만, 정치적으로나 문화적으로나 이들의 영향은 매우 컸다. 1933년부터 1939년 사이에 파리에서 독일계 유대인 이주자들이 낸 책들(약 300권과 수십 편의 기사들) 대부분은 사회주의든 공산주의든 좌익 시각을 담고 있었는데, 나치 희생자들에 대한 최초의 동정심이 사그라들기 시작하자 보수주의자들은 적개심을 품고 유대인들의 '난입'이라는 부정적인 이미지를 불러내기 시작했다. 사실 유대인 난민들의 대부분은 독일인이 아니었을뿐더러 대체로 평화주의자들이었다. 하지만 이런 사실도 프랑스 보수주의자들에게는 전혀 고려되지 않았다. 아인슈타인 또한 유대인에 좌익 가치를 수호하는 평화주의자였으니, 그 시절 파리에 정착했다 하더라도 그리 편치는 않았을 것이다.

유대인이자 사회당 지도자였던 레옹 블룸에게도 힘든 시절이었다. 오랜 세월 평화주의를 지지해왔음에도, 그는 이제 유대인에 반파시스트이니 분명 전쟁을 원하리라는 억측하에 우익으로부터 공격받고 있었다. 동시에 그가 속한 사회당 내에서도 그가 정부와 연대하지 않는 데 대해 공개적으로 비판하는 목소리가 높았다. 그의 입장에서는 정부가 너무 보수적이라 줄곧 참여를 거부해온 터였다. 결국 1933년 여름 사회당은 분열되었고, 마르셀 데아가 이끄는 반反블룸 분파는 신사회주의자들로 자처했다.

블룸은 데아가 표방하는 행동주의가 일종의 파시즘이라 생각했다. 데아는 노동자를 위해 행동하는 국가, 사회민주주의를 표방하되 강력한 국가를 주창했다. 데아의 지지자들은 권위주의적 국가가 대중에게 어필하는 이유를 이렇게 설명했다. "파시즘의 힘은 필요성에서 나온다. (⋯⋯) 강한 국가, 질서 있는 국가에 대한 필요성 말이다." 이런 시각에서 보면 그런 정부가 가져올 수 있는 폐단은 문제 되지 않았다. 데아의 또 다른 지지자는 이렇게 반문하기도 했다. "세계의 조직이 왜 꼭 자유와 정의에 기초해야 하는가?"[10]

블룸은 반대자들이 우익 언론에서나 나올 법한 반유대적 비방으로 자신을 공격하는 것을 듣고 경악했다. 그는 사회당의 존재 이유는 물론이고 프랑스 사회주의의 장래까지도 위협받고 있다고 보았다. 특히 살벌했던 어느 장광설을 듣다 말고 그는 비통한 어조로 말허리를 잘랐다. "내가 얼마나 주의 깊게 당신 말을 경청하는지는 잘 아실 겁니다. 하지만 고백건대 나는 경악을 금할 수 없습니다!"[11]

결국, 연단에서 두 시간이나 포효한 끝에 블룸은 징계 사유를 들어 신사회당 당원들에 대한 불신임을 얻어냈고, 그 직후 그들은 탈당했다. 의회 상하원의 여러 의원들이 속해 있던 이 신당은 전국적 정치 무대에서 아주 무시할 만한 수준은 아니었지만 그래봤자 당원 수 2만여 명에 그쳤다. 이들은 비시정부가 들어서기 전까지 이렇다 할 역할을 하지 못했다.

블룸이 옳았다. 데아와 그의 추종자 다수는 순순히 파시즘을 받아들였고, 프랑스가 독일에 점령된 동안 부역자가 되었다.

경제 대공황의 여파가 밀려오고 히틀러의 독일이 승승장구하는 동안 프랑스에서는 무엇인가 강력한 움직임이 일어나고 있었다. 독일이 독재 통치하에서 재무장하고* 점차 강성해지는 반면, 프랑스 정부는 여전히 나약하고 분열되어 있었다. 히틀러는 자국의 이익을 위해 필요한 모든 일을 하는 듯이 보였고, 프랑스인들 중에는 아직 패전이나 심각한 실업을 겪지 않았음에도 이웃 나라 독일을 부러워하는 이들이 — 특히 중산층에는 — 많았다.

파시즘은 프랑스 중산층뿐 아니라 지식인들에게도 호소력을 발휘했다. 특히 피에르 드리외라로셸 같은 이들이 대표적이었으니, 그는 한때 프랑스 공산당에 심취했던 터였다. 독일 공산주의자들은 의사당 화재 사건 이후 히틀러로부터 큰 타격을 입었고, 프랑스 공산당은 1920년대를 보내는 동안 모스크바에서 내려온 당의 노선 — 프랑스 내부 현황에 속수무책이거나 아니면 아예 무관심한 듯한 — 을 따르는 데 어려움을 겪으며 약해져 있었다.

1930년대 초 프랑스 공산주의자들은 대체로 열렬한 반파시스트요, 그 못지않게 열렬한 평화주의자들이었다. 당에 협조하느라 곤경에 빠졌던 한 줌의 초현실주의자들은 1933년 앙드레 브르통

*
베르사유조약은 독일의 무장을 금지했으나, 독일은 비군사 조직들로 위장하여 군대 양성을 계속했다(1931년 독일의 재무장을 폭로·고발한 카를 폰 오시에츠키는 1935년 노벨 평화상을 수상했다). 히틀러는 집권 후 재무장에 적극 나섰고, 1933년 10월 국제연맹에서 탈퇴한 뒤 1935년 3월에는 독일 재무장을 선언, 징병제를 재도입하게 된다.

과 폴 엘뤼아르가 공산당 수하의 '혁명 작가 및 예술가 연합'에서 탈퇴하자 그 뒤를 따랐다. 두 사람은 당의 반전운동을 계급 전쟁에 대한 배신이라 부름으로써(인쇄물로 찍어냄으로써) 용서받을 수 없는 죄를 저지른 터였다. 특히 브르통은 이제 확고하고 다루기 힘든 적이 될 것이었다.

하지만 스탈린이 당원들을 대거 추방, 투옥, 제거하며 당 조직에 대한 철권통치를 시작하는데도, 갈수록 많은 프랑스 지식인들이 좌경화되어갔다. 피에르 드리외라로셸이 정치적 중도를 넘어 공산주의를 버리고 파시즘으로 기울 때에도 그의 동료이자 초현실주의의 지도자였던 시인 루이 아라공은 더욱 확고하고 광신적인 당원으로서의 입지를 굳혀갔다. 아라공의 공산당 맹신은 1932년 소련 방문 동안 공고해져서, 이후 그는 「붉은 전선Front rouge」이라는 선동적인 시를 쓰기도 했다. 그 시에서 그는 "경관들을 죽여라 동무들이여, 경관들을 죽여라"라고 외치기까지 하여 프랑스 당국과 심각한 마찰을 빚었다.[12] 초현실주의자 친구들이 적극적으로 나서준 덕분에 기소는 면했으나, 공산당이 계속 상황을 복잡하게 만들어 결국 아라공은 브르통과 결별하고 초현실주의를 떠났다. 그 후 아라공은 공산당 기관지 《뤼마니테》에 기고하기 시작했고, 동시에 혁명 작가 및 예술가 연합을 위해 매진했다.

앙드레 지드가 소련에 대해 갈수록 공감을 보인 것도 이 시절의 분위기를 잘 드러낸다. 1933년 5월 지드는 일기에 "히틀러가 의회에서 썩 훌륭한 연설을 했다. 만약 히틀러주의가 다른 방식으로 알려지지 않았다면, 단순히 받아들일 수 있는 것 이상이 되었을 터이다"라고 쓰기는 했지만, 그러기에 앞서 한동안은 러시

아에 대해 관심을 보였고 열광하기도 했었다. 1931년 일기에는 이런 내용을 쓴 적도 있었다. "내 온 마음은 이 거대하고 그러면서도 전적으로 인간적인 과업에 박수를 보낸다."[13]

1925년에서 1926년 사이 약 10개월에 걸친 콩고 여행 이후 지드는 자신이 목도한 거대한 병폐를 바꾸는 데 있어 개인이 할 수 있는 일이 얼마나 되겠는가를 묻기 시작한 터였으며, 1930년대가 시작되면서 그의 일기는 그가 해결되기를 바라고 믿었던 것에 대해 나날이 커가는 기쁨을 보여준다. 1931년 7월에는 "러시아에 대한 애정을 소리쳐 외치고 싶다"면서 소련의 5개년 계획에 열광했다. 그는 "종교 없는 국가, 가족 없는 사회가 생산할 수 있는 것"을 보기를 열망했으며, (자신의 경험을 돌아보면서) "종교와 가족은 진보를 가로막는 최악의 적들"이라고 덧붙였다. 1932년 말에는 또 이렇게 썼다. "나는 소련에 대한, 그것이 우리 눈과 마음에 나타내는 모든 것에 대한 —비록 아직 결함투성이라 하더라도 — 내 공감을 있는 힘껏 크고 분명하게 선언해왔다." 그가 신기루에 속고 있다고 말하는 이들에게는 이렇게 대답했다. "신기루라고. (……) 그것이 현실이 되도록 소원하기 위해서는 내가 있는 힘을 다해 열렬히 바라보는 것으로 족하다."[14]

하지만 지드의 싹트는 정치적 관심에는 부정적인 이면이 있었으며, 자신도 그 점을 분명히 의식하고 있었다. 즉, 그것은 "겁날 만큼 나를 문학에서 멀어지게 한다"고 그는 일기에 털어놓았다. 그는 일기를 쓰는 것조차 지겨워졌으며, 때로는 "내가 말하려는 모든 것이 이미 다 말해진 듯" 느끼기도 했다. "현재 일어나고 있는 일들, 특히 러시아 상황에 대한 지나치게 예민한 관심이 내 마

음을 문학적 관심에서 떠나게 한다"는 것이었다.[15] 한편 러시아도 프랑스 공산당도 그의 관심에 무심하지 않았으니, 그들은 지드가 어떤 대어인가를 십분 의식하고 있었으며 따라서 그의 수용적인 태도를 눈여겨보았다. 그를 어떻게 끌어들이는 것이 가장 효과적이겠는가?

당에서는 이제 헌신적인 당원이 된 루이 아라공에게 그 일을 맡겼다. 지드의 소설 『교황청의 지하실』을 영화로 만들면 어떨지? 아라공은 작품의 반가톨릭 정서를 한층 더 부각시키기 위해 몇 가지 수정할 사항을 제안하며 그의 의중을 떠보았다. 지드는 그 제안에 질겁하며 거절했다. 당은 물러서지 않았으니,《뤼마니테》는 지드에게 『교황청의 지하실』을 자기네 지면에 연재하도록 설득했고, 지드의 수락을 받기는커녕 그에게 고려할 틈도 주지 않은 채 이를 큰 사진과 함께 대대적으로 선전했다. 어쨌든 연재가 시작되는 호가 이미 인쇄에 들어간 터라 거절하기에는 때가 늦었다는 것이《뤼마니테》의 입장이었다.

그사이에 지드는 혁명 작가 및 예술가 연합 대회에서 의장을 맡을 기회를 거절했는데, 그러다 보면 "다시는 글을 쓸 수 없게" 되리라는 이유에서였다. 하지만 이 또한 소용이 없었다. 이번에도 그는 거절하기에 너무 늦었다는 대답을 들었다. 모든 포스터가 인쇄되었고, 그대로 따르지 않으면 노골적인 배신까지는 아니라 해도 직무를 유기하는 형국이 되리라는 것이었다. 그는 굴복했다. 뒤이어 그로서는 황당하게도, 자신이 프랑스 대표 중 한 사람으로 유럽 반파시스트 대회에 참석하게 되리라는 사실을《르 탕》의 기사를 읽고서야 알게 되었다. 1933년 6월 6일 일기에 지

드는 짜증스럽게 적었다. "내가 그 대회 참석을 받아들였다는 것은 나 자신도 놀란 일이었음을 지적해둔다. 절대 거부라는 내 대답이 '너무 늦게 도착했다'는 것이다." 설상가상으로 그는 그 착오를 시정하는 것이 단순히 굴복하고 받아들이는 것보다 훨씬 더 골치 아픈 일임을 깨달았다. "그러자면 나로서는 그저 속하기를 원치 않는 모임에서 마치 '탈퇴'하는 것처럼 보이게 될 터이다."[16]

얼마 안 있어 그는 한 공산주의 아마추어 극단이 『교황청의 지하실』을 무대 공연으로 만드는 작업에 끌려들게 되었으며(극단 대표가 "어찌나 열성적인지 결국 나도 굴복하고 말았다"),[17] 다가오는 반전·반파시즘 세계 청년 회의의 명예 의장 다섯 명 중 한 사람으로 자신의 이름이 홍보되고 있음을 알게 되었다. 계속하여 이 대회 아니면 저 모임이었고, 지드는 일기에서 이렇게 신세타령을 했다. "이러니 어떻게 차분한 마음으로 일을 하겠는가? 영영 다시 글을 쓰지 못할 것만 같다."[18]

그해 6월 일기에도 항변은 거듭되지만("나는 정치에 대해 아무것도 모른다. 정치라는 것은 발자크 소설 정도로만 내 관심을 끌 뿐이다"), 지드는 이제 문단에서 철저한 공산주의자로 여겨지고 있었다. "나를 공산주의로 이끈 것은 마르크스가 아니라 복음서다"라고 그는 항변했으나,[19] 그가 알고 지내는 반공주의자들에게는 그게 그거였다. 그중에서도 왕립 문학협회*는 그해 11월 지드의 회원 자격을 박탈했다. 이유를 묻는 것은 부질없는 일이었다.

* 1820년 영국 왕 조지 4세가 설립한 문인협회. 프랑스의 아카데미프랑세즈에 상응한다.

~

지드와 때를 같이하여, 말로도 공산주의 진영에 끌렸고 또 끌려가고 있었다. 정식 당원이 되는 것은 내키지 않았지만 그쪽으로 마음이 기우는 것은 어쩔 수 없었다. 극동이 불길에 싸이던 무렵 파리로 돌아온 그는 『인간의 조건 *La Condition humaine*』을 써서 마침내 탐내던 공쿠르상을 수상했다. 이 소설은 상하이에서 공산주의 봉기가 실패로 돌아가는 상황에 연루된 개인들에 관한 것이었는데, 말로가 실제로 중국에서 그런 사건들을 겪었는지 여부는 문제 되지 않았다. 그는 인물들이 처한 혼돈스러운 세계를 생생히 그려냈고, 작품의 성공은 그를 일약 문단의 스타─소련이 구애하고 싶은 스타로 만들기에 족했다.

그 구애를 덥석 받아들일 마음은 없었지만 말로도 이를 반기기는 했다. 아내 클라라가 유대인이었으므로, 그는 독일 나치즘의 위협에 예민했고 나치즘에 반대하는 쪽에 서기를 원했던 것이다. 나치는 이미 책들을 불사르고, 유대인 가게들에 대한 불매운동을 벌이는가 하면, 반대자들을 수천 명씩 체포하고 있었으며, 3월에는 다하우에 독일 최초의 정치범 수용소를 연 터였다. 아직 유대인 말살을 위한 수용소는 아니라 해도, 조만간 닥칠 사태의 불길한 조짐이었다.

한 전기 작가에 따르면, 말로는 지드가 그해 봄 혁명 작가 및 예술가 연합 대회의 의장직을 맡도록 설득하는 일에 관여했다고 한다. 지드는 처음에는 내켜하지 않았지만, 그래도 그 대규모 행사를 훌륭하게 주재했던 것으로 보인다. 하지만 아마 대회에서 가

편이 갈리다 ～ 1933

장 기억할 만한 순간은 말로가 특유의 극적인 몸짓으로 주먹을 처들며 이렇게 외친 때였을 것이다. "만일 전쟁을 해야 한다면, 우리가 마땅히 있을 자리는 붉은 군대입니다!"[20]

말로는 한때 이렇게 말한 적이 있었다. "열여덟 살에서 스무 살 사이에, 인생이라는 장터에서 가치 있는 것은 돈이 아니라 행동으로 사야 한다. 대개의 사람은 아무것도 사지 않는다."[21] 말로는 이미 행동하는 인간이라는 평판을 얻고 있었다. 그러나 무대 뒤에서는 클라라와의 결혼 생활이, 딸(그들의 로맨틱한 첫 이탈리아 여행을 기념하여 플로랑스[피렌체]라 이름 지은)이 태어났음에도 불구하고 파탄에 이르러 있었다. 클라라는 수많은 위기 가운데 그녀 나름의 방식으로 의리를 지키기는 했지만, 자신이 결혼한 남자에게 갈수록 정이 떨어졌다. 반면 말로에게는 결혼 생활보다도 문학적 성공이, 또 그것이 모험가요 영웅이라는 자신이 가장 동경하는 이미지를 만들어낼 가능성이 더 중요했다.

～

샤를로트 페리앙은 1932년 혁명 작가 및 예술가 연합이 창설된 직후에 가입했다. "여기에는 작가, 시각예술가, 음악가 등과 영화 및 연극에 종사하는 사람들이, 제각기 정치적 견해는 달라도 프랑스 문화를 옹호하고 풍부하게 하겠다는 결심으로 한데 모였다." 특유의 열정을 가지고 그녀는 또 이렇게 덧붙인다. "황금시대가 손만 뻗치면 닿을 거리에 있었고, 그것이 우리 모두를 밀고 나가는 힘이었다. 프랑스 공산당이 주축이 되었으니, 그것은 우리로 하여금 진보를 위해 싸울 뿐 아니라 전쟁과 파시즘에 저

항하게 만들었다."[22]

다른 사람들은 히틀러에 대해 좀 더 양가적인 반응을 보였다. 장-폴 사르트르와 시몬 드 보부아르는 단연 좌익 성향이었지만 직접 관여하는 것은 삼가고 있었다. "우리는 스타비스키 사건*에 대해 그저 그런 관심밖에 없었다"라고 보부아르는 회고했다. "그 시절 사르트르는 두어 차례 공산당에 가입할까 생각하기도 했다." 하지만 두 사람은 "우리에게는 우리 할 일이 있고, 이는 공산당 가입과 양립할 수 없는 것"이라는 결론을 내렸다.[23] 훗날 사르트르는 1939년까지 스스로를 "사회에 아무것도 빚지지 않았으며 더욱 중요하게는 사회가 자신에게 아무런 위력도 갖고 있지 않으므로 사회에 반대하는 '단독자'"로 여기고 있었다고 주장했다. 그는 한 전기 작가에게 자신이 "1939년 벽들이 무너지기까지 그 생각에서 벗어나지 못했다"고 말했다.[24] 보부아르는 (전후의 회고적인 입장에서) "우리가 어떻게 그 모든 것을 그토록 차분하게 지켜보며 방관할 수 있었는지 이제 와서 생각하면 놀랍다. 물론 분노하기는 했다. (……) 하지만 히틀러의 행동이 세계에 의미하는 위협에 맞서기를 거부했다"라고 썼다. 또한, "우리는 우리 어깨를 역사의 바퀴에 끼워 맞추지는 않았지만, 그것이 옳은 방향으로 돌고 있다고 믿기를 바랐다"라고 덧붙였다.[25]

그즈음 사르트르는 말로의 작품, 특히 『인간의 조건』에 공감했고, 그것이 사회에 참여하되 단독자로서의 개인이라는 이상을 단

*
본서 206-210쪽 참조.

적으로 나타내고 있다고 보았다. 즉, 불합리한 제멋대로의 세계에서 행동함으로써, 또는 행동하지 않음으로써 자기 자신을 만들어가는 사람 말이다. 사르트르와 보부아르는 따로 또 같이 삶을 이어가며 규칙적으로 만나고 함께 여행했다. 이제 그들은 파리로부터, 그리고 상대방으로부터 적절한 거리에 있는 학교들에서 각기 가르치고 있었다. 하지만 그 시절은 오래가지 않았다. 현상학을 공부하기 위해 베를린 소재 프랑스 연구소의 연구 장학금을 신청했던 사르트르가 1933-1934년도 장학금을 받게 된 것이다. 그의 출발에 앞서 여름 동안 두 사람은 함께 이탈리아를 여행했는데, 어디를 가나 무솔리니의 검은 셔츠단이 있었고, 로마에서는 그로 인해 약간의 어려움도 겪었다.

사르트르가 베를린에 가보니, 동료 프랑스 학생들은 나치즘이나 히틀러를 경멸하는 분위기였다. 독일의 학자와 예술가들은 이미 떠났고, 나치의 반유대주의가 판을 쳤으며, 최근의 뉘른베르크 전당대회*에서는 30만 명의 갈색 셔츠단이 의기양양한 히틀러 앞을 행진했는데도 말이다. 프랑스 학생들 또한 프랑스 좌익이 그랬듯 모두 (보부아르의 표현을 빌리자면) "히틀러주의는 언제고 붕괴할 것"이고 뉘른베르크 전당대회는 "집단 히스테리의 일시적 발작 탓"이라 여기고 있었다.²⁶ "1933년은 천년 묵은 상황의 재연일 뿐이다. 독일제국이라는 개념은 (……) 우리와 함께 만천하에 천명되었다"라는 히틀러 자신의 믿음에 불구하고 그랬

*
1923년 이후 뉘른베르크에서 매년 개최된 나치당 전당대회로, 1933년 히틀러가 총리가 된 후 대대적인 전당대회가 열렸다.

다.[27] 진짜 위협은 히틀러가 아니라는 데 사르트르와 보부아르는 의견을 같이했다. 진짜 위험은 프랑스 우익 진영에 일어나고 있던 패닉이었다.

그러는 사이, 사르트르는 자신의 "일은 글을 쓰는 것이며, 글쓰기는 결코 사회적 행동이 아니다"라고 굳게 믿고 있었다.[28]

~

1933년 바우하우스가 나치의 압박을 못 이기고 문을 닫았다. 바우하우스는 전후에 발터 그로피우스가 설립한 독일의 모더니즘 미술, 디자인 및 건축 학교로, 1930년 이후로는 그로피우스 못지않게 유명한 미스 반데어로에에 의해 운영되고 있었다. 바우하우스를 문 닫게 한 것은 모더니즘을 향한 주먹질이나 다름없었다.

히틀러와 그의 추종자들은 바우하우스 스타일(파울 클레, 바실리 칸딘스키 등도 교수진에 속했다)이나 그 정치적 입장을 마뜩잖게 여겼으니, 나치는 그것을 '문화적 볼셰비즘'으로 간주했다. 미스는 바우하우스를 사유화함으로써 보호하려 애썼지만, 히틀러 체제는 어떤 좌익 모더니스트의 헛소리도 용납하지 않으며 비非독일적인 것이라 낙인찍어 문을 닫게 했다. 미스는 1937년 독일을 떠나 미국으로 망명했고, 그로피우스도 잠시 영국에 머물다가 같은 해에 미국으로 건너가게 된다.

르코르뷔지에는 프랑스에 있었으므로 독일의 동료들처럼 직접적인 위협을 받지 않았으니, 그의 정치적 입장은 다른 사람들이 자기를 어떻게 대접하느냐에 따라 오락가락했다. 1933년 레지옹 도뇌르 훈장 수여 제안을 "나와 정반대 입장인 사람들[미술 아

카데미 사람들]과 같은 반열에 드는 것"을 원치 않는다는 이유로 거절하기는 했지만, 그는 자신이 우익 못지않게 좌익에게도 두들겨 맞고 있다는 사실을 강하게 의식하고 있었다. 그는 한 친구에게 보내는 편지에 이렇게 썼다. "여기 파리에서나 또 모스크바에서나, 《뤼마니테》는 나를 천박한 부르주아로 몰아세우고 있어. 《피가로Le Figaro》와 히틀러는 나를 볼셰비스트로 취급하고."

그즈음 르코르뷔지에는 미술 아카데미의 전통주의자들(그는 이들이 함께 짜고서 그를 국제연맹 공모전에서 떨어뜨렸다고 믿었다)뿐 아니라 1932년 모스크바의 인민 궁전 건설 공모전에서 후보에도 들지 못하자 소비에트연방에 대해서도 반감을 품었다. 1928년 모스크바의 소비조합 본부[첸트로소유즈] 설계로 성공을 거둔 후로 한때는 소련에 대해 어느 정도 호의적인 입장이었지만, 이제 완전히 반소비에트주의자가 되어서 스탈린에게 직접 항의를 타전하기도 했다. "나는 건축가요 도시계획가이며 앞으로도 그럴 작정입니다. 그것이 가져올 모든 결과를 감수하고서 말입니다."[29]

르코르뷔지에는 가상의 적을 지어낸 것이 아니었으니, 우익 쪽 사람들이 ㄱ의 가상 매서운 적들이었다. 그중에서도 샤넬의 연인 폴 이리브가 대표적이었다. 샤넬과 이리브의 약혼설이 사실무근이든 아니든, 1933년 중반에 그 두 사람이 연애를 시작한 것은 틀림없는 사실이었다. 이리브는 이미 아내와 헤어진 터였고, 샤넬은 이리브의 신문 《르 테무앵Le Témoin》의 복간을 지원하기로 약속했었다. 이 주간지는 발행되는 2년 동안 이리브의 극단적인 내셔널리스트 엘리트주의, 반유대주의, 반볼셰비즘을 공표하는 확성기 역할을 했다. 그는 그 모든 것을 프랑스 미술, 패션, 디자인

등에 일어나고 있는 변화에 대한 경고와 뒤섞어 내보냈다. 이리브는 모더니즘의 유행이 외국인들 탓이라며, 르코르뷔지에와 피카소, 그로피우스 등을 편리한 표적으로 삼아 그들이 프랑스의 정체성 자체를 위협하고 있다고 공격하고 "프랑스를 다시 프랑스답게 만들자"는 운동의 필요성을 역설했다.[30]

콜레트는 이리브를 "마귀 같다"고 했고[31] 다른 사람들도 그를 좋아하지 않았지만, 샤넬은 자신의 연인뿐 아니라 그의 신랄한 세계관도 끌어안았다. 그 세계관은 여러 모로 그녀 자신의 세계관을 보완하고 또 강화해주는 것이었다. 다만 샤넬답지 않았던 것은, 그녀를 지배하려는 이리브에게 그토록 금세 굴복하고 그에게 한동안 사업 경영까지 맡겼다는 사실이다. 이리브는 사업을 경영해본 적이 없었고 그 방면에 전혀 무지했음에도 스스로는 잘 안다고 생각했던 것 같다. 당연히 경영은 엉망이 되어, 샤넬은 자신의 향수 제국을 되찾느라 꽤 힘든 시간을 보냈다.[32] 결국 샤넬 향수 회사 이사진의 대다수가 이리브를 이사진에서 내보내는 데 찬성표를 던졌으며, 1934년에는 샤넬을 사장직에서 해임했다.

1년 후 이리브가 심장마비로 갑작스러운 죽음을 맞이하자 샤넬은 충격에 빠졌지만 또다시 자기 인생의 고삐를 틀어쥐었다. 훗날 그녀는 폴 모랑에게 이렇게 이야기했다. "나는 폴을 아주 좋아했지만, 그는 내가 알고 지낸 가장 복잡한 사람이었어요. 그는 나를 파괴하려는 은밀한 욕망을 가지고서 날 사랑했지요."[33] 하지만 샤넬에게는 다행하게도, 그런 일은 일어나지 않았다.

히틀러가 권좌에 오르자, 살바도르 달리는 퓌러*야말로 자신의 만신전에 올릴 만한 매혹적인 인물이라고 주장함으로써 초현실주의자들을 경악게 했다. 이는 특히 브르통으로서는 동의할 수 없는 견해였다. 엘뤼아르는 달리가 실상은 히틀러 지지자가 아니며, 될 수도 없다고 주장했지만, 그러면서도 "달리가 히틀러적이고 편집증적인 태도를 고집한다면 초래하게 될 극복할 수 없는 난관들"을 인정했다.[34]

달리는 편집증에 매력을 느껴 그 무렵에는 창작의 '편집증적-비평적 방법'이라는 것을 들고 나온 터였다. 대체로 말해 이 방법이란 무의식이 휘저어 올린 강박적 관념을 꺼내놓고 그것이 불러일으키는 편집증적 연상들로 치장하는 것이었다. 달리와 초현실주의자들은 같은 영역을 탐색하고 있었지만, 초현실주의자들이 자유연상과 꿈의 상징주의를 통해 무의식을 탐구했던 반면 달리는 적절한 순간에 의식의 역할을 계산적으로 가미했다. 그러므로 노선이 갈릴 수밖에 없었으니, 달리와 브르통은 곧 서로 악의에 차서 결별하게 되었다. 브르통은 달리의 목표가 지나치게 상업적 성공에 기울었다고 보았고, 달리가 추구하는 것 같은 성공을 경멸했다.

대중의 갈채를 받고 돈벌이를 하려는 달리의 목표는 거의 달

*
Führer. '지도자'라는 뜻으로 히틀러를 일컫는다.

성될 듯이 보였다. 조디악 그룹(그를 후원하는 열두 명이 매달 제비를 뽑아 그의 작품 중에서 선정작을 냈다)의 조촐한 시작에서부터 그는 급속히 지평을 넓혀갔다. 그의 1931년작 〈기억의 영속 Persistencia de la Memoria〉 — 손목시계들이 흐늘흐늘 늘어져 있는 수수께끼 같고 불안한 이 그림은 그가 밤늦게 본 작고 둥글고 아주 부드러운 카망베르 치즈에서 영감을 얻었다고 한다 — 과 그 밖에 〈꿈Le Rêve〉을 포함한 다른 여러 작품도 만족할 만한 주목을 받았다. 1933년 뉴욕의 줄리언 레비 갤러리에서 열린 달리 개인전은 루이스 멈포드를 위시한 평자들로부터 호평을 받았으며, 미국에서 더 많은 기회가 그에게 손짓하게 되었다.

달리는 이 첫 번째 뉴욕 전시에 참석하지 않았다. 길을 건너기도 두려운데 하물며 대양을 건너기란 생각도 할 수 없는 일이라는 것이 진심이든 아니든 그의 변명이었다. 하여간 그즈음 그는 왁스 칠한 콧수염 양 끝을 둥글게 말아 올린 모양새로 대중의 눈길을 끌기 시작했다. 그의 정치 성향이 어떠하든 간에, 1933년 말 살바도르 달리는 붓질 못지않게 자기 홍보에도 대단한 솜씨를 보였다.

～

헨리 밀러는 정치를 대단하게 생각하지 않았고 별로 관심도 없었다. 그뿐 아니라 이른바 정상성이라는 것에도 큰 의미를 부여하지 않았으니, 그가 보기에 정상성이란 살면서 만나본 진짜 흥미로운 사람들에게는 거추장스러운 무엇이었다. 외다리 매춘부든 편집증적 정신 분열을 일으킨 코네티컷 출신 변호사든 간

에 — 그는 잠시 이 변호사의 집에서 지냈다 — 그 남다른 점이 밀러에게는 매력적이었고 또 정이 가는 점이었다. 하지만 그런 그도 살바도르 달리의 기괴함은 좋게 여기지 않았다. 4년 동안이나 같은 동네에 살면서도 말이다.[35]

두 사람은 서로를 기피했던 듯하다. 단 한 번의 예외는 — 한참 후의 일이 되겠지만 — 1940년 늦여름, 커레스 크로즈비가 그 얼마 전에 사들인 버지니아 저택에 두 사람이 함께 묵게 되었을 때였다. 일설에 따르면 아나이스 닌이 밀러와 동행했다고 하는데, 그녀는 달리를 전에 다른 곳에서, 밀러와 함께 있지 않을 때 만났던 것 같다. 그 무렵 달리는 커레스의 영지에서 떠받들리는 장기 투숙객이었고, 닌은 비록 일기에서는 그가 진짜로 미쳤는지 아니면 미친 척하는 것인지 의아해하면서도[36] 어떻든 겉으로는 그와 사이좋게 지냈다. 갈라의 거만함은 참을 수 없다고 생각했지만 말이다. 그곳에 갔을 때, 밀러는 미국 여행을 소재로 한 책을 쓰기 위해 화가 에이브 래트너와 함께 자동차로 미국 횡단 여행을 하려던 참이었다(후에 『냉방장치가 된 악몽 The Air-Conditioned Night-mare』(1945)으로 나오게 될 책이었다). 밀러와 달리 사이에 언성 높인 다툼이 있었든 없었든 간에(커레스는 외교적으로 밀러의 방문 사실을 알리지 않고 달리의 매력만 강조했다고 한다), 그날 저녁이 성공적이지 못했다는 것은 분명했다. 밀러는 즉시 떠났다.

어차피 그는 이미 마음을 굳힌 터였다. 밀러가 보기에 달리는 겉모양이 다소 현란하다뿐, 완전한 협잡꾼이었다.

~

"자넨 공산주의자가 되었나?" 헤밍웨이는 1931년 키웨스트에서 피츠제럴드에게 보내는 편지에 적었다. "1919-20-21년에는 우리 모두 돈 받는 공산주의자들이었지. 다들 속으로는 시시하다고 생각했지만 ─ 실제로도 그랬고 ─ 빠르건 늦건 모두들 뭔가 정치적·종교적 신념을 거쳐야 하는 모양이야." 그러면서 그 자신으로 말하자면 "개인적으로는 일을 일찍 겪고 환멸을 자신의 앞보다는 뒤에 두는 편이 나은 것 같다"고 덧붙였다.[37]

헤밍웨이의 삶은 그다지 오래지 않은 과거 이래 많은 면에서 달라져 있었다. 그는 이제 《에스콰이어 Esquire》를 비롯한 미국 주류 출판물에 기고하고 있었다. 베스트셀러가 된 『무기여 잘 있거라』는 게리 쿠퍼와 헬렌 헤이스 주연의 할리우드 영화로 만들어졌다. 그는 키웨스트에 살면서 심해 낚시를 하고, 몬태나와 와이오밍에서는 맹수 사냥을, 아프리카에서는 대형동물 사냥을 즐기는 한편, 중간중간 스페인과 파리에서 시간을 보냈다.

피츠제럴드가 겪고 있는 것 같은 돈 문제는 더 이상 그에게 없었다. 하지만 그 나름의 고충이 있었으니, 단편집 『승자는 빈주먹 Winner Take Nothing』(1933)이 그다지 좋은 평을 받지 못했던 것이다. 특히 《뉴요커》의 평자는 그에게 스포츠와 급사急死 같은 주제에 대해서는 이제 "신물이 날 만큼" 썼으니 좀 더 앞으로 나아가라고 충고했다. 하지만 헤밍웨이를 격분케 한 것은 투우를 주제로 한 『오후의 죽음 Death in the Afternoon』(1932)에 대한 맥스 이스트먼의 신랄한 비평이었다. 《뉴 리퍼블릭 New Republic》에 실린 「오후

의 황소」라는 제목의 이 서평은 헤밍웨이의 글을 "유치한 낭만주의"요 "가슴에 가짜 털을 단" 문체라고 매도했을 뿐 아니라, 헤밍웨이가 마초인 양 으스대는 진짜 이유는 자신이 "진짜 사나이"가 못 된다는 자신감 결여에 있다고 공언했다.[38]

이에 헤밍웨이는 폭발했다. 그의 좋은 친구였던(그 전해에 헤밍웨이가 멋대로 성미를 부린 후에도 여전히 친구로 지내던) 아치볼드 매클리시는《뉴 리퍼블릭》에 헤밍웨이의 성적 능력을 무시한 데 대한 항의 편지를 보냈다. 그러자 이스트먼이 그런 비난에 어이없다는 반응과 함께 사과 편지를 보내왔지만, 그래도 헤밍웨이는 분이 풀리지 않았다. 그는 자신의 편집자 맥스웰 퍼킨스에게 보내는 편지에서 "만일 [이스트먼이] 그따위 중상을 책으로 낼 만큼 어수룩한 출판사를 찾는다 해도, 출판사에서는 상당한 돈이 들 테고 이스트먼은 감옥에 갈 것"이라며 을러댔다. 뉴욕의 소위 친구라는 놈들이 곱게 보지 않는 것은 "내가 글을 쓸 줄 안다"는 점이라고 헤밍웨이는 결론지었다. 설령 그들이 마뜩잖아하더라도 "파파*는 그들의 호감을 사고야 말리라"는 것이었다.[39]

이스트먼과의 다툼만으로는 부족하다는 듯, 헤밍웨이는 거트루드 스타인과도 티격태격했다. 스타인의 1933년작『앨리스 B. 토클라스의 자서전』은 베스트셀러 순위에 올라 모든 사람을 놀라게 했다. 무시당하기에 지친 거트루드 스타인이 마침내 (앨리스의 권유로) 대중적인 책, 제대로 읽힐 뿐 아니라 재미도 있는 책

*
헤밍웨이가 27세 때부터 자신을 가리켜 부르던 별명.

을 쓰기로 했던 것이었다. 오랜 세월 동안 유명한 또는 유명해질 사람들이 그녀의 집을 문턱이 닳도록 드나들었으니, 그 얘기를 쓰지 말라는 법이 있겠는가? 불행하게도 그녀가 보기에, 그런 회고록을 쓰는 것은 격이 떨어지는 일이 될 터였다. 하지만 쉽게 출판사를 찾고 돈벌이가 되어줄 책이라는 생각에 끌리기도 했다.

스타인이 앨리스의 자서전이라는 형식으로 위장하여 회고록을 쓰기로 하자 모든 것이 맞물려 돌아갔다. 곧 에이전트가 나타났고(헨리 밀러의 에이전트였던 윌리엄 브래들리), 출판사도 구해졌으며(하코트 브레이스), 《애틀랜틱 먼슬리 Atlantic Monthly》에서는 축약본을 실어주기로 했다. 스타인이 오래전부터 글을 실으려 애썼지만 성사되지 않았던 잡지였다. 그녀는 곧 《타임 Time》지의 표지에도 실리게 되었다. 웜블리 볼드는 사람들의 놀라움을 이렇게 대변했다. "거트루드 스타인은 (다른 무엇보다도)《애틀랜틱 먼슬리》를 정복했고, 그녀의 자서전은 '이달의 책Book-of-the-Month' 클럽에서 간행되기에 이르렀다."[40]

거트루드 스타인에게는 꿈만 같은 일이었다. "부자가 되어서 기뻐"라며 그녀는 희희낙락했다. "마음속까지 즐거워진다니까." 돈이 생겨 나쁠 일이라고는 없어 보였다. "우선 나는 8기통짜리 새 포드 차를 샀다"라고 그녀는 기록했다. 그다음에는 반려견을 위해 에르메스에 주문 제작 한 값비싼 코트를 샀다. 그녀는 자신의 위대함을 만천하에 입증하고 유명 인사로 행세하는 것을 즐겼다. "내가 유명 인사가 되리라고는 꿈에도 생각지 못했는데 그 일이 일어났고, 막상 일어나니 아주 마음에 들었다."[41]

하지만 스타인의 뒷담화투성이 회고록에서 언급된 많은 사람

들에게는 악몽 같은 일이었다. 피카소(와 그의 아내)는 지난날 그의 여성 편력에 관한 거북스러운 이야기를 읽고는 스타인과 절교를 선언, 거의 2년 동안이나 만나지 않았다. 한층 더 나빴던 것은 사실관계를 제멋대로 왜곡하여 스타인 자신에게 유리하게 만든 이야기들이었다. 《트랜지션》의 주간 유진 졸러스는 자신의 잡지에 스타인이 영감을 제공했다는 주상에 화를 냈다. "그녀가 자기 주위에서 정말로 무슨 일이 일어나고 있는지 전혀 이해하지 못한다는 점은 누구나 동감하는 바이다." 『앨리스 B. 토클라스의 자서전』과 관련해 그와 앙리 마티스, 조르주 브라크 등 다른 몇 사람은 힘을 합쳐 스타인의 오류 및 왜곡들을 지적하고 나섰다. 졸러스의 말을 빌리자면, 스타인이 그 시대를 "사실과 무관하게, 더욱이 몰취미하게" 그려냈다는 것이었다. 오래전에 스타인과 연을 끊었던 오빠 레오가 한 말이 파리 좌안의 반응을 단적으로 요약해준다. "맙소사, 참 대단한 거짓말쟁이로군!"[42]

하지만 거트루드 스타인이 가장 신랄하게 공격한 인물은 어니스트 헤밍웨이였고, 가장 격분한 것도 그였다. 거트루드는 자신과 셔우드 앤더슨이 헤밍웨이를 "키웠을" 뿐 아니라 "두 사람 다 자신들의 작품에 조금은 자랑스럽고 조금은 부끄럽다"고 했던 것이다. 헤밍웨이가 글쓰기 기초를 배운 것은 1924년에 자신의 『미국인 만들기』를 교정보면서였다고 주장하기도 했다. 그러나 헤밍웨이의 입장에서 최악의 발언은 그녀가 헤밍웨이를 "겁쟁이"라고 한 것이었다.[43]

헤밍웨이는 길길이 날뛰었다. 그는 《에스콰이어》 편집자에게 거트루드는 "괜찮은 여자지만 직업적으로는 한심하다"면서, "레

즈비언"이라느니 "폐경"이라느니 하는 말들을 흘렸다. 재닛 플래너에게는 자신이 거트루드를 아주 좋아했으며 "그녀가 내 면상을 열댓 번씩 치기까지는 나도 의리를 지켰다"고 써 보냈다. 또 자신의 편집자 맥스웰 퍼킨스에게는 "불쌍한 할망구 거트루드 스타인"에 대해 이런저런 말을 늘어놓으며, 폐경이 되더니 "갑자기 좋은 그림과 나쁜 그림, 좋은 작가와 나쁜 작가를 구별하지 못하고 맛이 가버렸다"고 말했다.[44] 오랜 세월 몽파르나스에 살아온 작가 모릴 코디에 따르면, 헤밍웨이는 "특히 거트루드가 '그를 발견했다'는, 그리고 그가 출판사를 찾도록 도와주었다는 주장에 성이 났다"고 한다. "오히려 우리야말로 그녀를 위해 출판사를 찾아주느라 죽도록 애를 썼는데" 말이다.[45]

그러던 중 헤밍웨이가 대중 앞에서 반격할 기회가 찾아왔다. 모두가 좋아하던 몽파르나스의 바텐더 지미 차터스의 책, 실제로는 모릴 코디가 쓴 책에 서문을 쓰게 되면서였다. 1934년에 출간된 이 책의 서문에서, 헤밍웨이는 살롱을 여는 모모 여성들, 특히 회고록을 써서 자신과 사이가 틀어진 이들을 폄하할 기회로 삼는 여성들에 대한 신랄한 언급을 늘어놓았다. "확실히 지미는 그 어떤 전설적인 여성이 자기 살롱에서 대접한 것보다 훨씬 훌륭한 음료들을 내놓았으며, 훨씬 훌륭한 조언을 해주었다."[46]

물론 모든 다툼이 그렇듯이 이번 다툼에도 긴 내력이 있었으니, 헤밍웨이가 셔우드 앤더슨을 어떻게 취급했는가 하는 것이 그 깊은 내막에 감추어져 있었다.[47] 거트루드 스타인은 앤더슨을 좋아했고, 특히 그의 찬사들을 높이 사는 터였다. 그러니만큼, 헤밍웨이가 초년에 자신의 멘토 역할을 해주었던 앤더슨을 대하는

태도에 그녀는 그녀대로 분개했던 것이다. 1920년대에 헤밍웨이는 앤더슨에게 등을 돌렸고, 『봄의 급류』에서 앤더슨의 『어두운 웃음 *Dark Laughter*』을 짓궂게 패러디하기도 했다. 헤밍웨이의 목적은 한 출판사와의 계약을 파기하고 좀 더 나은 출판사와 계약하려는 것이었으며, 그 소득이 첫 소설 『해는 또다시 떠오른다』였다. 하지만 이는 거트루드 스타인이나 셔우드 앤더슨이 보기에는 배신의 결과였고, 두 사람 다 결코 그것을 잊지 않았다.

　10월에 파리에 도착한 이튿날 아침, 헤밍웨이는 실비아 비치를 만나러 갔다. "그와 나는 오래된 친구"라고 비치는 다음 날 언니에게 보내는 편지에 썼고, 헤밍웨이는 맥스 이스트먼과 거트루드 스타인으로 인한 고충을 털어놓았다. 늘 그러듯 비치는 성심껏 들어주었지만, 그녀에게도 자기 나름대로의 고충이 있었다.

　헤밍웨이가 파리에 대해 과거형으로 말하며 젊은 날을 보내기에 좋은 곳이라고 이야기하는 것이야 충분히 그럴 수 있는 일이었다. 하지만 그와 폴린은 3개월 예정으로 돈이 많이 드는 아프리카 사파리 여행을 떠나려는 참이었던 반면, 비치는 극도의 재정난을 타개해야만 했다. 임대료는 세 배로 뛰었는데 미국 증시 폭락 이후 많은 미국인들이 파리를 떠나면서 서점 매출이 급락했던 것이다. 동시에 정부에서는 급속히 줄어드는 국고를 보충하기 위해 세금을 늘리고 있었다. 그래서 비치처럼 곤경에 처한 자영업자들은 하루 동안 가게 문을 닫음으로써 항의를 표명했다.

　노동자들도 자영업자들과 힘을 합쳐 임금 삭감과 세금 인상에

반대 시위를 벌였다. 이 항의는 국세 납부자 연맹, 경제 구명 위원회 등 우익 압력단체들에 의해 조직된 것이었지만, 이런 막후 사정은 잘 알려져 있지 않았다. 우익 단체들 뒤에서는 악시옹 프랑세즈 같은 단체 또는 향수 재벌 프랑수아 코티 같은 개인들이 돈을 대고 움직이고 있었다.

코티는 오래전부터 극우 단체들의 돈줄이었으니, 1931년 라로크 대령 휘하에서 갑자기 두각을 나타낸 불의 십자단도 그중하나였다. 1933년 세금 인상에 대한 항의 시위가 있은 지 얼마 안되어 코티는 '프랑스 연대'라는 극우 연맹을 결성했는데, 그해 말에는 가입자가 31만 5천 명에 달했으며 특히 중하층에서 큰 지지를 얻었다. 프랑스 연대의 기원은 코티가 자기 소유의 신문인《피가로》와《인민의 벗》에서 유대 참전 용사 연합이나 여러 유대 스포츠 단체들이 사실은 위장한 혁명 단체라고 주장하여 재판에 회부된 데 있었다. 그는 7월에 패소했고, 그해 가을에는 오래 끌어오던 이혼 재판의 결과로《피가로》와《인민의 벗》을 전처에게 넘겨야 했던 것이다.[48]

하지만 실비아 비치는 그 무렵 프랑수아 코티가 하려는 일에 아무 관심도 없었다.『앨리스 B. 토클라스의 자서전』에 대해서도, "실비아 비치는 거트루드 스타인에게 열광했다"라는 내용에 놀라기는 했지만 책을 에워싼 최근의 설전에는 별 관심이 없었다. 그보다 더 큰 근심이 있었기 때문이다. 언니에게 털어놓았듯이 그녀가 아끼는 서점이 "죽도록 고전" 중이었을 뿐 아니라, 제임스 조이스의『율리시스』를 둘러싼 사건들도 평소 이상의 두통거리가 되어가고 있었다.

『율리시스』는 처음 출간되었을 때부터 미국과 영국에서 외설을 이유로 판매 금지되었으며, 1920년대와 1930년대 초까지도 책이 계속 압수당해 소각 처분되었다.[49] 하지만 1932년에 랜덤 하우스 측에서 조이스에게 출판 조건의 일부로 법정 분쟁을 도맡겠다는 제의를 해왔다. 랜덤 하우스 사장 베넷 서프는 유수한 공민 자유권 변호사 모리스 언스트를 고용하여 법적 문제를 담당하게 했다.

1933년 가을『율리시스』재판이 열릴 무렵, 나치의 분서 처분은 이미 시작된 터였다.[50] 재판에서, 책을 읽은 판사는『율리시스』를 가리켜 "남성들 및 여성들의 내적인 삶에 대한 아주 강력한 논평"이라고 하여 많은 지지자들을 안도하게 했다. 판사는 "보기 드물게 솔직하긴 하지만"『율리시스』는 음란물이 아니며, 따라서 미국 내에서 판매 가능하다고 판결함으로써 공민 자유권과 예술적 자유의 이정표를 세웠다.[51] 평결이 나고 10분 후에, 서프는 ― 그는 아직 재판 결과에 대해 안심하지 못하고 있던 터였다 ― 식자공들에게 작업을 시작하라는 명령을 내렸고, 랜덤 하우스는 3만 5천부를 금세 팔아치웠다.

하지만 실비아 비치는 여전히 제임스 조이스와 씨름하고 있었다. 그는 점점 더 술을 많이 마시고, 돈을 많이 쓰고, 자기 주위의 모든 사람, 특히 비치가 자기를 배신하고 있다고 주장했다. 1933년 말 랜덤 하우스에서『율리시스』를 낼 수 있다는 사실을 알게 되기까지, 조이스는『율리시스』의 값싼 유럽판을 출간해 시장에 책을 유통시키고 미국 일이 해결되기까지 인세가 들어오게 해달라며 줄곧 비치를 졸라댔다. 하지만 비용을 계산해본 비치는 자기 형편으로는 너무 많은 비용이 드는 데다 곧 랜덤 하우스판이 나

오게 되면 불리한 경쟁이 되리라는 이유에서 거절했다. 그녀로서
는 이미 랜덤 하우스에 판권을 넘긴 터였고, 그 일에서 그만 손을
떼고 싶었다.[52]

조이스가 미국판 서문에서 비치의 역할을 말도 안 되게 축소해
버린 데 대해 비치는 그녀답지 않게 서운함을 나타냈다. 조이스
는 비치의 역할을 이렇게 압축했다. "내 친구 에즈라 파운드 씨와
행운이 나를 실비아 비치 양이라는 아주 영리하고 박력 있는 사
람과 만나게 해주었다. (……) 이 용감한 여성은 전문 출판사들이
하려 들지 않는 일에 위험을 무릅쓰고 뛰어들었고, 원고를 직접
가지고 가서 인쇄소에 넘겼다." 이 말에 대해, 비치는 언니에게
이렇게 썼다. "조이스는 미국에서 처음 나온 『율리시스』 새 판본
에 나를 에즈라 파운드(지금은 이탈리아에서 파시스트 옹호자가
되어 있지)와 연결 짓는 서문을 썼어. 언니도 알겠지만, 그는 나
를 강탈한 것으로 모자라서 '나라는 인물을 제거'해버린 거야."[53]

～

실비아 비치는 자신의 서점이나 조이스와의 관계로 고심하고
있었지만, 그 무렵 히틀러에 대해서는 어쩌다 근심하는 정도였
다. 그녀가 생각하기에 프랑스에서 방독면을 판다거나 공무원들
이 전쟁에 대비하여 방공호를 시찰한다거나 하는 것은 지나친 극
성 같았다. 반면, 그녀의 동반자였던 아드리엔 모니에는 히틀러
의 득세로 전쟁이 불가피해졌다고 확신하고 있었다.

히틀러가 총통이 될 무렵 베를린에 있던 장 르누아르도 비슷한
염려를 하던 터였다. 그는 당시 자신이 목도한 잔학상을 결코 잊

지 못했다. 한 떼의 갈색 셔츠단이 "한 유대인 노부인을 무릎 꿇리고 보도를 핥게 했다. 유대인들에게 딱 어울리는 일은 그것뿐이라는 것이었다". 히틀러의 차가 지나가면 여자들이 일제히 무릎을 꿇고 남자들은 "감동하여 눈물을 흘리는" 광경도 보았다.[54]

하지만 그는 독일 수도의 방탕한 밤 문화도 경험했으며, 그 퇴폐성이 ― 그는 이미 지난날 베를린과 친숙했음에도 ― 이전에 본 어떤 것보다도 지나치다고 생각했다. "그날 저녁은 내게 이미 본 것, 즉 패배로 인해 그들이 완전히 중심을 잃었음을 확신시켜주었다. 상처 입은 자존심은 위험할 수 있는 것이다!" 베를린 사람들은 "철저한 무관심의 가면 뒤에 원한을 숨기고" 있지만, "그 시절 베를린의 얼굴은 냉소적인 방탕을 내보이면서 그 안쪽에 엄청난 절망을 감추고 있음"을 그는 깨달았다.[55]

그렇다고 정죄하고 싶지도 않았던 르누아르는 이렇게 덧붙였다. "패배가 독일을 타락시켰지만, 이른바 승리라는 것이 프랑스를 타락시킨 이상으로는 아니었다." 그는 이제야 알 것 같았다. "이기든 지든, 어떤 나라도 전쟁으로 야기된 퇴폐성에서 벗어날 수 없다"는 것을.[56]

전쟁은 샤를 드골 소령이 잘 아는 것이었다. 그는 동료들과 특히 상관들에게 전쟁을 이해시키려고, 다시 말해 자기 관점에서 보게 하려고 애썼지만 잘되지 않았다. 최고국방회의로 자리를 옮긴 그는 프랑스 지도자들로 하여금 전쟁이 일어날 경우 즉시 가동시킬 수 있는 포괄적인 계획을 갖추게 하고자 노력했다. 자신

이 제1차 세계대전 때 목도하고 체험했던 것 같은 임기응변의 상황을 피하게 하려는 것이었다.

드골은 히틀러에 대해 우려했다. "아무도 [독일에서 나치 세력의 대두라는] 상황에 대처할 방도를 제안하지 않았으므로, 나는 여론에 호소할 필요가 있다고 느꼈다."[57] 그래서 1933년 봄, 그는 자신이 받았던 군사교육의 원칙을 거슬러 상급자들의 머리를 넘어가기로 마음먹고 여러 잡지에 기고하기 시작했다. 즉, 자신의 생각을 일반 대중에 알리기로 한 것이었다. 그는 성공적인 방어 전략의 기본은 군사적 준비 태세임을 역설했다. 이는 결국 징집병이 아니라 직업군인들로 이루어진 군대, 탱크들로 이루어진 기동 기갑부대들로 전면적이고 민활한 기동력을 갖춘 군대가 필요함을 뜻했다.

이때부터 드골은 직업군뿐 아니라 독자적인 탱크부대의 역할을 위해 싸우게 된다. 그는 자기가 가장 먼저 이를 천명했다고는 결코 주장하지 않았다. "나는 내연기관 무기의 등장으로 온 세상에 가동되기 시작한 일련의 생각들을 자연스레 활용했을 뿐이다."[58] 1933년 무렵 독일은 이미 기갑사단을 만들기 시작하여, 히틀러가 권좌에 오른 지 1년 만인 1934년에 첫 3개 사단을 창설했다.

1933년 말 중령으로 진급한 드골은 여전히 《악시옹 프랑세즈》를 구독하는(물론 찬반의 반응이 섞이기는 했지만) 완고한 보수 가톨릭 신자였음에도, 당시 판을 치던 극단적 내셔널리즘이나 극우 연맹들에는 전혀 끌리지 않았다. 공산주의에 반대하는 방편으로 히틀러의 요구를 들어주는 것에도 찬성하지 않았다. 1937년에 쓴 대로였다. "자유를 잃는 대가로 사회질서를 얻는다는 생각을

어떻게 받아들일 수 있겠는가?"[59] 무엇보다도 그는 프랑스의 열렬한 수호자로서, 히틀러의 득세를 심각한 우려의 눈길로 지켜보며 사태에 맞서 무엇인가를 하고자 했다.

완벽한 민주주의자와는 거리가 있다손 치더라도, 샤를 드골은 처음부터 일관되게 히틀러와 파시즘에 반대했다.

～

히틀러의 세력이 계속하여 확대되고 강화되는 동안, 프랑스에서는 평화주의가 연일 고취되었다. 프랑스 사회당은 "두 번 다시 전쟁은 없다"라는 구호를 내걸었다. 동시에 소상공인들과 성난 납세자들, 그리고 실업자들은 참전 용사들과 힘을 합쳐 공화국 지도자들에게 분노를 뿜어냈으니, 지도자들이 산적한 국가적 문제들에 전혀 대처할 능력이 없어 보였기 때문이다. 이처럼 팽배한 불만은 곧 1933년 말 표면화된 금융 스캔들, 이른바 스타비스키 사건을 기화로 뭉치게 된다.

스캔들이라 하기에는 그리 대단한 일이 아니었다. 프랑스인으로 귀화한 우그라이나 출신 유대인인 알렉상드르 스타비스키라는 사람이 3류 협잡질로 감옥에 가게 된 것을 용케 모면한 채 번드르르한 상류 생활을 하고 있었다. 뛰어난 언변과 술수로 유수한 기업가 및 정치가들과 가까워져 이들의 비호를 받은 덕이었다. 1930년대 초에 스타비스키는 바욘의 시립 전당포를 운영하면서, 자신이 가지고 있다는 스페인 왕관(1931년 스페인의 망명 군주가 국경에서 흘렸다는)에서 나온 보석을 담보로 2억 프랑어치의 면세 채권을 위조하여 발행했다. 이 채권이 아무 의심도 하지

않던 다양한 인사들에게 흘러들어 갔으니, 이들은 프랑스 노동부 장관을 비롯한 여러 정부 인사들의 보증을 믿고 채권을 사들인 것이었다.

스타비스키는 사기가 탄로 난 후 달아났으나 1934년 초에 불행한 최후를 맞았다. 공식적으로는 권총 자살을 했다고 하나, 경찰에서 그를 함구시키기 위해 죽였다는 소문이 파다했다. 즉각 음모론이 난무했다. 재닛 플래너는 "정부 인사들의 부패에 이렇게 놀라기는 파나마운하 스캔들 이후 처음"이라는 식으로 냉소적인 입장을 취했지만,[60] 대중은 크게 실망하고 분노했다.

그렇게 1933년 말, 스타비스키의 마지막 협잡은 일대 사건으로 비화되었고, 모두에게 씁쓸함을 남겼다. 하리 케슬러 백작이 신년 전야에 쓴 대로였다. "자정 전에 잠자리에 들다. 이 비극적인 해도 이렇게 끝난다."[61]

피의 화요일

1934

새해가 시작되었을 때, 파리 사람들은 어떤 외국의 권력이 시사하는 위험보다도 스타비스키가 불러일으킨 억측과 분노로 흥분해 있었다. 이웃 나라 독일에서 히틀러의 득세가 심상찮은데도 그랬다. 많은 역사가들이 지적한 대로, 이는 파리 언론이 스타비스키 사건을 실제 이상으로 거대하게 부풀린 탓이 컸다.[1]

스타비스키가 악당이 아니라거나 대규모 신용 사기로 인해 무고한 희생자들이 대거 생겨나지 않았다는 말이 아니다. 문제는 1934년 당시 객관성과는 거리가 멀었던 파리 언론이 이 특정 사건을 대대적으로 부풀리기로 작정했다는 데 있었다. 이 스캔들에는 급진파(즉 중도 및 중도 좌파) 정치가들로 이루어진 정부가 연루되었던 것이다. 물론 스캔들이란 종류를 막론하고 신문 판매량을 늘리는 법이지만, 파리에서는 이미 수많은 신문들이 우익 성향을 보이며 공화국, 특히 급진파 정부가 이끌어나가는 공화국을 매도할 기회를 노리고 있던 터였다. 불과 2년 후에 시행된 조사

에 따르면, 우익과 극우에 속하는 파리 신문 열두 종을 합친 발행 부수는 150만에 달했던 반면, 좌익 내지 극좌에 속하는 신문들의 총 발행 부수는 70만에 그쳤다. 대형 일간지들을 통해 뉴스를 접하는 수백만 독자들은 막연한 중도였지만 좌익에 대해서는 단호한 반대 입장을 보였다.[2] 뉴스에 굶주린 이 거대한 독자층은 목하 진행 중인 스캔들을 탐식했다. 우익 언론은 특정 비리를 적발하기만 하면 되었고, 그러면 대형 일간지들이 뒤따라 달리는 형국이었다.

이런 정황은 대공황으로 광고 수입이 타격을 받으면서부터 한층 더 심해졌다. 전부터도 광고 수입만으로는 운영비를 조달하기 어려워,《파리-수아르Paris-Soir》《파리-미디Paris-Midi》 같은 대형 지만이 예외적으로 흑자를 내고 있었을 뿐 나머지 신문들은 (프랑수아 코티의《인민의 벗》처럼) 개인 자산에 의지하거나 다른 데서 지원을 받아야만 했다. 그래서 파리 신문의 대부분은 돈만 내면 누구에게든―국내외 은행, 기업, 정부 등―지면을 할애해주는 터였다. 게다가 파리 신문들은 특정 연설이나 전시, 스포츠 행사 등은 다루지 않으려 했고, (물주가 바뀌지 않는 한) 특정 개인들의 이름은 아예 언급하지도 않는 것이 관례였다. 그런 분위기 가운데 독자 대중은 무엇이 사실이고 사실이 아닌지는 고사하고 무엇이 은폐되는지조차 알 길이 없었다.

어떤 이들에 따르면, 대중은 아예 개의치 않았다고도 한다. 사람들은 신문을 재미로 읽을 뿐이었다. 이제 그 어느 때보다도 신문을 읽는 사람들이 늘어났으므로, 불안과 무질서는 까딱하면 통제를 벗어날 수 있는 상황이었다.

스타비스키 사건을 이용할 가능성을 알아본 최초의 파리 신문은 극우의 《악시옹 프랑세즈》였다. 12월 23일 파리 동쪽에서 일어난 끔찍한 철도 사고가 일련의 실수들, 책임 추궁과 그에 대한 반론들로 머리기사를 차지하고 있던 터였다. 경제 불황이 싸늘한 겨울 공기 위에 묵직하게 자리하고 있었고, 성난 파리 사람들은 진짜 책임자를 ― 철도 사고에 대해서든 자신들의 줄어드는 급여에 대해서든 ― 찾아내려 열을 올렸다. 노동자들의 급여는 한 통계에 따르면 1929년 이후 거의 3분의 1이 줄었다고 할 정도였으며, 파산자들이 속출했다.³ 프랑스는 이제 대공황의 한복판에 들어섰고, 주머니가 비어가면서 사람들의 심기도 저하되었다.

그러던 중에 스타비스키 사건의 복잡한 내막이 도마 위에 오르게 되었던 것이다. 파리 사람들이 여전히 철도 사고에 대해 분분한 의견을 내놓으며 암울한 크리스마스를 보내는 동안, 《악시옹 프랑세즈》는 이 사기 사건의 정치적 함의를 재빨리 간파했다. 《악시옹 프랑세즈》가 보는바, 스타비스키는 유대인이자 외국인으로서 이중으로 비난받을 만했으며, 그와 급진 정부와의 수많은 연줄들은 뭔가 더 있을 듯한 정치적 가능성들을 시사했다. 《악시옹 프랑세즈》는 현 정부를 끌어내릴 심산으로 스캔들의 배후 캐기에 나섰고, 곧 다른 신문들도 그 뒤를 바짝 따랐다. "도둑들을 몰아내라!"라는 제목이 1월 7일 자 《악시옹 프랑세즈》의 머리기사를 장식했고, 「파리 시민에게」라는 칼럼은 파리 사람들에게 "정직성과 정의를 위해 외치고" "법을 직접 집행하라"고 촉구했

다.[4] 이런 주장을 강화하기 위해, 악시옹 프랑세즈의 길거리 싸움 패인 카믈로 뒤 루아는 좌안과 콩코르드 광장에서 격렬한 시위를 벌이며 가로수를 꺾고 철책을 때려 엎었다. 이미 바리케이드들이 올라가고 있었다.

1월 말, 소요가 심해지자 당시 총리이던 카미유 쇼탕은 스타 비스키의 죽음에 대한 언론의 추궁에 몰려 사임하기에 이르렀 다. 한 사회당원은 이렇게 썼다. "제3공화국 역사상 처음으로 의 회 다수가 굴복했고, 그 정부는 길거리 민심의 위협하에 권력을 포기했다."[5] 하지만 쇼탕의 사임으로도 사태는 가라앉지 않았다. 2월 초 정부는 혼란에 빠졌고, 폭력 사태는 도를 더해갔으며, 경 찰은 이를 진압하려 나서지 않았다. 좌익은 파리의 막강한 경시 청장 장 시아프에게 사태의 책임을 돌렸다. 시아프는 극우파와 가깝게 지내온 전력이 있었기 때문이다. 새로 구성된 정부는 이 골치 아픈 문제가 더 이상 비화되는 것을 막고자 시아프에 대한 처분을 놓고 갑론을박한 끝에 좌익의 압박으로 모로코 전근을 결 정했으나, 본인이 전출을 거부하는 바람에 오히려 역효과가 나고 말았다. 결국 총리는 시아프를 해임하는 수밖에 없었고, 덕분에 시아프는 우익의 순교자 취급을 받게 되었다.

혼란은 이제 극에 달해, 난폭한 군중은 "괜찮다, 괜찮다, 다 괜 찮다ça ira, ça ira, ça ira"라는 혁명가*의 가사에 "공화국 타도!"를 섞 어 고래고래 불러댔다. 불의 십자단, 악시옹 프랑세즈, 애국 청년

*
프랑스혁명 때 나온 노래 〈사 이라Ça ira〉로, 이후 여러 버전으로 가사가 변형되어 노동가와 시위가로 쓰였다.

단, 프랑스 연대, 기타 극우 연맹들은 추종자들에게 저항에 나설 것을 촉구했다. 민중을 상대로 한 거대한 음모의 소문이 퍼졌으니, 기관총, 대포, 심지어 탱크까지 국회로 옮겨져 무고한 시민들의 피를 뿌릴 준비를 하고 있다는 내용이었다. 2월 6일 화요일에는 1871년 코뮌 봉기 이래 최악의 가두 폭력 사태가 벌어졌다. 극우 연맹들과 참전 용사 단체들이 집단 시위 도중 국회 방어를 위해 콩코르드 광장에 설치된 바리케이드를 공격했던 것이다. 총포가 발사되고 칼날들이 번쩍였으며 버스들은 불태워졌다. 결국 열다섯 명이 죽고 1천 명 이상이 부상을 당했으니, 이것이 이른바 '1934년 2월 6일 위기' 혹은 '피의 화요일'이라 불리는 사건이다.

우익에서는 이 모든 사태가 국민에 대한 정부의 노골적이고 부당한 공격이었다고 주장했던 반면, 좌익에서는 파시스트 정변 미수라고 주장했다. 극우 지도자 중에는 무솔리니와 히틀러를 찬양하는 이들도 있었으나, 사실상 2월 6일 위기는 훨씬 더 단순하고 기본적인 사건이었던 것으로 보인다. 즉 그것은 모든 책임자에 대한 분노의 집단적 표출이었으니, 일단은 극단주의자들의 책동이었지만 이를 열렬히 지지한 것은 삶의 질 저하와 자신들이 선출한 공직자들의 무능에 분노한 대중이었다.

계속되는 분규 가운데 2월 9일에는 공산주의자들까지 동원되어 아홉 명이 죽고 수백 명이 다쳤으며, 뒤이어 2월 12일에는 전면적인 파업이 일어나 100만 명 이상의 파리 노동자들이 항거에 나섰다. 그럼에도 시위가 끝나고 청소가 시작되자 달라진 것은 거의 없음이 드러났다. 공화국은 여전히 건재했다. 다만 정부가 (20개월 사이 다섯 번째로) 바뀌어 이제 보수주의자들에게 넘어

가 있었다. 필리프 페탱 원수가 국방부 장관이 되자 어떤 이들은 안심했지만 또 어떤 이들은 낙담했다. 길거리는 조용했고, 삶은 변함없이 계속되었다.

~

"파리는 여전히 숨 쉬고 있다"라고, 1934년 11월 스페인에서 돌아온 엘리엇 폴은 썼다. "하지만 납빛 하늘에 독수리들이 선회하고 있다." 폴은 한때 몽파르나스에 살면서 문예지《트랜지션》의 공동 편집인으로 일하기도 했던 미국 작가로, 1930년대 초에 갑자기 파리에서 사라졌었다. 신경쇠약 때문이라는 소문이었다. 그는 회고록『내가 파리를 마지막으로 보았을 때 *The Last Time I Saw Paris*』(1942)에서 독자들에게 급진당(공식적으로는 급진 사회당)이 "급진적이지도 사회주의적이지도 않은 기회주의적 중도파였음"을 상기시키면서, 2월 6일 위기 이후의 혼란한 정국을 이전의 정치적 혼란과 다를 바 없는 것으로 묘사했다. "사태를 분명히 하려면 정당들은 축구 선수처럼 이름이 아니라 번호를 달아야 할 것"이라고 그는 썼다.[6]

종잡을 수 없는 상황이었다. 2월의 그 유혈 사태 동안, 실비아 비치와 아드리엔 모니에는 양초와 식품을 사놓고 신문들을 읽고 또 읽으며 도대체 무슨 일이 일어나고 있는지 이해하느라 애썼다. 하지만 실비아의 친구 재닛 플래너에게는 이해 못 할 것도 없었다. 그녀는 현 상황이 "국세를 강탈한 자들, 국가의 정치가들, 국가의 비호를 받는 사기꾼들"에 대한 "만인"의 저항이라고 해석했다. 아울러 "프랑스의 생활비는 급여에 비해 세계 어느 곳보다

도 30퍼센트나 더 높다"라면서, 에두아르 부르데의 연극 「어려운 시절Les Temps difficiles」이 매진을 기록한 것도 놀라운 일이 아니라고 덧붙였다. "왜냐하면 그것은 상류 부르주아계급이 배금주의로 썩어서 프랑스 사회의 지도 계층으로서 마땅히 해야 할 소금의 역할을 하지 못하는 실태를 묘사하고 있기 때문"이었다.[7]

소요가 가라앉았는데도 분노와 두려움은 불길한 안개처럼 깔려 있었다. 극우에서는 악시옹 프랑세즈를 제외하면 왕정복고에 별 관심이 없었으며, 애국 청년단, 프랑스 연대, 그리고 특히 불의 십자단 등이 급속히 세를 불려나갔다. 이들 중 어떤 단체는 다른 단체들보다 좀 더 폭력적인 경향을 보이기도 했다(드 라 로크 대령이 이끄는 불의 십자단은 제멋대로의 폭도들을 용인하지 않았고 자신들의 자제력을 자랑스럽게 여기며 2월 6일 이후 소요가 극에 달하는 동안 뒷전에 물러나 있었다). 하지만 극우의 몇몇 불평분자들은 그 정도의 폭력으로도 성에 차지 않아서 카굴로 몰려갔다. 카굴은 공식적으로는 '혁명 행동 비밀 위원회'라 칭하는 단체로, 2월 6일 이후 폭력 시위에 나서서 공화국을 전복시키겠다는 목표를 천명했다. 이 우익 연맹들은 질서와 도덕을 회복하겠노라고 그럴싸하게 떠들었지만, 사실 그들을 이어주는 공통분모는 극단적 내셔널리즘, 반공주의, 권위주의(준군사주의를 포함하여), 그리고 반유대주의였다. 우익의 반유대주의는 나치 독일을 피해 온 유대 난민들로 인해 한층 심해졌는데, 유대 난민들이 대개 좌익 성향이었기 때문이다. 이 모든 것에 더하여 극우 연맹들은 프리메이슨에 대해서도 공통된 반감을 갖고 있었다. 그들은 프리메이슨이 비밀리에 모든 것을 조종하는 지하조직이리라 믿

으며 두려워하고 증오했다.

그런가 하면 좌익은 우익보다 한층 더 분열되어 있었다. 공산당과 사회당은 여러 해 전부터 반목하며 일체의 협동을 거부해온 터였다. 그러다가, 좌익은 2월 6일 위기와 그것이 예고하는 바에 겁을 먹었다. 그날의 소요가 파시스트 봉기는 아니었을지 모르지만, 좌익 쪽 사람들에게는 틀림없이 그렇게 보였다. 갑자기 좌익 연합이라는 생각이 가능할 뿐 아니라 필요한 것으로 보였다. 사회주의자들이 노동총연맹CGT의 파업을 등에 업고 2월 12일 시위를 촉구하자, 공산당과 그 산하의 통일노동총연맹CGTU도 합세하기로 결정했다. 처음에는 이런 연합에 다소 머뭇거림이 있었고 공산주의자들과 사회주의자들은 제각기 나시옹 광장을 향해 행진했으니, 도합 30만 명이 실제로 마주칠 경우 어떤 일이 벌어질지에 대한 적잖은 우려도 있었다. 하지만 실제로는 놀랍게도 계급과 소속을 불문하고 크나큰 형제애로 하나가 되는 일이 일어났다. 한 참가자가 회고한 바에 따르면, 갑자기 "서로서로 팔을 벌리고 눈을 마주치며 목소리들이 합쳐졌다". 블룸 자신도 이렇게 썼다. "충돌 대신 형제애가 있었다. 민중의 본능과 민중의 의지가 파도처럼 번져나가 공화국 수호를 위해 단결한 노동자들의 통일된 행동으로 나타났다."[8]

사회당과 공산당의 기관지들은 이후에도 상대방에 대한 공격을 이어갔지만, 그럼에도 무엇인가 중요한, 역사에 남을 만한 일이 일어난 것이었다. 양당이 단합 서약에 서명한 것은 7월이나 되어서였으나, 훗날 블룸을 포함한 많은 사람들은 이 2월의 사건이야말로 "인민전선의 참된 탄생"이 시작된 기점이었다고 평가했다.[9]

215

피의 화요일 이후 2월의 소요들은 좌익의 협력을 촉발했을 뿐 아니라 지식인들 사이에서도 기폭제로 작용했다. 그중 한 사람이 초현실주의 지도자 앙드레 브르통으로, 그가 즉시 불러 모은 좌익 지식인들의 모임으로부터 (빔샘 토론 끝에) 공산당을 제외한 모든 좌익의 단합을 촉구하는 선언문이 나왔다. 이 일과 또 다른 좌익 모임의 촉구로 반파시스트 지식인들의 감시 위원회가 결성되었다. 여기에는 폴 랑주뱅, 이렌 졸리오-퀴리 같은 학자 및 교수들도 포함되었는데, 이들 모두가 샤를로트 페리앙의 말을 빌리자면 "민주주의의 자유를 위해 투쟁"하려는 뜻을 품고 있었다.[10] 하지만 지식인 공동체 가운데 진정한 유력 집단은 공산당의 지원을 받는 혁명 작가 및 예술가 연합으로, 여기에는 지드, 말로 등 지도적 지식인들이 속해 있었다. 반파시스트 투쟁에서 공산주의자들을 배제하려는 브르통의 시도는 시작부터 좌초한 셈이었다.

이렌 졸리오-퀴리는 어머니와 달리 정치 문제에 확실히 참여했고 마음속 깊이 공감한 문제들에 대해서는 대중 앞에 나서기도 서슴지 않았다. 일찍이 1920년대에 사코와 반체티의 편을 들어 공개 항의에 동참했을 뿐 아니라,* 1930년대에는 남편의 멘토

*
이탈리아 무정부주의자 사코Sacco와 반체티Vanzetti가 보스턴 근처 신발 공장에 무장 강도로 침입했다가 살인죄로 기소되어 처형된 사건. 이들에 대한 유죄판결과 처형은 전 세계적으로 물의를 불러일으켰다. 매콜리프, 『파리는 언제나 축제』, 제12장 참조.

이자 벗인 유수한 물리학자 폴 랑주뱅과 함께 일하면서 더욱 적극성을 보이게 되었다. 랑주뱅은 대학원생 시절 피에르 퀴리의 제자였으며 피에르가 죽은 후에는 마리 퀴리의 연인이 되기도 했었는데, 이제 일급 학자이자 과학 아카데미의 회원으로서 자신이 진심으로 믿는 가치들을 위해 선두에 나서고 있었다. 그와 그의 아들은 2월 12일 사회당과 공산당의 행진에 동참했고, 마리 퀴리를 설득해 스타비스키 사건에 대한 불쾌감을 개인적으로나마 표현하게 하기도 했다. 이제, 2월 사태의 여파 가운데 그는 파시스트의 위협과 싸우는 데 적극 나선 터였다. 그는 소비에트연방이야말로 인류를 위한 최선의 희망을 구현하고 있으며, 자신의 투신은 소련을 위한 것이라고 굳게 믿었다. 열성적인 마르크스주의자로서 랑주뱅은 이미 세 차례나 러시아를 방문했고, 최근의 여행에는 졸리오-퀴리 부부에게 동행을 권하기도 했다(이렌은 당시 건강이 좋지 않아 프레데리크만 갔다. 나중에 두 사람은 함께 모스크바에 가게 된다).

이렌이 산간 지방에서 요양하며 보내야 했던 시간에도 불구하고, 그즈음 졸리오-퀴리 부부는 세계 평화운동에서 지도적인 역할을 하고 있었다. 그들은 탁월한 학문적 성취 덕분에 확실히 돋보였다. 1월에 졸리오-퀴리 부부는 인공방사능을 발견했으니, 이는 이듬해 노벨 화학상의 공동 수상으로 이어질 놀라운 약진이었다. "중성자 때는 한발 늦었고, 양전자 때도 그랬지만, 이제 우리도 제시간을 맞춘 것이었다"라고 프레데리크는 회고했다. 하지만 그는 이 발견이 촉발할 수 있는 위험한 힘들에 대해서도 잘 알고 있었다. "원소들을 마음대로 합치거나 나눌 수 있는 과학자들은

폭발성 변이를 일으킬 수도 있을 것이다"라고 그는 지적했다.[11] 이 특별한 발견의 주인공들이 사실 세계 평화의 주창자들이었다는 것은 의미심장한 일이다.

마리 퀴리는 딸과 사위가 놀라운 발견을 이룩하는 것을 볼 만큼은 오래 사는 복을 누렸지만, 이제 그녀의 건강도 급속히 쇠해갔다. 그녀는 (에브의 말을 빌리지면) "날로 더해가는 피로, 민성적인 병증들"을 웃어넘기며 마지막까지 일에 매진했다. 그녀는 향년 66세인 1934년 7월 4일에 죽었고 파리 바로 외곽 소Sceaux에 남편과 함께 묻혔다. "정치가나 공무원이라고는 오지 않은" 조용한 장례였다. 자신의 소원대로 마담 퀴리는 "그녀를 사랑하는 친척과 친구들, 동료들이 지켜보는 가운데 (……) 망자들의 영역에 조촐히 자리 잡았다".[12]

1995년, 그녀는 남편 피에르와 함께 팡테옹으로 이장되어, 오로지 자신의 업적으로 그 배타적인 안식처에 들어간 최초의 여성이 되었다. 그러기까지는 60년 이상이 걸렸지만, 삶에서 그랬듯이 죽음에서도 그녀는 여전히 선구자였다.

～

2월 6일 위기 동안 지드는 시칠리아에 있었다. 그곳에서 존 더스패서스의 『맨해튼 트랜스퍼 *Manhattan Transfer*』를 (다소 짜증 내며), 그리고 「오셀로Othello」를 (여섯 번째로) 읽었다. 정국이 제멋대로 요동치던 1월 말에 그는 한 친구에게 "혼자 있을 필요가 있다"라고 써 보낸 후 즉시 시라쿠사를 향해 출발한 터였다. 지드가 갑자기 여행길에 오른 것은 처음이 아니었고, 그 역시 자신의 충

동에 가까운 여행 욕구를 인정하여 "나는 내 방랑벽과 일관성 없는 삶이 내게 얼마나 해로울 수 있는지 잘 알고 있다"라고 1933년 7월 일기에 적기도 했다. "하지만 나의 정착이 허용되는 유일한 장소는 퀴베르빌[그의 아내가 사는 곳]인데, 그곳에서는 내 생각이 금방 마비되고 만다."[13] 끊고 싶지 않은 유대로 아내와 연결되어 있던 지드는 다른 곳에서는, 심지어 자신의 파리 아파트에서조차 오래 정착할 수 없었다. 여행을 떠나지 않을 수 없는 이유는 그 밖에도 있었다. 그의 많은 여행, 특히 북아프리카 여행들은 젊은 남성들과의 연애 때문에 — 또는 연애를 찾아 — 떠난 것이었다. 하지만 파리가 혼란 속에 있던 2월 6일, 지드는 도피처를 찾고 있었다. 그 자신이 말했듯이 그는 독서와 글쓰기와 음악에 탐닉했으며, 프랑스 운문의 독법을 숙고했다.

지드가 피하고자 했던 혼란은 정치적인 것만이 아니었다. 그는 스트라빈스키와 합작한 결과물 앞에서 크게 당황했다. 문제의 작품은 지드의 시에 붙인 무용극 〈페르세포네Perséphone〉로, 지드는 가사를 알아들을 수 없을 정도로 들쭉날쭉한 악상에 충격을 받았다. 그는 리허설에도, 마지막 시연에도, 4월 초연에도 참석하지 않았다. 세 번째이자 마지막 공연의 막이 오를 때도 거기 참석하는 대신 말로와 함께 독일 공산당 지도자 에른스트 텔만의 투옥에 항의하는 회의를 주재하는 편을 택했다.

스트라빈스키는 〈페르세포네〉에 대한 폴 발레리의 찬사를 널리 알리려 애썼고, 여러 해 동안 알고 지내온 지드가 "그토록 역력히 공감의 결여를 드러내는 것"을 비난했다. 이는 지드의 냉정한 프로테스탄티즘뿐 아니라 그가 최근 공산주의와 가까워진 데

대한 빈정거림이기도 했다.[14] 훗날 회고록에서 스트라빈스키는 지드의 음악 지식과 쇼팽에 대한 찬사 등을 싸잡아 공격했다. "지드가 음악 전반에 대해 아무것도 모른다는 사실은 그의 『쇼팽 노트Notes Sur Chopin』를 읽어보면 누구나 알 수 있다"라는 것이었다. 또한 지드의 글에 대해서도 "맹물 같을 때가 많다"라고 혹평하면서 이렇게 은근한 야유를 곁들였다. "지드는 창작사로서 우리로 하여금 그의 타고난 죄악을 잊게 할 만큼 위대하지 못하다. 톨스토이는 바로 그 점에서 위대하다."[15]

〈페르세포네〉 이후로 지드와 스트라빈스키가 다시 만나지 않은 것도 무리가 아니다.

∿

스트라빈스키는 2월 6일 위기 동안 〈페르세포네〉에 골몰해 있었다. 곧 그는 프랑스 시민권을 취득하고 파리의 비싼 동네에 방 열다섯 개짜리(살롱 세 개와 하녀 방 네 개를 포함한) 아파트를 세 내어 살게 된다.

그가 여전히 코코 샤넬로부터 돈을 받고 있었는지 여부는 확실치 않다. 샤넬은 1920년부터 스트라빈스키와 그의 가족을 후원해 왔고, 1933년까지도 그는 샤넬의 친구 미시아 세르트에게 "샤넬이 1일 이후로 우리에게 아무것도 보내지 않았어요. 이번 달에는 무 꼬랑지 하나 먹고 살 게 없네요. 그러니 그녀에게 내 얘기 좀 해주면 고맙겠어요"[16]라고 불만의 편지를 보냈었다.

스트라빈스키의 새 주소지는 콩코르드 광장 근처였는데, 최근의 온갖 소요가 그 근처에서 벌어진 터라 그는 극도로 민감해져

있었다. 얼마 전 독일에서는 그를 유대인으로 오해한 나치 폭력배들에게 공격당한 일도 있었다. 유대인도 아닌데 두드러진 스트라빈스키의 코는 친구들에게야 농담거리였지만 그로서는 웃을 일이 아니었고, 그 때문에 반유대적 행위의 표적이 될 때는 더욱 그랬다. 아이러니하게도 스트라빈스키 자신은 반유대적이었으며, 1933년 독일에서 그의 이름이 유대인 명단에 오른 후에는 독일에서 일하기 위해 필요하다면 무슨 짓이라도 하겠다는 심정이었다. 뭐라 해도 돈은 돈이었고, 스트라빈스키는 주기적으로 돈이 바닥났으니 말이다. 그러므로 그는 히틀러의 줄개들에게 자기 집안의 소상한 가계도를 제공할 용의는 물론, 그중 나치가 용인하지 않을 인물이 있다면 자기비판도 마다하지 않을 태세였다. 그는 또한 함께 어울리는 사람들에 대해서도 신중을 기해 유대인 예술가들을 멀리했다.

그러나 이 모든 노력에도 히틀러 치하의 독일인들은 스트라빈스키 같은 전위적 음악가들을 환영하지 않았으며, 이에 그는 눈치 빠르게 무솔리니에게 더 열광적인 태도를 보였다. 1933년 그는 무솔리니와 독대할 기회가 있었고, 그해에 한 이탈리아 음악평론가에게 이렇게 말했다. "그는 이탈리아의 구원자예요. 바라건대 온 유럽의 구원자가 되기를."[17]

시몬 드 보부아르는, 훗날 돌아보면 당혹스러울 만큼 2월의 소요 사태에 차분히 거리를 두었고 "멀리서 사건의 추이를 지켜보며 나와는 무관한 일이라고 확신했다".[18] 반면 거트루드 스타인은

스타비스키야말로 블룸과 장차 인민전선이 될 세력의 득세를 배후에서 조종한 인물이라 확신했다. 1937년, 그녀는 이런 견해를 제1차 세계대전 동안 친해진 미국 군인 중 한 사람에게 피력했다. "스타비스키가 진짜 두목이에요. 그가 급진적 사회주의자들을 조직했고, 그 장치가 아직도 돌아가고 있는 거예요. 대다수의 사람들은 신물이 나 있는데도 말이에요."[19]

그런가 하면 스타인은 1934년 자기 집에 온 손님 중 한 사람에게 히틀러를 위대한 인물로 이야기하여 충격을 주었다. 그 손님은 훗날 이렇게 회고했다. "난 깜짝 놀랐어요. 그 무렵 프랑스에는 히틀러의 유대인 박해가 잘 알려져 있었거든요."[20]* 게다가, 이 손님은 거기까지 말하진 않았지만, 스타인 자신 또한 유대인이었다. 하지만 그녀가 히틀러를 칭송한 것이 아주 예외적인 일은 아니었다. 그해 5월 그녀는《뉴욕 타임스 매거진 New York Times Magazine》기자와의 인터뷰에서도 이렇게 말한 바 있다. "히틀러는 노벨 평화상을 받았어야 해요 (……) 독일에서 모든 다툼과 투쟁의 요소를 제거하고 있으니까요. 유대인과 민주주의자와 좌익 분지들을 몰아냄으로써, 행동으로 이끄는 모든 것을 몰아냈지요. 그게 평화라는 겁니다."[21]

거트루드 스타인이 사람들에게 충격 주기를 즐겼던 것은 널리 알려진 사실이고, 그래서 이런 말들도 그녀의 아이러니와 냉소적인 유머를 보여주는 예로 정당화되어왔다. 하지만 그녀가 1930년

* 나치는 1933년 여러 핵심 분야에서 유대인을 제외하는 법들을 제정했으며, 반대자들을 임의로 체포·구금하기 위한 강제수용소를 설립했다.

대 내내 고집스레 히틀러를 칭찬한 것은 그리 간단한 문제가 아닐 수도 있다. 그러한 태도는 그녀의 우익 친구 베르나르 파이의 태도를 그대로 반영한 것이었다. 1930년대 초 그녀는 그에게 보내는 편지에 이런 말도 썼다. "물론 나는 정치를 당신과 꼭 같은 시각에서 보고 있어요."[22]

하여간, 그즈음 거트루드 스타인은 정치보다 훨씬 중요한 것에 골몰해 있었다. 특히 자신의 성공이라는 문제가 있었다. 그해 2월, 그녀의 오페라 〈네 명의 성인에 관한 3막극〉(음악은 버질 톰슨)이 초연되어 브로드웨이의 호평을 받았으며, 두어 달 후에는 미국 순회강연이 시작되어 1934년 10월부터 1935년 5월까지 이어졌다. 거트루드 스타인은 거물이 되기 전에는 미국으로 돌아가지 않겠노라고 노상 말해온 터라 이제 그토록 소원하던 거물이 되었다는 데 대만족이었다. 미국은 거트루드와 앨리스를 매력적인 별종으로 환영했으며, 두 사람은 대공황의 암울한 시기에 전국을 돌며 사람들을 즐겁게 해주었다. 거트루드와 앨리스도 미국과 미국인들에게 매혹되었다. 비록 거트루드는 루스벨트 대통령과 민주당 "쓰레기"에게만은 절대 반대였지만 말이다. 대신 그녀는 공화당이 강한 지도력을 발휘할 가능성에 열광했다.[23]

그럼에도 거트루드 스타인은 자신의 성공이 갖는 성격에 묘한 거북함을 느꼈다.『앨리스 B. 토클라스의 자서전』은 만족스러울 만한 인기를 거두었지만 본격적인 작품은 아니었고, 그녀도 그 사실을 잘 알고 있었다. 그녀는 스스로 겪고 있던 창조성의 빈곤에 대해서나 작가로서의 정체성에 대해 고뇌했다. 만일 자신이 평생 매진해온 작가로서가 아니라 거트루드 스타인이라는 인물

로서 유명해진 것이라면?

그것은 아주 곤혹스러운 질문이었으니, 거트루드는 명성은 아주 좋은 것이지만 전쟁과 마찬가지로 메스컴의 관심도 "문명의 과정을 방해한다"고 결론지을 수밖에 없었다.[24]

~

앙드레 지드와 마찬가지로, 헨리 밀러도 2월의 유혈 사태 동안 파리의 길거리를 걸으며 그저 벗어나기만을 원했다. 보통은 지저분하고 추한 것에 매혹되던 그였지만 스타비스키 사건이나 파시즘의 득세, 유혈 사태의 저변에 깔린 경제 침체 등에는 관심이 없었다. 일주일째 신문이라고는 읽지 않은 어느 날 사태의 한복판으로 잘못 말려들 뻔한 적도 있었다. "폭도들이 나를 벽에 납작하게 몰아붙이는데 탄환들이 마구 날아왔다. 미친 듯 출구를 찾아 두리번거리다 상황이 다소 느슨해진 틈을 타서 집에 돌아왔다." 그는 『북회귀선』에서 "로마는 나 같은 사람이 노래하기 위해 불타야 한다"라고 썼지만, 실제로는 모닥불 근처에도 가고 싶어 하시 않았다.[25]

이 집 저 집 떠돌며 기숙하던 밀러는 또다시 거처를 옮기게 되었다. 2년가량 알프레트 페를레스와 함께 클리시에 살다가 그해 가을 전에도 잠깐 살았던 빌라 쇠라 18번지로 이사한 것이다. 다만 이번에는 막스 마이클 프랭클의 룸메이트로서가 아니라, 몽수리 저수지가 내려다보이는 높직하고 근사한 스튜디오에 정식으로 세를 들었다. 천창天窓에 발코니, 개인 욕실, 부엌이 딸린 곳이었다. 14구의 이 거리는 화가 및 조각가들을 위해 최근에 만들어

진 막다른 골목으로, 다른 사람—아나이스 닌—이 월세를 내주는 이 안락한 집에 밀러는 기쁘게 정착했다.

밀러가 그곳으로 이사한 9월의 어느 날, 그의 출판업자인 잭 커헤인이 나타나 『북회귀선』의 첫 권을 엄숙하게 증정했다. 이 작품은 밀러에게 즉각적인 명성과 부를 가져다주지는 못했지만 T. S. 엘리엇의 찬사를 비롯하여 시인 블레즈 상드라르로부터 「우리에게 한 미국 작가가 태어나도다」라는 제목의 호의적인 서평(《오르브 *Orbes*》라는 문예지에 실렸다)을 받았다. 미국에서는 (『율리시스』의 최근 승소에도 불구하고) 『북회귀선』이 검열에 걸려 이후 1960년대까지 판매가 금지되지만, 밀러는 사기가 올라갔다. 이사와 책 출간은 그에게 새로운 시작을 의미했으며, 그해 12월 준과의 이혼이 확정된 것도 마찬가지였다. 이혼 서류가 도착하자 그는 "만세!"를 외쳤다.

밀러가 알지 못했던 것은 그해 8월, 출생을 석 달 앞두고 사산된 아나이스 닌의 딸아이가 자기 자식이었다는 사실이었다. 닌에게는 힘든 시기였는데, 밀러의 전기 작가 로버트 퍼거슨이 시사하는바 그녀가 아이를 유산시킨 것일 수도 있기 때문이다.[26] 어떻든 닌은 밀러에게 어떤 책임도 지우지 않는 것이 중요하다고 믿었기에 이런 일을 그에게 전혀 알리지 않았다. 그렇게 헨리 밀러는 빌라 쇠라에 즐겁게 정착하여 준에 대해 한층 더 강박적으로 써나갔고, 그것이 『남회귀선 *Tropic of Capricorn*』이 되었다("그 준June 책"이라고 그는 말하곤 했다).[27] 아마도 그에 대한 분풀이였던 듯, 닌은 자신의 정신분석의와 함께 뉴욕으로 떠났다.

그해 11월 뉴욕은 장 르누아르의 영화 〈마담 보바리Madame Bovary〉(1933)에 호의적이었다. 이는 무척 필요했던 반응이었으니, 파리는 전혀 그렇지 않았기 때문이다. 물론 1934년 1월의 파리는 스타비스키 사건으로 다른 것에 눈 돌릴 겨를이 없기도 했지만, 그래도 르누아르는 무척 실망했었다. 있을 법하지 않은 상황의 연속으로 가스통 갈리마르의 신영화협회로부터 이 영화를 의뢰받았던 그는 최대한 자연스러운 배경 — 진짜 농장, 진짜 암소, 진짜 집들로 이루어진 — 에서 영화를 찍기로 하고 작업을 추진했다. 르누아르는 자신의 요구를 극단으로 밀고 나갈 수 있었으니, 가령 난데없이 산토끼 한 마리가 주연배우의 말발굽 사이로 뛰어들었는데 카메라맨들이 이 놀라운 장면을 놓쳤을 때도 마찬가지였다. 그 장면을 다시 찍기 위해 산토끼를 굴에서 내모느라 하루 종일을 허비했건만 불행히도 토끼 선생은 아무 흥미를 보이지 않았고, 실망한 르누아르는 그 장면 전체를 포기해야만 했다.

장 르누아르와 영화를 찍는다는 것은 때로 그렇게 짜증 나기는 해도 아주 특별한 경험이었다. 한 동료는 이렇게 회고했다. "세트장에서 르누아르는 진짜 훌륭했다. 배우들로부터 최선의 결과를 이끌어내는 데 그보다 더 탁월한 사람은 또 없었다."[28] 연극 에이전트인 룰루 바티에는 언젠가 "르누아르는 장롱이라도 연기하게 만들 수 있을 것"이라고 말하기도 했다.[29] 르누아르가 가진 특별한 비결의 일부는 영화 작업에서 동지애를 만들어낸다는 데 있었다. 하루 일이 끝나면 출연 배우들과 제작진이 모두 떠들썩하

게 함께 식사를 했는데, 노르망디 시골 한복판에서 그런 모임은 마치 시골 결혼식 같은 분위기였다. 소도구 담당자에 이르기까지 모든 사람이 르누아르라는 사람의 푸근한 온기에 감싸여 한가족이 된 듯한 느낌이 들었다고 한다.

영화 그 자체로 말하자면, 르누아르와 친구 사이였던 베르톨트 브레히트는 열렬한 찬사를 보냈지만, 완성하고 보니 너무 길어서 (예산은 물론 한참 초과했고) 결국 상영 시에는 상당 부분을 잘라내야만 했다. 르누아르를 더 속상하게 한 것은, 주연을 맡았던 형 피에르가 주연 여배우를 유혹하기에 이르렀는데, 불운하게도 그녀가 제작자의 애인이었다는 사실이다.

그 무렵 파리는 2월 6일의 유혈 사태에 휘말려 있었고, 장 르누아르의 친구들 중 공산주의자들은 위협을 느꼈다. 그는 그들의 심정을 이해하고 공감했지만, 노동계급을 위한 그들의 투쟁에 동참할 마음의 준비는 되어 있지 않았다. 그럼에도 차기작인 〈토니 Toni〉에서는 이민자들과 집시들에 관한 이야기를 담아내어 "보통은 영화에 등장하지 않는 사람들", 그 자신의 표현을 빌리자면 "조금만 발을 잘못 디뎌도 추방당할 위협을 받는 이들"을 그려내고자 했다. 그는 자신의 "타협 없는 사실주의의 꿈"을 성취하기 위해 이 거친 이야기를 현장에서 촬영하기를 원했다. 성공적인 작가이자 극작가로 「마리위스Marius」, 「파니Fanny」, 「세자르César」 3부작으로 널리 알려져 있던 마르셀 파뇰이 마르세유에서 프로덕션을 차린 덕분에 르누아르는 그 꿈을 이룰 수 있었다. "실생활에 기초한 구저분한 일화"를 찍는 대신, "실제로 일어난" 것이기는 해도 "가슴을 찢는 시적인 러브스토리"를 만들어내게 된 것이다.[30]

르누아르의 조카 클로드가 처음으로 수석 카메라맨을 맡은 이 영화에서, 장은 앵글숏 외에 여러 장의 파노라마숏, 더 긴 롱숏 등을 사용하여 파편화를 피했다. 다시 말해 그는 "배우들을 클로즈업한 다음 이어지는 동작을 찍기" 원했는데, 이는 "오퍼레이터가 한층 더 솜씨를 발휘해야 하는" 것이었다. 당시의 거추장스러운 장비를 감안하면 그 어려움을 짐작할 만하다. 르누아르는 또한 음향에도 관심이 많았고("나는 기술적으로는 좋지 않다 해도 진짜 소리를 열정적으로 신봉한다") 더빙이 아닌 현장음 사용을 자부했다. "〈토니〉에서 레 마르티그역에 도착하는 기차의 소리는 실제 기차 소리일 뿐 아니라 스크린에 보이는 바로 그 기차의 소리이다"라고 그는 지적했다.[31]

그는 마르세유 근처 레 마르티그 현지에서 "그곳 사람들과 함께 그들의 공기를 숨 쉬고, 그들의 음식을 먹고, 그 노동자들의 삶을 함께하며" 〈토니〉를 촬영했다. 모든 배우는, 직업적인 배우들조차도 그 지방에서 구했으며 "그들의 사투리는 진짜였다".[32]

그해 여름, 르누아르가 〈토니〉를 찍던 무렵, 오스트리아 수상 엥겔베르트 돌푸스가(그는 무솔리니식의 독재 권력을 휘두르던 터였는데) 빈에서 나치에 의해 암살당했다. 히틀러가 '장검長劍의 밤'*으로 알려진 정치적 기습 살인을 통해 권력을 장악한 직후에

*
1934년 6월 30일부터 7월 2일에 걸쳐 히틀러가 친위대와 비밀경찰을 동원해 돌격대의 지도자를 비롯, 권력에 위험이 될 만한 세력을 미리 숙청한 사건. 뒤이어 8월에는 대통령 힌덴부르크가 죽자 국민투표를 실시하여 총리가 대통령직을 겸하는 이른바 '총통', 일명 '지도자(퓌러)'가 탄생했다.

일어난 일이었다. 10월 초에는 유고슬라비아의 국왕 알렉산다르
1세가 프랑스 공식 방문 중 마르세유에서 암살당하는 사건이 일
어나 불안을 더했으니, 이는 무솔리니의 사주를 받은 크로아티아
암살자들의 소행이었다. 프랑스 외무부 장관으로 소련을 국제연
맹에 가입시키고 소련과 프랑스의 조약 성사에 진력했던 루이 바
르투 역시 그 공격에서 목숨을 잃었고, 대신 그 자리에 들어선 피
에르 라발은 즉시 무솔리니와의 협정에 조인함으로써 에티오피
아를 이탈리아의 재량에 맡기는 데 동의했다.

　　1935년 초 〈토니〉가 개봉되던 무렵, 프랑스인들은 연일 벌어지
는 사태에 정신이 없었고, 프랑스와 독일 사이 석탄의 보고인 자
르 지방(전후에는 프랑스와 영국이 점령하고 있었다)이 압도적
인 표결로 독일제국에 속하게 되었다는 소식 역시 암담하기만 했
다.** 르누아르에게는 불운하게도, 〈토니〉는 1935년 프랑스의 영
화 관객들에게 별로 흥미를 불러일으키지 못했다. 다들 영화를
보러 가서까지 굳이 사회문제나 비타협적인 사실주의와 맞닥뜨
리기를 원치 않았던 것이다.

～

　　파리 최고 멋쟁이 그룹이 피의 화요일에 대해 보인 반응은 처
음에는 심드렁한 것이었다. 장 드 팡주 백작은 만찬에 타고 갈 택

**
독일, 프랑스, 룩셈부르크 사이의 작은 주 자르 지방은 베르사유조약 이후 15년 동
안 국제연맹 감독하의 자치 지역(사실상 프랑스가 통치)으로 두다가 그 후의 귀속
문제는 국민투표로 정하게 되어 있었다.

시를 구할 수 없는 것에 짜증이 났다. 그의 동료들은 소요 사태를 "좌익의 난동"으로 치부해버리고는 비싼 식당에서 태연자약하게 식사를 계속했고, 부유층 여성들은 그해의 패션쇼에 여전히 참석했다.[33]

그렇지만 이 태평함 가운데 곧 불안이 스며들었고, 점차 더 많은 파리 사람들이 2월 6일 위기를 내란이요 정변 미수라고 보기 시작했다. 좌우익 중 어느 편에서 일으킨 것인지는 각 개인의 정치적 시각에 따라 보기 나름이었다. 사회 분위기가 술렁이기 시작했고, 스타비스키 사건에 연루된 한 인물이 철로에서 사체로 발견된 후로는 파리 바깥의 사건들에도 무심할 수가 없었다.

그해 여름과 뒤이은 몇 해 여름 동안 파리 상류.계층이 화려한 무도회를 줄달아 개최한 것은 이처럼 알 수 없는 앞날에 대한 불안을 상쇄하기 위해서였을 것이다. 왈츠 무도회, 식민지 무도회를 비롯해, 이미 호화로운 무대를 한층 더 이국적이고 환상적인 꿈으로 만드는 각종 특이한 주제의 무도회들이 열렸다. 좌안의 갑부 커레스 크로즈비는 그해 여름 자기가 연 무도회의 되폐적이고 사치스러운 매력에 대해 이렇게 회고했다. "우리는 어디서나 최고의 손님들을 맞이했다. 우리는 1934년 시즌, 그러니까 그 매력적인 시절의 한복판에, 파리에서 가장 명랑하고 가장 흥성하고 가장 부러움을 사는 사람들이었다."[34]

'매력'이라는 것이 핵심이었으니, 샤넬은 파리를 대표하는 매력의 완벽한 본보기였다. 파리 전역에 감돌던 긴장에도 불구하고 그녀의 쇼는(공교롭게도 피의 화요일 바로 전날이 되고 말았지만) 평소처럼 열렸고, 인견 드레스 밑에 목깃을 푼 화이트 셔츠를

받쳐 입는다든가 하는 예리하고도 깔끔한 룩을 선보였다. 하지만 파업으로 택시가 다니지 않았고, 재닛 플래너는 "봄 패션쇼 기간 동안 택시 파업에 소요 사태까지 더하여, 큰 회사에서는 100만 프랑까지도 손해를 본 것으로 추산된다"라고 썼다.[35]

샤넬은 혼란 통에 겪은 손해에 대해 아무 말도 하지 않았으나, 그 손해가 직원들에 대한 그녀의 태도를 누그러뜨리지 않은 것은 분명하다. 그러잖아도 항상 직원들을 엄하게 다루어온 터였다. 급료 인상? 노동자의 권리? 2월 6일은 샤넬의 생각을 한층 더 강화해줄 뿐이었다. 특히 이리브의 영향하에서는.

그녀는 패션계의 정상에 있기는 했지만, 경쟁자들이 바짝 추격해오고 있음을 모르지 않았다. 그중에서도 대표적인 인물인 엘사 스키아파렐리는 1934년에 400명의 직원을 거느리고 연간 7천에서 8천 점의 옷을 생산하고 있었으니, 비교적 신참인 그녀로서는 대단한 성과였다. 아직 대규모 의류 회사 축에 끼지는 못했지만 대공황으로 인해 위축된 시장 상황을 감안하면 상대적으로 규모가 작다는 점이나 미국 제조업자들과 기꺼이 공조하려는 자세가 그녀에게 도움이 되었다. 미국인들은 스키아파렐리의 옷을 아주 좋아했고, 《보그》와 《위민스 웨어 데일리 *Women's Wear Daily*》뿐 아니라 《타임》지에서도 주목하여 1934년에는 그녀를 천재라 불렀다. 이리브는 외국인들이 공모하여 예술, 패션, 디자인 분야에서 프랑스의 정체성을 위협하고 있다고 공격했는데, 어쩌면 스키아파렐리를 염두에 두고 있었는지도 모른다. 스키아파렐리는 파리에 살기는 했지만, 어디까지나 이탈리아 사람이었으니까.

사실 이리브가 염려할 필요는 없었다. 대공황에도 불구하고 샤

넬은 (이제 리츠에 틀어박혀) 잘 살고 있었다. 하지만 스키아파렐리 역시 성공의 보상들을 맛보기 시작하는 참이었다. 딸을 비싼 학교에 보낼 수 있었을 뿐 아니라, 의상실을 확장했고, 생제르맹 대로의 근사한 아파트로 이사도 했다. 한번은 그곳에서 샤넬을 대접했는데, (스키아파렐리의 말에 따르면) 샤넬은 "마치 묘지리도 지나는 듯" 두려운 눈길로 사방을 둘러보며 진저리 쳤다고 한다.³⁶ 새하얀 벽에 검은 탁자들, 그리고 고무를 입힌 주황색과 초록색 소파 커버 같은 것은 분명 샤넬의 취향과 거리가 멀었다. 하지만 무슨 상관이랴. 스키아파렐리는 쇼킹한 삶을 즐겼다.

스키아파렐리는 경쟁도 즐겼으며, 곧 샤넬을 뒤따라 자기 나름의 향수도 내놓게 된다. 다만 특유의 대담함으로 샤넬의 유선형 우아함을 완전히 뛰어넘어 메이 웨스트의 풍만한 몸매를 본뜬 형태의 향수병에 '쇼킹Shocking'이라는 이름을 붙였다. 스키아파렐리가 '쇼킹 핑크'라 명명한 진분홍으로 히트를 친 것도 그 무렵의 일이다. 그 충격적인 분홍색은 스키아파렐리의 대명사가 되었고, 향수도 그 색깔도 대번에 히트했다.

～

사람들에게 충격을 주는 데는 살바도르 달리도 뒤지지 않았으니, 그해에 그는 미국 여행으로 더 많은 관객을 얻게 되었다. 이 여행은 커레스 크로즈비가 비용을 댄 것으로, 크로즈비는 그를 후원하는 조디악 그룹의 일원이었다. 달리는 여행에 겁을 먹었지만, 미국에서 열리는 두 차례 개인전이 그의 마음을 움직였다. 하나는 뉴욕에 새로 생긴 현대미술관MoMA에서, 다른 하나는 하트

퍼드의 위즈워스 애서니엄 미술관에서 열리는 것이었다. 뉴욕 현대미술관에서는 앨프리드 바가 화단의 기초를 뒤흔들고 있었고, 하트퍼드의 미술관은 새 관장 A. 에버릿 '치크' 오스틴 주니어의 지휘로 모던아트에 뛰어든 참이었다.[37]

달리를 맡기로 한 커레스는 기찻간 한구석에 웅크린 그를 발견했다. 자기 그림에 전부 끈을 달아서 옷이나 손가락에 매어둔 채였다. "한시라도 빨리 도착하려고 엔진 바로 옆에 앉은 거예요"라고 그는 그녀에게 말했다고 한다.[38] 승선 후에는 (용기를 낸답시고) 샴페인을 들이켜고 구명조끼를 입은 채 돌아다니다가 틈만 나면 갈라 옆에 바짝 다가붙었다. 갈라는 1월 이후 달리의 정식 아내가 되어 있었다. 그녀는 엘뤼아르와 이혼한 후, 뉘슈와 결혼한 엘뤼아르의 격려로, 특히 청교도적인 미합중국을 방문하려면 그래야 한다는 말에 달리와 식을 올렸던 것이다.

커레스는 부두에 몰려온 기자들 앞에서 달리를 추켜세웠는데, 그는 여전히 그림들을 매어둔 끈을 달고 있었다. 달리는 기자들에게 놀라움을 주었으며, 특히 어깨에 양 갈비를 얹은 아내의 초상화를 묘사할 때는 모두 포복절도했다. 양 갈비라고? 왜 안 되겠는가? 그는 양 갈비도 좋아하고 아내도 좋아하는데? 더하여 '녹아내리는 시계들'이 결정타를 날렸고, 그가 가지고 다니는 2.5미터짜리 바게트와 "나와 미친 사람 사이의 차이는 내가 미치지 않았다는 것"이라는 그의 유명한 (어쩌면 잘못 인용된) 말도 한몫을 했다. 달리는 자신이 본능적으로 이해한 대로 꿈의 모사를 추구했다. "나는 [거대한 바게트가] 기자들에게 흥미로운 물건이 되리라고 생각했다"라고 그는 회고록에 썼으니, 기자들이 처음에는

그 엄청난 빵 덩이에 거북함을 느낀 나머지 언급조차 못 했지만 달리는 원하던 주목을 받는 데 성공했다. 그는 자기 홍보에 천재적이었고, 그런 재능을 십분 알아주는 나라에서 제 물을 만난 듯했다. "이 기자들은 유럽 기자들보다 훨씬 낫다"라고 그는 평가했다. "그들은 '난센스'에 대한 탁월한 센스가 있고, 게다가 자기들이 하는 일을 무섭게 잘 안다. 그들은 이야깃거리가 될 만한 일을 정확히 미리 짚어낸다."[39]

달리는 그들에게 내놓을 이야깃거리를 잔뜩 가지고 있었다.

대서양 건너편에서는 마르셀 뒤샹 — 1913년 뉴욕의 아모리 쇼에서 〈계단을 내려오는 누드Nu descendant un escalier〉로 화단을 떠들썩하게 했던 — 이 여러 해 전부터 이상적인 체스 토너먼트를 위해 순회 중이었다. 뒤샹은 내놓고 관객에게 충격을 준다거나 자기를 홍보한다거나 하지 않았다. 그는 이기는 데 관심조차 없었다. 이기는 것은 목표가 아니었고, 오히려 주의를 산만하게 할 수도 있었으니, 그의 주된 관심사는 게임 자체의 심미성이었다. 그런 모색 동안 뒤샹은 자주 체스 상대가 되곤 했던 만 레이와 우정을 맺었으며, 콘스탄틴 브랑쿠시 같은 다른 친구들을 위해 전시를 주선하곤 했다. 그는 또한 〈녹색 상자La Boîte verte〉(1934)라는 것을 만들었는데, 컬러 플레이트色板, 원고, 드로잉, 사진, 노트, 스케치, 연구 등으로 이루어진 이 고심 어린 작업은 그가 전쟁 직후 뉴욕에서 완성하여 코네티컷의 한 후원자에게 맡겨두었던 대작 〈독신남들에 의해 벌거벗겨진 신부, 조차도La mariée mise à nu par ses

célibataires, même〉, 일명 〈큰 유리Le Grand Verre〉의 구상 및 사고 과정을 정확히 재현하여 담은 것이었다. 이 기록물은 감상자가 〈큰 유리〉를 보며 어떤 순서로든 상자 안의 내용물을 참조하게 하려는 것이었다.[40]

뒤샹이 총 320개의 에디션으로 제작된 〈녹색 상자〉를 위해 종잇조각 하나까지 공들여 재구성하고 있던 무렵, 그의 친구 만 레이는 자신이 첫 15년 동안 찍은 사진들을 모아 사진집을 냈다. 이는 당시 워즈워스 애서니엄에 관여하던 제임스 스롤 소비라는 전위 미술 후원자가 비용을 댄 작업이었다. 프랑스 비평가들은 만 레이의 책을 좋아했지만, 미국인들은 아니었다. 루이스 멈포드는 《뉴요커》에 기고한 글에서 만 레이가 "칼라 꽃을 2류 정통 화가의 그림처럼 보이게끔 사진 찍느라" 시간을 허비하고 있다고까지 말했다.[41] 만 레이는 생계를 꾸리게 해줄망정 영혼의 허기를 채워주지 못하는 사진에 대해 항시 원망을 품고 있던 터였다. 화단으로부터 그토록 무시를 당하는 마당에, 그 자신조차도 자기가 하는 일의 가치를 알 수 없으니 버티기 힘들었다.

괴로움을 더한 것은 그가 아직도 리 밀러를 극복하지 못했다는 사실이었다. 그녀가 그를 떠나 뉴욕으로 가버리자 그는 너무나 낙심한 나머지 그녀든 자기든 죽여버리겠다며 총을 들기도 했었다. 그녀 없이 보내는 암울한 겨울 동안 그는 자신이 좋아하는 예술 형식인 회화로 돌아섰다. 그가 거대한 초현실주의 그림 〈입술 Lèvres〉을 시작한 것도 그 무렵이었다. "한 쌍의 입술이 꿈속의 기억처럼 나를 사로잡았다"라고 그는 훗날 회고했다. "입술들은 그 크기 때문에 마치 한데 얽혀 있는 두 개의 몸뚱이를 생각나게 했

다. 가히 프로이트적이었다."[42] 그 그림을 완성하는 데는 꼬박 2년이 걸렸다. 그동안 그는 리가 아지즈와 결혼했다는 것, 그리고 그 결혼이 금방 파경을 맞았다는 것을 알게 되었다. 만 레이는 계속 그림을 그렸다. 공식적으로 그 거대한 작품은 〈관측의 시간—연인들A L'heure de l'Observatoire—Les Amoureux〉이라는 제목으로 알려졌고, 단연 초현실주의 회화로 유명해졌다.

그토록 꼼꼼히 그림에 매진하는 한편, 브루클린 태생인 만 레이는 경제가 가라앉는 것을 느끼고 있었다("경기 침체가 내게도 영향을 미치기 시작한다"라고, 그는 드물게 집에 보낸 편지에서 여동생에게 털어놓았다). 수년간 가족과 거의 연락하지 않고 지낸 그였지만, 이제 돈을 보내달라고 전보를 치지 않을 수 없었다. 하필 그들도 살아남으려 발버둥치는 때에, 그의 전보는 간결했다. "모두 안녕 난 잘 지내 돈 좀 보내줘 만."[43]

만 레이의 아내 에이든이 뜻밖에 다시 나타난 것은 어쩌면 시의적절한 일이었을 것이다. 그들은 정식으로 이혼한 적이 없던 터였고, 그녀는 이제 유명해진 남편이 자신에게 빚을 지고 있다고 주장했다.

패션 잡지들에 일어난 변화는 만 레이에게 새로운 일거리를 뜻했다. 특히 《하퍼스 바자Harper's Bazaar》는, 한 전기 작가의 말을 빌리자면 "평생 가장 돈벌이가 되고 눈에 띄는 패션 일거리"를 가져다주었다.[44] 변화는 프랑스 자동차 업계에도 일어났지만, 앙드레 시트로엔에게 달가운 변화는 아니었다.

시트로엔의 오랜 꿈인 전륜구동 자동차는 1934년에 실현되어 갈채를 받았다. 그의 첫 트락시옹 아방이 그해 5월 프랑스에서 시판에 들어갔고, 생산을 서두르는 바람에 초기 모델에는 약간의 문제도 있었지만 그래도 엄청난 성공을 거두었다.《자동차신문 L'Auto Journal》은 이런 찬사까지 실었다. "전륜구동 시트로엔 7은 너무나 최신이고, 너무나 대담하며, 너무나 독창적인 기술적 솔루션이 풍부하고, 이전의 모든 것과 너무나 다르기 때문에, 실로 '센세이셔널'이라는 형용사에 부합한다."[45]

하지만 이런 모험적 사업은 모든 사람에게 보람을 안겨준 반면, 시트로엔만은 그 보상에서 따돌린 듯했다. 투자금이 회수되는 데 시간이 걸린 때문이었다. 연초부터 회사는 트락시옹 아방이 나오기만을 고대하며 간신히 버텨온 터였다. 그해 내내 블룸과 사회주의자들은 사업의 국유화를 요구했고, 시트로엔이 난국에 처했다는 소문이 파다했다. 그리고 실제로 시트로엔은 빚쟁이들을 막느라 안간힘을 쓰고 있었다. 결국 그의 가장 큰 채권자인 미슐랭이 기존 융자에 더하여 단기 융자에 동의해주기는 했지만, 그 대신 시트로엔은 시트로엔 자동차 회사 주식 중 자기 지분을 담보로 제공하고, 만약의 경우엔 미슐랭이 회사를 인수한다는 조건이었다.

그런 다음 시트로엔은 은행들과 프랑스 정부가 자신의 재무 조정을 지원하도록 설득하기에 나섰지만, 실망스럽게도 모두 거절당했다. 특히 울화통이 터지는 것은 이제 보수 지도자 피에르-에티엔 플랑댕이 이끄는 정부가 (미국이 시트로엔을 인수할 가능성에도 불구하고) 지원을 거절했다는 사실이었다. 플랑댕의 정

책과 또 그와 루이 르노의 오랜 교분을 아는 많은 사람들은 해묵은 앙금에 탓을 돌리는 한편 일말의 반유대주의 또한 작용했으리라며 고개를 끄덕였다. 실제로 플랑댕 정부는 르노가 시트로엥을 인수할 것을 제안하기도 했다. (르노는 이렇게 대답했다고 한다. "만일 그런다면 사람들은 내가 그를 망하게 하려 했다고 말할 거요.")⁴⁶ 하지만 워낙 불안정한 시기라 시트로엥의 사업 파트너들도 정부도 ─ 성향이야 어떠하든 간에 ─ 그를 지원하기가 어려운 것이 사실이었다. 만일 1930년대에 세계적인 경제 위기가 닥치지 않았다면 시트로엥도 그럭저럭 상황을 타개할 수 있었을 것이다. 하지만 경제 위기는 현실이었고, 그는 꼼짝할 수 없었다.

결국 한 소액 채권자가 작업장에 멍키렌치를 던진 것이 기화가 되어, 12월 말 시트로엥 자동차 회사는 파산을 선언해야만 했다. 미슐랭이 인수했고, 회사의 빚 전부를 갚는 조건으로 지배 지분을 획득했다.

앙드레 시트로엥의 꿈이던 트락시옹 아방은 여전히 생산되었지만, 이제 운전대를 잡은 것은 '미슐랭 맨'이었다.

～

또 다른 운전대, 아니 적어도 자동차가 그해에 중요한 역할을 했다. 당사자인 모리스 라벨은 미처 깨닫지 못했지만 말이다. 2년 전 파리에서 그가 탄 택시가 다른 택시와 충돌하는 사고가 있었다. 라벨은 머리에 타박상을 입고 상당한 고통을 겪었으나 당시 그의 상태는 심각하게 여겨지지 않았고, 그는 특유의 유머로 이 일을 웃어넘겼다. 친구였던 스페인 작곡가 마누엘 데 파야에게

말했듯이, 그런대로 회복이 잘되어 "택시에 대한 불합리한 두려움만이 남았을 뿐"이었다.[47]

택시 사고가 나던 즈음 라벨은 전쟁 때의 질병과 탈진에서 회복되기는 했지만(그는 전방에서 트럭 운전병으로 복무했었다) 썩 튼튼하지는 못한 상태였다. 그래도 그는 여전히 새롭고 젊은 것에 대한 열정을 잃지 않았다. "난 재즈 팬입니다"라고 그는 1932년의 한 인터뷰에서 말했다. "그건 그저 지나가는 유행이 아니라 두고두고 남을 거라고 봐요." 또 다른 인터뷰에서도 여전히 긍정적인 태도로 이렇게 말했다. "난 우리 시대가 좋아요. 결코 안주하지 않는 정신, 모든 방향으로의 진지한 모색 ─ 이런 것이야말로 풍요로운 시대의 특징이 아닙니까?" 그 인터뷰는 철도역에서 진행됐다. 그는 (인터뷰어의 말을 빌리자면) "피아노협주곡의 성공으로 지칠 줄 모르는 여행자로 변신"하여 유럽 각지로 끌려 다니고 있었기 때문이다.[48]

문제의 곡은 〈왼손을 위한 피아노협주곡〉과는 별개의 곡인 〈G장조 피아노협주곡〉이었는데, 그는 이 두 작품을 동시에 작곡한 터였다. 〈왼손을 위한 협주곡〉은 거장다운 솜씨로 스페인풍 리듬을 폭발시키는 곡으로, 제1차 세계대전에서 오른쪽 팔을 잃은 오스트리아 피아니스트 파울 비트겐슈타인[철학자 루트비히 비트겐슈타인의 친형]이 위촉한 곡이었다. 피아니스트들은 열 손가락을 가지고서도 이 곡은 한 손으로 연주하는 것을 명예로 삼지만, 라벨 자신은 (피아니스트로서의 한계를 인정하며) 양손으로 치기를 좋아했다. 하지만 그에게 더 소중한 것은 〈G장조 피아노협주곡〉이었다. 그것을 작곡하는 데는 여러 해가 걸렸으니(재닛 플래

너는 초연 후에 "그렇게 여러 해 동안 듣기를 고대해온 보람이 있다"라고 썼다),[49] 그는 곡을 초연한 피아니스트 마르그리트 롱에게 그 절묘한 느린 악장은 "모차르트의 〈클라리넷 5중주〉를 들으며 한 번에 두 마디씩" 작곡했다고 말했다.[50]

모차르트는 그가 좋아하는 작곡가였다. 모차르트야말로 "모든 작곡가 중에 여전히 가장 완벽하다"고 그는 말했고, 평생 이런저런 방식으로 같은 견해를 거듭 피력했다.[51] 라벨은 모차르트 같은 평정심을 가지고서 갈수록 혼란스러워지는 시대를 차분하고 명랑하게 헤쳐나갔다. 비록 음악, 특히 그 자신의 음악이 정열을 불러일으키기는 했지만 말이다(유명한 지휘자 아르투로 토스카니니도 그랬던 듯, 라벨은 그가 〈볼레로Bolero〉를 "제 박자보다 두 배는 빠르게" 연주했다고 비판하기도 했다). 그는 이제 파리 바깥의 시골에 살았지만, 공장들을 방문하고 "거대한 기계들이 돌아가는 것을 보기를 즐겼다. (……) 〈볼레로〉에 영감을 준 것도 공장이었다". 그는 이렇게 덧붙이기도 했다. "나는 그 곡이 항상 거대한 공장을 배경으로 연주되면 좋겠다."[52]

그러나 라벨의 나서지 않는 성품으로도 대두하는 파시즘을 용인할 수는 없었다. 처음에는 "사람들이 도대체 인종이 어떻다는 둥 떠드는 것이 이상하다"고만 여겼었다. 하지만 1933년 피렌체 페스티벌에서 그의 〈샹송 마데카스Chansons madécasses〉를 노래하기로 되어 있던 마들렌 그레이가 파시스트 이탈리아의 반유대 정책 때문에 다른 사람으로 교체되었을 때는 그로서도 화가 나지 않을 수 없었다.[53]

불행하게도 라벨은 계속 건강이 좋지 않아 "탈진한" 느낌에 대

해 말하는 일이 잦아졌고, 결국 연주를 그만두어야 하게 되었다. 1933년 8월 2일 친구 마리 고댕에게 보낸 편지는, 라벨 전문가 아비 오렌스타인이 지적했듯이 가슴 아픈 기록이다. "라벨의 마지막 병이 시작되고 있음을 보여주는 듯, 그의 글 쓰는 능력도 현저히 떨어진다."[54] 훗날 라벨 연구자들은 라벨이 택시 사고에서 입은 두부 타박상이 기존 질환을 악화시켰으리라고 추정한다.

라벨은 2월 사태 동안 파리에 있지 않았다. 그의 건강을 염려한 의사의 권고에 따라 스위스의 요양소에 가 있었기 때문이다. 4월에 그는 파리로 돌아왔지만 입원해야 했다. 자신의 병을 고칠 수 없다는 말을 들은 그는 안도하면서도 이렇게 말했다. "하지만 참 오래도 걸리는군요!"[55] 그는 친구들과 계속 연락하고 지냈으나, 의사는 절대 휴식을 명했고 그가 사랑하는 작곡을 비롯한 일체의 일을 금지했다.

라벨은 자신의 곤경을 잘 견뎌냈지만, 쉽지는 않았다. 그가 하고 싶은 일은 아직 너무 많았다.

대공황의 여파가 프랑스에 미치고 정치적 위기가 길거리의 아우성으로 표출되는 와중에도 조세핀 베이커는 아랑곳하지 않았다. 그녀는 잘 지냈을 뿐 아니라 영화 〈주주〉(그녀가 가장 좋아한 영화)와 오펜바흐의 오페라 〈크레올 여인La Créole〉의 주연을 맡은 터였으며, 이제는 뮤직홀이 아니라 정식 극장에서 연일 매진 사례를 이어가고 있었다. 〈크레올 여인〉에 출연할 때 또 다른 주연 배우 에디 캔터가 무대 뒤로 그녀를 찾아가 이제 뉴욕 정복에 나

설 때라고 말했으나 베이커는 관심을 보이지 않았다. "그들은 내게 흑인 유모의 노래나 부르게 할 텐데, 난 그런 노래를 '느낄' 수 없거든요."⁵⁶

조세핀 베이커는 일자리가 있고 후한 급료를 받았지만, 1934년 크리스마스 무렵에는 그러지 못하는 사람들이 많았다. 그해가 끝나갈 무렵, 그녀의 친구이자 최강의 재즈 가수요 댄서이며 나이트클럽 주인인 브릭톱(일명 에이더 스미스)은 가장 지루한 크리스마스이브를 보냈다. 전하는 바로는, 그녀는 신물이 난다면서 "모든 배와 비행기가 파괴되지 않는 한" 그 무엇도 자기가 미국으로 떠나는 것을 막지 못하리라고 선언했다.⁵⁷

조세핀은 상황을 전혀 다르게 받아들였다. 당시 뉴욕에 있던 한 친구에게 그녀는 이렇게 썼다. "넌 지난번 편지에서 미국을 사랑하려 애쓰고 있다고 했지. 얘, 그런 거 잊어버려."⁵⁸

∽

그해가 저물 무렵 샤를 드골 중령의 관심은 두 가지에 집중되었다. 즉, 사랑하는 조국 프랑스와 사랑하는 가족이었다. 레바논에서 돌아오자마자 드골 가족은 라스파유 대로의 널찍한 아파트를 얻었다. 드골 자신이 다녔고 또 그들의 맏아들 필리프가 당시 다니고 있던 가톨릭 학교인 스타니슬라스 중학교에서 가까운 곳이었다. 드골과 그의 아내 이본은 콜롱베에 시골집도 한 채 샀는데, 그 시절엔 수도도 중앙난방도 되지 않는 집이었다. 그런 편의시설이 없는 콜롱베 집도 그들의 형편에는 무리였지만, 그들은 아이들을 위해 그런 집이 필요하다고 생각했다. 이제 아들 외에

도 두 딸 엘리자베트와 안이 있었다.

다운증후군을 갖고 태어난 막내딸 안은 아버지의 귀염둥이였다. 의학적인 치료가 소용없으리라는 사실이 분명해지자 이본과 샤를은 오직 사랑과 다정함만이 필요함을 깨달았고, 그리하여 딸에게 아낌없는 사랑을 베풀었다. 특히 안과 아버지 사이에는 특별한 유대가 있었다. 안은 짧은 생애를 보내는 동안(그녀는 스무 살까지 살았다) 가족과 늘 함께였고, 그 세월 내내 그녀가 가장 좋아하는 자리는 아버지의 무릎이었다.

샤를 드골도 막내딸이 자기를 필요로 할 때는 중요한 회의나 심지어 군사 기동훈련까지도 마다하고 딸 곁을 지켰다. 1948년 그녀가 죽은 뒤, 가족의 의사 중 한 사람은 그가 이렇게 말하는 것을 들었다고 한다. "안이 없다면 나는 내가 해온 그 모든 일을 할 필요가 없었는데. 그 애는 내게 너무나 많은 것을 이해하게 해주었어. 내게 늘 용기와 영감을 주었어." 노년에도 드골은 회고록의 한 부에 이렇게 적었다. "우리가 배우는 것은 역경을 통해서이다."[59]

가족 외에 샤를 드골이 충심을 바친 또 다른 대상은 조국, 아름다운 프랑스였다. 1934년 2월 사태 직후 페탱은 보수 정부의 국방 장관이 되었고, "현대 기계를 최대한 활용한다"라는 그의 거듭된 공언에도 불구하고 드골은 그가 자신의 제안들을, 그리고 그것들을 실행에 옮기려는 불굴의 노력을 용인하지 않음을 잘 알고 있었다.[60] 5월에 드골은 『상비군을 향하여 *Vers l'armée de métier*』를 출간했다. 이 책에서 그는 프랑스는 지리적으로 요새가 아니기에 기계화된 타격부대로 방어하지 않으면 침공당하기 마련이며, 그 타격부대는 잘 훈련된 직업군인들로 이루어져야 한다고 역설했

다. 독일이 수적으로 우세하므로, 프랑스는 지금보다 훨씬 더 우수한 군사훈련과 기계화되고 차량화된 기갑부대에 의지해야만 한다는 것이었다.

아울러 한층 논쟁적으로, 드골은 이 책을 통해 현재 프랑스 군부의 안일주의를 극복할 수 있는 지도자를 요청했다. "주인은 주인다운 면모를 가져야 한다. 독자적인 판단력을 갖춘, 어김없이 시행되는 명령을 내릴 줄 아는 주인 — 여론이 지지하는 사람이어야 한다." 드골의 전기를 쓴 장 라쿠튀르가 지적하듯이, 반민주적 전체주의의 움직임이 일어나고 있던 시기에 이런 말은 "다소 불편하게 들릴" 수도 있었다.[61] 그럼에도 드골은 프랑스의 제도, 특히 군사 제도의 전복이 아니라 개혁을 요구했으며, 프랑스 군대의 무기력과 그 배후에 있는 정치가들을 감안할 때 잠든 이들을 일깨우는 것이 자기 임무라고 생각했다.

사실상 『상비군을 향하여』는 거의 팔리지 않았고, 약간의 호의적인 서평을 받기는 했지만 드골이 가장 영향력을 끼치고 싶어 했던 이들은 묵묵부답이었다. 1년 이상의 침묵 끝에 페탱은 마침내 현 제도를 지지하고 프랑스 국방 개혁에 최대한 신중할 필요성을 강조하는 말로 끝맺는 기사로 자신의 입장을 표명했다.

한마디로, 드골은 무시당한 것이었다.

～

케슬러 백작은 독일에서 일어나는 일들로 인해 낙심해 있었다. 이제 병들고 사실상 집도 없어진 그는 오페라극장에서 니컬러스 나보코프[소설가 나보코프의 사촌동생]의 발레 〈폴리시넬의 생애

La Vie de Polichinelle〉가 공연되는 동안 파리에 있었다. 공연 후에 그는 나보코프와 미시아 세르트와 어울려 좌안의 작은 교회 생쥘리앵-르-포브르에서 저녁 예배를 드리고 그들과 함께 센강 변을 거닐며 "자신의 희망과 꿈과 노력의 종말"에 대해 이야기했다. 아끼던 그림과 조각 작품들을 비롯하여 모든 것을 다 잃었다고 그는 탄식하면서, 러시아 망명자인 나보코프와 공감을 나누었다.

나보코프에 따르면, 그러다가 케슬러는 조용히 덧붙였다고 한다. "독일의 이번 사태는 오래갈 걸세. 난 그게 끝날 때까지 살지 못할 거야."[62]

파도를 넘고 넘어

1935

1935년 5월 29일, 호화 여객선 S. S. 노르망디호는 증기를 뿜으며 르아브르항을 벗어나 뉴욕을 향했다. 프랑스 여객선 회사 대서양 횡단 공사의 간판인 이 배는 당시 운항하던 배 중에서 가장 크고 가장 빠른 여객선으로 모든 대서양 횡단 속도의 신기록을 세웠다(귀로에 그 기록을 다시금 경신하게 될 터였다). 그 크기는 믿기 어려울 정도였고, 디자인의 기술적 위업도 인상적이었다. 하지만 그보다 더 감탄을 자아내는 것은 내부의 우아함과 호화로움이었다. 버스비 버클리의 호화판 할리우드 영화에서나 볼 수 있을 법한 웅장한 아르 데코 실내장식이 이 배의 백미였다. 한 역사가는 이 배를 일컬어 "비슷한 예조차 찾아볼 수 없는 배", "일찍이 건조된 가장 훌륭한 배"라 일컬었다. 노르망디호는 프랑스인들의 자랑이었고, "대성당들이 중세 문명을, 루아르강 변의 성들이 르네상스 문명을, 베르사유 궁전이 루이 14세 시대의 문명을 영속화하듯" 이 배야말로 "우리 문명을 길이 이어갈" 20세기

의 기념관이라 자부하는 이도 있었다.[1]

운항 기간은 길지 않을 터였으니, 그 시대의 다른 대형 여객선들과 마찬가지로 노르망디호 역시 항공 여행에 추월당할 공룡이나 괴수들의 범주에 속했다.[2] 그럼에도 당시 노르망디호는 그야말로 우아함과 매력의 결정체였다. 부유한 선객들은 웅대한 계단들, 무도회장, 온실 정원, 드넓은 1등 선객용 식당으로 이어지는 높이 6미터의 청동 문간 등에 감탄을 연발했다. 3층 높이에 달하는 식당에는 랄리크사의 찬란한 샹들리에들이 걸려 있어, 700명이 편안하게 앉을 수 있는 공간이 온통 황금과 수정으로 빛났다. 이런 곳에서 묵직한 쟁반을 든 한 부대의 종업원들이 에스컬레이터를 타고 오르내리며 시중을 들었다. 노르망디호의 선객들은 이처럼 호화로운(그리고 물론 에어컨이 설비된) 무대에서 극진한 대접을 받으며 최고의 프랑스 요리를 우아하게 즐길 수 있었다. 시끄럽게 떠드는 아이들도 없었으니, 아이들은 자기들만의 식당에서 마음껏 놀 수 있었기 때문이다. 이 배에 오른 복 많은 손님들은 밤이면 각기 다르게 디자인된 선실들로 자러 갔고, 어떤 이들은 여러 개의 침실과 개인 식당, 그리고 전용 갑판이 딸린 특실을 쓰기도 했다.

물론 이 모든 것은 부유층을 위한 것이었다. 그렇게 여유롭지 않은 이들은 그만 못한 시설로 만족해야 했지만, 노르망디호의 선객 중에 그런 이들은 소수에 속했다. 존 맥스턴-그레이엄의 말마따나 "일반 선실에 대해 열광적으로 묘사하기는 힘들다. 모든 공간, 모든 사치, 그리고 특히 모든 빛은 1등 선객들에게 제공되었던 것으로 보인다".[3] 아닌 게 아니라 노르망디호의 선실 및 공

용 공간 대부분은 1등 선객 전용이었으니, 이런 사실 또한 그 무렵의 다른 여객선들에 비해 이 배의 상업적 경쟁력을 떨어뜨리는 요인으로 작용했다.

미국에서 봇물처럼 쏟아져 들어오던 관광객들이 대공황으로 줄어든 것도 불행한 현실이었다. 하지만 한층 더 불행한 것은, 1920년대 관광의 전성기 동안에도 관광객 대다수가 할인 요금을 찾았으며 대공황으로 그런 경향이 심해졌다는 사실이었다. 대부분의 증기선들은 세기 초의 이민자들을 위한 3등 선실을, 말하자면 오늘날 비행기의 이코노미석에 해당하는 대중적인 설비로 개조함으로써 그런 시장에 맞추어나갔다. 하지만 노르망디호는 호화로움을 포기하면서까지 선객 수를 늘리려 하지 않았고, 그 결과 1930년대가 끝날 때까지 정부의 지원금에 의존해야만 했다.

하지만 잠시나마 최고의 시간을 누리기 위해 뱃삯을 치를 여유가 있는 이들에게는 프랑스와 뉴욕을 오가는 여행에 S. S. 노르망디호보다 더 나은 선택이 있을 수 없었다. 이 배의 선객 명부는 할리우드와 브로드웨이의 스타들, 고관대작들, 문화 예술계의 거물들을 비롯한 정상급 여행자들의 이름으로 채워졌다. 콜레트와 모리스 구드케(이들은 뉴욕의 호텔에 묵기 위해 최근 결혼한 터였다. 뉴욕의 호텔들은 정식 부부가 아니면 동반 투숙을 허용하지 않았다)도 그 명부에 포함되었으니, 이들은 노르망디호의 첫 항해를 취재하는 기자로서 — 콜레트는《르 주르날Le Journal》을, 모리스는《파리-수아르》를 위해 — 승선한 것이었다.

당시 62세였던 콜레트는 작가로서 최전성기를 구가하여, 최근 프랑스 작가들을 대상으로 실시한 설문 조사에서 살아 있는 작가

중 프랑스 산문의 최고 대가로 지명되는가 하면, 그 얼마 전에는 벨기에의 프랑스어문학 왕립 아카데미 회원으로 선출되기도 했다. (물론 콜레트는 그 전에도 명예와 무관하지 않아 1920년 이래 레지옹 도뇌르 수훈자였으며, 장차는 아카데미 공쿠르에도 선출될 터였다.) 그녀는 연극평론가, 저널리스트(두 개의 주간 전면 칼럼을 담당하고 있었다), 홍보 작가, 영화 시나리오작가로 일하는 한편 여전히 소설과 회고록을 줄기차게 써내며 엄청난 양의 일을 소화하고 있었다. 파시즘의 대두든 프랑화의 폭락이든, 정치 문제에는 관심이 없었다. 그녀가 시사적인 사건들에 관심을 갖는 것은 가령 치정 사건처럼 인간적인 흥미를 불러일으키는 경우에 한에서였다. 콜레트는 항상 사람의 마음, 특히 여성의 마음을 다루는 작가가 되고자 했으며, 그 섬세한 펜 끝으로 항시 사랑과 권력과 다치기 쉬운 마음이 미묘하게 마주치는 지점을 겨누었다.

여러 해 전《르 마탱》의 편집자 앙리 드 주브넬과 부부였던 시절, 당시 40대의 콜레트는 주브넬의 열여섯 살 난 의붓아들 베르트랑과 긴 연애를 시작했고, 그 때문에 결국 이혼했다. 우연하게도 이제 30대인 베르트랑 드 주브넬은 유명한 정치 경제 전문가가 되어 노르망디호의 첫 항해를 다루는 저널리스트로서 콜레트 부부와 같은 배에 타고 있었다. 당시 주브넬은 프랑스의 교착된 정치 상황에 갈수록 환멸을 느끼고 우익 쪽으로 돌아서던 참이었다(1936년 초《파리-미디》에 실리는 히틀러와의 유명한 인터뷰에서 그는, 자신이 유럽 평화를 유지하기에 열심인 정치가라고 하는 이 독재자의 주장에 맞서지 않게 된다). 그는 아름답고 총명한 미국 저널리스트로 장차 종군기자가 될 마사 겔혼과 연애 중

이어서, 바로 그녀를 만나러 뉴욕에 가는 길이기도 했다.

베르트랑은 콜레트와 소원하게나마 친구 사이로 지냈고, 파리에서 그녀에게 겔혼을 소개한 적도 있었다. 두 여자는 서로 잘 맞지 않았다. "굉장한 여성이었다. 완전히 지옥이었다. 그녀는 첫눈에 나를 싫어하는 기색이 역력했다. (……) 나를 질투했다. (……) 베르트랑은 평생 그녀를 숭배했고 (……) 자기 앞에 있는 이가 악의 화신이라는 것을 결코 이해하지 못했다"라고 겔혼은 회고했다.[4]

겔혼과 콜레트는 다시 만날 일이 없었고, 겔혼과 주브넬의 4년에 걸친 연애는 이미 마지막을 향해 가고 있었다. 주브넬의 아내는 절대로 이혼해줄 마음이 없었던 데다, 겔혼은 어니스트 헤밍웨이의 주목을 끌게 될 터였다.

튀니지에서 〈탐탐 공주Princesse Tam-Tam〉의 촬영을 갓 마친 조세핀 베이커도, 비록 첫 항해 때는 아니었지만, 그해에 노르망디호도 뉴욕에 갔다. 리 슈버트가 다음번 '지그펠드 폴리스'* 에 그녀를 기용하기를 원했던 것이다. 그녀는 페피토와 함께, 개막 전에 연습을 하고 또 여행도 할 시간을 고려하여 일찌감치 10월 2일에 출발했다.

호텔에 묵는 것이 그녀에겐 주된 걱정거리였다. "호텔에서 문

*
Ziegfeld Follies. 1920-1930년대 브로드웨이 뮤지컬의 제작자로 유명한 플로렌즈 지그펠드Florenz Ziegfeld Jr.의 대표작들을 재연한 음악극 시리즈.

전박대를 당하고 싶지 않아"라고 그녀는 한 친구에게 보내는 편지에 썼다. 하지만 사실상 그녀는 백인들 못지않게 흑인들로부터 쓰라린 대접을 받게 되었다. 그리고 대체로 그것은 베이커 자신의 탓이었으니, 그녀가 세련된 프랑스 숙녀 역할을 고집하며 때로는 프랑스어로만 말하려 했기 때문이다. 백인들은 그런 태도에 호의적으로 반응하지 않았으며("페피토 아바티노 백작부인께서는 아메리카에서 보낸 깜둥이 계집애 시절을 잊으셨나?"), 흑인들도 그녀의 방자함에 등을 돌렸다.[5] 게다가 그녀는 무솔리니가 에티오피아를 상대로 벌인 전쟁에 대해 칭송을 늘어놓음으로써 자신의 이미지를 한층 더 실추시켰다. 하지만 모든 문제를 그녀가 자초한 것은 아니었다. 그녀로서는 난감하게도, 정식으로 이혼하지 않았던 전 남편 빌리 베이커가 불쑥 나타나 조속한 재결합을 기대한다고 발표하는 일까지 벌어졌던 것이다(사실상 이 사건은 진지한 위협이라기보다는 그녀의 명성에 흠집을 내자는 심산에서 나온 것이었지만).

한 가지 면에서는 조세핀의 예상이 맞았다. 세인트모리츠 호텔은 페피토를 기꺼이 맞아들였지만 그녀의 투숙은 거부했다. 여러 다른 고급 호텔들도 마찬가지였고, 급기야 운전기사까지 흑인 여자를 태우고 다니기는 싫다고 나섰다. 결국 한 친구가 조세핀을 자기 스튜디오로 데려갔고, 그녀는 그곳에 머물다 베드퍼드에 펜트하우스 아파트를 얻었다. 배우나 예술가들의 다양한 집단이 거주하는 건물이었다. 물론 할렘에 묵을 수도 있었지만, 조세핀으로서는 밀려난 듯한 느낌을 받아들일 수가 없었다. 베드퍼드도 실은 한발 양보한 셈이었으므로, 그녀는 마치 세인트모리츠에 묵

는 양 그곳에서 엽서들을 보냈다.

연습이 지연되자 조세핀은 고향 세인트루이스를 방문했는데, 한 친지의 말을 빌리자면 "마치 영국 여왕이라도 방문하는 것 같았다". 그러고서 다시 뉴욕으로 돌아간 그녀는 연습장의 2번 분장실을 받았고(1번은 패니 브라이스에게 돌아갔다), 패니가 총 일곱 막에 등장하는 반면 조세핀이 등장하는 것은 세 막뿐이었다. 더 이상 파리에서처럼 최고 대접을 받지 못하는 데다 공연하는 배우들로부터도 명백한 인종차별을 당해(전설적인 탭댄서 파야드 니컬러스도 지그펠트 폴리스에 출연했는데, 한번은 조세핀이 댄스 파트너로부터 거부당해 울고 있는 것을 보았다고 한다) 기분이 상한 조세핀은 상대역들을 힘들게 만들었다. 이제 자기는 "프랑스인이며" "하녀 따위"가 아니라는 것을 확실히 해두겠다는 것이었다.[6]

그녀는 아이라 거슈윈이 작곡한 노래들을 불렀고 젊은 빈센테 미넬리가 디자인한 의상을 입었으며, 당시 뉴욕에 있던 조지 발란신은 그녀를 위해 「오전 5시Five A. M.」를 안무해주었다. 하지만 그녀는 사기가 입고 싶은 파리 의상을 입을 수 없었고, 연습 시간 대부분을 외톨이로 지냈다. 12월 말 개막한 보스턴의 쇼에서 조세핀은 엇갈린 평가를 받았다. 그러고는 필라델피아로 갔는데, 《필라델피아 트리뷴Philadelphia Tribune》은 그녀의 목소리를 "높고 가늘고 새되다"고 평가하면서 그녀가 "딱히 인기를 끌지 않기 때문에 현재의 지그펠드 폴리스에서 해고될 수도 있다"고 보도했다. 더 중요하게는, 한 지인의 말대로 "대부분 백인인 청중은 (비록 댄스 쇼에서나마) 흑인 여성이 잘생긴 백인 청년 넷의 숭배를

받는 내용을 받아들이기 어려웠던 것"이다. 대부분의 흑인도 그
런 장면에는 역시 불편함을 드러냈다고 지인은 덧붙였다.[7]

마침내 1936년 1월 뉴욕 공연이 시작되자, 비평가들은 조세핀
을 두들겨 팼다. 게다가 그녀가 패니 브라이스와 다투고 있으며
조세핀이 계속 남을 경우 브라이스가 그만두겠다고 한다는 뒷소
문이 삽시간에 퍼졌다. 조세핀의 까다로운 성미에 대해서는 아무
도 부인하지 않았다. 물론 브라이스도 결코 상냥하지는 않았지만
말이다. 조세핀에게는 많은 것이 걸려 있는 공연이었다. 만일 뉴
욕에서 실패한다면 이중의 실패가 될 터였으니, 그녀는 뉴욕 정
복이 할리우드 계약으로 이어지기를 바랐고 또 그렇게 믿을 만한
이유도 있었다. 그런데 그 모든 것이 무망해진 것이었다.

조세핀에게는 다행하게도, 폴리 베르제르가 다시금 그녀에게
유리한 계약을 제안해 왔다. 1936년 5월, 지그펠드 폴리스가 막
을 내리자마자 그녀는 노르망디호를 타고 파리로 향했다. 공식적
으로는 패니 브라이스의 신병이 공연 종료의 이유였지만, 사람들
은 조세핀에게 책임을 돌렸다. 브라이스가 신경쇠약을 일으킨 것
은 조세핀 탓이라고 말이다.

전체적으로 보아 뉴욕행에서 조세핀은 별로 얻은 것이 없었다.
그뿐 아니라 그 기간 동안 그녀는 페피토와 사이가 틀어지고 말
았다. 페피토는 조세핀보다 한참 앞서 파리로 돌아갔는데, 한 가
까운 친구에 따르면 조세핀은 그가 묵었던 세인트모리츠 호텔의
숙박비를 치르기를 거부했다고 한다. 그녀는 아직 몰랐지만, 그
녀의 오랜 반려이자 매니저였던 페피토는 심각한 병을 앓고 있었
다. 어쨌든, 당시 그들과 알고 지내는 모든 사람에게 명백했던 것

은 그들의 오랜 동반 관계가 끝났다는 사실이었다.

자기가 태어난 나라를 자기편으로 만들려던 그녀의 시도는 그렇게 실패로 돌아갔다. 때로 "내 조국과 파리"에 대한 두 개의 사랑을 노래하던 그녀는, 이제 파리로 돌아와 "내 조국은 파리"임을 청중이 알아주기를 바라게 되었다.[8] 미국은 그녀의 마음에서 아주 떠나가 버렸다.

노르망디호를 타고 파리와 뉴욕을 오간 유명인이 조세핀 베이커만은 아니었다. 1935년 10월, 베이커가 뉴욕으로 건너간 직후에 건축가 르코르뷔지에도 이 전설적인 여객선을 타고 항해에 나섰다. 그에게는 첫 미국 여행이었으니, 뉴욕 현대미술관에서 그의 최근작들을 전시하기로 한 터였다. 10월 24일에 시작되는 이 전시회에 이어 강연 요청이 잔뜩 들어와 있어서, 그는 그렇게 많은 이야기를 들어온 이 나라를 둘러보는 한편 새로운 고객들을 만날 것을 기대하며 일정을 짰다.

하지만 코르뷔는 뉴욕의 마천루들을 과소평가함으로써 대번에 미국 언론과 첫 단추를 잘못 꿰고 말았다. 너무 작고 너무 다닥다닥 붙어 있어 혼돈을 자아내며 "자본주의에 내재하는 이기심"을 드러낸다는 것이 그의 평이었다. 개인적인 이득이 인류애를 앞질렀다면서, 그는 뉴욕은 아직 완성되지 않았으며 "다 허물어버리고, 고상하면서도 효율적인 구조물들로 대치해야 한다"고 덧붙였다. 그가 보기에 그것은 어려운 일도 아니었다. "뉴욕은 워낙 용기와 열정이 있으므로, 얼마든지 다시 시작할 수 있으며 (……) 휠

씬 더 위대한 무엇으로 만들어질 수 있다"라고 그는 썼다.[9]

처음의 실망에도 불구하고 르코르뷔지에는 뉴욕도 미국도 포기하지 않았다. 그는 맨해튼을 둘러싼 다리들을 좋아했고, 미국인들의 깔끔함에 찬사를 보냈다. "하늘 높이 치솟은 뉴욕을 보는 행복을 누리고 나면" 그 도시를 잊을 수는 없을 것이었다. 하지만 지금 당장 눈에 띄는 동네들 중에는 "들어가 살 수 없는" 곳도 많았다. "엄청난 통근 거리와 아우성으로 가득 찬 지하철, 도시 외곽의 황무지, 시커메진 벽돌 건물들이 늘어선, 무자비할 만큼 살벌하고 영혼 없는 길거리 (……) 뉴욕이나 시카고의 슬럼들로 인해 위축된 삶을 살아가는 수백만의 사람들을 생각하면 견딜 수 없다"라는 그의 소감에 많은 이들이 공감했을 터이다. "희망 없는 도시들, 그러면서도 희망의 도시들"이라고 그는 덧붙였다.[10]

르코르뷔지에는 강연 일정을 강행하며 청중에게 자신의 "빛나는 도시"*라는 이상을 납득시키기를 바랐다. 샤를로트 페리앙은 그의 이상이 "기계시대의 부정적인 측면, 가령 환경오염, 소음, 교통 장애 같은 문제들을 고려할 뿐 아니라 (……) 기술의 발전까지도 염두에 둔 것"이라고 묘사했다.[11] 하지만 그는 청중이 자기를 환영하고 강연을 열심히 듣기는 해도 자기 생각을 잘 받아들이지 않는 것에 실망했다. 그는 프랭클린 D. 루스벨트의 박력과 공공사업진흥국을 높이 샀지만, 루스벨트는 너무 바빠서 그를 만날 틈이 없었으며, 프랭크 로이드 라이트도 마찬가지였다. 필라

*

르코르뷔지에는 1925년 '부아쟁 플랜'으로 시작했던 이상적 도시 설계를 1935년 『빛나는 도시 *La Ville radieuse*』라는 책으로 발표했다.

델피아에서 르코르뷔지에는 유명한 컬렉터 앨버트 반스 박사의 기분을 거스르고 말았지만(사실 그러기는 쉬운 일이었다), 디트로이트에서는 포드 공장을 보고 "생각과 동작 전체의 완벽한 수렴"이라며 감탄했다.[12] 그러나 그의 전기 작가가 지적했듯이 르코르뷔지에가 미국에서 받은 전반적인 인상은 "삶이 돈벌이라는 필요성을 중심으로 돌아가는 불쌍한 패배자들의 신경증적인 문화"라는 것이었다. 결론적으로, "미국이라는 나라는 용감하지만 미국인들은 소심하다. 사업들은 대담하지만 미국인들은 겁먹고 있다"라고 그는 썼다.[13]

맨해튼이 "기억에 고착된 채" 파리로 돌아온 코르뷔는 "기계시대 사회에 속한 새로운 규모의 사업들이라 해서 꼭 파리의 아름다움을 해치지는 않을 것"이라고 믿었다. 파리의 타고난 균형 감각이 "새로운 과업들을 마스터하고 새롭고 당당한 프리즘으로 도시에 자리 잡을 것"이라고 그는 덧붙였다.[14] 만일 그가 몽파르나스 타워를 보았더라면 ─ 그는 생전에 그것을 보지 못했다 ─ 어떤 반응을 보였을지 궁금하다.*

한편 코르뷔는 다가오는 1937년 파리 만국박람회의 한 전시관을 구상하는 작업을 계속하고 있었다. 현대 생활에서의 미술 및 공예를 주제로 한 이 박람회를 위해 그는 이미 여러 개의 기획안을 제출했으나 모두 거절당한 터였다. 모더니스트 건축가 로베르

*
몽파르나스역 개축 논의는 1934년부터 있었고 1958년에는 빌딩을 짓기 위한 작업이 시작되었으나 논란이 많았다. 실제 공사는 1968년에 시작되어 1973년에 완공되었다. 르코르뷔지에는 1965년에 죽었다.

말레-스티븐스가 전시회의 공식 위원회에서 사임한 사실에서 명백히 드러나듯이, 전통주의자들이 주도권을 쥐고 있었던 것이다. 코르뷔가 1935년에 제출한 주택 건설 계획은 4천 명의 입주가 가능한 것으로 의욕적인 젊은 건축가들이 참여한 여러 개의 열정적인 팀이 공동 작업 한 결과였으나, 예상대로 반대에 부딪혔다. 코르뷔와 동료들은 그 구조물을 박람회가 끝난 후에도 남을 수 있을 무엇으로 구상했지만, 파리 시의회는 모든 구조물은 박람회 폐막과 동시에 철거되어야 한다는 조항으로 이들의 계획을 주저앉혔다. 실망한 샤를로트 페리앙의 말을 빌리자면 "완전한 위선"이요, "기획안에 대한 사형선고"나 다름없는 "세부" 조항이었다.[15]

하지만 미국 여행에서 돌아온 르코르뷔지에게 가장 실망스러웠던 것은 미국이 ― 소련과 마찬가지로 ― 그를 자기들을 이끌어갈 건축가이자 계획가로 받아들이지 않았다는 사실이었다. 그는 계속하여 "지금껏 나는 정치와 무관하게 지내왔다"라고 주장했지만, 그가 미국 자본주의에 내재하는 이기심이라 여긴 것과의 실망스러운 만남은, 전기 작가의 표현을 빌리자면 "파시즘 및 탄압 세력과 곧 일시적 외도 이상이 될 동반 관계"로의 길을 닦게 된다.[16]

그렇게 파리 주민 몇몇이 뉴욕으로 떠나는 한편, 또 몇몇은 뉴욕에서 파리로 돌아오고 있었다. 그중에서 가장 눈에 띄는 한 사람이 이제 유명해진 살바도르 달리였다. 그는 6개월간의 미국 체류를 뉴욕 환송 파티(커레스 크로즈비의 호의였다)로 마무리함

으로써 신문의 머리기사를 장식했다. 크로즈비가 손님들에게 자신이 가장 자주 꾸는 꿈의 모습으로 와달라며 초대한 덕분에 깜짝 놀랄 만한 의상들이 등장했다. 달리조차도 그중 몇 사람의 음산한 차림에는 놀랐다고 고백할 정도였다. 그 음산함은 "각 사람의 머릿속 깊이 잠들어 있는 광적인 판타지와 욕망의 씨앗들을 최대한 격렬하게 표출"한 것이었다.[17]

달리는 조그만 젖가슴이 달린 썩은 시체로 변장했고, 사교계 여성들은 "머리에 새 둥지를 이고 벌거벗다시피 한 모습으로 나타났다. 개중에는 몸에 무시무시한 상처와 손상을 그리고 온 이들도 있었는데, 이들의 뺨과 등과 겨드랑에는 눈알들이 흉측한 종기처럼 돋아나 있었다". 달리는 특히 "피투성이 잠옷 차림으로 침대 협탁을 머리에 이고 온 남자"에게 매혹되었다.[18] 화가 마티스의 작은아들로 그 무렵 뉴욕에서 영향력 있는 화랑의 주인이 되어 있던 피에르 마티스는 "피에르 마티스로서" 나타났지만, 파티와 배경과 의상들에 대해 "감탄할 만하다"고 묘사했다. 손님 중 한 사람은 자기 얼굴을 긋고 "그 상처에 왁스로 바늘들을" 매달았을 뿐 아니라, "아래층에는 각을 뜰 준비가 된 수소의 사체가 놓여 있고 (……) 그 안에서는 전시회 후원자 중 한 사람이 식탁에 앉아 딸과 함께 차를 마시고 있었다".[19]

가장 많이 입에 오르내린 것은 갈라의 차림새였다. 달리가 전하는바, "그녀는 개미들에게 먹힌 아이를 아주 사실적으로 재현한 인형으로 차렸다. 인형의 두개골은 인광이 나는 바닷가재의 집게발에 붙들려 있었다". 그는 그녀가 "절묘한 시체"처럼 보인다고 생각했지만, 언론은 격분했다.[20]

이른바 '꿈 무도회'가 린드버그 부부 아기의 유괴 살인 사건에 대한 재판 직후에 열린 참이라, 갈라가 그 죽은 아이로 차려 입었다고 여긴 것은 언론만이 아니었다. 달리는 그럴 의도는 전혀 없었다고 항변했고, 커레스 크로즈비도 무도회나 의상이 미국 문화의 퇴폐성을 고발하기에 열심인 언론에 의해 지나치게 부풀려졌다고 주장했다. 무도회는 "아주 재미있었다"고 그녀는 강조했다.[21]

하지만 피에르 마티스는 그렇게 생각하지 않았다. 그는 달리 부부가 "미국인들을 뼈가 드러나도록 고아야 한다"고 하던 얘기를 들었던 것이다. 그들이 할 만한 말이라고 그는 일축했다.[22]

～

파리로 돌아온 달리는 또 다른 반응에 부딪혔다. 초현실주의자들은 그에게 초현실주의적 행동을 부인한 데 대해 석명을 요구했다. 이 일로 달리는 초현실주의와 결별하게 되는데, 그는 오히려 반가운 일이었다고 주장했지만, 한때 동료로 지냈던 루이스 부뉴엘은 달리가 브르통의 바짓가랑이를 붙들고 제발 축출을 철회해달라고 애원했다는 말을 다른 사람 아닌 브르통 자신으로부터 들었다고 한다. 달리가 브르통에게 말하기를, 언론이 잘못 보도한 것이며 자기는 갈라의 옷차림이 진짜로 린드버그 아기의 시체를 나타낸 것임을 부인한 적이 없다고 주장하더라는 것이었다.[23]

사건의 진실이 무엇이든 간에, 커레스 크로즈비의 꿈 무도회는 그녀 자신이 인정하는 것보다 훨씬 더 퇴폐적인 행사였음이 틀림없다. 그리고 그것이 딱히 유별난 행사도 아니었다. 뉴욕에서든 파리에서든, 상류 사교계의 화려한 행사들은 점점 더 퇴폐성이

짙어졌고, 갈수록 드물어지는 전설적인 갑부들은 권태로운 나머지 늘 더 새로운 기분 전환을 추구했다. 상식을 뛰어넘는 가장무도회, 호화판 파티, 사치한 배경 등은 그저 시작일 뿐, 싫증난 입맛은 뭔가 새로운 것을, 지루한 나날을 일깨워줄 참신한 감각을, 불면의 밤으로부터의 도피를 요구했다.

미시아 세르트와 샤넬은 아편제의 상용자 내지 남용자가 되었고, 장 콕토는 오래전부터 이미 중독자로 악명 높던 터였다(1920년대에 샤넬은 그를 값비싼 요양소에 보내는 비용을 대기도 했다).[24] 샤넬은 1935년 이리브의 갑작스러운 죽음 이후 어떤 의미로는 자기 삶의 고삐를 다잡은 셈이었지만, 불면증 때문에 곧 약에 의존하게 되었다. 미시아 세르트는 1920년대에 호세-마리아 세르트와의 결혼 생활 파탄으로 고통을 겪으며 모르핀에 맛을 들였다. 미시아의 전기 작가들은 "샤넬에게 약은 무해한 안정제였지만, 미시아가 약을 쓰는 것은 잊기 위해서였다"라고 썼다. 한 가까운 친구는 샤넬의 약물의존이 "밤에 맞서는 그녀의 마지막 방패"라고 믿게 되었다.[25]

1935년 당시 샤넬은 4천 명의 직원을 고용하여 매년 2만 8천의 벌의 옷을 만들어내고 있었다. 하지만 대공황이 의류업계에도 영향을 미친 데다 스키아파렐리 같은 경쟁자들로 인해 그녀는 점점 수가 줄어드는 부유한 고객들을 확보하느라 발 벗고 나서야 했다. 그 무렵 스키아파렐리는 샤넬의 오랜 벗 장 콕토나 살바도르 달리와의 공동 작업으로 몽환적이고 위트 있고 때로는 과

도하리만치 초현실주의적인 패션을 선도하고 있었다. 가령 유명한 '랍스터 드레스'(새빨간 바닷가재가 그려진 하얀 드레스)라든가 곤충으로 장식된 장신구, 원숭이 모피를 두른 장화 같은 것들이었다. 샤넬은 처음에는 그녀를 "옷 만드는 그 이탈리아 여자"라 부르며 무시하려 했지만,[26] 스키아파렐리는 무시하기 힘든 존재였다. 1935년, 이제 600명의 직원을 거느린 스키아파렐리는 자기 의상실을 전설적인 디자이너 마담 셰뤼의 터전이던 방돔 광장 21번지로 옮겼다. 파리 호화 상점가의 한복판에 그렇게 진 치고서, 스키아파렐리는 이후 1930년대 내내 파리 패션을 주름잡았다. 특히 "업계 최초"라 자부하는[27] 대중적인 기성복점인 '스키아프 부티크Schiap Boutique'를 낸 후로는 더욱 그러했다. 샤넬은 여전히 첫손에 꼽히는 디자이너였지만, 스키아파렐리가 그녀를 앞지르기 시작한 것이었다.

샤넬이나 스키아파렐리 같은 패션 디자이너들을 후원할 수 있는 극소수의 부자들에게 인생은 여전히 빛나고 멋들어진 것이었다. 그 근사함이 이제는 기괴한 방면으로 발전해가고 있었으니, 커레스 크로즈비가 아마도 무심코였겠지만 1930년대 중엽 파리를 "골 때리게 멋들어진 세월"이라 부른 대로였다.[28] 극단적이면서도 완전히 독창적이었던 스키아파렐리가 '쇼킹 핑크'를 자신의 트레이드마크로 만든 것도 우연이 아니었다. 그녀는 의도적으로 충격을 주고자 했으며, 고객들은 환호하며 계산대로 그녀를 따라갔다.

~

하지만 박봉의 재봉사들은 어떻게 살고 있었을까? 샤넬은 임금 인상에 박하기로도 유명했으니 말이다. 또는 새 옷을 사기는커녕 매 끼니를 차려내기도 버거웠던 파리의 그 많은 여성들은?

대공황이 장기화될수록 파리 여성들에게 삶은 점점 더 힘들어졌다. 일할 남자들이 모자라는 시절에 얻었던 일자리들로부터 여자들은 "사정없이 밀려나고 떨려났다". 1935년 프랑스의 전문직 및 노동 계층 여성 열일곱 명의 삶을 검토한 『일터의 여성 *Femmes au travail*』의 저자는 "산다는 것이 이보다 더 힘겨운 싸움이었던 적이 없었다"라고 말했다. "일용할 빵이 그토록 벌기 힘든 적도 없었다."²⁹

다년간의 노력에도 불구하고 여전히 투표권을 얻지 못한(민주주의의 투사였던 클레망소조차도 "우리는 이미 보통선거를 실시하고 있으니 쓸데없는 짓을 더 할 필요가 없다"라고 했었다)* 1930년대 프랑스 여성들에게 법적인 권리라고는 거의 없었고, 기혼 여성의 경우 자신이 번 돈조차 자기 것이 아니었다. 역사가 필리프 베르나르와 앙리 뒤비프가 지적하듯이, "[프랑스에서] 실업의 첫 희생자는 (······) 하찮게 여겨지던 집단에서 나왔다". 즉 여성과 이민자들, 어느 쪽도 투표권을 갖지 못한 집단이었다.³⁰

*
클레망소가 말하는 보통선거는 어디까지나 남성들에 국한된 얘기였다. 프랑스에서는 대혁명 이후 1792년에 모든 남성에게 투표권이 주어졌지만, 여성들이 투표권 및 피선거권을 얻게 된 것은 1944년의 일이다.

설상가상으로, 1935년 초에 반짝 회복 기미를 보였던 경제도 그해 여름 피에르 라발의 우익 정부에서 밀어붙인 엄격한 디플레이션 조처에 따라 급전직하했다. 그 조처란 모든 공공 지출(대부분은 인건비)을 10퍼센트 삭감하고 가스, 전기, 석탄 등의 가격을 인하하는 등, 전부 디플레이션을 겨냥하여 경제의 금과옥조인 금 본위제를 유지하려는 것이었다. 1935년 6월 라발 정부는 통화 가치 절하를 피하기 위해 법령 선포권까지 갖게 되었다. 이런 일련의 정책은 완전히 실패로 돌아갔고, 이미 만연하던 사회적 불안정이 계속 심화되어 시위와 파업, 폭동이 여름 내내 끊이지 않았다. 그해 7월 14일에는 상반된 입장의 대규모 시위들이 일어나 극우 단체인 불의 십자단원 3만 명 이상이 샹젤리제 대로를 따라 개선문까지 행진하는가 하면, 새롭게 단일화한 좌익은 나시옹 광장과 바스티유 광장 사이를 행진했다.

이 모든 분란의 한복판에 일어난 조용하지만 상징적인 순간이 있었으니, 7월 14일 몽파르나스 묘지에는 좌익 멤버들이 모여 알프레드 드레퓌스 중령의 매장을 침묵 속에 지켜보았다. 드레퓌스는 전혀 본의가 아니었음에도 줄곧 분열의 상징이 되어온 터였다. 애초의 사건이 일어났을 때 그를 공격했던 악시옹 프랑세즈는 여전히 극우의 최전선에 있었으며, 드레퓌스를 지지하는 인권연맹은 이제 막 태동하는 인민전선으로 곧장 이어졌다. 드레퓌스는 자신이 "비극적인 실수로 인해 제 갈 길을 가지 못했던 일개 포병 장교"라고 믿었을지도 모른다.[31] 하지만 줄리언 잭슨의 말대로, "1935년 사회당 지도자 레옹 블룸이 『드레퓌스 사건 회고 Souvenirs sur l'Affaire』를 펴낸 것은 우연의 일치가 아니었다. 좌익

에게는 1934년 2월의 사건이 너무나 친숙한 것으로 보였던 것이
다".32

~

그 무렵 프랑스는 국내뿐 아니라 대외적으로도 심각한 난국에
처해 있었다. 1935년 6월 프랑스 총리가 된 피에르 라발은 히틀
러나 무솔리니보다 스탈린이 더 큰 위협이라 보았다. 무솔리니가
에티오피아를 침공하고 히틀러가 승승장구하여 9월에는 뉘른베
르크 전당대회에서 세를 확인하고 독일 재무장에 나섬으로써 사
실상 베르사유조약의 해당 조항을 어겼는데도 그랬다.* 또한 베
르사유조약에 의해 프랑스 통치하에 놓였던 국경 지대의 작지만
중요한 지역인 자르 지방의 주민들은 독일 귀속에 압도적인 표를
던진 터였다.

전해 10월 마르세유 사건에서 목숨을 잃은 바르투의 뒤를 이어
외무 장관 자리에 오른 라발은 전임자가 마련해둔 기초 작업을 마
지못해 이어받았고, 히틀러 독일로부터의 무력 위협에 맞서 5월
에 스탈린과 국방 협성에 조인했다. 드골의 밀을 빌리자면 "우리
가 러시아 체제를 아무리 혐오한다 해도 그들의 도움을 거절할
방도가 없다"는 것이었다.33 하지만 라발은 일체의 군사 분규를
피함으로써 사실상 협정을 유명무실하게 만들었으며, 그가 외무

*
뉘르베르크 전당대회는 1933년과 1935년 대회가 특기할 만하다. 1935년 대회는
'자유의 대회'로, 그해 3월 히틀러의 재군비 선언이 '베르사유조약으로부터의 자
유'임을 천명했다.

장관으로 있던 1월에 이미 프랑스는 이탈리아의 에티오피아 정책에 반대하지 않는다는 구두 협정을 포함하는 무솔리니와의 합의에 서명한 터였다. 하지만 10월에 무솔리니의 에티오피아 침공이 기폭제가 되어 국제연맹이 이탈리아에 대한 제재에 나서자 우방이라고는 영국밖에 남지 않은 프랑스는—비록 라발은 무솔리니와의 동맹을 유지하기를 원했지만—마지못해 국제연맹의 제재를 비준했고, 이탈리아와 독일은 갈수록 더 가까워졌다.

라발은 오베르뉴 시골 마을 카페 주인의 아들로 태어나 세기 초에 상경, 파리에서 법학 공부를 하고 변호사가 되었으며 유리한 조건의 결혼을 했으니, 다 정치 경력을 위한 준비였다. 처음에는 사회당원으로 시작했으나 형편이 나아지면서 차츰 우익으로 넘어갔다. 센 지역구의 사회당 의원으로 선출되며 경력을 시작했다가, 전후에는 사회주의에서 멀어지며 자기 성향을 드러내 오베르빌리에 시장으로 당선되었던 것이다. 이후 일련의 정부 요직을 거치며 급속히 승진했고, 그러는 동안 상당한 재산도 축적했다. 1931년에는 총리가 되었지만 1932년 패배 후 다시 장관직을 이어갔고, 1934년에 외무 장관, 1935년에 다시 총리 자리에 올랐다.

그해에 라발은 외동딸을 르네 드 샹브룅 백작과 결혼시켰는데, 백작은 부유하고 인맥 든든한 청년으로 그의 굉장한 가문에 감탄한 재닛 플래너는 그 결혼이 "오베르뉴 여관집 손녀로서는 엄청난 출세"였다고 썼다.[34] 라발이 딸에게 자그마치 1600만 프랑의 지참금을 주었다는 소문이 돌자 라발가에서는 이를 부인하기에 나섰지만, 어쨌든 신부도 신랑도 막대한 부자라는 사실에 대해서는 아무도 이견이 없었다.

이 모든 것이 그렇게 유복하지 못한 사람들에게는 곱게 보이지 않았다. 특히 답답한 것은 그해 여름 극우 연맹들의 활동이 급증하는데도 라발이 이를 저지하려는 노력을 보이지 않았으며, 또다시 전쟁 얘기가 돌기 시작했다는 사실이었다. 경찰과 행정 당국은 '폭탄 투하 대비 사항' 같은 것을 홍보하는 포스터와 소책자들을 배포했으며,[35] 노동 계층이 많이 사는 위셰트가(5구)로 돌아온 엘리엇 폴은 "골목 이 끝에서 저 끝까지, 내 점잖고 선량한 친구들은 자기들 정부가 하는 일을 수치스럽게 여겼다"라고 전했다. 즉, 프랑스 정부가 무솔리니의 에티오피아 침공을 지지한 일을 두고 하는 말이었다. 또 그는 그해 1월 "한 파리 신문이 가장 독재자가 될 만한 인물을 골라보라는 설문 조사를 실시했는데, 페탱이 단연 1위"였지만, 2위는 라발이었다고 덧붙였다.[36]

공산주의자들은 대내외적으로 라발과 그의 정부에 대해 점차 커지는 불만을 재빨리 이용했다. 혁명에 대한 담론을 잠시 접어둔 채, 그들은 (모스크바의 지령에 따라) 한때의 경쟁자였던 사회주의자들과 함께 일하기 시작했다. 그 우선적인 결과가 1935년 5월 파리 시의원 선거로, 전역에서 좌파가 승리를 거두었으며 특히 5구에서는 공식 창당 이전의 인민전선 후보였다고 일컬어지는 최초의 후보가 의석을 쟁취했다. 이 인민전선의 전신은 그해 7월 14일 행사 동안 다양한 좌익 대표단들의 거대하고 감정적인 회합에서 고유의 스타일과 이미지를 발견했고, 그해 9월 사회당과 공산당의 합의로 실제적인 작업 노선들을 마련해냈다.

동시에 공산주의자들은 지식인들에게 적극적으로 구애하고 있었으니, 당시 지식인들은 프랑스의 여론 법정에서 ─ 적어도 그 중 영향력 있는 부분에서 ─ 주된 역할을 하고 있었다. 이런 구애는 1935년 6월 라탱 지구의 팔레 드 라 뮈튀알리테에서 열린 '문화 수호를 위한 제1차 국제 작가 회의'에서 절정에 달했다. 이 모임은 전 세계의 작가들을 동원하여 파시즘에 반대하려는 중요한 시도로, 독일, 소련, 미국, 중국 등지와 그 중간 지점들에서 온 약 2천 명의 작가들이 찌는 열기 속에 모여 지드, 말로(1933년 공쿠르상을 수상한 이래로 이 작가들의 반열에 들었다), 베르톨트 브레히트, 보리스 파스테르나크(당시 가택 연금 중이던 막심 고리키를 대신하여 막판에 대표로 선정되었다) 등 스타 작가들의 말에 귀 기울였다. 지드의 노력에도 불구하고, 폴 발레리 같은 보수적인 작가들이나 자크 마리탱 같은 가톨릭 지식인들은 초대되지 않았다.

지드와 말로는 공동 명예 의장이었지만, 사실상 말로가 의사를 진행했다. 당시 서른네 살이던 말로는 네 번째 소설 『경멸의 시절 Le Temps du mépris』을 막 출간한 참이었고, 그 전해 모스크바에서 열린 작가 회의에 다녀온 터였다. 그는 스탈린의 소비에트 사실주의에는 결코 맞지 않았고, 사실상 자신을 가두는 어떤 것에도 맞지 않았지만, 그래도 기꺼이 소비에트 실험을 칭송했다. 작가란 영혼의 엔지니어라는 스탈린의 시각에 대해서는 일침을 가하면서도 말이다. "예술은 굴복이 아니라 정복이라는 걸 잊지 마십시오"라고 그는 자신만만하게 청중을 향해 말했다.[37] 그런 과감한 도발에도 불구하고 공산주의자들은 그를 무리에서 내쫓지 않았

으며, 그 역시 자신이 그들의 1935년 행사에서 기권할 필요가 있다고 생각지 않았다. 그 행사의 키워드는 반파시즘이었기 때문에 상당수의 잠정적 기권자들이 그대로 남아 있었다.

하지만 소리 내어 반대하는 이들도 있었고, 특히 앙드레 브르통이 그랬다. 그는 트로츠키 지지자로, 스탈린식 공산주의에 대한 그의 맹렬한 적개심은 불과 몇 년 전 그가 당을 향해 보내던 지지에 맞먹었다. 브르통은 작가 회의의 주된 목적이 겉으로는 반파시즘이지만 사실은 유수한 작가들을 규합하여 소련과 그 정책 — 소비에트 사실주의로 대변되는 문화 면에서든, 소련과 프랑스의 상호 보호조약 같은 외교 면에서든 — 을 지지하려는 데 있다는 사실을 알고 격분했다. 그는 연단에서 반대를 외칠 기회를 간절히 원했지만, 행사 진행을 맡은 이들은 그를 배제하기를 그 못지않게 간절히 원했다. 이 문제로 브르통은 진행 감독과 우격다짐을 하기까지 했다. 마침내 브르통이 발언권을 얻은 것은 양측을 화해시키려고 열성적으로 노력했으나 성공하지 못한 초현실주의 시인 르네 크르벨의 극적인 자살 덕분이었다. 이에 충격을 빈은 위원회 위원들이 브르통에게 폴 엘뤼아르와 함께 밤늦게 대리로 그의 연설을 읽도록 허락했던 것이다. 그 밖에는 모든 이의, 특히 소련에 있는 반체제 작가들의 운명에 관한 발언들이 묵살되었다.

프랑스와 소련의 약조는 유명무실한 것으로 드러나게 되지만, 지식인들이 문화에 대해서든 전쟁에 대해서든 모스크바의 지시에 복종할 가능성은 여전히 남아 있었다. 지적인 인민전선이 결성되었고, 그 위험성은 1930년대가 지나가는 동안 점점 더 확연

해질 터였다.

~

"프랑스는 이제 좌파와 우파 사이의 공공연한 세력 다툼에 빠져들고 있었다"라고 역사가 유진 웨버는 썼다.[38] 이탈리아 문제가 하나의 분기점이 되었으니, 그해 가을 무솔리니의 에티오피아 침공 후에도 이탈리아를 여전히 목청껏 지지하는 것은 악시옹 프랑세즈와 극우파뿐이었다. 스탈린과 소련도 또 다른 분기점이 되어, 모스크바는 반파시즘 카드를 내밀고 히틀러 독일에 대한 반대를 중심으로 좌파를 규합하고 있었다. 평화는 이런 운동장에서 열리는 정치적 축구 경기인 셈이었다. 누구나 평화를 원했지만, 평화를 얻기 위해 취해야 할 최선의 방도가 군사행동(즉 병역의무 재도입 및 군대 양성)을 삼가는 것인지, 아니면 정면으로 히틀러에 반대할 준비를 하는 것인지에 대해서는 저마다 의견이 갈렸다. 후자의 선택은 많은 사람들에게 전쟁 도발의 의구심을 불러일으켰던 반면, 히틀러를 달랠 수 있으리라는 망상에 대해 경고하는 이들은 비스마르크의 말을 인용했다("양보함으로써 적의 우정을 사고자 하는 자는 결코 넉넉한 형편이 될 수 없다").[39] 1935년 10월에는 2년간의 병역의무제가 시작되었지만, 그럼에도 논란은 도를 더해갔다.

그해가 지나가는 동안 극우파와 좌파는 각기 견고해져서, 애국청년단과 프랑스 연대는 5월에 '국민전선Front national'을 결성하고 (제2차 세계대전 후에 장-마리 르 펜의 국민전선이 될 단체), 다양한 좌파 단체들은 점차 결집하여 조만간 인민전선으로 뭉치게

된다. 사건들이 연발하고 세계정세가 급변함에 따라 태도들은 엎치락뒤치락했다. 일단 이탈리아의 에티오피아 침공으로 프랑스 외교부의 정책 노선이 조정되었고, 스탈린이 프랑스-소련 조약에 서명하면서 소련의 정책과 그에 대응하는 프랑스 공산당의 목표가 새롭게 조명되었다. 공산주의자들이 사회주의자들과 손을 잡는 동안 반공주의자들에게는 독일의 나치나 이탈리아의 파시스트에 반대하는 자들을 평화의 적이라 보는 선택밖에 남지 않았다. 대공황의 시름이 깊어지는 내내 여론은 갈수록 양극화되었으며, 우익도 좌익도 점차 넓은 대중의 지지를 구함에 따라 경쟁적인 회합들에서 유혈 사태가 가속화되었다.

프랑스가 양대 진영으로 분열되는 것에 대한 조짐이 드레퓌스 사건 이후로 그렇게 극명했던 적은 없었다. 왕정파 주간지인《쿠리에 루아얄 *Courrier royal*》은 "지금은 내전 전야"라고 선언했다.[40]

～

12월에는 무장한 준군사적 우익 연맹들로 인한 치안 위협이 신가해져서, 정부는 모든 시위와 공공 집회에 대해 지역 당국에 사전 보고하고 허가를 받도록 조치했다. 우익 연맹들에게 그와 같은 행태를 계속한다면 해산될 수도 있다는 경고를 전하는 결정이었다.

하지만 우익 연맹들은 자기들만이 혁명을 막아낼 수 있다는 굳건한 믿음으로 모든 통제를 조롱하고 나섰고, 좌익 멤버들은 그들대로 자신들이 신봉하는 대의를 위해 선동하기를 그치지 않았다. 주목할 만한 것은, 이렌과 프레데리크 졸리오-퀴리 부부가 노벨상을 공동으로 수상하며 연단에서 평화와 여성 인권을 촉구하

는 연설을 했다는 사실이다. 이렌은 11월 말의 인터뷰에서 여성 문제에 대해 폭넓게 발언했으며, 프레데리크는 1936년 노벨상 수상 연설에서(두 사람은 각기 따로 연설할 기회를 누렸다) 자신들의 공동 발견이 나아갈 수도 있을 방향에 대해 경고했다. "우리는 연구자들이 원소들을 마음대로 합치거나 나눔으로써 폭발성 핵반응을 일으킬 수도 있으리라고 믿을 만한 근거가 있다고 느낍니다"라고 그는 청중을 향해 말했다. "슬프게도 우리는 그런 격변을 가져올 결과들을 우려하는 마음으로 지켜볼 수밖에 없습니다."[41]

장 르누아르는 정치적 유대, 특히 공산당에 연루되는 것에 대해 좀 더 조심스러웠다. 그가 가장 신봉한 가치는 그 자신의 자유, 원하는 영화를 만들 자유였다. 그것은 여전히 쉬운 일이 아니었으니, 아직도 그를 아마추어로 보는 프랑스 관객들로부터 충분한 신뢰를 얻지 못한 때문이었다. 영화 관객들은 더 이상 그를 반기지만은 않아, 르누아르의 많은 진지한 작업들이 그랬듯 〈토니〉도 성공하지 못했다. 계속되는 직업적 실망에 더하여 르누아르의 사생활도 실의를 겪고 있었으며, 특히 카트린과의 결혼 생활이 그랬다. 7월에 그들은 법적으로 별거하게 되었고, 이제 르누아르는 카트린과 그녀의 꿈으로부터 자유로워지기는 했지만, 결혼 생활의 끝은 행복한 일이 아니었다.[42]

그래도, 마르그리트 울레는 여전히 다정하고 총명한 반려로 남아주었다. 르누아르는 마르그리트를 통해 공산 좌파와 관계를 맺게 되었는데, 공산주의자들에게 계속 일정한 거리를 두기는 했지만 그럼에도 히틀러 치하 베를린에서 본 일들을 잊을 수 없던 터였다. 훗날 그는 이렇게 말했다. "공산주의자들은 당시 히틀러에

맞선 투쟁에 가장 적극적인 사람들이었고, 그래서 나도 그들을 좀 도와야 하리라고 생각했다."[43] 하여간 그들의 사회적 시각을 받아들이기는 어렵지 않았다. 1935년 가을에 좌익 미술가, 배우, 작가, 음악가들과 함께 작업한 영화 〈랑주 씨의 범죄Le Crime de Monsieur Lange〉에서 르누아르는 악덕 사장과 노동조합, 그리고 영화의 맥락상 전적으로 정당화되는 살인의 이야기를 재미나게 풀어낸다. 진짜 죽음은 가짜 죽음으로 대체되고 노동자들이 승리한다는 이 모든 이야기가 재치 있고 맛깔나게 그려졌다. 프랑수아 트뤼포의 말을 빌리자면 "르누아르의 모든 영화 중에 〈랑주 씨〉는 가장 자연스럽고, 그러면서도 기적적인 카메라워크를 가장 풍부히 구사하며, 순수한 아름다움과 진실이 가장 충만한 작품"이었다.[44]

이 영화는 상업적으로 그다지 성공하지 못했지만 비평가들에게는 상당한 호평을 받았으며, 공산주의자들에게는 한층 더 그러했다. 그래서 그들은 모스크바 영화제에 〈토니〉를 상영하며 르누아르를 초대했다. 이 짧고 강렬한 방문 동안 르누아르로서는 다른 활동을 할 기회가 거의 없었지만 소련 영화를 많이 보았고 크게 감탄했다. 아울러 프랑스 공산당이 그에게 홍보 영화 제작을 의뢰했는데, 훗날 그는 "기꺼이 그 일을 맡았다"라고 회고했다. "나는 정직한 사람이라면 누구나 마땅히 나치에 저항해야 한다고 믿었다. 나는 영화를 만드는 사람이니, 그것이 내가 싸움에 참여하는 유일한 방도였다." 그 결실로 나온 작품이 정치적 의도가 노골적으로 드러나기는 하지만 매혹적인 영화 〈인생은 우리 것La Vie est à nous〉이다. 훗날 그는 이것과 또 다른 영화 〈라 마르세예즈La Marseillaise〉 덕분에 "인민전선의 고양된 공기를 숨 쉬었다. 잠시

나마 프랑스인들은 서로 사랑할 수 있다고 진심으로 믿었다. 다정함의 물결에 실려 가는 느낌이었다"라고 회고했다.[45]

~

1935년 3월, 앙드레 시트로엔은 중병이 들었고, 7월에 세상을 떠났다. 다 상심한 탓이라고 말하는 이들도 있었다. 시트로엔 자동차 회사를 인수한 미슐랭이 시트로엔과는 전혀 다른 경영 방식을 도입했던 것이다.[46] 미슐랭은 시트로엔이 강조하던 대로 디자인, 엔지니어링, 생산 전반에서의 고품질 전략을 지지하기는 했지만, 개인적인 면에서는 검박하고 엄격하여 인건비를 줄이고 불필요하다고 생각되는 직원은 주저 없이 해고했다.

이미 병들고 의기소침해 있던 시트로엔에게 결정타를 가한 것은 1월 들어 피에르 미슐랭이 그에게 더 이상 사무실에 나올 필요가 없으니 집에서 쉬라고 제안 비슷한 명령을 한 일이었다. 그의 가족과 친구들은 그것이 그의 삶의 의욕을 꺾어버렸다고 믿었다. 지병에 우울증까지 더하여, 시트로엔은 7월에 세상을 떠났다.

시트로엔의 장례를 치른 지 정확히 2주 뒤에, 프랑수아 르코라는 사람이 검은색의 표준형 11CV 트락시옹 아방을 몰고 리옹 근처의 자택에서 파리로, 또는 몬테카를로로 왕복주행을 시작했다. 한 번 왕복에 1,150킬로미터, 그것도 1년 365일 꼬박, 하루 18시간씩이었다. 총 거리가 거의 40만 킬로미터(타이어는 2만 4천 킬로미터마다 갈았다)에 달했으니, 자동차 역사상 최장 거리를 기록한 이 마라톤 주행은 트락시옹 아방의 신뢰성과 내구성을 입증하기 위한 것이었다.

본래 그것은 시트로엔의 아이디어였지만, 미슐랭은 그런 식으로 이목을 끄는 광고에 관심이 없었다. 이에 쉰여섯 살 난 호텔 주인으로 시트로엔과 그가 만드는 자동차의 팬이었던 르코가 자기 호텔을 저당 잡혀 마련한 비용으로 개인적인 마라톤에 나서기로 한 것이었다. 식사 때 30분 휴식과 밤에 4시간 수면을 제외한 르코의 강행군(프랑스 자동차 클럽이 후원했다)은 역사싱 가장 위대한 자동차 제작자에 대한 경의의 표시였다.

시트로엔의 죽음으로 프랑스 자동차업계의 정상에 홀로 남은 루이 르노는 프랑스에서 가장 막강한 인물 중 한 사람이 되었다. 그는 1930년대의 사회적 분란에서 멀찍이 떨어져 지냈다. 시트로엔과 달리 르노는 복지국가를 작동케 하는 정부의 '온정주의'를 경멸했다. 그가 보기에 그런 것은 노동자들을 공장주에 대해서든 국가에 대해서든 노예로 만들 뿐이었다.

하지만 1935년부터 르노는 점차 그를 대자본가요 '냉혈한 전쟁 장사치'로 보는 이들의 표적이 되는 일이 잦아졌다. 시트로엔의 파산과 죽음이 그에게는 그리 좋은 선물이 되지 못할 것이었다.

~

1929년 작가 케이 보일은 이렇게 선언한 바 있다. "작가는 표현할 뿐 주장하지 않는다."[47] 하지만 1930년대 중엽에 들어선 지금 그녀는 변했고, 급변하는 세상에서 정치적 행동주의를 받아들였다.

그녀만이 아니었다. 1930년대의 작가들, 특히 존 더스패서스, 제임스 T. 패럴, 클리퍼드 오데츠, 존 스타인벡 같은 미국 작가 및

극작가들은 경제공황 속에서 평범한 남녀가 겪는 투쟁을 그려내며 점점 더 정치화되었고, 대체로 좌익 정치를 받아들였다(파시즘으로 돌아선 에즈라 파운드는 예외적인 경우였지만). 사회 비평이 들어섰고, 예술을 위한 예술은 퇴조했으며, 그와 더불어 F. 스콧 피츠제럴드 같은 작가도 한물갔다. 처음에는 정치판에 뛰어들기를 거부했지만 곧 스페인 내전으로 마음을 바꾸게 될 헤밍웨이와 달리, 피츠제럴드는 1930년대의 문학적 유행이 급류처럼 지나가는 동안 발도 적시지 않은 채 동떨어져 있었다.

1934년 봄에 피츠제럴드는 마침내 오래 준비해온 소설 『밤은 부드러워』를 출간했다. 이것은 그 자신이 1920년대에 겪은 일들과 친구들, 특히 파리에서 사귄 미국 친구들과의 우정에서 끌어낸 강력하고 또 아주 개인적인 작품으로, 바로 그 친구들, 즉 제럴드와 세라 머피 부부에게 헌정되었다. 그러나 그 핵심에 있어 『밤은 부드러워』는 결혼 생활의 파탄, 그리고 주인공인 딕과 니콜 다이버 부부의 알코올중독 및 광기의 시작에 관한 극히 개인적인 연구이기도 했다.

이 작품은 막강한 비평가 길버트 셸디즈로부터, 또 그 못지않게 중요한 《뉴욕 타임스》로부터 호평을 받았지만, 공산주의 기관지인 《데일리 워커Daily Worker》는 당의 노선에서 벗어난 요소들을 마구 헐뜯었다. 그러나 피츠제럴드에게 가장 낙심이 되었던 것은 어니스트 헤밍웨이가 이 작품에 대해 일언반구도 않는다는 사실이었다. 마침내 출간 한 달 후에, 피츠제럴드는 헤밍웨이에게 편지로 물었다. "그 책이 마음에 들었나? 부디 가타부타 한 줄만 써주게. 뭐라고 해도 기분 상하지 않을 테니까." 마지막 한마디는

아마도 사실이 아닐 터였으니, 헤밍웨이가 "좋기도 했고 안 좋기도 했다"라고 대답하자 그는 참담한 기분이 되었다. 헤밍웨이는 이어 두 페이지에 걸친 비평문을 써서 피츠제럴드가 "사람들의 과거와 미래를 멋대로" 바꿔놓음으로써 "어리석은 타협"을 시도했다고 비난했다. "기막히게 근사한 대목들도 있었고, 아무도 그렇게 훌륭한 것은 쓸 수 없을 걸세. (……) 하지만 자네는 속임수를 너무 많이 썼어. 그럴 필요가 없었는데 말이야." 마지막 일격은 "자네 역량만큼 좋지는 않네"라는 말이었다.[48]

『밤은 부드러워』는 잘 팔리지 않았다. 사람들이 책에 쓸 돈이 없었는지, 아니면 주제가 별로 매력적이지 않았는지는 모를 일이다. 게다가 젤다의 세 번째 정신병 발작과 빈번한 자살 기도, 그리고 그 자신의 알코올중독과 재정난 등에 내몰린 나머지 피츠제럴드는 1935년 말 세 편의 악명 높은 기사를 썼다. 그 자신이 "파탄난" 에세이라 칭한 이 글들은 1936년 초《에스콰이어》에 실렸는데, 피츠제럴드의 전기 작가에 의하면 피츠제럴드가 자기 "영혼의 어두운 밤"의 토로라 불렀던 이 암담한 개인적 고백은 "제2차 세계대전 이전 미국 문학의 특징인 과묵함을 깨부숨으로서, 그리고 피츠제럴드의 혁신적인 길을 따르던 [트루먼 커포티, 테네시 윌리엄스, 노먼 메일러 같은] 작가들을 자유롭게 해줌으로써" 미국 문학의 발전에 중요한 역할을 했다.[49]

헤밍웨이는—그 자신도 불면과 우울증을 겪고 있던 터라("불면증이란 끔찍한 거라네. 최근에도 호되게 겪었지"라고 그는 피츠제럴드에게 말했다)—1935년 말에야 뒤늦게 피츠제럴드에게 "돌이켜 생각하면 할수록『밤은 부드러워』는 좋은 작품이야"라

고 써 보냈다.[50] 하지만 불운하게도 피츠제럴드가 이미 그에게 편지를 써 보낸 뒤였으니, 헤밍웨이가 더스패서스에게 한 말에 따르면 "아주 안하무인으로 (……) 내 작품이 얼마나 형편없는지 대놓고 성토한" 편지였다(문제의 책은 헤밍웨이의 『아프리카의 푸른 언덕 The Green Hills of Africa』으로 그와 폴린의 아프리카 사파리 여행을 이야기한 것이었는데, 이 책을 비판한 이는 피츠제럴드만이 아니었다). 거기다 피츠제럴드의 '파탄 난' 에세이가 다시금 헤밍웨이의 적대감에 불을 붙였다. 헤밍웨이는 자신의 출판업자 맥스 퍼킨스에게, 피츠제럴드가 "후안무치한 패배를 거의 자랑 삼는다"며 비난을 퍼부었다.[51] 그러다 1936년《에스콰이어》에 게재된 헤밍웨이의 전성기 작품 「킬리만자로의 눈 The Snow of Kili-manjaro」을 본 피츠제럴드는 놀라움과 충격에 휩싸였다. 작중의 죽어가는 작가가 "자신의 재능을 낭비하고 그에 걸맞은 작품을 결코 써내지 못한" 것에 대해 자책하면서 "가련한 스콧 피츠제럴드와 부자들에 대한 낭만적 경외"에 대해 생각하는 대목이 있었던 것이다. 그 죽어가는 작가에 따르면, 피츠제럴드는 부자들이야말로 "멋들어진 별종이라 생각하다가 그렇지 않다는 사실을 발견하고 그 환멸 때문에 망가졌다"는 얘기였다.[52]

피츠제럴드는 여전히 병들고 침체된 상태로 헤밍웨이에게 제발 자기를 "가만 놔두라"고, 그 단편소설을 책으로 낼 때는 자기 이름을 빼달라고 부탁했다. 그러나 피츠제럴드의 표현에 따르면, 헤밍웨이는 "퉁명스럽게" 거절했다.[53] 이에 피츠제럴드는 헤밍웨이가 자기만큼이나 "지독한 신경쇠약"을 앓고 있으며 다만 그에게서는 그것이 다른 형태로 나타날 뿐이라고 여기기에 이르렀다.

"그는 기질상 과대망상으로 기울고, 나는 우울증에 빠지는 것"이
라고 피츠제럴드는 말했다.[54]

~

장-폴 사르트르는 의기소침했다. 막 서른 살이 되었는데 여전
히 시골 교사에, 출판되지 않은 글만 잔뜩 썼을 뿐이었다. 그 시
점까지의 삶을 오로지 지금이라는 순간을 위해 살아온 그는 문득
자신이 더 이상 젊지 않으며 내일이 오늘보다 반드시 더 낫지도
않으리라는 사실을 깨달았다. 목표 없이 침체된 상태에서 벗어나
고자 잠시 환각제 메스칼린을 써보았으나, 이후 여러 달 동안 잊
을 만하면 한 번씩 도지는 끔찍한 후유증을 얻었을 뿐이다. 또한
보부아르의 10대 학생 중 한 명을 끌어들여 3자 관계를 시작하여
보부아르의 심기를 상하게 하기도 했다. 나중에는 그녀도 익숙해
져서 스스로 그런 관계를 주도하게까지 되었지만 말이다. 그녀로
서는 사르트르가 침체되어 있는 것보다야 다른 여자에게 관심을
갖는 편이 훨씬 더 낫다고 생각했으나, 어떻든 불만스러운 상황
임에는 틀림없었다. 사르트르는 훗날 "내 노이로제의 깊은 원인
은 내가 성장하고 있다는 사실을 받아들이기 어려웠다는 데 있었
던 것 같다. 그것은 일종의 정체성 위기였다"라고 회고했다.[55]

제임스 조이스도 절망의 낭떠러지에 걸려 있었지만, 원인은 그
자신이 아니라 딸 루시아였다. 조이스는 자신의 미국 편집자 베
넷 서프가 이제 거트루드 스타인의『앨리스 B. 토클라스의 자서
전』을 선호하여『율리시스』를 무시하고 있다고 확신했으며, 실비
아 비치가 서점을 유지하기 위해 그간 모은 희귀본들과 조이스의

자필 원고를 팔고 있다는 소식에도 속이 뒤집혔다. 조이스는 이를 특별한 모욕으로 여겼으니, 그것은 비치가 (비록 그런 말을 입밖에 내지는 않았지만) "너그럽게도 『율리시스』에 대한 모든 권리를 나[조이스]에게 넘김으로써 극빈을 자초했다"는 사실을 뜻하기 때문이었다. 성난 조이스는 "내가 애초에 그 원고들을 그녀에게 내맡긴 것은 그녀의 정신 나간 아첨과 무의미한 분노 사이에서 어쩔 줄 몰랐기 때문"이었다고 항변했다.[56]

하지만 그를 절망의 구렁텅이에 빠뜨린 것은 다름 아닌 그의 딸이었다. 루시아의 조현병은 갈수록 악화되어 그를 절망케 했다. 조이스에 따르면, 지난 3년 동안 루시아는 스물네 명의 의사와 열두 명의 간호사, 여덟 명의 말동무, 그리고 세 군데 요양 시설을 거쳤으며, 그러느라 자그마치 4천 파운드가 들었다는 것이었다. 심지어 스위스의 저명한 정신분석가 카를 융과의 상담도 그녀를 완전히 치유하지는 못했다.

훗날 융은 루시아와 그녀의 아버지가 "강의 바닥까지 내려간 두 사람 같았다"고 말했다. "한 사람은 물에 빠졌고, 다른 한 사람은 뛰어들었다."[57]

당시 유럽에서 일어나고 있던 일들을 주의 깊게 지켜보던 이들은 임박한 재난을 예감하기 시작했다. 1월 초에 샤를 드골은 이전 어느 때보다 불안한 어조로 중도 우파 정치가 폴 레노에게 편지를 썼다. 레노는 독일의 세력 확대에 맞서 프랑스의 재무장을 요구하며 고군분투하고 있었다. 드골은 레노에게 독일의 제3제국

은 이미 기갑사단 셋을 양성했는데 프랑스에서는 "기갑부대 창설을 진지하게 고려조차 하지 않았다"고 경고했다. 드골 자신은 "조국을 위한 구원 계획"을 발견했지만 그 계획이 오히려 "강력한 적에 의해 전면적이고도 완전하게 발효되고 있음"을 보고 좌절했다는 것이었다.[58]

하지만 드골은 일개 중령일 뿐이었고, 그의 모든 염려에도 불구하고 프랑스는 여전히 마지노선으로 상징되고 구현된 방어 전략에만 의존하고 있었다. "앞으로는 탱크와 전투기의 전쟁이 되리라는 것을 누가 모르겠는가?"라고, 생시르 군사학교의 한 학생은 친구였던 엘리엇 폴에게 썼다.[59] 그런데도 1935년까지도 군사 전문지는 말馬이야말로 "차량에는 치명적일 장애물에도 걸리지 않는, 유일하게 믿을 만한 운송 수단"이라고 주장했다. 그 글의 필자는 "게다가 프랑스에 기름은 없지만 건초는 많다"라고 덧붙였다.[60]

그러니 S. S. 노르망디호가 대서양을 건너 역사책 속으로 들어서던 무렵, 그 위로 그라프 체펠린의 비행선이 "새로 만들어진 스바스티카를 날개에 달고" 명실공히 "하늘의 나치"가 되어 날아가던 것은 불길한 조짐일 수밖에 없었다.[61]

9

더해가는 혼란
1936

1936년 2월 13일 아침 느지막이, 한 무리의 준準군사 우익들이 국회에서 귀가하던 레옹 블룸을 습격했다.

친구 조르주 모네가 모는 차를 타고 돌아오던 블룸은 운 나쁘게도 악시옹 프랑세즈의 중요 인사였던 자크 뱅빌의 장례 행렬과 맞닥뜨렸다. 긴 장례 행렬의 끄트머리가 뤼니베르시테가에서 생피에르-뒤-그로-카유 교회를 향해 천천히 움직여 생제르맹 대로를 건널 때, 모네는 이들을 지나치려 했다. 그러자 군중 — 젊은 폭력배들이 많았는데 — 가운데 몇 사람이 즉시 자동차를 에워쌌다. 큼직한 검은 차가 못마땅하고, 차에 붙은 하원의원의 표지는 한층 더 못마땅하던 차에, 뒷좌석의 인물이 레옹 블룸인 것을 알게 된 그들은 폭발했다.

샤를 모라스나 레옹 도데 같은 악시옹 프랑세즈의 지도자들은 오래전부터 블룸을 "공적"이라느니 "인간쓰레기"라느니 하고 부르며 그에 걸맞은 대접을 해야 한다고 외치던 터였다. 극우파 지

도자들도 오래전부터 추종자들에게 블룸을 흠씬 패주고 "그 등짝에 총을 쏴"든가 "부엌칼로 먹을 따라"고 선동해왔다. 그런데 그가 바로 여기 있는 것이다! 증오심으로 끓어오른 폭도들은 차의 후면과 옆면 유리창을 박살 내고 문짝을 뜯어낸 뒤 블룸을 두들겨 패기 시작했다. "유대인을 죽여라!"라고 그들이 고함을 치자 구경꾼들은 응원의 함성을 보냈다.[1]

당시 예순네 살이던 블룸은 뭇매질을 당했다. 두 명의 경관과 여러 명의 노동자들에 의해 간신히 구출된 그는 시청으로 옮겨져 상처를 꿰매고 붕대를 감을 수 있었다(얼굴에 붕대를 두른 그의 사진이 3월 9일 자 《타임》지 표지에 실렸다). 블룸은 고소하지 않으려 했지만(동맥이 아니라 정맥이 끊긴 것이니 괜찮다고 그는 말했다) 습격 소식이 잠시 후 국회에 전해지자 하원 전체가 분노와 불신으로 들끓었고, 총리 알베르 사로는 "그런 행동의 부당함"을 규탄했다.[2] 그날 저녁 내각은 악시옹 프랑세즈, 악시옹 프랑세즈 학생단, 카믈로 뒤 루아 등의 해체 명령을 내렸다.[3]

사흘 뒤인 2월 16일, 좌파는 아직 회복 중인 블룸(그는 3월 말까지 공부에서 물러나 있게 된다)에게 바치는 대대적인 위문 행사를 조직했다. 다섯 시간 동안 거의 50만 명의 시위자들이 팡테옹에서 출발하여 좌파들의 전통적인 집결지인 바스티유 광장을 거쳐 나시옹 광장까지 행진했다. 하지만 극우 언론은 사건에 대해 유감을 표명하기는커녕, 이 행진에 참가한 자들을 폭력 조장자라고 공격하며 블룸에 대한 습격을 전혀 다르게 기술한 기사를 내보냈다. 기사에 따르면 블룸이 자초한 일이었으니, 조르주 모네의 "웅장한 자동차"가 군중 가운데로 돌진했으며 블룸은 찰과

상이나 입었을까 한 정도로, 카믈로 뒤 루아 단원들이 용감하게 저지하고 나서지 않았더라면 훨씬 심각한 중상을 입었으리라는 것이었다. 우파들 사이에서는 심지어 그 모든 것이 스타비스키 반대 시위에 대한 볼셰비키의 보복 선동이요 음모라는 소문까지 돌았다. "만일 우리가 권력을 잡으면 이런 일이 일어날 것이다. 6시 사회주의 언론 폐쇄, 7시 프리메이슨 금지, 8시 블룸 총살."[4]

악시옹 프랑세즈 및 그 청년단, 그리고 카믈로 뒤 루아는 영영 사라졌지만, 이들 단체의 회원들은 여전히 맹렬한 견해를 가지고 또 다른 논장들에서 명맥을 이어갔다. 특히 이들의 기관지《악시옹 프랑세즈》는 단체 해산에도 불구하고 건재했으므로, 지지자들은 이제 금지된 배지 대신《악시옹 프랑세즈》를 끼고 다녔다. 여름이 되자 다른 연맹들도 해체됨에 따라 이런 투사들은 여러 단체들로 재결집했으니, 그중에서도 과거 공산주의자였던 자크 도리오가 이끄는 프랑스 인민당Parti Populaire Français, PPF, 불의 십자단에서 생겨난 프랑스 사회당Parti Social Français, PSF* 등이 대표적이었다. 그들 모두 '애국자'를 자처하면서 도전적으로 삼색기를 휘날렸다. 악시옹 프랑세즈의 한 고집스러운 지지자는 이렇게 선언했다. "저명한 작가이자 진실한 애국자인 샤를 모라스 씨와 증오심으로 가득 찬 히브리인 레옹 블룸 (……) 사이에서 우리의 선택은 이미 정해졌다."[5]

* 우리말로 흔히 '사회당'으로 옮겨지는 Parti Socialiste 내지 그 전신인 SFIO와는 다른 정당이다. 기존의 사회당과 구별하기 위해 우익의 이 사회당은 PSF로 적는다. 본서 24쪽 각주 참조.

〜

1936년 프랑스 인구는 4200만으로, 그 추계는 독일의 급증하는 출생률(같은 해 독일 인구는 6500만이 넘었다)을 눈여겨보는 이들에게 우려를 안겨주었다. 프랑스 인구 중에서 실제 활동 인구는 절반에 못 미치는 데다 20세 미만은 채 3분의 1이 못 되었다. 대신에 노약자와 상이용사가 많았고, 결핵과 알코올중독으로 인해 남성 사망률도 높았다. 노동인구 중에서는 절반 이상이 도회지에 살았으며, 이들 중에서는 산업 노동자가 가장 큰 비중을 차지했다. 이들의 수입은 1930년대 내내 꾸준히 줄어들었고, 라발의 디플레이션 정책으로 한층 악화되었으며, 실업자 수도 늘어나 1936년 초에는 거의 100만에 달했다.[6]

제1차 세계대전 이후 파리는 노동 계층의 거점이 되었으며, 도시 변두리의 산업 인구는 교외로 넘쳤다. 파리 노동자의 대다수는 공장에 고용되어 있었는데, 공장들은 이른바 '포드주의'로 알려진 경영 방식으로 노동자들을 규제했다. 헨리 포드의 이름을 따른 이 생산 방식은 프레더릭 윈슬로 테일러가 생산성을 높이고 가격을 낮추기 위해 주창한 중단 없는 조립라인 방식을 도입한 것으로, 그 규제를 받는 노동자들의 원성을 샀다. 엄격한 규율과 일과표 준수뿐 아니라 그런 방식에 수반되는 전반적인 경영 체제 때문이었다.

영화감독 르네 클레르는 1931년작 〈우리에게 자유를〉에서 이런 체제를 조롱했지만, 하루 일과를 마친 사람들이 모두 클레르의 주인공들처럼 그 모든 것을 뒤로하고 자유를 찾아 떠날 수 있는

것은 아니었다. 파리 산업 노동자 대부분은 숨 막히는 작업 환경과 비위생적이고 누추한 집을 오갈 수밖에 없는 처지였다. 한 연구에 따르면, 1936년 파리 빈민층 젊은이의 절반 이상은 단칸방이나 부엌 겸 침실에 살았으며, 화장실도 전기도 난방장치나 수도도 없이 오물통과 요강을 사용해야만 했다. 이런 공동주택들에는 이후로도 여러 해 동안 상하수도 설비가 갖추어지지 않았다.[7]

중산층 중에서도 많은 사람들이 당시 경제 상황 가운데 어려움을 겪었으나 소수의 상류 부르주아 계층만은 여전히 풍족하게, 실로 여유롭게 살았고, 이러한 현상이 사회적 갈등을 증폭했다. 이른바 '돈의 장벽'이라든가 '상위 200가정'이라 일컬어지는 이 극소수는 방크 드 프랑스의 최대 주주들로, 온 사회의 주목과 적개심의 대상이 되었다. 프랑스 사회는 갈수록 불평등해졌으니, 갖지 못한 자들은 가진 자들이 누리는 정치적이고 경제적인 특권들에 대해 앙심을 품기 시작했다.

블룸이 외상에서 회복되어가는 동안, 연이은 사건들이 위기를 고조시켰다. 국내의 사회·경제적 위기들뿐 아니라 인접국들에서 히틀러와 무솔리니가 줄기차게 세를 불려가는 것도 심상치 않은 위협이었다. 3월에 히틀러가 비무장 지역인 라인란트로 진군해 왔는데도, 프랑스는 항의하는 것이 고작이었다.* 디플레이션 경제정책으로 인해 군비를 축소해야 했던 데다가 만연한 평화주의 내지 반유대주의(히틀러에 대한 군사적 대응을 주장하는 것은 유대 난민들이라는 믿음이 퍼져 있었다)에 발이 묶여, 프랑스 정부

는 독일과 갈등을 빚기보다 양보하는 편을 택했다. 소련에 도움을 청하는 것도 우익의 완강한 반대 때문에 사실상 불가능했다. 우익에서는 자기들이 "프리메이슨적인 소비에트 전쟁"이라 부르는 것에 대한 대대적인 항의 집회를 열었다.[8] 우익은 원칙적으로 소련과의 동맹을 탐탁지 않게 여겼을 뿐 아니라, 그런 동맹이 다가오는 선거에서 인민전선을 유리하게 하리라는 생각에서도 그에 반대했다.

1936년 봄의 치열한 선거전은 좌우익 분열의 심화로 프랑스 국력을 크게 소모시켰다. 히틀러가 라인란트로 군대를 이동시키고 있다는 소식에 불안해하면서도, 재산을 가진 사람들은 독일과 싸우기보다 자기 재산을 지키기에 급급했고, 노동자들은 독일의 공격에 분개하면서도 나서서 무기를 들 뜻은 없었다. 노동자들이 "빵, 평화, 자유!"를 목청껏 외치고, 재산을 가진 자들은 혁명적이고 위험한 프롤레타리아를 물리칠 것을 그 못지않게 소리 높여 외치는 가운데, 다가오는 선거가 모든 것을 빨아들이고 있었다.

이처럼 분기탱천한 상황 속에서 반유대주의는 내셔널리즘의 옷을 입고 싹트기 시작했다. 우익들은 '외인들'에게 분노를 뿜었으니, 유대인이었던 레옹 블룸은 그 상징으로 여겨졌다. 일부 계층에서 블룸이 베사라비아에서 카르풍켈스타인이라는 이름으로

* 라인란트란 독일, 프랑스 및 저지 국가들 사이의 국경에서부터 라인강 중부 유역에 이르는 지역으로, 프랑스와 독일 사이의 영토 분쟁이 심했던 곳이다. 제1차 세계대전 후 베르사유조약으로 라인란트 전역과 라인강 동안 50킬로미터 지역은 프랑스·영국·미국·벨기에의 연합군 관할 비무장 지역으로 설정되었으나, 사실상 프랑스의 통치하에 있었다.

태어났다는 기묘한 소문이 돌기 시작한 것도 그 무렵이었다.[9] 엘리엇 폴은 지기가 사는 위셰트가의 모든 사람이 편이 갈렸으며 그로 인한 악감정이 "전에는 서로 잘 어울리던 매력적인 이웃들을 적대적인 두 진영으로 갈라놓았다"고 지적했다.[10] 유진 웨버는 직설적으로 이렇게 전했다. "열두 달 이상을 끌어온 국론 분열로 온 나라가 기진맥진했고, 오로지 동포 프랑스인에 대한 증오심만이 남았다."[11]

봄 선거가 중요하리라는 점에는 누구도 이의가 없었다. 양 진영 모두 반대편에 투표하는 것은 전쟁에 투표하는 것이라고 주장했다. 외적과의 싸움보다도 내전의 가능성이 더 높을 지경이었지만, 선거는 사실상의 혁명으로 끝났다. 1차 투표와 2차 투표 모두에서 인민전선은 괄목할 승리를 거두었고, 중도파와 우파는 참패했다. 5월 3일 밤 환호하는 군중이 파리의 대로들을 메웠으며, 따뜻한 밤공기 속에 〈인터내셔널가〉*가 울려 퍼졌다.

처음으로 사회당이 급진당보다 더 많은 표를 얻어, 블룸은 프랑스 최초의 사회당 총리가 되었다. 또한 처음으로 공산주의자들이 의회의 다수 측에 속하게 되었는데, 사회주의자들에게 권력을 넘겨줄 뜻이 전혀 없으면서도 이들은 — 사회주의자들이 1924년과 1929년에 그랬던 것처럼 — 내각 참여를 거부했다. 공산주의 작가 폴 바양-쿠튀리에의 표현을 빌리자면 "공산당은 인민전선의 가장 단호한 성원들과 함께 정부 밖에서 일종의 '다중을 위한

*
파리 코뮌 당시 작곡된 노래로 노동자 해방과 사회 평등을 담고 있어 전 세계의 사회주의자들에게 애창되었으며, 1944년까지 소련연방의 국가로 불렸다.

직무'를 수행하리라"는 것이었다.[12] 하지만 이 '다중을 위한 직무'가 인민전선 내각을 약체로 만들었으니, 내각은 이제 좌익 공산주의자들에게 치받히는 한편 사회주의자들과 중도 급진파 사이에서 분열되는 형편이었다.

~

블룸이 취임 준비를 하는 동안 어두운 구름이 감돌았다.《악시옹 프랑세즈》1면에는 "유대인 치하의 프랑스"라는 선동적인 문구가 실렸고, 센주 의회*는 유대인의 투표권 및 피선거권을 제한함으로써 '유대인 독재'를 종식시키자는 안건을 검토했다(이 안건은 종전 이후에 승인된 모든 귀화를 무효화함으로써 부분적으로 실현된다).** 블룸은 의례대로 취임 전 하원에 등원했으나 우익으로부터의 도전과 욕설에 부딪혔다. 한 의원은 "이 농민 국가는 간교한 탈무드쟁이보다는 그 출신이 아무리 초라하더라도 우리 토양에 뿌리가 있는 자가 섬기는 편이 낫다"라고 선언하기도 했다.[13] 결국 주먹다짐이 오가고 난장판이 벌어지는 바람에, 연사가 좌중을 진정시키느라 애를 먹었다.

하지만 사회적 불안을 한층 더 부채질한 것은 5월 3일 선거부터 블룸과 그의 인민전선 정부가 취임한 6월 4일 사이 한 달 동안

*
프랑스대혁명 후 파리를 중심으로 반경 12킬로미터의 지역을 파리주로 지정, 1795년 센주로 이름을 바꾸었고, 1968년에 파리시와 다른 두 개 주로 분리되었다.
**
프랑스대혁명 당시 파리의 유대인 수는 500명 정도였으나, 제1차 세계대전 무렵에는 7만 5천명, 제2차 세계대전 직전에는 20만 명에 달했다.

이어진 파업이었다. 5월 말에는 파리 지역에서만 7만 명 이상의 산업 노동자가 파업에 들어갔고, 블룸 정부의 출범 무렵에는 파리뿐 아니라 프랑스 전역이 거의 전면적인 총파업으로 마비되다시피 했다. 초콜릿 공장, 인쇄소, 보험회사에서부터 호텔, 레스토랑, 백화점에 이르기까지 거의 모든 직종에서 파업이 일어났다. 게다가 파업자들은 이제 고용주들이 직원을 해고하고 실업자들을 대신 고용하지 못하게끔 공장과 일터를 점거하는 새로운 전략을 쓰기 시작했다.

성난 고용주들은 이런 '사회적 폭발'을 공산주의자들 탓으로 돌렸지만, 그것은 선거에서의 승리뿐 아니라 한심한 수준의 급여와 노동조건에 의해 촉발된, 대체로 자발적인 움직임이었다. 군사혁명가들과 달리, 이 파업자들은 계층에 대한 증오와 분노보다는 악의 없는 동지애로 뭉쳤던 것 같다. 날이 갈수록 잔치 분위기가 무르익어, 점거 노동자들에게는 음식이 제공되고 길거리에는 아코디언 소리가 넘쳤다. 샤를로트 페리앙은 "아내와 딸들이 그들에게 음식 접시를 가져다주고 농담과 희롱과 노래로 분위기를 돋우기를 돈이 떨어지는 날까지 계속했다"라고 회고했다.[14]

그 소란스러운 한 달 동안, 노동자들은 자신들이 점거한 작업장에서 파괴가 일어나지 않도록 거의 주인처럼 신경을 썼다. 신문의 머리기사들이 "혁명적 행동" 운운하는 것과는 반대로, 사실상 점거된 공장 수천 곳에서 무질서는 거의 찾아볼 수 없었다. 루이 르노는 비양쿠르 공장의 3만 2천여 명 노동자들이 그의 재산을 지켜냈다는 사실을 알고 크게 놀랐다. 공장이 점거되었을 때 안에 갇혔던 르노의 조카 프랑수아 르이되가 자신은 떠날 수 없

음을 정중하지만 단호하게 역설한 끝에 그런 결과를 얻어냈던 것이다. 르이되에 따르면, 비양쿠르의 노동자들은 위원회를 구성하여 청소를 하고 기숙사 시설을 유지했으며 막대한 수의 파업자들을 위해 음식을 조달하는가 하면 달리 할 일이 없는 남녀 군중을 위해 오락거리를 제공하기까지 했다. 맥주는 허용되었지만 사고를 막기 위해 포도주나 독주는 금지되었다. 흡연 또한 화재 방지 차원에서 금지되었다. 노동자들은 사흘마다 하루씩 쉬면서 임무를 교대했다. 덕분에 "공장은 가동되지 않는 동안에도 완벽한 상태를 유지했으며, 날마다 기름이 먹여지고 윤이 나게 닦였다. 바닥은 깨끗이 쓸렸고, 임시 침상과 매트리스, 해먹 등은 낮 동안 작업대 곁에 가지런히 말려 정돈되었다".[15]

파업도 인민전선 자체도 부르주아 계층, 특히 프랑스 가톨릭 신도들을 겁먹게 했지만, 노동자들 뒤에는 로마가톨릭교회에 속하는 이들도 있었다. 툴루즈 대주교 쥘 살리에주는 "오늘날 사회는 (……) 배금주의로 오염되어 있으며, 그리스도 정신이 완전히 결여된 상태"라고 선언하는가 하면, 파리 대주교 베르디에 추기경은 가톨릭 신도들에게 "이 새로운 질서"의 창조를 지지하라고 권면했다. 베르디에는 선량한 가톨릭 신도라면 새 정부가 발행하는 첫 번째 국채를 사라고 추천하기까지 했다. 이에 응하여, 블룸 총리는―그는 이전의 좌익 정치가들과는 달리 반교회적인 태도를 보이지 않았다―일찍부터 교황 대사를 방문하여 논란을 불러일으키기도 했다. 하지만 다수의 언론을 포함한 많은 사람들은 그런 선의의 제스처에 관심을 두지 않았으니, 이런 제스처들은 사실상 새 정부와 교회 사이에 근본적으로 존재하는 싸늘한 분위

기를 개선하는 데 별 도움이 되지 않았다. 일찍부터 위트와 박학으로 콕토나 프루스트 같은 보수 문인들에게 사랑받던 뮈니에 신부는 이에 주목하여 자기 주위에서 보이는 관용의 결여에 내해 개탄했다. "유대인에 대한 증오, 독일인에 대한 증오, 정치적 증오, 사회적 증오, 가족 간의 증오 — 우리는 그 모든 것으로 죽어가고 있다"라고 그는 그해 11월 낙심에 찬 일기를 썼다.[16]

하지만 그것은 단순한 관용의 결여보다 훨씬 더 복잡한 무엇이었다. 르노는, 그의 조카에 따르면, "근면한 노동자요 자기 공장에 헌신하고 또 그 일을 통해 직원들의 복지에 헌신한 사람, 자신의 일을 순전히 재정적이거나 이기적인 동기에서 바라본 적이 없으며 정치에는 관여해본 적이 없는 사람인 자신이 (……) 그토록 오해를 받다니, 상상조차 할 수 없는 일이다"라고 말했다고 한다.[17] 모욕감을 느끼고 분노한 르노는 자기 노동자들을 무단침입 죄로 고발하려 했으나 뜻을 이루지 못했다.

코코 샤넬도 자신의 파리 직원들이 노동시간 단축, 임금 인상, 집단계약, 도급제 폐지 등을 요구하자 그 못지않게 당황하고 충격을 받았다. 성난 샤넬은 직원 300여 명을 전원 해고했고, 이들은 연좌 농성을 벌임으로써 그녀를 한층 더 격분하게 만들었다. 이에 응수하여 그녀는 사임하고 업체를 그들에게 팔겠다고 제안했으나, 그들은 (그녀도 잘 알다시피) 그럴 능력이 없다는 이유로 제안을 거절했다. 샤넬의 가게와 작업장들은 3주간 폐쇄된 채 교착상태에 빠졌고, 결국 그녀는 마지못해 직원들의 요구 일부에 승복했다. 하지만 르노 못지않게 그녀도 자기 직원들이 그렇게 반기를 들었다는 사실을 받아들이는 데 애를 먹었다. 훗날 폴 모

랑에게 당시의 일을 털어놓으며, 샤넬은 직원들이 더 많은 임금을 받고 싶어서가 아니라 자기를 더 자주 보고 싶어서 그랬던 것이라고 말했다. "그건 애정에서 나온 파업, 동경하는 마음에서 나온 파업이었어요."[18]

대조적으로, 그녀의 라이벌 스키아파렐리는 직원들과 기꺼이 협상에 들어갔고 우호적으로 사태를 타결했다. 한 전기 작가에 따르면, 그녀의 "압제와 착취에 대한 분노, 직원들에 대한 진정한 배려, 너그러운 급여와 보상 등은 모두 익히 알려진 터였다".[19]

~

1936년 5월 24일, 페르라셰즈 묘지에 있는 '국민군의 담장'을 향한 좌익의 전통적인 행진에는 60만 명이라는 기록적인 수의 군중이 참가했다. 좌익은 해마다 이곳에 모여 1871년 코뮌 봉기 때 마지막까지 싸우다 정부군에 의해 바로 그 담장 밑에서 총살당했던 이들의 죽음을 기념해온 터였다. 이해에는 화가 페르낭 레제가 친구 르코르뷔지에와 함께 이 긴 행진에 참가했다. 레제는 한 친구에게 보내는 편지에 이렇게 썼다. "묘지를 가로지르는 데 한 시간 반이 걸렸다면 믿겠나!" 코르뷔는 지치고 짜증이 나서 그만 가버리려 했지만 자신이 그에게 끝까지 남아 공산당 지도자 모리스 토레즈를 봐야 한다고 설득했고, 토레즈는 실제로 "아주 좋은 사람"이었다는 것이다. 그 모든 일이 "정말이지 대단했다"면서, 레제는 "우리 모두 그 덕분에 힘이 났다"라고 썼다. 행진은 그저 잠깐의 의례가 아니라 "거대한 지역 행사" 같았으며 "우리 모두 망자들 위에 앉아서 미래의 삶을 위해 고함쳤다"고 그는 덧붙였다.[20]

6월 4일 취임 직후, 블룸과 그의 동료들은 파업을 해결하기 위해 고용주와 피고용인 양측 대표들과 만남을 가졌다. 그해 초 공산당 측의 통일노동총동맹은 사회당 측의 노동총동맹과 연합해 노조 운동 전체를 강화하고 있던 터였다. 이 만남의 결과로 얻어진 마티뇽 협정에 따라 노동자들은 임금 인상, 조합의 권리, 의견의 자유, 파업에 대한 보복 금지 보장을 받아냈다. 이 모두가 공장을 비우는 조건으로 얻어진 것이었다. 블룸은 신속히 의회에 다섯 가지 법안을 제출했다. 주 40시간 노동, 2주의 유급휴가, 집단교섭권 등을 포함하는 법안이었다. 나중 두 가지는 쉽게 채택되었지만, 주 40시간 근로제는 여름이 끝나갈 무렵에야 발효되었다(하루 8시간 근로제는 1919년부터 실시되고 있었다). 조합 가입자 수가 급증한 것도 무리가 아니었다.

샤를로트 페리앙은 이렇게 읊었다. 그해 여름 "파리 사람들은 싱싱한 풀밭에 앉는 것, 사과나무와 벚나무를 보고, 들판의 밀밭에서 수레국화와 양귀비를 바라보는 것이 어떤 것인지 배웠다. (……) 아이들은 닭을 쫓아 뛰어다니고 건초 속에서 뒹굴었다".[21] 블룸이 새로 설립한 여가 및 스포츠부('나태 조장 부처'라고 조롱당했다)는 대중적인 극장과 축제와 유스호스텔을 장려했다. 시몬 드 보부아르처럼 하이킹과 사이클링에 열을 올리는 젊은이들은 새로 실시되는 저렴한 철도 요금을 이용해 길을 나섰다. 항시 최근 경향에 예민했던 로레알의 외젠 슈엘러는 '앙브르 솔레르'라는 이름의 선탠로션을 개발했고, 여행길에 나서는 이들은 이제

'오랑지나'라는 새로운 음료로 갈증을 달랠 수 있었다.

하지만 다른 모든 것이 그렇듯이 스포츠도 정치화되었다. 완벽한 인체에 대한 나치 독일의 찬미는 파시즘적인 집착이 되어 아르노 브레커의 조각, 레니 리펜슈탈의 〈올림피아Olympia〉 같은 예술형식으로 발전했다. 브레커의 조각상들이 파시즘적인 남성의 이상형을 구기했다면, 리펜슈탈의 〈올림피아〉는 그해 여름 베를린에서 열린 올림픽경기를 찍은 기념비적인 다큐멘터리영화였다. 리펜슈탈의 테크닉은 신기원을 이룩했고, 완벽한 인체의 아름다움에 대한 그녀의 열정은 한가롭게 고대 그리스 조각상들을 감상하던 것에서 출발하여 1936년의 다큐멘터리로 발전하면서 예술적 승리를 거두었다. 리펜슈탈의 재능과 예술성에 이의를 제기하는 이는 아무도 없었다. 다만 그녀의 영화 뒤에 있는 정치성이 논란을 불러일으켰을 따름이다.

결국 그것은 히틀러의 올림픽이었기 때문이다. 8월 초 보름 동안 베를린에서 열린 이 올림픽은 그의 '새로운 독일'을 보여주는 진열창이었으며, 리펜슈탈이 가장 선두에 내세워 찬미한 것은 바로 히틀러였다. 그녀의 카메라는 경기를 지켜보는, 또는 선수들의 행진과 경례에 답하는 지도자 동지의 얼굴에 거듭거듭 초점을 맞춘다(물론 영국과 미국 선수들은 나치식 경례를 하지 않았지만, 프랑스 선수들은 그렇게 했다. 비록 그들 자신은 그와 비슷한 올림픽 경례를 했을 뿐이며, 그런 식의 경례가 이후에 없어진 것뿐이라고 주장하지만 말이다). 프랑스는 권투, 사이클링, 역도 등에서 금메달을 땄지만, 독일의 총 89개 메달에는 비교할 바가 못되었다. 프랑스인들이 고개를 절레절레 흔들었던 것은 테니스에

서조차 순위에 들지 못했다는 사실이었다.

1920년대 내내 프랑스는 테니스를 석권했으니, 여자부에서는 '여신'으로 불리던 쉬잔 랑글렌이 노상 우승했고, 남자부에서는 르네 라코스트가 또 그랬다. 두 사람 다 스포츠 이외의 방면에까지 영향을 미쳐서, 랑글렌의 멋진 차림새로부터 영감을 받아 장 파투, 엘사 스키아파렐리 같은 디자이너들은 스포츠웨어라는 새로운 분야를 개척했고, 라코스트는 곧 직접 의류업체를 차리게 된다. 삼총사로 불릴 만큼 친했던 친구 둘과 함께 라코스트는 1927년과 1928년에 데이비스 컵을 수상했고, 세 사람은 파리 외곽에 새로 개장한 롤랑-가로스 경기장에서 그 방어전까지 성공적으로 치러냈다. 이어 라코스트는 1929년 윔블던과 프렌치 오픈에서도 우승한 다음 테니스에서 은퇴했다.

골족族의 후예답게 돌출한 코 때문에 '악어'라는 별명으로 알려졌던 라코스트는 새로운 테니스 라켓을 개발하는 데도 진지한 관심이 있었다. 그래서 진동 방지 줄 조절기로 새로운 경지를 열었으며, 혁신적인 강철 라켓을 개발하여 곧 이전의 목제 라켓을 대체하게 되었다. 그는 또한 공을 던져주는 연습 기계도 만들어내 1930년에는 대량생산에 들어갔다. 하지만 그가 무엇보다 큰 영향을 미친 것은 스포츠웨어 분야에서였으니, 이 또한 자신의 필요와 흥미를 따른 결과였다.

1927년에 라코스트는 메시 재질로 된 영국산 셔츠가 테니스 코트에서 전통적으로 입던 긴소매에 단추로 잠그는 남성용 셔츠보다 훨씬 더 편안하다는 사실을 깨달았다. 전통적인 셔츠는 펄럭거릴 뿐 아니라 통기성도 좋지 않았다. 그는 영국에 셔츠 몇 벌

을 주문하여 이후의 경기에 입고 나가 선풍을 일으켰다. 1933년, 그는 프랑스 내의 생산업자와 힘을 합쳐 폴로 셔츠를 모델로 하여 친구가 디자인해준, 악어 마크가 수놓인 반소매 라코스트[라코스테] 셔츠를 대량생산 하기 시작했다. 처음에는 흰색으로만 생산되던 라코스트 셔츠는 통기를 돕는 특수한 벌집 조직으로 짜인 아주 가벼운 편직 섬유로 만들어졌다. 당연히, 히트를 쳤다.

동료들과 마찬가지로 라코스트 또한 스포츠맨으로 알려져 있었고, 스포츠는 매너와 세련된 태도, 경기에서의 즐거움이 여전히 중요한 영역이었다. 그의 전성기 동안에도 이미 스포츠가 단순한 여가 활동 이상의 의미를 갖게 됨에 따라 테니스 선수들은 윔블던, 데이비스 컵, 프렌치 오픈 등의 경기에서 치열한 경쟁을 벌였으며, 스포츠에 대한 헌신은 갈수록 중요해졌다. 반면 돈과 명성은 아직 그렇게까지 중요하지 않았으며, 패배한 선수도 진심 어린 동지애로 승자의 승리를 축하해주는 분위기였다. 애국주의라는 측면에서도 스포츠 일반이 아직 정치화되기 전이었다. 그러나 히틀러의 1936년 하계 올림픽은 그 모든 것을 바꿔놓았으니, 독일 정부가 은밀히 뒷돈을 대어 선전 영화로 기획한 리펜슈탈의 〈올림피아〉에서부터 경기 내내 드리워져 있던 국가 간 경쟁의 분위기에 이르기까지 이전과는 완전히 딴판이었다.

이제 체육 행사에서 평화로운 경쟁이나 국제 간의 선의 같은 것은 찾아볼 수 없게 되었고, 앞으로도 그러할 것이었다.

~

그해 7월 14일 혁명 기념일 행사에서 인민전선은 절정을 구가

했다. 마티뇽 협정과 그에 따른 입법으로, 노동자들은 처음으로 산업주의의 어두운 그늘에서 벗어나기 시작했다. 유급휴가와 주 40시간 근로제에 더하여 블룸의 인민전선 정부는 곧 공공사업 프로그램을 수립하고, 무기 산업 국유화에 이어 방크 드 프랑스를 준국유화했으며, 의무교육 연한을 14세까지로 확대했다. 또한 그해 초 악시옹 프랑세즈가 해산된 후에도 여전히 남아 있던 우익 연맹들까지 해산시킴으로써 많은 사람을 안도케 했다. 비록 불의 십자단이 이제 프랑스 사회당PSF이라는 정당으로 탈바꿈하여 금세 80만 당원을 거느리게 되었지만, 준군사적 연맹들의 해산은 이들 단체로 인해 위협을 느끼던 노동자 및 조합원들의 갈채를 받았다.

노동 계층의 삶을 기초에서부터 변화시키려는 노력과 병행하여, 정부는 노동자들의 문화생활을 풍부하게 하기 위해 전례 없는 정책들을 실시했다. 가령 이동도서관, 대중 합창단 및 교향악단 등이 창설되었고, 유급휴가 동안에는 노동자 및 그 가족의 여행을 장려하기 위해 기차표를 40퍼센트 할인해주었다(이 마지막 조처는 《르 카나르 앙셰네Le Canard Enchaîné》에 재미난 만화로 희화화되었다. 대양의 가장자리에 놓인 욕조에 들어앉은 노부인이 "내가 볼셰비키와 같은 물에서 멱을 감을 거라고 생각지는 않겠지!"라고 호통을 치는 장면이었다).[22]

그해 7월 14일 바스티유의 날은 승리감으로 넘쳤다. 100만 파리 시민들이 장 조레스의 거대한 초상화에 "전쟁 반대! 평화 만세!"라는 구호를 써서 받쳐 들고 나시옹 광장을 가로질러 행진했다. 저녁에는 10구의 알람브라 극장에서 열린 로맹 롤랑의 「7월

14일Le Quatorze juillet」 공연에 관객이 들어찼으며, 작가는 스타 대접을 받았다. 무대 막은 피카소가 디자인한 것으로, 맹금의 모습을 한 파시즘이 죽어가는 자본주의를 공격하는데 별무리를 관처럼 쓴 젊은이가 팔을 들어 내리치려는 장면을 그린 것이었다. 다리우스 미요, 아르튀르 오네게르, 조르주 오리크 같은 유명한 작곡가들이 음악을 담당했다.

그러나 그 자랑스러운 1936년 7월 14일이 지난 지 사흘 만에, 스페인 내전이 일어나 모든 것을 바꿔놓았다.

10

스페인 내전
1936

　스페인에서는 수 세기째 내려오던 군주제 및 군부독재가 공화
국으로 대치된 1930년대 초부터 대대적인 정변의 요소들이 쌓여
가고 있었다. 1936년 2월, 사회주의자와 공산주의자, 기타 좌파
들이 연대한 인민전선이 간발의 차로 승리를 거두고 정권을 잡은
것이 내전의 불씨가 되었다. 그 무렵 스페인의 중도 정당들은 거
의 무너진 반면 지주, 귀족, 가톨릭교회가 지지하는 우익은 여전
히 활동하며 일련의 암살 사건을 일으키고 스페인 파시스트 운동
으로 발전해가고 있었다. 마침내 7월 7일, 프란시스코 프랑코 장
군의 지휘로 쿠데타가 일어나면서 내전이 시작되었다. 당초 계획
과 달리 즉각 권력을 탈취하지 못한 쿠데타 주도자들은 마드리드
의 공화정부와 이를 지지하는 민중을 상대로 긴 소모전을 벌이게
되었다.
　스페인 내전의 발발은, 한 역사가의 말대로 프랑스의 인민전선
에도 "순진한 봄날"의 종말을 가져왔다.[1] 블룸은 포위당한 스페

인 공화국을 돕기를 원했지만, 프랑코를 지지하는 프랑스 내셔널리스트들(개중에는 프랑스 참모본부에 속하는 이들도 많았다)은 물론이고 내각 급진파도 프랑스의 간섭을 저지하는 대대적인 캠페인을 벌였다. 동시에, 불간섭 조약을 얻어내려는 블룸의 노력에도 불구하고 독일과 이탈리아는 동시에 프랑코를 지지하며 나섰으며, 반면 (모스크바와 노선을 같이히여) 평화 공약을 버린 프랑스 공산주의자들은 스페인의 인민전선 정부를 도우라고 압박해 왔다.

하지만 영국은 재빨리 그 혼전에 끼어들지 않겠다는 의향을 표명했으니, 프랑스는 결국 스페인에서 이탈리아와 독일에 맞서 다른 어느 나라의 도움도 없이 대리전을 치르게 될 것임을 블룸은 깨달았다. 러시아도 처음에는 스페인 공화국을 지지하는 데 관심이 없었으며 독일과 이탈리아가 프랑코 지지를 선언하고 한참 지난 10월 말에야 탱크와 전투기를 보내는 것에 대해 고려하기 시작했다. 마침내 압박을 못 이긴 블룸은 마지못해 불간섭 정책에 동의했지만, 이에 성난 공산주의자들이 인민전선 내에서 분열을 일으키기 시작했다. 결국 스페인 공화국 지지자들이 지적했듯이, 스페인 공화국을 돕지 않는다는 것 자체가 진행 중인 내전에 강력히 개입하는 셈이 되었다.

한편 블룸의 경제적 도박도 소기의 성과를 거두지 못하고 있었다. 임금이 인상되긴 했지만 물가 상승에는 못 미쳤던 것이다. 9월에 블룸 정부는 이전의 장담에도 불구하고 치솟는 생계비에 대처하기 위해 프랑화를 달러화 및 파운드화에 맞추어 평가절하하는 수밖에 없었고, 그러는 과정에서 이제껏 불가침으로 여겨오던 금

본위제를 버리게 되었다. 인민전선을 비판하는 이들은 이 총체적 난국이 사람들로 하여금 일은 덜 하고 돈은 더 원하게끔 만든 사회적 입법의 결과라고 주장했으며, 진보 정치에 덜 석대적인 이들은 가진 자들이 ─ 정확한 이유는 알 수 없지만, 아마도 인민전선 입법에 대한 불쾌감과 임금 인상에 대한 불만에서 ─ 일자리 창출과 생산 확대를 거부한 탓이라고 지적했다.[2]

그해가 끝나갈 무렵 블룸은 인민전선의 사회 개혁 일부를 포기하고 중재를 선행하지 않은 파업을 불법으로 규정함으로써 부유층을 안심시킬 필요가 있다고 보게 되는데, 이런 시각은 1937년 초 사회 개혁의 공식적 '보류'와 공공 지출 삭감으로 이어지게 된다. 이는 나이 든 노동자들에게 연금을 지급하려는 계획이나 전국민 고용기금 등 진보적인 정책들을 포기하는 것을 의미했다.

11월 1일, 히틀러와 무솔리니는 베를린-로마 추축樞軸을 선언했고, 도쿄도 곧 여기에 합류할 터였다. 이제 프랑스는 동맹국을 찾아 나서야 했으며, 인민전선 안팎의 평화 요구에도 불구하고 군비를 강화하기 시작했다. 그러자면 돈이 들었고, 이는 이미 비틀거리는 경제에 부정적인 영향을 미쳤다. 그러는 사이, 가을에서 겨울로 넘어가는 내내 스페인 내전은 인민전선의 대내외적인 전망을 불안하게 만들었다.

일부에서는 여전히 평화주의를 고수했지만 ─ 곧[1937년] 노벨 문학상을 타게 될 소설가 로제 마르탱 뒤 가르는 그해 9월 한 친구에게 보내는 편지에 "전쟁이 아니라면 무엇이든지! 전쟁보다

는 차라리 히틀러를!"이라고 쓸 정도였다 ― 또 다른 사람들은 평화주의는 이미 끝났으며 저항해야 할 때가 왔다고 보았다.³

앙드레 말로 역시 그런 생각이었으니, 곧 스페인 공화정부의 열정적인 지지자가 되었다. 선한 대의를 위한 영웅적 행동주의의 기회를 만난 것에 기뻐하며, 그는 즉시 공화파를 돕기 위해 필요한 비행기와 조종사들을 모집하는 일에 서명했다. 재정부 관세과가 개입된 신중한 공작을 면밀히 펼친 끝에, 말로는 여러 대의 신형 비행기를 프랑스 공군으로부터 스페인 공화파의 비행장으로 옮겨놓을 수 있었다. 이 복잡한 작전은 문제의 비행기들이 공장에서 프랑스 공군으로 '운송 중'이라는 형식을 띠었다. 얄팍한 위장술이었지만, 그런 식으로 프랑스는 공식적으로는 불간섭 방침을 지킨 셈이었다. 말로가 잘 알다시피, 어떤 내전도 영웅과 사기꾼을 동원할 수 있으며, 양쪽 모두의 성격을 조금씩 지니면 도움이 되는 법이었다.

7월 30일, 말로는 스페인 공화국을 지지하는 파리의 첫 대규모 행사 ― 17구의 바그람 홀에서 열렸다 ― 에서 기립박수를 받았다. 그 무렵 말로는 직업적 용병과 사원 비행사들의 부대뿐 아니라 지상 요원들도 모집한 터였다. 말로의 비행사들은 출신이 다양했지만, 대체로 이념보다는 모험심에서 임무에 뛰어들었다. "이 친구는 헛간 문짝을 타고라도 날 걸세"라고 서로들 감탄하며 말하곤 했다. 사실 다행한 일이었으니, 비행기를 잃은 뒤에는 그들 중 많은 사람들이 희망만으로 얽어맨 고철 더미에 불과한 것 ― 그야말로 헛간 문짝이나 다름없는 것을 타고 비행을 해야 했기 때문이다.

8월 초에 말로는 다시금 마드리드로 가는 길이었다. 이번에는 아내 클라라와 정부 조제트를 데리고서였는데, 클라라가 프랑스에 남기를 거부한 때문이었다. 마드리드에서 그는 반론의 여지 없이 스페인 비행부대의 대장이 되었다. 비행기는 물론이고 기관총도 다룰 줄 몰랐지만 말이다. 중요한 것은 카리스마였으며, 정치적 연줄과 섭외력도 그 못지않게 작용했다. 하지만 말로가 이끄는 사람들은 훈훈한 동지애를 누리는 한편 근심에 싸여 있었으니, 그럴 만도 했다. 비행기와 조종사를 잃는 일이 점점 늘어났고, 공화국 군대는 아수라장이었다.

규율이 절실하던 차에, 10월에는 엄격한 규율로 유명한 러시아인들이 도착했다. 그러나 그 결과는 처참했다. 공산주의자들이 보기에 말로는 지나친 인기를 누리는 데다 제멋대로였다. 그래서 그해가 다 가기 전에 그들은 그를 전선에서 멀리 떼어놓고 그의 부대를 사실상 해체해버렸다. 이제 군사 규율하에 들어간 나머지 부대원들은 '앙드레 말로 부대'라는 낭만적인 이름을 얻었지만, 사실상 그것은 아무 뜻도 없는 말이었다. 말로의 원대한 꿈은 수포로 돌아갔다.

그렇듯 쓰라린 실망을 겪고 심각한 경고를 받으면서도, 말로는 스탈린을 위해 싸우는 시기는 전쟁이 끝난 다음이 되어야 하리라고 굳게 믿었다. 스탈린만이 스페인에서 히틀러와 무솔리니를 효과적으로 막아낼 수 있으리라고 그는 생각했다.

어니스트 헤밍웨이는 서둘러 스페인에 갈 이유가 없었다. 내전이 가속화되던 7월 마지막 주에 그는 한 친구에게 "이번 주에 우리는 스페인에 있어야 했다"라고 썼지만, 그 대신 그는 낚시와 사냥을 하러 서부로 긴 여행을 떠났다. 기자 폴 마우러 ─ 헤밍웨이의 전 부인 해들리와 결혼한 ─ 가 이미 종군기자로 스페인에 가 있던 12월에도, 헤밍웨이는 키웨스트에서 맥스 퍼킨스에게 이런 편지를 보냈다. "스페인에 가기는 가야 할 거예요. 하지만 서두를 건 없어요. 한동안 싸울 텐데, 요즘 마드리드는 엄청 춥거든요!"[4]

추수감사절 이후로 북미 신문 연합이 헤밍웨이에게 스페인 내전을 취재해달라고 조르고 있었지만, 그는 신작인 『가진 자와 못 가진 자 *To Have and Have Not*』를 완성하려는 참이었다. 게다가 키웨스트의 술집에서 매력적인 금발 미녀 마사 겔혼을 만난 터이기도 했다. 그 무렵 그녀는 베르트랑 드 주브넬과 결별하고 한몫의 소설가로 자리 잡고 있었다. 가난해진 미국인들과의 인터뷰를 바탕으로 완성한 단편집 『내가 본 곤경 *The Trouble I've Seen*』 덕분에 그녀는 《새터데이 리뷰 오브 리터러처 *Saturday Review of Literature*》의 표지를 장식했고, 이것이 엘리너 루스벨트의 눈길을 끌어 두 사람은 좋은 친구가 되었다.

겔혼은 정치적 행동주의자로 곤경에 처한 자들의 복지에 열정적인 관심을 갖고 있었으며, 헤밍웨이에게서 동지의 모습을 발견했다고 생각했다. 헤밍웨이 쪽에서는, 늘씬한 다리와 금발에 사족을 못 쓰는 터라 그녀를 놓칠 수가 없었다. 당시 그녀는 매인 데

없는 몸이었고, 그의 결혼(두 번째 결혼)도 시들해가던 참이었다. 그리하여, 전하는 이야기에서처럼 불꽃 튀는 만남은 아니었다 하더라도 결국 결과는 같았다. 그들은 곧 함께하게 되었고, 이듬해 초에는 함께 스페인에 가게 된다.

～

6월 중순에 지드는 마침내 모스크바를 향해 출발했다. 그에게는 여러 가지 중대한 일들이 있던 해였다. 4월에 딸 카트린에게 누가 그녀의 생부인지 밝히기로 한 것이 그 시작이었다(그와 주위 사람들은 내내 그녀의 부친이 죽었다고 말해온 터였다). 이제 열세 살이 된 카트린은 사실을 순순히 받아들이고 그를 포옹하며 키스해주었다. 훗날, '작은 마님'이 손녀에게 그 문제에 대해 넌지시 물어보자, 카트린은 "열세 살 난 아이에게서 기대할 수 있는 이상의" 너그러운 미소로 반응했다고 한다.[5]*

그해 여름 지드의 소련 여행도 그 못지않게 중요한 일이었다. 소련에서 모든 일이 잘 돌아가지 않는다는 경고는 이미 듣고 있던 차였다. 작은 마님의 사위, 즉 엘리자베트의 남편인 피에르 에르바르**가 그즈음 모스크바에서 돌아와 들려오는 모든 비판이

*
제2장에서 "아내가 세상을 떠나기까지 그는 카트린을 법적 친자로 인정하지 않았다"라고 한 것을 보면, 아이에게 알리기는 하되 정식 친자 확인은 아니었던 듯하다. 1938년 지드의 아내 마들렌은 카트린이 지드의 자식이라는 사실을 끝까지 모르는 채 죽었다.

**
엘리자베트는 1931년에 결혼했다.

사실이며 특히 소련 예술가들의 상황은 견디기 힘들다고 말해주었던 것이다. 지드는 이제 스탈린을 만나 그에게 개인적으로 체제의 단점들에 대해 항의할 작정이었다. 특히 동성애자들에 대한 처우 문제가 그중 하나였는데, 그의 그런 계획을 들은 소련의 선전 작가 일리야 예렌부르크는 놀라는 한편 재미있어했다. "나는 정중히 만류하려 했지만 그는 확고했다"라고 예렌부르크는 썼다.[6]

소련에서 지드는 가는 곳에서마다 극진한 대접을 받았으며, 공항에서는 노동자들이 그를 환영하며 어깨에 실어 나르기까지 했다. 호화로운 시설에 틀어박힌 그는 처음에는 스탈린이 원하는 역할을 했다. 즉 막심 고리키의(그의 죽음은 필시 자연사는 아니었을 것이다) 장례 연설을 하고, 스탈린이 기대하던 대로 소련에 관한 경의에 찬 말로 연설을 마무리했다. 소련에 대한 모든 언급은 '영광스러운'이라는 말로 수식되어야 했으며, 스탈린은 그저 '당신'이 아니라 '노동자들의 영도자인 당신'이라든가 '민중의 스승인 당신'이라는 호칭으로 불려야 했다.[7] 지드는 주최 측에서 그에게 보여주고자 하는 곳들을 둘러보고 위대한 소비에트의 실험에 대한 열정적인 지지를 고수했으나, 그럼에도 공무원들을 떨쳐버린 틈을 타 혼자 길거리에 나가보면 전에 가졌던 열정이 사그라들기 시작하는 것을 느꼈다. 그의 연설문은 문화 경찰의 사전 승인을 받아야만 했을 뿐 아니라 그의 일거수일투족이 감시되었다. 소련 여행 내내 그는 위대한 스탈린 동지에 대한 과장된 열정의 표현과 마주쳐야 했다.

그런 여정에서 "우리 눈이 차츰 뜨이기 시작했다"고 지드는 훗날 회고했으며, 귀국 직후에는 친구 케슬러 백작에게 "지성의 자

유는 독일에서보다 러시아에서 한층 더 끔찍한 탄압을 받고 있는 것 같다. 그 괴로움을 참을 수 없었다"라고 말했다.[8] 게다가 그 탄압은 노골적이었다. 지드와 동행했던 작가 피에르 에르바르는 이렇게 썼다. "그 어떤 나라에서도 나는 그렇게 많은 바리케이드와 철조망 담장과 '출입금지' 표지판, 특별 통행증, 보초, 초소들을 본 적이 없다."

그리고 그 어떤 나라에서도 자기들 지도자와 자기들 국가의 탁월함에 대한 그토록 맹목적인 믿음을 본 적이 없었으니, 그런 믿음은 대개의 경우 터무니없는 것이었다. 기본적인 사실들에 대해 이의를 제기하면, 으레 돌아오는 대답은 한결같았다. "우리는《프라우다Pravda》에서 모든 것에 대해 충분한 정보를 얻고 있다"라는 대답이었다.[9]

지드의 동행 중 두 사람은 신물이 난다며 방문을 중지하고 즉시 파리로 돌아갔다. 그들이 운이 좋았다. 일행 중 또 다른 사람(외젠 다비)은 세바스토폴에서 감염병에 걸려 친구들을 다시 보지 못한 채 죽었다. 소련 의사들은 그가 곧 나을 거라는 말만 되풀이하면서 지드와 다른 사람들의 환자 면회를 금지했던 것이다. 상심한 지드가 모스크바로 돌아가 보니, 온 도시가 실각한 열여섯 명의 당 지도자들의 재판으로 떠들썩했다. 신문들에는 기소 사실만이 보도될 뿐 변론은 실리지 않았다. 변론이라는 것이 없었기 때문이다. 지드가 모스크바를 떠나던 날《프라우다》는 그중 우두머리 격인 두 사람의 처형을 보도했고, 그 직후에 나머지 사람들도 모두 총살당했다.

지드는 마르크스주의자가 아니었고 공산당원이었던 적도 없

었지만, 그런 그에게도 9주간의 소련 여행은 지독한 배신과 낙심을 안겨주었다. "엄청난, 가공할 혼돈"이라고 그는 9월 3일 일기에 썼다. 며칠 후 그는 또 이렇게 썼다. "모든 것이 끔찍해 보인다. 어디서나 파국이 닥쳐오는 것이 느껴진다." 다음 날은 이렇게 덧붙였다. "우리는 고뇌의 터널 속으로 뛰어들고 있다. 그 끝은 아직 보이지 않는다."[10]

외젠 다비는 죽기 전에 지드에게 "사실대로 말할 것"을 부탁했고, 지드는 곧 그렇게 했다. 다비에게 헌정한 『소련으로부터의 귀환 Retour de l'U.R.S.S.』이라는 제목으로 자신의 환멸을 소상히 기술한 여행기를 써내 프랑스와 소련의 공산주의자들을 격분케 한 것이다. 그는 이 책을 곧바로 11월에 출간했으니, 현재 스페인을 돕고 있는 소련을 공격하는 것은 시의적절하지 않다는 사람들의 만류도 소용이 없었다. 지드는 완강했고, 그의 작은 책은 대대적인 물의를 일으켰다.

『소련으로부터의 귀환』은 열 달 만에 거의 15만 부가 팔렸고, 여덟 차례나 중쇄를 찍었으며, 14개 국어로 번역되었다. 그것은 세계적인 베스트셀러였으나, 독일과 이탈리아에서만 예외였다. 히틀러와 무솔리니는 그 책을 아예 무시했고, 물론 소련에서도 그랬다. 지드가 당원이 아니었으므로 모스크바 측에서 소환하거나 문책할 수도 없었다. 그럼에도 그는 모스크바에서 주도한 중상모략에 시달렸으며, 이전의 많은 동료들로부터 절연당했다. 그는 더 이상 칭송의 대상이 아니라, 변절자요 파시스트요 돈벌이밖에 모르는 늙은이로 여겨졌다. 하루아침에, 지드는 지식인들 사이에서 반갑지 않은 인물이 되었다.

그해 소련 여행을 떠나기 전에, 지드는 일기에 이렇게 썼었다. "달아나라! 잠시 추상적이고 공허하고 아무것도 갖추어지지 않은 곳에서 살라. 그곳에서는 삶을, 판단을, 유보하되 그 어떤 대의도 저버리지 않을 것이다."[11] 이제 그는 그런 일이 불가능함을 깨달았다.

～

그해 가을 이렌과 프레데리크 졸리오-퀴리 부부는 학회 참석차 모스크바에 갔다. 프레데리크가 개회 연설을 하게 되어 있었다. 그에 앞서 이렌은 블룸의 인민전선 정부에서 과학 연구 차관직을 수락한 터였다. 그 직위에서 그녀는 장차 국립 과학 연구 센터가 될 기관의 기초를 놓는 것을 도왔다. 자신의 연구를 뒷전으로 해야 하는 데다가 그녀가 가져본 적도 원해본 적도 없는 외교 수완까지 발휘해야 하는 자리였으므로, 그녀로서는 딱히 바람직하거나 달가운 임명이 아니었다.

그녀는 한 친구에게 "프레드와 나는 프랑스에서 [그 임명을 받아들이는 것이] 비록 성가시기는 해도 여권 신장을 위해 필요한 희생이라고 생각한다"라고 썼다.[12] 하지만 이렌은 그 자리에 오래 있지 못했다. 그만두기를 원해서가 아니라, 병 때문에 또다시 산간 지방으로 요양을 떠나야 했던 것이다. 그래도 가을에는 남편과 함께 모스크바에 갈 수 있었고, 그곳에서 보낸 3주간의 체류는 언제나처럼 융숭한 대접으로 이어져 그들은 별로 불편함 없이 보냈던 듯하다.

~

그해에는 너나없이 다들 모스크바에 갔던 모양이다. 장 르누아르는 1935-1936년 겨울에 모스크바 영화제에서 〈토니〉를 상영하기 위해 갔다가, 영화 말고는 거의 아무것도 보지 못한 채 며칠 만에 돌아왔다. 하지만 그러는 중에도 그답게 슬쩍 빠져나가 유대 극장의 창립 기념일을 축하하는 밤샘 파티에 참석했으니, 정식 스케줄로는 불가능했을 일이었다.

공산당을 위한 선전 영화로 만든 〈인생은 우리 것〉이 그 직후에 개봉되면서 그는 한층 더 공산당과 가까운 사이가 되었다. 하지만 르누아르는 여전히 자신의 정치적 독립성에는 변함이 없으며 영화는 단지 히틀러에 반대하는 동시에 "노동 계층에 대한 진정한 사랑을 가진 사람들"과 함께하기 위한 것이라고 주장했다. 그가 보기에 공산주의자들은 "진실로 사심이 없다. 그들은 프랑스인들이며, 러시아 신비주의나 라틴족의 웅변이라고는 없다. 그들은 마음이 따뜻한 사실주의자들이다".[13]

낭시 르누아르의 실제 정치 성향이 어떠했든 간에, 공산주의자 동료들의 시각은 그에게 지속적인 영향을 미쳤다. 30년 이상이 지난 후인 1971년에도 그는 이렇게 썼다. "현대 세계는 물질적 재화의 생산 증가에 기초해 있다. 계속 생산하든가 아니면 죽어야 한다. (……) 우리의 일용할 양식이 달려 있는 생산 수준을 유지하기 위해, 우리는 계속 사업을 갱신하고 확장해야만 한다. 이런 과정이 평화롭기를 바라지만, 사건들은 우리 손을 벗어날 때가 많다."[14]

이런 말에서는 그보다 훨씬 더 보수적이었던 아버지 피에르-오귀스트 르누아르의 영향이 느껴진다. 아버지 르누아르는 노년에 자본주의 자체보다 기계화에 반대했으며, 어린 쥘리 마네(베르트 모리조의 딸)에게 기계화의 병폐를 설명하면서 양말 공장의 예를 들기도 했었다. 어느 신사가 양말을 대량생산 하여 돈을 버는데, 그러자면 양말이 필요하든 않든 간에 생산을 계속할 수밖에 없고, 내수 시장이 충분치 않으면 "우리는 야만인들에게 양말을 팔아야 하는 거야. 그 어느 신사의 공장이 돌아가도록 하기 위해 그들에게 양말을 신어야 한다고 설득하는 거지". 그의 결론은 ─ 마르크스주의자들은 물론이고 그의 아들도 선뜻 동의하지 않겠지만 ─ "우리는 우리 생산품을 팔려고 남의 나라를 정복한다"는 것이었다.[15]

하지만 영화감독 장 르누아르는 정당에도, 또 특정 정치색을 가진 제작자에게도 좌우되지 않았다. 그에게는 항상 예술이 정치를 능가했으며(그는 외국 영화에 더빙 작업을 하는 관례에 반대했듯이 영화 산업 국유화에도 반대했다), 인간의 존엄이 무엇보다 중요했다. 〈인생은 우리 것〉을 제작한 직후에 그는 섬세하고 환기적인 〈시골에서의 하루Partie de campagne〉를 찍기 시작했다. 그 자신의 말을 빌리자면 "사랑의 환멸에 뒤이은 삶의 파탄"을 그린 작품이었다. 시각적으로는 훌륭했지만(한 비평가는 그것이 "르누아르와 자연 간의 낭만적인 대화"로, 피에르-오귀스트 르누아르의 그림이 적어도 석 점은 그 안에 재현되었다고 말했다)[16] 영화제작은 연이은 난국에 봉착했고, 제2차 세계대전 후에야 완성된 형태로 선보여 즉각적인 성공을 거두었다.

〈시골에서의 하루〉를 미완성으로 밀어둔 채, 르누아르는 고리키의 소설을 원작으로 하여 프랑스판 〈밑바닥Les Bas-fonds〉을 만들어냈다. 대본을 고리키에게 보내기는 했지만, 늘 그랬듯이 그는 어디까지나 자기 식으로 영화를 만들기를 고집했다. 대본을 읽어본 고리키는 르누아르에게 비록 자신의 원작과 많이 다르기는 해도 대만족이라는 답을 보내왔다. 르누아르는 이 암울한 이야기에 유머러스한 요소들을 삽입했으며, 특히 좀도둑 페펠과 친구가 되어 그의 될 대로 되라는 식의 삶을 따르는 파산한 남작의 이야기가 그 좋은 예다. 영화감독 클로드 드 지브레에 따르면, 이 영화는 "불만에 차 있는, 극도로 개인주의적이면서도 혁명적인 인물들, 사회주의자라기보다는 사교적인 인물들"을 훌륭하게 그려낸다는 점에서 전형적인 르누아르 작품이었다.[17] 비록 유명 배우이자 감독인 루이 주베를 능글맞은 남작으로 코믹하게 변신시키고 주연인 장 가뱅은 불량하지만 매력적인 도둑 페펠로 등장시켰음에도, 〈밑바닥〉은 다른 많은 르누아르 영화와 마찬가지로 일반 대중에게 그리 인기가 없었다. 그래도 이 영화로 르누아르는 프랑스 영화평론가들이 그해의 최고 영화에 주는 제1회 루이 델뤼크상賞을 거머쥘 수 있었다.

지드만이 평론가들과 의견을 달리했으니, 그는 그 영화가 "르누아르로서는 졸작"이라고 일기에 적었다.[18]

~

엘사 스키아파렐리도 그해에 모스크바에 다녀왔지만, 젊은 패션 사진가 세실 비튼과 함께 프랑스 섬유, 샴페인, 향수 등을 선보

이는 산업박람회 참석차 방문한 것이었다. 1936년 12월 엄동설한의 날씨에, 그녀는 자신이 전시하는 물건들과 러시아인들의 실제 삶 사이의 격차에 경악하고 낙심했다. 그녀가 묵었던 호텔 방의 전기스탠드와 재떨이는 쇠사슬로 벽에 묶여 있었고, 침대 시트는 너덜너덜했으며, 비치된 비누는(비누가 비치되어 있다는 것만도 굉장한 호사로 여겨졌다) 이미 쓰던 것이었다. 그녀가 본 여성들은 우중충한 옷을 입고 있었으며, 그녀는 소련 여성들을 위해 실용적인 검정 원피스에 붉은 코트, 작은 모자를 디자인했지만, 당국은 모자에 감추어진 주머니가 도둑질에 이용될 수 있다는 이유로 이를 거부했다. 그녀는 캐비아와 빵과 보드카만으로 연명하다가 서둘러 파리로 돌아왔다.

그러는 동안에도 스키아파렐리는 할리우드 영화에서 독특한 스타일을 확립함으로써 자기 패션의 매력과 인기를 꾸준히 쌓아갔다. 샤넬은 해보지 못한 방식이었다. 스키아파렐리 스타일은 화면에서 한층 돋보여, 1936년부터 그녀는 할리우드 영화 여러 편의 의상을 담당하게 되었다. 패드를 넣은 어깨, 스플릿 스커트, 눈에 띄는 지퍼, 재킷과 한 벌로 된 디너 드레스, 금속 메시를 사용한 이브닝 백 등을 착용한 여배우들을 통해 이미 그 영향력을 스크린에 선보이던 터였지만 말이다. 샤넬은 라이벌이 창안한 것들을 대단찮게 여겼다. "호주머니가 젖통처럼 솟아 있잖아"라고 그녀는 훗날 1930년대 패션에 대해 논평했다. "단추는 접시만하고, 등판에는 입이나 코 모양의 장식들이 달리고, 그 위에 눈이나 손이 달린 모피 견본들이 얹혀 있지."[19] 이런 비난에 딱히 스키아파렐리의 이름을 들먹이지는 않았지만, 사실 그럴 필요도 없었

다. 그녀가 조롱하는 대상은 명백했다.

하지만 스키아파렐리는 샤넬이 어떻게 생각하든 개의치 않았고, 그럴 필요도 없었다. 방돔 광장과 런던 살롱들을 찾는 단골 중에는 마를레네 디트리히, 노마 시어러, 클로데트 콜베르, 캐서린 헵번, 그레타 가르보, 진저 로저스, 아멜리아 에어하트, 글로리아 스완슨, 조앤 크로퍼드, 머나 로이, 비비언 리 그리고 메이 웨스트까지, 내로라하는 여성들이 망라되어 있었다. 메이 웨스트의 모래시계 같은 몸매는 스키아파렐리의 '쇼킹' 향수병 디자인의 모델이 되기도 했다. 이 모든 스타들과 그 밖의 많은 단골들 때문에 1930년대 후반 스키아파렐리는 너무나 바빠 영화 의상을 디자인할 틈도 없었다. 다만 자기 컬렉션에 발표한 옷들을 런던 무대 혹은 영화제작을 포함한 의상 요청에 활용할 따름이었다.

스키아파렐리가 이처럼 괄목할 성공을 거두는 동안, 장애를 가진 데다 어머니의 손길도 누리지 못하던 딸 고고는 성장통을 겪고 있었다. 영국 기숙학교를 간신히 버텨낸 후 그녀는 어머니의 감독하에 파리에서 학교에 다녔고, 뮌헨에서 잠시 시간을 보내다 러시아 요리사에게 수업을 받았다. 이미 영어, 이탈리아어, 프랑스어를 유창하게 할 수 있었고, 독일어 실력도 차츰 향상되었으며, 스키와 승마, 수영, 골프 등을 하며 꾸준히 훈련한 덕분에 다리도 많이 나아진 터였다. 이제 그녀는 어머니와 함께 휴가를 보내며 멋진 사람들과 함께 여행을 다니기 시작했다. 10대 후반에는 여전히 수줍음을 탔고 특히 굉장한 어머니 곁에서는 더 그랬지만, 스키아파렐리로서는 만족스럽게도 고고 역시 사교계에서 성공할 만한 세련미를 갖추게 되었다.

~

그해 여름 6월 11일부터 7월 4일까지, 초현실주의자들은 런던 뉴벌링턴 갤러리에서 최초의 국제전을 열었다. 14개국에서 60명 이상의 예술가들이 참가한 전시회였다. 앙드레 브르통, 폴 엘뤼아르, 만 레이가 프랑스 측 조직 위원을 맡은 이 전시에서 마지못해 참가한 피카소도 관객의 발길을 모았고, 메레 오펜하임의 모피에 덮인 찻잔과 스푼(〈모피를 입은 아침 식사Ls Déjeumer en fourrure〉라는 제목이었다)도 웃음을 자아냈지만, 최고 인기의 주인공은 단연 살바도르 달리였다. 특히 그가 메르세데스 벤츠의 라디에이터 캡을 헬멧에 달고 잠수복 차림으로 나타나 강연을 진행한 후에는 두말할 것도 없었다. 나중에 그는 숨이 막혀 죽을 뻔했다고 투덜거렸지만 그럴 만한 가치가 있었으니, 비록 몇몇 혹독한 평이 나오기는 했어도(어떤 평자는 그의 그림들을 가리켜 "저속한 쓰레기"라 일갈했다) 달리의 그림은 그 어느 때보다 더 잘 팔렸다. 그중 상당수는 (초현실주의자들로서는 짜증스럽게도) 달리가 그 근처에서 연 개인전에 내놓은 작품들이었다.[20]

경기 침체가 극심했던 시절에 달리처럼 그림을 팔 수 있는 사람은 간단히 무시할 수 없는 존재였고, 《타임》지는 그해 12월 뉴욕현대미술관의 초현실주의 및 다다 전시회와 때를 같이하여 달리를 표지에 실었다. 전시회장 입구에는 만 레이의 거대한 회화 〈입술〉이 걸려 있었지만, 전시회의 스타는 누가 뭐래도 달리였다. 달리는 1934-1935년의 미국 방문과 이 두 번째 방문 사이에 어느덧 소수 아방가르드 그룹의 소심한 젊은 멤버에서 국제적인 유

명인으로 성장하여, 자신을 소개하고 홍보하는 데 확고한 자신감을 갖추게 되었다.

동시에 달리는 엘사 스키아파렐리와도 긴밀한 협동 작업을 했다. 그는 자신의 초현실적인 세계로 과감히 뛰어들려는 그녀의 열성이 마음에 들었다. "이곳[스키아파렐리의 의상 제작소]에 달리의 성령으로부터 불의 혀가 내릴 것이었다"라고 그는 훗날 썼다.[21] 뭐, 불의 혀까지는 아니었겠지만 확실히 눈길을 끄는 새빨간 바닷가재와 뒤집어놓은 하이힐 모양의 모자, 가짜 꿀벌들로 뒤덮인 초콜릿 모양을 한 단추 등 달리풍의 이미지들이 속출하기는 했다. 스키아파렐리 자신에 따르면, 그녀는 "절대적인 표현의 자유, 두려움 없는 과감한 접근"을 모색하는 중이었다.[22]

여름이 끝나갈 무렵, 달리와 갈라는 빌라 쇠라의 모퉁이, 통브-이수아르가 101번지에 있는 예쁜 집으로 이사했다. 내전이 터지기 직전에 스페인에도 다녀왔는데, 자신과 갈라의 6년에 걸친 작업으로부터, 다시 말해 "끈질긴 연타, 숯검댕투성이 헤파이스토스의 시뻘겋게 달아오른 모루 위에서 우리 개성에 내리쳐지는 망치질"로부터 잠시 숨 놀릴 필요가 있다는 이유였다. 그의 덜 현란한 표현을 빌리자면 "24시간마다 온 세상에 충격을 주기란 아주 어려운 일"이라는 것이었다.[23]

하여간 스페인에서 그는 어느 정도의 고독을 누렸고, 옛 친구 페데리코 가르시아 로르카와의 화해도 이루어졌다. 그러고서 두 사람은 영영 다시 만나지 못했으니, 로르카가 그 직후에 납치되고 체포되어 총살당했기 때문이다. 아마도 파시스트들의 소행이리라 추정되지만, 확실한 사정은 아무도 모른다. 달리는 로르카

의 죽음에 대해 묘한 반응을 보였다. 소식을 듣고는 "올레!"라고
외쳤던 것이다. 그는 "투우사가 피투성이가 된 소 앞에서 특별히
멋진 동작을 해냈을 때 스페인 사람들이 외치는 소리"라고 실명
하려 했다.[24] 하지만 마음속에서는 죄책감이 떠나지 않았고, 특히
내전이 터지기 전에 로르카를 억지로라도 스페인 밖으로 데리고
나오지 못한 데 대해 자책했다.

전쟁이 일어나자, 자신이 "근본적으로 반역사적이고 비정치
적"이라고 주장해오던 달리는 "하이에나 같은 여론이 (……) 스
탈린주의든 히틀러주의든 마음을 정하라며 이를 드러내고 달려
드는 것"을 거부했다. "아니, 결코! 나는 죽을 때까지 나 자신으로
살겠다. 나는 달리주의이며 오로지 달리주의자이다!"[25]

그러니까 프랑코에 반대하지는 않는 셈이었다. 달리는 스페인
을 기피했다.

런던 초현실주의 전시회 후에, 폴 엘뤼아르는 만 레이와 피카
소를 칸 근처의 언덕 마을로 초대했다. 그해 여름에는 피카소가
모임의 중심이 되었고, 이들 중에는 만 레이가 리 밀러와 결별한
후 처음으로 사랑하게 된 여성인 아드리엔 피들랭(일명 '아디')
도 있었다. 아디는 과들루프 출신의 댄서로, 두 사람 모두에게 행
복한 시간이었다. "우리는 사랑에 빠져 있었다"라고 만 레이는 훗
날 회고했다.[26]

피카소도 그즈음 올가와 헤어져 새로운 연인을 만난 터였다.
즉 유고슬라비아 출신의 젊은 사진작가 도라 마르로, 그녀를 위

해 그는 오랜 정부였던 마리-테리즈 발테르와도 헤어졌다. (그가 그녀에게 흥미를 잃은 것은 그 전해에 마리-테레즈가 임신한 탓일 수도 있다. 전기 작가 존 리처드슨이 지적하듯이 피카소는 이미 아들이 하나 있었지만 그리 달가워하지 않았고, "아이를 갖는다는 것을, 생각으로는 몰라도 실제로는 그리 반기지 않았다".)[27]

이 근심 없는 무리에게는 스페인 수식도 처음에는 그다지 심각한 그늘을 드리우지 못했다. 피카소의 경우 예술과 조국 어느 쪽에 충성할 것인가에 대해 엘뤼아르와 진지한 대화를 나누기는 했으나 곧바로 우려를 표명하지는 않았다. 처음에는 그냥 전처럼 정치 문제에는 일체 관여하지 않고 지내려 했다. 화가, 시인, 지식인들을 끌어들이려던 스페인 파시스트 정당인 팔랑헤의 지도자로부터 감언이설을 듣고 값비싼 휴가 여행에 넘어간 것이 불과 2년 전이긴 했지만 말이다.

모든 경비가 지원되는 휴가 여행의 첫 며칠이 지나고 몇 차례 서투른 정치적 회유를 받기 시작한 피카소는 혐오감을 느끼며 떠났고, 자신이 애초에 초대를 받아들였던 이유에 대해서도 결코 설명하지 않았다. 어쩌면 스페인에서 회고전을 열어주겠다는 팔랑헤의 제안에 끌렸던 것인지도 모르고, 또 어쩌면 동행했던 올가와 아들에게 자신이 고향에서 얼마나 극진한 대접을 받는지 보여주고 싶었던 것인지도 모른다. 훗날 그는 그 모든 해프닝을 정치적 무지함 탓으로 돌렸다. 결국 피카소가 떠날 마음을 먹은 것은, 팔랑헤 측에서 피카소와의 만남이 대성공이었으며 "그가 결국 완전히 우익 쪽으로 넘어왔다"고 언론에 공표한 때문이었다.[28]

피카소가 마침내 드러낸 정치적 노선은 공화파 쪽이었으니, 그

는 스페인 공화국을 열렬히 지지했다. 그는 드러내지 않고 스페인 난민들에게 상당한 도움을 주는가 하면 툴루즈에 병원을 세우기도 했다. 스페인 저항운동을 위해 친구였던 인쇄공을 은밀히 도왔고, 피난 중인 프라도 미술관의 명예 관장 역할도 했다. 하지만 스페인 공화국에 대한 피카소의 가장 큰 기여는 아주 개인적인 것 ― 1937년 파리 만국박람회에 선보인 웅장한 그림 〈게르니카Guernica〉였다.

~

"맹세코 난 정치에 관심이 없어. 내 유일한 관심사는 문체라고." 제임스 조이스는 그해 가을 취리히에서 만난 동생 스태니슬로스에게 말했다. 그해 여름 한 덴마크 작가에게 했던 말도 같은 취지였다. "이제 스페인을 폭격하고 있답니다. 그러는 대신 나처럼 커다란 농담[그 자신의 '진행 중인 작품'을 가리킨다]이라도 하는 편이 낫지 않겠습니까?"[29]

그런 것이 조이스식 유머였다. 하지만 거기에는 평소보다 더 신랄한 구석이 있었으니, 그는 그대로 어려움을 겪고 있었기 때문이다. 그의 딸은 상태가 악화되는 바람에 결국 구속복을 입혀 집 밖으로 실어내서 입원시켜야만 했고, 병원의 의사는 그녀의 상태가 위험하다고 경고했다. 마침내 조이스는 루시아를 좀 더 편안한 환경으로 옮겨줄 수 있었지만, 그러느라 엄청난 비용이 들었다. 딸이 처한 곤경뿐 아니라 자신의 재정 상태로 인해 두려워진 그는 갈수록 주량이 늘었고, 성난 노라는 그를 떠나겠다고 위협했다. 그러나 이것이 처음 있는 일은 아니었으니, 이번에도

그녀는 그의 절망적인 상태와 애원, 그리고 술을 덜 마시겠다는 허망한 약속에 못 이겨 항복하고 말았다. 노라는 마지못해 돌아왔고, 그는 또다시 술독에 빠졌다. 물론 몰래 마시려고는 했지만 말이다.

조이스는 실비아 비치와도 거의 만나지 않았으며, 어쩌다 만날 때도 다른 사람들과 함께였다. 비치는 여전히 셰익스피어 앤드 컴퍼니를 운영하고 있었지만 앙드레 지드 같은 헌신적인 지지자들의 도움으로 간신히 명맥을 유지할 따름이었다. 1936년에 지드는 '셰익스피어 앤드 컴퍼니 동호회'를 결성했다. 회원들은 2년치 회비를 선납하기로 했고, 다들 그러면 비치가 그 힘든 시기를 이겨내리라고 생각했다.

프랑스의 유수한 작가들이 그런 노력에 동참하여, 지드와 폴 발레리, 장 슐룅베르제, 앙드레 모루아, 폴 모랑, 쥘 로맹 등 모두가 셰익스피어 앤드 컴퍼니에서 다른 회원들을 위해 독회를 여는 데 동의했다. 아치볼드 매클리시, 브라이어 같은 미국과 영국 작가들도 동참했으며, 심지어 헬레나 루빈스타인까지(아마도 남편인 에드워드 타이터스를 위해서였겠지만) 한몫 거들었다. 지드, 슐룅베르제, 모루아, 발레리 등이 첫 독회를 열었고, T. S. 엘리엇도 독회를 위해 런던에서 건너왔다. 나중에는 헤밍웨이와 스티븐 스펜더도 독회를 열었다.

셰익스피어 앤드 컴퍼니가 그렇게 위기를 넘기는 듯하자 비치는 안심하여, 이제 20년 넘게 떠나 있던 미국에 잠시 다녀와도 좋겠다고 생각했다. 아주 좋은 일도 궂은 일(수술과 뒤이은 회복을 포함하여)도 있었던 시간이었다. 그렇게 미국에 머물다가 마침내

파리로 돌아갈 준비가 되었지만, 10월에 파리로 돌아온 비치는 자신의 삶이 완전히 뒤집혔음을 알게 되었다. 프랑화가 평가절하되고 스페인에 관해 불안한 소문이 돌고 있었을 뿐 아니라, 젊은 날부터의 파트너였던 아드리엔 모니에가 한 독일계 유대인 여성과 새로운 관계를 시작했던 것이다. 지젤 프로인트라는 이름의 이 젊은 여성은 소르본 학생으로 정치적 행동주의자에 재능 있는 사진작가였으며, 실비아와 아드리엔 두 사람 모두와 친하게 지내던 터였다. 충격과 슬픔에 사로잡힌 비치는 내내 모니에와 함께 살던 아파트에서 즉시 나왔다.

프로인트는 결국 떠나고 비치와 모니에는 친구로 남았지만, 두 사람은 결코 다시 전과 같은 사이가 될 수 없었다.

～

그해 11월, 독일에서 들려오는 소식이 점점 불안해지자 비치는 동생 홀리에게 털어놓았다. "우리가 얼마나 겁에 질려 있는지 넌 아마 모를 거야."[30]

샤를 드골 중령은 겁에 질리지는 않았지만 깊은 우려를 금할 수 없었다. 라인란트 진군, 특히 그것이 총성 한 번 없이 이루어졌다는 사실이 그를 경악게 했다. 그는 한 친구에게 보내는 편지에 이렇게 썼다. "3월 7일의 '적대적 행동'은 강자가 목표를 수행하기 위해 동원할 수 있는 방법들을 보여주었네. 놀라움, 갑작스러움, 신속성이지. 살고자 하는 국가는 그러므로 다른 나라로부터의 지원(상호 지원) 보장을 얻어야 할 뿐 아니라 자신의 힘을 조직하여 공격자의 행동을 똑같은 조건으로 맞받아칠 수 있어야 할 걸세."

그러나 불운하게도 "우리는 그럴 수단을 갖고 있지 않다네".[31]

드골은 그런 사태를 변화시키기 위해 힘닿는 대로 노력하고 있었지만 거대한 저항에 부딪혔다. 프랑스 국방부 장관은 라인란트 사건 당시 이렇게 말했다. "강화된 진지[마지노선]를 구축하느라 그토록 노력해온 마당에, 아무도 알 수 없는 모험을 찾아 그 방어선 밖으로 나갈 만큼 어리석어야 한단 말인가?"[32]

그해 여름, 블룸의 인민전선 정부는 — 히틀러가 의미하는 위험의 심각성을 더 이상 무시할 수 없었으므로 — 군 참모부의 요구를 크게 넘어서는 재무장 계획을 수립했다. 하지만 전투기보다 탱크부대를 지지하는 편이었던 드골은, 필요한 수만큼 탱크를 늘린다 해도 그 탱크들이 여전히 보병대에 속하리라는 사실을 깨달았다. 보병대에 흩어진 탱크는 그저 지원 역할밖에는 할 수 없으므로, 공격부대로서의 가치가 현저히 줄어들 터였다. 이에 드골은 그다운 방식으로 대처했다. 즉, 총리 블룸과 직접 만나 이야기하기로 한 것이었다.

블룸과 자신감에 찬 중령의 만남은 1936년 10월에 이루어졌다 (블룸은 드골의 차분함과 외곬의 성실함, 그리고 물론 195센티미터의 장신에 주목했다). 그 무렵 드골은 즉각적으로 무엇인가 극적인 변화가 일어나지 않는 한 히틀러가 유럽을 제멋대로 짓밟는 것을 프랑스로서는 좌시할 수밖에 없으리라 확신하고 있었다. 그러나 불행하게도 이 만남은 블룸의 생각을 전혀 바꿔놓지 못했으니, 드골은 블룸 치하의 정부가 프랑스의 재무장에 상당히 진력할 용의가 있기는 하나 여전히 군사 전문가들의 조언에 의지하리라는 사실에 좌절했다. 드골이 보기에 이는 프랑스가 유의미한

방식으로 히틀러에 대처할 능력을 박탈하는 것이었다.

그러는 사이, 한때 드골의 멘토였던 페탱 원수는 탱크부대를 독립시켜 신속한 작전을 수행하게 하려는 방안은 물론이고 탱크 수를 늘리려는 일체의 노력 자체를 무산시키기 위해 최선을 다하고 있었다. 국방대학에서 방어 시설에 대해 가르치던 전직 교수가 쓴 책, "대형 기갑부대란 꿈의 영역에 속한다"면서 어떤 상황에도 차량화 부대의 공격은 "먼지나 먹을 것"이라고 호언장담한 책을 지지하며 페탱은 이렇게 썼다. "탱크로는 지나갈 수 없는 치명적인 지대가 존재한다. 지뢰밭은 물론이고 탱크에 화포를 퍼부을 무기들로 이루어진 지대 말이다." 마지노선이 아르덴 서쪽에서 끊긴다는 점을 우려하는 이들에게, 그는 유쾌하게 덧붙였다. "아르덴 숲은 울창해서 뚫고 지나갈 수 없다. 만일 독일인들이 감히 그 안에 발을 들여놓는다면, 숲을 빠져나오는 즉시 우리가 생포할 것이다!"[33]

군사 체제 전반을 상대하려면 엄청난 배짱이 필요했고, 드골이 지난 3년 동안 그토록 강력히 투신해온 논쟁은 이제 그의 군 경력을 거의 끝장낼 참이었다. 1936년 가을, 그는 모든 예상에도 불구하고 자신의 이름이 승진 명부에 없음을 발견했다. 그래도 굴하지 않고 그는 친구 폴 레노에게 나서줄 것을 부탁해, 레노가 전쟁 및 국방 장관에게 이의를 제기했다. 장관의 대답은 드골의 근무 성적이 승진할 만하지 못하다는 것이었다. 이에 드골은 분연히 자신의 근무 성적을 장관에게 보냈다. 세 차례의 부상과 독일군 전쟁포로 수용소에서 감행한 다섯 차례의 탈출, 종전 후 폴란드에서 중동에 이르기까지 모든 근무지에서 달성한 일련의 위태

로운 업적들이 망라되었다.

얼마 안 있어, 샤를 드골의 이름은 승진 명단에 올라갔다. 이듬해 12월에 그는 대령으로 진급하게 된다.

11

무산된 꿈

1937

사태가 녹록지 않았다. 프랑스 전체도, 블룸과 그의 인민전선
도 난항 중이었다. 전혀 나아질 줄 모르는 경제 침체를 배경으로
증오의 독기 어린 분위기가 파리를 감싸고 있었다. 스페인에서는
전쟁이 한창이었으며, 그 와중에 끼어든 스탈린과 히틀러와 무솔
리니의 힘겨루기가 더 큰 갈등의 조짐으로밖에 보이지 않는 상황
이었다.

실업을 해소함으로써 경제를 활성화하려는 인민전선의 시도
는 실패로 판가름 났다. 임금을 인상해도 물가 상승에 금방 따라
잡혔고, 갈수록 호전적이 되어가는 이웃 나라들 사이에서 재무장
을 하려다 보면 인플레이션 압박이 가중될 따름이었다. 연초에
블룸은 인민전선의 개혁안들을 '보류'하고 공공 지출을 삭감함
으로써 우익을 무마하고자 했다. 나이 든 노동자들의 은퇴나 국
가적 실업 기금 같은 개혁안들을 포기하는 이러한 조치에도 불구
하고, 그는 인민전선의 적들로부터 신뢰도 시간도 얻어내지 못했

다. 6월에, 자본 도피로 인해 프랑화의 안정성이 다시금 위협당하자 그의 정부는 투기를 근절하기 위해 비상 통치권을 요구했다. 그러나 조세 인상을 꺼린 상원에서는 두 차례나 이 법안을 기각했고, 하원의 지지마저 급속히 줄어들자 블룸은 더 이상 자신이 할 수 있는 일이 없다는 결론을 내렸다. 6월 21일, 취임 1년을 겨우 넘기고 그는 사임했다.[*]

이제 경제는 갈수록 난국에 처했으니, 보수적인 새 정부는 '보류'를 확대하고 다시금 프랑화를 평가절하했다.

~

전반적인 위기에 더하여 팽배한 적대감으로 인해 정치는 싸움판이 되어가고 일상생활의 분위기까지 험악해졌다. 블룸과 그의 내각은 노동 계층의 원망뿐 아니라 우익으로부터 밀어닥치는 중상모략에 악전고투해야 했다. 이런 중상모략은 그 전해인 1936년 11월 내무 장관이던 로제 살랑그로를 자살로 내몰기도 했었다. 그가 제1차 세계대전 당시 적에 투항했다는 날조된 비방이 돌았던 것이나. 사실 살랑그로는 적에게 생포되었고, 명예롭게 처신했으며, 독일군에 억류되어 혹독한 고생을 했다는 것이 군사 위원회에 의해 규명되었다. 그럼에도 언론은 그를 사냥했고, 신문을 탐독하는 악착같은 독자들은 군사 위원회의 판결이 조작되었다고 주장했다.

[*]
1930년대 10년 동안 프랑스 총리는 스무 차례나 바뀌었다. 블룸의 1년은 그나마 긴 편이었다.

피를 요구하는 이런 원성의 핵심에는 살랑그로가 열성적인 사회주의자로 인민전선의 사회 개혁뿐 아니라 우익 연맹들의 해체에 앞장선 실세였다는 사실이 있었다. 게다가 그는 스페인 공화파에 유의미한 원조를 제공하자고 가장 강력히 주장한 사람 중 하나였다. 이런 사실만으로도 그는 적들이 생각해낼 수 있는 온갖 중상모략의 표적이 되기에 족했다.

경제 위기가 심화되자 갈수록 더 많은 프랑스인들이 인민전선에 대한, 그리고 유대인과 프로테스탄트, 프리메이슨, 외국인 전반에 대한 증오심을 품었고 극우의 조잡한 증거들과 희생양 만들기에서 위안을 찾았다. 그들이 적으로 여기고 증오하고 두려워했던 자들과 맞부딪히게 되자 사회적 폭발이 일어났으니, 1937년 3월 클리시 사건도 그 일례이다.

클리시는 파리 북서쪽 경계 바로 바깥에 위치한 노동 계층의 보루로, 1937년 3월 16일 드 라 로크 대령의 불의 십자단에서 발전한 프랑스 사회당PSF이 그곳에서 대규모 집회를 갖기로 했을 때 이미 폭발 직전에 놓여 있었다. 클리시의 지도적 정치인들이 호소했음에도 블룸 정부는 그 집회를 금지하지 않았다. PSF도 집회를 열 권리가 있다는 이유였다. 물론 정당한 이유이기는 했으나, 극우파인 PSF가 하필 클리시를 집회 장소로 택한 데는 다분히 도발적인 의도가 있었고, 결과는 그들이 바라던 대로였다. 경찰은 집회에서 빚어진 아수라장을 다스릴 수 없게 되자 군중을 향해 발포했고, 그 결과 다섯 명이 죽고 수백 명이 부상을 입었다. PSF로서는 좌익을 비난하기에 안성맞춤인 사건이었다. 전에는 블룸과 한편이던 중도 급진파도 중산층의 지지를 유지하기에 급

급하여 자신들보다 좀 더 좌측인 이들에게 책임을 전가했다. 블룸은 공산주의자들로부터 파시즘에 관대하다는 비판을 받고 심지어 '클리시 노동자들을 죽인 자'로 매도되는 한편 인민전선의 개혁들을 '보류'함으로써 우익을 달래보려는 노력에도 실패하여, 양 진영의 복판에서 옴짝달싹할 수 없게 되었다.

그가 이 같은 사대 진선에 망연자실했던 것도 무리가 아니다. 예기치 않게도, 클리시의 총성은 "인민전선의 조종"을 울린 셈이 되었다.[1]

~

이제 파업들이 터지기 시작했다. 특히 다가오는 '현대 생활에서의 예술 및 기술'을 주제로 한 만국박람회를 준비하는 광범한 공사판들이 문제였다. 박람회는 5월 1일 에펠탑 주위에서 개막될 예정이었다. 블룸과 동료들은 이 박람회를 인민전선과 그 미래의 전망에 바치는 일종의 찬가로 구상했던 터였다. 하지만 클리시 발포 사건 직후 노동총연맹은 3월 18일 총파업을 선언했고, 박람회장 공사판에서 일하는 2만 5천 명의 노동자 중 3분의 1에 더하여 박람회 공사와 관련된 일을 하는 수많은 사람들이 파업에 들어갔다. 설상가상으로 인민전선의 공공 취로 사업이 종료되었으며, 따라서 그들 중 다수가 또다시 실업 상태가 되리라는 사실이 알려지면서 파업은 한층 가속화되었다. 그 결과 박람회 개막은 3주나 늦어졌고, 그러고도 많은 부분이 여전히 공사 중이었다.

3년 후 히틀러는 샤이요궁의 테라스에서 에펠탑을 배경으로 의기양양하게 사진을 찍게 될 것이었다. 하지만 그것은 아직 일

어나지 않은 일이었고, 1937년 5월 24일 레옹 블룸은 바로 그 장소에서 파리 만국박람회의 개막식을 거행했다. 샤이요궁은 특별히 이 박람회를 위해 지어진 터였다. 국내외의 암담한 소식에도 불구하고 블룸 총리와 르브룅 대통령을 비롯한 인사들이 센강 변과 샹 드 마르스, 에펠탑 주변에 널린 전시회장들을 돌아보기 위해 트로카데로 정원을 가로질러 강가에 정박시켜둔 유람선들에 오르자 강둑에 늘어선 열광적인 군중으로부터 "블룸 만세!"란 함성이 터져 나왔다.

이번 박람회는 1925년 박람회 때처럼 프랑스의 사치 산업을 홍보하기보다는* 공공사업과 기술을 주제로 삼았다. 로베르 들로네, 소니아 들로네, 라울 뒤피 같은 프랑스 화가들은 항공 및 철도관, 발견관, 빛과 전기관 등 전시관의 디자인과 대형 프레스코화를 위촉받았다(뒤피의 〈전기의 요정 La Fée électrisée〉은 오늘날 파리 시립 모던아트 미술관에 상설 전시되어 있다).

엘사 스키아파렐리도 재봉협회 전시관에 기여해 상당한 주목을 받았다. 처음에는 약간의 마찰이 있었다. 이 전시회에서 사용하도록 지정된 마네킹이 "흉측하다"고 생각한 그녀는 그것을 "공장에서 배달되었을 때처럼" 옷을 입히지 않은 채로 풀밭에 비스듬히 앉힌 뒤 그 주위에 꽃을 무더기로 쌓아 올려 "분위기를 띄웠다". 그러고는 위쪽 공간에 줄을 걸어 "마치 빨래하는 날 모든 옷을 빨랫줄에 널듯, 팬티와 스타킹, 심지어 신발까지" 전부 널었

다. 모여드는 군중을 통제하느라 헌병까지 나서는 모습을 보며 그녀는 흐뭇해했다.[2]

이런 것들이 관객의 주목을 끌었지만, 역사적으로 보면 피카소 가 스페인 전시관에 출품한 〈게르니카〉야말로 이 박람회의 꽃이 었다. 이 전설적인 대형 벽화는 나치가 바스크 지방의 마을 게르 니카에서 벌인 학살 사건 후에 만들어졌다. 독일 공군 사령관 헤 르만 괴링이 히틀러의 생일 선물로 준비한 이 잔학 행위는 도시 하나를 완전히 없애고 시민들의 사기를 짓밟을 수 있는 독일 공 군의 위력을 입증하려는 것이었다. 사상자(대개는 여자와 아이, 노인들) 수는 의도적으로 극대화되었으며, 지도자 동지와 그의 심복들은 그 결과에 흥분했다.

스페인 공화정부는 진작부터 피카소에게 다가오는 파리 박람 회의 스페인 전시관을 위한 벽화를 위촉한 터였는데, 피카소가 아직 주제를 정하지 못한 시점에 게르니카가 폭격으로 전소되었 던 것이다. 피카소는 그 만행에서 영감을 얻어 작업에 착수했다. 여전히 굳건한 평화주의자였던 그는 스페인 파시즘에 맞선 공산 당의 투쟁에 관한 언급은 일체 피하기로 하고, 대신에 몰살당한 마을 사람들의 개인적인 비극에 초점을 맞추었다. "이 그림으로 끔찍한 문제를 겪게 되리라는 건 알아"라고 그는 당시 애인이던 사진작가 도라 마르에게 말했다. "하지만 나는 꼭 해내고야 말 거 야. 다가오는 전쟁을 위해 반드시 해내야만 해." 그해에 그는 또 이렇게 선언했다. "정신적인 가치를 가지고 살며 작업하는 예술 가는 인류와 문명의 최고 가치들이 위기에 처한 갈등 상황에 무 관심할 수 없고, 또 그래서도 안 된다."[3]

그답지 않게 피카소는 이제 동료 예술가들과 영향력 있는 정치가들을 자기 화실로 맞아들여 그림 그리는 것을 보여주었다. 파시즘 반대라는 목표를 널리 알릴 필요가 있다는 이유에서였다. 하지만 막상 박람회 때 그 작품에 대한 반응은 미지근했다. 프랑스 언론은, 심지어 《뤼마니테》의 루이 아라공까지도 사실상 그것을 무시했고, 스페인 전시관을 담당하는 공무원들은 그보다 훨씬 못한 작품들을 선호하여 피카소의 그림이 걸리기로 되어 있던 자리에 걸려 했다. 르코르뷔지에는 대부분의 관객들이 〈게르니카〉를 보고 혐오감을 느꼈다고 논평했으며, 루이스 부뉴엘조차도 자신이 그중 한 사람이었음을 고백했다. "난 〈게르니카〉를 참을 수 없었다. 그 웅변적인 기법은 물론이고, 그것이 예술을 정치화하는 방식도 그랬다."[4] 극우에서는 거의 주목하지 않았다. 《악시옹 프랑세즈》와 다른 극단적인 반공주의자들은 이미 자기들 식으로 사건 보도를 낸 터였다. 즉, 마을을 파괴한 것은 파시스트 폭격기와 폭탄이 아니라 퇴각하는 공산당이었다고 말이다.

〈게르니카〉는 이후 관람자들의 영혼 속으로 파고들어 20세기의, 아니 모든 세기를 통틀어 가장 감동적이고 강력한 그림 중 하나가 된다. 하지만 1937년 파리에서의 반응은 피카소가 바랐던 것과 거리가 멀었다.

~

1937년 파리 박람회에서 가장 눈길을 끈 두 전시관은 소련과 나치 독일의 것이었다. 이 박람회를 "진부한 것을 신주 단지 모시듯 한 흉물스러운 전시"라고 혹평한 페르낭 레제는 아마도 이 두

전시관을 염두에 두었을 것이다.[5] 키치의 극치인 웅장한 석조 건물 두 동이 각각 망치와 낫을 든 남녀 노동자(소련관)와 거대한 독수리(히틀러의 지배욕을 나타내는 건축적 상징물)를 꼭대기에 얹은 채 에펠탑을 사이에 두고 마주 서 있었다. 소련관의 엄청난 크기도 독일관에 비하면 아무것도 아니었으니, 이는 독일을 행사에 끌어들이려던 전시 기획자들의 의식적 노력의 성과였다. 독일이 이 평화적인 행사에 참가하면 히틀러가 국제 무대에서 보다 적절하게 처신하리라는 생각에서 그렇게 한 것이었다. 하지만 평화란 히틀러의 비위를 맞추는 대가라고 이해한 독일은 전시의 결정권자들을 밀어붙여 박람회장에서 가장 좋은 자리를 차지해 독일관을 지었을 뿐 아니라 여러 전시관에서 광범한 독일 제품을 구입하겠다는 동의까지 얻어냈다. 가령 오락 공원에 독일의 천문관을 설치한 것도 그 일례이다. 이 모든 것이 히틀러를 위해서였을 뿐 독일 난민을 위해서가 아니었으니, 자신들을 위한 전시관을 마련해달라는 난민들의 요청은 즉시 기각되었다.

파리에서 개최한 박람회 가운데 이 박람회는 방문객이 가장 적은 행사였고, 신흙탕 길을 헤치고(하필 춥고 비가 많은 봄이었다) 미완성 전시관들을 둘러본 사람들 중 적지 않은 이들이 이 박람회와 불과 몇 달 전 나치가 연례 뉘른베르크 전당대회에서 과시한 웅장한 행사를 비교하게 되었다. 히틀러의 라인란트 진군을 축하하는 그 전당대회는 나치의 행사들이 으레 그렇듯 더없이 웅장한 것으로, 12만 장정이 나치 깃발로 바다를 이루며 완벽하게 발맞추어 행진하는 대목에서 절정에 달했다. 베를린 주재 프랑스 대사는 물론 외국 방문객들도 그 광경에 매혹되었으며, 순전한

힘과 축제의 기쁨에 압도되었다고 보고했다. "그런 엄청난 행진의 기만적인 위용 뒤에 숨어 있는 음산한 현실을 미처 알아차리지 못한 채" 말이다. 엘리엇 폴은 히틀러가 1937년 파리 박람회의 독일관에서도 바로 그런 정신을 효과적으로 과시했다고 실망 가득한 어조로 지적했다. "히틀러가 의도했듯이, 프랑스 부르주아 계층은 깊은 인상을 받았고, 지도자 동지야말로 자기 국민들을 돌보고 있다는 둥, 프랑스에도 저런 지도자가 있으면 좋겠다는 둥 수군대기 시작했다."[6]

~

1937년 초, 어니스트 헤밍웨이는 마침내 북미 신문 연합 특파원으로 스페인에 가기로 했다. 1920년대 초 이후 첫 언론 복귀였다.

그는 아직 정치적으로 스페인 공화파를 지지하지 않았으며 미국이 그 전쟁에 끼어들지 말 것을 강경하게 주장하고 있었다. "스페인 전쟁은 나쁜 전쟁이야. 아무도 옳지 않아"라고 그는 2월에 친구 해리 실베스터에게 말했다. "내가 중요하게 여기는 것은 사람들이고 그들의 고통을 덜어주는 거야. 그게 [내가] 앰뷸런스와 병원을 지원하는 이유지."[7] 그래서 헤밍웨이는 그해 1월 스페인 사람들이 처한 곤경을 그린 다큐영화 〈비행기를 타고 본 스페인 Spain in Planes〉을 만드는 작업에도 참여했었다. 또 존 더스패서스, 아치볼드 매클리시, 릴리언 헬먼 등과 함께 두 번째 다큐멘터리 영화 〈스페인 땅The Spanish Earth〉을 위한 기금 마련에도 동참했으며, 그러다 2월에 파리를 거쳐 스페인으로 가게 되었다.

수월한 여행은 아니었다. 파리에서 남쪽으로 내려가던 헤밍웨

이는 스페인 국경 근방에서 여러 차례 프랑스 국경 순찰대의 저지에 부딪혔다. 그러다 마침내 바르셀로나와 발렌시아로 가는 에어 프랑스 비행기를 탔고, 거기서 마드리드로 가는 공식적인 이동 수단을 확보했다. 마드리드에서 그가 짐을 푼 지저분한 호텔이 전쟁 동안 여러 언론의 사령부 역할을 하게 될 터였다. 이 '호텔 플로리다'를 거점으로 그는 (일련의 운전기사를 갈아치우며) 여행을 하고, 악몽 같은 전투 장면과 도시 외곽에 있는 민간인들의 처참한 지경에 대한 글을 써 보냈다.

헤밍웨이가 마드리드에 정착한 후 마사 겔혼이 나타났다. 류색과 타이프라이터를 진 채 도보로 국경을 넘어온 것이었다. 짜증나게도, 그는 이런 말로 그녀를 맞이했다. "당신이 올 줄 알았어. 내가 당신이 올 수 있도록 해놨으니까."[8] 사실상 그는 그녀를 위해 아무것도 한 일이 없었고, 그녀도 그 점을 잘 알고 있었다. 그렇지만, 그런 황당한 시작에도 불구하고 그들의 연애는 스페인과 호텔 플로리다라는 에로틱한 전쟁 상황을 배경으로 하여 피어났다.

마드리드는 날마다 프랑코의 포격을 받았고 식량과 휘발유도 부족했지만, 헤밍웨이는 유명 작가로서 특권적인 지위와 편의를 누렸다. 더하여 사람을 짜증 나게 하는 거만한 태도 때문에 주위 사람들은 그를 별로 환영하지 않았다. 더스패서스도 그중 한 사람으로, 그는 〈스페인 땅〉의 촬영 팀과 함께 마드리드에 와 있었다. 헤밍웨이는 인류애를 표방하면서도 영화의 강조점을 놓고 더스패서스와 다투곤 했다. 더스패서스는 보통 사람들의 곤경을 강조하기를 원했던 반면, 헤밍웨이는 전쟁의 군사적 측면을 강조하려 했던 것이다. 역시 전쟁 특파원으로 와 있던 소련 작가 일리야

예렌부르크는 헤밍웨이가 "위험과 죽음과 영웅적인 행동에 매혹되었다"고 결론지었다.[9]

하지만 45일간의 스페인 체류로 그는 넌더리를 냈다. 주요 전선들을 돌아보고 영화제작자들과 함께 공화파 보병대를 따라가본 후에, 헤밍웨이는 파리를 거쳐 미국으로 돌아갔다. 파리에서 그를 인터뷰하려고 기다리고 있던 기자들에게 한 말로는, 다음 소설 『가진 자와 못 가진 자』의 초고를 다듬기 위해 돌아가야만 한다는 것이었다.

~

헤밍웨이가 파리에 머무는 나흘 동안 들른 곳 중 하나는 실비아 비치의 셰익스피어 앤드 컴퍼니였다. 그곳에서 낭독회를 열고 단편소설 하나를 읽기로 약속한 터였다. 비치는 그 기회를 이용해 혼자서는 절대로 청중 앞에 나서려 하지 않는 영국 시인 스티븐 스펜더에게 헤밍웨이와 함께 낭독회를 하게끔 이야기해두었다. 하지만 그런 상황에서도 헤밍웨이는 도착할 무렵 이미 꽤 거나해 있었고, 얼렁뚱땅 독회를 마쳤다. 그러고는 뒤에 가서 다시는 사람들 앞에서 낭독하지 않겠다, 실비아 비치를 위해서라도 그런 일은 하지 않겠다고 공언했다.

헤밍웨이와 마사 겔혼의 연애가 한창이던 무렵(그녀는 그와 함께 파리를 거쳐 뉴욕으로 돌아갔다), 다른 커플들도 열애 중이었다. 피카소와 도라 마르는 프랑스 남부 무쟁의 목가적인 분위기 속에서 여름을 보내기로 했고, 다른 여러 커플이 이들과 합류했다. 만 레이와 아디, 폴 엘뤼아르와 뉘슈(엘뤼아르는 갈라와 이

혼한 후 그녀와 결혼했다), 그리고 놀랍게도 리 밀러와 그녀의 새 연인인 롤런드 펜로즈였다. 펜로즈는 만 레이의 친구이자 초현실주의 예술가요 수집가이며 비평가였다.

리 밀러는 5년 만에 파리로 돌아온 터였는데 펜로즈가 1937년 여름을 장식한 파리 최상류층의 가장무도회 한 곳에서 그녀를 보고는 미모에 감탄하여 친구였던 만 레이에게 소개해달라고 부탁했던 것이다. 사태가 일사천리로 진행되었고, 당시 밀러의 이혼 여부에 대해서는 설이 나뉘지만 어쨌든 펜로즈는 확실히 첫 번째 아내와 헤어진 터였으므로, 어찌어찌 두 사람은 곧 무쟁의 태양 아래 다른 연인들과 합류하게 되었다. 리 밀러를 잃은 데 대한 만 레이의 깊은 상심도 아디가 그의 삶 속에 들어온 후로는 진정된 듯이 보였고, 오래전 미국에서 결혼했던 아내와의 이혼이 마침내 이루어졌다는 소식도 그의 행복을 더하게 했다.

그리하여 얼마 떨어지지 않은 스페인 국경 너머에서는 살육이 벌어지는 판에, 이 네 커플은 목가적인 여름을 보냈다. 그곳에서도 엘뤼아르는 사태의 진행을 주시하며, 피카소의 그림을 기리는 시 「게르니카의 승리 Victoire de Guernica」를 쓰기는 했지만 말이다.

르코르뷔지에에게는 숨겨둔 애인이 있었다. 마거릿 제이더 해리스라는 이름의 젊고 활달하고 매력적인 미국 여성이었다. 상속녀로 남편과 헤어져 어린 아들과 함께 스위스에 체류 중이던 그녀는 코르뷔가 레만 호반에 부모를 위해 지은 집을 보고 매료되었다. 그리하여 코르뷔의 어머니와 친구 사이가 된 마거릿은 어

머니를 찾아온 코르뷔에게 물었다. 스위스에 자기 집도 지어줄 수 있는지? 그러면서 대공황 때문에 자신의 재정 상태가 좋지 않다는 말도 덧붙였다.

집을 짓는다는 계획은 결국 성사되지 않았지만 두 사람은 이후 2년 동안 연락을 하며 지냈는데, 그러다 코르뷔가 1935년 미국 순회 중 뉴욕을 방문하게 되었다. 그 무렵 코네티컷에 살고 있던 마거릿은 그를 만나기 위해 왔고, 엠파이어스테이트 빌딩, 크라이슬러 빌딩, RCA 빌딩 등에 그를 데려가 건물 꼭대기에서 도시를 내려다볼 수 있게 해주었다. 그들은 지하철을 타고 월 스트리트와 할렘에도 갔다가, 함께 그녀의 자동차를 타고 코네티컷으로 돌아가는 것으로 그 멋진 날을 마무리했다. 그곳 롱아일랜드 사운드에 있는 작은 오두막에서 그들은 행복한 밤을 보냈다.

그것은 일시적인 연애 이상이었다. 이후 여러 해 동안 그 밤의 일은 두 사람 모두에게 소중한 기억으로 남았고, 10년 후 다시 만날 때까지 두 사람은 서신 교환을 계속했다.

그러는 한편 코르뷔는 침체기를 겪고 있었다. 이제 그도 쉰 줄에 들어섰으나, 아무도 그가 주창하는 것 같은 도시를 건설하려 하지 않았다. 노상 그렇듯이 그는 마거릿에게 자신의 좌절과 1937년 파리 박람회를 위해 자기 전시관을 짓는 과정에서 부닥치는 어려움들에 대해 적어 보냈다. 르코르뷔지에의 모든 제안이 이미 거절되었다는 사실이 레옹 블룸에게 알려진 후에야 그는 자신의 전시관을 지을 약간의 부지와 기금을 받게 되었다.

코르뷔는 어머니에게 "무엇인가 강력한 것, 당당하고 건강하고 누가 보아도 납득할 만한 것을 짓고 싶습니다. 물론 논란거리

가 되겠지만요"라고 썼다. 그리고 실제로 그의 전시관이 열리자, 예상했던 대로의 논쟁이 벌어졌다. 그것은 거대한 크기에 수직의 철탑들을 강철 케이블로 고정시키고 천으로 덮은 대담한 건물이었다. 안에는 천장에 매달린 비행기 아래 파리시를 위한 코르뷔의 최신 계획이 펼쳐져 있었다. 시내의 주요 건물들은 건드리지 않은 채 주변에 거대한 고층 건물들을 더한 것이었다. 그의 전시관은 코르뷔가 자부하는바 "상상할 수 있는 가장 대담한 것"이었지만,[10] 관람객은 거의 끌어들이지 못했다.

그런 논란에도 불구하고 코르뷔는 그해 여름 레지옹 도뇌르 훈장을 받았으니, 훈장 수여 자체도 논란거리였다. 그 전까지 그는 여러 차례 이를 거절했었던 것이다. 하지만 이제 그도 자신이 적들의 주장처럼—특히 그가 프랑스 공산당에서 개최한 회의에서 연설하고 난 후로—반反프랑스적이지 않다는 점을 강조하기 위해 신중히 고려할 수밖에 없었다.

여전히 정치에는 관여하지 않는 채, 르코르뷔지에는 언제나 그랬듯 스스로에게 전념하고 있었다.

~

크리스틴 르노, 그러니까 르노 자동차 사장의 젊은 아내에게도 숨겨둔 연인이 있었으니, 바로 작가 피에르 드리외라로셸이었다. 그는 최근 이른바 페르시아풍 로맨스라는 『벨루키아 *Beloukia*』에서 자신들의 관계를 거의 사실대로 그려낸 터였다.

그는 제1차 세계대전 참전 용사로 훈장을 받았고 한때 공산주의에 기울기도 했으나, 이제 그런 전력을 뒤로하고—1935년

나치 뉘른베르크 전당대회의 자극적인 광경에 영향을 받아 — 히틀러와 파시즘에 매료되었다. 1937년 무렵에는 자크 도리오의 프랑스 인민당PPF의 충직한 당원으로서 프랑코를 지지하며 프랑스 파시즘을 주창하고 있었다.

크리스틴의 나이 들고 까다롭기로 호가 난 남편과 달리, 드리외는 훤칠하고 잘생겼으며 (그를 비방하는 이들도 있기는 했지만) 손꼽히는 몇몇 서클에서는 지식인으로 통했다. 크리스틴은 자신이 지적이고 돋보이는 사람이라 여겼다. 게다가 부유하고 매력적이기까지 했다. 그들의 연애는 10년가량 계속되었고, 루이 르노가 알았든 몰랐든, 아내와 드리외라로셸의 관계는 르노에게도 위험한 것이 된다.

~

장 콕토는 연애 상대가 없어 적적해본 적은 없었다. 그해 가을에는 핸섬한 젊은 미남 배우 장 마레가 그의 삶 속으로 들어왔다. 콕토의 희곡 「오이디푸스 왕Oedipe-Roi」을 상연하기 위한 오디션에서였다. 콕토는 그 얼마 전에 쥘 베른의 소설 『80일간의 세계일주 Le Tour du monde en quatre-vingts jours』를 《파리-수아르》에 연재 형식으로 개작하는 작업을 마친 터였고(비행기 여행이라는 현대의 이점에도 불구하고 "가까스로" 80일 만에 마칠 수 있었다고 콕토는 말했다), 이 가벼운 여행기를 감히 앙드레 지드에게 헌정하는 객기도 부렸다. 지드가 젊은 날의 자신을 홀대했던 사실을 콕토는 결코 잊지 않았던 것이다.[11]

당시 코코 샤넬은 (1930년대 콕토의 희곡들인 「지옥의 기계La

Machine infernale」, 「오이디푸스 왕」, 「원탁의 기사들Les Chevaliers de la Table Ronde」의 공연 의상을 제작했을 뿐 아니라) 여전히 콕토의 집세와 계산서를 지불하고, 그의 아편중독이 최악의 상태였을 때는 값비싼 해독 치료를 위한 비용까지 부담하고 있었다.[12] 장 마레는 단번에 콕토의 찬사와 주역을 거머쥐어 곧 스타의 길에 오르게 된다. 하지만 마레는 그저 잘생긴 외모 이상의 장점을 많이 지녔으니, 훌륭한 배우이자 때가 오면 콕토가 그토록 절실히 원하던 강인하고도 분별 있는 동반자가 되어 그에게 마약을 끊도록 종용하게 될 터였다.

하지만 그것은 아직 장래의 일이었고, 그러는 동안 콕토는 또 다른 잘생긴 청년과의 동반 관계를 즐기며 여전히 힘든 1930년대를 보내고 있었다.

~

조세핀 베이커는 결혼할 준비가 되어 있었다. 여러 명의 남편 감과 희롱하던 끝에 그녀는 스물일곱 살 난 멋진 프랑스 청년 장 리옹으로 마음을 정했다. 그는 사기 비행기와 경주용 자동차를 모는 데다 부유하다고 소문난 사람이었다(설탕 중개에 관여하고 있었다). 이제 서른한 살이 된 조세핀은 어엿한 숙녀로 대접받고 싶었고, 백인 남편이라면 자신에게 그런 지위를 주리라 기대했다. 또한 그보다 더 열렬히, 그녀는 아기를 원했다. 반면 장은 정치적 야심이 있던 터라 조세핀의 인기가 도움이 되리라 생각했고, 어떻든 조세핀의 돈도 해가 되지 않을 것이었다. 그리하여 그해 11월에 그들은 결혼했다. 자신이 여전히 빌리 베이커와 혼인

상태일지도 모른다는 가능성은 그녀에게 문제 되지 않았던 것 같다. "가정, 아이들…… 그런 것이야말로 내가 지금 가장 바라는 것입니다"라고 그녀는 언론에 말했다.[13]

결혼식에는 신랑의 고향 마을 사람들이 모두 몰려왔고, 물론 그의 부모도 참석했다. 그들은 아들이 택한 신붓감이 썩 탐탁지 않았지만 의무감에서 자신들의 역할을 해냈다. 이 근사한 커플의 결혼 생활은 그러나 처음부터 삐걱거렸다. 장이 모든 것을 휘어잡고 조세핀의 돈을 제멋대로 쓰는가 하면 그녀의 집에 자기 친척들을 불러들였던 것이다. 특히 그의 어머니가 집안을 쥐락펴락하는 데다, 그는 여전히 다른 여자들을 만났다. 조세핀은 한동안 가정생활에 만족한 듯 행세했으며, 심지어 임신한 척하기도 했다. 물론 그 후에는 유산한 척을 해야 했지만 말이다. 하지만 그녀를 아는 사람들은 아무도 속지 않았다. 아기는 애초에 없었으며, 조세핀의 결혼은 엉망진창이었다.

곧 그녀는 프랑스 여권을 받았고, 그 직후에 다시 순회공연 길에 올라 런던에서 이른바 고별 공연을 한 뒤 남아메리카로 향했다. 그러던 중 미리 신청해두었던 입출금 내역서를 받아본 조세핀은 브라질로 자기를 찾아온 장을 도둑이라 불렀다. 브라질 현지에서 그녀는 이혼을 청구했다.

～

헨리 밀러와 아나이스 닌의 관계는 이미 1년 전부터 금이 가기 시작한 터였다. 1935년 닌을 따라 뉴욕에 간 밀러는 그곳에서 여러 달 머물렀고, 그동안 닌은 자기 정신분석의와의 연애를 청산

하고 알제리를 통해 파리로 돌아가 있었다. 이후 밀러도 파리로 돌아가 『남회귀선』의 집필에 몰두했다. 그러는 사이 1936년 오벨리스크 프레스에서 『검은 봄 *Black Spring*』이라는 제목으로 에세이집이 출간되어, 밀러는 이 책을 닌에게 헌정했다. 그는 친구 브라사이에게 『검은 봄』은 "일찍이 쓴 어떤 것보다도 자신에 관해 많은 것을 드러내준다"며, 그래서 제목을 '자화상 *Self Portrait*'이라 하는 것도 고려했었다고 말했다.[14]

밀러가 『남회귀선』에 골몰하는 동안 그와 닌의 관계는 갈수록 악화되었다. "헨리와 나를 갈라놓는 차이가 점점 더 뚜렷해지고 있다"라고 닌은 1936년 봄 일기에 썼다. "성격과 습관, 책에 대한 취향은 물론이고 글쓰기 자체에 대해서조차 차이가 난다." 닌은 보헤미안으로 사는 데 싫증이 났고, 사실 그런 생활을 진심으로 좋아해본 적도 없었다. 그녀는 밀러 주변의 기괴하고 저속한 것들에 신물이 났다. 밀러의 냉소주의에서는 인간적 감성의 결여가 보일 뿐이었다. "스페인 내전, 굶주림, 공포, 비참, 폭격 ─ 그 어느 것에도 그는 끄떡하지 않았다. 자신의 타자기를 두드릴 수 있는 한에서는"이리고 브라사이도 말한 바 있다. 스페인 내전에 참전하러 가던 길에 파리에 들러 밀러와 오후를 함께 보낸 조지 오웰도 밀러의 전면적 평화주의에 대해 비슷한 놀라움을 표했다. 밀러는 공산주의도 파시즘도 지지하지 않았으며 다만 전쟁을 혐오할 다름이었다. "설령 내가 시대에서 한발 떨어져 있다 하더라도, 이런 시대라면 기꺼이 발을 빼고 싶다네. 난 이 돼지들과 함께하느니 차라리 혼자 있는 편을 택하겠어."[15]

닌은 밀러의 글에 담긴 외설에는 개의치 않았지만, 그의 감정

결핍과 섹스 강박, 특히 몰개성화된 형태의 섹스 강박은 우려했다. 밀러가 여성을 철저히 착취의 대상으로 묘사한 것을 보게 된 그녀는 "당신의 몰개성화가 당신을 하도 멀리 데려가 완선히 와해시킨 나머지, 모든 것이 성기가 되고 성기는 구멍이 되고 그다음에는 죽음과 망각이 있을 뿐"이라고 말했다.[16]

곧 닌은 페루 출신의 시사평론가와 사랑에 빠졌고, 그와 함께 마르크스 정치학에 매료되었다. 하지만 그 관계는 오래가지 않았으며, 밀러와의 오랜 관계 동안 그랬듯이 그 짧은 연애 동안에도 그녀는 결혼을 유지했다. 한때 준이 말했던 대로, 닌은 밀러와 결혼하기 위해 남편이 제공하는 부와 안전을 포기할 생각이 전혀 없었던 것이다.[17]

그러는 한편, 로런스 더렐이라는 이름의 젊은 영국인이 나타나 자기가 『북회귀선』의 열혈 독자라면서 밀러의 환심을 샀다. "난 그 배짱이 맘에 들어요. 우회적이고 예쁘장한 감정의 법칙들을 싹 쓸어내 버린 것, 조이스에서 엘리엇에 이르기까지 동시대 작가들의 헛소리를 묻어버린 것이 좋습니다"라고 그는 밀러에게 썼다. 밀러는 그가 "그야말로 정곡을 찌른" 최초의 독자라고 화답했고, 곧 더렐과 밀러, 그리고 그의 오랜 친구 알프레트 페를레스는 "인생의 전성기"를 구가하게 되었다. "우리는 서로에게 반해 있었다"라고 훗날 페를레스는 회고했다.[18]

자기 삶의 향유에 도움이 되지 않는 사람들과의 관계를 끊어버리면서, 밀러는 병든 부모와 궁핍한 첫 아내도 최소한으로만 돕는 선에 그쳤다. 평생 처음으로 진짜 돈을 벌게 되었지만, 그럼에도 그는 자신이 여전히 예술을 위해 고생하는 가난한 작가라고

주장했다.

~

그해 가을 장-폴 사르트르는 마침내 파리 지역의 교사 자리에 임용되었고, 덕분에 시몬 드 보부아르와 언제든 만날 수 있게 되었다. "더는 기차를 탈 필요도, 역의 플랫폼에서 서성일 필요도 없었다"라고 보부아르는 훗날 회고했다. 대신에 그들은 사르트르가 찾아낸 몽파르나스의 조용한 호텔에 각기 방을 얻었다. 사르트르가 보부아르보다 한 층 위에 살았다. "그리하여 우리는 공동생활의 모든 이익을 누리면서 그 불편함은 피할 수 있었다"라고 그녀는 설명했다.[19] 사실상 그들의 집이나 다름없던 그 호텔은 몽파르나스 중심부에서 불과 한두 블록 떨어진 몽파르나스 묘지 뒷길에 있었다.

그즈음 사르트르는 자신의 소설이 마침내 갈리마르에 받아들여졌다는 소식을 들었다. 애초의 반려는 오해였다고 편집장이 나중에 그에게 말해주었다. 그것이 『구토 La Nausée』라는 제목으로 나오게 될 작품이었다. 단편소설 「벽 Le Mur」도 그해 여름 NRF에 게재되어 크게 주목받았다. 지드는 그것을 "걸작"이라 일컬으며 이렇게 덧붙였다. "내가 읽은 작품에 이렇게 만족하기는 오랜만의 일이다. 이 장-폴이 대체 누구인지 말해달라. 그에게는 많은 것을 기대할 수 있을 것 같다."[20]

『구토』가 삶의 근본적인 불확실성과 스스로 삶의 의미를 창조할 자유 내지 책임과 차츰 마주해가는 이야기를 일기 형식으로 쓴 것이라면, 「벽」은 스페인 내전에서 총살 집행을 앞둔 세 남자

를 생생하게 묘사한 작품이었다. 이는 스페인 공화국을 위해 싸우기를 원해 사르트르의 도움을 청했던 한 친구(자크-로랑 보스트)를 도울 것이냐 말 것이냐 하는 사르트르 자신의 딜레마와 직결된 이야기였다. 사르트르는 보스트의 선택의 자유를 존중해야 한다는 사실을 알면서도 그가 죽거나 부상당할 수 있다는 가능성을 놓고 고뇌했고, 그럴 경우 사르트르 자신에게도 책임이 있다고 느꼈다. 그는 결국 보스트의 부탁대로 사람을 소개해주었고, 그러자 앙드레 말로가 직접 나서서 보스트를 만났다. 젊은 학생이 기관총을 얼마나 다룰 줄 아는지 물은 뒤(물론 전혀 몰랐다), 말로는 그에게 공화국에 필요한 것은 훈련된 장정이지 애송이 신병이 아니라고 딱 잘라 거절했다.

보스트는 전쟁에 나가지 못했고, 사르트르의 실존적 딜레마는 해결되었다.

~

샤를 드골은 스페인보다도 독일에 대해 걱정하던 중, 그해 7월 잠정적으로 탱크연대(507연대)를 지휘하게 되었고, 9월에는 완전히 지휘권을 넘겨받았다. 프랑스와 독일의 국경에 위치한 도시 메츠에 사령부를 둔 이 연대는 그해 11월 도시의 군정 장관과 프랑스 국방 장관 에두아르 달라디에를 위시한 고관들 앞에서 실력을 선보이게 되었다. 드골의 오랜 친구이자 지지자였던 한 사람은 훗날 이렇게 회고했다. "나는 결코 그 광경을 잊지 못할 것이다. 80대의 탱크가 전속력으로 굉음을 내며 메츠시 연병장을 향해 달렸고, 선두에 선 탱크 '오스테를리츠'에는 드골 대령이 모

습을 드러내고 있었다. 군중은 처음에는 아연실색했으나, 곧이어 박수갈채가 터져 나왔다."[21]

하지만 고관들은 전혀 만족하지 않았다. 연단에서는 '역력한 시큰둥함'이 배어 나왔으며, 특히 달라디에는 모자를 눈이 덮이도록 내려 쓴 품이 누가 봐도 불쾌한 기색이었다. 드골은 보란 듯이 요란한 도전장을 던졌지만, 아직노 달라디에 같은 권력자를 설득해야만 했다. 507연대는 여전히 보병대 휘하에 있었다.

하지만 사단 안팎의 반대에도 불구하고 그는 언제나처럼 끄떡없이 버텼고, 자기 연대에는 "항상 더!"라는 그다운 구호를 내걸었다. 이제 '모터 대령'으로 알려진 드골은 자신의 2개 대대(각기 경량 탱크와 중량 탱크로 구성되어 총 100대가량의 '전투 엔진'을 갖춘)를 이끌고 마지노선의 취약성을 시험하는 작전과 훈련에 나섰다. "탱크의 도래가 전쟁의 형태 및 기술에서 혁명을 가져왔음을 이해하려면, 보병이나 마병, 기껏해야 자동차를 탄 병사들 사이에서 탱크가 기동하고 발포하고 압도하고 분쇄하는 광경을 봐야만 한다"라고 그는 10월에 폴 레노에게 써 보냈다.[22]

드골의 탱크 기동작전의 기초가 된 것은, 당시에는 이단적으로 여겨지던 것, 즉 마지노선이 실은 취약하다는 생각이었다. 또 다른 기초는 제3제국이 그 기갑사단으로 놀라운 진보를 이룩했음을 그가 알고 있었다는 것이다. 나치는 그 사실을 숨기려 하지 않았다.

~

그해 가을, 루이 아라공, W. H. 오든, 스티븐 스펜더, 트리스탕

차라, 낸시 커나드 등《레프트 리뷰 *Left Review*》에 기고하는 열두 명의 작가들은 영어를 쓰는 모든 작가와 시인들이 "스페인 공화국의 합법적인 정부와 인민"에 대한 지지 여부를 표명할 때가 되었다고 선언했다. 더는 세상과 동떨어진 상아탑의 예술가를 자처할 수 없으며 "더 이상 아무 편도 들지 않기란 불가능하다"고 단언하며 그들은 자신들의 선언문을 실은 설문지를 돌렸다.[23]

이 도전에 응한 대다수가 공화파를 지지했지만, 제임스 조이스는 예외였다. 그는 짜증을 내며 대뜸 낸시 커나드에게 전화를 걸었다. "아니, 난 정치 문제에는 대답하지 않겠어요. 이제 매사에 정치가 끼어든다니까."[24]

그 무렵 조이스의 삶은 정치와는 무관하게 '진행 중인 작품'(『피네간의 경야』)과 그가 매주 면회하러 가는 딸을 중심으로 돌아가고 있었다. 여전히 이듬해 자신의 생일(1938년 2월 2일) 전에는 책을 출간할 수 있기를 바랐던 그는 임의로 정한, 하지만 자신에게는 중요한 그 마감 기한에 맞추기 위해 밤늦도록 일했다.[25] 그에게는 밤 시간이 중요했고 특히 그 책에는 그러했으니, 그것은 인간의 삶에서 3분의 1을 차지하는 꿈을 다루는 작품이기 때문이었다. 더구나 그는 이 소설에서 단어의 소리로 꿈의 변화는 성격을 나타내려 한다고 덧붙였다. '진행 중인 작품'이 "문학과 음악의 합성"이냐고 묻는 한 방문객에게 그는 이렇게 대답했다. "아니, 순수한 음악이지요." 마찬가지로, 그는 딸에게도 이렇게 썼다. "내 산문이 뭘 의미하는지는 하느님만이 아시지. 한마디로, 그건 듣기 좋은 거란다."[26]

하지만 젊은 사뮈엘 베케트(에 대해 조이스는 "그는 재능이 있

는 것 같아"라고 마지못해 인정했다)에게는 이렇게 말했다. "난 언어를 가지고 내가 원하는 무엇이든 할 수 있다는 걸 발견했다 네."[27]

~

그해 말 거트루드 스타인은 앨리스와 함께 오래 살아온 플뢰뤼 스가 27번지를 집주인의 아들을 위해 비워주어야 한다는 사실을 알게 되었다. 불편이라고는 참지 못하는 거트루드에게는 충격이 었지만, 앨리스는 늘 그래왔듯 이사의 수고와 스트레스(130점에 달하는 그림들까지 옮겨야 했다)를 혼자서 감당해냈다. 그들의 새 아파트는 센강 근처의 뒷길인 크리스틴가에 있었고, 거트루드 의 오랜 친구이자 논쟁 상대였던 파블로 피카소의 스튜디오가 있 는 그랑조귀스탱가와 지척이었다.

조이스와 달리 거트루드 스타인은 정치적 발언을 하는 데 아 무 거부감이 없었으며 그녀의 발언들은 갈수록 우익 지향이 되어 갔으니, 그런 태도에는 베르나르 파이와의 우정도 어느 정도 작 용했을 터이다. 스타인은 파시스트 집회에 참가한 적도 파시스트 단체에 가입한 적도 없었지만, 늘 그렇듯 당당한 태도로 내놓는 그녀의 의견들은 자유민주주의와는 동떨어진 것이었다. 최근 미 국에 다녀온 후로 그녀는 프랭클린 D. 루스벨트가 미국을 "진짜 파국"으로 몰아넣었다고 확신하는가 하면, 《새터데이 이브닝 포 스트Saturday Evening Post》에 기고한 일련의 기사에서는 뉴딜 정책을 "온정주의적인 낭비"라고 일갈했다. 그녀는 "지식인이면서 자유 주의자인 자들, 진보와 이해를 믿는다는 사람들"을 못 참아했고,

그녀가 보기에 인민전선은 정치적·사회적 부패의 가장 지독한 표출이었다. 1937년에 그녀는 한 친구에게 이렇게 썼다. "아무리 네가 원하는 식으로 스스로를 속인다 해도, 대다수는 독재자를 원해. 다수라는 것이 거대한 수로 이루어지는 한, 거대한 다중이 하나의 전체로서 떠밀리기를 바란다는 건 자연스러운 일이지."[28]

~

"거트루드는 진짜 파시스트였어"라고, 피카소는 전쟁 직후 젊은 미군이자 장차 그의 전기를 쓰게 될 제임스 로드에게 말했다. "그녀는 항상 프랑코에게 약했지. 페탱에게도. 상상이 가나?" 한편, 그는 거트루드와 더 이상 친구가 아닌 헤밍웨이에 대해서도 그다지 우호적이지 않은 말을 했다. "난 그가 늘 마땅치 않았어." 피카소는 경멸 어린 어조로 말했다. "그는 스페인 사람이 이해하는 방식으로 투우를 진짜 이해해본 적이 없어. 헤밍웨이라는 작자는 가짜야." 피츠제럴드에 대해서는 이렇게 말했다. "우리 모두 항상 그를 좋아했지. 우리 모두 진짜 재능이 있다고 생각한 건 그였어."[29]

그 무렵 피츠제럴드는, 말하자면 죽은 자들 가운데 부활하여, 할리우드에서 MGM과 주당 1천 달러의 계약을 맺고 일하고 있었다.[30] 그해 여름 그는 매력적인 가십 칼럼니스트 세일라 그레이엄을 만났고, 두 사람은 곧 동거에 들어갔다. 할리우드를 위해 글을 쓴다는 것이 피츠제럴드에게는 격이 떨어지는 일이었을지 모르나, 어떻든 그 돈으로 집세를 낼 수 있었고, 젤다의 요양비와 딸 스코티의 학비(그녀는 곧 배서 칼리지에 들어가게 되어 있었다)

등을 충당하는 한편 자신도 새로운 삶을 살아갈 수 있었다. 헤밍웨이가 〈스페인 땅〉을 상영해 스페인 공화파를 위한 모금을 하러 할리우드에 갔을 때 두 사람은 재회했고, 피츠제럴드는 이런 전보문을 남겼다. "영화는 말로 할 수 없을 만큼 훌륭하고, 자네 태도도 그랬네." 피츠제럴드가 맥스 퍼킨스에게 설명한 바로는, 그 태도에는 "거의 종교적인 무엇"마저 있었다는 것이다.[31]

헤밍웨이는 이미 뉴욕의 카네기 홀에서 열린 제2차 미국 작가 회의에서 장내를 메운 군중을 향해 연설한 바 있었고, 마사 겔혼과 엘리너 루스벨트의 우정에 힘입어 백악관에서 열리는 〈스페인 땅〉의 시사회에도 참석할 예정이었다. 그러고는 『가진 자와 못 가진 자』의 교정을 보기 위해 때맞춰 뉴욕으로 돌아가 다시 스페인으로 떠날 준비를 하던 차에 불운하게도 맥스 이스트먼과 만났다. 이스트먼이 4년 전에 쓴 서평 「오후의 황소」에 대한 앙심을 그는 잊지 않고 있던 터였다.[32] "내가 성 불능이라니 대체 무슨 소린가?" 헤밍웨이는 고함을 쳤다. 이스트먼은 그런 말을 한 적이 없다며 자기가 쓴 것을 제대로 읽어보라고 응수했다. 성난 헤밍웨이는 그에게 주먹을 날렸고, 두 사람은 엎치락뒤치락하다가 이스트먼이 이겼다. 놀랍게도 헤밍웨이는 거의 대번에 침착성을 회복했지만, 언론에서 이스트먼이 헤밍웨이를 깔아뭉갰다고 보도하는 바람에 또다시 격분했다.

이제 피츠제럴드가 헤밍웨이를 동정할 차례였다. 그는 퍼킨스에게 이렇게 썼다. "그는 이제 너무나 자기만의 세계에 살고 있어서 어떻게 도울 방법이 없어요. 설령 내가 지금 그와 가깝다 해도 말이에요. 하지만 그렇지도 않지요. 그래도 난 그를 무척 좋아하

기 때문에 그에게 무슨 일이 일어나면 움찔하게 돼요. 바보들이 함정을 파서 그를 다치게 할 수 있었다는 사실에 마치 나 자신이 모욕당한 듯 수치스러운 느낌이 듭니다."[33]

~

그해 가을 헤밍웨이와 겔혼이 스페인에 돌아가 보니, 프랑코는 이제 스페인의 3분의 2를 장악하고 또다시 마드리드를 공격하려는 참이었다. 그곳에서 그들은 전쟁의 여러 지역과 전선들을 돌아보았는데, 대개는 걷거나 말을 타고 다녔으며, 노천에서 불을 피워 요리를 하고 트럭에서 잤다. 산간 지방에 이미 겨울이 왔을 무렵 『가진 자와 못 가진 자』가 출간되었다. 호불호의 반응이 엇갈렸지만, 《타임》지는 헤밍웨이를 표지에 싣고 그를 정상급 미국 작가 중 한 사람으로 꼽았다. 전쟁의 와중에서도 헤밍웨이는 서평들과 판매 부수를 면밀히 챙겨 보았다.

그와 마사는 카탈루냐에서 조용한 성탄절을 보냈다. 결혼 생활을 정상화해보려는 폴린이 예고 없이 파리에 나타나기는 했지만 말이다. 그녀는 마사가 아직 어니스트와 함께 스페인에 있는 줄 알았지만 마사는 이미 뉴욕으로 떠난 후였고, 어니스트는 폴린의 스페인 비자가 나오기 전에 파리에 나타났다. 마사를 놓고 살벌한 언쟁을 벌이며 두 사람은 뉴욕을 향해 출발했으니, 헤밍웨이는 분노와 자기 연민을 주체하지 못했다.

~

그해 여름 미국 작가 회의에서, 헤밍웨이는 장내를 메운 군중

을 향해 "어떤 진정한 작가도 파시즘과 함께 살 수는 없을 것"이라고 말하며 통렬한 경구를 덧붙였다. "파시즘은 약자들을 괴롭히는 폭력배들의 거짓말이다."[34] 낸시 커나드나 파리에 있는 다른 좌익 작가들과 마찬가지로, 그도 사태에서 한 발짝 물러선 중립이란 더 이상 가능하지 않다는 결론을 내렸다.

하지만 사태는 헤밍웨이가 인정한, 또는 알아차린 것보다 훨씬 더 복잡했다. 그 무렵 스페인에는 두 개의 전쟁이 벌어지고 있었으니, 하나는 공화파와 프랑코 세력 간의 전쟁으로 공화파의 패색이 완연했다. 다른 하나는 공화파 내부의 전쟁으로, 모스크바의 지령을 받는 공산주의자들이 당의 노선에 충분히 헌신하지 않는다고 여겨지는 이들을 향해 공포정치나 다름없는 횡포를 자행하고 있었다.

공화파의 군사적 패퇴와 내부 갈등에 더하여, 프랑코를 피해 수천 명의 난민들이 프랑스 국경으로 흘러들기 시작하면서 사회적 비극도 생겨났다. 바스크 어린이들을 구하기 위한 국제적 호소가 시작되어 그 일부는 안전하게 소개되었지만, 스페인 난민 대다수는 프랑스 국경의 형편없는 막사들에 수용되었다. 파리의 노동자들은 공화파를 위한 시위와 파업에 명예를 걸었고, 파리 어린이들은 스페인 어린이들에게 우유를 보내주기 위해 돈을 모았다. 하지만 아무리 선의에서 나온 것이라 해도, 이런 일들은 사회적·군사적·정치적 재난 상황으로 급변해가는 대형 참사 앞에서 별 도움이 되지 않았다.

파리 사람들은 국외에서 들려오는 나쁜 소식들에 가슴 조이는 한편 국내의 상황에 갈수록 근심에 휩싸였다. 그해 9월, 개선문 근처에서는 폭탄이 터져 프랑스고용주연맹 본부가 있는 건물 두 개가 파괴되고 보초를 서던 경관 두 명이 죽었다. 우익은 재빨리 좌익과 블룸을 비난하기에 나섰으니, 이들이 폭력을 조장하는 분위기를 조성했다는 이유였다. 하지만 실제 범인은 카굴이라 알려진 국내의 파시스트 그룹으로 판명되었다. 이들은 모든 혁명적인 대목에 빠짐없이 등장하여 공산주의자들에게 비난을 돌리고 우익과 군부에게 이제야말로 권력 탈환에 나설 때임을 역설해온 터였다. 이번 일에서는 선동의 효과가 없었지만(여러 명의 카굴 회원들이 곧 체포되었고, 12월에는 더 많은 수가 체포되었다), 또 다른 극우 비밀단체들이 여전히 지하에서 활동하며 선동을 이어가고 공산주의 쿠데타가 막 시작되었다는 소문을 퍼뜨렸다. 겨울이 다가올 무렵 이런 일들은 파리 전역의 전반적인 불안을 고조시킬 뿐이었다.

시름을 깊게 한 것은 그해 겨울 경제불황의 새로운 파장이 서구에 밀어닥쳐 생산 급락과 실업의 급증을 낳았다는 사실이다. 적어도 독일을 제외한 모든 나라에서 그러했다. 파리에서는 가을에 시작된 파업과 공장 점거 농성이 연말로 가면서 더욱 가속화되었고, 내무 장관 마르크스 도르무아가 부대를 동원해 이를 해산시키자 파업은 오히려 파리 전역으로 퍼져나가 연말에는 공공서비스 부문까지 파업에 들어가는 지경에 이르렀다.

도르무아는 파시스트 단체 카굴을 해산시킨 실세였으니(몇 년 후 목숨을 잃게 된다), 그런 그가 좌익에게 인기를 잃었다는 것은 한층 더 주목할 만한 일이었다. 그러나 살랑그로가 자살한 후 내무 장관이 된 도르무아는 클리시 발포 사건 때도 책임을 맡아 줄곧 명성에 부담을 겪어온 터였다. 1937년 가을과 초겨울에 걸쳐 갈수록 불온해져 가는 성난 군중 앞에서 치안과 법질서를 유지하기란 지난한 일이었다. 그리고 카굴 회원들을 공산주의자들만큼이나 두려워하는 이들, 대공황에 지친 프랑스인들의 작지만 성장하는 그룹들이 이제 프랑스 국경 너머에서 국내 문제에 대한 해답을 찾기 시작하고 있었다.

~

장 르누아르는 속수무책으로 탄식만 하는 부류가 아니었다. 인민전선의 실패에 낙심하기는 했지만, 그에게는 생각해야 할 다른 일들도 있었다. 우선 이제 10대에 들어선 아들 알랭이, 장 자신이 그랬던 만큼이나 학교생활에 적응하지 못해 노상 수업을 빼먹은 탓에 결국 퇴학당하고 말았다. 상은 속으로는 무슨 생각을 했는지 모르지만 알랭을 비난하지 않았고—그 자신의 결코 행복하지 못했던 학교생활을 돌아보았을 터이다—대신 그를 파테 영화사의 주앵빌 스튜디오에 보내 일을 경험하게 했다. 그러고는 알랭에게 첫 모터사이클을 사주었다. 장 르누아르가 부모 노릇을 하는 방식은 분명 비인습적이었지만 아이에게는 결코 나쁘지 않았다. 알랭은 자기 몫의 방황을 할 만큼 한 다음, 나중에는 하버드에서 영문학 박사 학위를 받고 UC 버클리에서 유명한 중세 영문학

교수가 되었으니 말이다.

하지만 그것은 아직 먼 미래의 일이었고, 그러기까지 르누아르에게는—바로 얼마 전에 레지옹 도뇌르 수훈자가 되었다—여러 가지 계획이 많았다. 1937년 초에 그는 시간을 내어 〈스페인 땅〉에 대한 프랑스어 주석을 썼다(그 영어본은 헤밍웨이가 썼다). 그리고 〈위대한 환상La Grande Illusion〉을 제작하기 위한 노력을 계속했다. 여러 해 동안 그는 이 영화의 제작을 맡아줄 사람을 찾고 있었으니, 대체로 전쟁이라는 주제가 다루어지는 방식에 짜증이 나 있었기 때문이다. "〈서부전선 이상 없다〉*를 제외하고는, 전투를 하는 사람들을 진실되게 그려낸 영화를 나는 단 한 편도 보지 못했다." 실제 참전했던 군인으로서(그는 참호전에 참가했었고, 그러다 부상을 입고 정찰기 조종사가 되었었다) 그는 흔한 클리셰를 피하고 싶었다. 르누아르의 주된 목표는 그가 영화를 만들기 시작한 이래 줄곧 추구해온 것, 즉 "보통 인간의 인간다움을 표현하는 것"이었다.[35]

〈위대한 환상〉은 기본적으로는 탈주극으로, 사회적 출신 배경이 전혀 다른 인물들이 좁은 곳에서 빽빽이 모여 살아야 하는 포로수용소의 생활이라는 이야기에서 생겨났다. 영화의 최종적 형태가 잡힌 것은 에리히 폰 슈트로하임이 연기 경력을 재개할 의향으로 프랑스에 오면서였다. 슈트로하임은 겉보기와는 달리 귀족이 아니기는 르누아르나 마찬가지로, 한때 할리우드 무성영화

*
레마르크의 동명 소설(1929)을 원작으로 하여 1930년 미국에서 제작된 영화.

의 스타이자 감독으로 잘나가는 인물이었다. 하지만 귀족적인 행동거지나 예술적 자유에 대한 강조, 과도한 영화제작비 등으로 인해 할리우드에서의 경력은 끝이 난 터였다. 르누아르는 항상 감독으로서의 슈트로하임을 존경했었고 그와 함께 일하는 것이 얼마나 어려울지도 알고 있었다. 그는 슈트로하임의 초기 경력을 돌아보며 "처음부터 그는 화려하고 제왕적이고 천재였다"라고 말하기도 했다.[36] 슈트로하임의 그런 면모는 〈위대한 환상〉의 세트장에서도 여전했으니, 처음에는 하도 참을 수 없이 구는 바람에 르누아르가 눈물 바람을 한 적도 있었다. 르누아르가 영화 일에 뛰어든 데는 그의 영향도 일부 있었을 만큼 그는 르누아르의 우상이었는데, 실제로 그라는 사람을 보자 환상이 산산조각 났던 것이다.

한편 슈트로하임도 르누아르의 반응에 너무나 답답한 나머지 눈물을 닦아야 했지만, 그 후 두 사람의 우정은 확고해졌다. 슈트로하임은 앞으로 르누아르의 지시를 거스르지 않겠다고 약속했고, 르누아르의 말에 따르면 그 약속을 지켰다. 르누아르는 영화에 대한 감독권을 되찾았으니, 그 결과는 그가 바라던 모든 것이었다. 장 가뱅이 다시 주연을 맡았고, 이번에는 노동자 출신의 장교 역이었다(르누아르는 가뱅에게 너무나 감탄한 나머지, 영화 속에서 입으라며 자신의 전시 조종사 시절 제복을 빌려주기까지 했다). 슈트로하임이 완벽하게 연기해낸 포로수용소의 귀족 출신 소장과 많은 점에서 공감하는 귀족 출신 프랑스 장교 역은 피에르 프레네가 맡았다.

이런 역할들은 다분히 전형적으로 들리지만, 르누아르는 전형

에는 관심이 없었다. 그는 전쟁을 겪는 인간 개개인을 창조하기를 원했다. 그가 하고자 한 이야기는 포로들과 탈주에 관한 것이었으며, 포로 각자는 출신에 따른 특색을 지니는 동시에 저마다의 개성을 지닌 인물로 그려졌다. 라벨의 친구였던 비평가 앙드레 바쟁에 의하면, "위대한 환상이란 인간들을 임의적으로 분열시키는 증오의 환상"인 동시에 "그 결과로 전쟁이 생겨나면서는 국경의 환상이요, 인종과 사회계층의 환상이다". 르누아르 자신에 따르면 "사람들은 내셔널리즘이라는 수직적 장벽보다도 문화, 인종, 계층, 직업 등의 수평적 장벽으로 나뉜다".[37] 그에 마주하여, 〈위대한 환상〉은 인간들의 우애와 평등을 보여주고자 한 작품이었다.

독일과 이탈리아에서는 〈위대한 환상〉의 상영을 금지했지만 프랑스와 영국의 관객들은 이 영화를 사랑했고, 르누아르에게 진정 대중적인 성공을 처음으로 맛보게 했다. 하지만 그렇다고 그의 곤란이 끝난 것은 결코 아니었다. 6월에 르누아르는 본래 〈프랑스 대혁명La Révolution Française〉이라는 제목이었던 〈라 마르세예즈〉의 작업에 들어갔다.

이 야침 찬 사업은 원래 상당한 정부 지원을 받기로 되어 있었지만, 공공사업 '보류'와 인민전선의 종말로 인해 르누아르는 또다시 자금줄이 막히고 말았다. 게다가 주제가 주제이니만큼, 정치적 반대에도 부딪혔다. 1938년 〈라 마르세예즈〉가 개봉되자 반대 기사들이 쏟아져 나왔다. 좌익 비평가들은 그가 왕을 너무 선량하게 그렸다고 난리였고, 우익에서는 그가 폭도들을 너무 비극적으로 그렸다고 아우성쳤다. 이번에도 르누아르는 인간 존재의

복잡성을 그려내고자 했을 뿐이었다. 그는 인간이란 본래 복잡하며, 각 사람에게는 무엇인가 자신의 결점을 상쇄하는 선함이 있다고 보아 그것을 발견하기를 원했다.

그러나 그런 식의 관대함이 받아들여질 만한 시대가 아니었다.

~

그해 봄, 말로는 스페인 공화국을 위한 미국 강연 여행에서 돌아와 맹렬한 속도로 다음 소설인 『희망 L'Espoir』을 쓰기 시작했다. 이것은 스페인 공화파를 위해 싸우는 자들에게 바치는 찬가였다. 독자를 스페인 내전의 발단으로부터 1937년 3월 공화파가 승리를 거둔 과달라하라 전투로 데려가는 『희망』은 앙드레 지드로부터 드문 찬사를 끌어냈으니, 그는 말로에게 이렇게 말했다. "자네가 쓴 것 중에 이보다 더 훌륭한 게 없네. 이 비슷한 것도 없어."[38] 이야기의 마지막에는 여전히 희망이 남아 있지만, 정작 책이 출간된 11월에는 공화파를 위한 희망이 극적으로 줄어들어 있었다. 그래도 말로는 다음 단계로 나아가, 소설의 영화화를 구상하기 시작했다.

말로의 『희망』이 판매고를 올리던 무렵, 같은 해에 출간된 에브 퀴리가 쓴 어머니의 전기도 일찍이 쓰인 전기 중 가장 잘 팔리는 책이 되어가고 있었다. 프랑스, 영국, 미국에서 동시 출간된(빈센트 시언이 영어로 번역했다) 이 책은 즉각적인 히트작이 되었고, 특히 미국에서 큰 인기를 얻었다. 미국 도서관협회는 이 책을 그해의 논픽션 분야 최고작으로 선정했고 문학협회는 그것을 1937년 12월 선정작으로 뽑았다. 미국 베스트셀러협회도 에브에게 전

미 도서상을 수여했고, 그 밖에도 에브는 다른 상과 감사의 표시를 받았다. 어머니와 폴 랑주뱅의 일에 대해 언급을 삼갔다는 비판이 나온 것은 여러 해가 지나서였다.[39]

할리우드에서 마리 퀴리의 이야기에 관심을 가진 것도 무리가 아니었다. 유니버설 스튜디오가 곧 영화제작권을 사들였고, 마리 역의 배우로는 아이린 던이 물망에 올랐다. 하지만 당시 할리우드 영화제작권과 관련한 일이 종종 그랬듯이 유니버설은 MGM에 권리를 넘겼으니, MGM에서는 그레타 가르보를 내세우고 총 열여덟 명의 작가—피츠제럴드와 올더스 헉슬리를 포함—를 기용해 대본을 쓰게 했다. 하지만 가르보가 MGM을 떠나고 전쟁이 터지는 바람에 영화제작은 또 다른 방향으로 흘러가, 결국 그리어 가슨이 그 역할을 맡았고, 애초에 스튜디오에서 피에르 퀴리 역으로 택했던 스펜서 트레이시는 일정 문제로 출연이 어렵게 되어 월터 피전이 대신하게 되었다.

마리 퀴리의 인생이 영화로 나오기까지는 이런 우여곡절 외에도 또 다른 갈등이 있었다. 동생 에브로부터 영화제작권 판매에 대해 아무 얘기도 듣지 못했던 이렌 졸리오-퀴리가 자신으로서는 성역처럼 여기고 있던 어머니의 이야기에 할리우드가 끼어든다는 사실에 완강히 반대하고 나섰던 것이다. 이렌은 어머니의 삶이 영화로 나온다는 생각 자체에 경악했고, 더구나 그레타 가르보가 그 역할을 맡는 데는 결사반대였다. 그녀는 영화제작을 위한 자료 조사자들에게 협조하기를 막무가내로 거절했다. "이렌이 거부할 때는 마치 지브롤터 암벽이 막아선 것 같았다"라고, 대본을 위해 파리에 가서 자료 조사를 했던 이들 중 한 사람은 회고

했다.[40]

그 무렵 이렌과 프레데리크는 핵물리학의 최전방에서 각기 ― 이렌은 소르본에서, 프레데리크는 콜레주 드 프랑스에서 ― 일하고 있었다. 두 사람은 인공방사능의 긍정적 가능성을 굳게 믿고 핵분열을 발견하는 데 접근해가고 있었지만, 최초의 발견에는 이르지 못했다. 1938년 세 사람이 독일 과학자가 최초 발견자가 되자, 두 사람이 함께 일할 수만 있었다면 자신들이 그 발견을 했을 거라고 탄식하는 것을 들었다고 그들의 딸 엘렌은 기억했다.

그러는 동안, 에브는 명성과 더불어 빼어난 미모로 인기를 누리고 있었다. 많은 사람이 그녀를 당시 파리에서 가장 아름다운 여성 중 한 사람으로 꼽았으니, 그녀는 이제《보그》지 12월 호 표지에 스키아파렐리의 의상을 입은 모습으로 실리는가 하면 최상류층의 파티에 첫손 꼽히는 손님이 되었다.

그보다 더 딴판인 자매를 상상하기도 어려울 터였다.

1937년은 음울한 분위기로 막을 내렸다. 뉴스에나 개개인의 삶에나 죽음의 그림자가 어른거렸다. 레옹 블룸은 그렇잖아도 힘든 한 해를 보냈건만, 첫 아내가 죽은 후 1933년에 재혼한 두 번째 아내마저 중병이 들어 죽어가고 있었다. 테레즈 페레이라 블룸은 레옹이 즐겁게 어울리던 음악가 및 화가들의 그룹에 속해 있던 여성으로, 그는 그녀를 극진히 사랑했다. 그러나 그해가 끝나갈 무렵, 테레즈 블룸은 1년은커녕 한 달도 더 살지 못하리라는

것이 확실해졌다.

그해 11월, 하리 케슬러 백작도 오랜 투병 끝에 세상을 떠나 페르라셰즈 묘지의 가족묘에 안장되었다. 그는 인류애와 예술에 대한 깊은 애정을 지닌 인물로, 제1차 세계대전 당시 독일군으로 참전했음에도 불구하고 여전히 프랑스 친구들의 사랑을 받았다. 히틀러에 반대하다가 독일 집을 떠난 뒤, 말년에는 재정과 건강이 기울어가는 가운데 망명자의 운명을 겪었다.

그의 장례식에는 앙드레 지드를 비롯한 충실한 벗들이 참석했지만, 그가 오래 세월 후원했던 예술가들—특히 아리스티드 마욜—은 나타나지 않았다. 지드는 "교회에서도, 운구차를 따라 묘지로 가면서도, 케슬러가 평생 그토록 너그럽게 도와주었던 화가며 조각가들을 전혀 볼 수 없다는 사실에 무척 놀랐다"라고 썼다.[41]

목사는 "유럽의 크나큰 상처"에 관해 설교했고, 부고에서는 케슬러를 이제 증오심이 대두하고 전쟁 준비가 시작되는 시기에 이미 사라져가던 유럽을 대표하는 인물로 기렸다.

모리스 라벨은 끝까지 자신의 음악에 충실했다. 그의 알려진 마지막 편지—타자기로 치고 그 자신이 서명한—는 스위스 지휘자 에르네스트 앙세르메에게 〈왼손을 위한 협주곡〉의 연주에 관해 써 보낸 것이었다. 이 편지에서 라벨은 본래 오른팔을 잃은 피아니스트(폴 비트겐슈타인)를 위해 작곡한 이 협주곡을 알프레드 코르토가 양손으로 연주한 것에 대해 정중하지만 단호한 어조로 비판했다. 라벨로서 그런 일은 받아들일 수 없는 것이었다.

무산된 꿈 〜 1937

그는 앙세르메에게 그를 대신할 다른 독주자를 몇몇 추천한 다음 "감사 어린 우정으로"라고 서명했다.[42]

8주 후인 1937년 12월 28일, 라벨도 죽었다. 아주 까다로운 뇌수술을 받은 후였는데, 수술로도 그의 생명을 구할 수는 없었다. "내 머릿속에는 아직도 너무나 많은 음악이 있다네"라고 그는 불과 몇 달 전 한 친구에게 보내는 편지에 쓴 터였다. "아직도 할 말이 너무나 많아."[43]

여러 해 전에, 라벨은 한 인터뷰에서 이렇게 말했었다. "내 가장 간절한 소원은 모든 음악을 통틀어 둘도 없는 기적인 클로드 드뷔시의 〈목신의 오후에의 전주곡Prélude à l'après-midi d'un faune〉의 감미로운 포옹 속에 부드럽게 잠들듯 죽는 것"이라고.[44] 비록 그렇게 되지는 않았지만, 라벨은 홀로 죽음을 맞이하지는 않았다. 그는 파리의 한 병원에서, 사랑하는 동생 에두아르가 지켜보는 가운데 이승을 하직했다. 라벨 가족은 항상 친밀하고 서로를 아꼈으니, 모리스는 르발루아-페레의 가족묘에 사랑하는 부모와 함께 묻혔다. 후일 에두아르도 그곳에서 가족을 다시 만나게 될 것이었다.

12

전쟁의 그림자

1938

"이곳에서는 다들 전쟁과 독재자를 피해 미국으로 달아나고 싶어 해요"라고 실비아 비치는 1937년이 끝나갈 무렵 아버지에게 보내는 편지에 썼다.[1] 그녀는 누구보다도 그런 사정을 알 만한 위치에 있었으니, 셰익스피어 앤드 컴퍼니가 영어권에서 온 사람들의 사랑방 구실을 하고 있었기 때문이다. 비치는 그들 대부분에 관한 소문에 훤했다. 그녀의 말대로, 지금까지는 그런대로 버텨오던 사람들도 이제 파리를 떠나고 있거나 떠날 생각을 하고 있었다.

비치는 그런 사람들에 속하지 않았다. 파리의 외국인 공동체에서는 그녀 같은 경우가 점점 드물어졌지만, 파리에 영구히 정착하기로 한 그녀로서는 아무리 위험하고 살기 힘들다 해도 전혀 떠날 뜻이 없었다. 비슷한 결정을 내린 몇몇 사람 중에 사뮈엘 베케트가 있었는데, 그는 1937년 말 파리로 돌아오면서 눌러살 작정을 단단히 한 터였다. 또 한 사람은 만 레이였다. 고향 브루클린

에 있는 여동생에게 보내는 편지에서 그는 이런 수사적인 질문을 던졌다. "넌 내가 왜 유럽에 남아 있는지 이상하게 여기겠지?"[2] 그의 대답은, 자신이 예술가로 대접받는 곳이 그곳뿐이라는 것이었다. 그는 사진이라는 매체를 다루는 탁월한 기교에도 불구하고, 또 사진, 특히 패션 사진이 상당한 돈벌이가 된다는 사실에도 불구하고, 일개 사진사로 분류되기를 원치 않았다.

그래도 만 레이는 자신의 희망과는 별도로, 뉴욕으로 급히 떠나야 할 경우에 대비하여 약간의 '비상금'을 챙겨두었고, 다른 사람들 역시 그런 가능성에 대비하고 있었다.

사실상 빛의 도시에 사는 것은 갈수록 금전적 부담을 가중시켰으니, 생활비가 점점 더 많이 들었기 때문이다. 셰익스피어 앤드 컴퍼니를 다시 찾아간 베케트는 비치가 마치 "무엇인가에 두들겨 맞기라도 한 것처럼" "근심이 가시지 않는 얼굴"을 하고 있음을 눈치챘다.[3] 베케트 자신도 넉넉지 않았지만, 비치에 대해서는 당연히 걱정할 만했다. 매출을 늘리기 위해 작가들의 낭독회를 비롯한 각종 수단을 동원했음에도 그녀로서는 오르는 물가를 도저히 감당할 수 없었던 것이다. 1937년 가을 셰익스피어 앤드 컴퍼니는 그야말로 선전했지만, 집세와 세금은 훨씬 더 치솟았다. 한층 더 나쁜 것은, 그녀의 주요 고객인 영미권 독자들이 대거 떠난 데다 남아 있는 사람들은 더 이상 책을 살 여유가 없다는 사실이었다. 서점의 단골인 시인 브라이어가 부유한 아버지로부터 재산을 상속받아 향후 여러 해 동안 비치에게 매월 일정액을 지원해줄 기금을 마련했고, 덕분에 비치는 최소한의 재정적 안전장치를 갖게 되었지만, 여전히 걱정되는 일들은 산적해 있었다.

비치와 그녀 주변 사람들의 걱정거리 중에는 프랑스의 정치적 상황이 계속 불안정하다는 점, 사회적·경제적으로 불안하다는 점도 있었다. 1938년 한 해가 지나는 동안 전쟁의 위협이 커지면서 대외적인 우려도 갈수록 커져갔다.

~

1월에 파업이 전국으로 퍼져나가는 동안 프랑스의 연립정부는 양대 진영으로 분열되었다. 곧 연립정부는 무너졌고, 쇼탕 총리가 좀 더 보수적인 새 내각을 구성함으로써 명맥을 유지하기는 했지만, 이 내각 또한 모든 방면의 일들이 줄곧 악화되어가는 가운데 아무런 조처도 취하지 못했다. 이런 속수무책 속에서 하원은 의원들의 세비 인상만을 가결했다. 실업이 늘고 생산이 저하되며 프랑화가 또다시 평가절하되는 마당에 말이다. 국고는 사실상 텅 비었고, 결국 3월 10일에 쇼탕은 사임했다.

이튿날인 3월 11일, 히틀러는 — 서쪽의 권력 공백을 이용하여 — 오스트리아로 진격했고, 12일에는 오스트리아 전국을 독일에 합병시켰다. "프랑스인들은 겁에 질려 떨고 있어"라고 실비아 비치는 그 직후 동생에게 보낸 편지에 쓰면서, 자기도 공습 시에 어떻게 해야 할지 BBC 라디오방송을 듣고 있었다고 덧붙였다. 그녀는 히틀러와 그 패거리를 "폭력배들"이라 부르면서도, 제1차 세계대전을 겪은 다른 많은 사람들이 그랬듯이 여전히 평화를, "무슨 값을 치르더라도 평화를" 희구했다.[4]

같은 시기에, 시몬 드 보부아르는 훗날 "내 평생 가장 침체된 시기 중 하나"라고 일컫게 될 나날을 보내고 있었다. 그녀는 "전

쟁이 임박하기는커녕, 가능하다는 생각조차 인정하기를 거부"했다. 좌익은 "몰락"하고 나라 안팎에서 파시스트의 위협이 높아지는 가운데, 그녀는 자신의 표현을 빌리자면 "타조처럼 모래 속에 머리를 박고만" 있었다. 오스트리아 합병 후, 사르트르는 (역시 보부아르의 표현을 빌리자면) "더 이상 자신을 속일 수 없게 되었다. 평화의 가능성은 이제 실로 희박해졌다". 하지만 "나로서는 여전히 자신을 속이려 애쓰고 있었다".[5]

하지만 이제 아흔 줄에 들어선 뮈니에 신부는 쇠약한 가운데서도 속지 않았다. 그는 미래를 내다보았고, 조용히 절망했다. "독일의 괴물이 오스트리아를 삼켰다"라고 그는 3월 12일 저녁 일기에 적었다. "이번 일은 첫 한 모금일 뿐, 많은 일이 뒤따를 것이다." 그러고는 이제 영구히 사라져버릴 위기에 처한 오스트리아에 서글픈 조의를 표했다. "안녕! 안녕히! 왈츠도, 음악도, 호숫가에서 마시던 크림 커피도, 안녕!"[6]

∾

프랑스 정부는 대체 뭘 하고 있었던 걸까? 위기가 시작된 지 나흘 만에 레옹 블룸은 새로운 내각을 구성해달라는 요청을 받고 모든 반대파 지도자들과 만나 제1차 세계대전 때처럼 단합해줄 것을 촉구했다. 블룸은 감정적인 호소까지 동원하여 반대파 하원 의원들에게 나라를 구하기 위해 이 정치적 단합에 동참해 달라고 애원했다. 하지만 애국심에 대한 그의 호소에 마음이 움직인 사람은 거의 없었고, 대다수는 오히려 경멸적인 반응을 보였다. 많은 사람들이 그의 오랜 적이었으니, "블룸보다는 차라리 히틀러"

라는 생각이었다. 그들은 벌써부터 우익 내각을 구상하며, 파시스트 독일, 이탈리아, 그리고 머잖아 파시스트 정권에 넘어갈 스페인과 협정을 맺어 전쟁을 피할 궁리를 하고 있던 터였다.

공산주의 러시아에 대한 두려움으로 경직된 우익 대부분은 히틀러의 위협을 여전히 무시했고, 무솔리니와 공감을 유지하면서 계속하여 블룸에 반대하고 그를 깎아내렸다. 연초부터 극우에서는 독재 내지는 국가의 안전을 보장해줄 강한 정부를 요망해왔다. "국민적 혁명의 필요가 이처럼 명백했던 적이 없다"라고 극우 주간지 《캉디드Candide》는 외쳤고, 그 편집인 중 한 사람인 피에르 각소트(장차의 아카데미 프랑세즈 회원)는 블룸을 "저주받은 인간"이라 공격하며 "그는 우리의 피가 거꾸로 솟고 살이 떨리게 만드는 모든 것의 화신이다. 그는 악이요 죽음이다"라고 기염을 토했다.[7] 독일 군대가 오스트리아를 침공했을 때 우익 및 극우의 여러 인물과 신문들이 "이의의 여지 없는 국민적 인물"의 영도하에 국가적 단합을 요구하며 생각했던 것도 그와 비슷했다. 이 국민적 인물이란 블룸이 아니라 페탱이었다.

노동자들에서 국회의원에 이르기까지, 공개적 담론도 전에 없이 험악해졌다. 유진 웨버가 지적한 대로, 같은 프랑스인들끼리 "기나긴 싸움을 벌이며 점수를 올리고 계산하고 상대방에게 고통 내지는 불편을 가했다". 양 진영 모두 적대감으로 넘쳤지만, 웨버의 말대로 "이 증오전에서는 우익이 공격을 맡았다"는 것이 분명했다. 1936년 인민전선의 대두로 프랑스의 전통적인 우파가 과격화되고 사회 전체의 분위기에 앙심이 스며들면서부터, 우익은 줄곧 끓어오르던 터였다. 이런 과격화된 우익에 속하는 이들은 "모

욕당했다"고 느껴 두려움보다는 복수심에 불탔다고 시몬 베유도 지적한 바 있다. "자신들보다 열등하다고 여기던 자들에게 모욕당했다는 것이 용서할 수 없는 범죄였다"라고 그녀는 덧붙였다.[8]

이처럼 격앙된 분위기 속에 내각을 구성하고 통치하려던 블룸의 시도가 채 한 달이 못 갔다는 것도 무리가 아니다. 대신, 에두아르 달라디에를 수장으로 하는 새 정부가 인민전선의 노동 및 사회 개혁에 결정적으로 종지부를 찍었다. 노동 계층은 자신들에게 걸맞은 제자리로 돌아가도록 분명하게 촉구되었으니, 1871년 코뮌의 실패 때 같은 유형 사태는 일어나지 않았다 해도 기존 질서를 유지하려는 결연한 목표는 그때와 다를 것이 없었다.

우파 정치인들이 움직이기 시작했고, 봄에는 악시옹 프랑세즈의 혁혁한 창설자이자 지도자로 반동적인 극단적 내셔널리스트였던 샤를 모라스가 아카데미 프랑세즈 회원에 선출되면서 그런 분위기를 더욱 진작시켰다(모라스가 1936년 블룸을 위협한 죄, 이탈리아에 대한 제재를 요구하는 이들을 죽이겠다고 위협한 죄로 11개월의 징역형을 선고받은 직후의 일이었다).[9] 5월에는 극우 세력이 대대적으로 결집하여 잔 다르크 축일을 기리는 행진을 벌였다. 극우 극단주의의 위험한 시위를 우려하여 행진 자체가 금지되었던 불과 한 해 전과는 전혀 다른 양상이었다. 우익이 그처럼 새로운 탄력을 받는 반면, 좌익은 침체되었다. 그해에 코뮈나르들의 담장 앞에서 열린 기념식에 참석한 인원은 얼마 되지 않아, 60만 명 이상이 참석했던 2년 전과 현격한 대조를 이루었다.

~

그해 3월 히틀러의 오스트리아 합병 때는 5개의 중무장 기갑사단이 굉음을 내며 오스트리아로 진입했었고, 그와 같은 사단 3개가 더 베를린에서 준비 중이었다. 반면 프랑스에는 가동 준비가 된 기갑부대가 단 하나도 없었다. 드골 대령은 그런 격차를 너무나 잘 알고 있었으며, 자신이 양국 간의 불균형이라 보는 것에 대해 내놓은 해결책을 향한 반대, 특히 군 고위층으로부터의 반대도 익히 알고 있었다.

드골이 프랑스 군 수뇌부를 설득하는 능력에는 명백히 한계가 있었고 그 호소력도 점점 떨어져가갔다. 그런 상황과 또 조국이 처한 위험을 감안하여, 그는 다시금 일반 대중에 호소해보기로 했다. 1937년, 그 기회가 찾아왔다. 한 출판사에서 그에게 프랑스 군대에 관한 책을 내자고 제안해 온 것이다. 당시 드골은 메츠에서 휘하 연대를 지휘하느라 너무 바빠서 글 쓸 시간을 내기 어려웠으나, 그래도 자신이 생각하기에 흥미로울 듯한 오래된 원고를 찾아냈다. 그것은 10년 전 페탱 원수를 위해 대필하던 프랑스군 역사의 일부로, 당시 페탱은 집필 주도권 및 저자 문제로 드골과 갈등이 빚어지자 진행을 중지했었다.[10]

출판사에서는 원고의 그런 내력은 전혀 모르는 채 이를 반겼고, 드골은 1938년 봄 책의 출간에 관한 계약서에 서명했다. 페탱에게 알리거나 출간 허락을 구하지 않은 채였다. 사실상 드골은 교정 작업이 끝난 8월 초에야 페탱에게 연락을 취했다. 기정사실이 된 일 앞에서 페탱은 폭발했다. 드골은 일이 그쯤 진행된 마

369

당에야 페탱도 허락하는 수밖에 없으리라고 생각했던 듯 물러서 기를 거부했으나 페탱 또한 완강했다. 그는 자신이 드골에게 위임했던 일은 참모 연구서이므로 "이 작업은 개인적으로 또 배타적으로 내 소유"이며 따라서 "지금도 장래에도 그 출간에 반대할 권리를 보유하고 있다"고 주장했다. 그러면서 드골의 태도가 "극히 실망스럽다"고 덧붙였다.[11]

드골은 이미 그 내용이 대폭 수정되었으므로 원고는 오로지 자신의 것이라고 응수했다. "이 원고에서 '드골이 쓴 것'이라고 확실히 말할 수 없는 내용은 전혀 남아 있지 않습니다"라고 말이다. 더구나 그는 더 이상 그 누구를 위해서도, 설령 페탱을 위해서라 할지라도 대필을 할 마음이 없었다. "간단히 말해, 향후 문학과 역사와 관련한 내 어떤 재능도 다른 사람에게 귀속되는 것을 허락할 수 있을 만한 유연성도 '익명성'도 내게는 없습니다." 그렇지만 애초에 책을 시작하게 된 과정에서 페탱이 한 역할을 인정하는 서문이라면 기꺼이 쓰겠다고 양보했다. 그러자 페탱 측에서 놀랄 만큼 점잖은 대답이 돌아왔다. "만일 내게 기정사실 내지는 기정사실이 되어가는 어떤 것을 들이대는 대신에 귀관의 계획에 대해 오늘처럼 말해주었더라면, 나도 귀관의 지난번 편지에 그처럼 딱 잘라 거절을 표하지는 않았을 것이네."[12] 그러고는 만남을 제안했다.

두 사람은 8월 28일 페탱의 사저에서 만났다. 둘만의 만남이었고, 드골은 한 인터뷰에서 자신들이 합의를 하고 헤어졌다고 말했지만, 그다음 인터뷰에서는 페탱이 책의 교정쇄를 두고 가라고 했으나 자신이 거절했다는 사실을 밝혔다. 페탱이 교정쇄를 넘

기라고 명령했고, 자신은 이렇게 대답했다는 것이다. "원수 각하, 군대 일로는 제게 명령하실 수 있으나 문학적인 일로는 그러실 수 없습니다."[13] 그러고서 그는 교정쇄를 가지고 떠났으니, 그것이 두 사람의 실질적인 마지막 만남이 되었다.

일주일 후 페탱은 드골에게 헌사를 위한 초안을 보냈는데, 그것은 사실상 자기 공으로 돌리고 싶은 챕터들을 나열한 목록에 불과했다. 드골은 이를 무시하고, 대신 "이 책이 쓰이기를 바랐고 처음 다섯 챕터를 쓰는 데 조언해준, 그리고 마지막 두 챕터가 우리 승리의 역사가 되게 해준 페탱 원수 각하께" 책을 헌정했다. 이는 누가 보나 우아한 해결이었으며, 드골이 스스로 허락할 수 있는 최대치였을 것이다. 9월에 책은 그 헌사와 함께 출간되었다.

『프랑스와 그 군대 La France et son armée』라는 제목의 이 책은 좋은 서평을 받았고 잘 팔렸지만, 페탱은 여전히 분이 풀리지 않았다. "그는 야심가야"라고 그해 10월 페탱은 드골에 대해 말했다. "게다가 가정교육이 엉망이지. 그의 최근 책에 사실상 영감을 준 것은 나인데, 그는 나와 의논도 없이 책을 써서 내게는 딱 한 부를 우편으로 부쳤더구먼."[14]

페탱이 드골을 그렇게 생각했던 반면, 드골은 그와 비슷한 시기에 페탱에 대한 일련의 소회를 적으면서 이렇게 맺었다. "큰 인물이기는 하나 덕은 부족하다."[15]

정치적 혼란과 군사적 위기에도 불구하고, 파리 사교계의 특권층은 그해 봄과 여름에도 여전히 헛된 향락에 빠져 멋들어진 축

제와 거창한 가장무도회에 여념이 없었다. 신문들은 파리 오페라 극장 발레단의 유명한 거장 세르주 리파르가 코코 샤넬을 대동하고 미국 대사 윌리엄 벌릿이 개최한 파티에 갔다거나, 이 미국 대사는 화려한 파티뿐 아니라 프랑스 포도주의 수집가로도 유명하다거나 하는 소식들을 시시때때로 전했다. 샤넬은 그해 7월 엘시 드 울프가 베르사유 별장에서 개최한 첫 연례 서커스 무도회에도 "흰 레이스를 층층이 겹쳐 입은 차림"으로 나타났다.

아마도 스키아파렐리의 봄-여름 서커스 컬렉션에서 영감을 얻은 듯, 드 울프는 줄무늬 범포로 천막을 치고 그 안에 서커스 무대를 가설하여 새틴으로 차려입은 곡예사와 광대들이 여러 악단에 맞추어 공연하게 했다. 별장 전체와 서커스 무대, 그리고 정원에 조명을 설비하는 데만도 사흘 밤이 걸렸으니(그 효과를 제대로 확인하려면 밤에만 작업할 수 있었다), 손님들은—정식 파티 차림으로 오도록 초대되었다—그 결과가 "실로 마법이었다"며 감탄했다고 프랑스《보그》지는 열광적으로 보도했다. "상상해보라, 간접조명을 받은 나무들, 녹색과 흰색의 천막들, 풀밭 한가운데서 벌어지는 서커스, 붉은 장미를 엮은 꽃줄과 이름 모를 꽃다발들이 널린 정원을." 손님 중에는 "작가이자 미녀"로 소개된 에브 퀴리도 있었다. 그녀는 분홍색 명주 망사 드레스 차림이었다.[16]

스키아파렐리는 2월에 서커스 컬렉션을 발표했는데, 이는 불과 두어 주 전에 파리에서 열린 국제 초현실주의 전시회와 시기적으로 겹쳤다. 스키아파렐리의 디자인은 여전히 초현실주의의 자극적인 영향을 드러내어, 거대한 잉크병에 깃펜을 꽂은 형태의 머리 장식, 알을 품은 암탉 모양의 테 없는 모자 등 재미난 발상이

많았다. 또한 장갑처럼 끼는 각반, 풍선 모양의 핸드백 같은 재치 있는 액세서리도 눈길을 끌었다. 스키아파렐리의 서커스 테마는 뒷발로 선 말 모양의 단추에서부터 코끼리와 곡예사를 수놓은 이 브닝 재킷에 이르기까지 도처에 널려 있었다. 아무도 그 테마를 놓치지 않게끔, 패션쇼가 열리는 내내 장내에서는 서커스 곡예사들이 뛰어다녔다. 쇼는 대히트였고, 뉴욕 5번가에서부터 찾아온 고객들은 물론이고 윈저 공작부인, 헬레나 루빈스타인, 스타 영화배우 마를레네 디트리히 등을 망라하는 단골들까지 모두가 매혹되었다. 참석한 모든 이가 국내외의 골치 아픈 사건들에도 불구하고 그때만큼은 즐거운 시간을 보냈다고 이구동성이었다.

살바도르 달리 역시 즐거운 시간을 보내고 있었으니, 그림을 그리거나 강연이나 여행을 하지 않을 때는 상류층 인사들과의 교제에 지칠 줄 몰랐다. 갈라도 브르통이 줄곧 "현금 출납계"라 부르던 역할을 충실히 수행하여, 그해에 달리 부부는 7구의 상류층 동네에 있는 더 넓고 우아한 아파트로 이사했다. 그는 또 1월에 열린 초현실주의 전시회에도 참가하여 주목을 받았는데, 만 레이는 그 전시회야말로 "의문의 여지 없이" "초현실주의 활동의 클라이맥스"라고 불렀다. 시몬 드 보부아르마저도 그것이 "그 겨울의 가장 주목할 만한 행사"였다고 인정할 정도였다.[17]

그 행사를 위해 14개국 이상으로부터 온 200점 이상의 초현실주의 작품이 우아한 포부르 생토노레가에 있는 조르주 빌당스탱의 평소 조용한 화랑을 빛냈다. 빌당스탱은 현명하게도 충격과 수수께끼와 재미를 주려는 초현실주의자들의 집단적인 노력에서 한발 물러섰고, 그래서 브르통은 마르셀 뒤샹에게 행사 진

행을 맡겼다. 뒤샹은 비록 공식적으로는 초현실주의에 가담한 적이 없었지만 (브르통의 말을 빌리자면) 그들 사이에서 "둘도 없는 권위"를 지니고 있었으며, 기꺼이 전시를 디자인하는 일에 나섰다. 뒤샹은 오랜 친구 만 레이에게 기술적 도움을 요청했고, 초현실주의적인 환경을 만들어내기 위해 두 사람은 화랑에서 붉은 카펫과 고풍스러운 가구를 치운 뒤 천창은 빈 석탄 자루로 믹고 복도에는 벌거벗은 마네킹들을 줄 세워 그 각각을 전시회에 참가한 예술가들이 저마다 꾸미게 했다. 대부분의 참가자들이 오브제와 소재의 놀라운 병치를 택한 반면 만 레이는 자신의 마네킹에 옷을 입히지 않은 채 얼굴에는 유리 눈물, 머리칼에는 유리 비누 거품만을 더했다. 뒤샹은(그답게도 오프닝에는 참석하지 않았는데) 한층 더 미니멀리즘을 추구하여 자기 마네킹이 마치 외투걸이나 되는 듯 입고 왔던 코트를 걸치고 모자를 씌워주기만 했다.

오프닝 행사가 열린 밤에는, 초대장에 요청된 대로 야회복 차림으로 온 방문객들에게 손전등을 나눠주었다. 이들은 어둑한 화랑으로 들어서서 몽파르나스 묘지에서 가져온 진흙과 젖은 나뭇잎을 밟으며 나아가다가 감추어신 전축에서 갑자기 울려나는 히스테릭한 웃음소리에 멈칫했다. 그 무엇이라도 기꺼이 만날 태세로 긴장된 웃음을 터뜨리며 계속 나아가다 보면 다시금 불이 들어오고, 달리의 〈비 오는 택시Taxi pluvieux〉 같은 놀라운 작품을 만나게 되었다. 비가 내리는 차 안에 살아 있는 달팽이들이 돌아다니는 입체 미술품이었다.

그 모든 것이 이 어수선하고 예측을 불허하는 해에 썩 잘 어울렸다.

~

영국 왕* 부부는 그해 7월 대대적인 환영을 받으며 파리에 도착했다. 그해의 암담함을 비웃기라도 하는 듯 성대한 환영 행사였다.《뉴요커》의 재닛 플래너에 따르면, 파리 사람들은 갑자기 "아무도 아무 근심도 없는 것처럼" 행동했다. 갈라 쇼와 불꽃놀이, 휘황찬란하게 불 밝힌 기념물들로 온 도시에 몇 년째 볼 수 없었던 흥성스러운 분위기가 났고, 파리 시민들은 물론 외곽 지대에 사는 25만여 명까지 그 광경을 보려고 몰려들었다. "콩코르드 광장에서 에투알 광장까지 가려면 정체된 택시와 자동차들의 지붕 위로 걸어서 자정이나 되어야 도착할 것"이라고 플래너는 보도했다.[18]

하지만 사람들의 마음속에는 죽음의 그늘이 여전히 묵직하게 드리워 있었다. 히틀러는 오스트리아 합병에 대한 유럽 각국의 미온적인 반응에 힘을 얻어 체코슬로바키아의 독일어 사용 지대인 수데텐란트로 눈을 돌렸다. 수데텐란트의 친나치파가 자치를 요구할 기회를 노려 분란을 일으킴으로써 체코 정부의 군사 동원을 유도했던 것이다. 프랑스 국내에서는, 그해 7월 테니스 스타쉬잔 랑글렌의 때 이른 죽음이 "국가적 손실"로 여겨졌으니, 재닛 플래너의 보도에 따르면 랑글렌이 "마치 장군이나 정치가"라도 된 듯했다.[19] 그에 비하면 부활절에 앙드레 지드의 아내가 세상

*

심슨 부인과 결혼하기 위해 왕위를 버린 에드워드 8세(윈저 공작)에 이어 1936년 12월 11일에 즉위한 조지 6세를 가리킨다.

을 떠난 것은 별로 주목받지 못했다. 지드는 일기장에 아내의 죽음을 뜻하는 두 겹의 검은 줄을 그었고, 8월에는 이렇게 썼다. "엠 [마들렌]이 죽은 후로 나는 삶에 대한 의욕을 잃었다." 비록 아내의 죽음에 대한 첫 반응은 그 마지막 모습이 "그녀의 말할 수 없는 다정함이 아니라 그녀가 항상 내 삶에 대해 내리는 듯 보이던 준엄한 심판을 상기시켰다"는 것이었지만, 그럼에도 지드는 크나큰 비탄에 빠졌다. 그는 일기에 털어놓았다. "그녀가 더 이상 살아 있지 않으니, 나는 그저 사는 시늉만 하고 있다."[20]

아마도 이 시점에 지드는 자신들의 결혼이 어느 모로 보나 서로 맞지 않는 것이었음을 잊기 쉬웠을 것이다. 비단 성적인 문제가 아니더라도, 마들렌은 신앙심 깊은 지방 사람으로 자기 집과 고장에 깊이 뿌리내리고 있었던 반면, 지드는 정반대였다. 그는 아내보다 오히려 '작은 마님'에게 더 편하게 속내를 털어놓았고, 마들렌이 죽은 후에는 작은 마님에게 마들렌이 자기보다 먼저 죽어서 카트린의 친부가 누구인지 밝혀질 때의 "정신적 고통"을 당하지 않게 된 것이 다행이라고 말했다.

작은 마님은 지드를 워낙 잘 아는 터라 마들렌에 대한 지드의 추억이 "갈수록 강해질 것"임을 내다보았다. "그녀는 살아 있을 때보다도 그의 삶에서 훨씬 더 큰 비중을 차지하게 될 것"이었다.[21] 적어도 몇 달 동안은 그녀의 생각이 옳을 터였다.

～

스트라빈스키의 아내와 딸은 둘 다 죽어가고 있었다. 그의 아내 카챠는 여러 해 전부터 결핵과 싸우던 터였고, 사랑하는 큰딸

미카는 좀 더 최근에 발병했지만 급속히 상태가 악화되었다. 카차는 이듬해 초에 세상을 떠나게 되지만, 미카는 그해를 버텨내지 못했다. 이런 죽음과 상실에 더하여, 스트라빈스키는 의사와 요양소로부터 막대한 액수의 청구서를 받았는데, 그 무렵에는 정치적 상황으로 인해 연주회도 작곡 의뢰도 줄어든 터라 감당하기 어려웠다.

그는 그해 5월 뒤셀도르프에서 열린 나치의 이른바 '퇴폐 음악' 전시회라는 것에 마음이 편치 않았다. 전해에 뮌헨에서 열렸던 대대적인 '퇴폐 미술' 전시회의 뒤를 이은 이 행사에서는 스트라빈스키의 〈병정 이야기L'Histoire du Soldat〉도 주된 표적 중 하나였다. 물론 스트라빈스키는 벨라루스 출신에 변명할 여지 없는 반볼셰비스트요 반유대주의자였으므로 히틀러든 무솔리니든 프랑코든 파시즘 그 자체와는 부딪칠 것이 없었지만, 그가 보기에는 독일 음악가들이 자기를 모함하기 위해 꾸민 음모에 부당하게 당하는 성싶었던 것이다. 특히 그는 독일 언론이 자기를 유대인으로 간주하는 것에 당혹감을 느꼈다.

1938년에 스트라빈스키는 베를린과 로마에서 연주했으며, 정치에 대한 큰 염려 없이 자신에게 미국 시장이 열려 있다는 사실에 안도했던 것으로 보인다. 그의 〈덤버턴 오크스Dumbarton Oaks〉 협주곡은 5월에 워싱턴 D.C.에서 나디아 불랑제의 지휘로 초연된 데 이어 한 달 후에는 파리에서 연주되었다. 비평가들은 이 새 작품을 마뜩잖게 여겼으나(에르네스트 앙세르메는 그것이 "절망적으로 공허하고 지루하다"고 평했다), 청중의 반응은 아주 좋았다.[22] 1930년대의 신고전주의는 어쩌면 난항 중이었는지 몰라도,

청중은 스트라빈스키가 전쟁 전에 내놓았던 〈봄의 제전Le Sacre du printemps〉의 원시적인 리듬보다는 조용하고 명징한 음악을 더 좋아했다.

그래도 〈봄의 제전〉은 1930년대 말까지도 여전히 연주되며, 스트라빈스키가 예상했던 것보다 훨씬 더 폭넓은 청중에게 다가갔다. 그해 가을에는 뜻밖에도 월트 디즈니가 〈봄의 제전〉의 한 대목을 만화영화에 쓰고 싶다며 계약을 청해 왔다.* 디즈니는 그 대목을 공룡과 관련된 장면으로 시각화했다.

돈에 쪼들리던 스트라빈스키는 곡에 대한 일체의 권리를 단돈 6천 달러에 양도했다.

~

1938년 2월 〈라 마르세예즈〉가 개봉된 후, 장 르누아르는 공산당과 거리를 두기 시작했다. 정식 당원이었던 적이 없으므로 드러나게 결별할 필요도 없었으니, 그저 공산당의 《스 수아르Ce Soir》에 싣던 칼럼을 중단했고, 영화에서 더 이상 정치적인 주제를 다루지 않았을 뿐이다. 그렇다고 해서 파시즘에 대한 반대가 덜해진 것은 아니었지만, 이제 그가 만들고 싶은 영화들은 정치와 무관한 것들이었다.

그해 봄, 르누아르는 〈시골에서의 하루〉의 마무리 작업을 하던 중에 졸라의 『인간 짐승La Bête humaine』(1890)을 영화화하는 작업

*
이 영화가 〈판타지아Fantasia〉이다.

378

의 감독을 맡아달라는 놀라운 제의를 받았다. 주연은 장 가뱅이 맡을 예정이었다. 이제 가뱅은 스타 배우였는데 기차에 대한 애정이 이 작품을 선택하게 한 셈이었으니, 어린 시절 그의 장래희망은 기차의 기관사가 되는 것이었다. 게다가 가뱅은 또다시 르누아르와 함께 일하기를 희망하고 있었다. 그 무렵 르누아르는 피갈의 주민 전용 구역 내에 살고 있었지만 그 전에는 생라자르역 뒤편 철길이 내다보이는 아파트에 살았으며, 그 또한 오랫동안 증기 엔진에 매혹되어 있었기 때문이다. 그 결과 나온 르누아르의 〈인간 짐승〉은 졸라의 소설을 바탕으로 하되 상당히 자유롭게 발전시킨 작품이다. 소설의 주요 인물이라 할 '라 리종'이라는 이름의 기관차는 그 강한 힘과 곡선미를 십분 살려 촬영되었으며, 장 가뱅과 그의 화부는 두 사람 다 여러 주 동안 연습한 덕에 실제로 기관차에 불을 때고 운전하는 모습이 아주 제격이었다.

프랑스 국영 철도 회사와 철도 조합으로부터 후원을 받아, 르누아르는 이야기의 배경을 1938년으로 옮기고 파리-르아브르 노선의 미개통 구간에서 전속력을 내는 엔진, 순식간에 뒤로 멀어지는 플랫폼 같은 이동 시퀀스들을 촬영했다. 촬영상의 트릭 같은 것은 없었으며 핸드헬드 카메라도 사용되지 않았다. 르누아르의 조카 클로드는 기관차 옆구리에 매달려 목제 도구로 고정시킨 카메라로 촬영하다가 터널 안에서 카메라가 걸려 부서지는 바람에 하마터면 목숨을 잃을 뻔했다.

본래는 기차에서 일어나는 살인과 그 은폐, 그리고 자기를 사랑하는 남자를 이용하는 여자에 관한 이야기인 『인간 짐승』을, 르누아르는 사랑의 삼각관계로 만들었다. 이는 역장과 그의 아내

(치명적인 매력의 시몬 시몽이 연기했다)와 기관사 사이의 삼각 관계일 뿐 아니라, 기관사와 그의 아내, 그리고 매혹적인 기관차 '라 리종' 간의 삼각관계이기도 했다. 이제 필름 누아르의 선구자로 여겨지는 르누아르는 8월에 〈인간 짐승〉을 찍기 시작했고, 크리스마스 전에 시네마 마들렌에서 개봉하여 즉시 히트를 쳤다.

하지만 그러는 사이에도 나라 안팎에 일어나는 사건들은 세계를 위기로 몰아가고 있었으니, 르누아르는 현실의 삶에 욱여싸인 나머지 어렵사리 얻어낸 성공을 음미할 새도 없었다.

～

르누아르가 〈인간 짐승〉의 촬영을 마치던 무렵인 9월 말, 히틀러가 체코 국경 지대에 군대를 대거 배치하면서 체코슬로바키아는 전쟁 준비에 돌입했다. 프랑스도 예비군을 소집하고 거의 100만 군대를 동원했다.*

정치적 쟁점들이 워낙 혼란스러웠으므로, 설령 일어났다 해도 지지를 얻지 못하는 전쟁이 되었으리라고 재닛 플래너는 보도했다. 어쨌든 프랑스인들은 "얼의 없이, 묵묵히 행군했다". 새로운 전쟁이 불가피해 보였지만, 놀라운 것은 "길거리의, 교회의, 가정의, 심지어 신문지상의" 프랑스인들이 보여주는 차분함이었다.[23]

* 1925년 10월 16일 로카르노조약 체결 시 프랑스는 추가로 폴란드 및 체코슬로바키아와 상호 방위 동맹을 맺음으로써, 1921년 폴란드, 1924년 체코슬로바키아와 각기 맺었던 기존 동맹을 재확인한 터였다. 즉, 이들 국가가 독일의 공격을 받을 경우 프랑스가 돕기로 한 것이었다.

파리 사람들이 자동차 안이나 위에 실을 수 있는 모든 것을 싣고 수도에서 달아나고 있다는 보도도 있었지만,[24] 플래너가 지적한 바와 같은 체념을 목도한 이들도 있었다. 만 레이는 앙티브에서 휴가를 보내다가 "최악의 사태가 벌어질 경우 내가 있고 싶은 곳은 파리"라면서 돌아왔으나 "파리에서 이렇다 할 동요를 보지 못했다"고 썼다.[25] 그의 친구들은 평소대로 파티와 전시회에 다녔다. 콜레트는 자기 자동차가 군사 용도로 징발될 수 있다는 통지를 받고도 그저 어깨를 으쓱하고는 한 친구에게 말하기를, 자기와 남편이 《파리-수아르》에 기사를 내려고 협상 중이며 "인간의 어리석음이 우리 머리 위를 맴돌고 있지만 않다면 만사형통일 것"이라고 했다.[26]

하지만 헨리 밀러는, 프랑스인들이 전쟁 가능성을 담담히 받아들이는 태도에 감명을 받으면서도 개인적으로는 전쟁의 공포에 내몰려 즉시 미국행 배를 타려고 보르도로 출발했다. "달아날 두 다리가 있는 한 나는 [전쟁으로부터] 달아날 것이고, 필요하다면 네발로 기어서라도 갈 것"이라고 그는 썼다. 친구 브라사이의 말을 빌리자면, "밀러는 영웅주의란 곧장 전진하는 것이 아니라 달아나는 것을 의미한다고 생각했다". 9월 30일 자정에 히틀러가 전쟁을 선포할 것이고 파리는 폭격을 당하리라고 확신한 밀러는 닌에게 파리를 떠나라고 애원했다. "내 유럽병은 다 나았소"라고 그는 그녀에게 썼다. (닌은 이미 르아브르에 가 있었다.) 보르도에서 미국으로 가는 배가 없어 잠시 주위를 구경하던 밀러는 뮌헨 협정이 이루어지자 "히틀러가 그의 삶을 불편하게 하는 데 대해 화를 내며" 파리로 돌아왔다.[27]

지드는 보다 신중하게 처신했다. 그는 10월 초의 일기에 이렇게 썼다. "9월 22일 이후로 우리는 고뇌의 나날을 지내고 있다. '사람들'은 이 일기에서 그 모든 소란의 반향을 발견할 수 없다는 데에 놀랄지도 모르겠다. 하지만 내 침묵을 근거로 내가 '공적인 일들'에 무관심하다고 결론짓는다면 큰 착각이다. (……) 만일 요 근래에 내가 [이 일기에] 아무 것두 쓰지 않았다면, 그것은 [공적인 일들이] 내 마음을 온통 차지하고 있었기 때문이다."[28]

전쟁의 위협이 공포보다 체념을 불러일으켰던 반면, 9월 29일의 뮌헨 협정은 파리 시내에 기쁨을 불러왔다. 영국과 프랑스가 히틀러에게 "우리 시대의 평화"— 영국 수상 네빌 체임벌린의 표현이었다 — 를 대가로 그가 원하는 것, 즉 수데텐란트를 주었던 것이다. 하지만 사실상 히틀러는 체코슬로바키아의 나머지 지역까지도 장악할 입지를 확보한 셈이었으니, 이 협정으로 체코슬로바키아의 방어 가능한 국경과 요새와 산업 능력의 상당 부분이 깎여 나갔기 때문이었다. 일 안 가 현실로 드러나게 되겠지만, 체코슬로바키아 측에는 참든가 닥치든가 하라는, 즉 독일과 싸우고 싶다면 싸워보라, 프랑스와 영국은 돕지 않겠다는 뜻이나 마찬가지였다. 하지만 그런 함의를 미처 알아차리지 못한 대부분의 파리 사람들은 뮌헨 협정 소식을 안도와 기쁨으로 맞이했고, 달라디에 총리를 개선장군처럼 환영했다. 레옹 블룸이 협정 조인 직후에 쓴 짤막한 칼럼에도 그런 반응이 잘 나타나 있다. "전쟁이 우리를 비켜 갔다. 재앙이 물러갔다. 삶은 다시 자연스러워졌다.

다시 일하고 잠잘 수 있게 되었다. 가을 해의 아름다움을 즐길 수 있게 되었다."[29]

실비아 비치는 평소에도 전쟁은 미친 짓이라고 굳게 믿고 있던 터라 좌안의 친구들과 함께 "어떤 대가를 치르더라도 평화"를 지지했으며, 시몬 드 보부아르도 비슷한 생각이었다. 장-폴 사르트르는 제1차 세계대전 같은 유혈 사태를 원치는 않았지만, 히틀러를 상대로 한 유화정책의 결과를 우려했다. 반면에 보부아르는 "그 어떤 것도, 가장 잔인한 불의라 해도, 전쟁보다는 낫다"라는 생각이었다. 두 사람은 9월 위기의 대부분 기간을 불안한 가운데 보냈지만, 그러다가 "폭풍이 터지지 않은 채 갑자기 지나가버렸고, 뮌헨 협정이 조인되었다"고 그녀는 회고했다. "기뻤고, 내 반응에 대해 희미한 양심의 가책도 느끼지 않았다."[30]

공산주의자들은 뮌헨 협정을 파시즘이 거둔 또 한 차례의 승리라 보았으므로 전혀 반기지 않았다. 그들은 그 협정이 서방 민주주의국가들과 파시스트 추축국들이 소련을 희생시켜 충돌하기로 할 경우 소련에 어떤 일이 일어날지에 대한 경고라고 보았다. 하원에서 뮌헨 협정에 대해 정식으로 항의한 것은 공산주의자들뿐이었다. 하지만, 이렌과 프레데리크 졸리오-퀴리를 포함한 많은 진보적 지식인들은 분개했다. 진작부터 이렌과 프레데리크는 달라디에에게 히틀러의 요구에 양보하지 말 것을 촉구하는 공개서한을 보냈을 뿐 아니라, 뮌헨 협정 직후에는 폴 랑주뱅까지 가세하여 프랑스 대통령 알베르 르브룅을 만날 대표단을 구성했다. 그러나 면담은 잘되지 않았고, 특히 프레데리크가 "반역에 버금가는 음모" 운운하며 외무 장관을 비난한 다음에는 더욱 그랬

다.[31] 이 말에 성난 르브룅은 대표단에게 나가라고 명령했다 ― 훗날 프레데리크의 말이 옳았다며 사과함으로써 그를 놀라게 하기는 했지만 말이다.

장 르누아르도 분노했지만, 다분히 냉소적으로 반응했다.《스수아르》에 기고하던 주간 칼럼에서 그는 이렇게 물었다. "우리 신문들은 나치가 (수데텐란트에서) 유대인들에게 사행하려는 근사한 농담들의 (……) 사진을 실을 것인가? 우리는 진창에 무릎을 꿇고 보도를 청소하는 노인들을 다시 보게 될 것인가? 또는 목에 흉물스런 표지를 달고 길거리를 걸어야 하는 여자들을? 한마디로, 우리는 나치가 자신들에게 굴복한 자들을 희생시켜 그토록 날렵하게 해치우는 그따위 농지거리들을 멀찍이서 지켜보기만 할 것인가?"[32]

놀랄 일도 아니지만, 샤를 드골 역시 뮌헨 협정과 그것이 의미하는 바에 대해 신랄한 반대를 표명했다. "우리는 싸워보지도 않고 독일인들의 뻔뻔한 요구에 굴복하고 있어"라고 그는 아내에게 보내는 편지에 썼다. "우방인 체코 사람들을 우리의 공통된 적에게 넘겨주고 있는 거야." 얼마 지나지 않아 그는 이렇게 말하게 된다. "프랑스는 위대한 나라이기를 그쳤다."[33]

달라디에 총리 자신도, 뮌헨으로부터 돌아오는 자신을 맞이하며 환호하는 군중을 보고는 이렇게 중얼거렸다고 한다. "아, 바보들! 자기들이 무엇에 저렇게 박수를 보내고 있는지 안다면!"[34]

레옹 블룸의 지시에 따라 국회 내의 사회주의자들은 ― 그때까

지 완강한 반파시스트들이었다— 뮌헨 협정에 신임 표를 던지지 않는 데 그쳤고, 그 점에서 정식으로 항의한 공산주의자들과는 노선을 달리함으로써 단합된 인민전선에 사실상 종지부를 찍었다.

하지만 인민전선은 그보다 훨씬 전에 이미 해체된 것이나 다름없었다. 뮌헨 협정 이전부터도 달라디에 총리는 주 40시간 근무제를 완화하겠다고 공표한 터였다. 현재의 "미묘한" 국제 정세 하에서는 국가 안보상 생산성 제고가 필요하며, 몇몇 산업에서는 특히 그러하다는 것이었다. 엘리엇 폴의 신랄한 표현대로 "달라디에는, 온 세상이 체코인들 걱정을 하는 시기에 블룸과 블룸-쇼탕 체제하에 제정된 노동법 및 사회 개혁들을 폐지하느라 분주했다".[35] 뮌헨 협정 후 달라디에는 프랑스를 전시 태세로 끌고 갔고, 그러느라 가뜩이나 불안했던 노동자들의 상황을 악화시켰다. 그 결과 11월 말에는 영국 총리 네빌 체임벌린과 외무 장관 핼리팩스 경의 공식 방문을 계기로 총파업이 일어났다. 이 두 사람 모두 뮌헨 협정에 책임이 있는 터였고, 산업 노동자들은— 이제 그중 다수가 공산주의자였다— 그 협정에 격렬히 반대했다.

달라디에는 즉각적으로 엄정한 대처에 나서서, 모든 주요 철도의 군사적 수용을 선포하고 라디오방송을 통해 전 국민에게 어떤 수단을 써서든 파업을 종식시킬 것임을 알렸다. 시몬 베유의 말을 빌리자면, 고용주들의 입장에서 그것은 그들의 "마른 전투"였으니,[36] 파업을 둘러싼 드라마는 어김없이 내전의 분위기를 띠었다. 특별히 팽팽한 대결이 빚어진 곳은 파리 외곽 비양쿠르의 르노 공장으로, 이곳의 노동자들은 방어벽을 치고 농성에 들어가 6천여 명의 경찰 및 기동대와 전투를 벌였다. 총성이 울리고, 노

전쟁의 그림자 ∼ 1938

동자들은 황산이 담긴 병을 경찰에 던졌으며, 경찰은 트럭의 짐칸에서부터 공성 망치를 날려 공장의 정문을 부순 뒤 그 부서진 틈으로 최루가스를 살포했다. 그렇게 해서 르노 파업은 끝났고, 그와 함께 총파업도 흐지부지되고 말았다.

르노는 자기 노동자들의 반란에 격분하여 그중 2천 명 이상을 즉시 해고했다. 공산주의자이거나 그렇게 볼 혐의가 있다는 것이 이유였다. 그리고 이에 대한 반발이 없자, 이어 그 두 배의 인원을 해고했다. 정부로부터 대량으로 무기 주문을 받고 있어 자동차 생산 여력이 없다는 것이었다. 르노의 조카 프랑수아 르이되는 1936년 노동자들과의 협상을 통해 마티뇽 협정을 이끌어냈던 인물로, 숙부와 사뭇 다른 생각을 갖고 있었다. 르이되는 르노에게 은퇴를 하든가 아니면 적어도 회사의 구조를 바꿔보라고 권했다. 노동자들과의 문제를 다루기에는 그 편이 더 나으리라는 것이었다. 특히 르이되는 회사의 활동 중 몇몇 영역에 노동자 대표들을 참여시키고, 충실한 직원들(적어도 10년 이상 근속한 노동자 및 관리자들)이 주식을 갖도록 허용할 것을 제안했다.

루이 르노는 그런 제안에 완강히 반대했으며, 르이되의 또 다른 제안, 즉 미국의 큰 자동차 회사 중 한 곳과 재정적·기술적으로 긴밀히 협조하자는 제안도 물리쳤다. 르노는 르이되에게 힘주어 말했다. 자신은 절대로 "무지한 주주 패거리가 시키는 대로 한 적이 없다"는 것이었다. 또한 그가 보기에 "외국과 귀찮게 얽히는 일"에는 말려들 생각이 없었다.[37] 르노와 르이되의 관계는 악화되었고, 르노는 음울한 기분으로 자신이 30년 전에 설립한 회사에 대한 전권을 되찾았다.

프랑스 군비의 상당 부분이 르노 공장에서 생산되고 있었지만 르노 자신은 전쟁에 반대했고 — 전쟁이라면 신물이 나는 터였다 — 다시금 탱크를 생산해야 하는 것이 내키지 않았다. 특히 그가 반발하는 것은 정부에서 대규모 기업가들에게 군비 생산을 강요하는 행태였다. 이러한 반발심은 대체로 마티뇽 협정에서 비롯되었으니, 르노와 많은 동료 기업가들은 정부에서 언제든 또 다른 노사 합의를 만들어낼 수 있으며, 이번에는 더구나 국방을 위해 그럴지도 모른다고 우려했다.

이미 3월에 있었던 히틀러의 오스트리아 합병 직후에 레옹 블룸은 재무장을 가속화하려 했었지만, 이는 노령연금, 가족수당, 자본세 등을 포함하는 경제 프로그램과 결부된 시도였다. 애국심에 대한 호소에도 불구하고 그의 정책은 큰 반대에 부딪혔을 뿐 아니라 블룸 자신을 향한 거친 반유대적 인신공격까지 일어나는 바람에 그의 두 번째 정부는 단명했고, 달라디에가 이끄는 우파에 정권을 넘겨주고 말았었다.

하지만 재무장 노력은 달라디에 치하에서도 계속되었으니, 노동자들은 그것이 자신들을 예속시킬 가능성에 반대하는 한편, 르노 같은 기업가 역시 정부에서 그런 식으로 통제권을 장악하는 데 반대했다. 동시에 르노와 다른 우익 기업가들은 히틀러에 대해 점점 흥미를 느끼고 최소한 대화해볼 만한 가치는 있다고 보았다.

오스트리아 합병 직전에 르노는 베를린에 가서 그해의 자동차

쇼를 구경하고 히틀러를 만날 기회가 있었다. 르노가 베를린에 끌린 것은 히틀러가 아니라 독일의 신차 폴크스바겐 때문으로, 그는 그것을 가까이서 보고 자신의 새로운 소형차 쥐바스텔라에 원용할 아이디어를 얻고자 했던 것이다. 히틀러와 (통역을 통해) 대화를 나누면서, 르노는 프랑스-독일 간의 우의에 대한 자신의 희망과 양국 간의 전쟁 방지에 대한 소망을 피력했다. 이에 대해 히틀러는 전쟁 소문은 다 기자들, 특히 프랑스 기자들 탓이라고 대답했다고 한다. "그들은 항상 펜 끝에 그 단어를 달고 살지요."[38]

∼

펜 끝에 전쟁이라는 단어를 달고 살기는 드골도 마찬가지였다. 그의 『프랑스와 그 군대』는 마침 체코슬로바키아 위기가 절정에 달했던 9월 말에 출간된 터라, 책의 판매나 서평에 분명 불리하지 않은 상황이었다. 저자의 말대로 책의 주제는 "프랑스, 고난, 투쟁, 그리고 승리"였으니, 독자들에게 책의 시의성을 굳이 상기시킬 필요도 없었다. "조국에 또다시 전운이 감도는 터"였다.[39]

같은 시기에 제임스 조이스는 '진행 중인 작품'의 마지막 대목을 쓰고 있었으니, 정치나 전쟁과는 전혀 무관한 내용이었다. 부분적으로는 자기 고유의 시각을 온전히 지키기 위해서였지만, 다른 한편으로는 빈틈없는 사업적 결정이기도 했다. 조이스는 '진행 중인 작품'이 어느 나라에서도 작가의 정치적 성향으로 인해 판매 금지 되기를 바라지 않았던 것이다. 독일과 러시아는 이미 그에게 혐의를 두고 있는 터였다. 그는 정치에는 일체 관여하지 않겠다고 공언했지만, 그렇다고 히틀러나 무솔리니를 달가워하

거나 당시 정세에 어두운 것은 아니었다. "나는 유대인들에 대해 최대한의 공감을 가지고 글을 써왔다"라고 그는 한 편지에서 썼으며, 나치 치하 국가들로부터 탈출하기 위해 도움을 청하는 이들에게는 가능한 한 도움을 주었다. 프랑스 외무부의 인맥을 동원해 조이스는 여러 친구와 친구의 친척들, 그 밖에도 열여섯 명 가량의 난민들이 프랑스를 거쳐 영국, 아일랜드, 미국 등지에 정착하도록 도와줄 수 있었다.

그럼에도 이 어려운 시기에 조이스의 마음을 가장 사로잡고 있었던 것은 '진행 중인 작품'을 완성해야 한다는 절박감이었다. 책의 제목은 출간 직전까지도 비밀로 하여, 출판사에서도 마지막 순간에야 알 수 있었다. 그해 5월 조이스는 마지막으로 셰익스피어 앤드 컴퍼니의 실비아 비치와 아드리엔 모니에를 만났다. 지젤 프로인트가 홍보용 사진을 찍어주기로 했던 것이다(당시 프로인트는 급속히 국제적 명성을 얻는 중이었고, 《라이프 *Life*》지에서도 그녀의 사진과 기사를 싣고 있었다). 사진 찍기를 싫어하는 조이스에게 그녀는 다시는 그런 부탁으로 귀찮게 하지 않겠다고 약속했지만, 이듬해 봄에는 《타임》지에서 프로인트에게 표지에 쓸 조이스의 컬러사진을 부탁하게 된다. 조이스가 거절하자, 비치는 프로인트에게 정식으로 요청하는 편지를 쓰라고 귀띔해주었다. 단, 이번에는 결혼 후의 성으로 서명하라고 말이다. 비자를 받기 위해 지젤은 아드리엔의 주선으로 피에르 블룸과 서류상 결혼을 한 바 있었던 것이다. 그래서 실비아 비치의 조언을 따른 결과 프로인트는 '마담 블룸'이라는 이름으로 즉시 허락을 받을 수 있었다. 조이스는 『율리시스』와 연관되는 것이라면 무엇이든 환

영했기 때문이다.*

9월 말까지도 조이스는 자기 책에 관한 것이 아니면 관심을 갖지 않았다. 며느리의 신경쇠약이든 자신의 건강 악화든 개의치 않고, 수데텐란트 위기가 고조되어가는 내내 디에프의 바닷가에서 조용히 지냈다. 하지만 더 이상은 위험을 무시할 수 없었으므로, 결국 그와 노라는 루시아를 브르타뉴의 리볼에 있는 정신병원으로 옮기기 위해 서둘러 파리로 돌아왔다. 조이스와 노라가 라볼에서 루시아를 기다리던 중에** 뮌헨 협정이 조인되었고, 조이스는 그 결과에 대해 냉소적이었지만—그는 그것이 유럽을 히틀러에게 넘겨주는 거나 마찬가지라고 말했다—그래도 파리로 돌아가 책을 무사히 마칠 수 있다는 데 크게 안도했다.

11월 3일, 마침내 책을 완성한 그는 탈진 상태가 되었다. "마치 뇌에서 모든 피가 쏠려 나간 것만 같다"라고 그는 친구 유진 졸러스에게 말했다. "꼼짝도 할 수가 없어서 길거리의 벤치에 한참이나 앉아 있었다"라고 그는 덧붙였다.[40] 애초에 자신의 생일인 2월 2일로 목표했던 1차 마감 기한을 넘겼고, 이어 아버지의 생일인 7월 4일도 넘겼지만, 이제 줄기찬 교정 작업 끝에 (평소와 달리 실비아 비치의 도움이 없이) 마침내 그는 이듬해 생일 출간이라는 목표를 달성할 수 있게 되었다. 책의 제목은 『피네간의 경야』

*
지젤의 남편은 Blum, 『율리시스』의 주인공 이름은 Bloom으로 그 발음이 같다.

**
조이스와 노라의 딸 루시아는 1932년경부터 정신이상 증세를 보이기 시작했고, 1936년 5월부터는 이브리-쉬르-센의 정신병원에 입원해 있었다. 부부는 그녀를 라볼의 병원으로 옮기기로 했고, 의사가 그녀를 라볼로 데려다주기로 되어 있었다.

가 될 것이었다.

"[출간을] 서두르는 게 좋을 거야"라고 조이스는 한 친구에게
말했다. "전쟁이 터지면 아무도 내 책을 읽지 않을 테니까."[41]

~

실비아 비치는 "자신의 문학적 우정을 가지고 거래하지 않았
다"고 그녀의 전기 작가는 지적했다.[42] 제임스 조이스에 대해서
나 어니스트 헤밍웨이에 대해서나 마찬가지였다. 조이스가 자신
을 이용했다고 느꼈음에도 — 한 가까운 친구에게 그런 속내를 털
어놓았다 — 비치는 여전히 조이스의 작품을 높이 평가했으며, 자
신의 회고록에서도 그를 폄하하기를 거부했다(이 회고록은 앨프
리드 크노프의 개인적 격려로 쓰기 시작한 것인데, 완성하기까지
이후 20년이 더 걸렸다).

1938년 6월 비치는 레지옹 도뇌르 수훈의 영예를 얻었다. 그
렇지만 셰익스피어 앤드 컴퍼니는 거의 장사가 되지 않아 그녀
는 브라이어 같은 선량한 친구들이 매달 보내주는 돈으로 버티
고 있었다. 아무리 유명해지고 많은 문인 친구들을 두었어도, 그
녀의 생활 방식은 여전히 소박했고 또 그럴 수밖에 없었다. 교통
수단은 자전거였으며, 아파트에는 수도 설비조차 되어 있지 않았
다. 그해 여름 그녀는 처음으로 아드리엔 없이 혼자서 휴가 여행
을 떠나 산속의 간소한 집에서 극도로 단순한 삶을 살았다. 그곳
에서 그녀는 어린 시절부터 앓던 두통에서 벗어날 수 있었다. 오
직 충분한 휴식으로만 치유되는 병이었다.

비치는 9월에도 여전히 휴가 중이었지만, 체코 사태 때문에 하

전쟁의 그림자 ~ 1938

는 수 없이 파리로 돌아왔다. 미국 대사관에서 파리에 남아 있는 미국인들을 위해 생필품을 준비해두고, 만약의 경우 그들을 소개 疏開하기 위해 계획을 세우고 있었던 것이다. 체코 사태로 인해 프랑스와 독일의 접경 지역으로부터 난민들이 파리로 밀려들었으니, 그해 가을 파리는 빛의 도시라기보다 난민촌 같았다. 한편 파리 주민들은 여전히 프랑화 가치 하락으로 어려움을 겪었고, 사재기가 시작되었다. 특히 커피나 초콜릿 같은 사치품이 귀해졌다.

그 와중에 어니스트 헤밍웨이가―이제 유명해졌고 확실히 부유해지기도 한―파리로, 셰익스피어 앤드 컴퍼니로 돌아왔다. 그곳에서 그는 언제나처럼 사람들을 불러 모았고, 빌린 책을 반납하지 않았으며, 무상으로 책을 가져갔다. 헤밍웨이는 중심인물이 되기를 즐겼고 자신은 비치의 서점에서 무엇이든 공짜로 누릴 권리가 있다고 여겼다. 그럼에도 비치는 자신이 "헤밍웨이를 아주 좋아하며 있는 그대로의 그를 받아들인다"고 동생에게 썼다. 불행하게도 당시 비치를 돕고 있던 조수는 그녀와 생각이 달라서, 헤밍웨이에게 그가 가져간 모든 책에 대해 청구서를 내밀었다. 헤밍웨이는 격분하여 비치에게 "친구들을 다 잃기 전에 저여자를 내보내라"라고 말했다. 비치는 조수에게 조용히 타일렀다. "친구들은 무엇이든 원하는 대로 가져도 돼. 돈을 내지 않아도 돼." 그러고는 이렇게 덧붙였다. "브렌타노*에서도 헤밍웨이

*
1853년 뉴욕에서 연 서점으로, 유럽에도 여러 곳에 지점이 있었다. 1887년 오페라로에 문을 연 파리 지점은 1919년에 개점한 셰익스피어 앤드 컴퍼니보다 훨씬 오래된 파리의 영어 책 서점이었다.

가 가기만 하면 대신 돈을 내줄걸!"⁴³

그녀의 말이 옳았을지는 모르지만, 그렇다고 각종 청구 대금을 지불하는 데 도움이 되지는 않았다. 비치의 친절을 이용하는 또 한 사람은 거트루드 스타인이었다. 제임스 조이스가 셰익스피어 앤드 컴퍼니에 발길을 끊은 뒤로 거트루드와 앨리스는 다시 비치의 서점을 드나들기 시작했다. 거트루드 역시 자기는 공짜로 책을 빌릴 권리가 있다고 여겼지만, 그래도 최소한 새로 이사한 크리스틴가의 새 아파트로 실비아를 초대하기는 했다. 비치 또한 그 초대를 받아들일 아량은 있었다.

장-폴 사르트르는 문단의 신예로 등장하여 이제 문학평론가가 되어가고 있었다. 반면 시몬 드 보부아르의 작품은 계속 거부당하기만 했다. 그라세 출판사에 보낸 원고를 거절한 검토자가 그녀의 책에 대해 "언젠가는 성공적인 책을 쓰리라고 희망할 만한 장점들을 보여준다"라는 대답을 보내오기는 했지만 말이다.⁴⁴

뮌헨 협정이 체결된 덕분에 보부아르는 걱정에서 벗어나 새 소설을 쓰기 시작했다. 1943년 "많은 수정 작업 후" 『초대받은 여자 L'Invitée』로 나오게 될 책으로, 그녀 자신과 사르트르, 그리고 두 자매—소설에서는 한 인물로 압축되었다—사이에 실제로 벌어졌던 복잡다단한 삼각관계를 바탕으로 한 소설이었다. "뮌헨 위기 직후에는 눈이 떠지지 않았다"라고 그녀는 훗날 회고했다. "전혀 그렇지 못했다." 사실상 위기가 지나고 나자 그녀도 사르트르도 삶에 대한 새로운 의욕을 느꼈고, 그녀는 패션에 관심을 갖게 되

었다. 그렇지만 보부아르는 "무로부터 이 소설을 창출하려 그토록 노력하면서 (……) 다른 사람이 되어갔다. (……) 나는 스무 살 때 간직했던 유아론唯我論과 자율성의 환상을 차츰 버리게 되었다". 대체 무슨 일이 일어났기에? "역사가 나를 덮쳤고 나는 산산이 해체되었다. 어느 날 잠에서 깨어보니 내가 온 세상에 흩어져 있고, 내 안의 모든 신경이 다른 모든 개인들과 연결되어 있었다."[45]

그처럼 역사와 연대와 책임을 느끼는 이들은 그 밖에도 더 있었으니, 실비아 비치의 친구 브라이어도 그중 한 사람이었다. 1938년을 "뮌헨의 해, 유화 정책과 수치의 해"라고 일컬은 브라이어는 1933년부터 스위스에 머물며 나치에 복속된 나라들로부터 탈출한 난민들이 안전하게 피신하도록 돕는 일을 하고 있었다. 위험한 일이었지만, 그녀와 함께하는 소그룹은 105명을 무사히 빼돌릴 수 있었다. 훗날 그녀가 기억한 바에 따르면(1940년 스위스마저 나치의 침공을 당할 우려가 높아지자 그녀는 자신의 비망록을 태워버렸다) 그중 60명이 유대인이었고, 나머지는 "윤리적 신념 때문에 망명"하는 이들이었다. 중립국은 난민을 받아들일 수 없기 때문에 그늘 중 아무도 스위스에 머물 수는 없었다. 하지만 스위스 당국은 "경유 비자 발급에 너그러웠고, 그래서 방문객 중 다수가 하루 이틀 휴식을 취한 다음 갈 길을 갈 수 있었다". 스위스에서는 또한 "다수의 학생들이 스위스 대학에서 학업을 마치는 것"을 허용해주어, 이 운 좋은 학생들은 심한 압박 속에서나마 학업을 계속할 수 있었다. 브라이어는 특히 로잔에서 공부하던 의대생들을 많이 염려했는데, 이들은 "우리 모두 알다시피 재시험의 기회가 없었기 때문에, 졸업 시험 전에는 미칠 지경이 될

터였다".[46]

그렇게 6년이나 지낸 뒤, 브라이어는 그런 일을 3년 이상 할 수 있는 사람은 아무도 없다는 결론에 이르렀다. "너무나 힘든 상황이라, 자기방어를 위해 이름을 모두 암호로 바꿔야만 했다." 그럼에도 그녀는 꿋꿋이 계속해나갔다. "우리는 수가 너무 적었기 때문이다." 다른 영국인들은 그런 일에 나서려 하지 않았다. "우익에서는 '좀 더 기다려보자'고 하고, 좌익에서는 '우리 일자리는 어떻게 되는데?'라고 할 뿐이었다."[47]

서유럽 민주국가 시민들은 히틀러 독일에 대해 차단막을 내려버린 터였고, 두려움과 혐오가 섞인 양가적인 태도가 그런 의도적인 무지를 더욱 강화했다. 11월 9일 히틀러가 나치 독일 전역을 휩쓴 '수정의 밤' 사건*으로 유대인에 대한 본격적인 박해에 나선 지 채 한 달도 못 되어, 프랑스와 독일은 불가침 및 상호 우호 조약을 체결했다. 동시에, 프랑스는 외국인 주민들의 활동을 제한하고 불법 체류자를 색출하고 체포하고 추방하느라 분주했다. 이해에는 프랑스에 엄청난 수의 난민들이 밀려들었는데, 이들 대다수가 유대인이었던 만큼 반유대주의도 기승을 부렸다. 유

*

'깨진 유리의 밤' 또는 '수정의 밤'이란 1938년 11월 9일과 10일 사이의 밤에 독일 전역에서 나치 돌격대와 시민들이 유대인 상점을 약탈하고 유대교회당에 방화한 사건을 말한다. 거리 가득 깨진 유리의 파편들이 빛나는 것이 수정 같았다고 해서 '수정의 밤'이라 일컬어진다.

진 웨버의 말을 빌리자면 "해묵은 편견이 새로운 두려움 때문에 되살아난 것"이었다.[48] 뮌헨 위기 동안에는 파리와 기타 지역에서 반유대 시위들이 벌어졌고, 유대인 상점의 유리들이 박살 났으며, 외국인처럼 보이는 사람들은 길거리에서 습격당했다.

전쟁 위험이 다가올수록 반유대주의의 불길은 높이 타올랐다. 1938년 9월 교황 비오 11세가 반유대주의는 "용인할 수 없다"고 선언했음에도 다수의 가톨릭 신도들은 이를 무시했다. 뒷소문들이 사실처럼 여겨졌으며, 정상적인 상황에서라면 신중하고 회의적인 태도를 취했을 프랑스인들이 이제는 아무런 검증 없이 믿기 시작했다 ─ 유대인들이 히틀러에 대한 증오심 때문에 프랑스를 또다시 전쟁으로 끌어들이고 있다고 말이다.

화산 위에서 춤추기

1939

"신문에서 하는 말은 다 쓰레기"라고 만 레이는 1939년 봄 여동생 엘시에게 보내는 편지에 썼다. "여기서는 아무도 전쟁을 원하지 않아. 다 정치 게임이지. 체스 비슷한 거야."[1]

그해 3월 파리는 아름다웠고, 열렬한 체스광인 만 레이는 다시 그림을 그리기 시작한 터였다. 한편 히틀러는 뮌헨 협정에도 불구하고 프라하로 진격해 체코슬로바키아의 나머지를 삼키기 시작했다. 만 레이는 그해 봄에 만든 거대한 작품에 〈화창한 날Le beau temps〉이라는 제목을 붙였지만, 그 제목에 담긴 아이러니는 명백했다. 아를캥으로 보이는 인물이 피투성이 문간을 넘어 두 마리 야수가 서로 으르렁대며 싸우는 어두운 풍경 속으로 나서는 장면을 그린 것이었으니 말이다. 친구나 친지들을 대할 때의 만레이는 현 사태에 무심하다는 인상을 주었을지 몰라도, 그가 그토록 뒤숭숭한 그림으로 그려내는 세상은 전혀 안온하지 않았다.

지평선 위에 전쟁이 어른거리고 있었지만, 프랑스에서는, 분명

파리에서는, 아무도 그것을 원치 않았다. 재닛 플래너는 2월 초에 "오늘날 유럽은 능동적인 측과 수동적인 측이 대치하는 상황"이라고 논평했다. 능동적인 측이란 파시스트 세력이요, 수동적인 측은 프랑스와 영국이었다. 바르셀로나가 프랑코의 손에 넘어갔고, 그로 인해 "독일 비행장이 멀지 않으며 빠른 폭격기는 비아리츠까지 10분, 파리까지 세 시간밖에 걸리지 않는다는 사실이 복전의 위협으로 다가왔음에도 그러했다".[2]

스페인 내전의 불행한 결말로 인해 파리는 예전 같지 않았다. 플래너는 이미 미국 독자들에게 "파리가 그 어느 때보다도 난민촌 같아지고 있다"라고 보도한 바 있었다. 마드리드가 항복의 백기를 들기 한 달 전인 3월 초에는 "최근 카탈루냐 군대와 민간인들이 프랑스로 밀려든 것에 비할 만한 사건은 현대 역사에 일찍이 없었다"라고 경고하기도 했다. 줄잡아 30만 명의 스페인 군인, 민간인, 여성, 어린이들이 국경을 넘었는데 "모두 굶주리고 지치고 공황에 빠진 상태였다". 난민들은 집단 수용소에 수용되었으며, 그 비참한 상태를 그녀는 생생히 묘사했다. 영국과 미국 퀘이커 교도들이 운영하는 국제 위원회가 스위스 자원봉사자들의 도움을 받아 난민 어린이들을 돕느라 애쓰고 있었고, 좌익 사회 구호 네트워크에서도 식량을 보내왔다. 하지만 그 무엇으로도 난민들의 고통을 덜기는 어려웠으니, 고통의 한복판에서 "프랑스와 스페인 양국민의 불편과 혼란은 한층 더 심해졌다".[3]

연초에 앙드레 지드는 일기에 "스페인의 참상에 대한 생각에서 벗어날 수 없다"라고 적었지만,[4] 당시 프랑스 지도자들은 프랑코 체제를 서둘러 인정하고 필리프 페탱을 대사로 파견하는 등

별다른 유감의 징후를 드러내지 않았다. 여든세 살 난 베르됭 전투의 백전노장 페탱은 지지자들의 열렬한 환송을 받았으나 샤를 드골의 눈에는 가련하고 허영심 많은 노인으로 보일 뿐이었다.

스페인 주재 대사로서 페탱은 가장 중요한 과업, 즉 프랑코와 추축국(스페인은 이제 곧 닥칠 전쟁에서 '비非교전국'으로 남게 될 터였다) 간의 동맹을 막는 일을 성공적으로 해냈다. 하지만 그의 임무를 도운 것은 단연 스페인 공화국에서 프랑스 은행에 예치해두었던 금괴 더미였으니, 프랑스가 그것을 프랑코 측에 풀어주었던 것이다.

이미 우익 정치인들, 특히 전직 총리 피에르 라발은 페탱에게 아부하기 시작했다. 그들은 그에게 그해 봄 대통령 선거에 출마하라고 부추겼다. 페탱은 그 일을 생각만 해도 "두렵다"고 아내에게 보내는 편지에 썼지만,[5] 그러면서도 자신을 권좌로 밀어붙이는 이들의 말에 계속 귀를 기울였다.

~

그해 3월 프랑스 하원은 히틀러의 뮌헨 협정 파기에 충격을 받고 총리 달라디에에게 비상 전권을 부여하는 안에 찬성표를 던졌다. 이 비상 전권에는 국방 산업에서 주 40시간 근무제를 폐지하는 법령도 포함되었다. 이런 조처에 대해 레옹 블룸은 "이 하원은 정말이지 가망이 없다. 완전히 파시스트가 되어버렸다"라고 탄식했다.[6] 신문 기사를 주의 깊게 살펴보던 뮈니에 신부도 "서로 사랑하라"든가 "살인하지 말라"는 말씀에 대해 점점 더 많이 생각하게 된다고 썼다. 극히 단순한 명령이지만 실천하기는 쉽지 않다

고 말이다. 그는 사태가 갈수록 더 우려스러워진다고 덧붙였다.[7]

뮈니에 신부는 1870-1871년의 프랑스-프로이센 전쟁과 그에 뒤따른 코뮌 봉기를 떠올렸다. 당시의 참상이 그를 조용하지만 진심 어린 반전주의자로 만든 터였다. 그해 봄 그가 특히 프랑스-프로이센 전쟁에 대해 자주 생각했던 것은, 그것이 근래에 독일과 프랑스 사이에 일어난 두 차례 군사적 충돌 중 첫 번째요 또 프랑스가 참패한 전쟁이었기 때문이다. 그 후 제1차 세계대전이 프랑스의 승리로 마무리된 덕분에 다 잘 풀린 듯 여겨지지만, 사실상 그 승리는 피투성이 난타전에서 프랑스가 좀 더 오래 버틴 데 지나지 않았다. 반면 1871년에 비스마르크는 베르사유궁의 대연회장인 거울의 방에서 독일제국의 수립을 선포하고 샹젤리제를 따라 개선 행진을 했던 것이다.

1939년 3월 초, 뮈니에 신부는 여전히 그의 온후한 인품과 총기를 반기는 상류층의 파티에 초대되어 갔다가 새로 봉작된 윈저 공작(전 영국 왕 에드워드 8세)으로부터 1871년 독일군이 파리에 진주했던 당시 이야기를 들려달라고 요청받았다. 1871년 무렵 파리에서 공부하던 신학생이었던 뮈니에는 왕족 앞에서의 사회적 예의를 의식하여, 그저 독일인들의 제복이며 음악 같은 것에 대해서만 들려주었다. 또한 콩코르드 광장의 스트라스부르 조각상이 꽃으로 장식되어 있었다는 말도 해주었지만, 프랑스가 알자스와 로렌을 독일에 빼앗긴 후로 1918년 종전되기까지 그 조각상을 검은 천으로 덮어두었다는 얘기는 하지 않았다. 뒤이어 코뮌 봉기라는 주제가 나오자, 전 영국 왕은 뮈니에가 그 유혈 사태에서 직접 본 것에 대해 듣고 싶어 했다. 뮈니에는 비스마르크의

오랜 포위 이후 파리에 보급이 재개되었던 일과 경찰과 기자들로 가득 찼던 콩코르드 광장에 대한 기억을 떠올렸다. 대화는 파리 외곽의 생클루성이 서글프게 파괴되었던 일로 넘어갔고, 곧 그 동화 속 커플*은 자리를 떴으나, 그에 앞서 뮈니에의 귀에는 공작 부인이 파티의 안주인에게 조만간 신부님을 초대하고 싶다고 말하는 소리가 들려왔다.[8]

에밀 졸라는 소설 『패주 La Débâcle』(1892)에서 1870-1871년의 사건들에 대해 훨씬 더 암담한 이야기를 전한 바 있다. "한편에는 그 모든 규율과 과학과 조직을 가진 독일이", 그리고 "다른 한편에는 나약해지고 더 이상 변화에 발맞추지 못하는 프랑스, 온갖 실수를 저지르게 되어 있고 또 실제로 저지르고 마는 프랑스"가 있었다고 말이다.[9] 졸라에 따르면 시대적 변화에 부응하지 못하고 안일함에 빠진 프랑스는 독일 같은 강적 앞에서 무너질 수밖에 없었다.

샤를 드골도 1939년의 프랑스 군대를 보면서 같은 결론에 도달해 있었다.

엘사 스키아파렐리는 대체로 정치 이야기를 피하는 편이었지만, 이탈리아인이었던 만큼 무솔리니가 화제에 오르면 열을 올렸다. "무솔리니의 말도 안 되는 승승장구가 나를 두렵게 했다"라고

[*] 영국 왕 에드워드 8세는 이혼 전력이 있는 미국 여성 심슨 부인과 결혼하기 위해 왕위를 버린 것으로 유명하다.

그녀는 회고록에 썼고, 격동의 1939년에는 국제 반파시스트 연대에 가입하기까지 했다. 하지만 그렇다고 패션이나 패션계에서의 자기 역할을 포기할 생각은 전혀 없었다. 전쟁 직전까지도 그녀는 "파리 여성들은 마치 마지막 기회임을 느끼기라도 하는 양 각별히 멋을 낸다"라며 칭찬했다.[10] 인형이 쓸 법한 작은 모자며 다이아몬드 손톱 같은 패션 아이템들이 선풍을 일으키던 시절이었다.

그해 여름에는 스키아파렐리의 스타 고객 중 한 사람인 부유한 상속녀 데이지 펠로스를 선봉으로 "파리 최후의 그랜드 시즌"으로 기억될 일련의 파티와 무도회들이, 스키아파렐리의 말을 빌리자면 "열에 뜬 듯" 연이어 개최되었다.[11] 전쟁의 암운에도 불구하고, 아니 어쩌면 바로 그 때문에, 이런 행사들은 그 어느 때보다도 호사스러웠다. 엘시 드 울프는 자신의 베르사유 영지에서 첫 번째에 못지않게 성대한 두 번째 서커스 무도회를 열어 700명의 손님을 초대했으며, 코끼리 세 마리와 보석 박힌 마구를 입힌 이국적인 백마들을 등장시켜 환호를 자아냈다.

그 시즌에 한층 더 선망을 불러일으킨 것은 에티엔 드 보몽 백작이 개최한 '라신 무도회'였다. 이는 라신 탄생 300주년을 기념하는 행사로, 보몽은 손님들에게 라신 희곡의 인물이나 라신과 동시대인 중 하나로 분장하고 올 것을 주문했다. 미국판《보그》의 패션 편집자 베티나 밸러드는 다들 그 의상을 마련하는 데 엄청난 비용을 들였다고 회고했다. 모리스 드 로트실트는 오토만제국의 술탄 바자제로 분장해, 로트실트 가문의 유명한 다이아몬드들이 박힌 터번을 쓰고 허리띠에는 값을 매길 수 없는 르네상스 보석들을 보란 듯이 달고 왔다. 샤넬은 무정한 귀부인으로 차

렸고, 스키아파렐리는 콩데 공 앙리로 분장했다. 스키아파렐리는 또한 그 시즌의 젊은 미녀들(그중에는 에브 퀴리와 더불어 스키아파렐리의 딸 고고도 포함되었다) 중 여럿을 등장시킨, 이른바 샴 대사관의 화려한 의상도 디자인했다. 베티나 밸러드는 그 시즌의 모든 파티를 둘러보았으니, "새벽까지 춤추고, 몇 시간밖에 자지 않고, 사무실에는 그저 얼굴만 내밀 뿐 (……) 미용실에 들른 다음 (……) 또 다른 파티로 달려갔다"라고 회고했다.[12]

하지만 엘시 드 울프 같은 이들은 그해 여름 나타난 도피주의의 가장 화려한 극단이었을 뿐이다. 1939년 7월에는 300만 명의 프랑스인들이 산으로든 바다로든 시골로든 휴가 여행을 떠났다. 대다수는 잠깐 동안 불편한 생활을 하며 그저 신선한 공기를 즐기는 정도였지만, 바닷가에서 편안히 책이나 읽자고 생각하는 이들도 있었다. 그런 휴가를 즐길 여유가 되는 이들은 얼마 전에 번역된 『바람과 함께 사라지다 *Gone with the Wind*』(1936)를 들고 갔다.

~

파리가 그렇게 파티에 열을 올리는 동안에도, 살바도르 달리는 연신 충격을 주느라 — 그리고 그럼으로써 돈을 버느라 바빴다. 그해 봄 개인전을 홍보하기 위해 갈라와 함께 뉴욕에 갔을 때, 그는 짬을 내어 5번가의 본위트 텔러 백화점에 진열창 두 개를 디자인했다. '낮'이라 이름 붙인 한쪽 진열창에는 녹색 깃털만 걸친 지저분해 보이는 마네킹이 달리가 '털투성이 욕조'라 부르는 것, 그러니까 검은 양털로 안을 대고 물을 채운 욕조 곁에 서 있었고, '밤'이라 이름 붙인 다른 진열창 안에는 비슷하게 지저분한 마네

킹이 검은 새틴 침대 위에 벌겋게 단 석탄처럼 보이는 것을 베고 누웠는데, 그 머리 위쪽에는 입에 피투성이 비둘기를 문 버펄로의 머리가 걸려 있었다.

달리는 "길거리 한복판에 내놓은 이처럼 기본적인 초현실주의 시의 선언이 행인들의 고뇌 어린 시선을 사로잡아 마비 상태에 빠뜨릴 것"이라 믿었고,[13] 확실히 그가 옳았다. 사람들이 금방 모여들었으며, 많은 이들이 실제로 그 광경에 충격을 받아 곧 본위트 텔러에는 달리의 진열창들이 "흉측하다"느니 "외설스럽다"느니 하는 비난이 빗발쳤다. 이에 경영진은 가능한 한 신속히 문제의 진열을 철거했으나, 달리는 성이 나서 자기 작품을 복구해놓든가 아니면 자기 이름을 진열창에서 지우든가 하라고 요구했다. 경영진이 거부하자 사태는 급속도로 악화되어, 달리는 '낮' 진열창 안으로 들어가 욕조를 뒤엎으려 했다. 불행히도 욕조는 그가 생각했던 것보다 훨씬 무거워서, 그 자신의 설명에 따르면 미처 손쓸 새도 없이 창 쪽으로 미끄러져 창유리를 깨고 보도 위로 폭포수 같은 물과 함께 박살 난 유리 조각을 쏟아냈다.

경찰에 불려 간 달리는 구치소에 갇혀 여러 시간을 두려움 가운데 보냈다. 고의에 의한 기물 파손이라는 죄목이었지만 나중에는 풍기문란죄로 경감되어 집행유예로 끝났다. 달리에게 호의적이었던 판사는 그에게 창유리 값을 물어주라는 판결을 내리면서 "모든 예술가는 자기 '작품'을 최대한 옹호할 권리가 있다"라고 덧붙였다.[14] 언론에서는 신이 났고―"유리창을 깨고 명성으로"라는 제목으로 머리기사를 낸 신문도 있었다―달리의 개인전에는 관객이 줄을 섰다.

그는 그런 식으로 신문 지상을 오르내리며 성공을 거두었다. 사람들의 이목을 끌고 그 보상을 받는 식이었다. 전시회에 내놓은 그림들은 비싼 값에 금방 매진되었다. 그의 말마따나 24시간마다 세상에 충격을 주기란 어려운 일일지도 모르지만, 그는 최선을 다했으며 큰 보상을 누렸다.《라이프》지는 아직 서른다섯 살도 되지 않은 달리가 이제 세계에서 가장 부유한 젊은 예술가 중 하나라고 보도했다.

~

"우리는 화산 위에서 춤을 추는 거야"라고 장 르누아르는 심각한 우려의 목소리를 냈다. 그는 1939년에 발표한 〈게임의 규칙La Règle du jeu〉에서도 이런 견해를 강력하게 표현했다. 이 영화에서 당장이라도 분화할 듯한 화산 위에서 춤추는 이들은 자기중심적이고 변덕스러운 프랑스 상류 부르주아 계층 사람들로, 르누아르는 이들의 맹목성과 고집을 가혹하게 묘사하며 이들에게 다가오는 재난을 방조한 책임이 있음을 분명히 했다. "〈게임의 규칙〉을 만들 때, 나는 내가 지향하는 바를 잘 알고 있었다"라고 그는 훗날 말했다. "나는 나와 동시대를 살아가는 이들을 좀먹는 악을 잘 알고 있었다. 본능이 나를 인도했고, 임박한 위험에 대한 의식이 자연스럽게 상황들과 대화들을 만들어냈다." 그는 혼자가 아니었다. "내 친구들도 나와 같았다. 우리는 얼마나 근심했던지!"[15]

보마르셰의 「피가로의 결혼Le Mariage de Figaro」이나 뮈세의 「마리안의 변덕Les Caprices de Marianne」 같은 작품들에서 영향을 받아, 르누아르는 희극과 비극을 절묘하게 섞었다. 남편들과 아내들, 연

인들과 정부들이 "현재 사회에 존재하는 사랑은 그저 두 변덕이 섞이고 두 피부가 맞닿는 것에 불과하다"라든가 (좀 더 유명해진 말을 빌리자면) "사람은 저마다 이유가 있는 법"이라는 전제하에 행동하는 것이었다. 영화사가 조르주 사둘은 이렇게 결론짓는다. "제2차 세계대전 이전 시대의 〈게임의 법칙〉은 1789년 프랑스대혁명 시대의 「피가로의 결혼」과도 같다. 세련되고 무심하고 퇴폐적인 문명의 초상이다."[16] 사랑이라는 것이 의미를 잃고 생명이 한순간에 꺼질 수 있는 음울한 시대를 그리면서 르누아르의 무용수들은 되는대로 짝을 바꾸며, 그러다 그들의 세계는 사냥꾼들이 토끼몰이를 하고 스크린 가득 죽음이 퍼져나가는 긴 총격 장면 속에서 난폭하리만치 갑작스럽게 폭발해버린다.

이 영화를 만들기 위해 르누아르는 자신의 영화사를 설립했다. 〈위대한 환상〉이나 〈인간 짐승〉 같은 영화들이 성공한 덕분이었다. 〈게임의 규칙〉은 제작비가 많이 드는 야심 찬 작품이었다. 그는 프랑스의 사냥 지역에 있는 한 성에서 그것을 찍었다. "습지가 많은 지역이었고 오로지 사냥터로만 쓰이는 곳이었다. 나는 사냥을 혐오하며 그것은 잔학성을 연습하는 끔찍한 취미라고 생각한다"라고 그는 나중에 설명했다. 곧바로 어려움들이 속출했으니, 장 르누아르의 형 피에르가 장이 필요한 만큼 오랫동안 현장 촬영에 임할 수 없다고 나온 것도 그 하나였다. 이는 결국 장 자신이 옥타브라는 핵심적인 역할을 맡아야 함을 의미했다. 현장 촬영에 긴 시간을 할애하는 것은 르누아르의 특징으로, 그의 배우 중 한 사람은 그가 "화가처럼 작업한다"라고 말한 적도 있다. 실제 촬영을 하기 여러 주 전부터 그는 배우들을 인쇄소든 기관차든 시골

에 있는 성이든 자신이 생각한 배경에 배치해보곤 했다. 그렇게 해서 그 배경이 그들에게 자연스러워지게 하려는 것이었다. 배우들의 적극적인 협조가 요구되는 작업이었지만, 르누아르와 함께하는 배우들은 그럴 만한 가치가 있다고 여겼다. "그 결과물이란!" 하고 한 배우는 감탄했다.[17]

〈게임의 규칙〉은 "전쟁 영화"라고 르누아르는 훗날 말했다. "하지만 실제로 전쟁에 대한 언급은 없지요. 겉보기에는 무해한 외관 밑에서, 이야기는 우리 사회의 근간을 공격하는 겁니다." 그런 의도와 별개로 르누아르는 성공하기를 바랐지만, 결과는 정반대였다. "완전한 실패였다"라고 그는 말했다. 영화는 7월 초에 개봉되었는데, 관객들은 전혀 이해하지 못했거나 너무나 잘 이해한 이들은 격분하여 자신들의 소감을 피력했다. "진실은 그들이 자신의 모습을 알아보았다는 거예요"라고 르누아르는 말했다.[18]

8월 28일, 프랑스 외무부는 〈게임의 규칙〉이 프랑스를 비우호적으로 그렸다며 블랙리스트에 올렸다. 하지만 그러기 전에 이미 영화는 상업적으로 대실패였고, 르누아르는 논란 많은 장면들을 삭제하기까지 했다(이 장면들은 1959년 르누아르의 동의를 얻어 복원되었다). 오늘날 이 영화는 걸작으로 손꼽히지만, 당시 르누아르는 절망에 빠졌고 친구들은 그를 걱정했다. 그런 시점에 그는 로마에서 〈토스카Tosca〉를 찍는 데 동의했다. 무솔리니의 로마에서 말이다. 그가 무솔리니를 선전할 마음이 추호도 없다는 것을 이해하지 못한 친구들은 경악했다. 그의 오랜 동반자인 마르그리트조차도 그를 이해하지 못했다.

유일하게 그를 이해해준 사람은 디도 프레르였다. 디도는 사실

상 르누아르의 아들 알랭이 어렸을 때 누나 내지는 어머니 역할을 해준 사람으로, 〈게임의 규칙〉에서 촬영 진행 기록자로 일하면서 조용히 르누아르와 가까워져 있었다. 그리하여 장 르누아르와 함께 로마에 간 것은 마르그리트가 아니라 디도였다. 하지만 그들은 오래 머물지 못했다. 8월 23일, 히틀러와 스탈린은 아무도 예상치 못했던 일을 해냈으니, 상호 불가침 조약을 맺은 것이었다. 그런 사태로 인해, 또 디도와의 새로운 관계로 인해, 마르그리트나 공산당에 있던 친구들과 그의 관계는 끝나게 되었다.

～

나치와 소비에트의 동맹이라는 뜻밖의 사태에 충격받은 이는 장 르누아르만이 아니었다. 너무나 많은 사람들이 소련에 희망을 걸고 있었고, 만일 전쟁이 나면 히틀러와 스탈린이 싸우는 동안 유럽의 나머지 지역은 비켜나 있게 되리라고 기대했던 터였다. 여름 내내 프랑스인들과 영국인들은 모스크바와 3자 동맹을 맺기 위해 미온적이나마 노력을 계속하던 참이었는데, 갑자기 그런 희망이 사라져버린 것이었다. 이제 폴란드의 존재 자체가 위태로워졌고, 그 이상의 어떤 일이 기다리고 있을지는 아무도 알 수 없었다.

"이런 배신을 하다니!"라고 샤를로트 페리앙은 탄식하며 이렇게 덧붙였다. "우리 세계가 종말에 이르렀다."[19] 재닛 플래너는 "강력한 좌익 노조가 방금 이 놀라운 조약에 대해 반대 성명을 발표했다"라고 암울한 가운데 꿋꿋하게 보도했다. 공산당 일간지 《뤼마니테》와 《스 수아르》는 모스크바의 노선을 따르며 조약을

환영했지만(달라디에는 즉시 이들을 탄압하기에 나섰다), "프랑스의 반응은 대체로 '우리가 속았다'는 것으로 요약되었다".[20]

장-폴 사르트르와 시몬 드 보부아르는 주앙-레-팽에서 "근사한" 몇 주를 보내던 중에 불가침 조약에 관한 뉴스를 접했다. 그들은 소련 정부가, 거기서 "일어나고 있는 일들"에도 불구하고, "세계혁명이라는 대의에 봉사"하고 있으며 히틀러가 경솔하게 전쟁을 일으킬 경우 "프랑스 및 영국과 한편에 설 것"이라는 결론에 도달해 있던 터였다. 그런 3자 동맹에는 히틀러도 감히 맞서지 못하리라는 신념을 가지고서 보부아르는 마음 편히 마르세유로 내려가 주앙-레-팽까지 갔던 것인데, 그 충격적인 뉴스는 "갑자기 세력 균형을 독일에 유리하게 만들어버렸다". 그 조약은 "가장 난폭한 방식으로 (……) 러시아가 다른 나라나 다름없는 제국주의 권력이 되었음을 입증했다"라고 그녀는 썼다. 스탈린으로 말하자면, 그는 "유럽의 프롤레타리아에 아무 관심도 없었다".[21]

사르트르와 보부아르가 파리로 돌아와 보니, 사람들은 파가 갈려 있었다. 우익에서는 또다시 인민전선 비슷한 것을 겪느니 차라리 파시즘이 낫다고 은밀히, 아니 그다지 은밀할 것도 없이 바랐고, 좌익의 상당수는 스탈린에게 배신당했다고 느끼고 있었다. "허풍과 비겁함, 절망과 공황이 뒤섞인 공기가 우리를 극도로 불안하게 만들었다"라고 보부아르는 썼다. "매일 밤 잠들면서 우리의 마지막 질문은 '내일은 무슨 일이 일어날까?' 하는 것이었다. 그리고 깨어나보면, 여전히 고뇌에 찬 불안한 분위기였다."[22]

그녀와 사르트르는 이미 몽파르나스와 카페 돔을 떠나 좀 더 세련된 생제르맹-데-프레 지역의 카페 드 플로르로 본거지를 옮

긴 터였다. 그곳에는 시인이자 시나리오 작가인 자크 프레베르를 비롯하여 영화나 연극의 세계와 "막연하게나마" 연관된 단골손님들이 많았다. 카페 드 플로르의 단골들은, 보부아르에 따르면 "전적인 보헤미안도 아니고 그렇다고 부르주아도 아닌" 사람들로, 프레베르의 "꿈꾸는 듯한, 다소 엉뚱한 무정부주의가 우리에게는 딱 들어맞았다". 그해 봄 내내 세계정세가 갈수록 위태로워지는 동안, 그녀와 사르트르는 플로르를 드나드는 한편 돔의 "좀 더 지저분하고 예측할 수 없는" 단골들과도 아주 연을 끊지는 않았다. 일요일 저녁이면 그들은 "다소 씁쓸한 회의주의의 멋진 터전"인 플로르를 버리고 몽파르나스 외곽에 있는 댄스홀 '발 네그르'의 "화려한 동물적 열기"를 찾아가곤 했다.[23]

세계가 갈수록 위험한 곳이 되어가던 그해 봄에서 여름에 이르는 동안, 보부아르의 마음속에는 제1차 세계대전의 영상들이 계속 어른거렸다. "전쟁만 아니라면 뭐든 괜찮아"라는 한 친구의 말에 사르트르는 이렇게 대답했다. "아니, 뭐든 괜찮지는 않지. 가령 파시즘은 안 돼." 보부아르는 사르트르가 "천성적으로 다투기를 좋아하지 않는다"라고 서둘러 변명하며, 다만 유화정책은 "우리를 히틀러의 박해와 멸절 정책의 들러리로 만든다"라는 것이 그의 주장이었다고 전한다. 동시에 보부아르 자신은 그런 식의 논리가 껄끄럽게 느껴졌다는 소감도 덧붙인다. "인류애를 위해 100만 명의 프랑스인을 사지로 몰아넣어야 한다니, 그 무슨 모순인가!" 이 말에, 사르트르는 "그건 인류애라든가 하는 추상적인 윤리 문제가 아니야. 우리 자신이 위험에 처해 있고, 만일 히틀러를 분쇄하지 않는다면 프랑스도 (……) 오스트리아와 같은 운명

을 겪게 될 거야"라고 반박했다.[24]

결국, 사르트르는 보부아르에게 전쟁은 피할 수 없음을 납득시켰다. 만일 히틀러에 맞서 무기를 들지 않는다면 언젠가는 모든 프랑스인이 히틀러를 '위하여' 무기를 들어야 하리라고 말이다. 그것은 결국 정치적 참여를 피할 길이 없다는 뜻이라고, 그녀는 마지못해 동의했다. "정치에서 발을 빼는 것 자체가 정치적 태도"라고 말이다. 훗날 그녀는 "그 무렵 내 생각이 달라진 것이 정확히 어느 날, 어느 주, 어느 달의 일이었는지는 말하기 어렵다"라고 회고했다. 1939년 봄까지도 그녀는 여전히 전쟁이 일어나지 않을 것이며 일어날 수도 없으리라는 희망을 간직하고 있었지만, 어느 때인가 생각이 달라졌고, 결국 자신의 "개인주의적이고 반反휴머니즘적인 삶의 방식"을 단념했다.[25]

～

9월 1일 아침, 보부아르는 신문에서 히틀러의 요구를 읽고 "불안하고 갈피를 잡을 수 없는 마음으로" 돔에 갔다. 커피를 주문하기도 전에 웨이터가 독일이 폴란드에 전쟁을 선포했다고 알려주었다. 호텔로 달려 돌아간 보부아르는 사르트르를 찾았다. 그가 파시에 있는 어머니에게 가는 날이었다. 보부아르는 함께 파시까지 가서 그가 어머니를 방문하는 동안 근처 카페에서 기다렸다. 도시는 거의 텅 비었지만, 강변로를 따라 "짐과 아이들을 가득 실은 자동차들의 끝없는 행렬"이 보였다. 정부에서는 모든 파리 시민에게 시내를 떠나도록 권장했고, 남쪽으로 가는 도로는 이제 짐과 (준비성 있는 운전자들의 경우) 휘발유를 담은 용기들을 잔

뜩 실은 자동차들로 미어터졌다.

몽파르나스에 있는 호텔로 돌아온 두 사람은 사르트르의 공구 가방과 군용 장화를 찾아냈다. 이미 예비군 소집령이 내렸고, 금방이라도 총동원령이 내려질 태세였다. 그 전해 가을에 동원령과 동원 해지령이 이어진 지 불과 몇 달 만이었다. 플로르에 가보니 사람들은 여전히 활기에 넘친 듯했지만, 한구석에서는 웬 여자가 흐느껴 울고 있었다. "어디에나, 모든 것의 이면에, 측량할 수 없는 공포의 느낌이 있다"라고 보부아르는 그날 시작한 일기에 적었다.[26]

"골목 이곳저곳에서" 독일군 폭격 시 화재를 막기 위해 지붕에 쌓아둘 모래가 배급되었으며, 신문들은 "방독면 착용에 관한 새 법령들"을 싣고 있었다고 폴 엘리엇은 회고했다.[27] 경찰은 독일 시민권을 가진 또는 과거에 가졌던 모든 사람을 — 비록 그들은 대개 히틀러에 반대하는 사람들이고 주로 나치의 희생자들이었지만 — 무차별적으로 구금하기에 나섰다. 곳곳에서 방독면을 구하기 위해 줄을 섰지만 두 살 미만의 어린이나 외국인에게는 몫이 돌아오지 않았다. 하지만 누구나 방독면을 가지고 다녀야 했고, "호객에 나선 길거리 여자들조차 방독면을 쓰고 있다"라고 보부아르는 언급했다.[28]

이튿날인 9월 2일 아침, 보부아르와 사르트르는 새벽 3시에 일어나 동東역으로 갔고 사르트르는 낭시행 기차에 올랐다. 제7사단의 기상병으로 배속되었던 것이다. 그는 기상병은 위험할 일이 없다고 거듭 말하며 어떻든 긴 전쟁은 아닐 거라고 단언했다. 그리하여 기차는 떠났고, 그는 가버렸다. 보부아르는 걸어서 몽파

르나스로 돌아왔고, 휑한 길거리는 조용했다. 파리에는 자동차가 거의 남아 있지 않은 듯했다.

9월 3일이 되었다. 보부아르에게는 시간이 아주 느리게 흐르는 것만 같았다. 베를린에서의 마지막 노력에 대한 뉴스가 들려왔다. "희망은 존재하지 않는다"라고 그녀는 울적한 심정으로 적었다. 친구를 만나러 가던 그녀는 많은 지하철역이 폐쇄되고 방책으로 막혀 있는 광경을 보았다. 파리에 남아 드문드문 다니는 차들의 전조등은 파란색으로 칠해져 있었다. 카페 돔에서 일하는 이들은 등화관제를 위해 창문에 두꺼운 푸른 커튼을 쳤다.

오후 3시 30분에《스 수아르》는 영국이 오전 11시에 전쟁을 선포했고 프랑스도 오후 5시에는 그 뒤를 따를 전망이라고 보도했다. "모든 것에도 불구하고, 충격이 엄청나다"라고 보부아르는 적었다. 그날 저녁 플로르에 모인 사람들은 여전히 전쟁이 믿기지 않는다고들 말했지만, "그러면서도 다들 공포에 휩싸인 모습이었다".²⁹

전쟁이 터지자 파리 좌안 생미셸 지구 전역의 수위들은 "방공호를 보강하고 창문에 테이프를 붙이느라 열심히 일했으며, 그보다 더 열심히 논쟁을 벌였다"라고 엘리엇 폴은 회고했다. 길거리의 건널목들은 등화관제 시에도 보행자들이 볼 수 있도록 희게 칠해졌고, 시립 전당포는 물건을 맡긴 사람들에게 모든 귀중품은 시외로 옮겨질 예정이라고 통보했다. "경험 많은 프랑스인이라면 누구나 그 물건들을 되찾을 수 없다는 뜻임을 안다"라고 그는 덧붙였다.³⁰

하지만 루브르 박물관에서는 어떻게든 보물들을 지키겠다는 각오였다. 감탄할 만한 기민성과 과단성으로, 루브르에서는 전쟁이 터지기 직전에 그 모든 것을 파리 밖으로 옮겼다. 부관장 자크 조자르가 이끄는 박물관 사람들은 그 전해 체코 사태 당시에는 모의 훈련에 그쳤던 일을 착착 수행하여 가장 귀중한 소장품들을 루아르 계곡의 성들로, 다른 많은 작품들은 루브르 지하실로 옮겼다. 이 지하실은 본래 프랑수아 1세, 앙리 2세, 카트린 드 메디치 등의 와인 창고로 지어진 것으로, 2.7미터 두께의 벽 덕분에 사실상 방공호나 다름없었다. 조자르는 이미 스페인 내전 때 마드리드 프라도 박물관의 소장품 전체를 제네바로 옮기는 일을 감독한 경험이 있었으며, 체코 위기가 고조되어가자 독일과의 전쟁에 대비하고 있던 터였다. 그와 큐레이터들은 어떤 작품을 우선적으로 구해야 할지도 꼼꼼히 의논해두었었다.

앞서 1938년 가을에 가장 먼저 트럭에 실려 옮겨졌던 작품은 레오나르도 다빈치의 〈모나리자Mona Lisa〉와 〈성모와 아기, 그리고 성 안나Sant'Anne con la vergine e il Bambino〉 등이었다. 조자르와 수백 명의 직원은 이 구출 작전을 1초도 틀림없는 타이밍으로 수행하여, 일급 보물들도 짧은 시간 안에 포장하여 옮겼으며, 다른 작품들도 며칠 사이에 그 과정을 따랐다. 극히 복잡한 과업이었다. 작품 하나하나를 흠집이 생기지 않도록 천으로 포장한 다음 완충용 대팻밥을 넉넉히 두어 방화용 석면으로 싸고, 타르를 칠한 방수 종이로 다시 포장했다. 그런 다음 그것들을 하나하나 나무 궤짝에 넣고 나무못을 박았으니, 이 못들은 진동을 방지하는 역할을 했다.

뮌헨 협정이 조인된 후 그 모든 것이 다시 루브르로 돌아왔지

만, 조자르는 여전히 히틀러를 경계하며 전쟁이 날 경우에 대비하여 포장재들을 간수해두었다. 나치-소비에트 동맹 이후 조자르는(이제 관장이었다) 보수공사를 명목으로 박물관을 닫았고, 9월 3일 전쟁이 선포되자 큐레이터들은 수백 명의 직원과 미술학도들, 그리고 사마리텐 백화점의 숙련된 포장 기술자들(사마리텐의 사장인 가브리엘 코냐크는 중요한 아트 컬렉터로, 국립박물관협회 부회장이기도 했다)의 도움을 받아 루브르의 걸작들을 일주일 동안 야밤에 파리 밖으로 날랐다.

포장을 담당한 이들은 어마어마한 일을 해냈다. 대형화들의 경우 긴 세월 동안 내려앉은 먼지의 무게만 해도 상당했으며, 특히 가장 큰 그림인 베로네제의 〈가나의 혼인 잔치Noces de Cana〉는 엄청난 크기*로 틀을 포함한 무게가 2.5톤에 달했다. 그 정도의 짐을 실을 수 있는 차량은 코메디-프랑세즈의 무대장치를 나르는 트럭들밖에 없었으므로, 큐레이터들은 이 트럭들을 이용하여 거대한 작품들을 파리 밖으로 옮겼는데, 그 과정에 사고가 없지 않았다. 제리코의 〈메두사호의 뗏목Le Radeau de la Méduse〉 역시 만만찮은 크기**였으니, 운반 도중 전동차 전선에 걸리는 바람에 전기회로 합선이 생겨서 한 교외 지역 전체가 어둠 속에 갇혀버리는 사고도 있었다. 다른 대형 작품들에는 더욱 신중을 기해, 비상 전기공들의 부대가 앞장서 나가 전선들을 끊었다가 다시 돌아와 연결

*
666×990센티미터.
**
490×716센티미터.

하는 수고를 해야 했다.

기지가 발휘된 또 다른 예는 〈밀로의 비너스Vénus de Milo〉와 〈사모트라케의 승리의 여신Victoire de Samothrace〉이었다. 이 작품들은 지렛대와 도르래를 사용하여 좌대에서 들어내 포장하고 상자에 넣어 모로 눕힌 채 복도를 따라 밀어낸 뒤 특별히 가설된 경사로를 통해 실어냈다. 극적인 스릴이 넘치던 그 며칠 동안 200대 이상의 승용차와 구급차, 트럭, 배달용 승합차, 택시 등이 징발되어 2천 개 이상의 나무 궤짝들을 파리 바깥 성들에 있는 안전하고 건조한 은신처로 실어 날랐다. 전쟁이 발발했을 때, 루브르에 있던 3천 점 이상의 그림과 가장 값진 조각상들은 이미 모두 그렇게 다른 곳으로 옮겨져 있었다.

운 나쁘게도, 그 보물 중 루아르 계곡의 성들에 은닉된 다수는 위험이 다가오면서 또 다른 곳으로 다시 옮겨져야만 했다.

〜

전쟁이 선포된 후, 파리는 즉시 "전투복으로 갈아입었다"는 것이 만 레이의 표현이었다. 통금, 방공호, 등화관제 등이 실시되어 밤이면 "집으로 가는 길을 보여주는 길모퉁이의 작고 푸른 불빛"밖에 없었다. 그리고 물론 방독면도 중요했다. 각급 학생들과 시민들은 방독면을 "깡통에 담아 어깨에 매달고" 다녔다. 만 레이는 이를 거부하다가 경찰에게 적발되었고, 하는 수 없이 앞으로는 지참하겠다고 약속했다.[31]

전쟁이 선포되고 사흘 뒤에 만 레이는 자동차로 거의 1천 킬로미터를 달려 앙티브에 가서 자신의 그림들을 가져다가 생제르

맹-앙-레의 시골집에 보관해두었다. 이 여행을 위해 그는 연줄이 있는 친구를 통해 특별 통행증을 얻어야 했다. 만 레이가 없는 동안 그의 앙티브 아파트에 머물던 피카소 역시 자기 그림들을 챙기기 위해 이미 파리로 돌아간 터였다. 하지만 피카소는 그림 전부를 안전하게 보관하기란 불가능하다는 사실을 깨닫자 아예 손을 놓아버리고 보르도 근처 바닷가 휴양지로 갔다. 그곳에서 그는 마리-테레즈 발테르와 그들 사이에서 태어난 딸과 합류했는데, 당시 애인이던 도라 마르도 함께였다.

만 레이는 파리에 남을 작정이었다. 빛의 도시에 대한 애정에 더하여 미국에 대한 혐오도 작용한 결정이었다. 거트루드 스타인 역시 파리와 프랑스를 사랑했을 뿐 아니라 미국에 대해 마음이 떠난 터였다. 미국 순회 여행을 성공리에 마쳤고 그곳에서 절찬리에 책이 팔렸음에도 그랬다. 1939년 유럽 정세가 갈수록 불안해지자 거트루드의 친구와 가족, 그리고 미국 영사까지 나서서 그녀에게 귀국을 권했지만, 그녀는 내켜하지 않았다. 참석자가 점점 줄어드는 살롱을 여전히 열면서, 거트루드 스타인은 전쟁이 실제로 일어날 리 없다는 입장을 고수했다. "히틀러는 결코 진짜 전쟁을 일으키지는 않을 거예요"라고 그녀는 한 인터뷰에서 말했다. "그는 승리와 권력의 환상을, 그 영광과 매력을 원할 뿐, 그것을 얻기 위해 필요한 피와 싸움은 견디지 못해요." 그녀가 보기에 위험한 쪽은 무솔리니였으며, 전쟁이 실제로 선포되기까지 줄곧 그 가능성을 믿으려 하지 않았다. 그랬던 만큼, 전쟁이 선포되자 그녀는 경악했다. "그럴 리가! 그럴 리가!"라는 것이 그녀가 할 수 있는 말의 전부였다.[32]

그 말도 안 되는 일이 일어났을 때 거트루드와 앨리스는 빌리냉에 있었고, 거트루드는 재빨리 자신과 앨리스를 위해 36시간짜리 군용 통행증을 구해 파리로 돌아가서 겨울옷과 여권을 챙기고 그림들을 보관하기 위해 할 수 있는 일을 했다. 그들은 공습 때 그림들이 벽에서 떨어질 것에 대비하여 바닥에 내려놓을 작정이었지만, 그림들을 다 펼쳐놓기에는 바닥 면적이 모자란다는 사실을 깨닫고는 그대로 걸어두기로 했다. 화상 다니엘-헨리 칸바일러가 그들에게 적어도 피카소의 소품들만이라도 가지고 갈 것을 권했지만, 그들은 세잔이 그린 마담 세잔의 초상화와 피카소가 그린 거트루드의 초상화만을 가져갔다. 거트루드와 앨리스는 1944년에야 파리로 돌아오게 되며, 그사이에 생존을 위해 세잔을 팔아야만 했다. "우리는 세잔 그림을 먹었다"라고 앨리스는 훗날 설명했다.[33]

～

전쟁 발발로 제임스 조이스는 고뇌에 빠졌다. 그는 파리의 시설에서 소개되어 나올 루시아를 마중하러 노라와 함께 브르타뉴의 라볼에 와 있었다. 도중에 두 사람은 엄청난 교통 혼잡을 만났고, 부대 이동에 얽히기도 했다. 하지만 루시아는 9월 말이 되어서야 오게 되었으니, 그러기까지 조이스는 언제라도 폭격당할 도시에 딸만 혼자 남게 되지나 않을지 근심에 싸여 지냈다. 어느 날 저녁 그는 다른 피난민들과 함께 프랑스와 영국 군인들로 가득 찬 식당에 있었는데, 군인들이 〈라 마르세예즈〉를 부르기 시작했다. 조이스가 함께 노래하기 시작하자, 아일랜드 억양이 두드러

지는 그의 테너 음성이 군인들의 이목을 끌었다. 그들은 그를 한 테이블 위로 들어 올렸고, 거기서 그는 다시 한 번 곡 전체를 불렀다. 당시 그의 노래를 들은 사람은 이렇게 회고했다. "한 사람이 온 좌중을 그렇게 휘어잡고 전율을 일으키는 장면은 본 적이 없었다."[34]

전쟁이 발발했을 때, 지드는 프랑스 중북부 퐁티니에서 난민 문제에 관한 회의에 참석 중이었다. 제1차 세계대전 중에 벨기에 난민을 위해 일한 적이 있었던 그는 그 무렵 억류된 독일 작가 및 지식인들을 수용소에서 구출하는 일로 다시금 활동하고 있었다. 전쟁 때문에 회의가 갑자기 중지되자 지드는 그곳에서 프랑스 남동부 카브리스로 가려 했다. 카브리스에는 딸 카트린의 모친인 엘리자베트가 남편과 함께 살고 있었다. 하지만 철도가 일정표대로 운행되지 않는 데다 그나마 운행되는 기차들은 미어터졌으므로 기차로 가는 것은 불가능했다. 다행히도 자동차에 태워주겠다는 친구가 나서기는 했지만, 그 여행은 이틀이나 걸렸다.

그들은 두 번째 날 자정이 조금 지나서야 카브리스에 도착했다. '작은 마님'과 카트린이 이미 그곳에 와 있었으므로, 그가 묵을 곳이 없었다. 그는 마을 여관에 방을 잡고 독서와 명상으로 시간을 보냈다. 나이 일흔이 되어가는 지드는 이제 독일과 세 번째 큰 전쟁을 겪게 된 터였고 미래에 대한 근심에 압도되었다. 문화의 미래, 인류의 미래가 모두 암담하기만 했다. "그렇다, 그 모든 것이 사라질지도 모른다"라고 그는 카브리스에 도착한 직후 일기에 적었다. "우리 눈에 그토록 감탄스러워 보이는 문화(프랑스 문화만을 말하는 것이 아니다)의 노력이……. 야만의 물결이 도

달하지 못할 아크로폴리스도, 그에 휩쓸리지 않을 방주도 없다.
(……) 우리는 난파선에 매달려 있다."[35]

~

파리는 "낮에는 음울하고, 저녁 6시 이후에는 음산해진다"라
고, 지드의 친구 로제 마르탱 뒤 가르는 썼다.[36] 뒤 가르 부부는 그
해 3월 조용한 삶을 찾아 마르티니크로 갔었으나, 여러 가지로 실
망한 데다 전쟁 소식으로 불안해진 그의 아내가 가능한 한 속히 돌
아가기를 원했다. 전쟁으로 인해 귀국 여정은 복잡하고 힘들었으
며, 이제 그는 파리에 돌아와 있었지만 잘한 일인지 알 수 없었다.

"파리가 이렇게 어두웠던 적이 없다"라고 시몬 드 보부아르는
말했다. 한밤중에도 사이렌이 울려댔다. 잘못된 경보로 확인되면
안도했지만, 그래도 점점 더 신경이 쓰였다. 독일 전투기가 국경
을 넘었다는 사실이 보고되면 대낮에도 사이렌이 울렸다. "요즘
은 카페에서 바로 돈을 내야 한다"라고 보부아르는 9월 8일 일기
에 적었다. "경보가 울리면 즉시 나가야 하기 때문이다."[37] 하지만
12월이 되자 한밤중의 사이렌쯤에는 신경도 쓰지 않게 되었다.
귀마개를 하고 자면 그만이었다.

스트라빈스키는 밤의 소음에 익숙해지기까지 애를 먹었다. 아
내가 죽고 입원했던 요양소(그와 그의 가족 여럿이 결핵에 걸려
입원이 필요했다)에서 9월 2일 퇴원한 후, 그는 뉴욕으로 가는 배
를 예약하려 했다. 9월부터 하버드 대학에서 찰스 엘리엇 노턴 강
연[하버드의 연간 문화·예술 객원 강연]을 하기로 되어 있었던 것이
다. 하지만 독일의 U보트가 이미 대서양을 누비던 터라 정기 운

항은 중지된 상태였다. 스트라빈스키는 이미 파리 아파트를 정리한 뒤였기에 군에 징집된 아들 테오도르의 아파트에서 당분간 기거하기로 했다. 하지만 공습 사이렌 때문에 그는 밤잠을 이루지 못했다. 그래서 연이틀 침구를 지하실로 끌고 내려가는 고생을 한 후, 결국 파리에서 서쪽으로 50킬로미터가량 떨어져 있던 나디아 불랑제의 집으로 거처를 옮겼다. 차 한 대에 짐을 가득 싣고, 방독면을 그러쥐고서.

스트라빈스키의 애인 베라가 발 벗고 나선 끝에 그를 위해 뉴욕행 여객선의 선실 하나를 구해주었다(그녀 자신은 비자 문제 때문에 그와 동행할 수 없었다). 그때까지 그는 9월의 상당 기간을 U보트의 공격으로 인한 격침 뉴스가 연이어 들려오는 가운데 불안하게 보냈다. 마침내 9월 22일, 그는 만원이 된 배를 타고 보르도를 떠났다. 1등 선실도 한 방을 다섯 명이 써야 하는 형편이었지만, 그래도 맨해튼호는 무사히 뉴욕항에 도착했다. 훗날 스트라빈스키는 "1939-1940년의 세계적인 사건들이 나 개인의 삶에 비극적인 영향을 미치지는 않았지만, 교향곡의 작곡에는 지장을 주었다"라고 회고했다. 그의 C장조 교향곡 얘기였다.[38]

사이렌 때문에 신경이 곤두선 이들은 또 있었다. 콜레트는 언젠가 한 이웃에게 장난처럼 "전쟁은 파리에서 보내는 것이 좋다"라고 말하기도 했으니, 남편의 반대를 무릅쓰고 디에프로부터 돌아와 있었다. 하지만 팔레 루아얄의 집 지하실에서 이틀 밤을 보낸 후에는, 실제로 공습이 진행되는 동안에도 절대 지하실로 내려가지 않았다. "나는 인류가 또다시 이 지경이 되리라고는 생각지도 못했어"라고, 그녀는 전쟁이 시작될 무렵 한 친구에게 말했다.[39]

코코 샤넬은 여전히 리츠 호텔에 살았는데, 하필 노엘 카워드의 눈에 띄는 바람에 구설에 올랐다. 리츠의 방공호로 가던 그녀의 뒤에는 방독면을 쿠션에 받쳐 든 하인이 따르고 있었다는 것이다. 장 콕토 역시 리츠에 틀어박혀 있었는데, 그 숙박비는 샤넬이 치렀다. 장 마레도 징집되었다. 하지만 전쟁이 터진 후 콕토의 목하 관심사는 "어떻게 아편을 구할까?"였다고 한다.[40]

~

프랑스의 선전포고 3주 후에, 샤넬은 양장점을 닫고 전 직원을 무단 해고했다. 반면 스키아파렐리는 직원을 줄이고 파트타임으로라도 영업을 계속하는 것을 자신의 명예가 달린 일로 생각했다. "당시 프랑스 의류 산업을 선전하는 데 있어 그것이 얼마나 중요한 일인지 사람들이 제대로 인식했는지 의문이다"라고 그녀는 훗날 썼다.[41]

전쟁에 발맞추어, 스키아파렐리는 애국심과 실용성을 살린 컬렉션을 만들었다. 가령 커다란 주머니가 달린 원피스는 여자들이 공습이나 임무를 위해 급히 집을 떠나야 할 때 가방을 챙기지 않도록, 또 두 손을 자유롭게 사용하여 운전을 할 수 있도록 해주는 것이었다. 단추도 옷핀도 구하기 힘든 시절이었으므로, 그녀는 옷깃을 여미고 치마 허리를 고정하기 위해 개 목줄의 잠금쇠를 활용했다. '마지노선 블루', '외인부대 레드', '에어플레인 그레이' 같은 색깔들을 도입했고, 공습 시 재빨리 꿰어 입고 어둡고 습한 지하실로 달려갈 수 있도록 침대 곁에 걸어둘 펠트 옷도 내놓았다.

"남자들이 모두 차출된 탓에 재단사가 없었다"라고 그녀는 썼다. 호텔에서 짐을 나르던 벨라루스인도 입대해버렸다. 고객은 얼마 없었지만, 그래도 "컬렉션을 내놓는 것은 위신 문제였다". 위신 말고도 또 다른 이유가 있었으니, "고급 디자이너 의류 산업이 계속되고 있다는 사실이 사람들을 절망에 빠지지 않게 해주었다".[42]

스키아파렐리는 난민들이 처한 어려움을 잘 알고 있었다. 그녀의 집 근처 벨기에 대사관에 난민들이 연일 밀어닥치는 터였다. "악몽 같은 느낌"이라고 그녀는 썼다.[43] 그녀는 수위에게 언제든 더운 커피와 빵과 버터를 준비해두라고 일렀고, 자기 집 지하실에 영국 장교와 미국 구급차 운전수들, 그리고 프랑스 기계화 수송단 여성들을 위한 바를 열었다. 이 수송단 여성들은 파리와 전방 근처의 거점들을 오가는 차량을 운전했는데, 고고도 그 일에 자원하여 6륜 트럭을 몰았다. 몸집이 너무 작아 운전대를 잡으려면 쿠션을 잔뜩 쌓아 올려야 했지만 말이다. 곧 영국인과 미국인들 사이에서 고고는 '마지노 미치'로 알려지게 되었다.

공습 사이렌이 울리기 시작하면, 스키아파렐리는 직원들을 가게 지하의 피난처로 몰고 내려갔다. 처음 그 일이 일어난 것은 점심시간이었다고 그녀는 회고했다. "비행기들이 어찌나 낮게 나는지 나폴레옹(방돔 광장에 드높이 서 있는 조각상)의 머리가 잘릴 지경이었다"라고 그녀는 말했지만, 실제로 그런 일은 일어나지 않았다. 나중에 엘시 드 울프의 영지에 있던 객사에 가서 한동안 살게 되었을 때 그녀는 야간 공습경보가 나자 하인 하나와 아이를 데리고 피난처로 갔는데, 그러는 동안 엘시 드 울프의 집에서는 엘시의 외교관 남편인 찰스 멘들이 이끄는 행렬이 이어졌다.

멘들은 "큼직한 외투에 커다란 스카프를 둘러 얼굴을 가린 채, 한 손에는 손전등을 들고 있었다".[44]

~

이렌과 프레데리크 졸리오-퀴리는 마리와 피에르 퀴리 부부의 선례를 따라 자신들의 발견을 힝상 공개해왔다. 하지만 히틀러와의 전쟁이 나자 그들도 최근 발견한 핵 연쇄반응의 원리를 포함한 자신들의 모든 기록 문서를 밀봉하여 과학 아카데미의 금고에 보관했다. 그것은 전쟁 내내 그곳에 숨겨져 있을 것이었다.[45]

전쟁이 시작되자 프레데리크는 징집되었다. 이렌은 파리의 퀴리 연구소에서 계속 연구에 매진했으며, 실험실과 그곳에 보관된 라듐을 지키는 데 양보가 없었다. 하지만 자식들은 보모와 함께 브르타뉴에 가 있게 했으니, 제1차 세계대전 때 마리가 이렌과 에브를 피신시켰던 바로 그 장소였다.

이렌과 프레데리크 모두 미국을 참전시키기 위해 최선을 다했지만, 실제로 프랑스에 대한 미국의 태도에 영향을 미쳐 참전게 하는 데는 에브 퀴리의 공이 컸다. 프랑스 정보총국 여성 전시 활동단의 단장으로 임명된 에브는 1940년 초 자기가 쓴 마리 퀴리의 전기를 홍보한다는 명목으로 미국에 가서, 미국인들에게 참전을 권하는 데 최선을 다했다. 1940년 2월 그녀는 《타임》지의 표지에 실리기까지 했다.

정보총국이란 프랑스 정부가 전쟁 선포 직전에 만든 정치 및 선전을 위한 부서로,* 처음 몇 달 동안은 유명한 소설가이자 극작가인 장 지로두 — 아마도 오늘날 영어권 관객들에게는 「샤이요

의 미친 여자La Falle de Chaillot」로 가장 잘 알려져 있을 것이다―가 그 국장을 맡았다. 그는 제1차 세계대전 때 훈장을 받았으며, 독일군과 또 서투른 외과 의사로 인한 부상에서 무사히 살아남았지만, 오늘날이라면 외상 후 스트레스 장애라고나 진단될 증세에 시달리고 있었다. 그가 그런 경험을 겪고 반전주의자가 된 것도 무리가 아니었다. 야만으로부터 문화를 지켜내겠다는 굳은 결심으로, 지로두는 망각과 용서에 기초한 프랑스-독일 간 우호 증진―이라는 것이 그가 재치 있는 위트로 감춘 진지한 메시지였다―에 힘써오던 터였다.

지로두는 많은 프랑스인이 그렇듯이 반유대주의자요 인종차별주의자였지만, 이를 노골적으로 드러내지는 않았다. 그럼에도 1939년에 출간한 에세이집『전권 Pleins pouvoirs』에서는 순혈주의와 반유대주의의 목소리를 분명히 냈고, 외국인 이주를 통제하기 위해 인종부를 창설할 것을 주창했다. 그는 외국인 이민이 프랑스의 혈통을 희석시킴으로써 프랑스와 프랑스 국민을 약화시키고 있다고 확신했다.[46] 하지만 동시에 지켜져야 할 규제도 있었으니, 1939년 4월의 법령은 "종교나 인종을 근거로 혐오를 부추기는 것"을 금지했다.[47] 드리외라로셸은 그해 가을 소설『질 Gilles』로 이를 시험했으며, 지로두의 정보부가 격렬한 반유대적 대목들을 검열하자(비시정부하에서는 복원되겠지만) 격노했다.

* 1938년 3월 레옹 블룸 내각에서 선전부로 창설되었던 이 부서는 1939년 7월에 정보총국이 되었다가 1940년 4월에 정보부로 바뀌었고, 역할이 조금씩 달라지면서 존속하다가 1974년에 폐지되었다.

한편 지로두는 도시계획에도 열정을 갖고 있어서, 이를 계기로 곧 르코르뷔지에와 가까워졌다. 코르뷔는 전쟁 발발로 낙심해 있었으니, 전쟁이 나면 건축 기회가 현저히 줄어들기 때문이었다. 나이가 들어 1918년경부터는 한쪽 눈이 거의 보이지 않는 데다 그 전해에는 배 밑의 프로펠러에 걸려 다리를 크게 다치는 사고를 겪는 바람에 병역에서는 면제되었지만, 그래도 어떻게든 자신이 택한 조국에 도움이 되기를 원했으므로, 전쟁이 선포되던 날 그는 자신이 일할 만한 자리를 알아봐달라고 여러 영향력 있는 인사들에게 편지를 썼다.

그 후 그는 이본과 함께 파리를 떠났다. 10월에 다시 돌아온 것은 장 지로두와 만나 전쟁 후의 도시계획을 위한 위원회를 창설하기 위해서였다. 그는 지로두의 원대한 구상에 감탄했다. 그 자신의 말을 빌리자면 "앞길이 열려 있으며 그것을 실현할 시간이 다가오고 있음을 느꼈다". 정부 관리들과 수차 추가적인 회의를 한 뒤에는 이렇게 썼다. "마침내, 인간의 시야가 사건들의 시야와 대등해진 것을 보게 되었다."[48]

코르뷔의 이상 도시 건설 가능성은 여전히 요원했지만, 사실 어떤 일로든 기여할 수 있다면 그로서는 환영이었다. 11월 말 국방부에서는 그에게 대형 군수품 공장 설계를 의뢰하고 그에게 대령 계급을 주었다.

~

장 지로두는 정보총국장에 다소 어울리지 않는 인물이었다. 이 직책은 뉴스와 방송 선전을 관장하는 자리로, 그가 생각하기에는

저속한 임무였다. 페르낭 레제가 지적했듯이, 보통 사람들은 "지로두 씨의 훌륭한 말"에 별 관심이 없었다. 한 군인은 전방에서 이런 편지를 써 보내기도 했다. "참을 수 없다. 위험, 추위, 권태, 하지만 제발 지로두의 말 같은 미사여구만은 말아달라." 지로두 자신으로 말하자면, 임박한 전쟁 앞에서 낙관주의를 논할 수 있는 사람이 아니었다. "시험 준비를 하듯 전쟁을 준비한다"라고 그는 일찍부터 말했다. "우리는 이번 시험에 통과하지 못할 것이다."[49]

샤를 드골은 분명 지로두의 비관주의에 동의하는 입장이었다. "1939년, 전쟁에 들어간 것은 가난에 찌들고 시대에 뒤떨어진 프랑스였다"라고 그는 훗날 회고록에 썼다.[50] 하지만 전쟁이 나자 그는 조국을 방어하기 위해 최선을 다할 준비가 되어 있었다. 마지노선에 의지하려는 정부의 결정에도 불구하고, 드골은 전쟁 선포 직후 알자스에 있던 제5군의 탱크들을 지휘하도록 임명되자 자신의 군사적 의무를 주저 없이 개시했다. 그가 요청했던 바와 달리 이 탱크들은 하나의 큰 단위로 결합되는 대신 다섯 개 부대로 분산되어 있었으며, 경탱크(르노 R35)로만 구성되어 있었다. 드골이 여러 해 전부터 비판해오던 바로 그 상태였다. 하지만 그는 직업군인이었고 지휘를 개시했다.

프랑스군이 직면한 다른 문제들에 더하여, 군비 생산이 부진한 것도 골치였다. 특히 루이 르노가 계속 말썽이었다. 르노는 민간 차량 생산에 주된 관심을 두었고, 제1차 세계대전과 그 후유증이 프랑스 자동차 산업의 쇠퇴를 가져왔다고 믿던 터였다. 이런 비협조적인 태도에 더하여, 르노의 공장들뿐 아니라 다른 여러 사업장에서도 노사 관계가 줄곧 악화되었다. 전쟁 개시 한 달 후 병

기청장 라울 도트리가 양측을 협상 테이블에 불러냈으나, 노조 측은 애국심을 우선하여 과거의 불화를 일소하는 데 동의했던 반면 경영자 측의 생각은 달랐다. 몇몇 기업가들은 노조의 양보를 약세의 징후로 해석하여 노조 자체를 없애기를 바라기까지 했다. 머잖아 그들은 그 소원을 이루게 되지만, 그렇게 되기까지의 상황은 암울할 것이었다.

도트리가 군용차량 생산과 관련한 르노의 비협조적인 태도에 불만을 표하자 르노는 자기 직원들, 특히 최고 기술자 일부가 징집된 상황을 탓했다. "남은 것은 나이 들고 생산성이 떨어지는 자들이오. 여자도 4천 명이나 되고."[51] 도트리는 르노의 조카 프랑수아 르이되를 전방에서 다시 불러다가 생산을 독려하게 했다. 하지만 이런 조처는 프랑스가 독재국가가 되어가고 있으며 조카로 하여금 자기 공장을 빼앗게 하려는 속셈이라는 르노의 생각을 굳히게 할 따름이었다. 도트리는 이듬해 르노를 미국으로 보내 루스벨트 대통령을 만나서 프랑스의 전쟁 물자 부족을 설명하는 임무를 맡긴 후에야 이 고집 센 기업가를 잠시나마 무마시킬 수 있었다.

∼

1914년과 달리, 1939년에는 군대가 동원되는데도 애국주의의 함성이나 대번에 적을 물리치고 승리하리라는 기대 같은 것은 없었다. 많은 사람들이 곧 닥쳐올 사태에 대해 냉담한 반응을 보였으며, 만 레이가 말하는 파리의 "전투복 차림"과 전쟁에 대한 현실감 부재 사이의 기묘한 괴리가 어딘가 불편한 분위기를 자아냈다.

여러 날 여러 주가 지나도록 실제 전투는 벌어지지 않았으므로, 사람들은 그것을 '이상한 전쟁la drôle de guerre' — 영어로는 '가짜 전쟁Phony War' — 이라 부르며 평소와 다름없는 생활을 계속하려 애썼다. 연말에 조세핀 베이커는 마지노선의 부대를 위문하고 돌아온 후, 카지노 드 파리에서 모리스 슈발리에와 공연했다. 무대 뒤에서는 두 사람 사이에 상당한 경쟁이 벌어졌고, 슈발리에는 자기가 받을 관심을 베이커가 끊임없이 가로챈다고 불평했다. 하지만 이런 무대 뒤의 다툼과 온 시내의 등화관제, 통행금지, 배급제에도 불구하고 극장은 항상 만원이었다.

그 무렵 베이커는 프랑스군의 정보 부서인 제2국을 위해 일하기 시작하여, 파티나 여행 등에서 다양한 출처의 정보들을 수집하고 있었다. 파리에서 군의 방첩을 주관하고 있던 자크 아브테는 당시 사정을 이렇게 회고했다. "우리에겐 이목을 끌지 않고 널리 여행할 수 있는, 그러면서 자신들이 본 것을 보고해줄 수 있는 사람들이 필요했다." 그의 동료 중 한 사람이 곧 조세핀을 추천했다. "그녀는 프랑스인들보다 더 프랑스인입니다"라고 그는 아브테에게 말했다.⁵² 그래서 조세핀은 카지노 드 파리에서 공연을 하고, 영화를 찍고, 전방의 군인들을 위해 매주 라디오방송을 하고, 초콜릿 회사의 상속자 장 므니에와 약혼을 하는 내내 프랑스를 위한 첩보 활동에 몰두했다. 그 역할에 완전히 이입한 그녀는 자크 아브테와 관계를 갖기도 했다.

이 가짜 전쟁은 실로 이상한 시기였으니, 모든 것이 전과 다르면서도 여전히 똑같았다. 만 레이의 말을 빌리자면, 이따금 공습이 있기는 했지만 "아무것도 크게 달라지지 않았다. 설탕, 담배,

커피, 가스 등이 배급되었고 사재기도 행해졌지만, 점심때면 식당들은 가득 찼고, 밤이면 충격에 대비하여 테이프를 바르고 불빛을 차단한 창문 뒤에서 다들 먹고 마셨다".⁵³ 전방에서는, 9월 7일부터 16일에 걸친 자르 공세* 이후로 모든 것이 조용했으니, 본격적인 전투보다도 권태가 더 큰 문제였다. "난 기다리고 있어 ― 뭘 기다리는지는 모르지만"이라고 보부아르는 9월에 사르트르에게 보내는 편지에 썼다. "아마도 전쟁이 끝나기를 기다리는 거겠지." 그들도 다른 모든 프랑스인들도 여전히 기다리고 있던 11월에, 사르트르는 보부아르에게 이렇게 썼다. "우리의 삶이 우리가 서로 사랑한다는 것밖에는 의미가 없다는 사실, 헤어져 있는 시간도, 지나가는 열정도, 전쟁도, 아무것도 그것을 바꿀 수 없다는 사실을 이보다 더 강력히 느껴본 적이 없어."⁵⁴

이 기묘한 기다림의 시간 동안, 사람들은 다시는 이런 일을 반복하지 않겠다는 결심으로 전선으로 나아갔다. 초현실주의자들은 전쟁을 경멸했고 제1차 세계대전의 트라우마 이후로 내내 그러했지만, 그럼에도 제복을 입었다. 앙드레 브르통과 폴 엘뤼아르는 생애 두 번째로 정부의 소집령에 응했고, 브르통은 또다시 의무병으로 배속되었다. 이번에는 푸아티에 소재 조종사 학교 소속이었다.

실비아 비치는 전쟁이 선포되기 직전까지도 어떻게든 평화가

*
폴란드가 침공당하자 프랑스-폴란드 군사협정에 따라 프랑스는 군대를 동원하여 독일 자르 지역으로 진군했으나, 독일군 주력부대가 폴란드 쪽에 가 있던 터라 큰 싸움은 벌어지지 않았다. 폴란드가 함락되자 가믈랭 장군은 철수를 명했다. 전의가 의심스러울 만큼 미온적인 이 전쟁을 두고 '가짜 전쟁'이라는 말이 생겨났다.

이루어지리라고 믿던 터였으나, 막상 전시가 되자 자기는 괜찮다고, 어떻게든 꾸려나갈 수 있다고 가족과 친구들을 안심시켰다. 하지만 사실상 그녀는 외국인이라 정부에서 배급하는 방독면조차 받을 수 없었고, 서점은 개점휴업 상태였다. 그럼에도 시간제로나마 서점을 열었으니, 그녀는 그렇게라도 해야 한다고 확신했다. 그곳에 모이는, 점점 수가 줄어드는 친구들에게 그나마 안식처라도 제공하기를 바랐던 것이다. "난 변절자는 되지 않겠어"라고 그녀는 가족에게 말했다.[55]

비치는 이제 조이스의 『피네간의 경야』와 무관한 처지였지만, 책을 팔기는 했다. 문제는, 조이스도 너무나 잘 알다시피 매상이 형편없다는 것이었다. 『피네간의 경야』는 5월 출간 당시 대대적으로 홍보되었으나, 서평은 호불호가 갈렸고 독자들은 대체로 난색이었다. 파리로 돌아와 우울한 심정으로 서평을 읽은 조이스는 잘 먹지도 않고 술만 많이 마셨다. 그는 공습경보가 질색이었다. 눈이 잘 보이지 않는 터라 밤에는 움직이기가 더 힘들었기 때문이다. "대체 뭘 하자는 전쟁인가?" 그는 전쟁 때문에 『피네간의 경야』가 안 읽힌다며 화를 냈다.[56] 게다가 시력뿐 아니라 전반적인 건강이 나빠지고 있었다.

"우린 내리막으로 치닫고 있어"라고, 그는 그해 크리스마스에 파리를 떠나 시골로 가기 전에 자기를 보러 온 사뮈엘 베케트에게 말했다.[57]

～

뮈니에 신부는 이미 독일과 두 차례의 전쟁을 겪고 이제 또다

시 자신의 세계가 풍비박산 나는 것을 보면서 평화를 위해 간절히 기도했다. 그는 일기에 히틀러에게 저항하지 않을 수 없다는 사실과 나치가 자행하는 악 등 장차 닥쳐올 가공할 일들에 대한 우려를 털어놓았다. 그러면서 자신이 사랑하는 것들을 찬미했다. "나는 뻐꾸기 울음소리를, 이끼와 크로커스, 밀, 금련화, 딱총나무, 보리수, 햇빛에 반짝이는 회양목 같은 것들을 사랑한다." 점점 흥이 오른 그는 셰익스피어의 「한여름 밤의 꿈Midsummer Night's Dream」과 오베론, 발자크의 꽃들, 뮈니에 자신의 어린 시절 꽃들에 대한 사랑도 고백한 후, "나는 정원과 초원, 숲을 사랑한다"라며 끝을 맺는다.[58]

뒤이은 이틀 치의 짤막한 일기 다음에, 11월 27일 그의 여든여섯 번째 생일에 쓴 일기가 나온다. 한 친구가 여든여섯 개 촛불을 켠 케이크로 그의 생일을 축하해주었다. 흡족한 그는 "열정이야말로 내 인생에서 가장 좋은 것이었다"라고 썼다.[59]

그것이 그가 60년 이상 동안 써온 일기의 마지막 문장이 되었다.[60]

제3공화국의 몰락

1940

프랑스는 지난 70년 동안 독일과 두 차례 전쟁을 치른 터였다. 대개의 프랑스인들은 그중 두 번째인 제1차 세계대전, 즉 프랑스가 이긴 전쟁만을 기억하고 싶어 했지만 말이다. 물론 그 대가는 엄청났다. 천신만고 끝에 간신히 1918년 종전을 이끌어냈던 프랑스인들은 또다시 그런 희생을 치르기를 원치 않았고, 마지노선 뒤에 죽치고서 그 요새가 향후 독일의 어떤 맹공에서도 자신들을 지켜주리라 믿는 편을 택했다. 1940년 1월 1일《파리-수아르》지의 기사는 "마지노선 덕분에 나라는 안전하며 여느 때처럼 돌아가고 있다"라고 보도했다.[1]

하지만 1940년 봄 프랑스인들이 안전하다는 착각에 빠져 있었던 것은 마지노선 때문만은 아니었다. 1918년의 승리는 값비싼 대가를 요구했고, 그 상처는 한 세대 안에 치유되기 힘든 것이었지만, 그럼에도 한 번 맛본 승리는 프랑스인들에게 자신들의 군사적 우위를 확신하게 만들었다. 만 레이는 그 시절을 이렇게 회

고했다. "프랑스군이 침략자를 물리칠 수 있다는 믿음이 널리 퍼져 있었다. '통과시키지 않겠다!'라는 제1차 세계대전 때의 구호가 다시금 유행했다. 전투는 벌어지지 않았고, 군대는 긴 농성전 태세로 마지노선의 9층 요새에 앉아 있었다."[2]

독일군의 우수한 장비에 대한 드골 대령의 경고가 무시되었듯이, 전방의 기강 해이가 내포하는 위험에 주목하는 이도 거의 없었다. 전쟁에 동원된 수백만의 프랑스 병사들은 적의 그림자도 보지 못한 채 여러 달을 보내는 동안 권태와 무위에 지쳐서 그저 집에 돌아가기만을 바라는 실정이었다. 전방에서 지루해하는 다른 병사들과 함께 지내며, 사르트르는 눈에 띄는 사기 저하에 주목하여 이렇게 썼다. "한 나라의 국민을 전쟁에 동원하고서 불명예스러운 대기 상태와 방어 작전에 묶어두는 데는 크나큰 위험이 있다."[3]

사람들은 1918년의 승리를 즐겨 회고했지만, 1870-1871년의 참패를 굳이 떠올리고 싶어 하는 이는 없었다. 오토 폰 비스마르크 휘하의 프로이센 군대가 프랑스군을 꺾고 황제 나폴레옹 3세를 생포한 후 내내 저항하던 파리를 잔혹한 겨울 농성전에 몰아넣었을 때의 일 말이다. 파리는 넉 달 동안이나 필사적으로 버티다가 결국 새 정부가 들어서며 항복했었다. 비스마르크는 자기 군대를 샹젤리제 대로에서 행진시켰고, 베르사유 궁전의 자랑인 거울의 방에서 프로이센의 빌헬름 1세를 통일 독일의 황제로 선포하는 성대한 대관식을 치르기까지 했다. 그뿐 아니라 프랑스는 알자스 및 로렌 지방을 양도하는 한편 막대한 전쟁 배상금을 치러야만 했다. 하지만 무엇보다도 프랑스의 국가적 긍지에 흠집을

낸 것은 루이 14세의 거울의 방에서 치른 그 대관식이었다.[4] 만신 창이가 되도록 싸워 독일에 대한 승리를 얻어낸 후, 제1차 세계대 전을 종결짓는 베르사유 조약을 바로 그 거울의 방에서 조인했던 것은 우연이 아니었다.

한편, 독일은 독일대로 갚을 일이 있었으니, 히틀러는 온 국민의 설욕을 위해 상징들을 십분 활용할 것이었다. 그중에서도, 제1차 세계대전에 종지부를 찍는 휴전협정이 이루어진 바로 그 기차*에 서 그는 승자로서 프랑스군에 휴전을 요구하게 된다. 물론 그것 은 아직 미래의 일이었지만, 만일 프랑스인들이 좀 더 경각심을 지녔더라면 닥쳐오는 일들을 내다볼 만한 조짐은 충분히 있었다. 히틀러는 수데텐란트를 빌미로 체코슬로바키아 전역을 장악하고 폴란드를 신속히 정복한 데 이어, 4월에는 전광석화처럼 덴마크 를 침공했으며, 곧이어 노르웨이까지 삼켰던 것이다. 당시 프랑 스인들의 생각과는 달리, 그들 자신의 차례가 닥쳐오고 있었다.

겨울이 끝나갈 무렵 첫 배급이 시작되었다. 엘사 스키아파렐리 는 평소의 신랄한 유머를 발휘하여, 자신이 제작한 스카프 중 하 나에 그 규정을 인쇄했다. "월요일-고기 없음, 화요일-주류 없음, 수요일-버터 없음, 목요일-생선 없음, 금요일-고기 없음, 토요

*
1918년 11월 11일 새벽, 독일은 파리 근교 콩피에뉴 외곽의 기차에서 연합군과의 휴전협정을 맺었고, 이후 1919년 6월 28일 베르사유궁에서 정식으로 종전 조건들 을 정한 베르사유조약을 체결했다.

일-주류 없음." 아무 제약도 없는 일요일에 대해서는, 극히 파리식으로 "언제나 사랑"이라고 말이다.[5]

프랑스인 특유의 몸짓으로 어깨를 으쓱했을 뿐, 다들 살던 대로 살아갔다. 시몬 드 보부아르도 일기를 계속 썼지만 "더 이상 비상시국이라는 느낌은 없었다". 그 자신의 말을 빌리자면, 그녀는 "전쟁에 정착했고, 전쟁은 파리에 정착해 있었다". 물론 젊은 남자들은 전선에 나가고 없었으며 길에는 청소부가 줄어들어 눈이 쌓여도 쓸어낼 일손이 부족했으나, 나이트클럽에서는 다시 춤을 추었고 식당들은 (비록 메뉴가 제한되긴 했어도) 들어찼다. 사람들은 음악회와 연극 구경을 다녔고, 카페들은 — 주류 판매가 금지되는 날이 있기는 했어도 — 여전히 파리 생활의 중요한 일부를 차지했다. 4월에 히틀러가 6월 15일 파리 입성을 예고했을 때, 보부아르는 "아무도 그런 호언장담을 진지하게 받아들이지 않았다"라고 썼다.[6]

그러던 5월 10일, 보부아르는 라스파유 대로 모퉁이에서 산 신문의 머리기사를 읽었다. 바로 그날 아침 이른 시각에, 독일이 네덜란드에 진군했고, 벨기에와 룩셈부르크를 공격했다는 내용이었다. 그녀는 길가 벤치에 주저앉아 울음을 터뜨렸다.

～

5월 10일 아침, 프랑스에는 정부조차 없었다. 좀 더 정확하게는, 정부가 교체되는 시점이었다. 지난 10년 동안 점점 더 자주 그랬듯 기존 내각은 내분으로 해체되고 새로운 내각은 아직 구성되기 전이었다. 예기치 않은 일이기도 했지만, 하필 이 개각은 시기

가 좋지 않았다.

제3공화국은 1871년 출범한 이래 수많은 위기를 극복해왔고, 1940년에는 프랑스 역사상 최장수 공화국이 되어 있었다.[7] 하지만 오래 유지되었다고 해서 안정된 정부라거나 국민의 지지를 받는 정부라는 뜻은 아니었다. 제3공화국 초창기의 가장 큰 위협은 입헌군주제든 절대군주제든 간에 왕정으로 돌아가기를 원하는 자들, 또는 보나파르트든 아니든 간에 백마 탄 전설적인 지도자를 열망하는 자들이었다. 나폴레옹 3세 황제와 그 아들의 죽음으로 보나파르트 지지자들의 꿈은 무산되었지만, 강력하고 권위적인 지도자를 열망하는 자들은 여전하여 한때 조르주 불랑제 장군에게 그 기대를 걸기도 했다. 결국 불랑제는 쿠데타를 일으킬 만한 배포가 못 되어 그의 추종자들도 좌초하고 말았으나, 그들의 야망과 현 정부에 대한 불만은 여전히 남아서 파나마운하 사태나 드레퓌스 사건 같은 때에 제3공화국에 대한 영악한 반대자들에게 이용되곤 했다.

드레퓌스 사건은 10년 가까이 온 나라를 뒤흔들었고, 그러는 동안 권위주의적인 내셔널리스트들과 군부의 결탁은 나라의 대부분을 반유대주의의 열기와 점차 세속화되어가는 공화국에 대한 증오로 몰아넣었다. 드레퓌스는 이처럼 들끓는 민심의 불운한 희생양이었으니, 이 민심의 기반은 주로 보수적인 가톨릭 신도들과 공화국을 프랑스 정치의 일시적 난국 정도로 보는 자들, 독일에 패한 치욕을 결코 잊을 수 없는 자들이었다. 드레퓌스는 유대계였으므로 제아무리 태어날 때부터 프랑스인이라 해도 외국인으로 간주되었고, 특히 국경 지역인 알자스 출신이라는 점 때문

에 한층 더 의심을 받았다. 이 뒤틀린 시각에 따르면, 모든 유대인은 외국인이며 프랑스나 프랑스적인(이 경우에는 완고한 가톨릭을 뜻했다) 삶의 방식에 대한 배신자들이었다.

반면 드레퓌스를 옹호하는 이들은, 레옹 블룸의 말을 빌리자면 "[드레퓌스 사건의] 재심을 위해 뭉친 세력을 인권과 정의에 봉사하는 상비군으로 변모시키고자 했다. 한 개인이 겪은 불의로부터 나아가 우리는, 조레스가 첫날부터 그랬듯이, 사회 전반의 불의와 싸우고자 했다". 하지만 그들은 성공하지 못했고, 분명 그들이 목표로 했던 넓은 의미에서는 실패했다. 드레퓌스 사건이 마침내 가라앉은 뒤 그 뿌리까지 흔들렸던 프랑스는 대체로 이전으로 돌아갔지만, (역시 블룸의 말을 빌리자면) 대중의 상상력은 드레퓌스 지지자들을 "신디케이트, 좀 더 정확히는 '유대 신디케이트'"로 매도했다. 대중의 상상 속에서 드레퓌스 사건은 "유대 신디케이트와 독일에 매수되어 치밀하게 조직된 음모"로, "유대인들은 형제 유대인을 구하려 하고 독일은 자국에 그처럼 귀한 봉사를 제공한 배신자를 구하려 한 것"이 되었다.[8] 드레퓌스의 무죄에 대한 뒤집을 수 없는 증거들조차도 서대한 음모의 증거들로 간주되었다.

수백만 프랑스인들이 이를 믿었으며 여전히 믿고 있었다. 인민전선의 굳건한 평화주의도 평화를 별로 원치 않는 자들에게는 소련뿐 아니라 독일과의 유대에 대한 증거가 되었다. 이런 시각에 따르면 히틀러와 스탈린이 조종자요, 유대인 레옹 블룸은 그들 손에 놀아나는 꼭두각시에 불과했다. 전쟁 발발로 이어진 나치-소비에트 조약은 이런 시각을 확인해줄 따름이었다.

~

1940년 초에 샤를 드골은 레옹 블룸에게 히틀러를 물리치기 위해 즉시 군대 재조직과 기계화에 나서야 한다고 역설한 바 있었다. 그 전해 가을 히틀러의 신속하고 압도적인 폴란드 침공에 자극을 받은 드골은 제안서를 써서 1월에 블룸과 폴 레노를 비롯한 여러 요인에게 보여주었다. 이 제안서에서 그는 "이번에 시작된 전쟁은 역사상 가장 광범하고 가장 복잡하며 가장 격렬한 전쟁이 될 것"이라며, 군 참모부가 지금까지 해온 전쟁 수행을 비판하고 완전히 다른 전략을 제안했다. 이는 반란으로까지 보일 수 있는 위험한 행동이었지만, 드골은 주저하지 않았다. "현 상황을 좌시하는 것은 패배를 자인하는 것"이라고 그는 썼다.[9]

드골은 완고한 보수주의자요 반파시스트였지만 블룸의 정치적 노선이나 혈통에 편견을 갖지 않았고, 그가 프랑스를 진심으로 위하는 사람임을 알아보았다. "레옹 블룸만이 고상한 정신을 갖고 말한다"라고, 그는 3월 22일 국회에서 우익 연사들이 하는 말을 들은 후에 썼다. 이들은 조국이 처한 위험이나 단결의 필요성에 대해 얄팍하게 포장된 진부한 말만 늘어놓으며 상대편을 찔러댈 따름이었다.[10] 폴 레노는 3월 21일에 총리가 되었는데, 정치적 우익은 그가 내각에 여섯 명의 사회주의자를 포함시킨 것에 분노했으며(레노 측이 불과 한 표 차로 다수를 차지한 것은 블룸 덕분이었다), 더하여 레노의 '주전론'에 대해서도 깊은 적개심을 품고 있었다. 하지만 드골을 가장 경악게 한 것은 바로 그날, 전쟁의 한복판에서, 국회의원들이 비열하게 기회를 노려 동료들 가운

데 전쟁 결의를 한 이들을 공격하는 광경이었다.

3월 22일, 레노는 총리이자 외무 장관이 되었다. 하지만 그의 국방 장관 에두아르 달라디에는 ― 비록 독일에 항복하는 것에는 결사반대였지만 ― 드골의 1월 제안서를 보고 드골이나 그의 제안을 탐탁지 않게 여기던 터였다. 레노가 총리 자리에 오른 것은 전 총리(이자 국방 장관)였던 달라디에가 그의 군사정책에 대한 내셔널리스트들의 비판과 그가 사실상 48시간 근무제를 폐지한 데 대한 좌익의 분노 앞에 굴복하여 사임하면서였다. 하지만 같은 인물들이 여러 내각에서 이런저런 역할로 재등장하는 당시 프랑스 정치의 전형적인 양상에 따라, 달라디에는 레노의 내각에서 국방 장관(그가 총리였을 때 맡았던 직책)으로 눌러앉게 되었다. 국방 장관으로서 그는 레노에게 반대했으며 ― 그는 개인적으로 레노를 좋아하지 않았다 ― 특히 모리스 가믈랭 장군을 프랑스군 최고사령관에서 해임하는 문제를 두고 맞섰다. 레노와 드골은 가믈랭이 시야가 너무 편협하여 그 직책에 맞지 않는다고 생각했지만, 달라디에는 동의하지 않았다. 결국 가믈랭은 직위를 유지했다.

히틀러의 공격이 시작된 시점에 프랑스가 무정부 상태라는 위기 상황에 봉착한 것은 달라디에가 이처럼 가믈랭을 고집한 탓이었다. 레노는 가믈랭을 해임하기를, 그리고 그에 못지않게 달라디에도 몰아내기를 원했다. 그리하여 새 정부가 구성되기까지 비밀에 부친다는 맹세하에 모든 각료가 사임하기로 했고, 5월 10일 프랑스는 공식 정부가 부재하는 사태에 이르게 되었다. 공교롭게도 미처 발표를 하기 전에 히틀러의 공격 소식이 들려왔고, 그래서 독일의 공격에 대처하기 위해 레노는 사임을 철회하고 총리직

에 머물렀다. 하지만 가믈랭을 해임할 수는 없었으니, 가믈랭은 전쟁이 발발한 시점에 레노가 자기를 내칠 수 없으리라는 사실에 매달려 당분간은 버틸 수 있었다.

달라디에는 가믈랭 장군을 감쌌을 뿐 아니라 전쟁 위원회의 사무국장이 되려는 드골의 시도도 좌절시켰다(아이러니하게도, 그 자리는 레노의 친파시스트 성향 내연녀의 입김으로 한 평화주의자에게 돌아갔다). 그렇지만 드골은 레노의 측근으로 남았고, 여전히 프랑스 군대의 대령으로서 곧 나치에 맞서게 될 터였다.

그해 파리의 봄은 유난히 아름다웠다. "더없이 완벽한 날씨에, 나치는 움직이기 시작했다"라고 만 레이는 회고했다. 그들은 자기편 전투기들을 앞세워 별 저항 없이 마지노선 북쪽에 집결했다.* "프랑스 군대는 가장 필요한 곳에 있었던 적이 없다"라고 만 레이는 덧붙였다.[11]

*

2장 말미에서 언급되었듯이, 마지노선은 프랑스와 독일이 맞닿은 동부 국경에만 제대로 건설되었다. 룩셈부르크 국경을 지나서부터는, 아르덴 산지가 천혜의 요새로 여겨진 데다 벨기에와의 외교적 고려에 따라 비교적 허술한 방어 시설밖에 세울 수 없었다. 제2차 세계대전에서 실제 전투가 벌어진 곳은 마지노선이 미비했던 이 북동부 국경이었다. 즉, 여기서 "마지노선 북쪽"이란 마지노선을 경계로 하여 그 이북이라기보다는 마지노선이 끊어지는 지점의 북쪽인 북동부 국경을 말한다. 프랑스와 영국의 연합군은 물론 이 지역에서 독일군의 침공에 대비하고 있었으나, 독일군이 "전투기들을 앞세워 별 저항 없이 집결"했다는 것은, 이들이 우세한 독일 공군의 반격을 꺼려 독일 전투기들을 공격하지 않았기 때문이다(앨런 셰퍼드, 『프랑스 1940』, KODEF 안보총서, 2017 참조).

"이제 전쟁이, 진짜 전쟁이 시작됐어요." 드골 대령은 5월 10일 아내에게 보내는 편지에 썼다.[12] 독일군은 벨기에와 네덜란드를 공격하기 시작했고, 기갑사단들과 모터사이클 대원들이 결코 뚫리지 않는다던 아르덴 숲을 가로지르기 시작하여 사흘 만에 숲 밖에 모습을 드러냈다.*

드골은 탱크대대 셋과 휘하 장교 절반에 못 미치는 인원을 이끌고** 제4기갑사단의 지휘에 나섰다. 그가 임무를 받은 것은 5월 15일, 에두아르 달라디에가 레노 총리에게 전화하여 "끝장이오. 파리로 오는 길이 뚫렸소. 독일군이 수도로 진격하는 것을 막을 방도가 없소"라고 말하던 바로 그 시점이었다.[13]*** 이튿날, 드골은 들판을 정찰하다가 프랑스 병사들이 걸음아 날 살려라 도망치는 것을 보았다. 독일군 기갑사단의 모터사이클 대원들이 그들을 따라잡아서는, 길을 막지 말라며 라이플총을 버리고 꺼지라고

*
연합군이 아르덴을 전혀 방어하지 않은 것은 아니지만, 그 험한 산지를 관통하려면 시간이 걸릴 터이므로 지원부대가 도착하기에 충분한 여유가 있으리라 오판했던 낫이다. 반면 독일군은 연합군의 주력부대를 벨기에 북부에 붙들어두기 위해 치열한 전투를 벌이는 한편, 은밀히 기갑부대를 이동시켜 5월 10일 독일군이 룩셈부르크 침공을 시작한 지 사흘 만인 12일에는 뫼즈강 도하에 성공했다.

**
드골이 지휘할 사단은 미처 다 소집되지 않은 상태라, 그 자신의 표현에 따르면 "존재하지 않는 사단"이나 다름없었다. 그는 독일군의 돌출부를 남과 북에서 공격하는 양면 공격 중 남쪽 공격을 맡았다.

이 시점에 프랑스군은 독일군이 제1차 세계대전의 '슐리펜 작전' 때처럼 벨기에를 통과하여 파리로 진격하리라 예상했다. 하지만 독일군은 거꾸로 영불해협 쪽을 향해 진격, 연합군을 포위해버렸다. 이른바 '낫질 작전'이었다.

명령하고 있었다. "우리는 너희를 포로로 잡을 시간이 없다"라고, 독일인들은 질풍처럼 달려가며 경멸 어린 음성으로 내뱉었다. 훗날 드골은 그 끔찍한 날 자신이 내린 결정에 대해 이렇게 썼다. "만일 내가 산다면, 나는 적을 물리치고 조국의 치욕이 씻길 때까지 필요한 어디서든, 필요한 만큼 오래 싸우기로 했다. 그 이후로 내가 할 수 있었던 모든 일은 바로 그날 결심한 것이다."[14]

그는 약속되어 있던 지원부대를 기다리지 않고 즉시 독일 기갑사단을 저지하는 임무에 나서, 재래식 병력이 독일군의 파리 진격을 막으러 오기까지 분전했다. 독일 공군의 공격에도 불구하고 프랑스군의 기갑사단들은 독일군 기갑사단에 맞서 싸웠으니, 드골은 자신이 수립하여 수행한 5월 17일의 작전이 "5월 10일의 심리적 저당을 상환"하는 데 도움이 되었다는 말을 들었다.[15] "작전이 성공하여 많은 포로와 장비를 탈취했고, 막심 베강 장군은 드골에게 "자네가 우리 명예를 구했네"라며 치하했다.[16] 이제 (임시 계급) 준장[17]으로 승진한 드골은 마흔아홉의 나이로 당시 프랑스에서 가장 젊은 장성 세 명 중 한 사람이 되었다.

그러나 독일의 우세한 제공권과 프랑스 전투기의 사실상 부재로 인해 드골은 전세의 주도권을 장악할 수 없었고, 후퇴 명령에 마지못해 복종했다. 드골은 자기 주장의 정당성을 입증했으니, 현대전에서 탱크의 역할에 관한 그의 예언이 실제 전투에서 극적으로 확인된 것이었다. 물론 그때는 이미 독일의 기갑사단이 그 문제를 확정 지은 다음이었지만 말이다.

~

5월 15일, 로테르담이 전면 파괴되었고, 네덜란드군이 항복했다. 5월 16일, 독일군이 파리에서 불과 몇 시간 거리까지 진격해오자, 군정 장관은 파리를 전투 지역으로 선포하고 정부의 장관들에게 소개를 권했다. 레노를 비롯한 몇몇 장관은 남는 편을 택했고, 한동안은 실제로 그렇게 했다. 그러나 외무부와 인근 대사관들의 안뜰에서는 중요 문서들을 소각하는 불길이 치솟았으니, 이것이 파리 사람들의 신경을 한층 더 곤두서게 했다. 정부에서 검열을 강화한 탓에 이들은 실제로 무슨 일이 일어나는지 거의 알지 못한 채 무수한 소문들에 노출되었는데, 그 상당수는 독일군이 허위로 퍼뜨린 것이었다.

5월 19일, 레노는 마침내 가믈랭 장군을 총사령관에서 해임하고 그 대신 베강 장군을 임명했지만, 드골이 보기에는 베강 역시 구태의연한 인물이기는 마찬가지였다. 레노는 달라디에도 국방 장관에서 해임하고 자신이 그 직책을 맡았으며, 필리프 페탱 원수를 (프랑코의 스페인으로부터) 불러들여 부총리직을 맡겼다. 페탱은 프랑스인들의 존경을 받는 인물로 이제 정부의 최고위직에 임명된 것이었다.

샤를 드골은 그 소식에 당혹감을 느꼈다. 페탱은 분명 독일과의 화친을 택하리라고 그는 확신했다. 폴 레노에게 보내는 편지에서 그는 이렇게 경고했다. "구세대 인물들[페탱과 베강]을 그대로 내버려두면 이 새로운 전쟁에서 지고 말 것입니다."[18]

444

～

5월 26일, 벨기에가 항복하기 직전 30만 명 이상의 영국, 프랑스, 벨기에 군대가 독일 공군의 포화 가운데 됭케르크를 떠나는 구조 선단에 승선하기 시작했다.* 됭케르크 전투 후에, 독일군 공세의 마지막 단계가 시작되었다. 영불해협의 주요 항구들을 전부 장악하고 프랑스와 영국 사이를 차단한 독일군은 이제 파리를 향해 남쪽으로 진격하기 시작했다.

6월 3일, 독일 폭격기들은 파리 남서부 시트로엔 공장 단지와 근처 비양쿠르의 르노 단지를 집중 폭격했다. 이 두 단지는 중요한 군수품 생산지였다. 이어 파리 탈출이 시작되었으니, 만 레이에 따르면 성서의 출애굽에 맞먹는 탈출이었다.[19]

몇몇 꿋꿋한 외국인들은 잠시 더 버텼다. 폭격이 시작된 뒤에도 미국 작곡가 버질 톰슨은 평소처럼 금요일 밤에 자기 집에서 모임을 열었고, 이번 모임에는 앙드레 브르통과 폴 엘뤼아르(두 사람 다 군복 차림으로), 그리고 구겐하임 가문의 상속녀이자 미술품 컬렉터인 페기 구겐하임(그녀는 유명한 뉴욕의 구겐하임 미술관을 설립한 솔로몬 R. 구겐하임의 조카였는데, 그녀는 항상 자신이 그만 못한 방계임을 강조하곤 했다)도 참석했다. 전쟁이 선포된 이후 페기 구겐하임은 나치로부터 현대미술 작품을 보호

*
독일군이 예상을 뒤엎고 영불해협 쪽으로 진군하는 바람에, 연합군은 바다를 제외한 모든 방향에서 독일군에 포위되었고, 어선에 이르기까지 모든 선척을 동원한 철수 작전이 수행되었다.

하기 위해(이른바 '퇴폐' 미술에 대한 히틀러의 적개심은 유명하다) 미친 듯 사들이고 있었다. 하지만 이젠 그녀도 파리가 자신의 미술품에나 자녀들에게나 너무 위험하다는 결론에 이르렀다. 따지고 보면 구겐하임 가문도 유대계였으니까.

그래서, 독일군이 파리에 들어오기 직전에 페기 구겐하임은 자신의 미술품을 남김없이 챙겨 ― 루브르에서는 그런 작품들을 보관할 가치가 없다며 받아주지 않았다 ― 파리를 떠났다. 훗날 회고한 바에 따르면, 그 작품들은 "칸딘스키가 한 점, 클레와 피카비아가 여러 점, 브라크의 큐비즘 시절 작품, 후안 그리스가 한 점, 레제가 한 점" 외에 몬드리안, 미로, 막스 에른스트, 탕기, 달리, 마그리트 등의 작품과 브랑쿠시, 립시츠, 자코메티, 헨리 무어 등의 조각 작품들이었다.[20] 리스본에서 자신의 대가족 ― 전남편 로런스 베일과 장래의 남편 막스 에른스트, 베일의 두 번째 아내 케이 보일, 그리고 페기 자신의 두 자녀와, 베일과 보일 사이의 세 자녀, 더하여 보일이 시인 어니스트 월시에게서 낳은 아들까지 ― 을 챙긴 그녀는, 그들 모두와 미술 소장품을 팬암 비행정에 실어 뉴욕으로 보냈다.

의심의 여지 없이 그녀는 대단한 여성이었지만, 돈도 한몫을 했다.

～

실비아 비치는 돈이 없었고, 그녀 자신의 말마따나 '번절자'도 아니었다. 게다가 그녀는 친구들, 특히 유대인 친구들을 염려했다. 5월 중순에, 파리 군정 장관 피에르 에랭 장군은 독일 국적 소

지자들에게 소집령을 내렸다. 남자들은 파리 남쪽 몽루주에 있던 버팔로 스타디움에, 여자들은 파리 15구의 센강 변에 위치한 유명한(나중에는 악명 높아진) 자전거 경기장 벨로드롬 디베르(벨디브)에 모이라는 것이었다. 이들이 적국민이라는 발상에서 나온 명령이었지만, 사실상 그중 다수는 히틀러에게 반대하여 독일을 떠난 사람들로 나치의 박해를 피해 온 독일계 유대인이 큰 비중을 차지했다. 일단 그 새로운 수용소에 가두어진 이들은 밀짚 위에서 자고 최소한의 배급 식량을 받았으며 외부 세계와 소통이 차단됐다. 그중 다수가 프랑스 중부 및 남부의 수용소로 이송되어 질병과 추위와 영양실조로 죽게 된다. "현명한 조처"라고 《르 피가로》는 지지를 보냈다.[21]

하지만 비치는 근심이 되었다. 그녀와 아드리엔 모니에에게는 유대인 친구가 많았고, 독일 철학자이자 문화비평가였던 발터 벤야민도 그중 한 사람이었다. 벤야민은 히틀러의 득세에 경각심을 품고 1933년 친구 베르톨트 브레히트의 뒤를 따라 나치 독일을 떠나 10년 가까운 세월 동안 파리, 스페인, 이탈리아, 덴마크 등지를 떠돌던 터였다. 전쟁이 일어나자 그는 프랑스의 독일인 수용소에 수감되었지만, 풀려난 뒤 다시 파리로 돌아와 실비아 비치와 아드리엔 모니에와 함께 저녁 식사를 하며 오래 이야기를 나누었다. 독일군이 파리로 진격해 들어옴에 따라 벤야민의 처지는 갈수록 위태로워졌고, 여름이 되자 그는 탈출할 결심을 했다. 프랑스 출국 비자가 없었으므로, 피레네산맥을 넘어 스페인으로 가는 은밀한 험로를 택했다.[22] 마침내 국경에 도달했지만 그는 병약해져 있었고, 스페인 국경 경찰이 입국을 거부하자 결국 목숨을

끊고 말았다.

비치와 모니에는 겁에 질려 달아나는 사람들에게 잠자리와 옷과 음식을 제공해주었고, 경찰서에 가서 신원보증을 서는 등 도움이 될 만한 일에 발 벗고 나섰다. 모니에는 독일 난민인 지젤 프로인트와 동거하던 사이였고 그녀를 위해 편의상 결혼을 주선하기도 했었다. 하지만 그 남편 또한 유대인인 데디가, 프로인트 자신도 사진기자로서의 국제적 명성에도 불구하고 위험에 처해 있었다. 6월 10일 독일군이 파리로 진격해 오자 그녀는 도르도뉴 지방으로 피신했고, 거기서 아르헨티나로 건너갔다. 모니에는 자신의 작은 아파트에 헝가리 출신의 반파시스트이자 반소비에트 작가인 아서 쾨슬러의 거처를 마련해주기도 했다. 쾨슬러는 달갑잖은 외국인으로 취급되어 악명 높은 르 베르네 수용소에서 끔찍한 넉 달을 보낸 후 모니에의 아파트에서 여러 날을 숨어 지내다 결국 런던으로 피신했다.

"밤낮으로 사람들이 오데옹가를 지나갔다. 사람들은 혹시나 기차를 얻어 탈 수 있을까 싶어 철도역 앞에서 진을 치고 잠을 자며 기다렸다"라고 비치는 훗날 썼다. 어떤 이들은 운 좋게 자동차를 얻어 타기도 했지만, 휘발유가 떨어지면 길가에 차를 버려야만 했다. 대부분의 사람들은 아무런 차편 없이 "아이들과 짐을 끌고, 또는 유모차나 짐수레를 밀고" 있었다.[23] 파리를 떠나는 그 피난민 행렬 뒤에 또 다른 난민 행렬이 이어졌으니, 북쪽과 북동쪽에서 밀려오는 벨기에인들이었다. 이들은 한 세대 만에 두 번째로 삶의 터전에서 뿌리 뽑힌 것이었다.

하지만 비치와 모니에는 그 피난 행렬에 끼지 않았다. 푸른 하

늘과 화창한 날씨 속에 그들은 세바스토폴 대로로 나가 "난민들이 시내를 가로질러 가는 것을 눈물 어린 눈으로 지켜보았다". 생미셸 대로와 뤽상부르 공원을 따라 파리를 가로질러서, 난민들은 남쪽 오를레앙을 향해 이동하고 있었다. "소달구지에 가재도구를 싣고서," 그리고 그 흔들거리는 짐 위에 아이들, 병자들, 노인들을 태우고서.[24]

~

6월 6일에, 샤를 드골은 국방부 차관으로 정부에 정식으로 참여했다. 그 며칠 전에 임명된 터였다.[25] 그의 임무는 난민 담당자들과 협력하여 후방 행동을 조직하고 전쟁을 계속할 수 있도록 런던과의 협조를 확보하는 것이었다. 이 새로운 직위에서, 드골은 페탱을 배제할 것을 강력히 주장했다. 페탱은 벌써부터 즉각적인 평화를 추진하며 항복을 선호하는 이들을 이끌고 있었다. 레노는 내각의 3분의 1과 총리 측근 절반의 지지를 받고 있던 페탱을 배제하기보다는 포용하자는 입장이었으므로, 페탱은 그대로 머물렀다. 하지만 그는 드골이 내각에 있는 것이 불만이었고 드골의 입지를 약화시키려 궁리했다.

그 무렵 드골은 프랑스가 전쟁에 패했음을 인정하되 북아프리카 식민 제국에서부터 반격하자는 입장이었다. 또한 브르타뉴를 보루로 삼아 영국 및 미국과 연합할 수도 있을 것이었다. 브르타뉴에 대한 구상은 곧 무산되었지만, 계속 싸운다는 생각은 6월 10일 노르웨이가 히틀러에 항복하고 이탈리아가 프랑스 및 영국에 전쟁을 선포한 날까지도 사라지지 않았다. 프랑스 정부는 즉

시 파리에서 철수하여 소개하고 투르를 향해 떠났다.

프랑스가 독일에 맞설 만한 무엇을 가지고 있는지, 앙드레 지드는 고뇌했다. "독일의 병기와 그 수와 훈련과 기세와 지도자들에 대한 신뢰와 특히 지도자 동지에 대한 만장일치의 신념, 이 모든 것이 우세하지 않은가." 프랑스에는 "무질서와 무능과 나태함과 내분과 부패 외에 무엇이 있는가?"[26]

~

6월 10일 이탈리아가 참전하기까지 프랑스 정부는 어떻게든 이탈리아가 중립을 지키도록 설득할 수 있으리라는 희망을 놓지 않은 채, 장 르누아르의 말을 빌리자면 "그들에게 가능한 온갖 호의를 보이고 있었다."[27] 〈위대한 환상〉을 본 무솔리니는 르누아르가 이탈리아에 와서 영화제작에 관한 강연을 해주기를 바랐고, 이에 프랑스 정부는 즉각 동의했다. 그때까지만 해도 르누아르는 병사들이 "지루해서 하품하는 것" 말고는 병사들을 찍어본 적이 없었고, 이탈리아는—파시스트 독재자에도 불구하고—흥미로운 창작 가능성을 제공할 것으로 보였다.

장 르누아르와 디도 프레르는 1월 중순에 이탈리아로 떠났다. 르누아르는 강연 일정을 진행하는 한편 오래전부터 바라던 〈토스카〉를 촬영하기 시작했지만 결국 그 영화를 완성하지는 못했다. 프랑스인들은 무솔리니의 이탈리아에서 환영받지 못했으니, 식당에서 한 폭력배에게 두들겨 맞은 르누아르는—프랑스 대사의 충고에 따라—얼른 떠났다. 브라질 국적자였던 디도는 행정 업무를 처리하느라 며칠 더 머물렀는데, 그녀가 아직 로마에 있던

중에 무솔리니는 독일과 한편에서 싸우겠다고 (사납게 열광하는 군중을 향해) 발표했다. 그녀는 국경을 넘는 마지막 기차를 타고 파리로 돌아왔다.

파리에 와보니 르누아르는 그녀와 아들 알랭의 안위가 걱정되어 안절부절못하고 있었다. 알랭은 몇 달 전부터 비임관 장교로 복무 중이었는데, 이제 군대가 빠르게 해체되고 있었던 것이다. 이들은 알랭을 파리 외곽에서 겨우 찾아낼 수 있었다. 거기서 그는 장교들이 다 사라져버린 뒤 트럭 한 대에 의탁하고 있던 50명의 기병을 건사하느라 애쓰고 있었다. 그 혼란 가운데 한 참모장교가 나타나 그들을 좀 더 후방으로 재집결시키라고 명령했고, 알랭은 부하들과 함께 사라져버렸다.

르누아르와 디도는 친구들인 세잔 가족과 함께[28] 퐁텐블로 근방에 피신처를 구했다. 남쪽으로 피난 가려는 세잔 가족의 계획을 듣고 모두 합심하여, 이들 중 세 명은 르누아르가 운전하는 3인승 푀조에 탔고, 디도를 포함한 다른 사람들은 자전거로 그 뒤를 따랐다. 세잔 가족이 아끼던 그림들을 푀조의 뒤에 단단히 묶어 가지고 출발했으니, 이 그림들은 이들이 독일군의 공습 범위에서 벗어나 한동안 머물렀던 리무쟁의 거친 헛간 내부를 장식하게 된다.

"세잔의 그림들이 그토록 어울리게 걸려 있는 광경은 본 적이 없다"라고 르누아르는 회고했다.[29]

~

시몬 드 보부아르는 6월 10일의 바칼로레아를 감독하기 위해

파리에 남아 있었다. 하지만 모든 시험이 취소되는 바람에 교사들은 임무에서 풀려났다. "심장이 얼어붙는 것만 같았다. 이번에야말로 끝장임에 틀림없었다"라고 그녀는 훗날 썼다. 모두 떠나고 있었고, "도시를 빠져나가는 자동차들의 행렬이 줄어들지 않았다". 정오경 여남은 대의 커다란 수레가 다가오는 것이 눈에 띄었는데, "각기 네댓 마리의 말이 끄는 이 수레들에는 건초가 수북이 실리고, 그 위에 녹색 방수포가 덮여 있었다. 양쪽에 자전거와 트렁크들이 비스듬히 기대어져 있고, 복판에는 사람들이 꼼짝 않고 앉아 있었다."[30]

보부아르는 사르트르의 편지 전부를 포함한 귀중품들을 챙겨 가지고 친구들과 함께 차편을 구해 샤르트르를 향해 출발, 느릿느릿 움직이는 차들을 따라 기어가다가 한번은 공습경보 때문에 차를 버리고 피신하기도 했다. 샤르트르에 도착한 그녀는 기차로 앙제에 있는 친구 집으로 갔는데, 독일군이 바짝 추격해 오고 있었다. 처음 독일 병사와 마주친 것은 그녀가 책을 읽고 있던 들판으로 병사 둘이 따라와서 서툰 프랑스어로 자신들이 프랑스 사람들에게 느끼는 우정 어린 감정을 발했을 때였다. "우리가 이 유감스러운 지경에 이른 것은 영국인들과 유대인들 때문이에요"라며 그들은 그녀를 안심시키려 했다.[31]

～

6월 11일 오전, 정부에서 파리 소개를 준비하던 무렵, 샤를로트 페리앙은 출국 비자를 얻으려다 혼돈에 맞닥뜨렸다. 그녀는 르코르뷔지에와 썩 우호적이지 못한 관계로 헤어졌고, 이제 일본

으로 가려던 참이었다. 일본 역시 프랑스처럼 전투 지역이었지만 피정복국이 아니라 정복국이었으며, 또 여러 가지 기회를 열어줄 것으로 보였다. 그해 초에 그녀는 일본 산업부를 위해 장식미술 분야의 디자인 컨설턴트가 되어달라는 제안을 받아들인 터였다. "나는 모험을 즐겼으며, 예상치 못한 것을 사랑했다"라고 훗날 페리앙은 설명했다.[32] 그녀는 무엇이 자신을 기다리고 있을지 전혀 알지 못했다.

하지만 극동에서의 새로운 일자리와 국내에 닥쳐오는 나치의 위협에도 불구하고, 이제 그녀는 파리를 떠나는 것이 내키지 않았다. "등화관제 때문에 파리가 더 이상 파리 같지 않았는데도" 말이다. 출발 전에 그녀와 피에르 잔느레는 "손에 손을 맞잡고 시내에서 들려오는 이상한 소리에 귀 기울이며" 함께 밤을 보냈다. 파리는 방어할 수 있을까, 아니면 독일군에게 함락되고 말 것인가?[33]

그렇게 나란히 누워 "손을 맞잡은 채, 도시의 박자에 맞추어 고동치는 심장으로" 페리앙은 깨달았다. "부자들은 이미 다 떠났고, 가난한 자들만 남았다는 것을. 그들은 도시를 벗어나지 못하리라는 것을."[34]

～

6월 11일 아침, 정부가 출발하자 광막한 연기구름이 파리 전역을 휩싸며 해를 가렸다. 독일군에서 발사한 연막 때문인지 북쪽 어딘가에서 휘발유 저장고가 폭발한 때문인지 모를 그 연기는, 여러 시간 동안 낮을 밤으로 바꾸어 많은 사람들에게 마침맞은

음울한 분위기를 자아냈다. 빛의 도시가 이제 어둠의 도시로 화하려는 것이었다. 샤를로트 페리앙의 표현대로, 파리는 "묵직한 애도의 안개를 입고 있었다".[35]

그런데도 난민들은 계속 밀어닥쳐, 파리를 가로질러 남쪽으로, 뒤쫓아 오는 독일군을 피해 음울한 행진을 계속하고 있었다. 그즈음에는 프랑스 전역에서 약 700만-800만 명의 남자와 여자와 어린아이들이 피난길에 있었으며, 그중 4분의 3은 파리 주민들이었다. 만 레이는 마지막 순간에야 달아나기로 결심하고 푀조 402에 올라 고속도로의 느린 자동차 행렬에 끼었다. 아디와 함께, 보물 1호인 카메라 외에 닥치는 대로 챙긴 몇 가지 소지품을 실은 채였다. 파리 사람들, 벨기에와 룩셈부르크, 폴란드, 네덜란드에서 온 사람들, 독일에서 탈출한 유대인들, 이 모두가 안전을 찾아 나선 난민 대열의 일부였으니, 그는 한동안 자신이 어디로 가고 있는지조차 알 수 없었다. 한때는 스페인이 바람직한 행선지로 꼽혔지만, 이제 이렇게 뿌리 뽑힌 절망적인 사람들에 에워싸인 상태에서 스페인까지 가기란 불가능해 보였다.

마리-로르 드 노아유는 절반은 유대인 혈통이었던 터라, 좋은 친구였던 기자이자 비평가 폴 리스텔위베르, 일명 불로스의 강권에 따라 피난길에 올랐다. 부자들에게 익숙한 방식대로 리무진에 하녀까지 이끌고 나섰던 그들은 "터질 듯이 짐을 실은 손수레와 자동차들 (……) 터벅터벅 걸어가는 가난한 자들, 귀를 찢는 경적소리"에 경악했다. "그 혼돈 가운데서 리무진은 움직일 수도 없었다." 불로스는 "어떤 역병이나 재난도 그런 피난 행렬을 촉발하지는 않았을 것"이라면서, 16킬로미터가량 그렇게 가다 말고 파리

로 돌아가기로 결정했다.[36]

레옹 블룸 역시, 파리를 떠나지 않겠다는 고집에도 불구하고 그 비참한 대열에 끼게 되었다. 마지막까지 그는 떠나기를 거부했고, "그건 개인적으로 패배를 인정하는 게 아니겠는가?"라며 고뇌했다. 하지만 레노를 포함한 동료들이 만일 그가 함께 가지 않는다면 자기들도 떠나지 않겠다고 강경하게 나오는 바람에 결국 그도 항복하고 말았다. "그 엄청난 이주 행렬보다 더 참담한 광경을 본 적이 없었다"라고 그는 훗날 술회했다.[37] 하지만 만 레이를 위시한 많은 사람들이 비참을 본 곳에서, 블룸은 일종의 움직이는 인민전선을, 선의와 친절에 넘치는 사람들을 보았다.

∼

장 콕토와 조르주 오리크가 엑상프로방스에서 마지막 한 쌈의 아편을 피우고 있던 무렵,[38] 코코 샤넬은 여러 개의 대형 트렁크에 필요한 물건들을 챙겨 급히 마련한 자동차에 싣고 파리를 떠나 남쪽을 향했다. 그녀의 운전기사는 패주하는 군대의 어딘가에 있을 터였고 새로 구한 기사는 샤넬의 롤스로이스를 몰기를 겁냈기 때문이다. 그녀가 처음 생각한 행선지는 리비에라였지만, 이탈리아의 폭격을 떠올리고는 스페인 쪽으로 방향을 돌렸고, 결국 전에 조카를 위해 피레네에 사두었던 집에서 잠시 지내기로 했다. 웨스트민스터 공작의 선물이었던 황금 화장대도 곧 뒤따라왔다.

살바도르 달리와 갈라는 다사다난한 미국 순회 여행에서 돌아와 피레네의 특급 호텔에서 휴가를 보내려던 참이었는데, 갈라가 타로 카드로 점을 쳐서 전쟁이 선포될 정확한 날짜를 짚어냈다.

이에 파리로 돌아온 달리는 지도를 펴놓고 나치를 피하는 동시에 '미식의 즐거움'도 누릴 수 있을 행선지를 궁리했다. 처음에는 스페인 국경에서 가깝고 프랑스 요리도 일품인 보르도로 갈 계획이었다. 그에게 보르도란 "보르도 와인, 토끼 스튜, 건포도를 넣은 푸아 그라, 오렌지 소스를 곁들인 오리고기, 아르카숑의 굴"을 의미했다. 결국 바로 그곳, 보르도에서 얼마 멀지 않은 아르카숑에서 살바도르와 갈라는 전쟁 기간을 보내기로 했다.[39]

그곳에서 그들은 마르셀 뒤샹 외에 코코 샤넬도 만났지만, 전쟁의 양상이 갈수록 심상찮아지자 휴가를 즐기자는 것은 옛말이 되었다. 보르도에 첫 폭격이 가해지는 동안 달리와 갈라는 "음울한 하루"를 보내고 곧장 스페인으로 피신했다. 독일군이 스페인 국경의 앙데 다리를 점령하기 이틀 전이었다. 갈라는 리스본에 가서 미국행을 주선하기에 나섰고(달리에 따르면 미국은 "온갖 규제로 칭칭 동여맨 듯한 곳이었지만 말이다"),[40] 달리는 11년 전 의절한 뒤로 만나지 못했던 아버지에게 작별을 고하러 피게레스에 갔다.

이들에 관해서는 소문이 무성했다. 달리 부부가 스페인에서 체포되었다는 설도 있었고, 스페인에서 그가 프랑코의 초상화를 그렸다는 설도 있었는데, 어느 쪽도 사실이 아니다. 하지만 달리가 프랑코에 맞서기를 거부했다는 사실은 그의 많은 초현실주의자 동지들로 하여금 등을 돌리게 만들었다. 가령 막스 에른스트는 결코 그를 용서하지 않았다.

6월 12일, 베강 장군은 파리의 새 군정 장관인 앙리 덴츠 장군에게 전화로 파리시가 취해야 할 방침을 지시했다. 파리는 무방비도시로 선포될 터이니 아무런 방어도 하지 말 것이며, 어떤 다리도 파괴해서는 안 된다, 프랑스 전투부대는 파리 시내에 들어갈 수 없다는 내용이었다. "파리를 방어하려다 보면 화재와 파괴로 도시가 망가질 뿐, 아무 소용도 없을 터였다"라고 덴츠는 훗날 주장했다. "파리 사람들에게 무기를 들려 — 대체 무슨 무기가 있었다는 말인가? — 프랑스 군대를 박살 낸 탱크사단에 맞서게 해보았자 대량 학살만 불러왔을 것이다."[41]

6월 13일, 독일군이 파리 외곽에 접근하자 덴츠 장군은 시민들에게 파리가 무방비도시임을 알리며, 침착하고 위신 있게 행동할 것과 어떤 적대적 행위도 삼갈 것을 명했다. 낙심한 한 여자는 "얼마나 암담한 시절이 될 것인가!"라고 써놓고 자살했다. 그러는 동안 독일군은 승리에 취했고, 한 독일군 하급 장교는 "파리, 제1차 대전의 이루지 못한 꿈!"이라며 감격해했다. "아침나절에 자랑스러운 마음과 뛰는 심장을 안고 출발한 우리는 도시가 눈앞에 펼쳐지는 것을 보았다. 섬세한 에펠탑의 윤곽과 사크레쾨르의 흰 대리석 돔 등 기념물들이 진격하는 우리 앞으로 다가왔다."[42]

엘사 스키아파렐리는 마지막까지 남아 있던 무리에 속했다. 딸 고고는 며칠 전 제노바에서 출발하는 여객선으로 미국에 보낸 뒤였다(이 여객선이 2천여 명의 난민을 싣고 뉴욕에 도착하던 날, 이탈리아는 프랑스에 선전포고를 했다). 내각에 있는 한 친구로

부터 몇 시간 내로 독일군이 파리에 들어오리라는 귀띔을 받고서야 비로소, 그녀는 몇 가지 소지품을 챙겨 비아리츠로 출발했다. 그곳에서 직원들을 만나 가을 컬렉션을 준비할 작정이었다. 서둘러 준비하면 독일군이 당도하기 전에 제작을 마쳐 뉴욕으로 보낼 수 있을 것이었다. 당시 비아리츠에서 분초를 다투어가며 일하는 디자이너는 그녀만이 아니었다. 뤼시앵 를롱, 잔 랑뱅, 크리스토발 발렌시아가, 자크 앵, 장 파투 등이 모두 그곳에 모여서, 자신들의 세계가 파탄 나기 전에 마지막 컬렉션을 완성하느라 필사적으로 일하고 있었다.

독일군은 6월 14일에 파리에 입성, 개선문을 지나 샹젤리제 대로를 따라 행진했다. 무릎을 굽히지 않고 뻗정다리를 쳐들며 걷는 예의 행진이었다. 신문기자 폴 리스텔위베르(불로스)는 그들의 입성을 바그너풍으로 묘사했다. "육중하고 오만하게, 그들은 지진 같은 소리를 내며 지나갔다." 한편 실비아 비치는 이렇게 회상했다. "끝없는 전차부대들의 행진이었다. 탱크와 장갑차들, 헬멧을 쓴 채 팔짱을 끼고 앉아 있는 남자들. 남자들도 기계들도 모두 차가운 회색이었고, 귀가 먹먹해지는 굉음을 내며 이동했다."[43]

곧 파리 시청을 시작으로 온 시내의 프랑스 국기가 내려지고 나치의 스바스티카 깃발이 내걸렸다. 끔찍하게도 에펠탑과 개선문 꼭대기에까지.

~

투르로 이동한 프랑스 정부는 한심하게 분열되었다. 레노 총리와 그의 측근(그중에서도 가장 강경한 인물은 드골이었는데)은

북아프리카의 프랑스 식민지로 가서 계속 싸워야 한다는 입장이었다. 반면 피에르 라발이 이끄는, 명목상 페탱 원수를 내세운 이들은 프랑스에 남아야 한다고 역시 강경하게 맞섰다. 라발과 그의 지지자들에 따르면 프랑스를 위한 전쟁은—그리고 사실상 이번 전쟁 전체는—이미 패배했으며, 프랑스에는 한 가지 선택, 즉화친을 청하는 것밖에 남지 않았다는 것이었다. 이 고통스러운 진실 앞에서 그들은 페탱만이 히틀러와 화친을 협상할 수 있는 유일한 인물이라고 주장했다.

6월 14일 새벽, 독일군이 파리에 입성하려던 바로 그 시각에, 프랑스 정부는 투르를 벗어나 더 남쪽으로, 보르도까지 내려갔다. 계속 밀려드는 난민들과 패잔병들이 길을 메운 암담한 상황 가운데, 드골은 레노에게 자신이 정부에 참여한 것은 전쟁을 하기 위해서이지 화친을 맺기 위해서가 아니라며 가능한 한 속히 알제로 갈 것을 종용했다. 이에 레노는 드골에게 어서 런던으로 가 영국의 협조를 확보하라고 다그쳤다. "알제에서 다시 만나세!" 레노는 그에게 말했다.[44]

드골이 페탱과 마지막으로 마주친 것은 그날 저녁 식사 자리에서였다. 페탱은 다른 정부 요인들과 함께 근처 테이블에 앉아 있었다. 드골은 조용히 다가가서 경의를 표했다. "그는 아무 말 없이 내게 악수를 건넸다"라고 그는 훗날 썼다. "이후 다시는 그를 만나지 못했다."[45]

밤새 브르타뉴 반도 끝까지 달려간 드골은 플리머스를 거쳐 런던을 향해 출발했다. 딸들과 함께 브르타뉴에 피신해 있던 아내에게 "모든 것이 무너질 듯하니" 여차하면 떠날 준비를 해두라고

이른 다음이었다.[46]

6월 16일, 독일군은 보르도에 접근하고 있었고, 레노의 연립정부는 와해되었다. 그날 저녁 레노는 총리직을 사임하고 페탱 원수에게 자리를 내주었다(당시로서는 불가피한 결정이라 생각했으나 훗날 두고두고 후회하게 된다). 그날 밤늦게 런던에서 돌아온 드골은─더 이상 내각에 속해 있지 않았다─페탱의 임명 소식을 들었다. 그 즉시 그는 이튿날 아침 런던으로 돌아가기로 결정했다.

도착 직후 대체 무슨 임무로 파견되었는지 묻는 한 친구에게 그는 이렇게 대답했다. "저는 어떤 임무로 파견된 것이 아닙니다, 부인. 저는 프랑스의 명예를 구하기 위해 이곳에 온 것입니다."[47]

~

6월 17일 오후 12시 30분이 조금 지나, 페탱 원수는 적에게 화친을 청했다고 라디오방송으로 프랑스 전역에 알렸다. 히틀러가 제시하는 조건을 확인하기도 전에, "나는 오늘 무거운 마음으로 여러분께 우리가 싸움을 그쳐야 함을 알려드리는 바입니다"라고 발표한 것이다. 그날 저녁 영국 석간신문들에는 "프랑스 항복하다"라는 머리기사가 실렸다.[48]

하지만 이튿날 샤를 드골 장군은 프랑스의 정신이 절체절명의 위기에 처한 것을 보고 BBC 라디오방송을 통해 조국의 동포들에게 계속 싸울 것을 호소했다.* "무슨 일이 일어나든 프랑스의 저항의 불길은 꺼져서도 안 되고 꺼지지도 않을 것입니다."[49]

페탱의 지지자들은 페탱 원수가(그리고 오직 그만이) 히틀러

와 협상할 능력이 있다고 믿었을지 모르지만, 처음부터 히틀러는 프랑스의 항복 조건을 일방적으로 제시했다. 6월 22일, 히틀러는 1918년 11월에 화친이 조인되었던 자리, 콩피에뉴의 바로 그 기차에서 화친 회담을 진행함으로써 프랑스에 모욕을 안겨주었다. (독일군이 파리에 들어오기까지 그 기차는 레쟁발리드에 전시되어 있었다.) 나중에야 페탱은 라디오로 화친 조건을 공표했다.

만 레이는 보르도로 피난 가다 밤에 잠시 쉬던 중에 그 발표를 들었다. 애국적인 음악에 이어 페탱의 음성이 들려왔으니, 비록 모든 프랑스 군인은 조국을 위해 마지막 피 한 방울까지 흘릴 각오가 되어 있다고는 하나 그 밖의 다른 고려 사항도 있으며, 특히 파리의 값을 매길 수 없이 소중한 역사적 기념물들을 구해야만 한다는 것이었다. 이 정전 명령이 불명예스러운 것만은 아님을 강조하면서, 그는 프랑스를 점령 지역과 비점령 지역으로 나누는 남북 분계선을 두기로 합의했음을 밝혔다. 이어 전쟁은 끝났다고 결론지으며, 프랑스인들은 긍지를 가지고 부디 점령군을 도발하지 말 것을 당부했다. 점령군 역시 그들에게 최대한 관용을 베풀 것이었다. 이런 발표에 뒤이어 라디오에서는 〈라 마르세예즈〉의 곡조가 울려 퍼졌고, 모두가 걸음을 멈추었다. 남녀노소 모두가 울었다.[50]

*

영국 외무부에서는 페탱의 협상을 위태롭게 할 수 있다며 이 방송에 반대했으나, 처칠이 지지해주었던 것으로 전한다. 프랑스 정부는 드골에게 즉시 귀환을 명하고 준장 진급을 취소했으며, 뒤이어 군법회의에 회부하여 4년간의 징역과 국적 박탈 판결을, 8월에는 사형, 강등, 재산 몰수 판결을 내렸다.

페탱은 듣기 좋은 말로 포장하려 애썼지만, 레옹 블룸은 경악했다. 그것은 "더도 덜도 아닌 항복이었다"고 그는 훗날 썼다. 앙드레 지드 역시 넋이 나갔다. "도대체 있을 수 있는 일인가? 페탱이 그런 말을 한다는 것이? (……) 프랑스가 정복된 것으로 충분하지 않은가? 명예까지 잃어야 한다는 것인가?"[51]

코코 샤넬의 종손녀는 샤넬이 그 뉴스를 듣고 "통곡했다"고 기억했다.

~

독일에 참패한 후 출범했던 제3공화국은 또다시 독일에 참패하면서 종언을 고했다. 7월 10일 비시에 모인 국회가 페탱 원수에게 전권을 넘겨주었고, 이튿날 페탱은 국가수반으로, 사실상 군주로 등극했다. 그런 지도자를 열망했던 이들에게는 흡족한 결정이었다.

의회는 즉시 해산되었으며, 피에르 라발을 측근에 둔 페탱은 "인간의 타고난 평등이라는 거짓된 관념"을 거부하고 새로운 체제는 "사회적 위계질서"를 받아들일 것임을 약속함으로써 권위주의적이고 반의회적인 내셔널리스트들에게 호소했다. 그는 또한 노조를 비판하고 비밀결사, 특히 프리메이슨을 처단하는 법을 공표했다. 1940년 10월 3일, 최초의 반유대법과 프랑스의 유대인들을 예속시키는 가혹한 규정들이 제정되었다. 하지만 유대인들에 대한 탄압은 진작부터 시작된 터였다. 곧 페탱 체제는 유대인을 색출하여 프랑스 수용소에 보내는 나치 정책을 실시했으니, 그중에는 독일제국 내 죽음의 수용소들로 가는 길목에 자리한,

파리 바로 외곽의 악명 높은 드랑시 임시 수용소도 있었다.

페탱 치하의 새로운 체제는 의미심장하게도 '프랑스 국가'Etat Français'라 불렸다. 이전의 '프랑스 공화국'la République Française'에 대비되는 이름이었다. 그리고 '자유, 평등, 박애'라는 혁명의 구호는 '노동, 가정, 조국'으로 바뀌어, 이미 공화국을 증오하던 이들이나 좀 더 최근에 인민전선에 대한 반감으로 공화국에 등을 돌린 이들의 압도적인 지지를 받았다. 페탱과 그 추종자들에 따르면, 프랑스는 퇴폐성과 윤리적 타락 때문에 고통을 겪었으며 철저한 정화와 대속 작업이 필요하다는 것이었다. 한 역사가의 말대로, 페탱의 비시정부는 "1789년의 원리들을 뿌리 뽑고 사회를 밑바닥에서부터 꼭대기까지 변모시켜 새로운 가치를 주입함으로써 계몽주의는 물론 프랑스대혁명의 자유와 민주와 세속적인 유산의 파괴를 목표로 하는 혁명을 출범"시켰다.[52]

이런 사태에 맞서, 드골은 단순 명백한 소집령을 외쳤다. 적과 싸우고 프랑스 영토를 해방시키며 프랑스의 명예와 세계에서의 온당한 지위를 되찾자는 것이었다.*

* 페탱이 '프랑스 국가'의 수반으로 취임하던 날, 런던에서 드골은 비시 체제가 "불법이요 무효"임을 선언하고 '자유 프랑스 제국 방어 정부'를 수립, 자유 프랑스를 위해 소집된 군대를 '자유 프랑스군Forces françaises libres, FFL'이라 명명했다. 6월 27일 영국 수상 윈스턴 처칠은 드골을 자유 프랑스의 수장으로 공식 인정했으며, 영국 의회와 언론, 여론이 그를 지지했다.

사람들은 추격해 오는 적의 군화 소리 앞에 바람처럼 흩어졌다. 독일군의 점령에 뒤따른 다급한 피난 행렬 가운데 파리를 빠져나간 사람들은 대개 우여곡절 끝에 영국이나 미국으로 건너갔다.

아우성치며 탈출한 이들의 1차적인 행선지는 리스본이었고, 1942년 11월 독일군이 이른바 비점령 지역으로까지 세력을 확대하기도 전에 이미 프랑스에는 사실상 '자유로운' 곳이 남지 않았음이 곧 명백해졌다. 페탱의 비시정부가 다스리는 지역도 마찬가지였다. 시인 브라이어는 스위스에서 프랑스를 거쳐 리스본으로 가는 버스 여행이 걱정으로 가득했다고 회고했다. 그녀가 난민들을 위해 일한 전력 때문에 독일군의 블랙리스트에 올라 있으니 피신하는 것이 좋겠다는 스위스 지인들의 충고를 듣긴 했으나, 그녀와 동승한 15개국 출신의 44명 승객이 프랑스에 들어섰을 때 모터사이클을 탄 독일군 순찰대가 돌아다니는 광경은 전혀 예상하지 못했던 것이었다. "하지만 여기는 비점령 지역인데"라

고 그녀 뒤에 있던 한 남자가 탄식하는 말에 모두 소리 내어 웃었다. "승자는 어디든 마음대로 다니지요"라고 다른 승객이 그에게 말해주었다.[1]

어디에 가든 독일군이 있었지만, 몇몇 파리 사람들은 파리를 떠나되 프랑스 내에 머무는 편을 택했다. 독일군이 파리에 들어오기 전부터, 조세핀 베이커는 카지노 드 파리의 일자리를 그만두고 남부의 도르도뉴로 내려갔다. 모리스 슈발리에는 나치에 장악된 라디오 파리 방송을 위해 노래하고 페탱을 열렬히 지지하며 연예 활동을 계속했던 반면, 베이커는 아무도 흉내 내지 못할 자기만의 방식으로 레지스탕스를 위한 첩보 활동에 열과 성을 다했다. 옷 속에 감춘 사진들과 보이지 않는 잉크로 악보에 옮겨 적은 중요 문서들을 가지고서, 도중에 만난 독일 및 스페인 당국자들이나 신문기자들을 매력으로 눙치며, 스페인을 가로질러 리스본에 가서 영국 정보기관에 넘겨주었다.

이제 자유 프랑스군의 일원으로서, 조세핀은 순회공연을 계속하는 한편 그 여정을 이용해 첩보 활동을 하며 카사블랑카에 연락 및 전달 기지를 세우는 일을 도왔다. 이곳에서는 비시의 연락원으로부터 들어온 정보를 리스본을 거쳐 런던으로 전달하게 되어 있었다.

그녀는 도르도뉴에서 모로코로, 리스본으로 돌아다녔으며, 특히 모로코에 오래 머물면서 동유럽 유대인들이 라틴아메리카로 갈 수 있게끔 여권을 확보해주는 네트워크를 구축했다. 병이 나서 활동에 지장이 생겼을 때도, 그녀는 병실에서 미국 외교관들에게 정보를 전해주었다. 연합군이 프랑스령 북아프리카로 진주

에필로그

하자 조세핀은 부대를 위문했으며, 여전히 차별 대우를 받는 미국 흑인 병사들에게 이렇게 말했다. "인종차별 때문에 화를 내는 건 전쟁이 끝난 다음으로 미뤄요. 그때가 되면 나도 미국에 돌아가 차별을 철폐하는 싸움에 함께할 거예요. 하지만 우선 전쟁에 이깁시다."[2] 전쟁이 끝난 후, 그녀는 약속을 지켰다.

파리가 해방되자 그녀는 돌아가 영웅 대접을 받았다. 나라를 위해 봉사한 공로로 전쟁 십자 훈장을 받았을 뿐 아니라, 레지옹 도뇌르의 일원으로 맞아들여졌다.

조세핀 베이커와 달리, 프랑스에 남은 몇몇 유명 인사들은 파리에서 멀찍이 떨어져 조용히 은둔 생활을 하고 있었다. 앙리 마티스는 독일군이 들어오기 직전 필사적으로 파리를 탈출하여 점령 기간 내내 니스에 머물렀고, 일련의 수술 후에는 병석에서 지냈다. 프랑스의 항복에 충격을 받고 전국에 흩어져 있는 가족들의 안위를 걱정하긴 했지만, 그는 떠날 만한 상황이 아니었으며 그럴 마음도 없었다. 뉴욕에서 화상으로 성공한 아들 피에르는 무사히 뉴욕으로 돌아갔으나, 마티스의 입장에서 그 시점에 프랑스를 떠난다는 것은 탈영이나 마찬가지일 터였다.[3]

앙드레 지드도 한동안 니스와 그 주변에 머물면서 다른 사람들의 피신을 도왔다. 하지만 그는 NRF가 히틀러 지지자 피에르 드리외라로셸의 손에 넘어간 후(전 편집장은 독일 치하에서 발행하기를 거부했다)에도 이 잡지에 기고를 계속한 탓에 부역 혐의를 받게 된다. 출국에 필요한 서류를 받자 지드는 "지금으로서는 프

랑스를 떠날 마음이 없다"라고 대답했다. 물론 실제로는 전쟁 기간의 상당 부분을 튀니지에서 보냈고, 한 역사가에 따르면 "연합군에 대해 거리를 둔 중립적 태도 이상은 취하지 않았다"지만 말이다.[4] 사건들에 뒤흔들리는 가운데, 지드는 어수선하고 양가적인 마음이었다. "어제의 적을 받아들이는 것이 반드시 비겁함은 아니다"라고 그는 9월 5일 일기에 썼다. "그것은 지혜요, 불가피함의 수용이다. (……) 갇힌 철창에 짓찧어 몸을 상한들 무슨 소용인가?"[5]

거트루드 스타인과 앨리스 B. 토클라스는 전혀 양가적이지 않았고, 레지스탕스에 분명 아무 관심도 없었을 것이다. 그들은 전쟁 기간의 대부분을 빌리냉에 있는 시골집에서 보냈으며, 삼엄한 전시였음에도 베르나르 파이의 비호하에 제법 잘 지냈다. 파이는 페탱 체제하에서 프랑스 국립도서관의 총책임자이자 프리메이슨 척결 운동의 감독이 되었으니, 이 척결 운동으로 인해 1천 명에 달하는 프리메이슨 회원들이 강제수용소로 보내졌고, 그중 반 이상이 죽임을 당했다. 페탱과 파이 모두 양차 대전 사이 프랑스가 겪은 시련이 유대인과 프리메이슨의 탓이라고 믿었지만, 그럼에도 파이는 자신의 직위를 이용하여 스타인과 토클라스를 도와주었다. 두 여자 모두 유대인이었으나, 열렬한 페탱 지지자이기도 했다.

페탱에 대한 스타인의 열광은 끝이 없어 보였다. 페탱이 휴전 협정에 조인하자, 그녀는 그가 "기적을 달성했다"고 믿어 의심치 않았으며, 몇 달 뒤 그의 정부가 명백히 본색을 드러낸 후에도 《애틀랜틱 먼슬리》의 독자들에게 자신은 프랑스의 전쟁이 끝나

고 "프랑스의 무거운 짐이 덜어져서" "매우 흡족하다"고 말했다. 무엇보다도 거트루드 스타인은 조용히 살며 글을 쓰기를 원했다. "자유롭기 위해서는 철저한 보수주의자가 될 필요가 있다는 말을 아무리 강조해도 지나치지 않다"라고, 그녀는 프랑스가 히틀러에 함락된 바로 그날 출간된 자신의 책 『파리 프랑스*Paris France*』에 썼다.⁶ 반유대주의의 공포 분위기 가운데, 유대인 스타인에게는 페탱이 그 조용한 삶을 제공해준 셈이었다.

스타인의 소중한 벗 파이 덕분에, 그리고 어쩌면 페탱 덕분에, 그녀와 앨리스는 여전히 안전했다. 1년 반 동안 스타인은 페탱의 연설을 영어로 번역하기까지 했다. 이는 미국 대중에게 프랑스의 비시정부야말로 신뢰할 만하다는 점을 설득하려는 정부 차원 선전의 일환이었는데, 그녀는 미국이 참전하고 독일군이 프랑스 전역을 점령한 후까지도 그 일을 계속했다.

전쟁이 끝나고 파이가 나치 부역자로 투옥되자 앨리스 B. 토클라스는 그가 스위스로 달아나도록 금전적인 도움을 주었던 것으로 보인다. 그 무렵 거트루드 스타인은 세상을 떠난 뒤였지만, 그에 앞서 종전 후 미국에서의 유명세와 위신을 새롭게 한 다음이었다.

～

독일군이 다가옴에 따라 파리와 프랑스를 떠나려던 이들은 갖가지 걸림돌에 부딪혔다. 엘사 스키아파렐리는 필요한 모든 비자를 미리 얻어둔다는 불가능에 가까운 일을 해냈지만, 그럼에도 리스본으로 가는 길에는 연이어 나타나는 난관에 맞닥뜨렸다. 결

국 마지막 200킬로미터는 택시를 대절해 가야 했고, 위협하다시 피 경찰을 뚫고 지나서야 특급 호텔에 짐을 풀 수 있었다. 그녀는 그곳에서 한동안 기다린 끝에 겨우 출발, 뉴욕에는 팬암 비행정 으로 우아하게 도착했다.

이와는 대조적으로, 최근 미국에서 행한 연설 중 "우리는 대가 를 불문한 평화란 도무지 평화가 아님을 발견했습니다"[7]라고 말 했던 에브 퀴리는 잠시 파리에 돌아와 가족과 작별한 후(그들은 남기를 택했다) 즉시 출발, 독일 전투기들의 빗발치는 포화 속에 화물선을 타고 영국으로 건너갔다.

런던에 도착한 에브는 드골의 자유 프랑스군에 가담했고, 처칠 과 만났으며, 미국에서는 참전을 촉구하는 강연을 계속했다(그녀 는 '아메리카 퍼스트'*로부터 야유를 당했지만, 백악관에 초청되 기도 했다). 에브는 런던에서 발행되는 연합군 신문과 《뉴욕 헤 럴드 트리뷴》의 종군 기자가 되어 총 연장 4만 킬로미터에 달하 는 전선을 돌아보았다. 연합군의 이탈리아 침공 때는 자유 프랑 스군의 여성 의무대와 함께 일했고, 1944년 프로방스 상륙, 일명 용기병 작전에 참가하여 무공 십자 훈장을 탔다. 나중에 그녀는 미국 시민이 되었고, 퓰리처상 후보에 올랐으며, 남편인 헨리 리 처드슨 라부이스 주니어와 함께 세계 각지를 여행했다. 라부이스 는 그리스 주재 미국 대사(1962-1965)를 거쳐 유니세프 부국장이 되었는데(1965-1979), 에브는 이 일에 적극 동참하여 '유니세프의

* 1940-1941년 미국이 유럽의 파시즘과 맞서는 데 반대하고, 제2차 세계대전에 참 전하지 않기를 촉구한 정치적 압력단체.

에필로그

퍼스트레이디'로 불리기도 했다. 에브 자신은 노벨상을 타지 못했지만, 1965년 노벨 평화상은 유니세프에 수여되었다.

만 레이는, 휴전협정이 체결된 후 끔찍한 고생길 끝에 파리로 돌아온 많은 사람들이 그랬듯이 파리를 아주 떠날 결심을 했다. 미국으로 돌아가는 것이 썩 내키지는 않았지만, 이제 곳곳에 기관총이 배치되고 나치 깃발이 펄럭이는 파리에 남아 있을 이유도 없었다. 게다가 그는 유대인이었으니 프랑스를 떠나는 편이 나았다. 키키와 브랑쿠시에게 작별을 고한 뒤 그는 파리를 떠났다. 작은 옷 가방과 카메라 두어 개를 든 채 떠나던 그는 우연히 버질 톰슨을 만났는데, 톰슨은 자그마치 열네 개나 되는 트렁크를 갖고 있었다. 그 트렁크들에는 악보가 가득 들어 있었으니 ─ 베토벤, 모차르트, 바흐, 브람스 등 ─ 국경의 독일군 보초는 그의 좋은 취향을 칭찬했다. 만 레이도 톰슨도 스페인 국경을 넘어 리스본에 이르렀고, 거기서 뉴욕을 향해 출발했다.

다른 사람들도 비슷한 경로를 택했다. 즉, 리스본을 경유하여 뉴욕으로 가는 여정이었다. 리스본은 곧 미국행 증기선에 타려는 난민들로 북새통이 되었다. 그 와중에 민 레이는 살라 달리와 마주쳤다. 갈라는 자신과 달리를 위해 뉴욕행을 주선하느라 동분서주하고 있었다. 마리아 졸러스*도 만났는데, 그녀는 두 딸과 마티스의 손자를 오베르뉴의 학교에서 데리고 나와 마르세유를 거쳐 거기까지 온 것이었다. 갈수록 쇠약해지고 까다로워지는 제임스 조이

─────

*
《트랜지션》을 창간한 유진 졸러스의 아내.

스를 도와, 그와 노라를 국경 너머 스위스로 데려다준 뒤였다.

조이스로 말하자면, 그는 이듬해 초에 취리히에서 죽었다.

～

마침내 만 레이는 뉴욕행 여객선에 오를 수 있었다. 톰슨, 달리 부부, 그리고 영화감독 르네 클레르와 그의 아내(장 콕토의 젊은 연인 레몽 라디게가 한때 결혼하겠다고 했던 아름다운 브로냐 페를뮈테르)[8]도 함께였다. 배가 어찌나 붐비는지, 만 레이와 톰슨은 대연회실 바닥에 매트리스를 깔고 잤다.

뉴욕에 도착하자 달리 부부는 커레스 크로즈비의 버지니아 영지로 가 주인의 환대가 바닥날 때까지 그곳에서 여러 달 묵었다. 한편 만 레이는 뉴욕에 실망하여 할리우드로 가서 여러 해 동안 머물며 헨리 밀러와 가깝게 지냈다. 밀러는 그리스를 거쳐 캘리포니아에 와 있던 터였다. 할리우드에 온 또 다른 사람은 스트라빈스키로, 그는 미국 도착 직후 베라와 결혼했다.

장 르누아르도 미국으로 건너갔다. 그는 독일군의 공습을 피하고 가족을 안전하게 지키느라 애쓰면서 난민들로 넘쳐나는 프랑스에서 온갖 참상을 목도한 터였다. 가족마저 뿔뿔이 흩어진 후, 그와 디도는 코트다쥐르에 있던 아버지의 집 레콜레트로 갔다. 다행히도 위험을 예견했던 디도가 이미 미국 감독과 연락을 취해둔 터라, 그 무렵 그는 할리우드에서 제안을 받게 되었다. 르누아르로서는 프랑스를 떠나는 것이 내키지 않았지만, 이제 나치의 하수인들이 그에게 "새로운 프랑스"를 위한 영화를 만들어달라며 자꾸 찾아오는 형편이라 부득불 떠날 결심을 했다. 그 무렵 다

가오는 일을 분명히 인식한 그는 한 친구에게 말했다. "아무래도 떠나는 게 낫겠어. 사태가 더 심각해질 거야."[9]

행정적 난관과 전쟁의 대혼란에도 불구하고, 1940년 가을 르누아르와 디도는 마르세유와 알제리, 모로코를 거쳐 리스본으로 갈 수 있었다. 리스본에서 뉴욕으로, 이듬해 초에는 할리우드로 가서, 르누아르는 전쟁 기간 내내 그곳에 머물렀고, 미국 시민이 되었다. 그는 아들 알랭도 프랑스에서 빼내 올 수 있었다. 그러자 알랭은 즉시 미군에 입대했는데, 같은 나이에 참호전에 참가했던 아버지는 그런 아들을 이해했다. "스무 살이 넘었고 프랑스인인데 조국을 떠났다면, 입대해서 싸우는 거지요"라고, 그는 설명을 요구하는 프랑스 대사에게 답변했다.[10]

알랭은 입대 당시 영어를 거의 못했지만, 남태평양과 일본에서 4년을 근무했다. 종전 후 서훈 장교로 제대한 그는 미국에 돌아가 제대군인 원호법의 혜택으로 캘리포니아 대학교 샌타바버라 캠퍼스에서 공부했고, 하버드에서 영문학과 비교문학 박사 학위를 받은 후 오하이오 대학에서 가르치다가 캘리포니아 대학교 버클리 캠퍼스로 가 남은 생애 동안 중세 영문학을 가르쳤다.

훗날 장 르누아르와 디도(이제 마담 르누아르가 된)는 파리의 프로쇼로에 자리한 장미로 뒤덮인 집으로 돌아갔다. 하지만 이후로도 그들은 미국과 내내 긴밀한 관계를 유지했다.

앙드레 브르통도 결국 미국에 가게 되었다. 비상 구조 위원회*
와 페기 구겐하임 덕분이었다. 비시정부의 검열관들이 그의 주
요 작품들을 금서 처분하고 그와 다른 많은 초현실주의자들을 체
포·신문한 후였다. 브르통 자신도 놀랐을 테지만, 그에게는 뉴
욕 생활이 그리 나쁘지 않았다. 마르셀 뒤샹 같은 동료들이 주위
에 있었고, 그는 '미국의 소리'** 프랑스 방송의 고정 출연자가 되
기도 했다. 게다가 그와 친구들은 미국에서도 초현실주의 활동을
이어가며 전시를 하고 잡지도 낼 수 있었으니, 이 역시 페기 구겐
하임이 도와준 덕분이었다.

가톨릭 철학자 자크 마리탱은 진작부터 매년 캐나다 토론토 대
학의 중세 연구소에서 가르치던 터였는데, 아내가 유대 혈통인지
라 나치 점령 기간 동안 미국에서 지냈다. 미국에서 마리탱 부부
는 구조 활동, 특히 프랑스 학자 및 지식인들의 구조에 나섰고, 드
골의 자유 프랑스를 지지했다.

피카소의 중개인이던 유명한 화상 폴 로젠베르그도 리스본을
거쳐 뉴욕으로 갈 수 있었던 행운아 중 하나였다. 로젠베르그는

*
The Emergency Rescue Committee. 1940년 6월 말 뉴욕에서 독일 및 미국 지식
인, 학자, 과학자들이 결성한 단체. 프랑스의 박해받는 예술가 및 정치인을 미국으
로 데려오는 것을 목표로 했다.
**
Voice of America. 미국 정부가 운영하는 국제방송. 1942년 2월 24일 독일어로 첫
방송을 한 데 이어 이탈리아어, 프랑스어, 영어 방송이 시작되었다.

에필로그

아내와 딸을 데리고(아들은 프랑스에 남아 드골의 자유 프랑스와 함께 싸웠다) 떠났는데, 이미 자신의 명성 높은 소장품들을 대피시킨 다음이었다. 독일인들이 보르도 근처의 은행 금고에서 그가 감춰둔 그림들을 찾아내게 되지만, 다행히도 로젠베르그는 이미 소장품의 상당 부분을 런던과 뉴욕으로 보냈고, 피카소의 가장 훌륭한 작품들은 대규모 피카소 회고전을 준비 중이던 뉴욕의 현대미술관에 대여한 터였다.

한편 나치의 파란이 미치기 전에 미국보다 더 멀리까지 가 있던 사람들도 있었으니, 샤를로트 페리앙이 그중 하나였다. 일본에서 1년을 보낸 후, 페리앙은 미국을 거쳐 프랑스로 돌아올 준비를 하고 있었다. 하지만 그녀가 인도차이나에 잠깐 들른 사이 일본의 진주만 폭격이 벌어졌고, 따라서 미국으로도 프랑스로도 돌아가는 길이 끊기고 말았다. 베트남에 발이 묶인 그녀는 하노이에서 공예품을 취급하는 일을 하다가 프랑스 남자를 만나 결혼했다. 인도차이나에서 프랑스의 경제 업무를 보던 사람이었다. 행복한 결합은 아니었지만(그녀는 자신들을 "반대되는 양극"으로 묘사했다),[11] 그래도 일본이 인도차이나를 정복한 후 남편과 함께 체포되었을 때 두 사람 사이에는 아이가 있었다. 종전 후에야 페리앙은 딸을 데리고 프랑스로 돌아올 수 있었고, 그곳에서 여전히 꿋꿋이 살아가며 창작 활동을 계속했다. 그녀는 더 나은 디자인으로 더 살 만한 환경, 더 나은 사회를 실현하리라는 믿음을 잃지 않았다.

앙드레 말로, 루이 아라공, 그리고 초현실주의 시인 폴 엘뤼아르와 로베르 데스노스 등은 프랑스에 남아 레지스탕스에 참여했다. 말로는 그 자신이 늘 감탄해 마지않던 고양이처럼 언제든 자기 힘으로 궁지를 벗어나는 사람이라, 독일군에 생포되어 투옥된 후에도 용케 탈옥하여 레지스탕스에 합류했다. 전쟁이 끝난 후 그는 드골의 오른팔이 되어 프랑스 최초의 문화부 장관으로 일했다.

아라공은 1939년에 징집되어 무공 십자 훈장을 탄 터였는데, 1940년 5월의 공방전에서 프랑스가 패하자 비점령 지역으로 가서 점령군에 대한 공산주의 레지스탕스를 조직하고 지하 언론을 위해 글을 썼다. 엘뤼아르는 레지스탕스에 참여하며 이들을 고취하는 시를 썼으니, 특히 1942년에 발표한 「자유Liberté」는 영국 비행기들에 의해 수백만 부가 프랑스 전역에 뿌려져 적과 싸우는 이들에게 힘을 주었다. 두 사람 다 종전 후까지 살아남아 시작 활동을 계속했다.

하지만 데스노스는 레지스탕스 활동 중 파리에서 게슈타포에 체포되었다. 한 친구로부터 미리 경고를 받았음에도, 독일군이 자신의 행방을 추궁하느라 아내 유키를 고문할 것을 우려하여 달아나지 못했던 것이다. 게슈타포의 검은 자동차가 골목에 들어서는 것을 본 아내가 그에게 어서 떠나라고 애원했지만 "당신을 두고는 못 가!"라며 그는 버텼고, 그 순간 문 두드리는 소리가 났다.[12] 체포·수감된 데스노스는 아우슈비츠와 부헨발트를 거쳐 테레지엔슈타트로 이송되었고, 그곳에서 티푸스로 죽었다.

에필로그

정부 요인 가운데 북아프리카에서 계속 싸우려 했던 이들은 무자비한 적군을 만났다. 그중 에두아르 달라디에와 조르주 망델은 나머지 동료들도 자신들을 따르기를 기대하며 모로코로 가는 배에 올랐다. 하지만 이 두 사람은 카사블랑카에서 가택 연금 되었고, 곧 사지로 보내졌다. 그들은 결국 부헨발트까지 끌려갔는데, 전직 총리 레옹 블룸도 그곳에 와 있었다.[13]

"내 평생의 경험 중에 감옥이 빠져 있었다"라고 블룸은 훗날 썼다. "그래서 섭리에 의해 그것까지 채워진 모양이다." 독일군 점령 후에 그는 프랑스를 떠나라는 경고를 누차 들었지만("그들이 자네를 얼마나 증오하는지 알기나 하나!"라고 한 친구는 말했었다), 이미 은퇴한 지 2년이나 된 자신에게 무슨 나쁜 일이 닥치리라고 생각지 않았다. 그것은 오판이었다. 9월 15일에 블룸은 체포되어 샤즈롱으로, 그 후에는 부라솔으로 이감되었고, 프랑스를 패배에 이르게 한 비행과 범죄라는 명목으로 재판에 회부되었다. 이런 식의 희생양 몰이로 이미 일어난 일에 대한 손쉬운 내답을, 자신들이 이미 믿고 있던 대답으로 얻으려는 이들이 너무 많았다. 샤를 모라스는 이렇게 외쳤다. "나는 우리를 현재 우리가 추락하고 있는 이 심연 속으로 몰아넣은 것이 유대-프리메이슨 정치가들임을 확인했다."[14]

재판은 정치적이고 이념적이었다. 블룸은 인민전선의 지도자였다는 이유로 심판당했다. 특히 1936년의 공장 점거와 노동 계층을 위한 인민전선의 입법, 특히 48시간 근무제가 도마에 올랐

으니, 그를 고발하는 자들은 그것으로 인해 "노동 계층이 일을 덜 하는 데 맛을 들였다"고 비난했다.[15] 프랑스의 패배는 군대가 아니라 블룸의 책임이라는 것이었다.

하지만 재판은 무한정 연기되어, 블룸이 감옥에서 지낸 지 1년이 지나 히틀러가 개입한 뒤에야 이루어졌다. 갑자기 페탱은 "우리의 재난"에 책임이 있는 자들에게 가장 준엄한 벌을 내리겠다고 선언하며, 그 책임자로 에두아르 달라디에와 불운한 가믈랭 장군, 그리고 레옹 블룸을 꼽았다. 블룸에 대한 기소는 "정당화할 수 없을 만큼 나약한 정부 운영으로 생산의 직접적 결과와 생산자의 윤리적 힘을 위태롭게 함으로써, 총리 레옹 블룸은 직무를 유기했다"라는 것이었다.[16]

그 무렵 나치는 블룸의 아들 로베르를 독일에 있는 죄수 유형지에 가둬놓았고, 막내아들 르네는 드랑시의 수용소를 거쳐 폴란드의 죽음의 수용소로 이송되어 돌아오지 못했다. 이 희극 같은 재판이 진행되는 동안 블룸의 강경한 변론은 지하와 해외로 유포되었고, 이후 재판이 중단되며 블룸은 종신징역형에 처해졌다. 1943년 3월 그는 달라디에와 가믈랭과 함께 부헨발트로 이송되어 조르주 망델을 만났다. 또한 그곳에서 그는 1938년 상처한 후 동반자로 지내오던 잔 르빌리에와 결혼했고, 전쟁이 끝나 석방되기까지 두 사람은 함께했다.

블룸에 따르면, 그 시기 내내 그들 부부는 "살아서 프랑스 땅에 돌아오리라고는 단 한 순간도 생각하지 못했다"고 한다. 하지만 갇힌 몸이 되어서도 그는 여전히 글을 쓸 수 있었다. "나는 어떤 인종도 타락하거나 저주받았다고는 믿지 않는다. 유대인뿐 아니

에필로그

라 독일인에 대해서도 그렇게 믿지 않는다."[17]

~

그리고 파리에 남은 사람들이 있었다. 전쟁 후 그중 많은 사람들, 특히 코코 샤넬과 장 콕토에게는 부역 혐의가 묵직하게 걸리게 된다.

샤넬은(그녀의 반유대주의는 선별적이라 로트실트 집안 사람들 앞에서는 드러나지 않았다)[18] 독일군 장교와의 연애로 구설에 올랐다. 상대인 한스 귄터 폰 딩클라게는 파리 주재 독일 대사관 소속으로, 아마도 독일의 첩자였던 것 같다. 샤넬의 명성을 한층 더 흠집 낸 것은 그녀가 독일 장교들이 득실거리는 리츠 호텔에 계속 머물렀으며, 점령기의 반유대법을 이용하여 유대인 사업 파트너였던 베르타이메르가家가 프랑스를 떠나자 그들을 몰아내려 했다는 사실이다. 이 전략은 흐지부지되고 말았으니, 베르타이메르가에서 샤넬 향수를 전쟁 기간 동안 한 아리안계 소유주의 손에 넘긴 탓이었다.

장 콕토는 세상 돌아가는 일보다는 자신과 자신의 안위에 더 관심이 있던 터라, 애국심에 감동되기보다 독일 점령기의 새로움에 호기심을 느꼈다. 파리에 독일 군복들이 출몰하는 점령기가 그에게는 새롭고 자극적인 것으로 비쳤다. 콕토는 친구 막스 자코브를 도우려 하기도 했고[19] 때로는 독일 점령군에 대해 신랄한 말도 했지만, 사실 그 자신도 아슬아슬한 입장이었다. 나치는 유대인뿐 아니라 동성애자들도 봐주지 않았다. 엄격한 윤리가 지배하여, 그들이 퇴폐로 규정하는 모든 것이 축출되었다. 1940년 가을,

콕토는 장 마레와 함께 파리로 돌아오기 직전 한 친구에게 보내는 편지에 이렇게 썼다. "믿거나 말거나, 그 양반들[비시 체제]은 이 모든 일의 책임이 지드와 내게 있다는 결론을 내렸다네."[20]

콕토뿐 아니라 점령기 파리에서 글을 발표하려 하거나 그래야만 하는 모든 작가는 나치에 어느 정도 협력하지 않을 수 없었다. 독일군이 모든 출판물과 연극, 영화, 연주회, 전시회 등 일체의 공공 활동에 대해 검열과 허가를 요구했기 때문이다. 콕토는 이에 이의를 제기하지 않았고, 나중에는 히틀러가 애호하는 조각가 아르노 브레커의 파리 전시를 광고한 덕에 프랑스 영화계 종사자들이 독일에서 일하지 않을 수 있었다고 주장하기도 했다. 하지만 그런 콕토도 드물게 저항한 적이 있었다. 1940년 12월에 쓴 「젊은 작가들에게 고함Adresse aux jeunes écrivains」이라는 글을, 그는 이렇게 각성을 촉구하며 맺는다. "엄청난 과업을 수행해야 합니다. 여러분의 무가치한 동포에 맞서 정신의 영역을 지켜야 합니다. '너무 어려운 일'이라고 말하지 마십시오. '나는 불가능한 일을 해야만 한다'라고 말하십시오."[21]

물론 그의 촉구는 자신이 아니라 다른 사람들을 향한 것이었다.

일부 작가들은 나치의 검열을 거부하고 지하 출판물에 기고하거나 아니면 아예 글을 발표하지 않았지만, 콜레트는 그들과 달랐다. 유대인 남편(수용소행을 간신히 모면한)과 자신의 생계를 꾸리기 위해, 그녀는 비시정부와 독일에 친화적인 언론에 계속 기고했다. 자신의 딸과 남편의 아들, 그리고 가까운 친구들이 레

지스탕스를 위해 일하는 동안에도 말이다.

가족 사이에 그렇게 의견이 갈린 예는 그들만이 아니었다. 미시아 세르트는 — 그녀는 할머니가 유대인이었고 (그녀의 친구 불로스가 1940년 12월 일기에서 언급했듯이) "파리를 감옥으로 만드는 반유대법에 대해, 그거야말로 우리 도시와 정반대되는 것이라며 길길이 화를 냈다"[22] — 열렬한 레지스탕스 지지자였던 반면, 전남편인 호세-마리아 세르트(록펠러센터 30번지의 대형 벽화를 그린)는 후안무치한 부역자였다. 미시아의 부탁으로 콜레트의 남편이 독일로 이송되는 것을 막기 위해 나서주었고 막스 자코브의 구명을 위해 노력하기는 했지만(물론 실패했다), 호세-마리아는 자기에게 떨어지는 이익을 취하는 데 아무 거리낌이 없었다. 그와 미시아는 여전히 이혼 상태였으나, 그의 두 번째 아내가 죽은 지금은 비록 이상적인 관계는 아닐망정 사실상 재결합한 터였다.

전쟁이 끝난 후, 루이 르노를 비롯한 많은 사람들이 '부역'에 대해 변명하기에 급급했다. 공산주의를 깊이 두려워하고 인민전선의 법령이나 노소 폐지에 내심 만족했던 수많은 대기업가 중 한 사람이었던 르노는 점령기 동안의 자기 행동을 "평소와 같은 사업"이요 생산을 계속하고 프랑스 노동자들에게 고용을 제공하는 수단이었다고 정당화했다. "그들[독일인들]에게 버터를 주는 편이 낫지, 안 그러면 그들이 소를 잡았을 것"이라고 그는 말했지만[23] 다른 사람들은, 특히 전쟁이 끝난 후에는 동의하지 않았다. 르노는 부역자로서 투옥되었으니, 그의 아내와 악명 높은 부역자 피에르 드리외라로셸의 오랜 불륜도 불리한 판결에 한몫을 했다.

전면적으로 기꺼이 항복하되 전혀 다른 생각을 한 이들도 있었다. 르코르뷔지에는 콕토와 마찬가지로 독일의 프랑스 점령에 자극을 받아 자신이 기대하던 새로운 세계가 올 것을 열렬히 기다렸다. "나는 여기 프랑스에서 싸워야 한다"라고 그는 썼다. "여기서 건축 세계를 바른 궤도 위에 올리는 것이 필요하다고 믿는다."[24]

코르뷔는 히틀러를 대단찮게 여겼지만, 페탱 체제하에서 기꺼이 일할 마음이 있었고, 산업 생산부에서 봉사했다. "그가 비시로 간 것을 건축과 도시계획이라는 대의를 옹호하기 위해서였다"라고 샤를로트 페리앙은 썼다. "코르뷔는 정치가가 아니었다"라고 그녀는 덧붙였다. "그는 자기 프로젝트의 실현을 보기 위해서라면 악마하고라도 손잡았을 것이다. 개인적 이익 때문이 아니라, 삶을 변화시켜야 한다고 너무나 확신하고 있었기 때문에."[25]

1942년 중반, 르코르뷔지에는 그간의 경험에 낙심하여 비시를 떠났다. 하지만 그의 마음을 바꾼 것은 정치가 아니라 비시가 그의 생각을 받아들이지 않았다는 사실이었다.

그러는 동안, 코르뷔의 사촌이자 동업자였던 피에르 잔느레는 레지스탕스에 가담했다.

피카소는 지난번 전쟁 때와 마찬가지로 이번에도 일에 몰두하여 세상 돌아가는 일에 관여하지 않으려 했다. 화상 폴 로젠베르그의 집과 화랑이었던 곳을 나치의 주요 약탈 조직인 제국 지도자 로젠베르크 특수대 — 하필 같은 이름이었지만 화상 로젠베르그는 유대계가 아니었다 — 가 인수한 터라 그 옆집에 계속 사는

것이 탐탁잖기는 했지만, 좌안의 그랑조귀스탱가에 있는 작업실에서 일하며 점령된 도시에서 그럭저럭 편안하게 지냈다. 그가 히틀러의 이른바 '퇴폐 미술'의 대표자이면서도 그렇게 살 수 있었다는 사실에 일종의 특혜를 받은 것이 아닌가 하는 의문이 제기되기도 했다.

아마 그는 명성만으로 나치의 박해를 면했던 듯하나 진상은 알 수 없다. 헤르만 괴링 같은 나치 지도자들이 최상의 작품들을 차지한 후 나머지 '퇴폐 미술' 작품을 죄 드 폼 바깥뜰에 모아놓고 소각 처분을 할 때도 피카소는 무사했다. 그 모든 일이 진행되는 동안 그는 잠자코 공식적 요구에 따를 뿐이었다. 1942년 11월 30일, 그는 "나는 1941년 6월 2일 법령에 따라, 내가 유대인이 아님을 내 명예를 걸고 확인한다"라는 주거 허가서에 서명했다. 이 법은 1940년의 유대 법령 조항들을 한층 강화한 것이었다.[26]

피카소처럼 파리에 남기로 한 이들에게 도전이 된 것은 창작을 계속하는 것, 아니 그보다 우선 목숨을 부지하면서 부역 혐의를 받지 않는 것이었다. 피카소는 그럭저럭 이를 해냈고, 그 이상의 일도 했다. 폴 엘뤼아르는 1944년 파리 해방 직후 미술사가이자 평론가였던 롤런드 펜로즈에게 보내는 편지에 "피카소는 잘 처신했으며 여전히 그렇게 하고 있는 드문 화가 중 한 사람"이라고 썼다. 엘뤼아르는 앙드레 드랭, 모리스 드 블라맹크 등을 위시한 일부 화가들이 독일군에 넘어간 여러 방식에 대해 언급하면서 "피카소는 항상 레지스탕스를 도왔고, 자기가 아는 사람이든 모르는 사람이든, 친구들이 보내는 이들을 숨겨주었다"라고 증언했다.[27]

특히 펜로즈는 파리가 아직 나치 치하에 있을 때인 1944년 봄

에 피카소가 막스 자코브의 장례식에 참석한 일을 높이 샀다. 자코브는 친구이긴 해도 옛날 친구였는데, 피카소는 위험을 무릅쓰고 그를 기리기를 주저하지 않았던 것이다.

~

"폭풍이 칠 듯한 하늘 아래 텅 빈 길거리를 걸어 돌아오던 그때만큼이나 완전히 낙심한 적은 일찍이 없었던 것 같다"라고 시몬 드 보부아르는 1940년 6월 28일, 파리로 돌아온 후 일기에 썼다. 6월 30일에는 텅 빈 카페 돔에 앉아 "나는 몇 년이고 여기서 죽치고 앉아 썩어갈 것이다"라고 덧붙였다.[28]

사르트르는 포로가 되었고, 짤막한 편지로 자신이 아주 고생스러운 처지는 아님을 알려 왔다. 하지만 파리는 두려움과 혼돈으로 가득 차 있었으며, 신문들은 "독일에 대한 말 같지도 않은 옹호의 글들"을 담고 있어 별 도움이 되지 않았다.[29] 그러나 가게 진열창에 "유대인 출입 금지"라고 써 붙인 것에 혐오감을 느끼면서도, 그녀 역시 자신이 프리메이슨도 유대인도 아니라고 맹세하는 문서에 서명을 했다. 별로 떳떳지는 못했지만, 그래도 그렇게 했다.

삶은 어떻게든 계속되었다. 두려움과 혼란과 자기 보호 본능이 매일매일의 모든 결정을 에워싸고 있었다. 파리 사람들은, 그리고 프랑스인 모두는 곧 독일 군인들이 있는 것에 익숙해졌다. 그들은 반듯하게 행동했고, 초콜릿을 나눠주었으며, 물건 값은 현찰로 지불했다. "이제 곧 독일 아이들도 많아지겠군" 하는 말을 보부아르는 수도 없이 들었다. 프랑스 여성들이 아무 거리낌 없이 독일인들과 시시덕거리는 것이 눈에 뜨일 때마다 들려오는 소

리였다.[30]

그해 여름에는 식량을 구하기가 어려웠다. 그녀의 일기에는 제대로 된 식사를 못 했다는 말도 적혔다. 하지만 가을부터는 배급표가 등장했고, 극장과 영화관이 비록 전 같지는 않았지만 다시 열렸다. 검열된 작품들은 얄팍했고, 관객도 제한되어 있었다.

이제 카지노 드 파리의 관세자 전용 문 위에는 새로운 안내문이 나붙었다. "개와 유대인 출입 금지."[31]

〜

1941년 봄 사르트르가 풀려나기까지, 보부아르는 친구들과 카페, 음악회, 독서 등으로 시간을 보냈다. 그중에는 실비아 비치의 셰익스피어 앤드 컴퍼니에서 빌린 영어로 된 책들도 있었다. 보부아르도 그 서점의 회원이었다.

미국 대사관은 비치를 설득해 파리에서 떠나보내려 애썼지만, 그녀는 갈수록 적대적이 되어가는 분위기 가운데서도 의연히 버텼다. 길거리는 전과 다름없이 평화로워 보였으나 그녀는 변화를 통렬히 의식했다. 특히 파리에 사는 유대인들의 신변에 많은 변화가 있었다. 비치는 한동안 유대인 친구를 게슈타포로부터 숨겨주었고, 또 다른 유대인 친구와는 "유대인에 적용되는 특별 제한 사항" 중 몇 가지를 — 비록 친구가 달고 다니는 큼직한 노란색 다윗의 별까지 달지는 않았지만 — 함께하기도 했다. "우리는 극장, 영화관, 카페, 음악회장 등 공공장소에 출입할 수 없었고, 공원이나 심지어 길가의 벤치에도 앉을 수 없었다"라고 비치는 훗날 회고했다. 한번은 그늘진 광장에서 규정대로 벤치 '옆' 땅바닥에 앉

아 피크닉을 하려다가 주위를 둘러보고는 자신들의 초라한 점심을 서둘러 먹어치워야만 했다. 두 사람 모두 다시는 겪고 싶지 않은 경험이었다.[32]

셰익스피어 앤드 컴퍼니는 파리에서 영어로 된 책을 읽는 독자들이 줄어든 데다 독일군이 1870년 이후 출간된 영문학 서적 판매를 금지하는 바람에 한층 더 고전하게 되었다. 그러다 결국 비치의 사랑하는 서점은 미국의 참전과 때를 같이하여 문을 닫았다. "내 국적과 유대인들과의 친분 때문에 셰익스피어 앤드 컴퍼니는 나치의 눈 밖에 나게 되었다"라고 그녀는 훗날 썼다.[33] 1941년 12월 어느 날, 그러니까 진주만 사건이 있은 직후에, 한 독일군 고위 장교가 서점 앞에 걸음을 멈추고 비치가 진열창에 내놓은 『피네간의 경야』를 들여다보았다. 그것은 비치에게 마지막으로 남은 개인 소장본이었으므로, 그녀는 파는 책이 아니라고 말했다. 장교는 성이 나서 가버렸다가 2주 뒤에 다시 나타나서는 그날 당장 그녀의 모든 책을 몰수하러 오겠다고 말했다.

비치가 급히 수위를 찾아가자 수위는 같은 건물의 비치가 살던 아파트 위층의 빈방들을 열어주었다. 그녀는 친구들을 불러 모았고, 이들은 가게 안의 모든 책과 사진들을 천 가방에 담아 위층으로 나른 뒤 모든 가구를 조명 기구까지 말끔히 들어냈다. 한 목수가 재빨리 서가들을 치워주고 페인트공이 오데옹가 12번지에 적혀 있던 서점 이름까지 지워버려, 셰익스피어 앤드 컴퍼니의 흔적은 깨끗이 사라졌다.

독일군이 실제로 와서 텅 빈 가게를 확인하지는 않았던 것 같다. 하지만 이듬해 8월에 그들은 다시 찾아와 비치를 체포하여 수

에필로그

용소로 보냈다. 책들은 찾아내지 못했을 터이니, 그것들은 파리가 해방되기까지 내내 숨겨져 있었다. 다행히, 초창기 고객 중 한 사람으로 비시 사령부에서 일하던 친구가 애쓴 덕분에 비치는 독일군 당국으로부터 언제든 다시 소환될 수 있다는 경고와 함께 여섯 달 만에 수용소에서 풀려났다. 그녀는 즉시 한 친구가 경영하는 유스호스텔의 지붕 밑 은신처로 숨었다. 그 기간 내내 그녀는 아드리엔 모니에의 서점에 몰래 들러 최근 뉴스를 듣고 최근의 지하 출판물을 접하곤 했다. 폴 엘뤼아르가 갖다주는 그 출판물들에는 레지스탕스 작가들의 글이 실려 있었다.

1944년 8월 파리가 해방되자 어니스트 헤밍웨이는 오데옹가를 찾아갔다. 전쟁이 났을 때 그는 마사 겔혼과 결혼한 상태였으나(1945년에 이혼했다) 곧 네 번째 아내가 될《타임》지 특파원 메리 웰시와 만났고, 노르망디 상륙작전에 뒤이어《콜리어스 *Collier's*》의 기자로 일하기 시작했다. 미군 제4보병대대 제21연대를 따라온 그는, 제네바 협정에 따르면 기자들은 무기를 가질 수 없었음에도 자유 프랑스 투사들을 이끌고 파리 외곽의 정찰 임무를 맡았다.

헤밍웨이는 신중을 기해 소속 연대의 지휘 장교에게 자신이 이 작은 자유 프랑스 정찰대를 지휘하도록 명령을 내려줄 것을 요청하기는 했지만, 그래도 합법적인 일은 아니었다. 또한 유능하고 용감하게 임무를 수행하기는 했어도, 사실 그가 훗날 떠벌린 것처럼 굉장한 일도 아니었다. 무엇보다 그는 파리에 가장 먼저 입성하지도 않았고, 리츠 호텔의 단골 바를 "해방"하지도 않았다. 그럼에도 이후 그 용기에 대해 그는 청동 훈장을 받았고, 8월 25

일 오데옹가를 찾아갔을 때는— 비치의 말대로— 여전히 "총알이 오가던" 상황이었다.[34]

"헤밍웨이다! 헤밍웨이가 왔어!" 아드리엔이 외치는 소리에 실비아는 날듯이 계단을 내려갔다. "우리는 거의 맞부딪혔다"라고 그녀는 회고했다. 그러자 "그는 나를 번쩍 들어 올려 한 바퀴 돌리고는 내게 키스했다. 길거리와 창가에 나와 있던 사람들이 박수를 쳤다".[35]

에필로그

1 한 시대는 가고 (1929)

1 비치, 『셰익스피어 앤드 컴퍼니』, 102.

2 볼드, 『파리 좌안에서』, 2.

3 브라이어, 『아르테미스의 심장』, 214.

4 비치, 『셰익스피어 앤드 컴퍼니』, 185.

5 베케트가 낸시 커나드에게 설명한 바로는 그랬다(커나드, 『그 시절의 이야기』, 115).

6 엘먼, 『제임스 조이스』, 611; 비치, 『셰익스피어 앤드 컴퍼니』. 1936년, 조이스는 덴마크 인터뷰어에게 (완벽한 덴마크어로) "그 무렵에는 『율리시스』를 다 쓴 터라, 밤에 관한 이 책을 쓰고 싶었다. 그것만 빼면 이 책은 『율리시스』와 아무 관련이 없다. (……) 『율리시스』의 사람들과 '진행 중인 작품'의 사람들 사이에는 아무 관련도 없다. 어찌 보면 이 작품에는 인물이라는 것이 없다. 그냥 꿈과 같다"(엘먼, 『제임스 조이스』, 695-96).

7 비치, 『셰익스피어 앤드 컴퍼니』, 183; 엘먼, 『제임스 조이스』, 614.

8 비치, 『셰익스피어 앤드 컴퍼니』, 138.

9 비치, 『셰익스피어 앤드 컴퍼니』, 74.

10 헤밍웨이가 셔우드 앤더슨에게, 1922년 3월 9일(『서한집』, 62); 헤밍웨이, 『파리는 날마다 축제』, 56, 36; 엘먼, 『제임스 조이스』, 529.

11 비치, 『셰익스피어 앤드 컴퍼니』, 197.

12 피치, 『실비아 비치와 잃어버린 세대』, 294-96.

13 비치, 『셰익스피어 앤드 컴퍼니』, 189.

14 프랑스의 1930년 사회보험 입법은 1928년에 통과된 중요한 법령을 발효시켰다.
즉, (특정 임금 이하) 노동자를 위한 질병, 상해 및 사망 보험, 참전 용사를 위한 장애
수당, 모성 수당, 그리고 적으나마 노령연금 등이었는데, 이제 농민들도 그 대상에
포함되었다. 이 광범한 사회 입법의 핵심은 제1차 세계대전의 상이용사와 사망자
가족을 위한 지원이었다(스미스, 『프랑스에서 복지국가 만들기』, 93-94: 페더슨, 『가족,
의존, 그리고 복지국가의 기원』, 372n39).

15 라쿠튀르, 『레옹 블룸』, 192.

16 프랑스 국무원[프랑스의 최고 행정법원]은 국가 최고법원인 동시에 행정부에 대한 법
적 고문 역할을 했다. 블룸은 내내 이곳에서 일하다가 종전 후 사설 법률사무소를
차리고 존경받는(그리고 후한 보수를 받는) 민사 변호사가 되었다.

17 레옹 블룸은 이렇게 썼다. "그[바레스]는 내셔널리스트 본능을 집결 지점으로 택
했다. (……) 무엇인가가 부서지고 끝이 났다. 내 청춘의 대로 중 하나가 막혀버렸
다"(「그 사건에 대한 회고」, 라쿠튀르, 『레옹 블룸』, 40).

18 그가 훗날 회고했듯이, 프랑스 유대인들은 처음에는 개입하기를 원치 않았다. 드레
퓌스를 지지하는 것이 "인종적 연대"로 여겨질 것을 우려하는 데다 "반유대적 감
정에 빌미를" 제공하기도 바라지 않았기 때문이다(「그 사건에 대한 회고」, 라쿠튀르,
『레옹 블룸』, 36).

19 1920년에는 공산주의자들이 《뤼마니테》를 완전히 장악했다.

20 라쿠튀르, 『레옹 블룸』, 59.

21 블룸의 외아들 로베르는 1902년에 태어났고, 블룸은 "그의 교육에 열정적인 관심
을 쏟았다". 로베르는 "일체의 종교적 전통 밖에서 성장"했고 권위 있는 에콜 폴리
테크니크에 다녔으며 우주 항공 기술자가 되었다(라쿠튀르, 『레옹 블룸』, 77-78).

22 나탕송은 《라 르뷔 블랑슈》의 주간이었고, 그의 아내 미시아는 예술 후원자, 특히
디아길레프의 발레 뤼스 후원자로 유명해지게 된다. 물론 그럴 즈음에는 나탕송과
이혼하고 두 차례 재혼하여 미시아 세르트로 알려지게 되지만 말이다.

23 이 법안은 종전 후에야 발효된다.

24 라쿠튀르, 『레옹 블룸』, 180-81.

25 달리, 『달리의 은밀한 삶』, 1.

26 달리, 『달리의 은밀한 삶』, 38.

27 시크레스트, 『살바도르 달리』, 58

28 시크레스트, 『살바도르 달리』, 77, 79.

29 달리, 『달리의 은밀한 삶』, 206.

30 달리, 『달리의 은밀한 삶』, 250. 그는 훗날 "내가 곧 초현실주의였다"라고 주장하게

된다(『미치광이 눈알』, 88).

31 부뉴엘, 『내 마지막 한숨』, 104.

32 달리, 『달리의 은밀한 삶』, 243-44.

33 루므게르 의사의 말은 시크레스트, 『살바도르 달리』, 114에서 재인용.

34 달리, 『달리의 은밀한 삶』, 233, 248.

35 달리 & 파리노, 『미치광이 눈알』, 79("마침 나는 당시의 영화에 혁명을 일으킬 만한 시
 나리오를 쓴 참이었는데, 곧이어 그[부뉴엘]가 나타났다"), 80-81.

36 달리, 『달리의 은밀한 삶』, 260.

2　　　빛과 그늘 (1929)

1 리처드슨, 『피카소의 생애: 승리의 세월』, 384.

2 싱클레어, 『내 할아버지의 화랑』, 104.

3 로젠베르그의 손녀 앤 싱클레어는 이렇게 썼다. "대공황 동안 폴은 19세기로 돌아
 갔으니, 그 경제적으로 어려운 시기에는 그쪽이 모던아트보다 팔기 쉬웠기 때문이
 다"(『내 할아버지의 화랑』, 101).

4 그들은 자식이 없었고, 결국 이혼했다.

5 모랑, 『샤넬의 매력』, 165, 169.

6 모랑, 『샤넬의 매력』, 165.

7 캘러헌, 『그해 여름 파리』, 128.

8 헤밍웨이는 피츠제럴드와 방금 식사하고 온 몰리 캘러헌에게도 그 비슷한 부탁을
 했다(『그해 여름 파리』, 167-68).

9 캘러헌, 『그해 여름 파리』, 125-26.

10 캘러헌, 『그해 여름 파리』, 213-14.

11 캘러헌, 『그해 여름 파리』, 214-15.

12 캘러헌, 『그해 여름 파리』, 241-50. 헤밍웨이가 캘러헌에게, 1930년 1월 4일(『서한
 집』, 318-19).

13 헤밍웨이가 피츠제럴드에게, 1929년 9월 4일, 13일, 10월 24일 또는 31일(『서한집』,
 305, 307, 309-10).

14 매콜리프, 『파리는 언제나 축제』, 209-10 참조.

15 헤밍웨이가 피츠제럴드에게, 1929년 10월 24일 또는 31일(『서한집』, 309-10).

16 마이클 S. 레이놀즈, 『헤밍웨이: 1930년대』, 10-11.

17 브라이어, 『아르테미스에게 심장을』, 215.

18 그라르, 『앙드레 지드』, 5.

19 지드, 『한 알의 밀알이 죽지 않으면』, 285-86.

20 '작은 마님'이 이 아파트에 대해 지드를 설득했던 이유 중 하나는 그것이 "베트와 카트린을 위한 최상의 해결책, 그들이 지드와 남의 눈에 띄지 않게 계속 만나면서 그의 자유를 구속하지 않을 수 있는 최상의 방도"가 되리라는 것이었다(셰리단, 『앙드레 지드』, 415).

21 그라르, 『앙드레 지드』, 25.

22 토드, 『앙드레 말로』, 17, 484n7.

23 토드, 『앙드레 말로』, 11.

24 토드, 『앙드레 말로』, 39.

25 결국은 사건 파일이 "잊힐" 것이었다(토드, 『앙드레 말로』, 62).

26 토드, 『앙드레 말로』, 41.

27 매콜리프, 『파리는 언제나 축제』, 209-10 참조.

28 라쿠튀르, 『반항아 드골』, 93.

29 장-클로드 베이커, 『조세핀』, 165, 167.

30 "파리에서 다시 만났을 때, 우리는 우리의 관계가 어떤 것이 될지 정하기 전에 그 관계를 부를 이름을 발견했다. '그건 결혼하지 않을 것을 전제로 한 결혼이야'라고 우리는 말했다"(보부아르, 『나이의 힘』, 21).

31 "사르트르와 함께 읽은 책들 외에도 나는 휘트먼, 블레이크, 예이츠, 싱, 숀 오케이시, 버지니아 울프를 전부, 헨리 제임스를 많이, 그리고 조지 무어, 스윈번, 프랭크 스위너턴, 리베카 웨스트, 싱클레어 루이스, 시어도어 드라이저, 셔우드 앤더슨 등등을 읽었다"(보부아르, 『나이의 힘』, 46).

32 매드센, 『마음들과 정신들』, 48.

33 보부아르, 『나이의 힘』, 93.

34 사르트르, 1940년 2월 28일(『전쟁 일기』, 266).

35 사르트르는 자신의 추한 용모와, 그것이 많은 성적인 정복을 방해하지 않는다는 사실에 대해 많이 생각했다. "한때 내 추함이라는 짐을 제거하기 위해 여자들과 함께 있기를 구하지 않았다고는 확신하지 못하겠다. 그녀들을 바라보고 그녀들에게 말을 걸고 그녀들의 얼굴에 명랑하고 활기찬 표정을 불러일으키려 애쓰면서, 나는 그녀들 안에서 나 자신을 잊었고 또 잃었다"[1940년 2월 29일](『전쟁 일기』, 282).

36 매드센, 『마음들과 정신들』, 43.

37 보부아르는 이렇게 덧붙였다. "우리가 실제로 그 '자유'를 이용할 가능성은 없었다. 다만 이론상 자유를 누릴 권리가 있다는 것이었다"(『나이의 힘』, 24). 이런 추정은 정확하지 못했음이 드러나게 될 터였다.

38 글래스코, 『몽파르나스 회고록』, 211.

39 퍼트넘, 『파리는 우리의 애인이었다』, 241.

40 피치, 『실비아 비치와 잃어버린 세대』, 300.

41 포드, 『파리에서의 네 개의 삶』, 225.

42 퍼트넘, 『파리는 우리의 애인이었다』, 239. 1929년 12월 10일 해리 크로즈비는 서른한 살의 나이에 뉴욕의 호텔 데 자르티스트에서 애인과 함께 자살했다. 타살 후 자살이거나 동반 자살로 추정되었다. 크로즈비 커플과 잘 알고 지내던 작가 케이 보일에 따르면, "크로즈비는 그의 복잡한 태양숭배 체계 안에서 자신을 '보스턴이 라는 환경, 은행에서의 위치, 교육, 그리고 무엇보다도 사람들, 온갖 부류의 사람들' 로부터 지켜주는 방패를 발견했다"(포드, 『파리에서의 네 개의 삶』, 199). 크로즈비의 자살은 헤밍웨이에게 그 전해 12월에 있었던 아버지의 자살을 상기시켰다(칼로스 베이커, 『어니스트 헤밍웨이』, 206).

43 퍼트넘, 『파리는 우리의 애인이었다』, 239.

44 퍼트넘, 『파리는 우리의 애인이었다』, 241.

45 플래너, 『파리는 어제였다』, 61-62.

46 위고, 『기억의 시선』, 295.

3 강 건너 불 (1930)

1 유키 데스노스, 『유키의 속내 이야기』, 154.

2 파리의 보석 디자이너이자 이탈리아군의 제1차 세계대전 참전 파일럿이었던 샤를 메스토리노는 다이아몬드 상인을 살인한 혐의로 재판을 받았으며, 세간의 주목을 받은 재판 끝에 악마도로 종신 유배 되었다. 이 범죄의 해결로 명성이 높아진 경찰 반장 마르셀 기욤은 조르주 심농이 쓴 유명한 추리소설 '매그레 시리즈'에 등장하는 매그레 반장의 모델이 되었다.

3 유키 데스노스, 『유키의 속내 이야기』, 155-56.

4 유키 데스노스, 『유키의 속내 이야기』, 157.

5 유진 웨버, 『공허한 세월』, 30.

6 모랑, 『샤넬의 매력』, 155.

7 모랑, 『샤넬의 매력』, 147-48.

8 푸아레, 『패션의 왕』, 78.

9 들랑드르, 『푸아레』, 78.

10 빌라 사부아의 완공 연도가 1930년인지 1931년인지에 대해서는 견해 차이가 있다.

11 니콜라스 폭스 베버, 『르코르뷔지에』, 4.

12 페리앙, 『창조의 삶』, 28.

13 프랭크 로이드 라이트의 말은 베버, 『르코르뷔지에』, 288에서 재인용.

14 베버, 『르코르뷔지에』, 291.

15 '시테 드 르퓌주'는 캉타그렐가 12번지(13구)에 있었는데, 최근 대대적인 보수공사 끝에 다시 문을 열었다. '아질 플로탕'은 '루이즈-카트린'이라는 이름의 강화 콘크리트로 된 보잘것없는 바지선으로, 현재 오스테를리츠역(13구) 바로 아래 센강 변에 정박해 있다.

16 페리앙, 『창조의 삶』, 22.

17 페리앙, 『창조의 삶』, 24, 25.

18 페리앙, 『창조의 삶』, 28.

19 베버, 『르코르뷔지에』, 291.

20 서먼, 『육체의 비밀』, 362.

21 플래너, 『파리는 어제였다』, 70.

22 브랜든, 『못생긴 미녀』, 35, 37.

23 로트먼, 『미슐랭 맨』, 160.

24 확장된 공장은 이후 철거되었고 그 부지 일부에 앙드레-시트로엔 공원이 들어섰다.

25 그 전광판은 높이 300미터 지점에 1934년까지 그대로 있었다. 매콜리프, 『파리는 언제나 축제』, 276, 341 참조.

26 레이놀즈, 『앙드레 시트로엔』, 168.

27 비치는 로런스에게 자기가 너무 바빠서라고 말했지만, 개인적으로 그 책을 좋아하지 않았으며 "비너스의 산상설교 같은 것"이라고 말했다(피치, 『실비아 비치와 잃어버린 세대』, 280).

28 『키키의 회고록』, 29, 빌리 클뤼버의 서문.

29 볼드, 『파리 좌안에서』, 28, 1930년 9월 9일.

30 『키키의 회고록』, 60-61, 퍼트넘의 서문.

31 퍼트넘, 『파리는 우리의 애인이었다』, 68-69.

32 엘먼, 『제임스 조이스』, 588, 584.

33 허들턴, 『다시 몽파르나스로』, 108.

34 볼드, 『파리 좌안에서』, 39-40. 1930년 11월 4일.

35 커나드, 『그 시절의 이야기』, 휴 포드의 서문, xi.

36 코디, 『몽파르나스의 여인들』, 89; 커나드, 『그 시절의 이야기』, 휴 포드의 서문, xi.

37 커나드, 『그 시절의 이야기』, 8.

38 커나드, 『그 시절의 이야기』, 5, 17.

39 커나드로서는 놀랍게도, 베케트는 마감일 오후에야 시 백일장에 대해 듣고 이 "복잡하고" "강렬한" 시를 불과 몇 시간 만에 썼다(커나드, 『그 시절의 이야기』, 111).

40 커나드, 『그 시절의 이야기』, 26-27.

41 퍼트넘, 『파리는 우리의 애인이었다』, 71.

42 보일의 말은 매캘먼, 『함께 천재라는 것』, 337에서 재인용.

43 스패니어, 『케이 보일』, 31, 24.

44 헤밍웨이, 『파리는 날마다 축제』,

45 헤밍웨이, 『파리는 날마다 축제』,

46 브리닌, 『세 번째 장미』, 259.

47 볼드윈, 『만 레이』, 162-63; 만 레이, 『자화상』, 147.

48 리치드슨, 『피카소의 생애: 승리의 세월』, 426-27.

49 퍼트넘, 『파리는 우리의 애인이었다』, 138. 새뮤얼 퍼트넘과 웜블리 볼드가 그 자리에 있었다.

50 헤밍웨이, 『파리는 날마다 축제』,

51 보일의 말은 매캘먼, 『함께 천재라는 것』, 241에서 재인용; 스패니어, 『케이 보일』, 24; 엘먼, 『제임스 조이스』, 529. 나중에 오랜 친구의 아내로부터 싫은 소리를 듣고서, 조이스는 "나는 도대체 뭘 아는 여자들이 싫다"라고 말했다(634).

4 불안한 조짐들 (1930)

1 장-클로드 베이커, 『조세핀』, 171.

2 플래너, 『파리는 어제였다』, 72.

3 장-클로드 베이커, 『조세핀』, 172.

4 에브 퀴리, 『마담 퀴리』, 372, 373.

5 피에르 퀴리가 죽은 몇 년 후 마리 퀴리와 폴 랑주뱅 사이에 있었던 일에 대해서는 수전 퀸의 상세한 전기 『마리 퀴리』를 참조. 피에르 퀴리는 폴 랑주뱅의 박사 학위 지도 교수였다.

6 퀸, 『마리 퀴리』, 425.

7 스패니어, 『케이 보일』, 26-27.

8 보일, 『내 다음 신부』, 64.

9 스패니어, 『케이 보일』, 27. 보일은 이런 사건들을 다룬 자전적 소설 『내 다음 신부』를 커레스 크로즈비에게 헌정했다.

10 구겐하임, 『이 세기를 벗어나』, 111, 94.

11 페더슨에 따르면, "실업보험은 1958년에야 도입되었고, 가족 수당은 프랑스 복지국가의 주된 측면으로 남아 있었다"(『가족, 의존, 그리고 복지국가의 기원』, 414).

12 페더슨, 『가족, 의존, 그리고 복지국가의 기원』, 407.

13 지드,『일기』, 1928년 9월 2일.

14 엘먼,『제임스 조이스』, 629.

15 제임스와 노라는 영국에서 6개월간 머무른 후 1931년 7월 4일에 결혼했다(엘먼,
 『제임스 조이스』, 637).

16 플래너,『재닛 플래너의 세계』, 313.

17 1930년 12월 9일 자로 된 서류가 비치,『셰익스피어 앤드 컴퍼니』, 203과 피치,『실
 비아 비치와 잃어버린 세대』, 308에 실려 있다.

18 페를레스,『내 친구 헨리 밀러』, 4-5.

19 페를레스,『내 친구 헨리 밀러』, 5.

20 특히 살만 루슈디는 (1939년 조지 오웰이 밀러의『고래의 내부』를 옹호한 데 대한 답변으
 로 쓴) 1984년작『고래의 외부』에, 밀러가 "오웰이 터무니없는 심오함을 부여한 분
 뇨담의 표면 아래서 음담패설을 즐기고 있을 뿐인 듯하다"고 썼다(퍼거슨,『헨리 밀
 러』, x).

21 퍼거슨,『헨리 밀러』, 1.

22 페를레스,『내 친구 헨리 밀러』, 33.

23 밀러,『북회귀선』, 1.

24 사이먼,『앨리스 B. 토클라스의 전기』, 140.

25 거트루드 스타인,『앨리스 B. 토클라스의 자서전』, 248.

26 브리닌,『세 번째 장미』, 270.

27 《라 르뷔 외로페엔 La Revue Européenne》에서 "오늘날 가장 강력한 미국 작가"라고 표
 현했다(사이먼,『앨리스 B. 토클라스의 전기』, 145).

28 스타인,『앨리스 B. 토클라스의 자서전』, 245-46.

29 리처드슨,『피카소의 생애: 승리의 세월』, 399.

30 스티그뮬러,『콕토』, 400(애초의 목격담은 장 위고,『잊기 전에』, 280).

31 "장은 아주 신이 났다. 또 스캔들을 일으켰으니"(발랑틴이 전남편 장 위고에게 보낸 편
 지에서, 장 위고,『잊기 전에』, 280).

32 스티그뮬러,『콕토』, 407.

33 샤를 드 노아유가 실제로 조키 클럽에서 축출당했는지에 대해서는 약간의 논란이
 있다. 노아유 부부와 가깝게 지냈던 뮈니에 신부의 일기에 붙인 편집자 주에 따르
 면, 일부 회원들은 그러기를 원했지만 샤를을 실제로 축출하지는 못했다고 한다.
 그는 죽을 때까지 조키 클럽 회원이었다(뮈니에,『뮈니에 신부의 일기』, 606n196).

34 케슬러, 1930년 9월 15일(『한 코즈모폴리턴의 일기』, 396-97).

35 도데에게 내려진 선고에 대해서는 매콜리프,『파리는 언제나 축제』, 237, 365, 366
 참조.

36 유진 웨버, 『공허한 세월』, 102.

37 월시, 『스트라빈스키, 창조적인 샘』, 493. 월시는 바르토크의 〈세속 칸타타Cantata profana〉(1930)와 힌데미트의 오라토리오 〈부단한 것Das Unaufhörliche〉 등도 함께 꼽았다.

38 브라이어, 『아르테미스에게 심장을』, 259.

39 그린, 『일기』. 1930년 10월 16일, 22일, 1:24-25.

5 위험한 세계를 항행하다 (1931-1932)

1 페리앙, 『창조의 삶』, 37, 39, 40, 45.

2 토드, 『앙드레 말로』, 97.

3 토드, 『앙드레 말로』, 97.

4 작가 모리스 마르탱 뒤 가르가 자신의 회고록에 기록한 발레리와의 대화에 따르면 그렇다(토드, 『앙드레 말로』, 101).

5 퀸, 『마리 퀴리』, 424.

6 에브 퀴리, 『마담 퀴리』, 356.

7 에브 퀴리, 『마담 퀴리』, 356-57.

8 에브 퀴리, 『마담 퀴리』, 357.

9 토고와 카메룬을 나타내는 탑은 보존되어 오늘날 실제 불교 사원이 되었다. 근처에는 작은 티벳 불교 사원이 있고, 같은 부지의 또 다른 작은 사원이 복원되었다.

10 장-클로드 베이커, 『조세핀』, 176.

11 장-클로드 베이커, 『조세핀』, 175.

12 라쿠튀르, 『반항아 드골』, 118.

13 라쿠튀르, 『반항아 드골』, 118.

14 라쿠튀르, 『반항아 드골』, 101.

15 차체를 별도의 차대에 볼트로 접합하는 대신 이것은 차대를 없애고 차체에 엔진, 트랜스미션, 서스펜션을 모두 실었고, 그럼으로써 차량의 무게를 줄이고 무게중심과 승차 높이를 낮추었다(레이놀즈, 『앙드레 시트로엔』, 172).

16 매드센, 『샤넬』, 186.

17 가를릭, 『마드무아젤』, 228.

18 볼드윈, 『만 레이』, 168.

19 볼드, 『파리 좌안에서』, 75, 1931년 9월 9일. 세르게이 예이젠시테인은 당시 으뜸가는 소련 영화감독이었다.

20 장 르누아르에 따르면, 피에르-오귀스트 르누아르는 "손을 써서 일하지 않는 직업

은 신용하지 않았다. 그는 지식인을 불신했고, '그들은 세상에 독을 뿌린다'라고 말했다. '그들은 볼 줄도 들을 줄도 만질 줄도 모르지'"(장 르누아르, 『나의 삶과 영화』, 48).

21 카트린 에슬링이라는 예명도 만들었다.

22 장 르누아르, 『나의 삶과 영화』, 50.

23 트뤼포의 말은 바쟁, 『장 르누아르』, 217에서 재인용.

24 바쟁, 『장 르누아르』, 217.

25 베르나르 & 뒤비프, 『제3공화국의 몰락』, 280.

26 르누아르의 말은 바쟁, 『장 르누아르』, 156에서 재인용.

27 장 르누아르, 『나의 삶과 영화』, 108. 법적인 별거는 1935년에야 이루어졌다.

28 장 르누아르, 『나의 삶과 영화』, 104, 105; 베르탱, 『장 르누아르』, 89.

29 르누아르, 「추억」, 바쟁, 『장 르누아르』, 156-57.

30 조르주 심농의 말이다. 베르탱, 『장 르누아르』, 93.

31 르누아르의 말은 베르탱, 『장 르누아르』, 94에서 재인용.

32 바쟁, 『장 르누아르』, 231.

33 유진 웨버, 『공허한 세월』, 17.

34 사회주의자들은 디플레이션 효과를 상쇄하기 위해 온건한 형태의 인플레이션인 '리플레이션'을 주장했다.

35 로즈, 『루이 르노』, 123. 1년의 준비 끝에 자벨 강변로의 공장들 중 3분의 1은 철거되었고, 1933년 4월과 7월 사이에 재건되었다(레이놀즈, 『앙드레 시트로엔』, 177).

36 매드센, 『샤넬』, 183.

37 모랑, 『샤넬의 매력』, 121.

38 플래너, 『파리는 어제였다』, 87.

39 유진 웨버, 『악시옹 프랑세즈』, 299.

40 이 신화는 방크 드 프랑스의 대주주 200명을 가리키는 것으로 보인다(로트만, 『로스차일드가의 귀환』, 202-3)

41 매콜리프, 『파리는 언제나 축제』, 360, 361, 385, 414.

42 베버, 『르코르뷔지에』, 346-47.

43 1840년대부터 시작되는 티에르 요새의 역사 및 파리 성벽의 오랜 역사에 대해서는 「파리의 성벽들」, 메리 매콜리프, 『파리 재발견: 빛의 도시 탐험』(2006), 68-77.

44 특히 외젠 에나르의 업적을 기억할 만하다(이벤슨, 『파리』, 272-73). 매콜리프, 『새로운 세기의 예술가들』, 170-72 참조.

45 이벤슨, 『파리』, 275.

46 본서 제3장 주15 참조.

47 페를레스,『내 친구 헨리 밀러』, 71.

48 '시테 드 라 뮈에트'는 전쟁 후에 완공되었고, 오늘날 사람들이 살고 있다. 그 복판에는 홀로코스트 기념관이 있는데, 수만 명의 프랑스 유대인들을 죽음의 수용소들로 나르는 데 쓰이던 전형적인 박스 형태의 철도차량이 전시되어 있다. 인근에는 이 홀로코스트 희생자들에게 바쳐진 박물관도 있다.

49 밀러,『북회귀선』, 182.

50 브라사이,『헨리 밀러』, 46. 그는 알프레트 페를레스의『내 친구 헨리 밀러』의 초고에서 파리에 대한 묘사로 실었던 밀러의 루르멜가 묘사문을 인용하고 있다.

51 퍼거슨,『헨리 밀러』, 189.

52 밀러는 "동성애자인 프루스트가 자기 연인을 여성 인물로 위장했다는 소문에 어리둥절"했던 것 같지만, 알베르틴의 실제 성별이 어느 쪽이든 상관없다는 결론을 내렸다. "우리를 매혹하는 것은 기만과 배신, 거짓과 질투의 파노라마니까"라고 그는 닌에게 보내는 편지에 썼다(퍼거슨,『헨리 밀러』, 197).

53 브라사이,『헨리 밀러』, 123.

54 브라사이,『헨리 밀러』, 174.

55 비치,『셰익스피어 앤드 컴퍼니』, 93.

56 브라사이,『헨리 밀러』, 90.

57 퍼거슨,『헨리 밀러』, 205.

58 퍼거슨,『헨리 밀러』, 206.

59 비치,『셰익스피어 앤드 컴퍼니』, 207.

60 피치,『실비아 비치와 잃어버린 세대』, 313.

61 엘먼,『제임스 조이스』, 651-52.

62 한 친구는 조이스가 자기한테 편지를 보여주었는네 "깊이 상처받았더라"고 전했다(피치,『실비아 비치와 잃어버린 세대』, 316; 엘먼,『제임스 조이스』, 651).

63 피치,『실비아 비치와 잃어버린 세대』, 317-18; 비치,『셰익스피어 앤드 컴퍼니』, 204.

64 비치,『셰익스피어 앤드 컴퍼니』, 202.

65 피치,『실비아 비치와 잃어버린 세대』, 322-23.

66 매콜리프,『파리는 언제나 축제』, 175.

67 비치,『셰익스피어 앤드 컴퍼니』, 201. "나는 그가 얼마나 절박하게 돈이 필요한지 알고 있었고, 그의 행운에 큰 기쁨을 느꼈다. (……) 나 자신의 감정은 썩 내세울 만한 것이 못 되지만, 금방 떨쳐버려야 했다"(비치,『셰익스피어 앤드 컴퍼니』, 205).

6 편이 갈리다 (1933)

1 브라운, 『비이성의 포옹』, 179.

2 의사당 화재가 있기 일주일 전에, 하리 케슬러 백작은 "믿을 만한 정보원"으로부터 "나치가 히틀러의 목숨을 노리는 가짜 습격을 준비 중인데, 그것이 대규모 학살의 신호가 될 것"이라는 말을 들었다. 의사당 화재가 일어나자, 케슬러는 일기에 이렇게 썼다. "계획되었던 (가짜) 습격이 일어나기는 했지만, 그 대상은 히틀러가 아니라 의사당 건물이었다"[1933년 2월 20, 27일](『한 코즈모폴리턴의 일기』, 446, 448).

3 브라이어, 『아르테미스에게 심장을』, 260, 261. 그녀는 이후 26년 동안 베를린에 돌아가지 않게 된다.

4 브라이어, 『아르테미스에게 심장을』, 260, 261.

5 케슬러, 1933년 5월 5, 24일(『한 코즈모폴리턴의 일기』, 451, 454, 456).

6 케슬러, 1933년 2월 28일, 4월 8일(『한 코즈모폴리턴의 일기』, 449, 452).

7 이스턴, 『붉은 백작』, 397.

8 케슬러, 1933년 10월 19일(『한 코즈모폴리턴의 일기』, 463).

9 이 통계에 대해서는 유진 웨버, 『공허한 세월』, 104 참조.

10 라쿠튀르, 『레옹 블룸』, 201.

11 라쿠튀르, 『레옹 블룸』, 201.

12 스페테리 & 라크로스, 『초현실주의, 정치와 문화』, 93.

13 지드, 1933년 5월 20일, 1931년 5월 13일(『일기』, 3:270, 160).

14 지드, 1931년 7월 27일, 12월 13일, 1932년 1월 30일(『일기』, 3:179, 180, 250, 219).

15 지드, 1931년 7월 24일, 1932년 1월 8일(『일기』, 3:179, 210, 211).

16 지드, 1932년 12월 13일, 1933년 6월 6일(『일기』, 3:250, 273).

17 셰리단, 『앙드레 지드』, 460.

18 지드, 1933년 4월 14일(『일기』, 3:268).

19 지드, 1933년 6월(『일기』, 3:275, 276).

20 토드, 『말로』, 104, 105.

21 유진 웨버, 『공허한 세월』, 227.

22 페리앙, 『창조의 삶』, 71.

23 보부아르, 『나이의 힘』, 112, 111.

24 매드센, 『마음들과 정신들』, 61.

25 보부아르, 『나이의 힘』, 120, 146.

26 보부아르, 『나이의 힘』, 146.

27 윙클러, 『독일』, 411.

28 매드센,『마음들과 정신들』, 61.

29 베버,『르코르뷔지에』; 매콜리프,『파리는 언제나 축제』, 387.

30 가를릭,『마드무아젤』, 236.

31 서먼,『육체의 비밀』, 401.

32 샤넬이 베르타이메르 형제와 샤넬 향수 회사를 설립하면서 맺은 계약에 대해서는 매콜리프,『파리는 언제나 축제』250-51 참조.

33 모랑,『샤넬의 매력』, 109. 모랑은 샤넬과 강한 반유대적 시각을 공유했던 또 한 사람으로, 실제로 페탱의 비시정부에 부역하게 된다.

34 시크레스트,『살바도르 달리』, 135.

35 달리와 갈라는 1934년 7월부터 1938년 1월까지 14구의 빌라 쇠라 모퉁이인 통브-아수아르가 101bis에 살았으며, 밀러는 1934년부터 1939년까지 몇 집 떨어진 빌라 쇠라 18번지에 살았다.

36 시크레스트,『살바도르 달리』, 179.

37 헤밍웨이가 피츠제럴드에게, 1931년 4월 12일(헤밍웨이,『서한집』, 339).

38 칼로스 베이커,『어니스트 헤밍웨이』, 246; 마이클 S. 레이놀즈,『헤밍웨이, 1930년대』, 139.

39 헤밍웨이가 퍼킨스에게, 1933년 6월 13일(헤밍웨이,『서한집』, 393-94).

40 볼드,『파리 좌안에서』, 142-43.

41 브리닌,『세 번째 장미』, 309; 스타인,『만인의 자서전』, 4, 40.

42 브리닌,『세 번째 장미』, 316, 311.

43 스타인,『앨리스 B. 토클라스의 자서전』, 216, 217.

44 헤밍웨이가 아널드 깅리치에게, 1933년 4월 3일; 헤밍웨이가 재닛 플래너에게, 1933년 4월 8일; 헤밍웨이가 맥스웰 퍼킨스에게, 1933년 7월 26일(모두 헤밍웨이,『서한집』, 384, 387, 395).

45 코디,『몽파르나스의 여인들』, 84.

46 차터스,『여기가 바로 그곳』에 쓴 헤밍웨이의 서문.

47 매콜리프,『파리는 언제나 축제』, 206-7, 208-10.

48 코티는 1922년에《르 피가로》를 인수하면서 제호를《피가로》로 바꾸었으나, 그가 실권을 잃은 후 다시《르 피가로》가 되었다.

49 스타인,『앨리스 B. 토클라스의 자서전』, 195; 피치,『실비아 비치와 잃어버린 세대』, 333, 341.

50 매콜리프,『파리는 언제나 축제』, 173-74.

51 미국 연방 순회 항소법원은 1934년 8월에 이 결정을 확인하게 된다.

52 그리고 사실 그녀는 알바트로스 출판사에 유럽에서『율리시스』를 출간할 권리도

팔기로 계약을 맺었다(피치,『실비아 비치와 잃어버린 세대』, 335).

53 피치,『실비아 비치와 잃어버린 세대』, 328, 329.

54 장 르누아르,『나의 삶과 영화』, 97, 98.

55 장 르누아르,『나의 삶과 영화』, 96.

56 장 르누아르,『나의 삶과 영화』, 96.

57 라쿠튀르,『반항아 드골』, 131.

58 라쿠튀르,『반항아 드골』, 129.

59 잭슨,『드골』, 8.

60 플래너,『파리는 어제였다』, 109.

61 케슬러, 1933년 신년 전야(『한 코즈모폴리턴의 일기』, 464).

7 피의 화요일 (1934)

1 유진 웨버,『공허한 세월』; 잭슨,『대공황기 프랑스의 정치』; 베르나르 & 뒤비프,『제3
 공화국의 몰락』 등을 참조.

2 파리 신문들에 대한 1936년 미국의 자세한 리뷰(유진 웨버,『공허한 세월』, 130).

3 이 통계는 유진 웨버,『악시옹 프랑세즈』, 319. 한편 라쿠튀르는 "프랑스에서 1930-
 34년 사이 생활수준 하락은 20퍼센트로 평가되어왔다(비록 프랑스 경제사가 알프레드
 소비는 좀 더 신중한 평가를 하고 있지만)"라고 썼다(라쿠튀르,『레옹 블룸』, 205).

4 유진 웨버,『악시옹 프랑세즈』, 321-22.

5 유진 웨버,『악시옹 프랑세즈』, 327.

6 폴,『내가 파리를 마지막으로 보았을 때』, 264, 263, 267.

7 플래너,『파리는 어제였다』, 112, 114.

8 라쿠튀르,『레옹 블룸』, 214, 213.

9 라쿠튀르,『레옹 블룸』, 214.

10 페리앙,『창조의 삶』, 79.

11 엠링,『마리 퀴리와 그녀의 딸들』, 131.

12 에브 퀴리,『마담 퀴리』, 376, 385.

13 지드, 1934년 2월 6일(『일기』, 3:291-92); 셰리단,『앙드레 지드』, 465.

14 월시,『스트라빈스키, 창조적인 샘』, 533-34.

15 스트라빈스키 & 크래프트,『추억과 논평』, 180, 176.

16 골드 & 피츠데일,『미시아』, 230.

17 월시,『스트라빈스키, 창조적인 샘』, 521.

18 보부아르,『나이의 힘』, 128.

501 주

19 윌, 『의외의 부역』, 227n26.

20 뉴 디렉션스 출판사의 창립자 제임스 래플린의 말(윌, 『의외의 부역』, 69에서 재인용).

21 윌, 『의외의 부역』, 70.

22 윌, 『의외의 부역』, 69.

23 윌, 『의외의 부역』, 91, 94.

24 브리닌, 『세 번째 장미』, 348.

25 퍼거슨, 『헨리 밀러』, 235, 231-32.

26 퍼거슨, 『헨리 밀러』, 231-32, 224.

27 퍼기슨, 『헨리 밀러』, 246, 262. 『북회귀선』과 『남회귀선』이라는 제목은 밀러가 준
 의 유방을 일컫던 별명이었다(262).

28 베르탱, 『장 르누아르』, 103.

29 장 르누아르, 『나의 삶과 영화』, 136. 르누아르는 자신에 관한 이 말이 "아주 마음
 에 든다"며 인용했다.

30 베르탱, 『장 르누아르』, 106; 장 르누아르, 『나의 삶과 영화』, 155, 154.

31 장 르누아르, 『나의 삶과 영화』, 157, 154, 155.

32 베르탱, 『장 르누아르』, 108; 장 르누아르, 『나의 삶과 영화』, 155.

33 유진 웨버, 『공허한 세월』, 136.

34 크로즈비, 『열정적인 세월』, 198-99.

35 플래너, 『파리는 어제였다』, 114.

36 스키아파렐리, 『쇼킹한 삶』, 48.

37 달리는 그해에 여러 차례 개인전을 열었다. 파리에서 두 번, 런던에서 한 번, 바르
 셀로나에서 한 번, 그리고 뉴욕에서도 이미 한 번을 연 후에 이 두 차례 전시를 하
 게 되었으니, 어떤 화가에게도 대단한 성과였겠지만 특히 당시 서른 살밖에 되지
 않았던 그에게는 더욱 그러했다.

38 크로즈비, 『열정적인 세월』, 319.

39 달리, 『달리의 은밀한 삶』, 329, 330.

40 〈독신남들에 의해 벌거벗겨진 신부, 조차도〉(〈큰 유리〉)는 ― 그의 〈계단을 내려오
 는 누드〉나 1913년 아모리 쇼에서 각광받았던 다른 작품들과 마찬가지로 ― 현재
 필라델피아 미술관의 자랑스러운 소장품이다. 〈녹색 상자〉를 완성한 후, 뒤샹은 또
 다른 상자인 〈트렁크 안의상자La Boîte-en-valise〉를 위한 6년간의 작업을 시작했다.
 이것은 일종의 이동식 박물관으로, 그의 가장 중요한 작품들을 대상으로 한 작은
 회고전에 해당한다. 〈큰 유리〉에 관한 보다 자세한 내용은, 매콜리프, 『파리는 언제
 나 축제』, 147-48 참조.

41 볼드윈, 『만 레이』, 183.

42 만 레이, 『자화상』, 206-7.

43 만 레이, 『자화상』, 178, 179.

44 만 레이, 『자화상』, 188.

45 레이놀즈, 『앙드레 시트로엔』, 184.

46 로즈, 『루이 르노』, 124.

47 라벨이 마누엘 데 팔라에게, 1933년 1월 6일(『라벨 문집』, 314, 314n1).

48 《이브닝 스탠더드》에 실린 무기명 기사, 1932년 2월 24일; 니노 프랭크, 〈두 열차 사이의 모리스 라벨〉, 《캉디드》, 1932년 5월 5일(모두 『라벨 문집』, 490, 497).

49 플래너, 『파리는 어제였다』, 81.

50 『라벨 문집』, 495n6.

51 『라벨 문집』, 497. 그는 이 말을 다른 기회에도 했다. 가령 1931년 10월 16일 인터뷰에서도(『라벨 문집』, 482).

52 《드 텔레그라프》, 1931년 3월 31일; 《이브닝 스탠더드》 1932년 2월 24일 자에 실린 무기명 기사(둘 다 『라벨 문집』, 474, 490). 라벨에 따르면, 볼레로란 "멋을 낸 드레스에 걸치는 짧은 재킷"이 아니라 "장례식에 갈 때나 걸치는 길고 검은 크레이프 천 숄로, 긴 카펫처럼 끌리는 것"이었다(플래너, 『파리는 어제였다』, 81).

53 《노이어 프라이어 프레스》 1932년 2월 3일 자에 실린 C. B. L.의 기사(『라벨 문집』, 489). "아시겠지만, 저는 이것이 당황스럽습니다"라고, 그는 마들렌 그레이 사건에 뒤이어 1933년 1월 5일 이탈리아 비평가이자 음악학자 귀도 가티에게 보내는 편지에 썼다(『라벨 문집』, 313-14).

54 『라벨 문집』, 317n1.

55 라벨이 마리 고댕에게, 1934년 3월 12일(『라벨 문집』, 321).

56 장-클로드 베이커, 『조세핀』, 185.

57 장-클로드 베이커, 『조세핀』, 185.

58 장-클로드 베이커, 『조세핀』, 184.

59 라쿠튀르, 『반항아 드골』, 108.

60 라쿠튀르, 『반항아 드골』, 132.

61 라쿠튀르, 『반항아 드골』, 135.

62 이스턴, 『붉은 백작』, 406. 케슬러는 1937년 11월 30일에 죽었다.

8 파도를 넘고 넘어 (1935)

1 브리넌, 『호화 여객선이 풍미하던 시절』, 475, 477.

2 노르망디호의 운항은 전쟁으로 돌연 중지되었다. 참전과 동시에 미국 정부는 뉴욕

항에 정박해 있던 노르망디호를 징발하여 'U. S. S. 라파예트'라는 이름의 군용선으로 개조하려 했다. 불행히도 개조 중에 불이 나서 이 불운한 여객선은 전복되고 말았고, 결국 해체되어 고철로 팔렸다(브리닌,『호화 여객선이 풍미하던 시절』, 474-75). 노르망디호는 그 짧은 운항 기간 동안에도 여섯 달이나 운행이 정지되었으니, 속력을 낼 때 생기는 진동을 줄이기 위해 조정이 필요했기 때문이다. 엘리엇 폴이 1936년에 이 배로 대서양을 건널 때 하갑판에서 느꼈던 것은 아마 그 진동이었을 것이다. 그는 "강력한 엔진으로 인한 끔찍한 진동"때문에 무시무시했다고 말했다. 하지만 "노르망디호는 프랑스 선박의 자랑일 뿐 아니라 프랑스 국민의 자랑이었으므로" 프랑스 친구들에게는 삼히 그런 얘기를 할 수 없었다(폴,『내가 파리를 마지막으로 보았을 때』, 304).

3 맥스턴-그레이엄,『도항과 유람』, 153.

4 서먼,『육체의 비밀』, 411.

5 장-클로드 베이커,『조세핀』, 188, 190.

6 이것은 파야르 니콜라스가 한 말이다(장-클로드 베이커,『조세핀』, 198), 같은 책 195도 참조하라.

7 장-클로드 베이커,『조세핀』, 202-3.

8 장-클로드 베이커,『조세핀』, 215.

9 베버,『르코르뷔지에』, 368, 362; 르코르뷔지에,『성당들이 하얬을 때』, 55, 58, 36.

10 르코르뷔지에,『성당들이 하얬을 때』, 38, xxii, 40, 43.

11 페리앙,『창조의 삶』, 87.

12 르코르뷔지에,『성당들이 하얬을 때』, 168.

13 베버,『르코르뷔지에』, 380; 르코르뷔지에,『성당들이 하얬을 때』, 213.

14 르코르뷔지에,『성당들이 하얬을 때』, 114.

15 페리앙,『창조의 삶』, 89-90.

16 르코르뷔지에,『성당들이 하얬을 때』, 178; 베버,『르코르뷔지에』, 375.

17 달리,『달리의 은밀한 삶』, 337.

18 달리,『달리의 은밀한 삶』, 337-38.

19 시크레스트,『살바도르 달리』, 152.

20 달리,『달리의 은밀한 삶』, 338.

21 크로즈비,『열정적인 세월』,

22 시크레스트,『살바도르 달리』, 153.

23 시크레스트,『살바도르 달리』, 153; 부뉴엘,『내 마지막 한숨』, 183.

24 매콜리프,『파리는 언제나 축제』, 220, 259.

25 골드 & 피츠데일,『미시아』; 피카르디,『코코 샤넬』, 327.

26 매드센, 『샤넬』, 198.

27 스키아파렐리, 『쇼킹한 삶』, 65.

28 크로즈비, 『열정적인 세월』, 299.

29 코르들리에, 『일터의 여성』, vi; 유진 웨버, 『공허한 세월』, 83.

30 유진 웨버, 『공허한 세월』, 85; 베르나르 & 뒤비프, 『제3공화국의 몰락』, 190.

31 브르댕, 『사건』, 489; 매콜리프, 『벨 에포크의 여명기』, 제22, 25, 27장.

32 잭슨, 『인민전선』, 3.

33 라쿠튀르, 『반항아 드골』, 128.

34 재닛 플래너, 『파리는 어제였다』, 145.

35 유진 웨버, 『공허한 세월』, 240.

36 폴, 『내가 파리를 마지막으로 보았을 때』, 291, 292. 문제의 신문은《르 프티 주르
 날》이다.

37 토드, 『말로』, 146-47.

38 유진 웨버, 『공허한 세월』, 355.

39 유진 웨버, 『공허한 세월』, 286.

40 유진 웨버, 『공허한 세월』, 361.

41 엠링, 『마리 퀴리와 그녀의 딸들』, 145-46.

42 르누아르는 어머니와 누이는 물론 카트린도 계속 부양했다(베르탱, 『장 르누아르』,
 86).

43 베르탱, 『장 르누아르』, 118.

44 바쟁, 『장 르누아르』, 242.

45 장 르누아르, 『나의 삶과 영화』, 125, 127.

46 시트로엔의 경영 스타일에 관해서는 매콜리프, 『새로운 세기의 예술가들』, 464-
 66, 526 참조.

47 스패니어, 『케이 보일』, 124.

48 피츠제럴드가 헤밍웨이에게, 1934년 5월 10일(피츠제럴드, 『편지로 본 생애』, 261);
 헤밍웨이가 피츠제럴드에게, 1934년 5월 28일(헤밍웨이, 『서한집』, 407-8).

49 피츠제럴드가 세라 머피에게, 1936년 3월 30일(피츠제럴드, 『편지로 본 생애』, 298);
 메이어스, 『스콧 피츠제럴드』, 264, 265.

50 헤밍웨이가 피츠제럴드에게, 1935년 12월 21일, 16일(헤밍웨이, 『서한집』, 428, 425).

51 헤밍웨이가 존 더스패서스에게, 1935년 12월 17일(헤밍웨이, 『서한집』, 427); 메이어
 스, 『스콧 피츠제럴드』, 272.

52 피츠제럴드, 『편지로 본 생애』, 302n1.

53 피츠제럴드가 헤밍웨이에게, 1936년 7월 16일(피츠제럴드, 『편지로 본 생애』, 302).

피츠제럴드는 헤밍웨이가 "너무나 불쾌하게 답했기 때문에 내게 더 이상 호의적인 감정을 갖고 있다고 생각하기 어려웠다"라고 썼다[피츠제럴드가 맥스웰 퍼킨스에게, 1937년 3월 19일경(피츠제럴드, 『편지로 본 생애』, 318)]. 헤밍웨이는 퍼킨스의 종용으로 피츠제럴드 대신 '줄리언'이라는 이름을 썼다(피츠제럴드, 『편지로 본 생애』, 302n2).

54 칼로스 베이커, 『어니스트 헤밍웨이』, 290-91; 메이어스, 『스콧 피츠제럴드』, 270.

55 매드센, 『마음들과 정신들』, 71.

56 피치, 『실비아 비치와 잃어버린 세대』, 350, 351.

57 엘먼, 『제임스 조이스』, 679. 엘먼은 융이 조이스에 대해 "잠재적 정신분열증 환자이며 그런 경향을 다스리기 위해 음주에 의지하는 것"이라 본 것은 잘못된 진단이라 여겼다.

58 라쿠튀르, 『반항아 드골』, 140.

59 폴, 『내가 파리를 마지막으로 보았을 때』, 294-95.

60 유진 웨버, 『공허한 세월』, 252.

61 브리닌, 『호화 여객선이 풍미하던 시절』, 505. '그라프 체펠린'은 1932년부터 1937년까지 정기적인 대서양 횡단 서비스를 하고 있었다. 르코르뷔지에가 1936년 7월 정부 건물 설계를 의뢰받아 브라질에 가면서 그라프 체펠린을 탔을 때는 나흘이 걸렸다(베버, 『르코르뷔지에』, 386).

9 더해가는 혼란 (1936)

1 라쿠튀르, 『레옹 블룸』, 225; 유진 웨버, 『악시옹 프랑세즈』, 363; 브라운, 『비이성의 포옹』, 229-30.

2 라쿠튀르, 『레옹 블룸』, 226.

3 4월 4일, 국참사원은 악시옹 프랑세즈 해체 명령에 대한 항소를 기각했다. 아울러 3월에 모라스는 이탈리아에 대한 제재를 주장하는 이들에 대한 살인 위협죄로 4개월 징역형을 선고받았다. 모라스는 항소하는 한편 블룸을 위협했고, 이에 8개월 징역형이 더해졌다. 하지만 총 복역 기간은 12개월이 아니라 11개월로 감형됐다(유진 웨버, 『악시옹 프랑세즈』, 370).

4 장-피에르 막상스의 말은 잭슨, 『프랑스의 인민전선』, 252에서 재인용.

5 유진 웨버, 『악시옹 프랑세즈』, 364.

6 라쿠튀르, 『레옹 블룸』, 232-33, 547n49.

7 프랑수아 크리비에, 「인민전선 시대 한 세대 젊은 파리인들의 주거」, 미셸 코스트 외, 『노동자 도시』, 113, 119.

8 유진 웨버, 『악시옹 프랑세즈』, 293.

9 유진 웨버, 『악시옹 프랑세즈』, 375. 블룸의 부친은 알자스 출신이고, 모친은 파리에
 서 태어났다. 블룸 자신은 1872년 파리의 생드니가에서 태어났다.

10 폴, 『내가 파리를 마지막으로 보았을 때』, 315, 322.

11 유진 웨버, 『악시옹 프랑세즈』, 291. 블룸의 전기 작가 장 라쿠튀르에 따르면, 그해
 여름 프랑스에서 여러 주를 보낸 포르투갈 외무 장관은 프랑스가 와해될지도 모른
 다는 우려를 표명했다고 한다. 그 이유인즉슨 "나라 안의 증오가 외부의 적에 대한
 증오보다 더 크기 때문"이라는 것이었다(라쿠튀르, 『레옹 블룸』, 334).

12 라쿠튀르, 『레옹 블룸』, 251.

13 브라운, 『비이성의 포옹』, 230-31.

14 페리앙, 『창조의 삶』, 79.

15 로즈, 『루이 르노』, 143.

16 로즈, 『루이 르노』, 144; 뮈니에, 1936년 6월 6, 8일(『뮈니에 신부의 일기』, 559, 560,
 562).

17 로즈, 『루이 르노』, 145.

18 모랑, 『샤넬의 매력』, 125.

19 시크레스트, 『엘사 스키아파렐리』, 210.

20 페리앙, 『창조의 삶』, 80.

21 페리앙, 『창조의 삶』, 80.

22 라쿠튀르, 『레옹 블룸』, 281.

10　　스페인 내전 (1936)

1 잭슨, 『프랑스의 인민전선』, 10.

2 이 문제에 관한 논의는 베르나르 & 뒤비프, 『제3공화국의 몰락』, 313-14 참조.

3 유진 웨버, 『공허한 세월』, 19.

4 칼로스 베이커, 『어니스트 헤밍웨이』, 292-93; 헤밍웨이가 퍼킨스에게, 1936년 12
 월 15일(헤밍웨이, 『서한집』, 455).

5 셰리단, 『앙드레 지드』, 488.

6 셰리단, 『앙드레 지드』, 488. 지드는 이미 자신이 원하는 사람을 데리고 가겠다며 특
 별 허가를 요청했었고 요청이 수락된 터였다. 그는 피에르 에르바르, 자크 쉬프랭(현
 재 갈리마르에서 나오는 플레이아드 총서의 창간자), 노동계급 출신의 좌익 소설가들인
 외젠 다비와 루이 길루, 그리고 네덜란드인 친구인 제프 라스트를 데리고 갔다(셰리
 단, 『앙드레 지드』, 489; 지드, 『일기』, 3:344n16).

7 지드,『소련으로부터의 귀환』, 45.

8 셰리단,『앙드레 지드』, 499; 케슬러, 1936년 10월 30일(『한 코즈모폴리턴의 일기』, 477).

9 셰리단,『앙드레 지드』, 500; 지드,『소련으로부터의 귀환』, 32.

10 지드, 1936년 9월 3, 6, 7일(『일기』, 3:344, 347).

11 지드, 1936년 2월 12일(『일기』, 3:336).

12 엠링,『마리 퀴리와 그녀의 딸들』, 153.

13 장 르누아르,『나의 삶과 영화』, 125.

14 장 르누아르트의 말은 바쟁,『장 르누아르』, 11.

15 피에르-오귀스트 르누아르의 말은 쥘리 마네, 1897년 9월 28일(『일기』, 112)에서 인용.

16 장 르누아르,『나의 삶과 영화』, 129. 비평가이자 영화감독인 자크 도니올-발크로 즈가 한 말. 바쟁(『장 르누아르』, 245). 도니올-발크로즈가 말한 르누아르의 그림 세 점은 〈라 그르누예르〉, 〈그네〉, 〈뱃놀이하는 이들의 점심식사〉이다.

17 바쟁,『장 르누아르』, 247. 고리키는 생전에 이 영화를 보지 못했다. 대본을 본 지 한 달 만에 죽었고, 그의 사인에 대해서는 여러 가지 설이 있다.

18 지드, 1937년 5월 8일(『일기』, 3:353).

19 모랑,『샤넬의 매력』, 115.

20 클라이브 벨이《뉴 스테이츠먼 앤드 네이션》에 쓴 서평(시크레스트,『살바도르 달리』, 164).

21 달리,『달리의 은밀한 삶』, 340.

22 스키아파렐리,『쇼킹한 삶』, 66.

23 달리,『달리의 은밀한 삶』, 345-46; 시크레스트,『살바도르 달리』, 166.

24 시크레스트,『살바도르 달리』, 157.

25 달리,『달리의 은밀한 삶』, 357, 360.

26 만 레이,『자화상』,

27 리처드슨,『피카소의 생애: 승리의 세월』, 469.

28 리처드슨,『피카소의 생애: 승리의 세월』, 498.

29 엘먼,『제임스 조이스』, 697, 693.

30 피치,『실비아 비치와 잃어버린 세대』, 368.

31 라쿠튀르,『반항아 드골』, 143.

32 라쿠튀르,『반항아 드골』, 142; 휴즈,『마지노선』, 4.

33 라쿠튀르,『반항아 드골』, 147.

11 　무산된 꿈 (1937)

1 라쿠튀르, 『레옹 블룸』, 377.

2 스키아파렐리, 『쇼킹한 삶』, 74-75.

3 리처드슨, 「다른 게르니카」, 5.

4 리처드슨, 「다른 게르니카」, 6.

5 페리앙, 『창조의 삶』, 91.

6 브라운, 『비이성의 포옹』, 262; 폴, 『내가 파리를 마지막으로 보았을 때』, 328.

7 헤밍웨이가 해리 실베스터에게, 1937년 2월 5일(헤밍웨이, 『서한집』, 456).

8 칼로스 베이커, 『어니스트 헤밍웨이』, 304. 베이커는 이 인용의 출처가 익명이기를
　원했다고 말한다.

9 칼로스 베이커, 『어니스트 헤밍웨이』, 307.

10 베버, 『르코르뷔지에』, 391.

11 매콜리프, 『새로운 세기의 예술가들』, 376.

12 스티그뮬러, 『콕토』, 434.

13 장-클로드 베이커, 『조세핀』, 221.

14 브라사이, 『헨리 밀러』, 122.

15 브라사이, 『헨리 밀러』, 191, 193; 퍼거슨, 『헨리 밀러』, 312.

16 브라사이, 『헨리 밀러』, 194.

17 퍼거슨, 『헨리 밀러』, 258.

18 퍼거슨, 『헨리 밀러』, 251; 브라사이, 『헨리 밀러』, 200-201; 페를레스, 『내 친구 헨
　리 밀러』, 167.

19 보부아르, 『나이의 힘』, 251.

20 매드센, 『마음들과 정신들』, 77. 「벽」은 1939년 초에 사르트르의 단편집 표제작으
　로 실려 단행본 형태로도 출간된다.

21 라쿠튀르, 『반항아 드골』, 149.

22 라쿠튀르, 『반항아 드골』, 152, 151.

23 피치, 『실비아 비치와 잃어버린 세대』, 376.

24 엘먼, 『제임스 조이스』, 704.

25 『율리시스』도 1922년 그의 생일에 출간되었다(매콜리프, 『파리는 언제나 축제』, 173-
　75).

26 엘먼, 『제임스 조이스』, 703, 702.

27 엘먼, 『제임스 조이스』, 701, 702.

28 윌, 『의외의 부역』, 9, 96-97.

29 로드, 『여섯 명의 예외적인 여성』, 16.

30 피츠제럴드는 한동안 형편이 나아졌으나, 다시금 내리막길을 걷다가 1940년 12월
　　에 심장 발작으로 죽었다. 당시 나이 44세였다.

31 피츠제럴드가 헤밍웨이에게, 1937년 7월 31일(피츠제럴드, 『편지로 본 생애』, 328);
　　제프리 메이어스, 『스콧 피츠제럴드』, 287.

32 본서 제6장 참조.

33 피츠제럴드가 퍼킨스에게, 1937년 9월 3일(피츠제럴드, 『편지로 본 생애』, 335).

34 마이클 S. 레이놀즈, 『헤밍웨이: 1930년대』, 270.

35 장 르누아르, 『나의 삶과 영화』, 145, 147, 148.

36 장 르누아르, 『나의 삶과 영화』, 167.

37 바쟁, 『장 르누아르』, 65.

38 토드, 『앙드레 말로』, 219.

39 이 일에 대해서는 수전 퀸, 『마리 퀴리』를 참조.

40 엠링, 『마리 퀴리와 그녀의 딸들』, 164.

41 지드, 1937년 12월 8일, 『일기』, 3:364.

42 라벨이 에르네스트 앙세르메에게, 1937년 10월 29일(『라벨 문집』, 327, 327n3).

43 아비 오렌스타인, 『라벨 문집』 서문, 12.

44 라벨이 1931년 10월 30일《엑셀시오르》와 한 인터뷰(『라벨 문집』, 486).

12　　전쟁의 그림자 (1938)

1 피치, 『실비아 비치와 잃어버린 세대』, 374.

2 볼드윈, 『만 레이』, 194.

3 피치, 『실비아 비치와 잃어버린 세대』, 374.

4 피치, 『실비아 비치와 잃어버린 세대』, 379.

5 보부아르, 『나이의 힘』, 256.

6 뮈니에, 1938년 3월 12일(『일기』, 570).

7 유진 웨버, 『악시옹 프랑세즈』, 411.

8 유진 웨버, 『악시옹 프랑세즈』, 410-11.

9 본서 제9장, 주3 참조.

10 매콜리프, 『파리는 언제나 축제』, 특히 297-99 참조.

11 라쿠튀르, 『반항아 드골』, 159; 로트만, 『페탱』, 145.

12 라쿠튀르, 『반항아 드골』, 159, 160.

13 라쿠튀르, 『반항아 드골』, 161.

14 라쿠튀르, 『반항아 드골』, 165.

15 라쿠튀르, 『반항아 드골』, 165.

16 셀프스, 『엘시 드 울프의 파리』, 77, 69.

17 만 레이, 『자화상』, 232; 보부아르, 『나이의 힘』, 258-59.

18 플래너, 『파리는 어제였다』, 183, 184.

19 플래너, 『파리는 어제였다』, 186.

20 지드, 1938년 8월 21일(『일기』, 3:393, 394); 셰리단, 『앙드레 지드』, 522-523.

21 셰리단, 『앙드레 지드』, 523.

22 월시, 『스트라빈스키, 두 번째 망명』, 79.

23 플래너, 『파리는 어제였다』, 191.

24 유진 웨버, 『공허한 세월』, 176.

25 만 레이, 『자화상』, 238.

26 서먼, 『육체의 비밀』, 427.

27 퍼거슨, 『헨리 밀러』, 260-61; 브라사이, 『헨리 밀러』, 217; 유진 웨버, 『공허한 세월』, 176.

28 앙드레 지드, 1938년 10월 7일(『일기』, 3:405).

29 브라운, 『비이성의 포옹』, 273.

30 보부아르, 『나이의 힘』, 267, 268.

31 엠링, 『마리 퀴리와 그녀의 딸들』, 158.

32 베르탱, 『장 르누아르』, 154-55.

33 라쿠튀르, 『반항아 드골』, 154.

34 브라운, 『비이성의 포옹』, 270.

35 폴, 『내가 파리를 마지막으로 보았을 때』, 346.

36 잭슨, 『프랑스의 인민전선』, 105[마른 전투에 대해서는 『새로운 세기의 예술가들』 제16장 참조].

37 로즈, 『루이 르노』, 158.

38 로즈, 『루이 르노』, 155.

39 라쿠튀르, 『반항아 드골』, 164. 드골이 광고 목적으로 책을 간단히 소개한 글에서 가져온 내용이다.

40 엘먼, 『제임스 조이스』, 713.

41 엘먼, 『제임스 조이스』, 721. 조이스의 기대와는 달리, 『피네간의 경야』는 1939년 5월 4일에야 정식 출간되었다.

42 피치, 『실비아 비치와 잃어버린 세대』, 383.

43 피치, 『실비아 비치와 잃어버린 세대』, 383, 384, 389.

44 보부아르, 『나이의 힘』, 261. 보부아르는 그 원고 검토자가 헨리 밀러였다고 말하지만, 『북회귀선』의 작가 헨리 밀러를 가리킨 것인지는 알 수 없다.

45 보부아르, 『나이의 힘』, 268, 295.

46 브라이어, 『아르테미스에게 심장을』, 282-83, 277-78.

47 브라이어, 『아르테미스에게 심장을』, 278.

48 유진 웨버, 『공허한 세월』, 108.

13 화산 위에서 춤추기 (1939)

1 볼드윈, 『만 레이』, 222.

2 플래너, 『파리는 어제였다』, 199-200.

3 플래너, 『파리는 어제였다』, 197, 201.

4 지드, 1939년 1월 3일(『일기』, 3:413).

5 로트만, 『페탱』, 151.

6 유진 웨버, 『악시옹 프랑세즈』, 415.

7 뮈니에, 1939년 3월 21일(『일기』, 574).

8 뮈니에, 1939년 3월 4일(『일기』, 573-74). 이 초대가 실제로 이루어졌는지에 대한 기록은 찾아볼 수 없다. 생클루성은 코뮈나르들과 정부군 사이의 십자포화에 타버린 터였다.

9 졸라의 말은 유진 웨버, 『공허한 세월』, 256에서 재인용.

10 시크레스트, 『엘사 스키아파렐리』, 215; 스키아파렐리, 『쇼킹한 삶』, 100.

11 스키아파렐리, 『쇼킹한 삶』, 101.

12 셀프스, 『엘시 드 울프의 파리』, 79.

13 달리, 『달리의 은밀한 삶』, 372.

14 달리, 『달리의 은밀한 삶』, 375.

15 바쟁, 『장 르누아르』, 72; 베르탱, 『장 르누아르』, 159.

16 장 르누아르, 〈게임의 규칙〉; 바쟁, 『장 르누아르』, 73; 장 르누아르, 『나의 삶과 영화』, 169-72.

17 장 르누아르, 『나의 삶과 영화』, 170; 베르탱, 『장 르누아르』, 160.

18 장 르누아르, 『나의 삶과 영화』, 171, 172.

19 페리앙, 『창조의 삶』, 119-20.

20 플래너, 『파리는 어제였다』, 223.

21 보부아르, 『나이의 힘』, 297, 298, 299-300.

22 보부아르, 『나이의 힘』, 301.

23 보부아르,『나이의 힘』, 278-80.

24 보부아르,『나이의 힘』, 284-85.

25 보부아르,『나이의 힘』, 285.

26 보부아르,『나이의 힘』, 303.

27 폴,『내가 파리를 마지막으로 보았을 때』, 384.

28 보부아르,『나이의 힘』, 307.

29 보부아르,『나이의 힘』, 305.

30 폴,『내가 파리를 마지막으로 보았을 때』, 389-90, 397.

31 만 레이,『자화상』, 239.

32 브리닌,『세 번째 장미』, 365.

33 사이먼,『앨리스 B. 토클라스의 전기』, 182.

34 엘먼,『제임스 조이스』, 727.

35 셰리단,『앙드레 지드』, 538.

36 셰리단,『앙드레 지드』, 540.

37 보부아르,『나이의 힘』, 306, 309.

38 스트라빈스키 & 크래프트,『추억과 논평』, 189.

39 서먼,『육체의 비밀』, 430, 429.

40 스티그뮬러,『콕토』, 436.

41 스키아파렐리,『쇼킹한 삶』, 104.

42 스키아파렐리,『쇼킹한 삶』, 105, 106.

43 스키아파렐리,『쇼킹한 삶』, 103.

44 스키아파렐리,『쇼킹한 삶』, 107.

45 퀴리 부부의 발견 직후 미국에서 엔리코 페르미와 레오 실라드가 비슷한 발견을
 했고, 이것이 미국의 핵폭탄 프로젝트로 이어졌다.

46 베버,『르코르뷔지에』, 407; 브라운,『비이성의 포옹』, 239n.

47 유진 웨버,『공허한 세월』, 109, 305n65.

48 베버,『르코르뷔지에』, 406.

49 유진 웨버,『공허한 세월』, 326n33, 267.

50 드골,『회고록』, 제3권; 로즈,『루이 르노』, 158에서 재인용.

51 로즈,『루이 르노』, 161.

52 장-클로드 베이커,『조세핀』, 226.

53 만 레이,『자화상』, 239, 240-41.

54 보부아르가 사르트르에게, 1939년 9월 12일(보부아르,『사르트르에게 보내는 편지』,
 57); 사르트르가 보부아르에게, 1939년 11월 15일(사르트르,『내 삶에 대한 증언』,

345).

55 피치, 『실비아 비치와 잃어버린 세대』, 397.

56 엘먼, 『제임스 조이스』, 728.

57 엘먼, 『제임스 조이스』, 729.

58 뮈니에, 1939년 9월 1일(『일기』, 577).

59 뮈니에, 1939년 11월 27일(『일기』, 578).

60 뮈니에는 1944년까지 살았지만, 말년에는 쇠약하고 사실상 시력을 잃게 되었다. 그래도 여전히 고해성사를 들었고, 날마다 미사를 드렸으며, 많은 친구들과 삶에 대한 사랑을 잃지 않았다. 세상을 떠나기 얼마 전인 아흔 번째 생일에 그는 한 친구에게, 자신은 인류가 어떤 지경에 처하든 인류를 사랑하며 기꺼이 100년을 더 살 용의가 있다고 말했다(디스바흐, 『뮈니에 신부』, 315).

14　제3공화국의 몰락 (1940)

1 유진 웨버, 『공허한 세월』, 266.

2 만 레이, 『자화상』, 242.

3 사르트르, 1940년 2월 20일(『전쟁 일기』, 223-24). 2월 18일에는 이렇게 썼다. "두 달 전에 그들(두 명의 경장 보병)은 동료들 간의 어리석은 영웅심에 대해 불평하고 있었다. (……) 오늘 그들은 부대의 사기가 아주 낮아졌다고 말한다. 나도 최근 도처에서 목도한 사실이다"(204). 이어 20일에는 이렇게 덧붙였다. "이제 우리 부대가 전투태세에 들어간 지도 두 달이 되었다. 다들 집과 일터를 멀리 떠나 군사훈련을 받고 있다. 독재 체제가 언론과 담화와 사상을 구속하고 있다. 우리의 삶 전체가 전쟁의 외관을 띠고 있다. 하지만 전쟁 기계는 중립 상태이다"(224).

4 이런 사건의 배경에 관해서는 메콜리프, 『옐 에포크의 여명기』 참조.

5 스키아파렐리, 『쇼킹한 삶』, 106.

6 보부아르, 『나이의 힘』, 336, 344.

7 1958년에 수립된 제5공화국이 이제 그에 버금간다.

8 라쿠튀르, 『레옹 블룸』, 51, 39.

9 라쿠튀르, 『반항아 드골』, 173, 172.

10 라쿠튀르, 『반항아 드골』, 175.

11 만 레이, 『자화상』, 242-43.

12 라쿠튀르, 『반항아 드골』, 179.

13 로트만, 『파리 함락』, 46.

14 라쿠튀르, 『반항아 드골』, 181.

15 라쿠튀르,『반항아 드골』, 182.

16 라쿠튀르,『반항아 드골』, 187.

17 장성급 중에서 가장 낮은 계급. 전시 승진이었다.

18 라쿠튀르,『반항아 드골』, 188. 이 편지는 1940년 6월 3일 자로 되어 있다. 드골이 국방부 차관으로 정부에 들어가던 무렵이다.

19 만 레이,『자화상』, 243.

20 구겐하임,『이 세기를 벗어나』, 219.

21 로트만,『파리 함락』, 40.

22 난민들을 피레네산맥 너머로 데려가는 지하운동에 대해서는 마리노,『조용한 미국인』참조.

23 비치,『셰익스피어 앤드 컴퍼니』, 213.

24 비치,『셰익스피어 앤드 컴퍼니』, 214.

25 라쿠튀르,『반항아 드골』, 187. 베강 장군이 드골에게 나라의 명예를 구했다고 치하한 것은 드골이 정부에 참여할 준비를 하던 무렵이었다.

26 지드, 1940년 7월 19일(『일기, 1889-1949』, 2:260). 하지만 장-폴 사르트르는 동료 병사들을 쉽게 비판하지 않았다. "다들 처음부터 아주 힘든 시간을 겪어왔다"라고 그는『전쟁 일기』에 적었다. "그들은 모든 것을 불평 없이, 불평할 수 있다는 생각조차 하지 않은 채 버텨냈다. 그들은 그 어떤 애국심이나 이념으로 버티는 것이 아니었다. 그들은 히틀러주의를 좋아하지 않았지만, 딱히 민주주의를 지지하는 것도 아니었다. 폴란드 사태에는 관심도 없었다. 게다가 그들은 자신들이 뭔가 속았다는 막연한 느낌을 갖고 있었다. 그럼에도 그들은 모든 것을 담담한 위엄으로 감내했다."[1940년 2월 20일](『전쟁 일기』, 225).

27 르누아르,『나의 삶과 영화』, 175.

28 장 르누아르와 화가 세잔의 아들인 폴 세잔은 여러 해 전부터 좋은 친구였다.

29 르누아르,『나의 삶과 영화』, 181.

30 보부아르,『나이의 힘』, 349, 350.

31 보부아르,『나이의 힘』, 353-54.

32 페리앙,『창조의 삶』, 121.

33 페리앙,『창조의 삶』, 123, 125.

34 페리앙,『창조의 삶』, 127.

35 페리앙,『창조의 삶』, 127. 이는 프랑스의 휘발유 저장 탱크들을 독일군에게 내주지 않기 위해 프랑스군의 명령으로 소각한 것으로 밝혀졌다.

36 골드 & 피츠데일,『미시아』, 284-85.

37 라쿠튀르,『레옹 블룸』, 408, 409.

38 콕토의 전기 작가는 "콕토의 아편중독은 최악의 상태"로 그의 작품의 완성도에까
지 영향을 미치고 있었다고 지적했다 (스티그뮬러, 『콕토』, 434).

39 달리, 『달리의 은밀한 삶』, 381.

40 달리, 『달리의 은밀한 삶』, 384.

41 로트만, 『파리 함락』, 298.

42 로트만, 『파리 함락』, 331, 312.

43 골드 & 피츠데일, 『미시아』, 285; 비치, 『셰익스피어 앤드 컴퍼니』, 214.

44 라쿠튀르, 『반항아 드골』, 201.

45 라쿠튀르, 『반항아 드골』, 201.

46 라쿠튀르, 『반항아 드골』, 201. 드골은 도중에 어머니를 보러 들렀다. 그것이 그가
죽어가던 어머니를 본 마지막이 되었다.

47 라쿠튀르, 『반항아 드골』, 208.

48 라쿠튀르, 『반항아 드골』, 219, 222.

49 라쿠튀르, 『반항아 드골』, 225.

50 만 레이, 『자화상』, 246-47.

51 피카르디, 『코코 샤넬』, 251.

52 스터넬, 『좌도 우도 아닌』, xix.

에필로그

1 브라이어, 『아르테미스에게 심장을』, 299.

2 장-클로드 베이커, 『조세핀』, 252.

3 스펄링, 『거장 마티스』, 393, 395-96.

4 셰리단, 『앙드레 지드』, 543-44; 코너, 『앙드레 지드의 정치』, 9-10.

5 시드, 1940년 9월 5일(『일기, 1889-1949』, 264); 그라르, 『앙드레 지드』, 29.

6 스타인, 『파리 프랑스』, 36; 월, 『의외의 부역』, 7, 119.

7 엠링, 『마리 퀴리와 그녀의 딸들』, 169.

8 매콜리프, 『파리는 언제나 축제』, 224.

9 베르탱, 『장 르누아르』, 180.

10 베르탱, 『장 르누아르』, 204.

11 페리앙, 『창조의 삶』, 182.

12 유키 데스노스, 『유키의 속내 이야기』, 206. 유키는 여러 해 전에 후지타와 헤어져
데스노스와 함께하고 있었다.

13 폴 레노와 마찬가지로 달라디에는 살아남았고, 여러 곳의 독일 수용소에 보내졌다.

망델은 파리로 돌아왔으나 비시정부의 친독 의용대에 의해 처형되었다.

14 라쿠튀르, 『레옹 블룸』, 417, 418.

15 라쿠튀르, 『레옹 블룸』, 419.

16 라쿠튀르, 『레옹 블룸』, 424.

17 라쿠튀르, 『레옹 블룸』, 457, 458.

18 1940년 12월에 샤넬은 한 로트실트 집안 여성의 남편이 보는 앞에서 "유대인을 폄하하는 장광설"을 늘어놓았던 것으로 알려졌으나, 이 일을 기록한 불로스는 "다행히도 그녀의 말은 곁길로 샜다"라고 적었다(골드 & 피츠데일, 『미시아』, 288).

19 자코브는 일찍이 가톨릭으로 개종했으나, 게슈타포에 체포되어 드랑시 수용소로 보내졌으며, 그곳에서 아우슈비츠로 이감되기 직전에 죽었다.

20 스티그뮬러, 『콕토』, 441.

21 스티그뮬러, 『콕토』, 441.

22 골드 & 피츠데일, 『미시아』, 287.

23 로즈, 『루이 르노』, 174.

24 베버, 『르코르뷔지에』, 413.

25 페리앙, 『창조의 삶』, 203-4.

26 싱클레어, 『내 할아버지의 화랑』, 192.

27 펜로즈, 『피카소』, 347-48. 앙드레 드랭, 모리스 드 블라맹크, 샤를 데스피오 등이 점령기 동안 독일 방문 초대를 받아들였던 일에 대해서는 스티그뮬러, 『콕토』, 443 참조.

28 보부아르, 『나이의 힘』, 359, 360.

29 보부아르, 『나이의 힘』, 362, 365.

30 보부아르, 『나이의 힘』, 361.

31 유진 웨버, 『공허한 세월』, 279.

32 비치, 『셰익스피어 앤드 컴퍼니』, 215.

33 비치, 『셰익스피어 앤드 컴퍼니』, 415.

34 비치, 『셰익스피어 앤드 컴퍼니』, 219.

35 비치, 『셰익스피어 앤드 컴퍼니』, 220.

参考文献

Badinter, Helène, and Laura Barraud. *Illustre et Inconnu: Comment Jacques Jaujard à sauvé le Louvre*. Paris: Ladybirds Films, 2014.

Bair, Deirdre. *Simone de Beauvoir: A Biography*. New York: Summit, 1990.

Baker, Carlos. *Ernest Hemingway: A Life Story*. New York: Scribner, 1969.

Baker, Jean-Claude, and Chris Chase. *Josephine: The Hungry Heart*. New York: Cooper Square Press, 2001. First published 1993. Baker, Josephine, and Jo Bouillon. *Josephine*. Translated by Mariana Fitzpatrick. New York: Harper & Row, 1977.

Bald, Wambly. *On the Left Bank, 1929-1933*. Edited by Benjamin Franklin V. Athens: Ohio University Press, 1987.

Baldwin, Neil. *Man Ray, American Artist*. New York: Da Capo Press, 2001. First published 1988.

Bazin, André. *Jean Renoir*. Translated by W. W. Halsey II and William H. Simon. Edited with introduction by Francois Truffaut. New York: De Capo Press, 1992. First published 1973.

Beach, Sylvia. *Shakespeare & Company*. Lincoln: University of Nebraska Press, 1991. First published 1959.

Beauvoir, Simone de. *Letters to Sartre*. Translated and edited by Quintin Hoarre.

London: Radius, 1991.

————. *Memoirs of a Dutiful Daughter*. Translated by James Kirkup. New York: World Publishing, 1959.

————. *The Prime of Life*. Translated by Peter Green. New York: World Publishing, 1962.

Benton, Tim. *The Villas of Le Corbusier, 1920–1930*. With photographs in the Lucien Hérve collection. New Haven, Conn.: Yale University Press, 1987.

Bernard, Philippe, and Henri Dubief. *The Decline of the Third Republic, 1914–1938*. Translated by Anthony Forster. New York: Cambridge University Press, 1988. First published in English, 1985.

Bertin, Célia. *Jean Renoir: A Life in Pictures*. Translated by Mireille Muellner and Leonard Muellner. Baltimore, Md.: Johns Hopkins University Press, 1991. First published 1986.

Best, Victoria. *An Introduction to Twentieth-Century French Literature*. London: Duckworth, 2002.

Birmingham, Kevin. *The Most Dangerous Book: The Battle for James Joyce's "Ulysses."* New York: Penguin, 2014.

Boittin, Jennifer Anne. *Colonial Metropolis: The Urban Grounds of Anti-Imperialism and Feminism in Interwar Paris*. Lincoln: University of Nebraska Press, 2010.

Bougault, Valérie. *Montparnasse: The Heyday of Modern Art, 1910–1940*. Paris: Editions Pierre Terrail, 1997.

Boyle, Kay. *My Next Bride*. New York: Harcourt, Brace, 1934.

Brandon, Ruth. *Ugly Beauty: Helena Rubinstein, L'Oréal, and the Blemished History of Looking Good*. New York: Harper, 2011.

Brassai [Gyula Halasz]. *Henry Miller: The Paris Years*. Translated by Timothy Bent. New York: Arcade, 2011. First published 1975.

Bredin, Jean-Denis. *The Affair: The Case of Alfred Dreyfus*. Translated by Jeffrey Mahlman. New York: George Braziller, 1986.

Brinnin, John Malcolm. *The Sway of the Grand Saloon: A Social History of the North Atlantic*. New York: Delacorte Press, 1971.

참고문헌

————. *The Third Rose: Gertrude Stein and Her World*. Reading, Mass.: Addison-Wesley, 1987. First published 1959.

Browder, Clifford. *André Breton: Arbiter of Surrealism*. Geneva, Switzerland: Librarie Droz, 1967.

Brown, Frederick. *The Embrace of Unreason: France, 1914–1940*. New York: Knopf, 2014.

Bruccoli, Matthew Joseph. *Some Sort of Epic Grandeur: The Life of F. Scott Fitzgerald*. Columbia: University of South Carolina Press, 2002.

Bryher [Annie Winifred Ellerman]. *The Heart to Artemis: A Writer's Memoirs*. New York: Harcourt, Brace & World, 1962.

Bunuel, Luis. *L'Age d'Or*, DVD. New York: Kino on Video, 2004. Original release, 1930.

————. *My Last Sigh*. Translated by Abigail Israel. New York: Vintage, 1984.

————. *An Unspeakable Betrayal: Selected Writings of Luis Buñuel*. Translated by Garrett White. Berkeley: University of California Press, 2000.

Callaghan, Morley. *That Summer in Paris: Memories of Tangled Friendships with Hemingway, Fitzgerald, and Some Others*. Toronto: Macmillan of Canada, 1963.

Carter, William C. *Marcel Proust: A Life*. New Haven, Conn.: Yale University Press, 2000.

Charters, Jimmie, as told to Morrill Cody. *This Must Be the Place: Memoirs of Montparnasse*. Edited and with a preface by Hugh Ford. Introduction by Ernest Hemingway. New York: Collier Macmillan, 1989. First published 1934.

Clair, René. *A nous la liberté*, DVD. New York: Criterion Collection, 2002. Original release, 1931.

————. *Le Million*, DVD. New York: Criterion Collection, 2000. Original release, 1931.

Cocteau, Jean. *The Journals of Jean Cocteau*. Edited and translated with an introduction by Wallace Fowlie. New York: Criterion Books, 1956.

Cody, Morrill, with Hugh Ford. *The Women of Montparnasse*. New York: Cornwall Books, 1983.

Conner, Tom, ed. *André Gide's Politics: Rebellion and Ambivalence.* New York: Palgrave, 2000.

Cordelier, Suzanne F. *Femmes au travail: études pratique sur dix-sept carrières féminines.* Paris: Plon, 1935.

Coste, Michel, et al. *Villes ouvrières: 1900-1950.* Paris: L'Harmattan, 1989.

Cowley, Malcolm. *And I Worked at the Writer's Trade: Chapters of Literary History, 1918-1978.* New York: Viking, 1978.

Crosby, Caresse. *The Passionate Years.* New York: Dial Press, 1953.

Cunard, Nancy. *These Were the Hours: Memories of My Hours Press, Réanville and Paris, 1928-1931.* Edited with foreword by Hugh Ford. Carbondale: Southern Illinois University Press, 1969.

Curie, Eve. *Madame Curie: A Biography by Eve Curie.* Translated by Vincent Sheean. Garden City, N.Y.: Garden City Publishing, 1940. First published 1937.

Dali, Salvador. *The Secret Life of Salvador Dalí.* Translated by Haakon M. Chevalier. New York: Dover, 1993. First published 1942.

Dali, Salvador, and André Parinaud. *Maniac Eyeball: The Unspeakable Confessions of Salvador Dalí.* New York: Creation, 2004.

Deslandres, Yvonee, assisted by Dorothée Lalanne. *Poiret: Paul Poiret, 1879-1944.* Paris: Editions du Regard, 1986.

Desnos, Youki. *Les Confidences de Youki.* Dessins originaux de Foujita et Robert Desnos. Paris: Librairie Arthème Fayard, 1957.

Diesbach, Ghislain de. *L'Abbé Mugnier: le confesseur du tout-Paris.* Paris: Perrin, 2003.

Easton, Laird McLeod. *The Red Count: The Life and Times of Harry Kessler.* Berkeley: University of California Press, 2002.

Eichengreen, Barry J. *Golden Fetters: The Gold Standard and the Great Depression, 1919-1939.* New York: Oxford University Press, 1992.

Ellmann, Richard. *James Joyce.* New York: Oxford University Press, 1983. First published 1959.

Emling, Shelley. *Marie Curie and Her Daughters: The Private Lives of Science's First*

Family. New York: Palgrave Macmillan, 2012.

Evenson, Norma. *Paris: A Century of Change, 1878-1978*. New Haven, Conn.: Yale University Press, 1979.

Ferguson, Robert. *Henry Miller: A Life*. New York: Norton, 1991.

Fiss, Karen. *Grand Illusion: The Third Reich, the Paris Exposition, and the Cultural Seduction of France*. Chicago: University of Chicago Press, 2009.

Fitch, Noel Riley. *Sylvia Beach and the Lost Generation: A History of Literary Paris in the Twenties and Thirties*. New York: Norton, 1983.

Fitzgerald, F. Scott. *A Life in Letters: F. Scott Fitzgerald*. Edited by Matthew J. Bruccoli, with the assistance of Judith S. Baughman. New York: Scribner, 1994.

––––––. *Tender Is the Night*. Hertfordshire, U.K.: umberland House, 1993. First published 1934.

Flanner, Janet. *Janet Flanner's World: Uncollected Writings, 1932-1975*. Edited by Irving Drutman. New York: Harcourt Brace Jovanovich, 1979.

––––––. *Paris Was Yesterday, 1925-1939*. Edited by Irving Drutman. New York: Viking, 1972.

Ford, Hugh. *Four Lives in Paris*. San Francisco, Calif.: North Point Press, 1987.

Frerejean, Alain. *André Citroën, Louis Renault: Un duel sans merci*. Paris: Albin Michel, 1998.

Gans, Deborah. *The Le Corbusier Guide*. New York: Princeton Architectural Press, 2006. First published 1987.

Garelick, Rhonda K. *Mademoiselle: Coco Chanel and the Pulse of History*. New York: Random House, 2014.

Gide, André. *The Counterfeiters*. Translated by Dorothy Bussy. New York: Vintage, 1973. First published 1927.

––––––. *If It Die: An Autobiography*. New York: Modern Library, 1935. First published 1924.

––––––. *The Immoralist*. Translation by Richard Howard. New York: Vintage, 1996. First published 1902.

––––––. *The Journals of André Gide*. Vol. 3, *1928-1939*. Translated by Justin O'Brien.

London: Secker & Warburg, 1949.

———. *The Journals of André Gide, 1889–1949*. Vol. 2, *1924–1949*. Edited and translated by Justin O'Brien. New York: Vintage, 1956.

———. *Return from the U.S.S.R*. Translated by Dorothy Bussy. New York: Knopf, 1937.

Glassco, John. *Memoirs of Montparnasse*. New York: Oxford University Press, 1970.

Gold, Arthur, and Robert Fizdale. *Misia: The Life of Misia Sert*. New York: Morrow, 1981.

Gopnik, Adam. *Paris to the Moon*. New York: Random House, 2000.

Green, Julien. *Journal*. Vol. 1, *1928–1949*. Paris: Plon, 1961.

Guerard, Albert J. *André Gide*. Cambridge, Mass.: Harvard University Press, 1951.

Guggenheim, Peggy. *Out of This Century: Confessions of an Art Addict*. New York: Universe Books, 1979.

Hamalian, Linda. *The Cramoisy Queen: A Life of Caresse Crosby*. Carbondale: Southern Illinois University Press, 2005.

Hemingway, Ernest. *Ernest Hemingway: Selected Letters, 1917–1961*. Edited by Carlos Baker. New York: Scribner, 1981.

———. *A Farewell to Arms*. New York: Scribner, 1957. First published 1929.

———. *For Whom the Bell Tolls*. New York: Scribner, 1995. First published 1940.

———. *A Moveable Feast*. New York: Touchstone, 1996. First published 1964.

Hopkins, David. *Dada and Surrealism: A Very Short Introduction*. New York: Oxford University Press, 2004.

Huddleston, Sisley. *Back to Montparnasse: Glimpses of Broadway in Bohemia*. Philadelphia: J. B. Lippincott, 1931.

Hughes, Judith M. *To the Maginot Line: The Politics of French Military Preparation in the 1920s*. Cambridge, Mass.: Harvard University Press, 1971.

Hugo, Jean. *Avant d'oublier: 1918–1931*. Paris: Fayard, 1976.

———. *Le Regard de la Memoire*. Arles and Paris: Actes Sud, 1983.

Irujo, Xabier. *Gernika, 1937: The Market Day Massacre*. Reno: University of Neva-

da Press, 2015.

Jackson, Julian. *Charles de Gaulle*. London: Haus, 2003.

_____. *The Fall of France: The Nazi Invasion of 1940*. New York: Oxford University Press, 2003.

_____. *The Politics of Depression in France, 1932-1936*. New York: Cambridge University Press, 1985.

_____. The Popular Front in France: *Defending Democracy, 1934-38*. New York: Cambridge University Press, 1988.

Jacob, Max, and Jean Cocteau. *Correspondance, 1917-1944*. Edited and with an introduction by Anne Kimball. Paris: Paris-Méditerranée, 2000.

Joyce, James. *Finnegans Wake*. New York: Penguin Classics, 1999. First published 1939.

Kapferer, Patricia, and Tristan Gaston-Breton. *Lacoste the Legend*. Paris: Cherche midi, 2002.

Kessler, Count Harry. *The Diaries of a Cosmopolitan: Count Harry Kessler, 1918-1937*. Translated and edited by Charles Kessler. London: Weidenfeld & Nicolson, 1971.

Kiki. *Kiki's Memoirs*. Introductions by Ernest Hemingway and Tsuguharu Foujita. Photography by Man Ray. Edited and with a foreword by Billy Kluver and Julie Martin. Translated by Samuel Putnam. Hopewell, N.J.: Ecco Press, 1996.

Kluver, Billy, and Julie Martin. *Kiki's Paris: Artists and Lovers, 1900-1930*. New York: Abrams, 1989.

Lacouture, Jean. *De Gaulle, the Rebel: 1890-1944*. Translated by Patrick O'Brian. New York: Norton, 1993. First published in English, 1990.

_____. *Léon Blum*. Translated by George Holoch. New York: Holmes & Meier, 1982.

Le Corbusier. *When the Cathedrals Were White*. Translated by Francis E. Hyslop Jr. New York: McGraw-Hill, 1964. First published in French, 1937.

Levisse-Touzé, Christine. *Paris libéré, Paris retrouvé*. Paris: Gallimard, 1994.

Levy, Julien. *Surrealism*. New York: Arno, 1968. First published 1936.

Lord, James. *Six Exceptional Women: Further Memoirs*. New York: Farrar, Straus & Giroux, 1994.

Lottman, Herbert R. *The Fall of Paris: June 1940*. New York: HarperCollins, 1992.

———. *The Left Bank: Writers, Artists, and Politics from the Popular Front to the Cold War*. Boston: Houghton Mifflin, 1982.

———. *Man Ray's Montparnasse*. New York: Harry N. Abrams, 2001.

———. *The Michelin Men: Driving an Empire*. New York: I. B. Tauris, 2003.

———. *Return of the Rothschilds: The Great Banking Dynasty through Two Turbulent Centuries*. London: Tauris, 1995.

———. *Pétain, Hero or Traitor: The Untold Story*. New York: Morrow, 1985.

Madsen, Axel. *Chanel: A Woman of Her Own*. New York: Henry Holt, 1991.

———. *Hearts and Minds: The Common Journey of Simone de Beauvoir and Jean-Paul Sartre*. New York: Morrow, 1977.

Mahoney, Daniel J. *Bertrand De Jouvenel: The Conservative Liberal and the Illusions of Modernity*. Wilmington, Del.: ISI Books, 2005.

Man Ray. *Self Portrait*. Boston: Little, Brown, 1988. First published 1963.

Manet, Julie. *Growing Up with the Impressionists: The Diary of Julie Manet*. Translated and edited by Rosalind de Boland Roberts and Jane Roberts. London: Sotheby's: 1987.

Marino, Andy. *A Quiet American: The Secret War of Varian Fry*. New York: St. Martin's Griffin, 1999.

Maxtone-Graham, John. *Crossing and Cruising: From the Golden Era of Ocean Liners to the Luxury Cruise Ships of Today*. New York: Scribner, 1992.

McAlmon, Robert. *Being Geniuses Together, 1920-1930*. Revised with supplementary chapters and an afterword by Kay Boyle. San Francisco, Calif.: North Point Press: 1984.

McAuliffe, Mary. *Dawn of the Belle Epoque: The Paris of Monet, Zola, Bernhardt, Eiffel, Debussy, Clemenceau, and Their Friends*. Lanham, Md.: Rowman & Littlefield: 2011.

———. *Twilight of the Belle Epoque: The Paris of Picasso, Stravinsky, Proust, Re-*

참고문헌

nault, Marie Curie, Gertrude Stein, and Their Friends through the Great War. Lanham, Md.: Rowman & Littlefield, 2014.

———. *When Paris Sizzled: The 1920s Paris of Hemingway, Chanel, Cocteau, Cole Porter, Josephine Baker, and Their Friends*. Lanham, Md.: Rowman & Littlefield: 2016.

Meyers, Jeffrey. *Scott Fitzgerald: A Biography*. New York: HarperCollins, 1994.

Miller, Henry. *Tropic of Cancer*. New York: Grove Weidenfeld, 1961.

Mitford, Nancy. *Zelda: A Biography*. New York: Harper & Row, 1970.

Moorehead, Caroline. *Martha Gellhorn: A Life*. London: Chatto & Windus, 2003.

Morand, Paul. *The Allure of Chanel*. Translated by Euan Cameron. London: Pushkin Press, 2008. First published 1976.

Mouré, Kenneth. *The Gold Standard Illusion: France, the Bank of France, and the International Gold Standard, 1914-1939*. New York: Oxford University Press, 2002.

Mugnier, Abbé (Arthur). *Journal de l'Abbé Mugnier: 1879-1939*. Paris: Mercure de France, 1985.

Musée Maillol Paris. *21 Rue La Boétie, d'après le livre d'Anne Sinclair: Picasso, Matisse, Braque, Léger* Paris: Culturespaces, 2017.

O'Mahony, Mike. *Olympic Visions: Images of the Games through History*. London: Reaktion Books, 2012.

Paul, Elliot. *The Last Time I Saw Paris*. New York: Random House, 1942.

Pedersen, Susan. *Family, Dependence, and the Origins of the Welfare State: Britain and France, 1914-1945*. New York: Cambridge University Press, 1993.

Penrose, Roland. *Picasso: His Life and Work*. 3rd ed. Berkeley: University of California Press, 1981.

Perlès, Alfred. *My Friend Henry Miller: An Intimate Biography*. London: Neville Spearman, 1955.

Perriand, Charlotte. *A Life of Creation: An Autobiography*. Translated by Odile Jacob. New York: Monacelli Press, 2003.

Picardie, Justine. *Coco Chanel: The Legend and the Life*. New York: HarperCollins:

2010.

Poiret, Paul. *King of Fashion: The Autobiography of Paul Poiret*. Translated by Stephen Haden Guest. Philadelphia: J. B. Lippincott, 1931.

Putnam, Samuel. *Paris Was Our Mistress: Memoirs of a Lost and Found Generation*. New York: Viking, 1947.

Quinn, Susan. *Marie Curie: A Life*. New York: Simon & Schuster, 1995.

Ravel, Maurice. *A Ravel Reader: Correspondence, Articles, Interviews*. Edited by Arbie Orenstein. Mineola, N.Y.: Dover, 2003. First published 1990.

Rayssac, Michel. *L'Exode des musées: l'histoire des oeuvres d'art sous l'Occupation*. Paris: Payot & Rivages, 2007.

Renoir, Jean. *Boudu Saved from Drowning* [*Boudu Sauvé des Eaux*], DVD. U.S.: Home Vision Entertainment, 2005. Original release, 1932.

_____. *The Crime of Monsieur Lange* [*Le Crime de Monsieur Lange*], DVD. New York: Interama Video Classics, 1935.

_____. *A Day in the Country* [*Une Partie de Campagne*], DVD. New York: Criterion Collection, 2015. Original release, 1936.

_____. *The Grand Illusion* [*La Grande Illusion*], DVD. New York: Criterion Collection: 2008. Original release, 1937.

_____. *La Bête humaine*, DVD. Irvington, N.Y.: Criterion Collection, 2006. Original release, 1938.

_____. *La Chienne*, DVD. New York: Criterion Collection, 2016. Original release: 1931.

_____. *Les Bas-fonds*, DVD. U.S.: Criterion Collection, 2004. Original release, 1936.

_____. *My Life and My Films*. Translated by Norman Denny. New York: Da Capo Press, 2000. First published 1974.

_____. *On purge bébé*, DVD. New York: Criterion Collection, 2016. Original release: 1931.

_____. *The Rules of the Game* [*La Règle du jeu*], DVD. Irvington, N.Y.: Criterion collection, 2011. Reconstruction (1959, with Renoir's approval) of 1939 film.

참고문헌

Reynolds, John. *André Citroën: The Man and the Motor Cars.* Thrupp, Stroud, UK: Sutton, 1996.

Reynolds, Michael S. *Hemingway: The 1930s.* New York: Norton, 1997.

———. *Hemingway: The American Homecoming.* Cambridge, Mass.: Blackwell, 1992. Rhodes, Anthony. *Louis Renault: A Biography.* New York: Harcourt, Brace & World, 1970.

Richardson, John. "A Different Guernica." *New York Review of Books* 63, no. 8 (12 May 2016): 4-6.

———. *A Life of Picasso: The Triumphant Years, 1917-1932.* New York: Knopf, 2007. Riefenstahl, Leni. *Olympia,* DVD. U.S.: Pathfinder Home Entertainment, 2006.

Rousso, Henry. *The Vichy Syndrome: History and Memory in France since 1944.* Translated by Arthur Goldhammer. Cambridge, Mass.: Harvard University Press, 1991.

Sante, Luc. *The Other Paris.* New York: Farrar, Straus & Giroux, 2015. Sartre, Jean-Paul. *War Diaries: Notebooks from a Phoney War, November 1939-March 1940.* Translated by Quintin Hoare. London: Verso, 1984.

———. *Witness to My Life: The Letters of Jean-Paul Sartre to Simone de Beauvoir, 1926-1939.* Edited by Simone de Beauvoir. Translated by Lee Fahnestock and Norman McAfee. New York: Scribner, 1992.

Schelps, Charlie. *Elsie de Wolfe's Paris: Frivolity before the Storm.* New York: Abrams, 2014.

Schiaparelli, Elsa. *Shocking Life: The Autobiography of Elsa Schiaparelli.* London: V&A Publications, 2007.

Secrest, Meryle. *Elsa Schiaparelli: A Biography.* New York: Knopf, 2014.

———. *Salvador Dalí: The Surrealist Jester.* London: Weidenfeld & Nicolson, 1986.

Sheridan, Alan. *André Gide: A Life in the Present.* London: Hamish Hamilton, 1998.

Silver, Kenneth. *Chaos and Classicism: Art in France, Italy, and Germany, 1918-1936.* New York: Guggenheim Museum, 2010.

Simenon, Georges. *Night at the Crossroads.* Translated by Linda Coverdale. New

York: Penguin, 2014. First published 1931.

Simon, Linda. *The Biography of Alice B. Toklas*. Garden City, N.Y.: Doubleday, 1977.

Sinclair, Anne. *My Grandfather's Gallery: A Family Memoir of Art and War*. Translated by Shaun Whiteside. New York: Farrar, Straus & Giroux, 2014.

Smith, Timothy B. *Creating the Welfare State in France, 1880-1940*. Montreal: McGill-Queen's University Press, 2003.

Soucy, Robert. *French Fascism: The First Wave, 1924-1933*. New Haven, Conn.: Yale University Press, 1986.

―――. *French Fascism: The Second Wave, 1933-1939*. New Haven, Conn.: Yale University Press, 1995.

Spanier, Sandra Whipple. *Kay Boyle, Artist and Activist*. Carbondale: Southern Illinois University Press, 1986.

Sperling, Hilary. *Matisse, the Master: A Life of Henri Matisse; The Conquest of Colour,1909-1954*. New York: Knopf, 2005.

Spiteri, Raymond, and Donald LaCoss, eds. *Surrealism, Politics and Culture*. Burlington, Vt.: Ashgate, 2003.

Steegmuller, Francis. *Cocteau: A Biography*. Boston: Little, Brown, 1970. Stein, Gertrude. *The Autobiography of Alice B. Toklas*. New York: Vintage, 1990. First published 1933.

―――. *Everybody's Autobiography*. New York: Random House, 1937.

―――. *Gertrude Stein on Picasso*. Edited by Edward Burns. Published in cooperation with the Museum of Modern Art. New York: Liveright, 1970.

―――. *Paris France*. New York: Liveright, 2013. First published 1940. Sternhell, Zeev. *Neither Right nor Left: Fascist Ideology in France*. Translated by David Maisel. Princeton, N.J.: Princeton University Press, 1995.

Stravinsky, Igor. *An Autobiography*. New York: Norton, 1998. First published 1936.

Stravinsky, Igor, and Robert Craft. *Memories and Commentaries*. New York: Faber & Faber, 2002.

Tàrtakowsky, Danielle. *Le Front Populaire: La Vie est à nous*. Paris: Gallimard, 1996.

Thurman, Judith. *Secrets of the Flesh: A Life of Colette*. New York: Ballantine, 1999.

Todd, Olivier. *Malraux: A Life*. Translated by Joseph West. New York: Knopf, 2005.

Toledano, Roulhac B., and Elizabeth Z. Coty. *François Coty: Fragrance, Power, Money*. Gretna, La.: Pelican, 2009.

Vigreux, Jean. *Le front populaire, 1934–1938*. Paris: Presses Universitaires de France, 2011.

Walsh, Stephen. *Stravinsky: A Creative Spring; Russia and France, 1882–1934*. Berkeley: University of California Press, 2002.

———. *Stravinsky: The Second Exile; France and America, 1934–1971*. New York: Knopf, 2006.

Weber, Eugen. *Action Française: Royalism and Reaction in Twentieth-Century France*. Stanford, Calif.: Stanford University Press, 1962.

———. *The Hollow Years: France in the 1930s*. New York: Norton, 1994.

Weber, Nicholas Fox. *Le Corbusier: A Life*. New York: Knopf, 2008.

Will, Barbara. *Unlikely Collaboration: Gertrude Stein, Bernard Faÿ, and the Vichy Dilemma*. New York: Columbia University Press, 2011.

Williams, Charles. *The Last Great Frenchman: A Life of General de Gaulle*. New York: Wiley, 1993.

Winkler, Heinrich August. *Germany: The Long Road West*. Translated by Alexander J. Sager. New York: Oxford University Press, 2006.

Wullschläger, Jackie. *Chagall: A Biography*. New York: Knopf, 2008.

찾아보기

537

ㅂ

찾아보기

찾아보기

찾아보기

549